文創經濟CE04

全方位剖析全球電影產業的市場與操作秘訣

全球
電影商業

THE MOVIE BUSINESS BOOK

傑森·史奎爾（JASON E. SQUIRE）編

俞劍紅、李苒、馬夢妮 譯

從資金籌措到劇本寫作、電影製作及發行，
本書告訴你所有電影產業國際化的細節
與關鍵！

稻田出版

獻給摯愛塔莉

目錄 CONTENTS

獻給愛看電影的人、電影製作者，
以及所有經營兩種事業——他們自己和電影事業——的人

致謝

電影是多方合作的產物，這本書也是。

首先，我向所有對本書有過貢獻的朋友表達最深的感謝。正是有了這些出色的專業人士從繁忙的商業工作中抽出大量時間來寫作，我們才能給讀者提供有價值的文章。很高興能和其中的一些人再次修改文章，同時也很高興認識新的參與者。

每一篇文章都是專爲這本書而寫的。這是此書的第三版，在內容方面，一半以上的內容是新的，而其他內容我們都仔細修改過。對於我個人而言，這些合作促成了我們之間令人羨慕的友誼。

正是因爲有了以下這些人的關心和幫助，我們的工作才得以順利完成，他們是：

比爾‧安德森、羅西‧阿諾德、瑪麗安娜‧貝納內、湯姆‧坎帕奈拉、莉蓮‧卡諾、卡羅爾‧科斯格羅夫、米歇爾‧恩耶、大衛‧戴維斯、羅納‧多林、伊利斯‧艾森貝格、史蒂夫‧艾爾澤、金吉‧利根、弗洛‧格雷斯、邁克爾‧赫格梅耶爾、傑夫‧霍爾、Keizo Kabata、理查德‧洛伯、賈斯汀‧瑪納斯克、邁克爾‧曼德、埃里克‧馬蒂、馬丁‧邁爾斯、阿曼多努‧納茲、克萊爾‧歐爾斯坦、里克‧奧利佾斯基、唐娜‧奧斯特羅夫、丹‧巴里、里爾登、喬伊斯‧羅馬、喬恩‧肖內西、唐娜‧史密斯、雷‧斯特拉赫、唐‧坦南鮑姆、尼爾‧沃森和珍妮弗‧耶魯。

另外，在我們撰寫過程中給我們提供有力支援的人包括：沃爾特‧C‧斯奎爾、貝芙麗‧泰勒和哈爾‧沃格爾；西蒙與舒斯特出版社的多麗絲‧庫伯；電影魔力科技的加里‧希勒；國家影院業主協會執行理事長瑪麗‧安‧格拉索。南加州大學電影藝術學院的一些學生，每個學期都積極協助學院的工作，對我們的寫作提供了很多幫助。

眞誠感謝以下人員給我們的建議和幫助：約瑟夫‧阿達連恩、班傑明‧S‧菲恩高德、雷蒙德‧菲爾丁博士、喬‧弗林特、山姆‧格羅格博士、南茜‧茉維農、華倫‧李貝法布和范‧沃拉克。

感謝克莉絲蒂娜‧方關於《霹靂嬌娃》的研究文章，所有的資料是在哥倫比亞影業的幫助下收集到的。哥倫比亞影業作爲茱兒‧芭莉摩、南茜‧茉維農和喬瑟夫‧麥克吉帝‧尼克爾的《霹靂嬌娃》創意團隊的一員，從授予許可權到再版，都給予了我們很大的幫助。這一切都源於我在南加州大學電

i

影藝術學院任教時，他們作為嘉賓，出席我對於《霹靂嬌娃》的個案研究，並上臺演講。

感謝華納兄弟影業的約翰·舒爾曼允許丹尼爾·費爾曼在文章裡使用發行方面的相關圖表。

深深感謝約翰·特雷弗·沃爾夫提供他的電腦專業知識，李納德·馬丁的電影和視頻指南網站，票房網站（boxofficemojo.com），網路電影資料庫（IMDb.com），當然還有強大的Google搜索引擎，使我們可以迅速搜索到問題的答案。訪問本書官方網站，請登錄www.moviebusinessbook.com。

特別感謝紐約的弗蘭克、昆尼特、克萊因和塞爾茲律師事務所的托馬斯·D·塞爾茲，多年前，他的幫助使得我可以用一種更廣泛、更徹底的方法來編寫這本書。和他在同一家公司的理查德·海勒也是我強而有力的支持者。紐約的斯特林代理幫助我找到了一個出版商。

我要緊緊擁抱一位女士，感謝她一直以來的支援和關愛，她就是我親愛的妻子塔莉·蘇珊·哈特曼。

最後，和你們在電影裡相遇……

——傑森·史奎爾
於西洛杉磯，加州

寫給台灣讀者的序

請讓我向本書的中文版讀者表示熱烈歡迎。您對該領域的關注反映了一個現象：新的國際電影及媒體產業不再是進入市場的壁壘，更多不同視覺表達方式的展示平臺出現在各種規格的銀幕上。

對於一個媒體業企業家或打算進入媒體業的企業家來說，這是一個激動人心的時代：一個從類比到數位轉變的時代；一個媒體形態轉化的時代；一個傳統商業模式發生變化，買方和賣方透過網路實現直接接觸而撇開中間人的時代；一個邊界正在消失，使得產品在渴望視覺表達的世界上可以高度傳輸的時代。這令我們想起電影起源時，在默片時代，電影的可輸出程度是很高的，因爲沒有語言障礙。

雖然本書是在美國創作的，但它的創作意圖是爲了可以在世界各地使用，並能反映電影業的全球化。

感謝大苹果現代藝文訊息有限公司的Vincent Lin、Wanda Chou、Maggie Han和Dr. Luc Kwanten代理版權事宜。

很多專業人士和充滿了熱情及理想的學生參加了第十屆上海國際電影節，我非常榮幸應邀做了發言嘉賓。並且能夠在之後的周末爲廣州的長江商學院，爲EMBA和高層管理人教育課程的學生講授「電影工業的商業經營」，我感到非常興奮。我也很榮幸能夠爲北京電影學院的學生講授長達一周的「電影工業的內幕」講座。本書的翻譯旨在從一個國際化的視角提供一些指導。

娛樂業是全球性的。在這方面，無論你身處何處，你會遇到的關於商業實踐的描述、協定的要點、關係的處理和戰略決策都是類似的，因爲許多協定和概念可以追溯到美國模式的起源。雖然在財務方面的事例是以美元表述的，但當你使用這些事例做參考的時候，簡單的將它們轉換爲本國貨幣就可以了。

全球化視野

美國電影工業業已成熟，充滿活力和吸引力的美國以外市場代表了全球電影業的增長潛力。關於播出系統，一些國家正避開有線電視這一勞動密集

型的基礎設施，而採用衛星、電腦和行動電話來實現交流和娛樂。在任何一個國家，最受歡迎的電影或電視節目的排行榜上，本土製作的數量在不斷增加中（雖然在我寫下這篇文章時，美國電影公司出品的作品依然為主流）。

創業人才正在製作比以往更多的電影和其他視覺娛樂產品。一般來說，正在製作的電影有以下三種類型：

1. 一個巨大的、昂貴的重磅炸彈，意在吸引儘可能多的全球觀眾；
2. 一部採用本地語言的電影發行到海外（通過吸引其他國家的觀眾）而具有了可能盈利的令人驚異的巨大潛力；
3. 一部採用本地語言的電影，沒有發行到海外，那麼它的成本，只能通過國內發行的收益流仔細加以平衡。

第二類，一部採用本地語言但發行到海外的電影，或許是最有意思的，因為它碰巧具備帶有普遍吸引力的無形元素。此時，商業開始發生作用。理想的狀況是該作品通過口碑被為國際發行商工作的搜尋人員發現，這些人員的工作就是尋找可以出口的、發行到海外的電影。在這個過程中，會應用一個最吸引人的、永恆的娛樂產品判斷標準：一部作品能否通過商業運作，將人類單純的、脆弱的、主觀本能這一無形的娛樂價值轉換成收益流。

這一過程的示意圖就是這本書的核心。

因為越來越多的文化中心把自己的電影或其他媒體產品貢獻到全球業務系統中，各國好奇的觀眾就有條件欣賞到這些電影，而且，令人高興的是，這個過程逐漸清除掉過去可能存在過的文化的或社會的障礙。畢竟，電影的視覺語言一直是沒有國界的。

與此同時，全球體系也使觀眾和從業人員受益。觀眾變得更加積極在電影院、DVD產品和網路中尋找需要的電影，隨後這些主題成為主流。結果是，有才華的從業者受到激勵，在一個日益充滿活力的體系中，在作品中更加發揮自己的創造力。基於商業或美學上的成功，這樣的創作人才受邀開始下一份工作，無論電影是在世界上的哪個國家拍攝，從而加入了全球流動的媒體藝術家群體。他們只須在作品中運用自己主觀、創造性的本能，時間會告訴他們其作品是否可以流傳。（這一點每個學期我都會強調，越來越多的國際學生進入南加州大學電影藝術學院我的課堂，他們代表著下一代全球媒體從業人員，他們的工作將會對大銀幕或小銀幕、對全球資訊網產生很大的影響。）

全球資訊網

　　全球資訊網，一個巨大的、繁榮的、無國界的虛擬社會。在貿易和通訊方面，網路排除了中間人，一切都是直接的。這可作為未來媒體交易（以及未來社會）的一種模式。在媒體界，傳統的仲介就是發行商，他們依靠將賣方和買方聯繫起來而賺取一小部分傭金或費用。網路使得賣方和買方很容易能直接聯繫起來。應用到媒體上，創作者可以通過網路啟動直接到客戶的交易，從而大大降低成本。

　　現在也許可以說進入視覺媒體行業，或者在此行業進一步推動自己事業發展的最佳時期，因為入門門檻幾乎已經消失了。你可以拍攝電影，在家裡進行數位化剪輯，然後通過網路把它傳播到世界各地。這使得創作者、嘗試者和實驗者，能夠與觀賞者、投資者和客戶聯繫起來，並進行開放的交易，涉及如想像力一樣無限制的創意產品。這是最佳時代，任何人都可以就內容和格式進行試驗，可盈利的行業可能就此發展出來。影片部落格及其他一些已經流行起來的呈現形式，可能會促成考慮到投資回報以及利潤的商業模式。抓住這些剛剛浮現的機會，並使其最大限度實現所需的工具和觀念也包含在本書中。

個人螢幕

　　我們看電影的方式及我們所看的電影種類正在發生巨大轉變。當然，先進的數位投影和參與社交活動的快樂還將繼續促使人們進入影院，以傳統的方式在黑暗中搜索引人入勝的故事。但除此之外，隨著個人螢幕或攜帶型螢幕的出現，一種徹底改變將大大拓寬我們觀影的方式。無線上網、點播服務可以直接運用於行動電話、掌上電腦、iPad、遊戲機等平台上。因此，消費者的消費行為和習慣將會改變，這需要時間，也許是一代人的時間。最終，對於傳統的電影或電影衍生產品，這將意味著新的收益流。

混種產品

　　企業家正致力於為網路提供新的娛樂形式。在南加州大學電影藝術學院，我們有一部分學生正在學習互動技術。新形式將有新的名稱，這將擴大流行文化的領域。例如，讓電玩中的影像和人物躍出遊戲，存在於外在世

界，由在家進行創作的藝術家表演新的對話，由此獲得一個混種的名字「機械電影」（machinima），它結合了電影拍攝所需的機器，運用舞臺劇、音樂劇、廣播劇和電影的藝術效果。

即將來臨的是把電影的表達進行創造性的擴充和變形後，融入新的形式和經驗中。混種產品將會誕生，無論是實驗性的、實錄性的、主觀的、客觀的、互動式的、鬆散的，或者是某種尚未發明的、全新的表現形式。

還有什麼能比這更令人興奮？電影商業面臨的挑戰可以使新的藝術家們製作作品，並在網路經濟中茁壯成長。面對這些進步，美國電影公司有何反應？他們是否會像早期技術，如電視和家庭錄影帶引入娛樂市場時一樣，僅僅以觀望作為反應，像是旁觀者，直到如饑似渴的外來企業家贏得最後的勝利？此外，來自全球的網路公司如Google和YouTube視頻網站等都將進入這個新的舞臺從而展開競爭。

如果你同我一樣被所有這一切激勵，本書提供一個讓你依照自己的直覺、在這個日益發展的媒體市場上成就自己一番事業的旅程，準備好啓程吧！

——傑森・史奎爾

第三版序

考慮到自一九九二年第二版以來商業世界的巨大變化，第三版在原來基礎上有重大改變。

我們的簡史：一九八三年，普倫蒂斯霍爾出版社出了第一版，西蒙與舒斯特的試金石出版社再版於一九八六年，菲爾賽德出版社再版於一九八八年。此書的源頭是具有先鋒性的教科書《電影商業：美國電影產業實踐》(The movie Business: American Film Industry Practice)，黑斯廷出版社在一九七二年出版。我很榮幸能與威廉‧布呂姆教授一起編寫此書。

我們在七〇年開始編寫本書，一開始我們幾乎失去了信心，因為業界專家對我們的早期工作並不支援。一位有名的律師向我們解釋道，他不願意和我們分享「商業秘密」，並暗示這就是沒有關於電影商業的書籍能成功出版的原因。但同時也有相當多的專家認為需要這樣的書籍，在他們的幫助下，我們有了《電影商業：美國電影產業實踐》這本書，這是業界的第一本教科書，也被全國各所大學選用。

該書的第一版在讀者中受到廣泛歡迎，與大學校園內電影研究的不斷發展是一致的。大學中開設電影製作方面的課程，歷史學和美學專業也拓寬專業內容，通常與法律和商學院聯合，將電影商業作為跨學科內容引入教學，作為應對大眾傳媒和流行文化的對策的一部分。

布呂姆教授一九七四年逝世，我失去了一位導師和朋友。幾年之後，我才重新投入我和他一起開始的事業。所以就有了第一版《全球電影商業》，這本書出版後反應很好，讀者對幕後資金運作的好奇心在不斷增長。觀看《今晚娛樂》和其他節目的觀眾對最近的周末票房變得熟悉起來，並還想知道更多的資訊。大學教授採用這本書作為教材，根據此書的結構安排學生的研究實作。海外的一些讀者，如學生或業內人士，也開始知道本書的第二版。到目前為止，該書被翻譯成了日語、韓語以及德語。

這本書是我花了三年的時間寫成的。新版的編纂有兩條平行的途徑：與原有撰稿人的合作以及尋找一些新的撰稿人。首先，決定出書是為了回饋那些撰稿人。因為書的成功得益於這些撰稿人，是他們用最快的速度一遍又一遍修改後定稿。那些已經退休的撰稿人很熱情的推薦了新的撰稿人，上一版的撰稿人還和我重新看了他們的文章，我們一起努力把以前的文章修改得更適應當下。有些撰稿者甚至希望重寫整篇文章，我們又一起合作完成它。

決定新的話題，尋找新的專家，這是最有挑戰的部分了。直覺告訴我，在本版中我要把哪些新內容呈現給大家，把哪些空白再填補進來。畢竟，這版比上一版有了很大變化。找到一位新的專家只是完成了工作的一半；理想的人選必須要知道怎樣才能解釋清楚概念，並把新版和上一版的東西反覆推敲，用最恰當的方式把它們結合在一起。大部分新的撰稿人在決定下來是寫一篇文章還是做一個採訪之後，就開始工作了，工作主要是從我的概述中開始的。然後，結果被反覆的討論和思考、去蕪存菁，重寫再重寫，好像我們在從事一項令人興奮而愉悅的事情，我們密切合作甚至達到了癡迷的地步，我們通過郵件和電話反覆討論，直到文章令人滿意爲止。我深深的感謝那些撰稿人，爲了教學，他們又在本書中加入了一些新的資料。

另一個重大的變化就是在本版中，幾乎沒有太多資料。這是網路的力量，因爲任何資料在發佈後都會是過時的資料，讀者要看，可以都上網去查閱最近的數據和資料，以及其他會隨時更動的資料。

每一章節都會包含一部影片的生命周期，每一部分都將是接著上一部分的內容講的。在第一部分先是確定了目標，接下來的章節則闡述融資、管理、協定、生產拍攝及市場銷售等方面的花費情況。然後，研究會轉向通過各種渠道（如影院、家庭錄影帶、消費品和海外市場）回收資金。

本書的主要內容分爲以下幾部分：

1. 電影創作者

這部分聚焦於電影的製作者。製片人，以大衛・普特南爲代表，通常會選擇他的故事以及他的職業生涯，來說明製片人如何掌控資金、作爲一部影片的執行人的義務是什麼，因爲在一部影片中，一個製片人和電影打交道的時間是最長的。導演以薛尼・波拉克爲代表，導演是整部劇的首領，無論在創作上還是商業決定上都要與製片人緊密合作。導演通常是獨立的藝術家，影片最終做得如何，與導演密切相關。主創還包括戲劇天才梅爾・布魯克斯，以及自編自導的電影製作人亨利・嘉格隆。

2. 電影版權

這一部分我們又回到了電影生命的源頭。與編劇威廉・今曼一起探討編劇的工作。在市場上，編劇的工作就相當於一名文學代理人，例如李・羅森伯格（他是三藝電影公司的創始人之一），他的工作就是賣著作，這樣就能把它變成版權，在這一過程中，賣方會得到編劇的支援，例如環球的羅米・

考夫曼。通過出版的形式，電影交易可能會增加版權的價值，就像文學顧問羅伯塔‧肯特和喬爾‧葛特勒及其助理所概括的那樣。

3. 電影資金

以金錢換取服務是所有的商業活動的基礎。在這一部分，要檢驗電影投資的實踐活動。對投資的保護以及成本的增加，都要通過管理顧問兼律師彼得‧戴克姆來檢測。由諾曼‧加里為你詳細講述不同種類的融資方法，包括風險投資策略；由美國電影學院（AFI）的音樂學院主任／達拉斯電影節的主要負責人，山姆‧格羅格根據他的經驗為你描述風險投資；由紐約沃格爾資金管理公司的分析家哈洛德‧沃格爾為我們概述娛樂業。

4. 管理

接下來我們說說負責做決定的專家們的建議。福斯電影娛樂公司的總裁湯姆‧羅斯曼從獨特的優勢點向我們描述影視管理哲學；業內顧問理查德‧萊德勒來詮釋影視管理；製片人大衛‧佩克是賀曼國際娛樂影業公司的董事長，也是聯藝電影公司、派拉蒙和哥倫比亞電影公司的董事長，他會對影視管理做深入思考。由美國加州大學洛杉磯分校電影電視和數位媒體系的主任芭芭拉‧波義耳，用自己的親身管理經驗來概括這一獨立的傳統藝術。

5. 協議

所有主要的交易都要以合約的形式確定下來。每筆交易的基本元素有：版權或服務的細節；由誰來提供或提供給誰；時間期限；以及賠償金是多少。很多協定的起草者是影視公司的律師，代表人物有諾曼‧加里，他會代表製片人與投資發行部的主管，就影片的協定問題進行協商。演職人員由經紀人和商務部全權代表，例如，史蒂芬‧克萊維，格什經紀公司的執行副總裁。製片人很可能必須確保超出部分的預算得到保護，這一點斯坦因＆弗拉基律師事務所的顧問諾曼‧魯德曼將為我們做出解釋；萊昂內爾‧伊法蓮是電影完片國際公司的副總裁，與許多經紀人簽過合約，與創意藝人經紀公司的潔西卡‧圖欽斯基也關係密切。

6. 電影製作

所有的前期籌畫和嚴密的邏輯計畫在這一階段都將完成。將所有的細節

匯總到一起，這是生產管理的日常工作，夢工廠的故事片製作負責人麥可‧格里奧將為我們詳細講述這一部分。這還包括導演組的具體文書工作，能夠像《霹靂嬌娃》第二助理導演，克莉絲蒂娜‧方這樣，就能讓導演從繁瑣的文書工作解脫出來，與其他藝術家在有限的時間和資金的壓力下，專注於影像創作。前任的美國全國廣播公司總裁林迪‧德科文表示，每年都會有成百上千部為電視臺製作的電影，這與影院放映的影片的製作規則是一樣的。

7. 電影市場行銷

影片拍攝結束只是完成「戰鬥」的一半。除非觀眾能夠被吸引來花錢看電影，否則整個公司都將處於財政上的高風險狀態。羅伯特‧傅利曼，電影集團的副主席、派拉蒙影業的首席執行官，他強調營銷最關鍵的一點，就是鎖定全球的消費觀眾——影院放映，這在電影銷售中起重要作用。凱文‧約德，是尼爾森的執行副總裁，他說：「市場調查、瞭解世界市場，這都會帶來極大的影響。」電影節和市場對於獨立電影的定位和銷售尤其重要，這一過程以電影節顧問史蒂夫‧蒙塔爾為代表。

8. 收益流

這一部分在電影商業模式中是至關重要的轉換，就是從原先的往外花錢變為現在的往內進帳。為了瞭解組成一部影片的發行「窗口」，充分利用影片的生命周期，史蒂文‧布盧姆，美國布里斯坦－格萊娛樂公司的首席財務經理會對這一系統進行完整、詳細的說明。

9. 院線發行

發行商是與觀眾最重要的聯繫紐帶。

在把影片投放到影院的過程中，銷售人員和市場推廣人員一起權衡廣告投入和票房收益之間的關係，與放映商的關係是又愛又恨的。

發行商的公司規模大小不一，從製片投資發行人，例如柏本克的華納兄弟影業本土發行公司的總裁丹‧費爾曼，到獨立製片人，如鮑勃‧伯尼，紐約新市場電影公司主席。（個人而言，我非常歡迎丹，因為他的父親納特‧費爾曼為《全球電影商業》這本書的第一版做出了貢獻，他曾經是娛樂研究公司的創始人，曼恩劇院的前身——國家大劇院的前任主席。）

10. 電影院放映

影院擁有者可以說是電影業的第一個零售商了，他們最早與觀眾直接接觸。他們一定要與發行商相互合作，互惠互利。大型連鎖影院擁有相似的經營模式，代表人是莎麗‧雷石東，她是麻塞諸塞州戴德姆的全美娛樂公司的總裁；還有獨立的放映商，如洛杉磯的萊姆勒精品藝術戲院的羅伯特‧萊姆勒。

11. 家庭錄影帶

最賺錢的回收渠道就是家庭錄影帶，哥倫比亞三星影業公司商業和經營管理部主席班傑明‧菲恩高德會對此做詳細介紹。家庭錄影帶的發行商們經歷過大動蕩，華盛頓的保羅‧斯威廷，《視頻商業》雜誌的記者和專欄作家，會向我們詳細講述這一過程。電視電影在市場上的需求量在不斷增加，路易‧菲歐拉，環球國際家庭娛樂公司的總裁，會向我們詳細描述這一變化趨勢。

12. 消費產品

影片的標題和人物，尤其是具有特許經營權的影片，在獲得許可和經過商業運作後，就有了很高的利潤空間，可以擴大品牌效益。但是每筆交易都和製作每部影片一樣具有投機性和風險性，因為影片在放映之前都要經過設計、製作、運送和在成千上萬家發行商處儲藏的過程。阿爾‧歐維迪亞，索尼影視消費產品公司的副總裁，會向我們講述發行授權商和營銷商之間的關係。

13. 國際市場及相關政策

電影是一種全球的貿易，在美國，受歡迎的電影中，一半以上的電影票房都是來自於海外發行。世界市場在不斷增長，海外發行顧問羅布‧阿伏特將向我們詳細講述電影在海外各國的發行體制，和資金的回收渠道。任何人在涉及合拍片或海外影片製作時，都會碰到境外稅收優惠和政府補助的問題，史蒂文‧哲思，迪士尼電影公司商業與法律事務部的副總裁，會向我們介紹國內市場與國外市場銜接的相關事宜。

14. 未來

在科技飛速發展的今天，瞭解娛樂體系的起源和發展，以便更清楚我們

未來的走向，這一點是非常重要的。

紐約未來主義者、《毫米》雜誌的資深主編丹‧奧奇瓦會向我們分析媒體技術的過去、現在和未來的綜合評價與相關的途徑，如電影、電視、家庭錄影帶、音樂、網路等媒介之間的聯繫。

編寫該書的主要目的就是向人們講述電影生產製作和商業發行的全過程。作爲一位電影愛好者和製作者，這種想法貫穿本書，並得到了在電影行業一線工作著的業內人士的支援。此外，我們的目的還包括：在國內和本土影院中，揭示影響影片的最終形態的商業決定權和壓力。

如果讀者通過本書瞭解了影視的商業運作方式，並在此過程中樂此不疲，那麼我們的目的也就達到了。

全球商業電影

THE MOVIE BUSINESS BOOK

傑森·史奎爾 (JASON E. SQUIRE) 編

俞劍紅、李苒、馬夢妮 譯

 稻田出版

引言

　　這是一本關於電影經營管理方面的書。一個多世紀以來,電影藝術不斷成熟和完善,並融合了藝術和商業的雙重元素,擁有廣泛的觀影人群,並對行為、文化、政治和經濟產生了深遠影響。

　　簡單的說,電影就是在一間黑屋子裡通過光影的變化來抓住觀眾的心;複雜的說,電影是一種帶有高風險的國際經營活動,是一種創造性事業。這種創造性事業具有軍事化的邏輯性、聯邦儲備系統化的商業前景,以及像石油鑽井業那樣的賭博性。人們利用這些特性來講故事,其利益顯而易見,但是這種吸引觀眾的方法卻具有風險性和不確定性,令人難以把握。

作為產品的電影

　　影視市場已經從以利潤為重心轉移到了以顧客為重心。

　　電影產業發生了轉變,從類比技術向數位技術轉變。這種轉變主要表現在電影的後期製作上。數位電影的拍攝數量在不斷增長,數位放映在大城市隨處可見,與此同時,發行方和影院的擁有者們仍在探討數位技術的價值。

　　現在,電影最大的變化在於,它不再是孤立存在的娛樂方式,而是一個複雜的整合促銷和再生產的過程,它具有多樣性,每部電影產品都有其各自的品牌。理想的電影產品是由國際娛樂公司來運行影視專案的。今天,國際性的娛樂公司利用電影、家庭錄影帶、電視、書籍、音樂、遊戲、玩具等其他消費產品控制著製片廠。每部影片都是以現實為原型來展開創作的,同時也需要企業之間的合作。其影片的成敗與否,關鍵要看市場的反應。市場的變化和觀眾的情感總是反覆無常的,因此,任何一部電影都具有投機性和高風險性。

　　去影院觀看電影這一行為貌似很簡單,卻也存在著競爭,因為這就意味著你要離開家。試想一下戶外的活動有哪些,你可以選擇運動(親自去做或看比賽)、健身、音樂會、購物、吃飯、博物館、旅遊或只是簡單的散步等等。那麼,再試想一下如果待在家裡的話你能幹些什麼,也許你會選擇在家上網(網上聊天或網上購物)、玩電腦遊戲、學習(為了工作或應付學校考試)、吃東西、看電視或DVD、看書、聽音樂或者只是安安靜靜的在家待著。在這些競爭壓力下,當目標觀眾群決定某晚要做什麼的時候,我們可以

想像電影的促銷成本（即吸引觀眾走進影院的花費）正在成倍上升。

另一個相關因素是時間。時間是有限的，但是用來填充時間的選擇是無限的。一部電影通常會花掉一個人兩個小時的時間。而室內外娛樂的選擇常常是在更少的時間（或者是更少更可控的時間）裡傳遞相似的價值，因此，電影所承受的壓力比過去任何時候都大。

電影是極其容易消亡的商品。它的存在價值主要是依賴人們的思維或者知識結構。隨著時間的流逝，觀眾對電影價值的認識也逐漸提高。一部成功的電影能在影院上映六個多月，而一部失敗的電影可能兩周後就會從銀幕上消失。對於一個不耐煩的觀眾而言，他很可能就去幹別的重要的事了。影院放映完後，影片會製作成家庭錄影帶出售繼續增加收益，這部分收益很可能會超過影院票房的收入。然後，電影還可以賣圖書版權，又可以獲得收益，並且在其他國家還會擁有更多新的觀眾。

我們都很關心周末的票房情況，就好比我們關心賽馬比賽的情況那樣。票房資訊通常會被刊登在報刊上。但是有時理性的記者們會聲明報刊上的一些資料是不真實的。常看電影的人因為在看電影時花了錢，投入了情感，因此他們希望瞭解這些資料。製片單位會特別關注第二個周末的票房變化情況以及最終的票房表現，因為這些資料很可能會預示著每部片子所積累的商業價值。此外，影院放映之後的一些交易，如賣電視版權等，都需要依據票房收入來確定。

電影的生命周期是由價值鏈組成的，這些鏈條有明確的時間表和「窗口」。影院放映只是價值鏈上的第一個環節，但並不是最賺錢的部分。最受歡迎的要屬家庭錄影帶。影院的經營活動是昂貴的，影院的任務就是放映電影，這一任務的實現是要依賴電影產品的，電影的生命價值也在此得到了體現。在美國，電影放映前幾周票房的90%是要求給發行方的，而數周後，如果該片仍舊在映，那麼我們會發現放映方的收益份額會不斷增大。

另一個主要的回收渠道是影院放映四到六個月後，影片從影院撤出，賣給家庭錄影帶生產商。發行方在該市場上的收益也是很可觀的。同時，電影產品也能夠享受更長的生命周期，完成從影院到家庭的轉變；從發行方授權、觀眾欣賞到發行方出售、觀眾擁有的轉變。

電影的第三個回收渠道是供家庭付費的有線或衛星電視網。發行方從該市場所獲得收益主要來自有線或衛星網用戶的付費。

電影的第四個播放渠道是通過公共電視網路、有線電視網；抑或是通過專門的電視廣播網放映製片廠最近的電影；或是電影集團組成辛迪加，把電影的未來幾年的播映權打包賣給地方電視臺。因收視率的原因，電影的價值下降了，而利潤的回收是版權擁有者基於每輪放映來協商價格。

為廣播、有線電視、付費電視或地方電臺資料館製作的電視電影，在得到了電視辛迪加的許可後，可以打包賣給不同國家。同時，電影的音樂版權也可以銷售到世界各國，獲得更豐厚的利潤。

美國以外的市場也遵循著這種相同的模式。全球的娛樂業都以美國模式為基礎。每個國家的首映都是由發行權的所有者們和國內的科技水平決定。一些影片將嘗試這種模式，根據市場的具體情況來調整放映順序，或者利用影片獨特性使影片再度具有生命力，當然，這些都有賴於市場的需求狀況。例如，在美國，「洛基恐怖秀」開拓了周末午夜檔電影，並擁有一大批狂熱的崇拜者；在聖誕假期，地方電臺也會經常放映影片《聖誕頌歌》。

電影業

與其他行業一樣，電影業的存在也是為了賺錢。與其他行業相比較，電影產品也同樣包括研究、發展、製造三個過程；而電影業中的發行就好比批發，放映就好比零售。這樣對比的結果我們會發現，電影這種產品是滿足大眾娛樂需求的產品，它不同於其他類產品的需求和價值。沒有一個行業的產品會冒風險投資上億美元，而還不知道消費者是否買帳；也沒有一個行業的產品會讓消費者在使用過後只是帶走對產品的記憶。正如山繆‧馬克思（Samuel Marx）在他的《邁耶和塔爾貝格》（Mayer and Thalberg）裡所說的那樣。確切的說，電影就是造夢，它給予人們的是娛樂，是留在人們腦海中深深的情感和回憶。

關於「商業」一詞，聽起來會讓人望而卻步，但用在電影中，它曾掀起美國西海岸和東海岸、創造領域和商業領域、藝術和商業的矛盾衝突。然而現在一切都改變了，出於自我保護，電影早就把創造性和商業性這兩種屬性融合在了一起。

對於商業電影來說，不會再有什麼神奇的方法了，但是商業電影的模式已經有了，只要效仿前人的成果拍攝就可以了。流行的語言總是來去匆匆，當它盛行時，就會出來很多影片的續集，觀眾想看他們熟悉的東西。對於電影業來說，「品牌」是個相對較新的詞，它源於消費品業，而一部影片票房的好壞會形成電影的品牌效益。但仍舊有一些電影不遵循這一規則而獨立存在，例如獨立製作的影片《厄夜叢林》、《記憶拼圖》以及由小說改編的影片《奪寶大作戰》。

過去，隨著工業的發展，電影製片廠把生產、發行和放映業合併在一起。到二十世紀四〇年代後，美國的司法部門認為這種製、發、放一體的結構具有壟斷性，會阻礙貿易的發展，於是迫使放映業從這一結構中分離

出來，獨立存在，以增強競爭力。這一做法使得獨立的放映商的數量不斷增加。四十年後，法律監管部門認爲這種情況已經改變，並允許一些製片廠買斷或投資影院建設。

由於生產和銷售產品的不確定性，電影業並不完全依照傳統的商業模式行事。那麼，電影業的特點是什麼呢？電影是綜合性的媒介；每部電影的製作經驗都是不同的；沒有一定製作的規則；融資具有風險性；投資回報具有不可預測性；很多重要的選擇都來源於直覺；大部分成功者都有自己的藝術和商業觀點；對事物的判斷通常仰賴個人的人脈和人格魅力；決策的制訂往往需要很長時間，使其很難預測未來的觀衆走向；而利潤空間，可以說是非常巨大的。

電影是個周期性的產業，很難制訂計畫，只有靠創造力和直覺。它具有自我滿足和貪婪的特點，並且需要承受得住慘淡的票房或超額利潤這兩種極端的情況；還要能夠經得住觀衆持續不斷的口味變化。人們大多認爲，有效的促銷方式是口碑，這是無法控制的。正如發行公司的彼得·梅爾斯曾經說過的那樣——「娛樂是極其民主的，觀衆喜歡哪部影片就會花錢看哪部影片。」

電影業固有的高風險性表明了爲什麼傳統資本不願意投資電影產業，儘管如此，影視公司的管理總是能夠吸引廣泛的競爭者。一些業界的觀察家們堅持認爲「電影不是商業」，以此來解釋電影的不穩定性和不可預測性。然而，電影不斷吸引著那些創作家和藝術家們，他們認爲電影是最具價值和影響力的民族資源和輸出品。

問題的關鍵是，電影業的競爭是在有限的人才庫中，對創作者作品的競爭，對創作者的選擇是要基於觀衆的接受度。像製片人、導演、編劇、演員以及其他主創人員，他們都是非常排外的，他們的精力主要用在每天爲有限的人力資源競爭，想盡一切辦法擠進去。在複雜的市場環境下，電影爲吸引觀衆短暫的注意力而努力奮鬥著，這樣，伴隨著的風險也就比以往任何時候都大。

歷史上，二十世紀七〇年代，我們目睹了區域電視廣告向國家網路購買的轉變，開創了由國家發行的模式。這十年間，我們也見證了對票房潛力的重新界定，取得了突破性的成功。例如影片《大白鯊》和《星際大戰》，挖掘出了新的價值，如品牌營銷、圖書發行以及唱片銷售。

二十世紀八〇年代是家庭錄影帶和有線電視的繁盛時期，由於回收渠道的不斷增加，預算成本也隨之增加。製片發行商們還爲家庭錄影帶的銷售建立了新的部門，該部門主要是把電影直接賣給觀衆，讓他們拿回家去看，這是過去從來沒有的事情。這些發行商們本身就有唱片部，他們是根據唱片部

的運作模式來經營家庭錄影帶，因爲唱片和家庭錄影帶的銷售都是要通過零售商包裝商品賣給觀衆的。這十年來，我們也看到了電影的製作和銷售成本在不斷增加。

二十世紀九〇年代，我們目睹了電影公司被具有國際戰略眼光的大型媒體集團公司合併，影片《鐵達尼號》成爲了當時世界上票房最高的影片。作爲一種發展前景並不理想的經營模式，《鐵達尼號》的製作遠遠超出了預算，這使得剛剛起步的製片廠不得不與自己的競爭對手合作。海外銷售也使得影片的收益不斷增加，最受歡迎的英語片電影在國外的收益比在美國本土的收益要高得多。同時，這種公司合併現象的出現，也使得近一半的美國製片廠所有權落入海外人士手中。

在世紀之交，一個嶄新的、具有不確定性的時代形成了。發展穩定的影視娛樂公司都看好以網際網路爲代表的網路時代未來前景，這是種直接面對客戶的營銷方式。但是電影業對這種新的營銷模式的探索進程，由於盜版的威脅而顯得很緩慢。因此，是否能夠抵制盜版，讓人們在網路上心甘情願花錢看電影，這還不好說。我們還無法確定這種新的營銷渠道能否安全地發展，但是我們也應看到，這種新的營銷渠道的產生和發展必將給我們帶來驚喜。

以時間順序排列，在這些變化中，最具影響力的依次爲：電視廣告、《星際大戰》、家庭錄影帶、成本的持續飆升、全球化及網路。

電視廣告

自二十世紀六〇年代以來，電影在區域範圍內發行，並在當地報紙和地方電視臺這兩家極具競爭性的媒體上爭相打廣告。然而，一家名爲森恩經典的發行公司卻開始在國家電視網上爲家庭電影的發行做廣告。這促使國家電視廣告飽和，同時也間接加速了今天電影成本的增加。

電影製片廠意識到電視廣告銷售的成本效益，並花錢對國內一些影片實行整合發行。多年來，隨著商品多元化的出現，對於電影這種最具商業價值的產品來說，爲了最大限度的吸引觀衆、激起觀衆熱情、在最短的時間內獲得最大收益（減少生產所需要和產品銷售的成本）以及打擊盜版，電影的拷貝數量從五百增至八千。由於發行量的擴大，電影廣告和影片拷貝的成本自然而然的不斷攀升。

大型製片廠都是自己做發行的，所以留給獨立發行商的空間就很小。他們這種積極的、見縫插針的營銷方式是電影發行的最後一個環節，這種實地操作的發行方式可以追溯到電影工業早期。而今天的電影業，這些獨立的發

行公司與那些擁有影院、自主發行影片的製片廠相競爭，使得這些獨立的發行公司想擁有自己的銀幕就更困難了。對於這些內容，在本書中也會做詳細的介紹。

《星際大戰》

影片《星際大戰》，改寫了電影業的歷史。這部具有里程碑意義的影片是二十世紀福斯在一九七七年發行的。憑藉著口碑，該片不僅突破了電影最高票房的紀錄，還在圖書、音樂、商品銷售等方面賺得了世界範圍的後產品收益。當這股熱潮平息，新的商業品牌已經建立了，它改變了電影經濟的面貌，使電影通過其他媒介獲得了源源不斷的收益。《星際大戰》的產品銷售達到了頂峰，與該片有關的各類書籍的成功銷售爲影片在出版業的發展打牢了基礎；電影原聲大碟通過自身的優勢，成爲銷售榜單上的冠軍。相應的，其他方面的特許權也隨之而來。在當時，《星際大戰》所帶來的經濟影響，是任何一部影片都無法比擬的。

家庭錄影帶

很久以前，你可以看電影，但是無法擁有電影，即便是你很幸運在電視上看到電影了，你也不能決定電視上的電影播放時間。這種現象是因爲電影產品的版權可以永久掌握在版權所有者手中。版權所有者會授權你播放他的電影，但絕不會把電影的版權賣給你，而家庭錄影帶的出現改變了這一切。「家庭錄影帶」這一概念並不新，但是它對電影業的影響絕對是革命性的，它擴大了電影觀賞的範圍，並使家庭VCR和DVD播放器這樣的家用電器成爲了一種時下流行的文化；同時，家庭錄影帶的出現也使得人們「在家」的這一行爲，從消極的變爲積極的。在不到十年的時間裡，家庭錄影帶業就從一個新興行業變爲一個收入可觀的行業，儘管如此，最初製片廠是抵制這種新科技的，就像當初抵制電視那樣，他們就像年輕的暴發戶一樣，在旁觀該領域是否有巨大的經濟價值。

今天，每個製片廠都設有專門負責「家庭錄影帶」業務的部門，那些自己就擁有一台攝影機和電腦的家庭，就可以成爲一個臨時的小製片廠。電影製作只是一種自然的表達情感的方式，誰都能通過簡單的攝影和預覽來學習這門藝術。在下一次嘗試中，我們會做出本能的糾錯，電影語言就會被用到。個人製作的小型電影也可以像電影院放映的電影那樣，展現在自家的螢幕上。這樣，我們就可以在自家的螢幕上看到我們的親朋好友，就像看電影

明星一樣。

我們的故事片電影從來沒有這麼多觀眾，是家庭錄影帶改變了我們的觀影習慣，使得觀影人數不斷增加。現在的問題不再是要不要看電影，而是要在家看電影還是去影院看的問題了。

對於發行商來說，家庭錄影帶的發行數量和利潤空間是巨大的，一個轉折性的事件是：二○○○年，環球出品的影片《神鬼傳奇》，票房大賣，家庭錄影帶發行的首周銷售要比影院發行的票房收入還要多。由於家庭錄影帶的銷售高於影院，因此最受歡迎的影片都會採取這種發行模式。

製作成本的持續攀升

到二○世紀八○年代，生產預算成本和營銷成本皆不斷攀升。製作成本不斷增加，一方面，為了要滿足觀眾的期望，結果得採用複雜的視覺效果，花費了更長的拍攝時間；另一方面，就是通過經紀人（他們專門負責版權交易），主創者的報酬也提高了。

不斷上漲的利潤空間，能夠抵消負成本所占比例。這讓電影製片人錯誤的認為他們可以投入更高的預算。但是，二十世紀八○年代末，家庭錄影帶的價值不再上升，而是平穩的進入了一個相對成熟的市場。相反的，電影製片廠的預算仍在上漲，危機四伏。媒體會報導每年市場占有率的統計資料，這其中也有製片廠自誇的成分在裡面。這些電影製片廠並不去考慮商業運作真正成功的衡量標準是什麼，也不會去看收益率。市場占有率和收益率之間的矛盾直到今天仍然存在。

到一九九○年，高風險、高回報的影片被認為是影院、家庭錄影帶以及其他收入渠道回收資金的保障。同時，影視經紀人也從他們的客戶手中拿到了更多的錢，而觀眾則是希望能夠看到更多令人難忘的電影。影視藝術家們的酬金一旦上升到一定水平（舉例來說，以毛利取代了淨利），就很難再降下來。

今天，為了滿足大眾暑假和寒假娛樂「檔期」的到來，對於主流的電影製片廠來說，拍攝影片的費用會不斷增加。拍攝期間上會花更多錢；做廣告的成本也會更高；一旦出任何差錯，付出的代價也會越大。如果不考慮後果亂投資的話，製作電影的風險就會比以往任何時候都大。因此，降低製作成本的方法也就隨之產生（本書中對此做出一定的闡述），短期的解決方案可以是影視公司進行結構調整，和一些大的國際影視巨頭合併，依附它們強有力的資金，來獲取財務上的保障。以現在的速度，製作電影的成本不能再繼續增加了，管理層們也希望影視製作費用不要再突然超支了。

全球化

　　新世紀初，大型傳媒帝國試圖利用多媒體技術，和能夠方便觀眾觀影的方式來傳達產品內容，它們購買了製片廠的發行公司，以及其有價值的電影資料庫。如其他行業一樣，影視業也走向了全球化。製片公司也開始尋找資金雄厚的大公司來幫助他們度過難關。新聞集團收購了福斯；索尼收購了哥倫比亞；維康收購了派拉蒙（之後又收購了哥倫比亞廣播公司）；美國在線與時代華納合併；CNN的創辦者泰德·透納收購了新線，使得新線成爲了美國在線時代華納的子公司；不久維旺迪就會接管環球。時代華納的名字就會變成美國在線時代華納了，而通用電氣的美國國家廣播公司（NBC）會與維旺迪環球合併，變爲NBC環球。只有迪士尼公司沒有變化，還購買了米拉麥斯和美國廣播公司。毫無疑問，這些公司之間的關係都將在近期轉換。

　　大部分母公司都來自其他行業的成功，例如，索尼以電子產品領先，新聞集團主營報紙和雜誌出版。如果你登錄迪士尼公司、維康公司或者是時代華納公司的網站，你就會看到它們的非電影但卻與娛樂相關行業的發展狀況。對於任何一個競爭者來說，能夠避開現金流的不確定性變得越來越重要了，尤其是在電影業下滑的階段。但是隨著企業集團的收購，電影與其他收入來源的關係就變得越來越小了。高級製片人（他們曾經是公司的擁有者），現在卻成了國際媒體公司的中階主管。

　　事實上，電影一直都是國際產業。默片時代的啞劇是一種世界共通的語言，很早就出口到海外，並通過字幕卡片使這種啞劇被當地人所理解。但是聲音的到來，產生了語言上的障礙，再加上政治、經濟問題，就限制了電影業的發展，這種情況一直持續到第二次世界大戰之後才有所改變。包括西歐和日本在內的各國，在旅遊業的發展和對自然界的探索中，形成了一種新的藝術表達方式，並創造出一種文化品味，使得電影的進出口充滿活力，之後電視節目也開始有了進出口業務。

　　在美國，製片廠全權投資拍攝影片並在全球發行，但是在二十世紀六〇年代到七〇年代，像約瑟夫·雷文和蒂諾·德·勞倫提斯這樣的企業家們，都是以一種嶄新的全球化方式，從不同國家籌集資金拍攝電影，之後把發行權分給這些國家，作爲他們出資拍片的報酬。今天，美國製片公司依附母公司來分擔拍攝風險，這些母公司通常都是那些能夠與區域發行商們討價還價、帶來公平合理融資資金的企業。這些母公司通過版權置換的方式來使影片的風險減半。

　　在全世界，由國家支援拍攝電影的影片大致可以分爲三類：第一類是國產片，就是不用走出國門的影片；第二類是影片內容和形式都適合於出口到

國外，並以各種形式銷售到海外的影片；第三類是昂貴的、擁有大眾市場的英語片電影，這類影片通常都是有明星出演、精雕細琢的影片。

電影進出口的銷售系統是基於供求變化的。這種變數例如比值波動、政府法規、凍結資金、當地的審美觀、審查制度以及盜版情況等，都會對影片的進出口產生影響。從電影節和國際市場銷售的狀況即可明顯看出。

隨著國家政權的穩定，國際貿易業將會擴大。大眾娛樂只有在民主國家擁有大量中產階級的基礎上才能發展和繁榮。畢竟，人們只有滿足了對生活必需品的需求，才會去花錢為娛樂消費。而中產階級正是這樣的群眾，他們總是會留出一部分錢去享受休閒娛樂。

儘管世界各國的市場潛力、投資監管、電影內容以及觀眾品味都各不相同，但是電影製作及基本的商業運作技巧還是一樣的。在電影劇本的創作階段，動作戲的多寡是要視該片的預算成本而定的；在合約中，所有當事人都必須得到保護；在籌集資金方面，得要足智多謀；在生產中，創造力是要受到時間和金錢的限制的；在發行方面，需要帶有想像力的銷售模式；在放映方面，更關心觀眾對於影片的回響。由於電影產品的製作要花費很大一筆錢，因此律師、會計師以及經紀人、代理人就要代表投資人和創作者們想盡辦法來降低電影製作的風險，建立責任框架。

網際網路

全球網路代表了貿易的盛行，消費者足不出戶就可以購買全球的商品。短短十年間，人們就從簡單的電腦使用，變成了在複雜的網路上漫遊和線上購物。大部分的電腦使用者們都能夠從網路上立即獲得他們所需要的資訊和資料，電子商務也是如此，你不用離開家就能夠輕易購買到你想要，卻很難找到的物品。

電影業也處在網路時代的轉型期，是否也要實現網路化還很難說。但是，從音樂產業的經歷我們可以看到：觀眾在網上可以盜版任意數量的音樂，這對音樂產業來說，在經濟上無疑是一場災難，也迫使音樂產業在商業模式上發生了改變。那麼網路對電影業的影響到底有多大呢？我們得繼續觀察。

新的挑戰

我們正處在媒體革命時代，商業運作模式也隨之在轉變。

在音樂界，消費者通過網頁下載和分享檔案，這取代了傳統的商業運作

模式。行業對此做出的反應是緩慢的，但確實令人振奮，比如，增值唯讀光碟的發明，使檔案無法被複製分享，因此，購買CD的消費者數量增加了。

由於有線電視網的出現和電視收視率的增長，廣播電視業開始呈下滑趨勢。但目前，廣播電視業正把重點從廣播傳送轉移至有線播送。

廣告是依賴媒體傳播的，現在也處於過渡時期。例如，隨著觀眾將更多的時間轉移到家庭錄影帶上，電視廣告已不能再像過去那樣對消費者產生較大影響。

而電影業，成本不能再像從前那樣上漲了。

面臨以上挑戰，新時代的到來使我們必須要考慮，媒體如何通過創新來滿足觀眾需求。網路就好比西部地區，在不斷的冒險中，總是希望能夠看到新的賭博方式，這就是大眾娛樂。

娛樂產業研究

在上一版和這版出版間隔的這段時間，我一直在美國南加州大學的電影藝術學院教授電影管理這門課程。很顯然，這一領域的道路更加廣闊了，因為電影不再是孤立的事業了，並且電影產品與其他娛樂產品緊密相連，從音樂到主題公園，電影產品與傳媒公司的關係不斷發展擴大。

我的目的就是藉本書來鼓勵學術同行們，在這本書的基礎上共同對消費媒體進行研究。在講課中，我們要把電影、電視、家庭錄影帶以及網路遊戲的研究與音樂、出版、玩具、廣播、戲劇、主題公園、音樂會以及體育運動等專案結合在一起。以這些背景和工具來幫助我們的學生提高競爭力，以適應不斷發展的電影業的需要。畢竟，學生們的職業生涯將涵蓋影視產業的各個領域，我們必須為這種轉變做好人才儲備。

對於這一想法，我在一九九八年四月十九日為《紐約時報》的「資本與商業」這一版寫的文章中有詳細的闡述，文章的標題為《你的專業是什麼？娛樂產業研究》。能夠收到學生們的來信我很高興，全國的教授和業內人士也希望學校能夠開設這樣一門課程，他們有的正在計畫準備開設這門課，有的則已經為學生提供了這門課程的學習。

《全球電影商業》這本書的核心就是以電影商業為例子，來學習和研究文化創意產業中資金是如何安排、花費、保護以及回收的。我現在的心情就像人們第一次讀到這本書一樣的激動，而且很高興讀者能夠讀到這本書。

——傑森·史奎爾

第 **1** 章

電影創作者
THE CREATORS

 製片人 THE PRODUCER

作者：大衛·普特南（David Puttnam）

　　是英國著名製片人，曾為獲獎影片《火戰車》、《殺戮戰場》、《午夜快車》、《南方英雄》和《教會》等擔任製片人。一九八六年到一九八八年，大衛·普特南擔任哥倫比亞影業公司總裁，現在主要致力於教育和創意產業的工作，是英格蘭教學專業議會的主席，並任國家科學、技術與藝術基金會主席，同時也是英國桑德蘭大學的名譽校長。一九九五年，鑒於他對英國電影業的貢獻，英國政府授予他爵士頭銜。一九九七年，他又被推選為英國上議院工黨議員。

在影片上映階段，對製片人來說，有一周是非常重要的，這一周甚至可以縮減為三天，就是第二個放映周的星期三、星期四和星期五。

自一百多年前，魯米埃兄弟拍攝了第一部電影，電影製作的實際工作就幾乎沒有改變過，它包含了一樣的失望、一樣的問題、一樣的成功；然而已經發生變化的，也是變化最大的是其製作過程的複雜性，尤其是在法律、合約、版權等領域。所以製片人必須具備的一個基本技能是在各種環境下，能夠應對各種不同的突發事件、能夠管理各類不同的人。

作為製片人，幾乎可以說有多少製片人就有多少管理方法。明智的製片人會想出一套工作方法，來最大限度發揮每個人的力量（如個人魅力、知識水準、天賦等），把他們的缺點和不足最小化，同時還會彌補這些不足。事實上，規定一種拍電影的方法或嘗試把自己變成另一種類型的製片人，都是很危險的，我提醒讀者要注意以下幾個方面，但這只是建議，最重要的是做出你自己的製片風格。

我在很多方面受過一些挫折，最初，我在一家廣告公司當業務員，令我灰心的是我無法進入創作的過程中；幸運的是，我重新調整了自己的工作，在那些創作和設計廣告的人面前有了發言權。從這段工作經歷再轉行到電影業，我有信心使用同樣的懷疑論，並且調整我作為製片人的這一角色，用這種方式，我實現了自己正在尋找的創作滿足感。

我製作的第一部影片《兩小無猜》，其中幸運的成分大於我自己的判斷。儘管我更多時候是充當乘客的角色，但是我確信我密切關注著製作過程，而不是讓自己被當成白癡；我的第二部影片《花衣魔笛手》卻是一場災難，我從失敗中學到很多東西，也完全修正了我的想法。在那個年代，製片

人的工作只不過是包裝電影這項商品。我認為若是再經歷像《花衣魔笛手》那樣的失敗，就絕對是我的錯，所以，這次我要改變這種現狀，要有實質的掌控權。結果，在我的第三部影片《永遠不會有那樣的事》中，我參與了影片製作的每個環節，親自動手，全權干涉，並把我自己的感受與這部影片相聯繫。現在讓我們一起再體驗一下電影的製作過程，我會解釋如何把我的經驗應用到電影的實際操作中。

通常我都是自己想出故事，或是在報紙上找故事，在大部分情況下，都是這樣處理。《火戰車》、《南方英雄》和《殺戮戰場》這三部影片源起都是用這種方式尋找到題材的，我們無法解釋為什麼一個故事會讓你浮想聯翩，而其他的不會——這道理就有點像在一個房間裡，有很多有美麗的女士，而你卻惟獨鍾情一位女士。這種感覺是必然的，應該保持住。

為了適應題材，電影編劇對角色的分配要通過閱讀大量的劇本，熟悉作家和他們的行業、瞭解他們的風格、知道他們想要什麼樣的內容。電影《英烈的歲月》是一部有十個主要角色的影片，它的編劇是蒙特‧梅里克，之所以選擇蒙特‧梅里克是因為我看過他的一個劇本，他可以同時駕馭幾個人物角色，並賦予他們非常具體的人物特徵。

在企劃進展過程中，我通常會花錢購買一些題材，也就是所說的原創劇本。不管這筆錢花得是否值得，都可以保證擴大我的選擇權，因為我喜歡慢慢工作，所以我的選擇期就要延長，通常要兩年的時間，一直延伸到我的下一部影片。

在購買劇本時，我的方法是很獨特的，我會與作者一起設想出很多很多方案。幾年下來，我發現這麼做的成功率很高，而且作者重寫的比率也明顯降低。這個作法直到我去了哥倫比亞才有改變，在那兒，製片人召開劇本討論會只有四十分鐘時間，每周的生產會議都要在這巨大的壓力下彙報工作進展。要想讓劇本的故事情節清晰明瞭，最簡單的方法就是在劇本討論會上替換現有的編劇，而不是讓編劇花時間一遍又一遍修改這些複雜乏味又有難度的劇本，除非這個編劇能夠把全文寫出來，要是這樣，我就會堅持用他，因為這個人知道故事的問題在哪，因此比其他人更適合解決這些問題，我只要對此做點補充就行了。潛在的危險總是最可怕的，你有可能無法承受失敗的後果。

一個製片人的基本工作就是要儘量減少該企劃的風險。我的建議就是凡事都要討價還價，讓相對低成本的電影可以合乎預算甚至低於預算完成，因為你無法知道這部電影是否成功。在此要說明的是，美國的電影體制是比較寬鬆的，而歐洲的電影體制是很嚴酷的。在美國的電影體制中，要是你以一種及時、負責的方式講述了一個好故事，但是電影拍出來票房都不盡人意的

話，那也不算是你失敗的。上一部影片表達的內容好，在下一部影片中你自然會被人們記住；但是在歐洲，不管你的影片拍得有多好，若是票房不盡理想，那你就會被認爲是失敗的，你的下一部影片也會跟著蒙上污名。

要想保持穩定，關鍵是你要想到別人想不到的事情，儘量避免拍那些動作複雜或帶有犧牲場面的畫面。最好的例子就是我拍的《泰山王子》這部戲，好幾次我都用了剛才說的方法來挽救我自己。在拍攝前期，我突然意識到我不知該如何拍這部電影了，這部片子的製作太複雜了！我當時認爲華納兄弟想花這點錢來拍這部片子是不可能辦到的事，我不想讓他們最後對我失望，所以我離開了，並花上一年時間不讓自己太痛苦。

一旦一個計畫可行了，那麼你就要當心可能存在的風險。第一個風險是：電影的上映日期已確定。這對於製片人來說是至關重要的，也是致命的一環。這也被稱作是「發行日拍攝」，當然這種情況並不經常發生（儘管有大家廣爲熟知的這樣例子）。一旦製片人陷入其中，那麼在電影拍攝中所有正常的管理就將付諸東流；另一個風險是要圍著一個重要演員來寫電影，一旦這種事情發生了，那你就像一條可憐蟲一樣聽人擺布了，有幾部影片就是因此而無法進行下去的。

還有一個風險就是在場景還沒完全找好之前就要做出預算。這種情況的結果總是無法實現原計畫的目標，因爲要想以一種更省錢的方法拍電影，就要充分評估分鏡設計師和導演對所有場景的需要，能在拍攝前期合理的花錢也是一種投資。

在預算方面，我的建議是：別自己騙自己。誘惑總是存在的，尤其是當一部電影前途茫茫，還超出了預算的時候。一旦你開始縮減預算來滿足投資廠商給予的嚴格金額上限時，你就會開始質問到底是什麼帶來了這樣的災難。我們真的需要一名固定的醫生嗎？我們需要一輛隨時待命的救護車嗎？不需要，除非發生意外。這就好像是買保險，記得在拍攝《英烈的歲月》的片場，有架飛機墜毀了，三輛消防車迅速抵達現場滅火。在那一刻我才意識到，要是在拍攝前有人問我們要不要準備三輛消防車放在一旁待命？我們爲了省錢肯定會拒絕的。這件事之後，我給華納寫信建議制定一個嚴格的公司政策，儘管在預算上有壓力，但是在某些方面你不得不花錢，包括醫療、保險和防火等方面。用這種方式，要是有誰敢不負責任的削減這部分預算，事後還發生意外事故的話，公司就能夠直接指出他們在業務上的規定，並施行自我保護。

在做計畫時我們也可以用到上面的方法：別自己騙自己。在能夠保證完成電影的情況下，你可以把一些連續鏡頭先放在一旁，等計畫快完成的時候再拍，換句話說，別讓自己兩週都拍連續鏡頭，如果很急的話，你可以選擇

放棄。把它們放到計畫最後，這樣，如果沒用上的話，你就可以把這組鏡頭刪掉，這對一個疲憊的導演來說是一種莫大的鼓勵。

在拍《火戰車》時，我做了一份計畫，結果拍完後我覺得這份計畫做得非常棒。我給兩家公司做了一份詳細的融資計畫，而這兩家公司之所以投資該片不是出於某種熱情，而是出於其他更複雜的原因。為了給他們留下一個深刻的印象，我計畫在第一周就拍攝大量複雜難拍的鏡頭，等到兩周之後，問題開始出現時，我給投資方看了這些拍好的東西，出於信任感，不久他們就同意追加投資的資金。

這又給了我一個啟示：第一周就拍攝複雜的鏡頭是很重要的，讓它作為你的支撐，把它放到星期四或星期五拍，這讓所有劇組人員在七十二個小時裡彼此相互瞭解。在第一周星期一早上，每個人看似都在埋頭工作，其實真正的工作到星期三才算正式步入正軌。這個時候大家都建立了感情，工作會更加順利，如果可能的話，在資金上挪出一部分錢，在拍攝頭兩天損失一些也未嘗不可。

在影片上映階段，對製片人來說，有一周是非常重要的，這一周甚至可以縮減為三天，就是第二個放映周的星期三、星期四和星期五。所有最基本的決定都要在這段時間做出，無論出來什麼岔子，要嘛你改變原計畫，要嘛你就只能挺住。

以上兩個例子都涉及到和導演的關係，以及電影拍攝的工作節奏問題，而這兩方面關係都會很快被建立起來。作為製片人，你應該提前做功課，從別人的口中瞭解到本片導演的風格以及其他演員的能力。你的選擇應該基於這些瞭解和你的直覺判斷力。當然，在拍攝第一周所遇到的問題會為你敲響警鐘，因為它們可能和你之前想的不一樣，甚至相反，有必要的話，要和導演當面協商。從一周的工作樣片中，你也可以通過他影像風格的藝術表達來判斷這位導演的能力，如果需要做出改變，這是個最佳的機會，機不可失，現在正是時候！如果按之前的計畫表，拍攝節奏已經超過兩周了，那麼在第二周周末，你要和導演協商，及時對計畫做出調整，或者你一定要再重新檢查一遍計畫。

一旦一部影片開始拍攝，那麼最重要的關係就是製片人和導演之間的關係了。在拍攝中我合作過最好的要數和導演羅蘭·約菲在《殺戮戰場》中的合作。因為這部影片場面巨大、製作複雜，我們幾乎每天晚上都在一起吃飯，談論白天遇到的問題，以及第二天要面對的問題。這是非常有幫助的，我們之間從不會含糊其辭，當我們遇到困難，他會完全理解；當事情進展得很順利，他知道原因，關鍵的一點其實是相互的信任。如果導演懷疑製片人所掌握的資金比實際可用的更多（或更少的資源），那麼雙方建立起來的信

任關係就會被破壞；要是導演覺得製片人有隱藏的動機，那麼他會很沮喪的，這就好像是製片人認爲製片公司另有秘密是一樣沮喪的心情。

我再強調一下，一旦電影開拍了，關鍵就在於相互信任。一個製片人必須能直截了當的對導演說：「你的狀態不好。」那麼導演必須要有十足的信心回應製片人：「那我要怎樣才能發揮出我的才華呢？」然後，你們就要一起合作共同解決問題。困難總是會有的，沒有一部電影的拍攝沒遇到過困難。一個優秀的製片人和一個差勁的製片人區別就在於能否解決這些困難，一旦影片開拍了，在很大程度上，製片管理就是危機管理；你沒有其他方面的作用，在很多時候你都只是擋路的！

在拍攝期間，我會定期在片場出現，以便劇組人員都認識我。在最初拍攝的那幾天，一般中午和晚上我都會在片場的（爲什麼是你而不是別人？），對於劇組人員來說，看到製片人和導演以及其他主創（編註：指藝術創作中擔任主要工作的人員，例如燈光總監、化妝總監、編劇等等）一起吃午飯是非常好的，因爲這傳達給他們一種持續性，一種家庭感。對於電影何時關機，我總是留有決定權，而不是把這個權利交給導演，如果你失去了關機的決定權，那麼事實上你也就失去了對電影預算的控制，如果導演決定拍攝時間，那麼導演就要控制預算。當然，事有例外，我們需在匈牙利拍攝一場戲，當時我們是與當地的一家製片公司簽了協議，所以我沒必要在那盯著，我們六點關機也好，九點關機也好，成本是固定的，任何超資的部分都由對方承擔。

從製片人的角度來看，在拍攝時，核心的工作組是製片管理人員，即第一副導演和製片會計，他們就是你的特種部隊，幫助你解決問題。由於他們的加入，你會給導演帶來一系列合理謹慎的選擇，而導演要在這些選擇中做出決定。舉個例子，在拍《決鬥的人》時，因爲天氣的原因，我們向後推遲了一天，我每天晚上都會和導演瑞德利‧史考特碰面，討論計畫向後推遲的選擇，例如，精簡一組鏡頭、午飯後的安排，或者減少演員數量等等，由導演來做決定。

讓我們再來看看預算的檢查問題。先前的研究表明，第一道防線就是儘早（在第二周頭幾天）確定格局，並與導演商量對其進行修改和完善，重做計畫或爲了趕上拍攝進度重新調整拍攝方法。但要是在一周的回顧時發現片比超額了該怎麼辦？要是這樣的話，就不能再堅持按計畫辦事了，你必須從預算中省出這部分錢補上。每個決定都要和你的團隊緊密合作，留給導演一定的選擇空間，不要把這些看成是意識形態上的問題，也不要把這些當成是製片和導演之間的戰爭，因爲不管你喜歡與否，你都置身其中。

面對預算赤字，導演未必會做出有建設性的反應，但是你得要開始戰

鬥了，這也說明你在導演的選擇上做了錯誤判斷。在拍攝前期，我會去做的一件事就是摸清產生問題的原因，找出一、兩件小的危機事件，看這位導演做出的反應。在場景的選擇過程中，如果A選項不行，那麼在B選項上該導演是否能夠靈活應對？你也不想要一個溫順得像小貓似的導演吧——「怎麼都行，你說了算」——因爲他的缺乏判斷力將會表現在電影中。理想的導演人選應該具有果斷、易變通的個性：確信知道他自己想要什麼；對製片人所面對的問題的性質能變通理解、能夠幫忙解決問題，或至少能夠對這些問題說出自己的看法。

拍攝場地的選擇要現實。一個重要因素（尤其是在國外拍攝中）是選用當地的工作人員，而不是用船把人運過去；還有就是考量通勤會浪費很多時間，所以最好讓劇組人員下榻在離拍攝地較近的地方。如果路上耽誤一個半小時，那麼每天就浪費三個小時，這樣既昂貴又愚蠢，實際上每天四分之一的時間就被浪費掉了。

如果拍攝場地很遠，就會出現另一個問題——貨幣市值。我的建議是提前換好外幣。你要是知道這部片子得花多少錢，那你就可以根據計畫兌換整個拍攝所需的資金，別等到幣值發生波動才想起來要換鈔。舉個例子，數周以來，一英鎊兌換美元從1.40美元上升到1.61美元，如果影片的預算是以美元計算的，而你卻要兌換成英鎊的話，那麼你的美元的成本就會上升大約15%，這就嚴重超支了。爲了避免這一情況的發生，儘量把你的錢兌換成當地貨幣。（如果一家製片公司猶豫了，不敢給你資金，那麼你可以和他們簽訂這樣的協定：他們可以從幣值波動中獲得所有好處，但是要保證你免受任何損失。）不要涉足炒作貨幣——這不是你的工作，你的工作是讓一部電影順利生產出來。

運輸工作是非常重要，因爲在外景地拍攝就類似於一場軍事行動，要運送大量人員和器材設備，保持交通路線的暢通無阻，要保證每個人都完好無損，並保持靈活性，這樣才能保證一旦計畫臨時發生改變，所有人力物力能夠隨時調整。

作爲製片人，你有責任要讓劇組裡的每個人都開心快樂，因爲不停的工作、無休止的幹活，會使得劇組人員疲憊不堪、心情煩躁，對提高工作效率毫無益處。第二周的周末可以帶著大家開一個小型的派對，讓大家彼此瞭解，增進感情。對於劇組人員的工作要迅速恰當的提出批評，也要及時給予表揚。我提議以獎賞的方式給予表揚，你可以從預算中拿出1%，買些小東西，例如生日禮物、飲料、獎品之類的東西，此外也可以舉辦一、兩次派對，讓劇組的所有人都保持一種良好的心情和氛圍。

外行人會問，片場怎麼需要這麼多人呢？從我的經驗來看，實際用的人

數比需要的要少得多，尤其是一些輔助人員，他們總是能夠哪需要就去哪。在影片拍攝中最寶貴的其實就是時間，額外增加的人員通常會彌補時間的不足，這樣每天的每一個小時都能夠得到充分的利用。不要對主要的專業人員太吝嗇，儘量避免跟他們討價還價，如果一個有經驗的電影導演和你做了一個合適的計畫，讓你這一天的拍攝都順利進行，其實這無形中就是在為你賺錢。

在拍攝期間，要準備一份反映預算變化的周計畫進度報告，詳細說明上一周超出或未超出預算的使用情況。我會強迫自己每周花個半天時間來做這件事，在每一處有重要改動的地方，我都會寫出詳細的說明。這不只是為了應付工作，而是我發現把這些問題寫出來會讓我正視這些問題，在下一周到來之際，找出解決問題的方法，這些好處讓我很樂意把想法寫在紙上。

如果你已經準備妥當，並把資料都算準確了，那麼在拍攝中，你與投資人的關係就應該是相處和睦，每周都給投資方打個電話保持聯繫，向他們彙報一下進展情況。我會堅決阻止把樣片送回製片廠，這些樣片在那裡會遭到曲解！唯一能夠真正看懂這些樣片的人是導演和編劇，在某種程度上，還有製片人；但是，幾周之後，我會把一些選好的題材送回製片廠，給它們提供一個影片風格。在拍攝《午夜快車》的前三天中，有兩天拍攝的樣片是用不了的，要是哥倫比亞公司看了這些題材絕對會驚慌失措。還好我們的拍攝現場在馬爾他，可以重新調整計畫趕上進度，對此，劇組人員之間也會心照不宣。

剪輯工作通常在拍攝時就開始了，你與剪輯師的關係也是非常重要的。我和兩個剪輯師已經完成了影片的四分之三，我絕對信任他們，導演也必須相信剪輯師的判斷。但是讓我強調一下，導演與剪輯師之間的融洽建立在剪輯師要對導演講實話。如果樣片拍得不好，那剪輯師是第一個知道這事情的人，而且他要以一種讓人非常舒服的方式告知導演。坦白說，剪輯師從不指望是導演雇用自己，在片場，我們會在監視器上看樣片，所以每天給在家工作的剪輯師打個電話，確認一下樣片的品質這是非常重要的。在《馬勒傳》這部影片中，我問導演肯·羅素是否想看樣片，他卻問我們是否計畫要重拍？我說不是，然後他說：「那為何要看樣片？」

我會試著讓作曲者儘早加入，如果可能的話我會在劇本階段就讓他們加入。影片放映時，在兩個層面上存在著重要的創作貢獻。第一個層面是導演、編劇和作曲；接下來是分鏡頭畫面設計師、剪輯師和攝影師這三人的組合。你在銀幕上看到的影片是這些人共同完成的，而製片人的工作是管理、約束他們。以《火戰車》這部影片為例，在這部影片中，如果沒有范吉利斯的精采配樂，很難說這部影片會是什麼模樣。由於我突然喜歡上音樂，所

以我要找的作曲是要給人始終歡快的感覺。《殺戮戰場》這部電影，在視覺上我們要拍這樣一組鏡頭——用機器的轉動來避免畫面上人為因素造成的不協調，我們去尋找一種不尋常的音樂，我突然想到了麥克·歐菲爾德的《管鐘》，麥克本人也很願意做這部電影的音樂，於是，在開拍時他就已經加入攝影團隊了。

現在，讓我們設想一下，我們已經按計畫完成主要拍攝，開始進入後期製作階段。後期製作很重要，你可以離家更近一些，就我而言，主要是在英格蘭。這樣，你對一切東西都會很熟悉，便於控制。二十年來，我都起用同一個混錄師，我們之間建立了相互信任的關係，有一定的默契。

在後期製作階段有一個問題就是：什麼時候做預告片？我們會用大概四天的時間為預告片做一些聲軌，包括音樂。預告片做完後，我們會詳細製作整套的混音。

預告片極具價值，它讓你第一次瞭解到你之前的想法如何讓現實觀眾認同。首先，電影會感覺很長，你喜歡的個人剪接、鏡頭、動作和節奏等將不得不被調整，因為你能感覺到觀眾正在等著電影往下演。其次，你忘了觀眾是很精明的，他們會發現你的解說太多，你沒必要全部交代。在做預算時，我總是會儘量留一些錢，用幾天時間重拍一些零碎的東西，把有用的插在預告片裡。這種「單為剪接而拍攝」的鏡頭是很省錢的（片比幾乎是1:1），但它卻能夠解決大麻煩。不是所有的製片公司都會同意你這樣做的，但是這確實很有價值，通常會為影片帶來一定的影響。

什麼是理想的預看觀眾？這要看影片了。我們給廣大觀眾放了《英烈的歲月》的預告片，給我們帶來許多機會；在《狂戀維納斯》中，我們把預告片放給一些篩選過的觀眾們看，他們之前已經看過像《危險關係》或《親愛的！是誰讓我沈睡了》這樣的影片。在為洛杉磯的製片公司試映前，為了發現顯而易見的問題和及時作出調整，我在英國提前進行了試映。

有兩種預告片：一種是為製片用的，一種是為發行用的。為製片用的預告片會強調電影的優勢和不足，在成片做出來之前讓我們再進行改善，然後你就可以把膠卷鎖好，並準備投入市場做行銷和發行；而發行用的預告片，我們可以展示一部完成的電影，闡釋出影片賣點和市場定位。

　　與市場主管的商議正在進行中。電影做好之後，我的職務就變成了市場行銷部主管（主要負責剪接預告片和印製廣告的人）和市場發行部主管（主要負責確定放映模式和電影院檔期）。我完全信任這些銷售人員，欽佩他們的專業技能，要是我們發生了分歧，我會權衡利弊，與其讓他們對影片有一些歇斯底里的異議，破壞了我們之間的關係，那還不如他們誤斷一部影片，但作爲同事，他們對我還是有信心的。此外，由於我也沒受到太多干預，因此我會公正對待他們的觀點、尊重他們所做的。

　　臨近放映日期的時候，市場行銷費已經投入了，電影院方面也開始營造出很熱烈的氣氛。這時你就沒什麼事可做了，因爲沒有什麼能影響到結果了。如果一部影片的放映情況比預期的效果還要好，那麼你就爲它高興吧，同時運用你的資源使影片的效益達到最大化，這時，票房也會不斷上升達到頂峰；要是一部影片在大部分電影院的上映反應不理想的話，那麼你也沒轍，但如果是在網路平台上放映的話，要是評論很好，點擊觀看也很積極的話，那麼這片子還有救。或許你也可以透過重新剪輯預告片和重新思考市場策略，來對該片做出新的定位。

　　一旦影片放映了，就要完全呈現出它的生命力，我們可以通過各種放映模式和觀看風格在全世界增加影片的觀衆人數，使影片的生命力得以延續，同時也眞誠的希望影片能夠給觀衆們帶來積極向上的影響。

導演 THE DIRECTOR

作者：薛尼・波拉克（Sydney Pollack）

　　因導演了諸多指標性的劇情片而享有盛名，包括：《疑雲密布》、《新龍鳳配》、《黑色豪門企業》、《哈瓦那》、《遠離非洲》（獲七項奧斯卡獎，包括最佳影片、最佳導演、最佳劇本等）、《窈窕淑男》（獲紐約電影評論家大獎）、《惡意的缺席》、《突圍者》、《夕陽之戀》、《英雄不流淚》、《高手》、《往日情懷》、《猛虎過山》、《孤注一擲》、《基堡八勇士》、《荒野兩匹狼》、《蓬門碧玉紅顏淚》、《一線生機》。他的十八部電影獲得了四十六項奧斯卡獎提名（四部獲最佳影片提名），八部出現在美國《綜藝》雜誌的名單上，被稱之為「永遠的租賃冠軍」。波拉克還獲得了金球獎、國家影評人協會獎、全美戲院協會年度最佳導演獎，並在莫斯科、陶爾米納、布魯塞爾、貝爾格勒、聖塞瓦斯蒂安電影節上多次獲獎。此外，他還監製了許多自己導演的影片。除了上述影片以外，波拉克還擔當了許多電影的監製，包括《忍冬玫瑰》、《一曲相思情未了》、《情挑六月花》、《伴妳闖天涯》、《天生小棋王》、《理性與感性》、《天才雷普利》、《長路將盡》、《安靜的美國人》，並且在《作曲家》、《燈紅酒綠》、《無罪的罪人》、《雙面情人》、《冷山》中擔任製片人。

　　每當導演說：「讓我們這樣來試試」，而不是「讓我們這樣做」的時候，大把鈔票便被花掉了。

　　對我來說，拍電影的第一步顯然是尋找故事並進行加工。原始資料可以是任何形式，包括一部小說的預印校樣、電影大綱（或一個故事的長篇劇情簡介）、與作者就某些新點子直接討論得來的結果、雜誌或報紙文章等。開發一個電影企劃就是使這個企劃從一種未經加工的、不可生產的形態轉變為一種可生產的形態。在實際中，這意味著我得像做麵團一樣去「揉捏」題材，通過與編劇一起的艱苦工作，直到它有了角色和一個我所熱衷並感覺舒服的「世界」。

　　一些作者喜歡開很多會，得到導演的指示後就離開劇組，獨自完成整個電影劇本的寫作，這是一種賭博，有時會成功，有時則不能。如果這個作者沒寫到重點上去，問題通常會貫穿於整個劇本；有些作者喜歡一次給導演四、五頁劇本，就其進行討論，需要的話就重寫；中等程度的是在劇本完成一半、大概五、六十頁之前，召開數次導演及作者會議，然後再開會討論其中出現的問題或新想法；另一種方法是，作者和導演聚在一個房間裡寫作，討論角色和對白。這是一種最親密的合作方式，有賴於作者和導演之間的熟絡程度。當然，選擇何種方式取決於參與者的個性和工作習慣，由於我不是作者，自私來講，我想找的是一種密友，最合我意的是能夠準確描繪出我所設想和關注的東西，最好是能發展出一種心有靈犀的感覺，相互喚醒直覺。

　　所有創造性的工作都是某種受控的自由聯繫過程，並非全然自覺形成。對我來說，與作者合作意味著一頁頁的分析（有時會惹惱作者）。涉及的細節小到對話節奏，大到起引導作用的中心思想——主題、核心、構架，要在提出問題的過程中認識問題並陳述問題。有時你只是討論或閒逛，並沒有什麼東西被真的浪費掉，散散步或來杯咖啡看起來實在浪費時間，但這都是創

作過程的一部分。例如，如果你能清楚表述出一個故事的問題所在，它會有意無意的待在你的腦海中並且不斷滲入，當作者來改動的時候，這些想法便融進了具體的工作中。我的最後一個技巧是，一邊自己用電腦敲電影劇本，一邊同作者坐在一起，這樣我可以吸收它，並且在頭腦中形成鏡頭。有時我就是在打字的過程中發現故事的漏洞和問題，這在其他時候可能不會那麼明顯。

關於閱讀題材，我通常會讓作者進行初步的甄選，因為投稿的數量實在是太龐大了。我對題材的選擇通常沒什麼客觀性，完全是主觀進行的。在那些案例中，只有當一個企劃發展到與主觀構想相一致時，它的價值才會顯露出來。另一方面，許多被我拒絕的企劃在其他導演那兒卻被拍成了精彩的電影。

現在，不借助行銷包裝是不可能完成題材選擇的討論工作。儘管坦白來講我並不喜歡成為包裝的一部分，但如果沒有它的話，我也拍不成《窈窕淑男》。這個劇本連同達斯汀‧霍夫曼，都是依靠我們當時共同的代理商「創意藝人經紀公司」的麥可‧歐維茲才得到的。雖然我對故事創意沒什麼意見，但劇本還是有很多問題，所以一開始我把它剔除了，麥可勸我修改這個劇本，看看能否找到一個令人滿意的辦法。幸好修改的結果很不錯，不過，要是沒有麥可的堅持，這部片子也沒我的份了。

代理商變得十分強大。為了有競爭力，他們創造了一些新的代理方式。早期，大多數代理商發揮的是達成交易、鼓舞士氣的作用，選代理商就是選一個個性相合的夥伴，但是，代理公司開始界定新的代理方式。一種方式是即使還沒拿到劇本，還是讓導演第一個加入劇組，有時這會使人陷入一種尷尬的情形：代理商有時提交的是實際上不會被讀到的腳本影印本。這麼做的成就感或許在於，標榜自己能跟導演套個近乎；另一類代理服務的標榜有關「資訊」，一家代理公司會聲稱比別家擁有更好的關係。資歷較淺、名氣又沒那麼大的代理公司用一套新的標準定義其價值，如為客戶推廣包裝、成為其政治活動家、情報員和資訊交易人，既奉承了自己，又被看作是一項獨特的競爭優勢。不管這種做法在某種程度是否已違反原則，但它都代表了代理功能的一種轉變以及業界對此的察覺。

如今，代理商的新職權使得他們在有關電影拍攝內容的表決流程中，享有與製片廠同等的權利。這一流程一度是製片廠說了算的。問題是，這種做法能拍出更好的電影嗎？我並不這麼認為；這些電影能賺更多的錢嗎？毫無疑問是可以的；這是好萊塢存在的主要原因嗎？答案無可爭議，也是肯定的。代理商就是以這種方式幫助完成體系所設定的工作。

現在，製片廠都是各跨國企業集團的部門，這對於他們想要冒險一試的

電影範圍產生了影響。大企業培育了一種思維方式，即，一旦找到了竅門，便要堅持去做，並且努力進行推銷；拓寬它所面對的群眾基礎，而不是拿它來做試驗。討論變成了「海報是什麼？」「預告片是什麼？」「我能在十秒鐘內把它賣出嗎？」對此來說，有些電影太複雜了。然而，儘管大製作正把市場推向趨同已成事實，但是電影觀眾口味的不斷重申仍會將其推向極端，並且每一部影片的上映都會重新定義爲一樁生意。

對於一位主流電影導演來說，經濟是其中最有制約性的因素，與今天一比，二十年前預算超支的增長幅度就顯得微不足道了。當你朝著四千萬的實際增長移動時，比起一千萬的增長便有諸多不同。許多創意工作者都希望能夠默默的獨自進行創作，而不要有演員和導演在場，有了演員和導演，這感覺就有點兒像在公共場合脫衣服。此外還會有成千上百的技術人員；如果我們是在街上，就會有喇叭轟鳴聲和時鐘的滴答作響。每當導演說：「讓我們這樣來試試」，而不是「讓我們這樣做」的時候，大把鈔票便被花掉了。普通的好萊塢製片廠出外景的花費是每天十五到二十萬美元。拍歷史戲通常花費較高，需要租賃古董車及臨時演員的衣櫥，他們的戲服必須合身並且已經製作完成。由於數量如此之大，拍攝中做決定時更能意識到這種金錢的壓力，拍七條比拍一條好嗎？多少錢更好呢？五千更好還是一萬更好？這些事除了導演以外沒人能夠決定，導演必須努力保持不妥協的姿態，同時希望每一個決定能使畫面更好且沒有浪費。

一旦雷影開拍，前期製片便開始了。《窈窕淑男》的前期製作用了三個半月，《黑色豪門企業》是九個月，《遠離非洲》則是一年。這種差別如何解釋呢？《窈窕淑男》是一部在攝影棚拍攝的時裝片，並且地點是在紐約；對於《遠離非洲》來說，則需要種植農場、勘察地點、複製出一個小鎮的歷史風貌，設計一九一三年時的戲服，並且尋找臨時演員。

前期製作主要包括：完成腳本、預算拍攝費用、制訂拍攝計畫、確定演出人員，以及勘察拍攝地點。作爲導演兼監製，我會聘用一位籌畫製片人幫我做經濟方面的重大決定，考慮會產生什麼樣的創造性結果？這個人負責簽支票、建議聯合規章，並與大多數線下廣告的工作人員商談業務，如場景經理、美術指導、贊助商、服裝設計師等。

我的籌畫製片人同時還擔任五花八門的工作，如製片經理、劇務以及副製片人的工作。事實上，片頭片尾的職位字幕，還與經歷、級別以及具體拍攝中的勞動分工有關，有些導演把所有的製作決定都交給一個人去做，這個人理所當然被稱作製片人。我的個人感覺是，誰被任命爲製片人，誰就應當在創作領域同樣具有發言權，包括選擇導演、演員和各部門的頭頭。

導演問到的第一個問題通常是：「你認爲它要花費多少錢？」有時是很

難在一開始就知道答案，但是我們會做一個有根據的預測。然後，我與製片經理對其進行分析，逐條分析每一場景所需要的事項：拍攝需要多少天？需要租用還是建造布景？是出外景還是在攝影棚內拍攝？需要多少臨時演員？生活上的開支是多少？一個攝影團隊需要多大規模？故事情節有多少？哪些地方需要多台攝影機？（分析清單及其他製作方面的書面資料請見克莉絲蒂娜·方的文章）。有時候，為謹慎起見，你可能要在一晚上拍一組複雜的鏡頭。製片經理也許會表示反對：例如這需要八百個臨時演員，而且即便他們換好的戲服，你也別指望他們在接到通知以後的三個小時內可以開始拍攝，這需要兩個晚上等等。對於外景拍攝的各部門來說，保留一些如布景設備一樣的室內鏡頭非常重要，如果碰上了壞天氣，則可以到室內去拍。這是常識問題。

演員影響預算。如果有大明星參與的話，除了該明星的報酬之外，還會有許多特別的費用，例如雇用專屬髮型師、化妝師、秘書和保鏢的費用。每一項都要求在出外景時有另外的酒店房間、飛機票、按日津貼、司機、租車以及其他周邊事項。

拍攝計畫源於書面分析，按一定的順序制定影片的製作日程。按順序拍攝更有利於美感，不按順序拍則更符合實際的經濟需求，攝製安排就需要在這兩方面謀求一個折衷的方案，畫面的拍攝很少是連續的，以獲得二者的平衡為目標。通常在一部情感故事片中，我們儘量不會在劇中人物見面之前就去拍那些分手的戲。在《往日情懷》這部電影中，我們先拍了第一幕，這是一齣校園戲，但在拍攝的過程中，我們打亂了拍攝順序。然後只能把第二幕（紐約）和第三幕（加州）放在一起拍，因為我們在柏班克建了紐約的內景，在我們拍完這些校園場景後，到了紐約我們就只拍外景，包括電影的結尾也一併拍完。剩下的室內感情戲就延遲到返回西海岸以後再拍。

設想整個劇本的拍攝都是以這樣細緻的方式去執行的，而且已經拍了六十天。由於已對每一拍攝部分鏡頭前後所需要的演職人員，及其數量進行了商討，我們便可以得到每天花費的大概的預算資料。再加上那些作為線下預算的固定企劃花費，例如租場景、建布景、保險及後期製作的費用。這不包括線上的花費，包括編劇、製片人、導演和演員這些創意工作者的費用。這時，製片廠可能會說，我們不能花這麼多錢。於是我們開始刪減費用，帶著吊臂和其他人員十周拍攝的任務，我們可能會同意把全部的吊臂拍攝集中到兩周去完成。在第二十四場中，我們忘記要用四百名臨時演員，便用距離合適的兩百個人來代替。但是沒有什麼比刪減拍攝日程更省錢的，其他的改動能節省的金額相比起來就少多了。最後，在與財務室進行更多的反覆討論後，便會產生一個一致贊同的拍攝計畫及預算。

　　下一步是選擇工作人員，而且這顯然是極其重要的一步。電影的最終完成不僅有他們在創造性和技術性上的多方面貢獻，並且他們所省下的每一分鐘都是可以被創造性使用的富餘時間。每個導演都會對擬雇用的工作人員的背景進行細緻的調查。他們拍過些什麼片子？個性如何？速度怎樣？是否能與其他工作人員相處得好？

　　製片的早期階段有賴於單個畫面的性質。如果電影要求有龐大的布景建造，美術指導就是最早被雇用的一位。他可能會遇到一個實際問題：他將要花兩個月時間去建一個小鎮，而我們離開拍只剩三個月了。

　　從想到畫面的第一天起，我便開始尋思一位攝影師。拍攝前我們可能會坐下來一起討論兩個月。他可能正在完成另一部片子的拍攝，但是我們會一塊兒幾個晚上，看些片子，討論效果、觀念、工作方式、光圈數、亮度、色度、焦距等問題。任何一位導演對攝影術方面的這些辭彙都瞭若指掌，同樣的場景可以拍上兩次，與相同的演員做相同的事情，但如果拍攝的方法不同，心境和情感的效果將發生明顯變化。《疑雲密布》提出了一個普遍問題，由於彩色電影的畫面趨於花哨和飽滿，難就難在於如何使它看上去單調些，最後攝影師菲利浦‧魯斯洛發明了用散漫的光線方法去應對這個問題。

　　外景地的考察始於創造性，成於現實性——電影製作中的可怕妥協便在於此。首先你要滿足自然方面的要求，以及與太陽有關的一定的光線和角度。如果計畫的是拍一整天，通常你得儘量避免在日出和日落的方位拍攝，此外，每拍上幾個小時，外景地的光照便會不同，難以配合拍攝。這裡有一個經濟上的問題。不要逆光拍，或者人在光線的背後，可以使變化的程度降到最低，比起在東面或西面拍攝，朝北或朝南可以使配合拍攝的時間更長一些。拍攝計畫定好以後就得去查詢一下拍攝地點當時當地的天氣圖表，而不是等到勘景完成以後再去做；你還得找一塊足夠大的地方，以便於演職人員停車；在節假日勘景通常有誤導性，我的看法是儘量預想到拍攝中會出現的具體情況，並就可能擾亂拍攝的事宜進行詢問。會有飛機在景點上空飛過嗎？附近交通條件如何？季節是否一樣？再說一遍，這是常識問題。我試著使瑕疵降到最低，因此，確保外景地儘可能安靜是很重要的。現場節目直接錄製的情感聲音與數月後再回到製片廠複製出來的人造聲音是完全不同的。

　　在主要的拍攝過程中，我會在演員和表演上煞費苦心。我試著只在拍攝當天進行彩排，希望獲得一定的新鮮感，其他導演則會在拍攝前就花時間來彩排細節。有時候，我所想像的角色與演員所理解的不一致。如果理解出現分歧，解決方法只有三種：你有說服力，表達清晰，將其勸服；或者是演員有說服力，坦率更改你的方法；又或者，炒掉這個演員。第三種選擇我只用過一次。

拍攝中，導演與攝影師、藝術指導、第一副導演、編輯人員以及服裝設計師是最親近的（重要程度不分先後）。其次，在更加技術性的層面，則是音效人員、劇本指導、道具師以及其他人。每個導演的工作方式都不一樣，我會看場記為剪輯師所做的詳細記錄，而不是大致的拍攝範圍。一般來說，我不會按情節串連圖板行事，除非是要拍有許多臨時演員和昂貴設備的一組大規模鏡頭；我有時會給工作人員畫些簡筆人物畫，包括一份拍攝清單，構想一下我們的進度。這很像節食：自我克制是解決之道。拍攝清單可以用來幫助組織構想，但絕不能遮蔽導演無意識創作的機會。在片場，你總要試著去思考眼前所呈現的東西。

關於拍攝有兩種哲學，這兩種哲學都是行得通的。我所認同的一種是，拍攝你所要拍攝的當下；另一種是，拍攝是對某些已經預先計畫和排練好的東西的影像記錄，希區考克就是這樣工作的。對我來說，電影製作的開始便意味著完成。我試著對那些眼前發生的計畫外事件保持警覺，因為這是全新的東西，但我並不認為這對其他任何人而言都是更好的工作方式。

電影製作中，天氣是最不可預知的因素。在拍《遠離非洲》時，我們曾在晚上召集了五千個臨時演員，然後老天開始下雨。雨水把手工製作的戲服浸濕並毀壞了，我們不得不將每個人送回家。如果這是一場親熱戲，我們可以為了這場雨而改寫劇情，但是在這種情況下，我們只能承擔戲服的損失，並且等它們重新做好時再次進行拍攝。這是危機形勢的一個例子，導演有時會面臨處理此類外景突發情況的財政壓力。越是大製作，遭遇災禍的可能性就越大，而且問題可能來自於最意想不到的情況。在拍《哈瓦那》的時候，一輛裝著我們全部戲裝的大貨車在機場被偷走了，盜竊者以為是很值錢的東西。有時當地政府也會攪和進來，在肯亞拍《遠離非洲》時，當地政府對於每一個入境的電影人員都要加收關稅，即便這部電影明顯不會留在那裡。根據他們的海關條例，電影並不具有徵稅資格，但是這也阻止不了他們。拍《哈瓦那》時，我們小心翼翼的在多明尼加共和國大選前拍了兩周，生怕當地發生暴亂。

運作一個團隊沒什麼魔法，就是要選擇一批個性相合的專業工作人員（沒有人喜歡驚聲尖叫或歇斯底里的人），嘗試在相對舒適和相對緊張之間尋求平衡。壓力的狀態是有幫助的，但是必須用一定的自信和放鬆來平衡，這樣人們才能信任你、願意聽你的，並且相信你知道你正在幹什麼（即便它並不總是對的）。一位新導演為求安全感會犯的錯誤是：讓他們看看誰才是老闆！工作人員馬上會看穿他。

令人驚訝的是，拍電影最重要的因素之一是，保持體態、精神抖擻，以便在拍攝時有足夠的體力。人們低估了工作的強度：一周六天都是從早上

五點半開始，到晚上十一點半就寢，一般四十到七十天都是如此（《遠離非洲》像這樣拍了超過一百天）。每個人都有保持健康的辦法。我努力每周進行晨練，吃富含碳水化合物的食物，以及蔬菜、低蛋白的飲食，周末時則有所放鬆。

各種各樣的問題會拖延拍攝進度，解決辦法要靠常識和智謀。如果開始下雨，你就得想法辦法把它加到場景中去；如果一位演員病了，試著把他的戲份放到另一個場景中去；如果與某位演員有停止合作的日期，就得先把他所有的戲給拍了。有時候，一組計畫拍兩天的複雜鏡頭被重新設計成一個鏡頭，又或者一部精密的攝影機光移動就花了半天的時間。另一個辦法是用長鏡頭拍攝，距離遠到看不見演員嘴唇的活動。拍下這個場景，五分鐘以後再錄對話，兩頁的劇本有時便能在一小時內拍完。雖然這些是極端做法，但是卻相當有效，有時它們甚至會比你的第一想法更好。

這一行有其處理問題的一套規矩，一位新來的導演定會接到來自管理階層的各種電話和拜訪。我剛上任那會兒每天都能接到這些電話和拜訪。對於知名導演，管理階層可能感到擔憂，但是他們會用一種更巧妙的方式尋求溝通。他們會本著一種合作的精神來提建議，例如，請你減少一組鏡頭的長度，或者為速度著想更換外景地，又或者，把駕車的場景換成散步的。為節省開支所做的改動，我通常會致電作者，他同樣能想出解決辦法來。

我每晚都觀看樣片，與編輯討論我最喜歡的那些鏡頭。我們可能採用鏡頭一中的一部分和鏡頭二中的另一部分等等，編輯則以最快的速度將這些指定好的鏡頭組合在一起。我會在電影拍攝的兩到三周以後觀看這個「粗編」。這總是會讓我感到情緒低落，因為它絕不會是我所想像的那個樣子。接下來開始精雕細刻，我通常會將已經編輯過的版本放在一個螢幕，沒剪過的版本放在另一個，由此進行比較，隨後，就每一個鏡頭與剪輯師再度進行討論。整部電影都是像這樣一個接一個鏡頭完成的，全程要花六周到兩個月的時間。我不會指望電影在此時就能成型，但是我會儘量使每一個鏡頭都做到最好，這涉及到一些細節問題，比如，哪個人是鏡頭所要突出的，誰的臉該在說某句臺詞時出現，各種反應之間要留多長時間，鏡頭是始於一位演員的特寫，還是一件物品、一個雙人特寫或是電影特效？每個決定會產生出不同的審美效果。

一旦我滿到滿意，認為這是每個鏡頭所能達到的最好的版本，我們便開始考慮整部電影的狀態和節奏：這個鏡頭太慢了；那個鏡頭必須從中間剪掉；那個鏡頭用不著；這個必須移到前面來；需要一個我們還沒有的新鏡頭；有的旁白是必需的；那一點根本不會變清晰；我們在場景六中講述的一個情節最初是在場景二中出現的，但在場景六當中再繼續進行該情節時，觀

衆不明白我們在表達什麼，因此我們只能牽強的設立一條觀衆視線外發生的線索，才能在場景二中引出場景六中的情節。與此同時，我通常會在一開始為剪過的片子配上臨時音樂，這有助於我檢測情感效果。

接著是錄音合成。這需要將演員們召回錄音棚來，或是出於清楚或重寫的目的加上一段對話，或者要加旁白。使用電腦輔助的自動對話替換系統（ADR）會加快這個進程。

再來就是與作曲者確認環節。開拍前我們可能就選好了作曲家。大家一起看片子，討論音樂重要構成細節以及它應當擺放的位置。需要什麼類型的情感？是否應該有一個伴有大量環繞音的樂曲獨奏？是否按照原速？是否要有節奏？聲音是要厚重的？透明的？還是感傷的？這會變得非常具體，我們可能得決定的例如是：「當她在這裡轉過頭來的時候開始音樂，並持續到他走出門外的那一點」。那需要一個音樂信號，精確到一百三十英尺、六個畫面那麼長。音樂剪輯師會建一個載有全部選擇和時間的總記錄，接著作曲家離開撰寫配樂，有時他會在全部編成管弦樂之前，提早為我演奏其中一些關鍵的旋律。

然後，諸多事項會同時發生：字幕在設計之中；光效（例如溶解、減退、重疊）有待確定；調音師要選擇音效，為最後合成畫面加工並處理對白；電影院預告片，連同給印刷廣告公司的方案大概也在準備著。

後期製作的全部元素都需要密切關注，而且最重要的就是聲音。聲音剪輯師和我會討論如下問題，如街道聲、舞臺聲、特定場景中的背景環境聲、篝火之夜的氛圍、平原上動物的回聲。這些細節連同現實與情緒融入場景之中——一種情感的支柱。接下來會有一個約兩周的前期合成，首席錄音師將聲音納入電子對話音軌之中，使之前後一致。麥克風不像人耳，它們按「類型」聽聲音，由於拍攝中麥克風的角度問題，同一個聲音的均衡和音調在不同的鏡頭之間可能是完全不一樣的。如果一個場景中的某一部分是在早上拍的，另一部分是在下午拍攝，而話筒又沒有精準放在同樣的位置，那麼聲音則會不同，並且必須經過調合使之一致。音軌上，一段臺詞第三句中的背景噪音會與第一句的有差異，如果一個特寫鏡頭比母帶拍得晚，那麼，當這種背景噪音發生變化時，從母帶中截取的鏡頭與這個特寫鏡頭的聲音聽起來可能會不諧調。這個噪音可以被「清除」，但是，我們在清除背景噪音中的某段聲音頻率的同時，人的聲音中的同一頻率也跟著被除去了，有一種濾過設備可用來防止這種情況，它會在說話聲開始時自動關閉，結束時再自動打開。

幾乎同時進行的是總能讓我感覺振奮的譜曲環節。這時我會和作曲者、經常也包括整個交響樂樂隊待在一起。他們在攝影棚裡演奏電影配樂，作曲

家通常也負責指揮，作為協助，還會有一位弦樂演奏家。有些作曲家自己進行弦樂的編曲工作，有些則不是，此外還有承包商，負責此環節上的商業事宜。討論演出事項，並進行評估，這有時會導致對某一特別部分的即興改寫。

最後合成時，我們把三個聲音來源——對白、音樂和音效——與畫面在立體聲中（左、中、右）進行周密混合，編織起來豐富各個卷盤中的情感內涵。這一工序是按大概每天一卷的進度進行（一部兩小時的影片需要運轉十二卷）。在此過程中，有許多關於對等和平衡方面的決定：在何時我們應當聽見風聲、音樂聲、對話、海鷗聲、遠方士兵行進的聲音以及山谷中一個女人吟唱、醉酒的聲音？配樂中音樂的混合在最後的混音階段也能被更改，而且，由於電視畫面通常是以立體聲的形式呈現的，人們也會意識到左、中、右以及周遭管道中的附加資訊。

音軌中，「表象上的真實」（literal reality）的微小變動可能會徹底改變觀眾的感覺：一個聲音何時開始何時結束；是突然掐斷聲音還是輕微疊入下一個鏡頭；切斷聲音前只開始一小段音樂，能否起到提示將來鏡頭的作用？我通常會在視覺上直接切斷它，再以交叉減弱其背後聲音的方式予以緩和，而不是從一個聲音直接切到另一個聲音。

殘響（reverb）是一種消音的好辦法。它能變得輕薄而透明；你可以「聽透」它，如同你去看一個影像的消融那樣。混音器上，有一支手柄控制聲源，另一支控制殘響，增加殘響和減少聲源同時進行，能夠創造出一種透明感加強、晦澀度降低的空靈之音。這是個有用的效果，例如，在《遠離非洲》的一節中，我需要凱倫（梅莉‧史翠普飾）意識到丹尼斯（勞勃‧瑞福飾）已死，他在幾百里開外的地方，但就在海倫站在這裡的時候，她需要突然感知到這個事實。我們用聲音來溝通二者，通過猛然切斷聲源並一直加強殘響，造成一種陰森古怪的回聲。電影原聲與視覺畫面一樣，能夠發揮引導觀眾的作用。

有時候，對於一個鏡頭的背景聲中那種失真的空曠，我會想怎樣去填充它。用一個女人的笑聲還是兩個人的絮語？施工的聲音能加進去嗎？我最喜歡的一種背景音樂，是有人在遠處彈鋼琴的聲音。這是一種非常能喚起情感的聲音——非常的感傷。

下一步是與攝影師在洗印室裡沖印，調整密度和色度平衡度。密度指亮度和暗度，色度平衡則涉及是選擇更暖（偏紅）或更冷（偏藍）的色調。鏡頭需要的是一種溫暖的或是寒冷的感覺呢？更紅還是藍呢？平衡是一門主觀的藝術，通常是以一個給定畫面中的皮膚色澤作為最佳標準。既然每個人所見的都不一樣，那這個標準也是主觀的。在我看來是暖色的東西，在其他一

些人眼中可能是冷色的。我們看的是一個沒有聲音的校正拷貝，之所以無聲是因為，直到現在我們都是用電影片段中的磁性聲帶來工作的，它的聲音與畫面互相分離。聲畫合成將發生在沖印流程。

與此同時，這個聲音被傳輸到光學處理後的負片上，並送往洗印室，一束彎曲的黑色線條變成膠卷上的白線，它將被投影機「閱讀」並被轉譯為聲音。洗印室通過瀏覽無聲校正拷貝獲取全部的技術資料，在其中加入聲音負片，完成第一個校正拷貝。後期製作中全部問題的反應都可以在校正拷貝中找到，其他的所有印刷品也是從中製作完成的。

接下來是電影的轉檔工作。辦法有兩個：要麼從經過檢驗的陽性彩色負片印製，要麼從剪過的負片中進行印製。對兩種辦法都進行測試，以決定選哪一個作為源頭。視訊轉換中，各種格式的成像錯誤都是有可能被彌補的；而到了電影中，這些錯誤可就改不過來了。

市場行銷是一個神秘的過程，與成片互相促進。銷售團隊需要說服盡可能多的觀眾，把他們招徠去參加首映；而導演則希望行銷活動能誠實展現觀眾將要看到的內容。行銷的壓力通常來自於這兩方面的矛盾。銷售經理們一直在這個難題上搖擺，由於許多電影在首映時要麼穩操勝券，要麼一敗塗地，因此不惜代價讓人們去看首映是有很大壓力的。預告片是一個主要手段，單挑其中最富戲劇性的精采部分播出，同時也就造成了可能會輕微誤導影片的結果。這促成了電影的分類——愛情片、動作片、懸疑片、神秘片——這可能不是一個合適的匹配。如果電影在宣傳中被誤導，又碰上了錯誤的觀眾，他們便不會喜歡這部片子，並且口出惡言。如何在行銷中真實的表現影片，又能吸引最大數量的觀眾去觀看呢？這是一個兩難的處境。

有時我會周遊美國或其他國家，到處幫忙銷售片子。主要宣傳行程分為不同部分：往東，主要的市場是英國、比利時、法國、德國、義大利、西班牙、瑞士、荷蘭和匈牙利；往西是澳洲和日本；南邊的是墨西哥、巴西和阿根廷。

提到進軍海外市場，我們可以高興的看到，大部分歐洲國家觀看外國電影時傾向於依賴字幕而不是配音。這對於導演來說是一種欣慰，因為一部經過配音的電影聽起來是挺糟糕的，配音中會用到不同的演員，由此喪失了表演和環境中的那些微妙之處。我則通過與譯者和字幕員合作、使用對話記錄、同意採用講其他語言的演員聲音等方式，盡量使這種損失降到最小。考量一下全球市場的潛力變得有多大！《遠離非洲》65%的營業額都來自美國以外，由於該片由美國公司製作，用的也是兩位美國明星（儘管其中一人的角色是丹麥人），講的又一個關於英國人的故事，因此它被看作是一部美國電影。然而，它賺的錢多數則來自海外。

　　科技的進步，如數位攝影機和網際網路的使用，對於新進導演來說是有極大幫助的，不提到這個，關於導演方面的討論就不完整。數年前，一個人如果沒有獲得導演這份職位，就無法展現他作為導演的天賦，而且沒有人會雇傭一個未經考驗的導演，這是個自相矛盾的困境。現在，數位攝影機的使用使得製作一部電影的成本大幅減少，剛出大學校門的人憑著一部二十分鐘左右的片子便可以開始其職業生涯。此外，網路也成為短篇電影的展示台，允許新的電影工作者向日益增長的網路用戶展現其成果，我認為這真是太好了。

我的電影：
藝術與金錢之戰

MY MOVIES: THE COLLISION OF ART AND MONEY

作者：梅爾・布魯克斯（Mel Brooks）

　　曾是管理顧問西沙的經典電視節目《你演出的演出》的編劇之一，後轉行做電影，因編寫並執導短篇題材《評論家》獲奧斯卡獎，後由其撰寫的影片《金牌製作人》再度獲得奧斯卡，該片也是他執導的第一部故事片。他還編劇、導演了影片《十二把椅子》，與人合作編寫、導演影片《閃亮的馬鞍》、《新科學怪人》。在接下來的電影中，布魯克斯成功的為自己添加了更多的身分：在《無聲電影》中，他是演員、導演兼聯合作者，在《緊張大師》、《帝國時代》、《星際歪傳》、《醜態百出》、《羅賓漢也瘋狂》、《吸血鬼也瘋狂》中，擔任製片人、演員、導演及編劇。他的製片公司，「布魯克斯電影」，製作了許多影片，如《象人》、《最美好的一年》、《法蘭西絲》、《你逃我也逃》、《倫敦查林十字街８４號》、《變蠅人》、《變繩人２》以及《流浪者》。後來，他因將《金牌製作人》一劇搬上百老匯舞臺而獲得三項東尼獎（最佳原創音樂、最佳音樂劇本以及最佳音樂劇），同時該劇又創紀錄的獲得了十二項東尼獎。除了業內的獎勵外，他還獲得了「法國榮譽軍團勳章」以及「藝術及文學勳章」。

製作電影最棘手的事情是什麼？就是要把它放進齒孔裡。

首先我是一名生活的觀察者，通過記錄生活養成了觀察的習慣。有些人認為沒有必要告訴別人自己的想法，而我恰巧是那種需要表達自我的人。我的第一份工作是當一名鼓手，遺憾的是後來我沒繼續走這行，因為它至今仍是引起我注意最好也最吵的辦法。

後來我成為一名作家，而且基本上現在我還是個作家。當我還是一個年輕人的時候，我在新澤西州的雷德班克地區管理過一間夏季輪演劇目公司。我開始指導羅宋湯地帶（譯註：Borscht Belt，指紐約市北郊卡茨基爾山脈，現已幾乎不存在的避暑渡假村，在一九二〇至一九七〇年間為著名的猶太人旅遊聖地）的一些電影院，在那裡幹著鼓手兼喜劇演員的工作。我先後為《你演出的演出》及《凱撒的時光》寫了多年的電視稿，後來我決定是時候離開去做些其他的事情。

當我離開管理顧問西沙進入電視特別節目寫作這個現實的圈子時，情況是相當艱難的。導演和製片人只會說聲「謝謝你」，就這麼多，我無法操控題材，因此當我寫出我的第一部電影《金牌製作人》時，我決定自己來導演它，以便堅持我的想法。

《金牌製作人》起初是當作一部小說來寫的，但對話太多，所以我把它改成戲劇，結果又因外景太多而告終，最後我把它拍成電影。它來自於我的親身經歷，我曾與這樣的男人一塊工作：深夜，就在一張舊的皮製沙發上，他與多個年紀非常大的女性發生了關係，她們給他空白支票，他去創作一些騙人的劇本。我不能提起他的名字，他會因此而坐牢的，僅僅是因為老女人這一項，他就得去坐牢了。我寫的是我的心聲，而且我認為這是我最好的電影之一，儘管它不是非常賺錢。

我導演《金牌製作人》是因為我不想任何人干涉我的語言。對我來說，

制定計畫是一個非常艱難的過程，我根本沒想過電影這麼花錢。

《金牌製片人》的來歷非常有趣。我在我的助手阿爾法－貝蒂·奧爾森的幫助下寫了這個劇本，然後每個製片廠都說：「我們不要，別再回來這兒了。」經紀人巴瑞·李文森（與電影製片人巴瑞·李文森無關）（註：後者為美國著名電影導演、監製、演員，《雨人》為其最有名的力作）認識製片人西德利·格雷澤爾，他給我安排了一場會見。薛尼當時已讀過我的劇本，他握著我的手說：「這是我見過的最有趣的劇本，我們打算用它來拍部電影。」他去找約瑟夫·雷文，說：「如果你能拿出五十萬美元，我會籌到另外的五十萬美元，由你發行這部電影，拍這片得花上百萬元。」雷文答應了，但條件是「不能由布魯克斯執導」，對此我表示拒絕。

雷文想找一個名副其實的導演。午宴上我吃得非常得體，不想犯任何錯誤，沒有東西從我的嘴巴裡掉出來，我沒吃麵包和奶油，因為我不知道是該切麵包還是直接把它折斷。與此同時，雷文吃了所有的東西；我沒什麼可擔心的。午飯結束時，雷文漫不經意的轉向我說：「孩子，你覺得你能導一部電影嗎？」我說：「當然。」他說：「向上帝發誓？」我說：「是的。」他說：「好吧，去做吧。」然後握了我的手。他對我印象深刻，認為我不錯、可愛且有趣。他沒讀過劇本，但是他喜歡這個點子，如同許多從不閱讀的好萊塢老牌製片人那樣，他喜歡傾聽。「把它告訴我。」他們會這麼說。「他去了這個叫做香格里拉的地方。」「什麼？」「有這樣一些人，他們看起來年輕，實際上卻很老了。」「這故事聽起來不錯。」

西德利·格雷澤爾從「環球瑪麗恩」公司籌得五十萬美元，雷文出另外五十萬。我和蘇羅斯特爾·莫斯托、金·懷德合作了這部影片。我們在八周內完成拍攝，預算為九十四萬六千美元。

片子完成後，一九六七年聖誕，我們在費城的「大道劇院」做了場試映。沒有人來看。劇院能容納一千兩百名觀眾，卻只來了十一個人。電影落幕，我搭乘一列慢車返回紐約，由於在費城時有提前請一些評論家觀賞該片，隨後影評也出來了，這些評價可怕極了！雷文想把片子束之高閣，但西德利·格雷澤爾勸他再等一等，並在紐約舉辦一些小型的試映活動。我們在曼哈頓的「精緻藝術劇院」舉行首映，口碑傳了出去。但該區之間有條界線，你就是沒辦法進入。雷文一步步在別處上映這部影片，操作得非常謹慎，雖然花了四年才收回本錢，最後它還是成了搖錢樹。雷文冒險投了近一百萬美元。五十萬花在膠卷上，四十萬則用來沖印、做廣告和首映上。大量的堅持和努力才換來了影片的盈利。

從《金牌製作人》中我學了點關於電影融資的知識。因為我參與了這部電影，而且重要的是，我學習到「為何我參與卻得不到錢？」。如果一部影

片不能票房長紅，那麼它的投資人就不可能賺到錢，因為電影總是需要投入大量開支及利息。

我的第二部電影是《十二把椅子》。為此，我真的去了趟南斯拉夫，瞭解到影片中的兩項基本開支：一為線下開支，指電影題材和技術方面的開支，包括人事、布景搭建、電路、燈光、攝影器材和交通費用；一為線上開支，這是電影中更有創造力的部分，如故事本身、編劇、製片人、導演、明星、委託人。臨時演員屬於線下開支（無冒犯之意）。

當我拍完我的下一部片子《閃亮的馬鞍》以後，我向華納兄弟影業的主管們播放了此片。氣氛安靜，即使是世界聞名的吃豆子那場戲（註：該片中最經典的一幕搞笑劇情）也不能博得一笑。感謝上帝當時光線很暗，沒讓別人看到我的臉色發白。當時的製片主管約翰·凱利，以及運營官泰德·阿什利，非常友好的對我說：「很瘋狂的片子，我們喜歡它！請諒解沒有笑聲，這些人從事的都是與電影有關的各種研究工作，他們無法理解這部片子在說什麼。」我對自己說：「這是個失敗。」

在所有人都離開放映室後，只有製片人麥克·赫茲伯格跟我留下來。他突然打電話說：「好的、好的，第十二放映室，八點鐘，到這兒，請人過來。」我說：「你在幹什麼？」他說：「同一部片子我們要再放一場。就在今晚，華納兄弟影業的所有秘書都會參加，我叫了兩百人來看片。」八點來臨的時候，兩百位普通人擠進了這間屋子。他們非常安靜和有禮貌。法蘭奇·連演唱了主題曲，鞭子劈拍響起，笑聲開始出現，我們進入鐵路的場景之中。冷酷的監工萊爾對卡萊文·里台說：「來點好聽的老黑人工作歌怎麼樣？」觀眾聽得有點兒脊背發涼。卡萊文·里台和其他的鐵路工人開始唱起了《沒從香檳酒中找到樂子》。人們興奮得離開座椅，笑聲從那一刻起就再也沒停過。

接下來，我們在西木區進行了試映，同樣獲得成功，同一批高階主管再度觀看《閃亮的馬鞍》，並改變了看法。電影上映後各方評價不一，我的電影從來沒得到過一致的好評，我自己也希望它永遠不會。《紐約時報》稱：「在這部糟糕的影片《閃亮的馬鞍》中，梅爾·布魯斯把他所學的全部電影知識都忘得一乾二淨。」當我的另一部片子《年輕的富蘭克恩斯坦》上映時，一位評論家稱：「《閃亮的馬鞍》中那個偉大的無政府主義美女上哪去了？」他們總是要過一陣子才會喜歡上我的電影。

《閃亮的馬鞍》上映後得到相當多的惡評，並立即在紐約引起轟動，但華納兄弟影業一天之內在全國的五百家劇場放映了該片，只有十幾個大城市反映不錯，其他各地如拉巴克、阿馬里洛、皮茨菲爾德以及狄蒙皆遭冷遇。這部影片沒得到它需要的口碑，所以終止上映，華納公司的廣告總監迪克·

萊德勒是我的「守護天使」。他說：「我認爲我們應該花三百萬美元來宣傳這部影片。先把它從這些小城市撤出，得到口碑後在夏季上映，並且花三百萬來支持推動它。」對於他的意見，有人贊成的也有人反對的，但決定權在泰德‧阿什利和約翰‧凱利手上，他們說：「好的。我們同意你的意見。就花三百萬，試試看我們能做什麼。」承蒙關照，《閃亮的馬鞍》在六月盛大開場，成爲全國轟動的盛事。以一九七四年的美元價格來看，全球租片收入是八千萬美元。

就我執導喜劇片的經驗看，掌握「笑點」至關重要。當在你音軌中跳到下一個聲音之前，螢幕中應當爲觀眾的笑聲留出多少的空間呢？一旦你讓觀眾來看片，你和剪輯師就要做出決定，你會說：「看，他們在這裡笑翻了。在剪到下一個鏡頭前我有多少畫面能用？」這很有用。尋找玩笑和笑聲的合適節奏，辦法多種多樣。馬克斯兄弟就曾把他們電影中的一些喜劇場景搬到馬路上去演，測算現場觀眾達到笑點的時機。（註：馬克斯兄弟是美國早期的喜劇演員）

不久後，我就能在數秒內判斷出每種辦法我們能得到的笑聲是多少，但有時我也會完全判斷錯誤，《無聲電影》中有一組沒人見過的鏡頭，因爲它就被扔在剪片室的地板上，這組鏡頭的名稱是「紐約龍蝦」。鏡頭始於一個寫著「龍蝦之家」的霓虹標誌牌，攝影機落在餐館的門上，並往後拉。門開了，攝影機進去，呈現在我們眼前的是一只有鉗有尾、打扮入時的巨型龍蝦，攝影機旁則是另外兩隻衣著華麗、穿晚禮服的大龍蝦，龍蝦先生把他們帶到一個穿白色夾克的服務生處，服務生安排其入座。點餐後，他們隨龍蝦服務生來到一個大水箱，水箱裡只有幾個人在游泳，我們認爲這挺神經的。隨後龍蝦們挑了一些人，把他們撿出來，人們四處扭動，畫面到此爲止。每當我們看這組鏡頭，我們都在地板上笑得前俯後仰的，當我們給秘書觀看的時候——他們是我任何電影的第一批觀眾——他們完全沒有因「紐約龍蝦」發笑。眾人四目相對，連一聲竊笑都沒有，最後，我們聽到了尷尬聲和呵欠聲，最後我們棄用整組鏡頭，這是喜劇編劇時常遭逢的意外之一。

拍《無聲電影》時，我使用了一部索尼的錄影帶攝影機，它能在重播時準確顯示出我們剛拍過的內容。我會在片場詢問三位作者的意見，是他們與我共同創作了這部電影，後來，同班人馬又和我一道寫出《緊張大師》。我想要他們成爲嚴厲的批評家，拍電影就是這麼一個團隊合作的過程，除非你寫的是一個非常個人化的故事，否則與另一個人合作寫作是有幫助的，那時你要變爲一名小小的聽眾，你正在做的事情都會得到多方評判，這在早期那非常重要。

作者們！別跟人討論你的初步想法。這是你自己的點子，而不是其他

人的！直到它們被完整寫出並經作家協會註冊為止，不要在喝咖啡的時候向其他業內人士談論你的點子。在這之前你不會得到幫助，只會遭到嫉妒和竊取。你的點子是私人的，當你把它告知他人的時候，不僅點子會被盜用，你的創造力也會隨之溜走，跟自己在紙上討論，把它寫下來！這是一種好的鍛煉，有時還能幫你賺錢。

賣給製片廠和獨立製片人的喜劇片是一種大致的樣式。喜劇是最富變化性的戲劇類型，每隔一陣便會有一部好的喜劇產生。卡洛‧萊納的影片《枕邊不細語》是一部不錯的喜劇片，但是沒人看過它，因為製片廠未給其足夠的支持。然後是「星期五夜晚現象」。如果首映當晚沒有一個好成績，銷售量會很快縮水。製片廠極少在喜劇片上冒險。當我的製片廠與二十世紀福斯影片公司達成交易時，我並不知道《閃亮的馬鞍》會獲得超出預料的成功。至今我仍然敬重福斯公司為當時還是無名小卒的我所做的冒險，感謝他們給我機會拍了三部電影。現在我不需要製片廠的預付款，製片廠的分銷經驗和能力就是我真正想要的全部。

當我向福斯公司陳述《無聲電影》的構想時，他們的嘴張得大大的。他們被震撼了，但是他們不想拒絕我卻是因為我的經歷，那就是「綠色雨篷症候群」。麥可‧尼可拉斯拍了《畢業生》以後，我說，如果他去找雷文，說：「我想拍《綠色雨篷》。」回答可能是：「拍什麼？」「綠色雨篷。」「它是什麼？」「一部關於綠色雨篷的電影。」「綠色雨篷下有明星嗎？」「沒有，都是些無名之輩。」「雨篷附近有裸女嗎？」「沒有，沒裸女。」「綠色雨篷下的人們是不是一邊聊天一邊吃著戶外餐桌上的三明治和炒雞蛋？」「不，就只有一頂綠色雨篷。」「寬銀幕電影嗎？」「不，只是綠色雨篷。它不會動。」「片子多長時間？」「兩小時。」「兩小時什麼都沒有，只有一頂綠色雨篷擺在螢幕上嗎？沒有談話、沒有對白、什麼都沒有嗎？好的，我們來拍吧。」這就是「綠色雨篷症候群」。當我在一九七六年提起《無聲電影》時，他們說：「聽起來很有趣。」我知道，他們心裡正在說的是：「天哪，我們要怎麼說才能拒絕他，卻又不傷害他的感情，並且不會失去他呢？」後來我解釋說，電影中可能會有一些大明星。

巧的是，我在《無聲電影》中與五位明星進行了合作，他們是：麗莎‧明妮麗、保羅‧紐曼、安妮‧班克勞馥、詹姆斯‧肯恩和畢‧雷諾斯。我選擇他們是因為我知道和他們一塊兒工作會很有樂趣。當我告訴福斯公司會有明星參與時，他們就更認同《無聲電影》這部片子了。「在一九七六年拍的片子居然沒有對白？我服了你。」他們非常勇敢的拍了這部電影，直到第一個樣片出來後我才感覺害怕。我說：「我們究竟在做些什麼？我聽不見任何人的聲音，真是瘋了！你完了，布魯克斯，就是這樣。你神經失常了！」但

是它終究是完成了，並且大獲成功。

　　我希望保持《無聲電影》的寫作團隊，但電影完成後，他們準備離開往不同的方向發展。某天午飯時，我隨口說了一句：「一部叫《緊張大師》的電影怎麼樣？」「那是什麼樣的片子？」「一部希區考克式的電影。」「哦，是嗎？」我們對此進行了討論，然後在十六周內寫出劇本。我們知道，我們必須去精神官能症研究機構體驗那種非常非常緊張的感覺，而且片中的理查‧哈普‧桑代克教授將由我來扮演。六年來我一直在進行分析，想向他們看齊，《緊張大師》是一部對亞佛烈德‧希區考克的致敬片：其中有許多鏡頭來自他的電影，而且風格上也與他非常相似。我能通過那部影片探討我非常關注的精神分析和精神病學，我無法對任何我不關心的事情進行調侃，《緊張大師》的預算是四百三十萬美元，而我從中賺回了三百四十萬美元。

　　要導演喜劇，第一步就是理解劇本的整體意思：怎樣轉換為聲音和行動？角色相互之間又是怎樣關聯的？一旦理解了劇本，你的頭腦中會形成一幅圖畫，它會一直隨著男女主角的特殊天賦而改動。我的秘密非常簡單。早期，我會與全部的主要演員圍著個大桌子，把整個電影劇本隨意讀上三四遍。問題便出來了。我會說：「吉，那句臺詞說得很奇怪。我聽過不同的說法。不過我喜歡它。」一位演員總是問：「你的意思是什麼？你聽起來感覺如何？」我說：「沒關係的。」他會說：「不、不，請別這麼說。」我就是以這種方式潛行於臺詞朗讀之中，而演員會認為是他自己發現了問題。

　　我試著在片場保持一種愉快、輕鬆的氣氛，因為拍一部電影的壓力太大了。攝影師總是在擔心燈光。如果他在室外，他會為一片雲可能經過而感到焦躁；演員總在擔心鏡頭拍得是否合適。即使他們表現得很完美，他們通常還會要求再拍一遍，因為他們不能夠確定。首先，這是通過一隻眼的怪物捕捉生活的藝術壓力；其次是預算，每一美元都像秒針一樣滴答流走，特別是在拍有很多臨時演員的大場面時，這種壓力就更大。

　　作為編劇兼導演，你經常會在想要拍一個奢華的場景與是否值得花錢之間掙扎。例如，在影片《帝國時代》中，我在為法國革命的鏡頭設計一場大規模的豪華沙龍戲同時，我考慮的是預算以及重建凡爾賽宮會花多少錢。我怎樣才能做到這種既難以表達，又難以實現的逼真的效果？後來，我對我的朋友阿爾伯特‧惠特洛克講了這個問題，之後，他畫出了世界上最傑出的作品。他能在玻璃上作畫，他畫出一些栩栩如生的人物，附近是凡爾賽宮，如果我要自己建造一座凡爾賽宮，這部電影將會花掉一億美元。

　　自《帝國時代》以來，布魯克斯電影公司成功保留了我電影全部或者大部分的海外版權。埃米利‧拜斯多年來負責福斯公司的國際運作，後被我挖

來運營布魯克斯電影的海外銷售，他是背後的推手。一般來說，國內的發行商只能提供約60%到70%的膠卷支出，這個平衡是通過海外銷售的融資來實現的。（我因身兼數職減少了勞務報酬，讓整部電影不致於因為巨額的線上開支產生負擔。）

我導演電影是為了捍衛寫作，我生產電影是為了在商業和創造性方面完全控制住電影的將來，在保護這個最初理想的過程中，我逐漸學會擔任其他的工作。在電影業中，瞭解金錢的屬性，並知道怎樣航行於暗礁與鯊魚出沒的驚濤駭浪之中是很重要的。在這裡，金錢與藝術狹路相逢。例如，在與國內發行商的合約中，有許多小細節需要警惕，它們可能被放在某一條很可能被忽略的條款中，聲稱來自美國航空公司的播出，以及全部航空服務的收益都歸國內發行商所有。看來無害，實則危險，這會產生成百上千元美元的花費！航空公司是建立在海外以及異國旗幟飄揚的基礎上的，來自於它的款項應當作為國際收益的部分，得防止它們落入國內發行商的口袋。

另一個商業問題是，是加入工會組織還是不加入？答案是，工會有時會更便宜。非工會人員所犯的錯誤能高得驚人：把片子裝錯了、沒有檢查門上的劃痕或灰塵、聚焦不當等，這些問題都可能是災難性的。下面是一些降低成本的指南：開拍前盡可能多進行彩排，不要到拍攝當天才排練，縮減拍攝的天數。

交通方面也很花錢。把你的演職人員從攝影棚移到外景地的次數不要超過一次！把你的外景拍攝全部集中起來計算行程。在影片《醜態百出》中，我們先用七周的時間拍了外景鏡頭，後用五周的時間結束攝影棚的拍攝。在寫這部電影的時候我非常小心，盡可能讓大部分外景拍攝的動作戲都發生在白天。夜間拍攝很困難、很累人，最後也很花錢。上帝真好，給了導演一個可愛的太陽照亮整個世界，好好利用它吧！

一般來說，我在製作上花的時間與每部電影所需要的時間差不多。現在，我把更多的時間用於電影的分銷。單頁廣告看起來是什麼樣的？電影在何處上映？有好的聲音系統嗎？劇場有杜比裝配嗎？報紙廣告又土又貴，我寧可花錢去做一個好的電視宣傳。

作為一名電影人，我為我的海外形象感到非常自豪，因此，我會出國幫助宣傳電影，只要到那裡接受採訪，歐洲的報紙便很有可能對此進行大量的報導，在美國我不會這麼做，因為我不想在這裡獲得同樣多的曝光度。我的電影在瑞士、德國、義大利和法國發展得很好；在英國也很好，但不如我預期的那麼好，因為那邊的廣告費用太高了；中國是個刺激的市場，如果每個中國人都去看我的電影，並且支付一便士的門票錢，那麼我就發了。此外，我愛中國菜。

我的建議是，打入這一行最好的辦法就是寫作，或者成為一個大電影明星。如果湯姆‧克魯斯想來導電影的話，他們會讓他做的。我們之中很少有人能成為大明星，但是我們可以致力於寫作，對我來說，電影是表現人類幻想的最佳手段，這是所有創造性藝術的一個大模型。如果一個作者是有才華的，他的才華能為他開啟導演的大門，終歸究柢，導演才是一部電影真正的作者。

　　對於一個有創造性的風雲人物——作家、導演或演員來說，有個好顧問是非常重要的。我有一位律師艾倫‧舒沃茲（願舒沃茲與你同在），打從一開始他便是我的朋友；我還有一位出色的業務經理兼會計師，羅伯特‧戈德伯格，他使我免於操心製片廠的帳目，製片廠的會計學應當像一部柏士比‧柏克利的音樂劇。他們何時能停止拿錢？他們用經費來抵利潤，又用利潤來作為經費。如果一部電影要花一百萬美元去製作，一旦通過製片廠的會計手續，就會多出三分之一的費用。如果實際的、原始的製作費用是一千五百萬美元，由一個大製片廠製作同樣電影的花費則是兩千六百萬。站在製片廠的角度，他們是在花大錢冒險，這也正是他們證明其合理性的辦法。

　　關於這一行的未來，我越來越少在電影上看見更大的利潤。家庭娛樂技術比任何事物都更令人恐慌，因為我想要一位觀眾是因為我的電影而笑，我想要人們坐在黑暗的電影院中，被充滿影象的銀幕沐浴，並且集體大笑起來。聆聽許多人一起笑的聲音多令人興奮啊！然而，隨著當今技術發展的趨勢，我們似乎形成了以家庭為單位的微型集體，有時甚至只有一個骨瘦如柴的瘦子獨自觀賞又大又寬的梅爾‧布魯克斯電影。那樣是無法獲得很多笑聲的，我可不是為了逗一個瘦子發笑而生的，我生來就是為了要讓許許多多胖子和瘦子坐在黑暗中一起大笑。

　　「製作電影最棘手的事情是什麼？就是把它放進齒孔裡。」鏈輪齒上的小孔是最難做的東西。其他任何事都簡單，但你得整晚都得坐在那個小穿孔機邊上，在電影膠卷的邊上打孔。這工作能把你累暈，但剩下的就好辦了：劇本好辦、表演好辦、導演根本是小菜一碟……但是鏈輪齒會讓你撕心裂肺。

獨立電影製作人
THE INDEPENDENT FILMMAKER

作者：亨利・嘉格隆（Henry Jaglom）

　　由其編劇和導演的電影有：《安全地帶》、《軌跡》、《反斗鴨》、《她能做出櫻桃派嗎？》、《經常，但不是永遠》、《誰來愛我》、《元旦》、《吃》、《威尼斯，威尼斯》、《生子大改變》、《漢普頓的去年夏天》、《似曾相識》、《坎城影展》。嘉格隆一開始是演員，曾演出過傑克・尼克遜、丹尼斯・霍柏和奧森・威爾斯執導的電影（後來他又反過來成了這些人的導演）。由他製作的電影，經常是通過海外預售的管道獲得融資，並通過他自己的公司「彩虹放映」——以洛杉磯為大本營的彩虹電影公司的一家分公司——頻繁將其在國內進行分銷。這也正是嘉格隆能在眾多電影人中脫穎而出的原因。

> 我想到一個至今適用的公式：如果我能拍一部夠便宜
> 的電影，也就是說，這部片子的花費只有一般製片廠花費
> 的5%到10%，我便可以坐享其成，因為只要有5%到10%的
> 觀眾來看電影就能出現利潤。

正如人們所說的那樣，完全靠自己製作，在美國電影製造業中是很少見的，作為一個關注藝術家的人，商人的一面使我容易理解這種說法。一個有創造力的人不能僅僅停留在有創造性的工作上，你不得不學習如何使你的作品被發掘，如何強迫你的視界外現於公眾，並以此與所有試圖阻撓你的力量抗衡。我曾經見過許多優秀的、有創造力的人被無情踐踏，因為他們不懂得重視他們自身的商業價值。奧森‧威爾斯正是此類情況的絕好例證，我對他不能將其電影製作完成而深表遺憾。

在我事業的起步階段，我很清楚，對於我想製作的電影來說，是沒有既定的經濟機制去支持推動它們的。我在六〇年代晚期來洛杉磯當演員，按照合約約定來到幕寶電影公司，並且開始兜售我自己的劇本。在《逍遙騎士》這部電影取得成功之後，哥倫比亞公司想要獎勵參與製作這部電影的人（我負責剪輯部分），這使得製作人伯特‧史耐德讓傑克‧尼克遜去執導影片《開車，他說》、鮑勃‧拉佛遜執導《浪蕩子》，並且讓我改編並執導我的戲劇《安全地帶》的銀幕版，由塔斯黛‧韋爾德、奧森‧威爾斯以及傑克‧尼克遜擔任主角。史耐德給了我創作控制權和對第一部電影的最終剪輯權，這可害了我一輩子，哥倫比亞公司可不會操心這種事，他們擁有《宮廷秘史》。我的片子是一部很小、具有詩意的藝術電影，雖然為一家大公司製作，但不能取得任何商業利益。儘管我因此被認為具有指導演員和營造銀幕真實感的天賦而被指派了其他的電影，但我不再享有創作控制權。他們無論

給我提供什麼，都不再給我最終剪輯權，我無法想像沒有最終剪輯權，我要怎麼拍出我的電影！

我不得不找其他的方法去做那種親密的、探尋人性的小成本電影，它們吸引著我。為此我花了五年時間為我的第二部影片《軌跡》籌款，由丹尼斯‧霍柏擔任主角。在那之前，我曾想做一部關於越戰的電影，但是那時候戰爭還在繼續，有關戰爭的電影很流行，僅次於它的就是由丹尼斯‧霍柏主演的影片，如果不是因為當時存在著有關避稅的經濟腐敗體制，這部電影可能永遠都做不出來。

《軌跡》最初的籌款是在一九七三至一九七四年。我那個時候的合夥人霍華德‧祖克爾從牙醫和醫生的投資中籌募到一百萬美元，每人兩萬五千美元到五萬美元不等，當時每個人都可以在靠著避稅把他們投資金額的七到八倍都勾銷掉。那些投資人對電影的內容並不關心；他們關心的只是銷帳。實際上，當哥倫比亞公司拒絕發行伯特‧史耐德和彼得‧大衛那部對於越戰的卓越記錄——影片《心與智》時，我們用祖克爾籌集的最初的一百萬美元使《心與智》脫離哥倫比亞，轉由華納兄弟影業發行，然後開始從頭為《軌跡》籌集資金，這就是這部電影為什麼直到一九七六年才上映的原因。

在那個時候，另一個障礙是沒有後來日漸增多的小型發行公司。那個時候只有主要的大公司，並且沒有一個想發行《軌跡》，它成為了我唯一沒有被真正搬上銀幕便發行的片子，在一些城市放映了幾個星期之後，它就消失不見了。

幸運的是，正因為《安全地帶》在歐洲取得了超乎尋常的成功（在巴黎上映了好多年），《軌跡》也同樣以強勢姿態上映（與伍迪‧艾倫的《曼哈頓》共同獲得了義大利奧斯卡獎），這使得我能夠在歐洲為我的第三部影片籌款，而避稅制度在美國已經走到了盡頭。有資金來發行小製作的藝術電影，對於大公司來說這就像是黎明前的破曉，他們建立了特殊作品部門：在哥倫比亞公司、獵戶座經典、環球古典等取得了成功。其他公司開始發行獨立電影時正趕上了我的第三部片子《反斗鴨》，它就這樣碰巧成為了獨立電影的商業成功的典範。我從第一部電影的發行到第三部電影的發行共經歷十年的時間。《反斗鴨》被娛藝公司推廣發行，它是UA院線的一個分支。

我想到一個至今適用的公式：如果我能拍一部夠便宜的電影，也就是說，這部片子的花費只有一般製片廠花費的5%到10%，我便可以坐享其成，因為只要有5%到10%的觀眾來看電影就能出現利潤。與此同時，錄影帶和有線電視技術為電影提供了新的收入資源。並且那時有一些新的獨立發行商出現，包括新線、山繆高德溫電影、島、存活、堡山、斯格拉斯，這些發行商大多數是成功的，佳線和米拉麥斯也都認知到，如果一部電影花費一百萬美

元然後賺回五百萬美元，每個人都會很開心；如果一部同樣是由製片廠製作的電影花費了一千萬到一千兩百萬美元，最後只賺回五百萬，當然就會成為一場災難。那些小型的發行商在處理花費少，但有品質的電影方面是很擅長的，這些電影正如我所製作的那些，廣告的花費要比主要的發行商少，電影瞄準的觀眾是一些有智慧的成年人，他們期待看到有關於人類關係的嚴肅作品。

問題在於，從經濟學的角度，我如何設計一套系統，為這些少數成年觀眾製作的電影籌得款項？第一，我發現歐洲是一個籌款的理想資源。例如，一個德國的發行商帶來一份合約，只要我在他們的國家拍電影，就為我的每部電影提供二十萬美元資助。他們不過問電影的名稱以及演員陣容，只是要求每一部電影必須是英語、三十五釐米、彩色，片長八十分鐘以上，兩個半小時以下，並且打上「嘉格隆簽字」的字樣，正如他們所做的那樣。而類似的款項還有來自英國的十五萬美元、來自義大利的十萬美元、來自斯堪地那維亞的七萬五千美元，其他歐洲國家贊助的資金也差不多是這數目，所以我可以輕鬆拿到預算，並保留在美國的所有的權利，而最重要的是，可以保留我的底片。值得高興的是，從那時起我的電影開始升值，並且一些新的形式，諸如家庭影院、DVD、隨選視訊、有線電視以及衛星等都增加了電影規模和優勢的資源，甚至為我的電影開拓了許多從未出現的新市場。

因為我在美國擁有底片，所以我能夠找到最具有同情心的小發行商去發行我的片子，瞄準那些會積極回應我電影的5%至10%的觀眾們。《她能做出櫻桃派嗎？》是堡山發行的；《經常，但不是永遠》是山繆高德溫電影公司發行的；《誰來愛我》是堡山和我自己的公司一起發行的。我就是這樣一步步贏得市場占有率。

當我看到影片的全部運作過程之後，我認為我其實可以發行自己的片子，所以我設立了彩虹發行公司，作為我們製作公司的附屬公司，彩虹電影公司以影片《元旦》和《吃》作為公司事業的開端，而且我們做到了！指導它如何運作並不是神秘的事情，在美國，一部投資金額少、有品質的藝術電影在每座城市裡有兩個或者三個電影院可供首映的選擇。你給他們電影，他們對你報價，你與他們討價還價以及商定放映的星期數，並且在每個城市都做一樣的事情。一旦選中一家電影院，我們就會分派一個電影拷貝、電影的預告片、一些海報和宣傳資料袋，這些全部都是我們自己製作的。這樣我們就能控制電影拷貝的品質、送出什麼樣的照片、廣告宣傳以及單頁廣告。我就親自動手做了很多東西，甚至畫了我大部分電影的標題藝術字，後來我猜它們已經變成了一種簽名。

我的發行策略通常是選擇洛杉磯作為電影首映的地方，在那兒我有一

些有力的追隨者，首映地點多半是選在萊姆勒電影院。在洛杉磯上映後的第十周票房也許會比第四周要好得多，這都歸功於人們的口頭相傳，例如在波士頓或舊金山，我的片子可能會上映一年。在每個城市，我的觀眾們試圖用語言爲我樹立名聲，所以一定會發生我的電影持續上映一年的事情。很明顯的是，我必須找到一些願意維持長時間上映的好心人。在《吃》即將上映之時，我找到了一家很小的紐約電影院，它在格林威治村一個不錯的位置上，並且願意上映數個月。一旦對於我電影的評價變得流行，我就減少在廣告上的花費，因爲在任何情況下，我們都無法與大公司的全頁廣告和電視運動相競爭。令我高興的是，我的觀眾隨著每部電影的上映而日漸擴大，結果是，現在我的電影在超過三百個城市以電影院的形式進行放映，《似曾相識》這部電影在超過三百五十個城市上映。

讓我強調一下尋找願意長時間放映我片子的電影院的重要性。總之，我是爲這些觀眾，他們在看完我的電影之後覺得不再那麼孤獨、那麼瘋狂，因爲他們看到了一些東西觸碰了他們生命的眞相。我的任何一部電影都不是爲每個人製作的，而是那些想要它的人才能找到它，我的工作就是找到這條能夠與他們相聯繫的道路。

海外是同樣重要的。例如影片《吃》在杜維爾電影節上映之後，我成功的與法國頂級發行商MK2電影公司進行交易，這次交易大大提升了我在圈內的地位，當然我也確定會去訪問巴黎，並支持在那裡的電影發行。這成了一次相當成功的撞擊！在每一個海外的圈子中找到理想的發行商是一步關鍵的棋，正如在每個美國城市找到一家合適的電影院一樣，隨著每一部電影的發行與上映，我與許多發行商和參展商建立關係，支持我的記者和不斷擴大的觀眾群會確定我下一部電影的地位，也會給我之前已經做成錄影帶或者DVD的電影帶來好處。隨著新技術應用在不斷擴大的圈子裡，這意味著更多的利潤，因爲我擁有底片，我一旦有機會就不斷翻新老電影。例如，我曾經以一套衛星傳輸系統的價格把《軌跡》賣給一個亞洲國家，這套東西在這部電影產生的時候顯然是沒有出現的；《反斗鴨》甚至在莫三比克上映，我所有的電影都在波蘭的電視上播出，在幾年前誰能夠想到這些？

整個系統運轉良好，原因之一是我沒有一件事是想花很多的錢的。我本身正在爲花很少的錢並取得高品質而不斷努力著，我經常同時應付許多電影，計畫一個、編輯另一個並且爲第三個的發行而工作。

奧森‧威爾斯曾經在午飯時對我說：「藝術的敵人是缺乏限制。」經濟性和創造性是你能夠獲得的最重要建議。你受限，你沒有一百美元去炸毀一座橋，所以你不得不在電影中創造一些別的東西去產生同樣的效果，並且能夠增強眞實的效果。你可以把一個攝影人員放在輪椅中，把他推過紐約街

道並偷拍一些鏡頭，這會給你更加完美的眞實，而不是花錢去雇一些臨時演員。有時因爲經濟上的限制，你不得不去創造藝術。正如下頭的例子，在拍攝《她能烘烤櫻桃派嗎？》這部電影時，我沒錢去租飯店。所以我問飯店的主人我是否能把一些椅子放在飯店外面，彷彿這是一個露天咖啡店一樣。這一幕被拍攝了下來，並且得到在飯店裡面所有這些美好的、自然的背景活動。「藝術的敵人是缺乏限制。」對於我們這些自命不凡，聲稱要在這個商業領域（許多人喜歡稱它爲「工業」）內成爲藝術家的人來說，錢的限制和時間的限制都不是問題，它們是一種激發創造力的刺激。

爲了使大家明瞭我工作的過程，我經常把我的演員們聚集在一起，並且與他們一起工作，創造他們的性格以及鼓勵他們說出角色以外的對話，而不是事先決定它，用他們的語言、他們的記憶、他們的性格去符合我的總體觀念。電影對於我來說（與戲劇和小說相反）是在它們被拍攝的時候才存在的，所以你不能事先決定一個鏡頭的最終樣貌、細節和情感。你創造它，然後它才存在，沒有別的方法。

之後我會走進我的編輯室然後「寫」電影，所寫的內容是演員們剛剛在電影中所帶給我的東西。我最具有手稿感的電影是我的第一部電影《安全地帶》，同時它也是我最具詩意以及最難製作的電影。因爲我的每一部電影都很少有既定的腳本，它們總是在我的腦海中和我的行動中越趨完善。我經常會帶著一種奇怪的確定感進行一個企劃，這份感覺讓我知道整部電影應該是長什麼樣子。奧森‧威爾斯說我和其他的電影製片人的不同之處在於，其他人總是先寫故事，然後試圖從故事中尋找主題；而我則從我的主題開始——一段婚姻的結束、一代人的孤獨、在生命中努力前行、厭食症、生理時鐘、演藝圈的瘋狂、靈魂伴侶——然後在那裡鑽研，使故事成形並出現。我並不認爲我自己寫作或者執導一部電影，會與創作一部電影一樣，我喜歡試圖拼接這些片段的過程，就像拼圖遊戲在我腦海中不斷變化，之後我把它們組合在一起一樣。我一直認爲這是一種非常原始的工作方法，直到我開始閱讀關於無聲電影時期偉大的電影製作人的書籍，並且發覺這對於他們製作片子來說是多麼重要的，就像卓別林在他一步步前進的途中，也做了許多作品。

我一般會拍攝幾個星期，然後編輯好幾個月，如果需要的話，再回去多拍攝一、兩天。這有一點像畫畫：直到完成之前，我怎麼知道我已經完成了？我不想事先決定它；我想要它是現實的、眞誠的、有生命的，並且遵循著它自己的需要。因爲這種流動性，拍攝有時候會重疊。有一天我發現我自己在爲三個電影拍攝鏡頭：我曾經在編輯《元旦》和《吃》的同時拍攝《威尼斯，威尼斯》，那時我正要爲《吃》拍攝一些在浴室裡的場景，同時也需要爲《元旦》拍攝一組開與關的場景。我讓同一組拍攝組成員也參與《威尼

斯，威尼斯》的製作，所以我需要做的，僅僅是從其他兩個拍攝組中聚集一些演員，然後改變一些傢俱擺放的位置。「藝術的敵人是缺乏限制。」當你被迫去創造時，你就會創造。它會讓你自由。

同時分配精力給四部電影是十分開心的。在集中精力拍攝一部電影之後，再去進行之前一部電影的編輯，編輯途中總會流溢出新的靈感之光，這一切都是基本過程的一部分。如果我碰巧需要花一年時間去編輯一部電影，我也沒有經濟上的壓力，沒有從銀行借貸來的錢，沒有人會為此感到憂慮，只要我一年能交一部片子給我在美國的參展商們，或者給我在歐洲的發行商們就行了，而且每年的收視群都會擴大，這是非常令人興奮的。

錄影帶、有線電視和DVD對於獨立電影製作人來說有很大的好處。它們不僅僅提供了收益的資源，而且它們是偉大的平等主義者。在商店中，我的片子緊挨著幾百萬美元製作的製片廠電影，二者的出租價格幾乎相同。因為我的製作費用非常低廉，我花費大量的精力吸引受過較好教育的電影觀眾，並不需要考慮人口統計學或者大眾觀點，這給了我自由去做那些我想做的電影。考慮到這些，我真是太過幸運了。

家用錄影帶部分，我習慣把我的電影賣給出價最高的投標者，以取得最好的經濟交易。然後我發現一些特定的公司處理電影比其他公司更關心與敏感。華納家庭娛樂公司曾經在《似曾相識》這部電影上發揮很大的作用，百視達出租店把這部電影推廣到新觀眾面前，並且在許多通路發行——這些通路多半沒有賣過我的早期電影，或者把我的早期電影放在很不起眼的地方。

儘管不是主要動力，而這一切值得驚奇的是，每個人停止去賺大錢，伴隨著三百萬美元的預算以及其他五十萬美元的印刷和廣告的費用，卻得到遍及世界的八百萬到一千萬稅收，這意味著我們創造了四百五十萬到六百五十萬的利潤，遠遠超過我預想。所以，這個不起眼的電影製作公司諷刺之處在於，它出乎意料的賺錢，同時給予我對影片的完全控制權，不必去管那些官僚的、創意性的或者經濟上的頭疼問題，這正是我那些為電影製片廠工作的對手們經常抱怨的。

後來，我跟一個英國公司合作，這個公司是里維爾娛樂公司，並且與一位叫約翰·戈德斯通的製作人長時間一起製作獨立電影。例如，他製作了所有的蒙蒂蟒蛇電影。這個公司籌到資金，然後我們提供具有創造價值的元素。這對我最新的兩部電影《似曾相識》和《坎城影展的輝煌歷程》都有非常好的幫助，兩部電影都是在歐洲拍攝的，並且都採用歐洲的團隊。

在這個層面上製作電影，必須找到一些創造注意力的方法，去彌補我們缺少上百萬美元廣告費的現實。例如，我們現在涉足書籍印刷業及其推銷規畫業；在我們的網站上，我們也有一家商店，是彩虹電影公司商店，在那

裡賣一些我們老電影的錄影帶、Ｔ恤、棒球帽、親筆書寫的手稿，以及在封底有電視劇照片和演員評論的書籍……任何能夠幫我們擴展觀眾群的東西都行。

　　為了在海外賣我的電影，我經常參加坎城影展、威尼斯影展、多倫多……能去的我都去。我展示我的電影，與有興趣的發行商討論條件然後做交易，我的主要市場在西歐、澳洲、南非，目前我還沒有能夠一提的亞洲觀眾群，不過在南美是有所增長。最近一些來自前蘇聯的東歐國家開始對我的電影感興趣。因為我的電影是非常口語化的，給它們配音的效果並不好，因此我的觀眾們不得不逐字逐句以求舒適的閱讀字幕。我確信，在亞洲觀看我電影的5%至10%的觀眾，會像在美國一樣（在歐洲會更高）慢慢發現我的電影，而這只是時間問題。

　　我對於新的電影製作人的建議很簡單：不要接受任何人說什麼事情是不可能的話；正是一個人的局限告訴你說那是不可能完成的；不要因為別人這樣告訴你，你就承認做事情的方法是錯誤的，他們只是不知道怎樣做罷了。做一部電影，你所需要的資金就是你所能拿到的最大金額，一毛錢都不要多。如果你能籌到兩萬，就拿去買台攝影機，然後拍電影吧，一些人會看到它，而你就在你的道路上前進。不要談論它，努力做！對於獨立電影製作人來說，這是一個好時代，因為所有的新出版物都需要投入精力，正如新技術使得電影製作更加容易和便宜。今天的電影商業與圖書出版業類似，製片廠對大眾市場發行平裝書，而獨立製片人則為一小部分觀眾做「精裝書」，感謝家用錄影帶和DVD，讓它們能夠在商店裡肩並肩放在一起，有同等的機會讓大眾取得。這一行沒有任何規定，任何遵循規定的人都會掉入缺乏想像力的人所設置的陷阱。只要相信你自己，並且不要把「不」視為一個答案！

電影版權
THE PROPERTY

 編劇 THE SCREENWRITER

作者：威廉・今曼（William Goldman）

　　一位傑出的小說家兼編劇，曾因原創劇本《虎豹小霸王》以及改編劇本《大陰謀》兩度獲得奧斯卡最佳編劇獎。他改編了自己的小說《霹靂鑽》、《傀儡兇手》、《燥熱》和《公主新娘》，還創作了《三星伴月》、《神偷盜寶》、《奪橋遺恨》、《戰慄遊戲》、《超級王牌》、《終極審判》、《暗夜獵殺》、《一觸即發》、《勿忘我》等劇本。他的其他小說包括《黃金寺》、《雨中的士兵》、《男孩和女孩在一起》、《金屬絲》、《控制》和《光的顏色》。他的非文學類書籍，包括《銀幕春秋：關於好萊塢以及劇作的私人視點》、《銀幕春秋2：我說過什麼謊？》，以及根據他在坎城影展以及美國小姐選美大賽擔任評委的經歷所寫成的《炒作與榮耀》。

> 製片廠負責人的想法決定了什麼樣的影片能夠製作，
> 電影觀眾則決定了什麼樣的電影能夠成功。

在好萊塢，作家一直屈居次位。但是，任何一位導演都會告訴你，電影的好壞完全取決於劇本的好壞，沒有劇本就沒有電影。當你聽聞一位製片人根據他買下的一本小說，就宣布了七千五百萬的新片計畫時，那一定是胡說八道。沒有人能夠知道一部電影的成本是多少，除非他有一個劇本，沒有劇本就沒有電影，甚至是什麼都沒有，劇本就是黃金！

好萊塢在不斷變化，總是全新且無法預測。現在幾乎什麼都可以寫，沒有人知道到底什麼會紅，幾乎任何東西都有機會拍成電影。一個編劇聲稱希望從電影裡得到什麼，並以此為生，現在看來已經是可能成真的了。

在大學裡，沒有人會忍心告訴一個勤奮的作家：即使他寫完了一本小說，出版的可能性也很低。就算他成功出版這部小說，他可能獲得五千或一萬美元的費用，可能還需要很多年才能成為一位知名小說家，沒有人能靠這樣的生活養活一家人，只有為數不多的幾位作家能夠以精裝本小說寫作為生；反觀電影劇作，不僅能夠獲得報酬，而且收入頗豐，這是在練習寫作技巧的同時還有能力撫養小孩的一種方式，這兩點在一個作家的生命中同樣重要。

因為錢的緣故，如今對編劇所產生的興趣比以往任何時候都要高很多。人們開始疑惑，既然是明星出演角色，又是導演完成了所有的視聽內容，編劇何以拿這麼高的報酬？答案是開始於一個詞：劇本。導演之所以得到所有的關注，是因為他是在拍攝過程中最引人注目的人，而這也是允許媒體報導影片消息的唯一階段。在前期籌備期，當編劇、製片人和導演在創作劇本或和導演一起挑選演員時，他們並不在場。當剪輯師以及作曲家施展魔力時，也沒有人出現。此外，儘管媒體可能會出現在某天的拍攝現場，但前晚制訂

第二天的時間表時，他們並不在這裡。在這個關鍵的會議上，美術設計師會說：「我們必須把門放在這裡。」而攝影師會說：「好吧，如果你把門移到這裡，我可以從這裡開始鏡頭，這可以嚇跑所有人。」導演則會表示同意或不同意，或者他也不清楚，因為他只是擠在這條船上的許多人之一，順流而下，希望他們能越過險灘。

電影是集體的努力。在合作過程中，有六到八個專家是必不可少的：編劇、導演、攝影師、剪輯、美術指導、製片人、製片經理，有時還可以算上作曲家。對於編劇來說，大眾低估了我們的必要性，但在這一點上也不會超過其他專家。我們很少出席公共活動，因此並不顯眼，我們基本上是非常乏味的人。

毫無疑問，一些編劇從一開始就知道自己想要寫劇本。我基本上算是一個小說家，並且陰差陽錯的開始了劇本寫作。當時我正在創作長篇小說《男孩和女孩在一起》。我覺得思維堵塞，試圖掙脫這種困頓，於是我創作了一本名為《一雙血手》的十日小說，並以別的名字發表。這是一個有五十或六十個章節的短篇小說。克里夫·勞勃遜拿著它，認為這與其說這是一本小說還不如說是一個電影腳本。當時他手上有一個小故事，名為《獻給阿爾吉儂的花束》，後來改編為影片《查利》。他讓我來創作劇本，但是當他看到成品後，他立即解雇我，聘請了一位新編劇，隨後就贏得了奧斯卡最佳男主角獎。

這一系列事件也促使我更加瞭解劇本。我唯一能買到的書叫做《如何寫電影劇本》，或類似的名字，然後我發現劇本是無法閱讀的。寫作風格並不存在，甚至該加以摒棄，還有總是用大寫字母寫著：「外。約翰家。日」，我意識到我無法這樣寫作，我使用語義連貫的句子，我運用片語「切至」的方式，就像我在一個節奏嚴謹的小說中使用「說」這個詞一樣，而且我非常樂意一頁只有一個句子。下面是截取自《虎豹小霸王》結尾的一個例子：

切至：

布區
狂奔，再次俯衝，然後起來，子彈在四周飛舞，但完全無法靠近他……

切至：

日舞小子
快速旋轉，不停的開槍……

切至：

員警眾人
躲在牆下……

切至：

布區
此刻真的在移動，閃躲、俯衝，又探身起來……

切至：

日舞小子
扔掉一把槍，又從槍套中抓出另一把，繼續轉身、開火……

切至：

兩名員警
受傷倒地

切至：

布區
利用一個缺口，開始另一波俯衝

切至：

日舞小子
旋轉，但你無法判斷他將轉到什麼方向

切至：

員警頭目
詛咒，被迫躲在牆後

切至：

布區
朝騾子跑去，不一會兒就到了跟前，抓住最近的騾子，取下彈藥

切至：

日舞小子
扔掉第二把槍，伸進槍套拿出第三把槍，繼續旋轉並且開火

切至：

布區
此刻已拿到了彈藥

<div align="right">切至：</div>

另一名員警
尖叫著倒下

<div align="right">切至：</div>

布區
手上全是從騾子背上取下的彈藥，他們一直在開火，卻始終無法靠近他。他把騾子擋在身後，全速逃走

<div align="right">切至：</div>

員警頭目
語無倫次的咒　正在發生的事情

<div align="right">切至：</div>

日舞小子
以前所未有的速度旋轉

<div align="right">切至：</div>

布區
閃躲，子彈射中他的身體，他栽倒在地，血流如注

<div align="right">切至：</div>

日舞小子
朝他跑去

<div align="right">切至：</div>

所有員警
此刻從牆後起身，開火

<div align="right">切至：</div>

日舞小子
跌倒

在這一序列中，我使用了正確的形式，但我一點也不想讓讀者走神——因此全部使用了單句。

作家需要找到自己的風格，一種讓他感到愜意的方式。例如，為了控制節奏，我會大量使用鏡頭描述。導演們常常為此感到煩躁，不管怎麼說，他們都會以自己的方式來拍攝場景。但這樣看起來既像一個電影劇本，又是可讀的，因為標準樣式的劇本無論是誰都難以閱讀。

想成為電影編劇的人就應該寫出一個電影劇本來，不是劇本大綱，也不是劇本梗概，亦不是尚需改編的小說。在購買小說改編權到完成劇本的這段時間，製片廠可能會有超過百萬的資金被占用，這還不包括後續的製作費用。如果作家寫的是電影劇本，那麼就會有一個現成的劇本供製片廠考慮、做出判斷。製片廠可以毫不猶豫地說出：「我們就拍它！」或「我們不要它。」如果順利賣出劇本，你就能支付帳單了，除了這一重要方面以外，它還是一種合法且體面的寫作方式。

對於一個編劇來說，背景調查和研究是非常重要的。首先，編劇有時會突然發現一個十分吸引他的事情，他知道自己想要就此做些什麼。早在一九五八年或一九五九年，我第一次接觸關於布區·卡西迪的資料，我就被他打動，知道總有一天我會寫出一部關於他的電影，我斷斷續續花了十年的時間來研究這一主題，不斷找資料閱讀，以擴展我的背景知識和深度。關於卡西迪的資料有很多，關於日舞小子的資料卻幾乎沒有。我的一位好友拉里·特曼，他製作了影片《畢業生》，在幫助我構建這個故事上起了至關重要的作用。

我基本上算是一個小說家，因此我從未想過也許能從誰那兒獲得一筆基於故事大綱的預付款。我直接就寫了，好似我正在創作一本小說。這是一個非同尋常的事件，至少對於一部A級片（註：A級片，源自美國三〇年代的術語，用來指兩部同時上映的影片中，品質較佳的那部電影，或是預期有大量觀眾群的電影。）來說。職業編劇通常不會直接寫出一個原創劇本，然後再尋找買方。如果他以劇本創作為生，他很有可能會做的事情是「投石問路」，也就是說，他會寫出十個故事大綱，向外散布，希望這十個中能有一個受到追捧，且有人買單。他這時才會在有了資金支援的情況下寫出完整劇本。

我在一九六五年寫出了《虎豹小霸王》的第一稿，並拿給一些人看，但沒有一個人感興趣，後來我重寫了劇本，沒怎麼改動，不管是什麼原因，突然間，大家都為之瘋狂了。好萊塢那些會收購劇本的人，七個裡就有五個都在追著它，正是這種意想不到的競爭境況使得價格飆升，而並非我改編的特殊技能。

一個作家除了創作電影劇本之外，如果還會創作多種形式的小說或非小

說類文學作品，通常會有兩名經紀人，東西海岸各一個，西海岸的經紀人負責處理電影相關的事情；而紐約的經紀人則負責處理除此之外的全部手稿。不可思議的是，埃瓦茨‧齊格勒正是我那時的好萊塢經紀人，他處理了《虎豹小霸王》的所有談判，我和這筆交易的唯一聯繫就是他每天都會給身在紐約的我打電話，告知最新的競標詳情，並且提醒我要等在電話旁，好在競標結束時接聽他打來的電話，因為最後還是要由我敲定誰是買家。劇本最終被福斯買走。

毫無疑問，許多編劇在寫一部電影時，會想像某一演員來出演其中的特定角色。我從一開始就想到了保羅‧紐曼。事實上，在我一開始創作劇本時，我就把保羅‧紐曼和傑克‧李蒙視作主角。傑克‧李蒙剛剛出演了一部電影，叫做《牛仔》，我認為他能夠詮釋好布區‧卡西迪。保羅‧紐曼曾出演一部關於比利小子的電影，我將他視作日舞小子。隨著時間的流逝，李蒙從我的腦海消失，但紐曼同意出演日舞小子。接著，喬治‧希爾（後來確定為該片導演）讀了劇本，誤以為紐曼將會飾演布區，本來就不太希望出演日舞小子的紐曼，對於更換角色一事自然十分高興，於是，我們開始尋覓合適演出日舞小子的演員。好萊塢的每位明星都有意出演，關於某些選擇引發了爭執，在這種情況下，一個編劇並沒有太大的權力。很久以前，好萊塢就認定讓一個人閉嘴的辦法就是多付酬勞給他，拿到全部酬金的編劇就應該回到家裡，數數手裡的酬金並且感到滿足。我堅持爭論著，除此之外還有其他更有影響力的人，尤其是紐曼和希爾。我們最終贏了這場鬥爭，勞勃‧瑞福得到了這個角色，而他在當時遠不如其他候選人有名。

我真的很幸運。總的來說，我是喜歡這部《虎豹小霸王》的。它在許多方面都要比我寫的劇本來得更好；在許多方面它又差了一點；而在另外一些方面它又是不同的。我的劇本更為黑暗，我想它也不可能如此成功，它的成功，我覺得主要的功勞在導演喬治‧希爾身上。

《虎豹小霸王》是原創劇本的例子。我也改編過自己的小說（《霹靂鑽》、《傀儡兇手》、《公主新娘》）以及別人寫的書（《戰慄遊戲》、《大陰謀》、《奪橋遺恨》）。最難寫的是原創劇本，因為它要求創造性；最簡單的是改編他人的作品。如果僅僅是改編別人的作品，我不用面對屬於原作者的痛苦。但是，當我改編自己的作品時，我會想：「這兒寫得真不容易，我還是保留吧。」我應該是冷酷無情的，但我卻沒能做到。「你必須忍痛割愛。」福克納這句名言總是正確的。

舉例來說，在《霹靂鑽》中，我十分在意那場奔跑戲。男主角沿路奔跑，幻想著傳奇選手們都與他並排，讓他避開了一次危險。在劇本初稿中，我將它寫成一個幻想，和書裡一致。導演約翰‧史奇萊辛格說：「我拍不出

來，它是一個文學上的驕傲，它在文學上十分巧妙，但它無法搬上銀幕。」當一位導演說：「我不知道怎麼才能使它照搬上銀幕。」時，你最好還是把它換掉，而不是冒險在電影裡表現出這種不確定性。

對《奪橋遺恨》的改編是非常獨特的，因為它的資金來源不是製片廠，而是約瑟夫·雷文。為了以最適合的方式講述這個故事，並且忠於考李留斯·雷恩的原著，這部影片必須啓用很多明星。明星的出演能夠幫助觀眾組織起影片所講述的幾個平行故事，這點從一開始就影響了劇本的創作，在一個雙人對話的場景中，如果這場戲的動作原本是在角色Ａ身上，而角色Ｂ卻是由明星飾演的話，我就會作出調整，讓這場戲有利於角色Ｂ。

成功的電影通常是因為超出了我們的預期；不那麼成功但同樣出色的電影則講述了觀眾不想知道的事情。例如，這個國家的每個人都認為《奪橋遺恨》是一個商業失敗。事實上，這部影片在日本和英國取得了巨大的成功，除了美國之外，它在世界各地的表現都很不錯。它向美國人講述了他們所願意知曉的東西：戰鬥和戰爭是有可能失敗的。全世界那麼多人們都戰敗過，親身體會過這種磨難和痛苦，我們卻不明白。

在《大陰謀》中，如果劇本有做出貢獻的話，那應該就是決定在書的中間部分，在伍德沃德和伯恩斯坦還算不上皆大歡喜之前結束影片。與其讓他們在最後被騎兵所救，還不如讓觀眾運用自己所知道的來想像出最後的勝利。當時沒有人想到《大陰謀》會成為一部非常成功的電影。人們說著：「我們還沒有受夠水門事件嗎？」沒有人知道什麼會起作用。對昔日魔法的搜尋是好萊塢得以運作的根基。「瑞福和紐曼合作過兩次（《虎豹小霸王》和《刺激》），只要我們能在一部電影裡同時擁有瑞福和紐曼，我們就一定會變得富有。」但現實是，誰也說不準。我們可以猜測一部關於未來機器人的電影會獲得成功，而且喬治·盧卡斯能夠將這部影片處理得很好，但環球電影公司並不這麼認為，他們在有了《美國風情畫》之後，拒絕了《星際大戰》。

編劇在實際製作時的參與度到底有多大？在一定程度上看來，答案就在於這個編劇的名氣有多大，他的名聲越大，他就越有可能對製作細節發表看法。總的來說，這個問題的答案是導演決定了編劇參與製作過程的範圍。製作絕對是導演的寶貝，如果導演對編劇的判斷力有信心，他會更願意在拍攝期間容忍編劇的存在；如果導演不希望編劇在場，編劇也就別無他法了。

如果一個編劇能夠遇到在影片籌備期有意和他密切合作的導演，那麼他是幸運的。編劇發揮至關重要作用的時間，是在拍攝前和導演所進行的劇本討論會上，正是在這些非常重要的日子裡，編劇一遍又一遍告訴導演他的意圖是什麼。與導演討論所有的細枝末節能夠澄清內容，確保導演有機會獲

得一個清晰、準確的理解。正是在這些會議上，場景被刪除、補充或是修改了。以《虎豹小霸王》為例，劇本被修改了，但算不上太大的變動。某些場景被刪除了，音樂的數量增加了，但使這部電影成立的東西——在兩個男人之間所建立起來的本質關係——基本保持不變。

有一個特例，我曾寫過一段極為糟糕的場景，以勞勃‧瑞福玩紙牌遊戲作為開場。所有人都說：「刪掉它吧！太爛了！」而我不斷說：「我知道它糟透了，但它是我能拍出的最好效果了。」那段時間我一直承受著這種壓力，喬治‧希爾一直對我說：「你不要改變這場戲！」喬治知道該如何展現它，他把場景做成棕褐色，這樣就顯得十分老舊，他拍出了可能是現代電影史上最長的特寫鏡頭，一個九十秒的瑞福單人鏡頭！這場戲還真拍出了效果，他從中得到了巨大的張力，這是一個關於好導演如何化腐朽為神奇的絕佳案例。

我在一九六八年六月去了好萊塢。喬治‧希爾早已在那兒。大約有九十天的時間，我們每天都碰頭，一天之中的大部分時間都在談論劇本的事，並且就此提出想法。這些會議一直持續到九月中旬，其中包括在實際拍攝之前長達兩個星期的排練時間。直到拍攝開始，我參與了許多決議的制定，但最後的拍板工作必然握在導演手上。在介於猶他州和科羅拉多州外景地以及墨西哥外景地之間的攝影棚有一周的拍攝計畫，我在拍攝期間返回劇組，在這次探班中，我看了喬治在猶他州和科羅拉多州拍完的四、五個小時的工作樣片，並給出我的回饋。這些基本上就是我和電影製作的聯繫。

我本人的感覺是，我並不想過度參與由我寫出的電影拍攝工作。有時一個編劇是能夠有所幫助的。例如在《虎豹小霸王》中，有好幾個場景都寫錯了。如果我在現場，我就能說：「哦，不，不……我是這個意思。」你看，實際上這些場景寫錯了，直到我在鏡頭下看到它們之前，我並沒有意識到這一點。順便提一句，他們並沒有出現在完成版的電影中，如果我在現場，我就能說：「我寫得不對，不要照我寫的那樣拍攝，要這麼拍。」

但是，總的來說，有兩個原因讓我不喜歡在片場。首先，我是編劇，因此沒有人真心希望我出現，如果在正確的情緒下說出了錯誤的對白，或是對白無誤卻缺乏適當情緒，問題就會出現了。編劇認為演員正在糟蹋他的臺詞，而演員對於編劇的在場則十分反感，在對劇本的詮釋上，導演和編劇之間也可能會出現類似的緊張關係。其次，儘管你最激動的時刻就是第一天來到滿是電影明星的拍攝現場，看著自己的夢想變成現實，但是第二天你就會對此厭倦，到了第三天，一切都太過專業，你已經做好尖叫的準備：「讓我離開這裡！」接連七十二天都出現在拍攝現場，不斷打擾到別人，說著一些類似：「這句對白是『這裡是壁爐』，而不是『那裡是壁爐』。」這樣微不

足道的意見，這種想法本身就很瘋狂。如果一位編劇並不清楚自己什麼時候能夠幫上忙的話，那他最好還是遠離片場，避免給自己和其他人帶來痛苦。

我在《銀幕春秋》裡寫道，在電影業中，大家都一無所知，因為沒有人能夠預測大眾的口味。一九九九年，《厄夜叢林》是當年盈利最高的電影之一。發行商是獨立電影發行公司——藝匠娛樂公司。製片廠負責人抓破頭也想不明白「我們怎麼會錯過了這個呢？」事實上，他們不知道，因為他們正處於這場暴風雪之中，雪花總是不停落在他們的頭上。遠觀的話，這是一個十分迷人的行業，我很高興我從來就不需要成為一個製片廠負責人。

製片廠負責人的想法決定了什麼樣的影片能夠製作；電影觀眾則決定了什麼樣的電影能夠成功。我全然不知他們會喜歡什麼，我試著寫出一個我自己會喜歡的劇本，並祈禱大家也會喜歡。如果我想要繼續在電影業工作，那麼，我的劇本要首先獲得製作的可能，其次還要被正確的製作出來。畢竟，這個行業只會注意到那些能夠寫出具有商業利益劇本的編劇，但是，除此之外，沒有人真的知道到底哪部電影能夠成功，沒有萬無一失的商業創意，也沒有牢不可破的規則了。最經典的是，西部片一定會出現壞蛋，然而在《虎豹小霸王》這部史上最成功的西部片裡，並不存在確切的惡棍形象，也沒有常見的對抗。也許這部影片在年輕人中大受歡迎的原因就在於「超級民團」這個概念，這樣一支緊跟其後、迫使他們做出一些連自己都無法控制的可怕事情的武裝力量。

我送給剛起步的編劇的意見就是要催促、折磨自己，甚至使自己難堪，必須要充分利用你在這個行業中能夠取得的所有聯繫，並且搬到洛杉磯去，因為這裡才是行業的核心所在，此外，你還必須能應付別人的回絕。

多年以來，我的寫作習慣沒有發生改變，我每天都去辦公室，即便只是為了查看體育比賽的分數。當我在創作一個電影劇本時，那就是一周七天都在工作，我一開始會每天寫三頁，在寫滿三頁前絕不提筆。在這之前我已花了幾個月的時間，用二十五到三十個彼此關聯的片語在我的牆上做出了故事的結構。漸漸的，一旦我變得更加熟悉筆下人物，我就會得到更多的信心，我會一天寫四到五頁，就這樣寫完半個劇本。儘管我並不喜歡我寫的，唉，但我的確很想完成它，所以在趨近結尾部分時，我傾向於每天創作出更多的頁數。

如果劇本是我的唯一寫作方式，我想我會感到極度失望的。當我創作一本小說時，我將它拿給我的編輯。他說：「這太爛了，我希望你能做出調整。」如果我同意他的看法，我會說：「好吧。」然後修改它。如果我不同意他的說法，我可以說：「再見。」這是我的寶貝，我會誓死抗爭的。我可以選擇不出版它，也可以如我所願的在其他地方發表，至少只要我願意，這

就是我一個人的鬥爭。但在電影業，編劇並沒有這種權利，在電影行業，他必須假設導演或製片人將會對作品的最終效果，以及影片到底成功與否負有終極責任。當然，誰也不能保證他能遇到一個願意聽取他的意見的導演或製片人。

　　我非常樂於見到今日電影業的轉變，廣告、宣傳以及批判性評論不再意味著什麼了。《虎豹小霸王》在紐約首映的時候得到了相當糟的評價，但卻獲得了巨大的商業成功。令人高興的是，這些評論對於一部電影來說一點也不重要，批評家評論一部電影的好壞，也許只能左右他自己母親的觀影選擇，電影觀眾拒絕說教，這是一個黃金時期。

文學經紀人
THE LITERARY AGENT

作者：李・羅森伯格（Lee G. Rosenberg）

　　三藝電影公司的創始人之一，該公司位於洛杉磯，是一家提供全方位服務的人才經紀公司。羅森伯格在喬特中學和哈佛大學接受過教育，在合夥創建曾興盛於一九六三至一九八四年的亞當、雷和羅森伯格文學經紀公司之前，他擔任過影視製作的職務。羅森伯格在一九八四年創立了三藝電影公司，最大的人才經紀公司之一，在全世界的娛樂行業擁有眾多客戶。三藝在一九九三年出售給威廉・莫里斯經紀公司；羅森伯格在二〇〇〇年退休，並成為一家全球性高科技公司康盛有限公司的高級主管。

在後續文件的談判中，編劇通常會做出妥協。

編劇是天生的，而非訓練出來的。才華是遺傳因素，一位編劇可能具有天賦，他可以通過學習指南、觀摩劇本或者電影來習得施展天賦的技藝，持久的成功取決於這種雙重依賴的關係。

在娛樂業，編劇的職業結合了創造力和商業性。一位編劇的職業生活是由文學經紀人保障的，文學經紀人受聘於編劇，在提供更廣泛的職業指導前提下，為之尋找機遇並確保就業。

在開始研究經紀人─客戶的共生關係之前，讓我們來看看編劇的一個初始問題：尋找和聘請經紀人。

這對於不出名的編劇來說是非常困難的。首先，簡單說來，你是編劇並不意味著你就能找到經紀人；其次，一旦一個編劇能夠提供一些東西，也許是一個完成劇本，他必須試著使經紀人對此感興趣。比如說，可以考慮直接打電話過去。雖然大多數經紀人都認可這種「陌生拜訪電話」，但是編劇憑藉其人格和智慧所留下的印象，也許能讓一位經紀人願意接電話，而這可能要好過直接到他的辦公室，並告訴他：「這是我的腳本。」一位經紀人會不會像這樣接起電話，取決於在這位經紀人認識並且信任的人中，是否有人事先接觸過這位編劇。

在極少數情況下，經紀人可能會讀到一封來自編劇的信件，信件內容顯得條理清晰且才華橫溢，也許還能反映出這個編劇有能力表達一個原創的觀點。這位有創意的申請人也許能吸引到經紀人，甚至還有可能是一位非常忙碌的經紀人，在這種情況下，他也許會同意聽一聽編劇要說什麼。問題就在於很多經紀人都不接受主動提供的題材，除非遞交者的判斷力是得到了尊重的。

不管編劇採用何種方法取得了初次聯繫，他這時都必須將一個劇本放到

經紀人的辦公桌上了。坐下、交談只能觸及表層，經紀人必須讀到劇本，而這就帶出了最大的問題：找到時間來閱讀。如果這是一位認真且成功的經紀人，那他一定有巨大的閱讀量等著他去完成，這些題材至少來自三個來源：自己的客戶；從市場上提交給他的客戶，希望能夠簽約合作的；以及潛在新客戶的劇本試閱。提交劇本試閱的編劇必須耐心等待。

如果經紀人覺得印象深刻，他可能會致電編劇，討論工作，並安排一次會面商討各項事宜。把這次會面視作是能夠通向婚姻殿堂的初次約會，在試圖瞭解編劇本人的時候，經紀人會發揮他的個人魅力。就像在許多婚姻關係中，一對夫妻只有在一起生活了數年之後，才會知道自己當初是否做出了正確的選擇。在第一次接觸中，雙方就開始互相評估對方，經紀人會把提供的劇本試閱視作編劇的作品，並用來衡量該編劇是否有能力處理視聽媒體；編劇則會尋找一種信任感，去相信這位經紀人能夠引導他的職業生涯。

如果編劇的作品還不錯，那麼該作品將會在經紀人工作的機構內傳閱。這樣的公司要求從讀者的角度做出極其主觀的判斷，如果這些最終將肩負起代理人一職的經紀人都對這位編劇充滿熱情的話，這樣就更能確保成功。要想這樣的合作中取得成功，經紀人和客戶就必須彼此信任並且真的熱衷於此。

在大型經紀公司，通常會有一個簽約委員會來評估如何將潛力新人納入整體的客戶組合。一個富有天賦的新人會比一個穩定的編劇需要更多的工作時間，因此簽約決議同樣會以時間的形式做出評價，確定經紀公司介入客戶職業生涯的時間點。經紀人定期聚在一起考慮客戶名單是否平衡的行為是可取的，最後他們都明白經紀公司以及行業的生命線在於新的天才。

我會特別留意新客戶，以確保他們能獲得與他們的才華相匹配的工作。例如，一位年輕經紀人遇到了一個剛從東岸某大學畢業的編劇，該編劇剛為一部電視劇寫了一個投稿劇本，於是這個編劇被該劇組聘為實習生。劇本就是承諾的一種方式，寫得很不錯，但承諾就意味著要過一段時間才能實現它的價值，因此，對於是否應該耗費時間來培養這位人才，公司內部會出現相當多的爭辯。這場辯論是複雜、主觀且抽象的，討論範圍涵蓋了多種方面，包括劇作特點：對白、結構、人物塑造、技巧等等。最後，經紀人決定和他簽約。

於是，這位編劇簽下了一份兩年期的標準經紀合約。美國作家協會允許新手編劇，也就是第一次和經紀公司簽約的編劇，在獲得書面通知後的八個月後終止協議。

不是經紀人聘請編劇，而是編劇雇傭經紀人。如果經紀公司失去了積極性，就無法有效的在市場上代表客戶，那麼經紀人必須如實告客戶，這也許

會是一個可怕的兩難困境，必須以坦率和勇氣來加以解決。

如果客戶在合約尚未到期前想要終止合作，那麼這就會產生一個問題。在代表這位元客戶時，通常已經投入了大量的時間、精力以及開銷，在這些投入沒有得到補償之前，經紀人傾向於拒絕放棄客戶的未盡合約。

但是，「經紀人—客戶」關係中可能存在的惡劣情形是可以改善的。也許在編劇和經紀人之間存在著溝通不暢，導致編劇認為他的利益被忽略了，他的抱怨也許能將事情澄清，並且得到令他滿意的修正。在這樣的情況下，合約允許經紀人合法的控制客戶，創造出一個非自願的冷靜期，使得雙方有機會再次評估各自的態度。如果雙方仍舊無法解決他們的分歧，該客戶有權辭退這個經紀人，並且另行聘請，也應明白他目前的經紀人可能不願和他的新經紀人制訂出傭金清償協議，當然，經紀公司能夠將客戶的任何持續性義務完全解除。

經紀公司的傭金是編劇總收入的10%，無論是利潤分成還是版權或勞務收益都涵括在內。所有款項都直接記入該經紀公司帳戶，傭金通常是事先扣除的，客戶的支票則會在隨後的三到五天內開具。

一旦簽訂了經紀合約，經紀人就開始為客戶尋找工作的流程。一般來說，編劇要麼寫過一個投稿劇本，該劇本本身就可以進行包裝或者拍賣；要麼就是作為一位職業編劇來尋找工作機會。權利和服務的取得是由美國編劇公會發表的電影電視基本協定確定的（內容可向美國編劇協會〔西部〕查詢，地址：7000 West Third Street, Los Angeles, CA90048電話323-951-4000；或者是美國編劇協會〔東部〕，地址：555 West 57th Street, New York, NY 10019電話：212-767-7800）。

有些合約條款涉及到投稿劇本的銷售，有些條款則涉及委託編劇創作劇本（包括具體服務的履行，例如初稿、修改、潤色等），這都將一視同仁，因為他們都是包含在美國編劇協會（WGA）基本協議之內的。如果遇到第一次簽署協議的編劇，我強烈建議在交易中把WGA基本協定的相關條款都包括在內。

讓我們來看看一個投稿劇本的銷售策略。首先，我們要判斷市場上是否有重複的企劃。如果已有一個相似的企劃，那麼我們的價值就會降低。當三個彼此競爭的製片廠和各自的導演都開發出一個關於羅賓漢的劇本時，誰最先吸引了大明星，例如凱文·科斯納，誰就把其他製片廠擠出了競爭。剩下的一個最終變成了電視劇，而第三個則消失了。

其次，我們要判斷是否有一個製片廠和與這個企劃相匹配的製片人、導演或明星保持著特殊的關係。這種判斷往往依靠直覺，憑藉經紀人的綜合經驗，猜測潛在買家的口味。

隨著市場計畫的落實，它包括了一份用以遞交的買家名錄，何時遞交企劃、何時提交該企劃的目標買家名單、該企劃的吸引人的元素，種種加起來如同展開一場西洋棋，也許還會加上行銷策略。把電影劇本和一個隱藏的定時炸彈相關聯，將鬧鐘和劇本一道送出去，並且設置在特定的時間引爆，這樣就能在買家之間創造出一次混亂，他們會增加彼此對劇本的興趣。

當經紀人快要簽署協議時，他必須儘量確認具體細節。如果他知道對方知識淵博且背後有大製片廠的支援，通常是可以相信他的口頭承諾，但若是與除此之外的任何人打交道，他最好明智的在開始執行前堅持簽署一份備忘錄，或者在極端的情況下將資金交由第三方託管，因為在口頭協議一旦被打破，想要證明自己的損失是相當困難且昂貴的。

一位經紀人通常會做出一份七頁交易信件，信中概述了實質性觀點，包括價格、要求的一般權益以及在一些特定情況下的其他約定。細節都被確定下來，這使得律師可以依據這封信件擬定合約，若交易信件是由交易雙方共同草擬的，經紀人將以梗概的形式記錄在內部交易備忘錄裡，包括客戶的名字、傭金、買方的公司名稱、服務的開始日期，以及許多從交易信件中摘取的其他條目。達成協議後，將會有一段行政期，用以起草合約、支付款項。

經紀人可以幫助編劇和買家之間保持溝通管道的暢通，並解決可能由於誤解或意見分歧而引發的問題。

在一個典型的交易中，經紀人所代表的編劇（賣方）和由商務主管所代表的製片人（買方）通常會討論以下幾點。

首先是第一階段的持續時間，以及後續階段的持續時間，這有可能是任何時間段和任何數字。

至於用以支付每個階段的款項，首先會就第一階段的工作協定一個總數（這可能是一個合理的稿酬也可能不是），然後是第二階段、第三或其他期限協定總數。第一階段的標準期限為一年，第二以及其他後續階段可延長六個月到一年的時間。對於價格則沒有什麼標準，只取決於市場價格的多寡。

其次，可指定各個階段的要求，換句話說，可僅註明稿酬的支付款項；或註明開拍時間以及稿酬的支付款項；或是一個第三方承諾（也許是一位導演或一位明星的）外加稿酬的支付款項以及其他條件。

如果是「委託創作」而不是投稿劇本，那麼還會涉及到其他問題。除了劇本原來的編劇之外，買方是否有權再雇用一位編劇在該階段進行劇本創作？這一階段的買賣特權費分配是否和第一編劇的應付酬金相抵觸？如果第一編劇也在該期限內進行創作，這筆酬金的分配是否和稿酬相符？

這時，完整的稿酬就談好了，其中可能包括一筆尾款，意為就未來可能發生的一件事情而支付款項，例如電影正式開拍之後。

再次，必須確定該編劇是否有權參與電影的收入分成。稿酬和利潤分成必須在交易的初期就小小的加以商討，這時買家的胃口是最大的。

分紅通常為某種收益的5%至15%不等。那個「某種收益」可能是指淨利、總收入、收支相抵後的總收入，或者是其他方式。在利潤流上的每一個結點都必須在會計師和律師的幫助下仔細進行談判。（參考諾曼‧加里的《電影融資的要素》）。否則，會喪失很大的優勢，而在後續檔的談判中，編劇通常會做出妥協。

一個關鍵的問題是，分紅時到底是百分百依照總收入、淨利或其他資料計算而來，還是依照製片人所能保留的那部分總收入？前者是對整體收入的分紅；而後者則是折半以後的，因為製片人很少能得到超過50%的淨利潤淨利（或是一些數目相當的總量）。因此製片人那部分利潤的10%也許只占一部影片總利潤的5%。利潤分紅通常是和由編劇協會確定的劇本署名方式相聯繫的，聯合署名通常會將編劇的分紅比例減少一半。

分紅方面的其他細微區別包括，清楚界定編劇的分紅比例不低於製片人，或其他同級別成員、審計權利以及其他事項。

在一個投稿劇本的交易中，保留權利還涉及到其他問題：來自電影版重拍或拍攝續集的潛在收入；來自電視版重拍或拍攝續集的潛在收入；來自在美國和海外院線發行電視電影的額外補償；來自迷你劇、電視劇集或衍生劇的收入。舉例來說，如果從成功的電視劇集中（例如《外科醫生》）的一個人物衍生出第二個系列劇集（就像是《風流醫生俏護士》），那麼又該如何計算補償金呢？

有必要在這裡解釋一下保留權利，或是影響到編劇委託人的分離權利的概念。編劇協會通過與管理階層進行談判，確立了在所有最低限度的要求中，這類權利是屬於編劇或是在電影以及電視劇中共同署名的聯合編劇的。關於這些權利以及與之相關的條件的準確定義，可以在編劇協會的基本協議上看到。編劇分離和保留的權利包括戲劇舞臺、電台、電視直播、行銷和出版業。（關於開發圖書版權的細節請參閱羅伯塔‧肯特和喬爾‧葛特勒的文章《開發出版暨版權代理》。）

當簽訂電影故事片、兩個小時電視電影或是電視迷你劇的開發協議時，出版權是作為重要權利加以處理的。當然，為了能獲得一個必要的間隔時間，以便能早在電影製作開始之前就順利出版圖書，經紀人會希望儘早簽訂出版協定。

由於製片廠會投入數百萬來開發製作一部影片，因此在出版交易中，他們通常要求分得一筆相當大的數目。在許多情況下，經紀人的解決辦法就是把淨出版收入扣除經紀傭金之後的20%分給製片廠。在一個典型的交易

中，委託人能保留80%的淨出版收入而製片廠獲得20%。製片廠允許從總數裡扣除傭金，而不是僅從委託人的所得中扣除，這一點十分幸運。有時在外國出版交易中傭金可能高達25%。因爲本地的經紀人必須和國外經紀人共用傭金——以達到激勵這位海外經紀人的目的，10%的常規傭金的一半是不夠的。海外經紀人偶爾能獲得12%的傭金比例，在美國經紀人也獲得相同比例的情況下，傭金總額就能達到25%。

出版收入包括出版商的預付款以及扣除預付款之後的版權收入。預付款簡單說來就是一種版稅預付。如果一個編劇在簽訂了製片廠協議之後，通過寫書從出版商那裡得到三十萬美元的預付款，那麼製片廠將獲得20%的收入，而編劇得獲得80%的；一般會在簽訂合約時支付十萬美元，在手稿完成後支付十萬美元，在出版後再支付十萬美元。經紀人從這三十萬中抽取10%的傭金，剩下的餘額則按照二八分帳的比例在編劇和製片廠之間分配。

對於尚未決定是否僅爲電影業或出版業寫作的作家來說，應該注意兩個行業的經濟效益和隨之而來的銷售問題。

對於一流的小說家來說，出版小說的收入可能會低於委託創作劇本或是原創劇本。即使小說獲得了巨大的成功，經濟效益也不過持平。此外，寫書會產生某些相應的經濟問題，這些和製片人（買方）對於在取得圖書權利時所涉及到的風險，以及隨後在劇本開發中投入更多風險投資的態度有關。

當僅僅是爲了劇本創作而專門簽訂了一份開發協議時，這只會出現一項投資和一項可評估的風險。舉例來說，如果一本書非常適合改編成電影，它要麼是獲得優先改編權要麼是完全買斷了版權的，這取決於作者強加的條件。

製片人知道，除了爲取得優先改編權或是買斷版權所花費的金額外，他仍然需要爲劇本開發投入大量的資金。同樣的故事，如果僅是作爲電影劇本來開發的話，可能只需要投入更少的錢。顯然，寫書並不是不明智的選擇，它只不過是放大了全過程的時間和風險，而這一點可能會削弱作品的市場表現。

回到我們所設想的談判中，另外一個需要解決的問題就是作者是否有反悔的權利。製片人或製片廠沒能在特定的時間段內成功開發電影，這一項權利就開始生效，於是所有權利都重新回到作者手裡，他可以再次進行轉讓，視隨後買家的投資成本而定。

許多年以前，當編劇被叫來根據題材創作劇本時，如果製片人不喜歡寫出來的劇本，他們就常常拿不到報酬，更甚者，沒有辦法保證創作劇本的編劇能夠在字幕上署名。現在，編劇協會已經確保編劇的創作不再被他的雇主或是潛在雇主所竊取；他必然能因爲自己的創作而得到相應的報酬。

此外，每一個編劇都然能在自己的作品上署名，因為這是一個高度主觀的工作，在重寫或是改編一個故事的過程中，編劇的創造性工作可能是和別的作者結合在一起了，在這樣的情況下，既不是製片廠也非編劇的雇主，而是編劇協會能夠最終裁定誰獲得署名的權利，如果有必要進行仲裁，編劇協會將擬定的署名提交給選定的編劇會員，這些人會閱讀題材，並且給出誰夠獲得署名的建議。在這個仲裁系統中，編劇有機會查看潛在仲裁者的名單，然後在合理範圍內排除可能存在一定偏見的仲裁者。

關於文學經紀人的討論必須提及一攬子計畫、拍賣和管理才算完整。

一攬子計畫是將一些創造性元素（導演、製片人、明星，或這三者間的任意組合）與劇本捆綁在一起，並提供資金來源，以便為交易加碼。要做到這一點，較大的經紀公司更占有優勢，因為他們有一個更為廣泛的人才庫，可以從中進行選擇。

由於這樣能夠對潛在購買者施加一定的壓力，一攬子計畫有時是不好的，畢竟，購買了劇本的製片人（買方）自己就可以進行「打包銷售」，實際上，他還是從較一個單一經紀公司而言範圍更廣的人才庫中組合創造性元素。但是，從編劇（客戶）的角度看來，這個過程也可以是建設性的。舉例來說，有一個最近剛賣出去的劇本，在我的估計裡，如果不是因為有一位巨星的加入，它是不可能成功出售的，電影拍出來之後非常成功，但是也有一些例子表明，當經紀人把他的委託人打包在一起之後，最終還是在票房上失利了。

買下這些一攬子計畫的主管們才是當時通過提議的人，但是電影的失敗所導致的負面評論卻湧向經紀公司的一攬子計畫。這一切都可歸結為富有想像力的搭配、主觀判斷以及通過或執行計畫的勇氣。

在討論拍賣之前，我希望讀者能夠認識到大量的劇本並不是通過拍賣來出售的。在這種劇本交易中，經紀人認為只有一個正確的買家尤其適合擁有這個劇本，或許是一位有著特殊經歷的製片人或導演，願意付出公平且具有競爭力的價格。這些可能被視為常識性交易或是優先購買。

在拍賣之前，首先要決定劇本是否值得這麼做，因為拍賣可能會產生一個反向的影響。就像市場能夠很快對一個劇本產生興趣一樣，它也能迅速冷靜下來。假設一個劇本是可以進行拍賣的，那麼就需要制定策略，包括目標買家的名單；可添加的元素，就像一攬子計畫一樣；以及如何在買家之間傳達市場反應。拍賣系統的理念就是在買家之間製造出一種不安的氣氛。如果有超過一個以上的投標人，這樣就可以讓其他人認為他們的判斷是正確的。

如果經紀人有信心，也許會規定一個競標的截止日期。也許會規定出價最高的一方將會贏得拍賣；或者是編劇在所有的出價中選定一方，而出價最

高的一方不一定能夠贏得拍賣；如果有關係，編劇將和收購方進行商議，並在他們之中做出決定。

並不需要規定價格，在多數情況下，市場會自己定下一個價格。如果給出了一個拍賣底價，那麼就有可能變成價格推高的過程，這樣，每位潛在競買人都被告知了這個數目，這樣就有了提高競價的機會，於是競價就會出現上升的趨勢。某種意義上來說，競買人會自行進行過濾。拍賣系統已經存在多年，但最近卻使用頻繁起來，因為文學市場的競爭已經變得十分激烈。對於劇本來說，頻頻出現價值百萬美元的交易。

今天的經紀業務正在不斷膨脹，因為越來越多的電影正在被製造出來，為編劇、導演以及演員提供服務的市場已經完成了一次擴張。在故事片領域，大型製片廠是其主要市場。在電視方面，兩小時電影的買家主要有：1.國內三大廣播電視網：美國廣播公司，哥倫比亞廣播公司以及國家廣播公司；2.福斯電視網；3.有線電視頻道：TNT（特納電視網）、美國有線電視網、HBO（家庭票房）、生活頻道、家庭頻道、迪士尼頻道以及其他頻道。

最後，至於管理：經紀人和經理人之間的根本區別就在於為客戶尋找工作機會並且據此收費。經紀人可以代為尋找就業機會並且簽訂協議，但經理人不可以，這項權利只為經紀人享有，經紀人受國家執照管理局以及給與他們特許權的協會的管理，包括表演、編劇以及導演協會。經紀人的傭金同樣受國家管制，只抽取客戶總收入的10%；而不受管制的經理人則能拿走15%至50%的酬勞，這取決於該經理人受雇於什麼行業。

這是經紀人和經理人激烈競爭的一個舞臺。舉例來說，經理人時常在和買家一起吃午餐時，通過談論一位客戶的優點而創造了就業機會。當涉及到正式簽訂協定時，則會雇傭一位律師而不是經紀人來做這件事情。此外，某些律師事務所在他們慣常的槍林彈雨般的午餐和電話聯絡中，履行了經紀人在尋找工作機會方面的職責。在這裡可以說是一個律師事務所就像在經營法律業務一般經營著經紀代理業務，但是任何反對這項行為的經紀人卻會冒著被排除在這家律師事務所的客戶資源之外的風險，尋找工作機會是一個非常微妙的機制，很難加以約束。

理論上，一個經理人的職責是什麼呢？除了尋找工作機會之外的一切。經理人必須熟知客戶的生意，處理就業、法律、宣傳以及會計方面的事物。從理論上講，經理人花費了大量時間來構築一個客戶的職業生涯。但是許多經紀人會說：「這就是我的工作，我構築職業生涯。」

是否存在著緊張和不滿？是的，因為重疊的工作內容和傭金的差距。有的經理人會拿走15%作為他們的基本服務費，然後參與到製作中，並因此獲得製作費以及他們提供製作服務的利潤分成。如果企劃洽談成功，客戶能夠

賺很多的錢，因此並不質疑這種制度；如果失敗了，則沒有什麼區別，因為既然沒有收入也就不會有費用產生。

最成功的「經紀人－經理人－客戶鏈」以高度的互信作為特徵。經紀人知道有很多電話最好是由經理人管理；經理人認識到經紀人在利用市場資料為客戶尋找現成工作機會方面的價值。所有為客戶工作的人員，包括經紀人、經理人、律師、會計、公關，都試圖為他們的服務做出貢獻，以提升客戶的職業生涯。

故事編輯
THE STORY EDITOR

作者：羅米‧考夫曼（Romy Kaufman）

環球影業故事部門副總裁。畢業於加州大學洛杉磯分校，英語文學學士學位。考夫曼作為舞臺監製卡羅爾‧海斯的助理進入了娛樂行業，後來跳槽到古伯彼得斯娛樂公司，然後成了三星電影公司的劇本編劇。她在一九九七年加入環球影業出任劇本編劇主管，並在一年後被任命為故事部門副總裁。

> 評估報告僅僅是一種工具，而不是劇本開發進程本身，而且故事分析師的意見只是其中的一種聲音。

「資訊就是力量」這句話在許多情況下是正確的，而且它準確定義了故事部門。在任何製片廠或製作公司，這裡經常都是最繁忙的十字路口，故事部門或「故事」通常是文獻資料通往劇情片之路的第一站，然後開始跟進並支撐這份題材從最開始到電影院放映的全過程。這個部門是由故事分析師構成的，他們負責閱讀並評估收到的題材。其他職員爲主管做研究，例如整編編劇或導演名錄，提供一種類似於「故事線上」（story.com）的全方位服務，找到那些難以找到的書籍和影片。因此，這項劇本編輯的工作要求有超強的書面和組織技巧，並且要求有辨識優先次序並且管理快節奏、注重細節、變幻無常的資訊傳遞流程的能力。對於主管來說，劇本通常來說既是104（查號台）又是110（報案台），它支撐了製作、行銷、商務、法律、發行、家庭錄影帶和主題樂園。

一個故事部門有自己的三幕結構，就像任何一個劇本一樣：第一幕是提交題材，第二幕是評估報告，第三幕是答覆。

第一幕

通常由經紀人或已經與製片廠建立起聯繫或簽訂協定的製片人，向製作主管遞交題材。這類文獻資料大多數交給了故事部門，它們根據緊急度進行分類，然後就這部作品寫出一份故事梗概或評估報告上交主管，主管必須就提交的題材給出答覆。（更多關於評估的內容參見「第二幕」）。在電影集團的組織層級中，故事部門和製作主管是互相影響的，這時製作主管做出購買決定並監督企劃的開發和製作，包括決定雇用編劇、導演以及其他人才。

　　編劇如果想要主動提交題材（即沒有經紀公司代表）通常會被要求簽署一份聲明表格，以免除製片廠產生與企劃有關的任何法律責任。編劇們應該注意，一份不請自來的提交並不是讓劇本獲得審閱的有效方法，因為它缺乏法律保護以及一位優秀經紀人可以提供的市場指導。美國編劇協會公布了一份經紀機構簽署的名錄；其他的機構列表可以通過《好萊塢創意名錄》來查詢。

　　對於一個編劇新手來說，要給自己找到一個經紀人不是那麼容易，但是對於任何一位執意想要成為編劇的人來說，為自己找到一個代理人十分重要。順便提一句：要找到一個不僅僅是喜歡你的作品，而且還能長時間相信你有潛力的經紀人。此外，由於經紀公司的競爭環境在過去幾年中發生了戲劇性的變化，「精品」型或中型經紀公司也因此有機會和大型經紀機構進行更有效的競爭了。

　　最常見的提交形式就是劇本，無論是像《神鬼戰士》一樣的原創劇本，或是改編自一些已有的題材，例如《美麗境界》就改編自一本非小說類文學作品。標準劇本的長度約一百二十頁。對於任何劇本來說，重要的是要遵循正確的格式和結構。

　　雖然故事是最為重要，但是編劇如果呈遞上一份乾淨、無列印錯誤並且格式正確的劇本，則能說明他達到了市場所期望的專業程度。負責閱讀的人難免會懷疑一本滿是排版錯誤或校對失敗的劇本。此外，要儘量避免使用特製文件夾，貼滿標籤、插圖或是其他東西的彩色資料夾，它們非但沒有增加，反而減少了劇本的吸引力。

　　除了完整劇本，電影還可以源於一個真實的生活故事（《永不妥協》）、一本小說（《沉默生機》）、一個短篇小說（《天之驕子》）、另一部電影（《迷情追殺》，翻拍自《謎中謎》）、一篇雜誌文章（《玩命關頭》來自VIBE雜誌的一篇報導）、一本漫畫書（《綠巨人浩克》）或電動遊戲（《古墓奇兵》）。其他來源還包括一個概要（與編劇和製片人在製片廠開會時所陳述的想法）、一個圖書提案（通常是由作者提供章節樣本或是圖書大綱組成）、一個故事大綱（劇本的一種短篇故事版本，以散文形式書寫，詳細到足以構成一個劇本的基礎部分）、一個故事梗概（關於劇本故事的梗概，沒有大綱詳盡）。編劇對於遞交完整劇本之外的任何東西都是沮喪的，因為那是他們的編劇才華能夠獲得評價的唯一途徑。

　　能看到的大多數圖書都是出版前的版式，手稿（作者提交給出版社的版本）或是校樣（經過了出版製作流程的裝訂頁）。這些初期版本通常來自於製片廠或製片人在紐約的辦公室，這些辦公室負責瞭解出版界，或者更誇張的說提供偵察服務。製片人往往爭取讓經紀人或是編輯私下塞給他們一本備

受期待的手稿，從而成為第一個將它帶到製片廠的人。設在紐約的辦公室和探子們也幫助製片廠關注戲劇和期刊的動向。故事部門使用的一些基本資源包括《出版人周刊》、《柯克斯書評》、《紐約時報書評》、《戲劇指數》和《戲劇界》。

提交題材的理想形式，既不是故事大綱也不是故事梗概，而是電影劇本，這裡包括幾個原因：它是判斷一個故事情節或中心思想，是否能被開發成一部電影的最好且最可靠的方法；它能直觀體現編劇的劇作功力以及對戲劇結構的掌控能力；而且它是最接近於製作形式的原始題材。雖然製片廠總是更願意投資起源於其他形式，然後經由勞動密集型改編發展而來的企劃，但是劇本形式是電影製作的基礎。因此，從劇本開始的企劃，要比提交其他題材的企劃更有競爭優勢。

第二幕

主管在收到提交上來的題材後，會「把它放入評估流程」，這是故事分析師或是審稿人參與進來的地方。大多數故事部門有十二到十六位故事分析師，有的在製片廠值班，有的則在家工作。製片廠只能雇用加入了劇本分析協會的故事分析師會員，他們按小時計薪，而自由審稿人一般是按件計酬（平均每個劇本收五十美元，圖書視頁數而定，價格會略多於劇本）。

評估包括一個總結性封皮、一個故事摘要（或是對情節的精簡敘述）以及通過或反對這份題材的意見。一份審稿人評估報告的核心在於清晰、簡要的介紹這個故事，同時還必須得回答出下列問題：

這個故事有商業前景嗎？總體的製作水準是多少？目標觀眾是誰？適合搭配選角嗎？它挑戰了什麼預算級別？審稿人同時還要回答提案主管潛在的時間管理問題：我是否需要花時間來閱讀這個題材？你能告訴我這份題材中有什麼是我需要知道的？

除了協助主管進行時間管理以外，評估還有其他作用。從行政管理上來說，評估報告向製片廠提供了關於所提交題材的珍貴歷史以及法律記錄，並且協助主管區分出優先次序，免於閱讀那些堪比雪崩的海量題材。一個製片廠一個月可以收到四百份提案。這些提案將會分配給六到十位創意主管，這些人手上都已經有多達四十個正在開發的企劃，因此很容易就能看出依賴評估報告的必要性，畢竟絕大部分企劃都會被拒絕。

但對於那些能夠激發興趣的企劃，評估報告就開始了一段關鍵的內部對話，它啟動了電影集團主管之間的對話，因為他們會在關鍵的購買決策上做出評估並達成共識。

審稿人在行業職位級別中只能算是初級職位，但矛盾的是，他們可以決定哪些劇本能夠被送到重要人物的手上，而哪些又不可以。多數審稿人都是遭未來編劇怨恨的，因爲他們只要一有機會就會故意寫一些令人難堪的、輕蔑的評估報告，並給出放棄或者回絕的建議，關於這一點請容許我闢謠。雖然這種想法可能會在編劇之間成爲有趣的軼事，但我可以向你們保證，對於大多數審稿人來說，一定會實事求是、就事論事的。

故事分析師的意見是電影從業人員中最聰明的一群人，並且是開發程序的關鍵所在。博學且熟知電影知識的他們渴望看到一個能夠引起注意、有趣的劇本，在巧妙講述故事的同時提供了獨到的見解，有讓他們全力支持、不顧一切的人物。在殘酷的最後期限下，他們必須做出決定，要麼是「放棄」要麼是「考慮」，這裡沒有觀望或是也許的空間。

但是，對於那些由於負面的評估報告而可能永遠也無法得到主管的周末閱讀機會的劇本來說，同樣有很多劇本，儘管獲得了負面的評估報告，還是得到了閱讀機會，然後被買走，進而最終被製作出來。簡單來說，評估報告僅僅是一種工具，而不是劇本開發進程本身，而且故事分析師的意見只是其中的一種聲音。儘管這個崗位在劇本開發階段發揮了關鍵的作用，但它絕不是最後的定論。

第三幕

評估報告一旦完成並且返回到主管手中，結果會是什麼呢？在一個速成方案中，當提交題材的經紀人清楚表示這份題材正同時被彼此競爭的製片人或製片廠閱讀時，收到題材的主管會在分析師的協助下閱讀它。在其他情況下就會有更充足的時間，如果評估報告是有利的，改劇本將會進入周末閱讀系統。

這個日程安排是由那些需要主管在周末給予關注的劇本、書籍以及其他題材所組成的，由故事部門編製並指定給主管閱讀，通常在提交的題材和企劃之間進行分配。在這種情況下，企劃是指那些已經得到製片廠投資的題材，也就是指那些已經被買走了自由選擇權或是正在進行積極開發的題材。

在提交的題材或企劃之中可能包含了一個要素列表，上面會提到附加的人才，例如一位熱切希望能夠主演該片的演員、正在進行改編工作的編劇或是一位感興趣的導演。這是一場關乎判斷力的遊戲，需要辨別某個附加要素到底是有利於還是不利於一個企劃。例如，一個本來相當普通的浪漫喜劇電影，當茱莉亞·羅勃茲確定主演後，這個企劃會突然呈現出新的面貌；然而，如果附加的導演沒能得到認可的話，一部驚悚片可能會就此失去光彩。

在星期一早上的會議上，每位主管都會就他們看到的題材發表評論，決定是否推進或者放棄提交的題材，以及如何推進正處於開發階段的現有企劃。如果題材被放棄了，那麼通常在同一天或隨後的一周內，接收題材的主管會負責直接回絕遞交這份題材的人。根據關係的不同，主管通常會打一個電話。如果有更多的時間，或者是一個需要做出更正式回應的情況，一封設計簡要且有啓發性回應的回絕信會隨著題材一併寄回。

故事分析師除了對提交的題材以及企劃有所影響外，他們還參與到開發程序之中，爲每個劇本或者企劃的各個版本提出修改建議。企劃開發建議相當於是一種更徹底、更實用的評估報告。

評估報告被設計爲發現問題，對題材的優勢進行權衡，並給出推薦；反過來看開發建議，卻是在取得了自由選擇權，且製片廠已經爲開發這個企劃投入資金的情況下準備的，他們應該提供藍圖，以指導如何把劇本改寫成製片廠所希望的版本。

雖然不少編劇都反對製片廠的修改意見，指責這些意見都是自相矛盾且含糊不清的，但同樣有不少編劇也將這些視爲有用和啓發性的意見。當他們爲電影提出了一個明確、統一的意見並且指出如何達成時，這時取得的效果是最佳的，這將由和製片人一同工作的製作主管來闡明這一設想。一個擁有強大審稿能力的故事部門，可以大力推動電影開發的進程，在這樣的情況下，故事方面的問題能夠得到修正，而劇本則能進入後面的流程。

一個企劃的演進過程使得劇本需要經歷好幾稿。第一稿通常需要一個標準的十二周寫作時間。隨後的每一稿都可以在編劇協議上註明，包括協商好的一系列重寫或潤色過程。重寫通常需要長達八周的時間，意味著要做出比潤色更爲大幅的改動，反映了基調、結構或人物節奏方面的較大變化。潤色是較爲短暫的一個步驟，通常是需要四個星期或更少的時間，一般是善後工作或是調整對話。

某些高檔編劇尤其善於創作某一特定類型的劇本，或者是善於對話形式或人物方面的塑造，他們通常會在對白或人物潤色階段，或是調整一個劇本裡的動作場面時加入。這些編劇有時被稱爲劇本醫生或是終結者，雖然他們通常不享有署名權，但卻是這行業中收入最高、最緊缺的一群人。通常經由他們的修改技巧，可以兌現對某位電影明星扮演重要角色的承諾，或者是使得製片廠管理階層給影片進入拍攝階段打開綠燈。

在企劃的所有階段中，故事部門都保存著這份題材的完整創意以及商業檔案。例如，這個部門監督編劇分階段獲得相應酬勞，他們會出具一份通知單，詳細記錄獲得認可的階段性成果，應支付編劇的合約金額以及接下來的工作。

　　這份檔案可能還會包括由製片廠的法務部門出具的自由選擇權通知，因為這份題材可能並非是買斷交易，而是對某些特定條款的自由選擇權。製片廠需要按照協定購買價格支付部分金額以獲得自由選擇權，這樣製片廠能夠在特定時間段內獨家享有一個企劃的所有權。在自由選擇權到期之前，法務部門會發出一份通知，作為對日期的提醒並且提供該收購交易的適當細節。在這一點上，製作主管有三種選擇：延長自由選擇權、讓它失效或行使自由選擇權來購買題材。主管將會參考這個故事企劃的檔案以幫助自己做出最後的決定，包括創意說明、承諾費用以及企劃中尚未支付的劇作階段。

　　一位故事編輯典型的一天開始於分配題材以進行評估。當創意主管的辦公室收到的一份遞交的題材時，會將它轉至故事部門。一旦我們確認所提交的資訊是準確和完整的，這份題材將會交給一位故事分析師，判斷這份題材是否值得審稿人閱讀。

　　然而，總的來說，製片廠的分析師必須是熟知各種類型的，要能夠處理提交上來的種種題材，從令人緊張的間諜驚悚片到浪漫喜劇以及古典文學等等無所不包。題材經常被重新分配或是「特別強調」，以確保對時間最為敏感的題材能夠首先得到評估。這些急匆匆的要求在存有潛在投標機會的情況下最為常見，也就是當一個投稿劇本（通過投稿的方式寫作，而非委託創作）由經紀公司同時遞交給彼此競爭的製片廠或製片人時。故事編輯必須在最後期限內預測出各種變化，這從某種程度上來說算得上是在手忙腳亂中區分出優先順序。

　　這一天的其餘時間都用於進行實地調查，更新故事圖書館並添加新的記錄，處理法律和創意方面的多種研究請求。這些都可以通過查詢線上資訊系統，或者是我們定制的用以生成研究報告的內部資料庫得到答案。維護和更新這些資料是故事編輯工作的重要組成部分，因為耗資巨大的決策是在資訊準確的基礎上做出的，調查內容包括從對情節概要（細節概要）的要求，到關於某本小說的電影改編權是否尚未出售。關於這一點，一個十分便捷的參考就是圖書出版業名錄（LMP），或稱作文學市場，每年更新一次，其中包括了文學經紀人、出版社以及版本說明在內的綜合清單。故事編輯必須知道最好的網際網路資源以及線上圖書館，例如學術大全資料庫可查詢期刊、基線（電影作品和人才名錄）、Bibliofind（難以查找的或已絕版書籍）和IMDb（網路電影資料庫，可查詢各種電影相關資料，例如字幕、電影人及錄影帶的資訊）。關於早期製作或未被製作的電影版權的查詢越來越普遍，往往和當前評估報告的查詢請求一樣急迫。

　　一個故事部門的大部分圖書館資源，仍然可以通過傳統方式獲得——在貨架上。這些包括了劇本樣本、錄影帶、導演卷宗以及企劃的輔助題材；訂

閱和歸檔的主要報刊雜誌；《美國電影指南》，電影片名能夠追溯自默片時代的多卷百科全書，提供詳盡的摘要、演職員名單以及獲獎情況；以及諸如《名著概要大全》一類的圖書館資源，這是另一套集結成冊的書目，按情節分類，還包括了研究世界文學的評論性文章。

　　有相當比例的行業新星把故事部門看成他們通往主管之路，或者是他們的製作生涯裡非常有益的一站，事實上，這裡是業務方面的進修學校。此外，通過規範的寫作以及內嵌在故事分析中解決問題的方式，故事部門還為有志於從事劇本創作的人提供了瞭解戲劇結構的絕佳機會。

 # 開發圖書出版權
EXPLOITING BOOK-PUBLISHING RIGHTS

作者：羅伯塔·肯特（Roberta Kent）

做過二十五年的文學經紀人工作，起初是在紐約做出版代理，然後在洛杉磯成為一位文學經紀人，作為小說家、編劇、導演和製片的代理。她現在在俄勒岡州阿什蘭從事文學顧問工作。

作者：喬爾·葛特勒（Joel Gotler）

知識產權集團總裁，這是一家位於洛杉磯的文學管理公司，他的電影界客戶包括詹姆士·艾洛伊、麥可·康納利、理察·羅素、詹姆士·李·勃克、哈蘭·科本、愛麗絲·麥德莫和安德列·杜布斯。葛特勒在紐約的威廉·莫里斯經紀公司開始了他的職業生涯，後來他搬到好萊塢和傳奇經紀人斯旺森一起工作。一九八七年，他創立了洛杉磯文學協會，這是一個為小說家提供全方位服務的機構，後來成為瑞內桑斯文學經紀公司的合夥人。瑞內桑斯在一九九九年被麥可·歐維茲的藝術家管理集團收購，葛特勒被任命為瑞內桑斯公司的總裁兼首席執行官。當瑞內桑斯在二○○二年更換了東家之後，葛特勒成立了自己的公司——喬爾·葛特勒事務所，該公司在一年後加入了IPG集團（互眾集團）。

> 需要強調的是，一般來說，賣給平裝書出版商的電影搭售權預付款才會被看作是有保證的收入，而不是在銷量基礎上計算出來的版權費。

和電影有關的圖書出版權的價值可以從以下三個來源中獲得：手稿、原創劇本或已出版小說。

對於作者的一份手稿，經紀人要麼拿去拍賣要麼自己開發。拍賣是一個可預見的風險，適用於可能大熱的圖書，目的是避免遺漏了有意競價的多金電影界買家。要拍賣小說的電影版權（附屬權利之一），需要把手稿送到相互競爭的各方（製作公司或融資方〔發行商〕）手中，設定一個最後期限，隨後競價就開始了。這個不常使用的系統可以將價格提高到數百萬美元。麥可‧克萊頓的小說《侏羅紀公園》在一九九〇年以兩百萬美元的價格出售，和環球影業簽訂的附加條款包括，作者承諾會創作劇本，以及預計史蒂芬‧史匹柏會通過安培林娛樂公司執導該片。那時，在這個領域的標誌性交易就是聯藝電影公司在一九七九年以兩百五十萬美元外加附加條款的形式買下了蓋伊‧塔利斯的小說《疊影驚潮》的電影版權。這本書後來成為了超級暢銷書，但是始終沒有被拍成電影。這段時間，一個典型就是湯姆‧克蘭西的書已經賣到了六百至八百萬美元，而麥可‧克萊頓的《決戰時空線》則賣到了一千八百萬美元。

培養一個電影交易的策略更為常見。當一位編劇客戶完成了一份手稿後，經紀人必須決定在什麼時候向潛在買家提供電影版權，在把手稿交給出版商的同時，就可以把電影版權交給一個電影買家；更常見的是，在出版交易達成之後，或者在臨近出版時，以校樣的形式，利用上面有利的評論優勢向外兜售。時機和策略的變化都取決於本能、直覺以及對買家和市場的評估。

如果一個原創劇本是由製片人委託創作的，或者是編劇自己創作投稿然後被製片人買走的，那麼在融資方（發行商）介入之前可能會尋求一個圖書出版交易。在這種情況下，劇本將會被提交給出版商（精裝或平裝）進行評估。如果出版商認為這個題材僅作為圖書出版很難成功的話，他們可能會希望在電影交易（涉及融資、導演以及明星的承諾）已經完成後再重新考慮。這種狀況是最常見的，但是，如果一位製片人必須等待，那麼就得考慮準備期的問題。

在這方面，有必要回顧一下圖書出版的過程，因為隨著一個電影企劃的不斷深入，時間壓力會變得更加突出。一本小說可能需要三到十八個月的時間來進行創作，手稿交給出版商後，後者會開始著手編輯，然後是印刷流程，最少需要六到九個月的時間來印刷精裝書，然後再用上一個月的時間把這些書發行到書店，這一模式同樣適用於有聲圖書。平裝書一般在精裝版出版後的九個月到一年出版，從時機上通常會要求在電影拍攝的同時，精裝小說也正好出現在書店，而相關平裝書則會正好趕在電影上映之前出版。平裝書本來也要求和精裝書一樣長的出版準備時間用於設計、排版和印刷。

回到假設的劇本案例，假設製片人沒能成功預售原創劇本的精裝書或平裝書出版權。當他和融資方（發行商）談妥交易時，不管怎麼樣，這已經變成一個新的局面了。現在，經營大眾市場平裝書的出版社（坦戴爾集團、雅芳出版社、新美國圖書館出版社等）開始感興趣了，因為劇本將會拍成電影，也因此具有了新價值。融資方（發行商）通常從這裡接手，與平裝書出版社達成涉及編劇和製片人的改編小說的交易。電影搭售協議中最重要的就是，必須要從發行商那裡獲得電影標誌（被稱為插圖）以及劇照。

在融資方（發行商）和平裝書出版社之間簽訂的協議裡，除了上面描述的要素外，還必須包括誰來把原創劇本改寫成電影小說。美國編劇協會的基本協議規定協會在正式確定人名字幕前，協會可以暫定誰能得到「故事創作」或「劇本創作」的署名，而只有編劇才能從不同的權利中獲益（包括圖書出版權），也因此有機會簽訂電影小說改編協議。這將會要求他在和感興趣的出版社交易的同時，也要和製片人打交道，要能獲得使用電影插圖和劇照的許可。

如果協會指定的編劇沒能在規定的時間內談妥電影小說改編協議，那麼這件事就會落到製片人和另一位編劇的頭上，而後再按照電影小說改編協議收支平衡後的總收入的一個百分比支付給協會指定編劇。例如，如果編劇拒絕改編，那麼平裝書出版商可以向製片廠預付十萬美元用以將原創劇本改編成電影小說（在這樣的情況下，編劇協會則要求製片廠向協會指定的編劇單獨預付三千五百美元）。這時，製片廠可以向一位電影小說專家支付一筆

固定費用，比如說一萬五千美元，然後由這位專家來進行電影小說的改編。編劇協會允許製片廠從剩下的餘款中扣減七千美元用以支付插圖使用費，這筆錢將會收進製片廠的腰包，然後我們就得到了收支相減後的總收入：七萬八千美元（計算方法是將出版商支付的十萬美元定金減去電影小說改編費用，再減去插圖使用費）。

　　根據協會的規則，協會指定的編劇將得到這筆總收入的35%，也就是說減去三千五百美元的預付款後，在這個例子中，編劇還能拿到兩萬三千八百美元。這筆金額要比電影小說改編者的收入稍高。

　　在和平裝書出版社的電影小說改編交易中，會論及的要素包括預付款，平均是五到六萬美元，但是也有可能高至六位數或低到僅五千美元。一般來說，每個參與到該企劃的人都會分到一部分預付款：製片人、投資方、編劇和改編小說的作家。接下來就會收取版權費，通常是對賣出的第一版十五萬冊圖書收取書價的6%到10%，接下來的十五萬冊收取8%，而再接下來的則收取10%。

　　版權也是在各方之間分配的，但在這筆款項中，只有具有強大議價能力的改編小說作家才會得到分成，版權區域通常包括美國和加拿大，但有時也能賣出全球版權，預付款裡也會有相應反映。最理想的時間已經計畫好了，那就是在電影公映前的一個月，圖書被投放到市場，讓大眾對它產生熟悉感。其他談判要點包括手稿和協調插圖。很明顯，只要開始設計標誌並且製作劇照了，發行商就應該把它們都發給出版商，用以減少必要的準備時間。如果出版商已經就電影小說改編權向一個融資主體支付了一筆可觀的金額，合約上通常會寫明該融資主體將提供插圖，並且不再額外計費。

　　電影搭售的手法已經行之有年，但是一九七三年當大衛‧謝茲的小說版《天魔》（根據他的同名原創劇本改編）的銷量超過了三百萬冊，產生高達六位數的版權費之後，圖書出版界以及電影製作人認識到，為了實現互利而協調圖書銷售和電影小說銷售的做法，會創造越來越大的價值。

　　在《天魔》的電影小說改編取得巨大成功之後，在接下來的幾年之中，有意出版成功電影小說版的平裝書出版社願意支付的交易金額，一直持續攀升。電影搭售，從一開始只能從出版商那裡獲得總額三千五百美元的預付款，變成了極具吸引力的十萬美元甚至更高。這塊市場變得就像平裝書競爭出版暢銷精裝書時一樣殘酷。經紀人舉行拍賣銷售，而且沒幾個月就會出現新的價格紀錄。

　　如果《天魔》預示了一九七三年的市場繁榮，那麼一九七八年的《拳頭大風暴》則是轉捩點。喬‧伊斯特哈茲以四十萬美元賣出由他的原創劇本改編的小說，相伴而來的，卻是一部市場慘敗的電影。正如電影公司驚訝於這

本小說並沒有對電影產生多大幫助，圖書公司也十分震驚於圖書銷售不佳的事實。這教會了出版業一點，電影搭售的唯一價值就是作為電影的一種輔助手段。這個事件導致的結果就是，有保障的電影小說改編權預付款已經穩定在均價五萬至六萬美元之間，同時價格就這樣保持下去了，因為這塊市場已經不如過去火熱。現在更為流行的辦法是，直接出版電影劇本，再搭配截取自電影的照片，而且和電影放映同步出版。一個由技術驅動的成功電影，比如說《駭客任務》可以出版一本專門介紹幕後製作設計的圖書，這種形式是由《星際大戰》系列的第一部電影確立的。

需要強調的是，一般來說，賣給平裝書出版商的電影搭售權預付款才會被看作是有保證的收入，而不是在銷量基礎上計算出來的版權費。高額預付款期待高銷售額。平裝書出版社向電影小說改編權的持有人支付這筆款項，這筆款項是不需要退還的。但無論預付款是七千五百美元還是七萬五千美元，如果小說賣到了兩百萬冊，出書所賺取的版權費用還是一樣的。唯一的區別就是在什麼時候賺回最初那筆預付款？

如果大賣兩百萬冊，預付款無論多少都可以賺回本，而額外的收入就變為版稅。今天，出版商已經決定更加依靠電影搭售的力量來增加自身的銷量（並因此產生版稅），從而降低預付款，而不是寄希望高銷售賺來的版稅能夠追平一筆巨額預付。

使電影搭售市場降至冰點的另一個因素，就是出版商向電視電影購買了電影小說改編權，但是卻沒人買這些書，能夠成功銷售相關圖書的唯一一種電視節目就是多集迷你影集。

如果電影小說改編算作第一種的話，那麼原創劇本是可以進行圖書出版開發的第二種題材；第三種類型就是已出版小說，可以把小說作為平裝書的搭售產品，在電影發行的時候一起出售。

出版商靠出版銷售精裝書通常賺不了什麼錢。精裝書出版商的主要收入來源是出售精裝書的附屬權利，例如圖書俱樂部和平裝書版權。這些管道的收入中，通常把50%的收入交給作者，而另外的50%則屬於精裝書出版商。電影改編權一般屬於作者，平裝書版權經由競價拍賣出售，這說明了為什麼經常會涉及到巨額資金。每年都會有幾個銷售額在數百萬美元的銷售交易。然而，一本書在計算版稅之前必須賺回該筆預付款。巴蘭坦圖書集團付給茱蒂絲·克蘭茲的三百二十萬美元作為影片《黛西公主》的電影小說改編費用，要想賺回這筆預付款，據估計，巴蘭坦圖書集團必須賣掉九百萬冊平裝書。換算過來，一部精裝版暢銷書需要賣出五萬或更多冊圖書；一部中等規模的初版平裝書能賣到十萬冊；如果平裝書能夠賣到一百萬冊，這絕對是銷售奇跡。

對於有一定名氣的圖書，通常在這本書還處於校樣形式的時候就會達成附屬權交易，就在出版前的兩個月到兩周之間。對於這本書的出版時機，平裝書出版社、電影製片人和製片廠會密切合作。如果電影需要很長時間進行製作的話，平裝書出版社會發行一個版本，然後在電影發行時再版。其中的區別就是，再版的圖書會配合電影的行銷宣傳，附上電影插圖和劇照。

在出售的各種附屬權利之間存在著一種共生關係。一本由圖書俱樂部選中的暢銷平裝書，當然會被當作一項有吸引力且昂貴的電影銷售企劃。反過來說，如果一本書已賣出了電影版權，那麼圖書俱樂部或平裝書出版社，為這本書所支付的金額就會增加。壓力是雙向的，出版商向經紀人施壓，希望能通過賣出電影版權來增加圖書附屬權利的價值；而電影買家則向經紀人或出版商施壓，要求出售這些附屬權利以增加電影版權的價值。

這就產生了一個涉及廣告費用的問題。如果精裝版出版商得益於緊跟電影大賣之後的平裝書熱銷，製片人可以向精裝書出版商索要分紅，因為他的電影在成功推銷圖書方面投入了足夠多的資金，可以說是「創造了一本暢銷書」；精裝本出版商可以爭辯說電影的大賣是由於文學題材的助力，而且可以建議製片人貢獻一些圖書廣告預算，好刺激銷售潛力。這個問題從沒得到解決。

另一項變化就是電影公司介入了出版行業。迪士尼旗下有海匹潤出版社；維康旗下的派拉蒙也擁有西蒙與舒斯特出版社；時代華納則擁有華納出版。但是電影公司和他們的出版分支機構並不像大家所預期的經常合作。

回顧一下，如果一部電影的原始題材是原創劇本，那麼它可以在電影問世之前以精裝書或平裝書的形式出售；如果原始題材是已出版小說，後續的平裝本則可以配合電影的發行時間，和電影搭售；如果一個企劃源自雜誌的一篇文章，要麼是文章作者會將它擴展成一本圖書，要麼是把最後的劇本改變成一本書。《週末夜狂熱》源自於一篇紐約雜誌文章，在劇本的基礎上改編成一本小說；《驚爆內幕》始於瑪莉‧布蕾納在《浮華世界》發表的文章，其他從文章發展而來的電影還有《證言》和《愛情一籮筐》。

製片廠開發圖書出版權的另一種方法，就是資助一本小說的創作。製片廠能以相對較少的投資獲得電影版權的辦法，就是參與早期開發，這樣可以有助於獲得出版交易，並從所得的交易收入中取得分成。這一策略流行於七〇年代末到八〇年代初，但很快就失去了吸引力，因為當這些交易最終等來的是糟糕的小說銷售之後，它們通常會取消電影製作。

圖書出版權可以進一步以照片小說的形式進行開發，比如「如何製作……」的圖書、大尺寸的藝術圖書以及日曆。《星際大戰》、《酷斯拉》和《玩具總動員》為這種可能性提供了例證。

　　將來的出版物會越來越多變爲平裝書出版，無論是源自劇本還是小說。出版業會越來越依賴於非印刷的推銷收入，例如廣播和電視。我們的社會正變成一個越來越缺少鉛字的社會，並且越來越變得圖像化，而出版商將越來越依賴於這些圖像來銷售鉛字。這個行業還是和以前一樣興旺，總是適應著變化。有聲圖書在市場上開闢了一個新的利基市場，另一個新領域就是電子出版，這是在出版商和作者簽訂的協議中轉讓給出版社的一種特殊權利，包括在電腦或其他便攜設備上閱讀的電子書。出版業和消費電子行業正在爲這個新的收入來源做著準備，這將會在未來十年快速發展。

電影資金

THE MONEY

 # 電影、資金和瘋狂

MOVIES, MONEY AND MADNESS

作者：彼得・戴克姆（Peter J. Dekom）

　　是比佛利山莊的韋斯曼律師事務所、沃爾夫律師事務所、伯格曼律師事務所、科爾曼律師事務所以及高汀＆伊沃律師事務所的法律顧問，專門從事演員、導演、製片人及管理人員的娛樂服務方面的法律和商業事務。在此之前，他是洛杉磯的布盧姆律師事務所、戴克姆律師事務所、赫戈特律師事務所和庫克律師事務所的合夥人。畢業於美國耶魯大學和加州大學洛杉磯分校法律學院（班上第一名）。戴克姆曾擔任加州大學洛杉磯分校的研究生院兼職教授，向電影學、商學和法學的學生講授法律和商業原則，他的許多文章也被刊登在「加州大學洛杉磯分校的法律審查」和「福德姆法律評論」上，還出現在由實用法律協會和《美國首映雜誌》出版的一系列書籍裡；他和彼得・錫利合著了一本書《有我在絕不可能……好萊塢迎戰未來》，千禧年出版社出版。他是加州律師協會成員，戴克姆的講課總會涉及很多娛樂事件，他曾是幾家公司的董事會成員，包括想像娛樂電影公司和辛尼貝斯軟體公司，是美國電影藝術協會的副主席，還是上海國際電影節的顧問委員會成員。

一名經理可以在仔細考慮資料給予的資訊後置之不理，但必須瞭解它們背後的意義並進行獨立的數學分析。

由於電影圖書館和電影製片廠頻繁易手，過往電影資產的價值持續升高，現在看來在電影業不太可能會賠錢，然而，很多大製片廠高票房低盈利的事實，值得我們關注。

截止這篇文章書寫當下，平均每個大製片廠的電影預算是在五千九百萬美元左右。在國內電影院同時上映電影的平均成本是在三千萬美元左右。當把利率和日常管理費用（是的，朋友們，這是真正的硬成本）也算進去的時候，一部常規電影要得到巨大的收入才能達到收支平衡。這個收入必須來自電影院租賃，而不是票房收入（租賃費用大概是票房的一半），也不是家庭視頻，或者錄影帶和DVD的零售價格收入（錄影帶的批發價大約是零售價的65%）。

隨著價格的持續升級，電影公司都表示，他們希望製作更多的電影來發行，填補他們的龐大的發行網，充實自己的片庫，建立自己的資產基礎，改善他們的現金流。有人很可能會問：「這是怎麼回事？」

1. 電影業的利潤空間在逐漸減少

內部收益率（投資回報）就像一個存款帳戶的利息，是一個具體業務的盈利指標。在一些高產量的公司，利潤空間非常小。例如，在零售業，利潤的範圍從1%至3%，而利潤是薄利多銷；在其他行業，如無酒精飲料業，內部收益率可以超過40%（例如可口可樂公司）。尋找高風險機會的一般投資者（典型的風險資金）期望回報率在25%至30%或以上，大家都知道，電影業是有風險的，甚至可以說是具有毀滅性的高風險。所以，通常當人們詢問電影

能有多大利潤時，因爲涉及的風險和好萊塢媒體的炒作，那些對業務理解有限的人會說，回報率肯定超過30%。但是事實這並非如此。

在電影業發展初期，回報率大大高於30%，有時高達100%，因爲該製片廠控制了製作、發行和放映的過程，並支付相對收入來說非常「低」的工資給主創。

對於演員的利潤分成，幾乎聞所未聞（馬克思兄弟在獲得影片高分成方面做出了創舉），而製片廠巨頭就通過令人難以置信的回報率成爲富翁。由於利潤分成開始出現，並從六○年代開始以星星之火可燎原的勢頭高速發展，製片廠的內部回報率開始急劇下跌，但仍可徘徊在30%至50%之間。

今天，研究各種製片廠的電影部門（包括策畫、製作、發行和各種日常管理費用，但不包括他們的電視作品等），電影業的內部收益率處於-20%到20%之間，或者更多，而在過去的五年內，平均收益率在-5%（是的，電影總體上是虧損的）。相較於那些能從定期存款、共同基金和其他相對低風險的投資中獲得8%至15%利潤的人，電影公司所承受的製作和發行的巨大風險，收益率卻如此低廉的事實的確令人震驚。

雖然單看一部成功電影的收益是令人激動的，但是製片廠還必須考慮到失敗的可能。偶爾還是有失敗的時候，如今，沒有持續大動作的大製片廠（考慮日常管理費用）依靠動畫電影團隊取得高於20%的利潤率（那是非常罕見的年頭！）。而鑒於目前主創酬勞和後續分成的趨勢，這些數字很可能會下降，特別當製片廠增加製作效果的時候，使他們承擔的成本提高，直到未來某個時候，收支才可以平衡（如果我們只集中看個別電影投資的現金，而不是製片廠整體運作，我們將看到，這種特殊的投資回報當然比那些企業的回報率更高）。

隨著內部回報率下降，大多數製片廠收回投資成本（包括利息）的時間變得更長。在電影商業的早期，投資在電影上映後的幾個月內，就能全數收回。

今天製片廠依靠家庭錄影帶、付費頻道和辛迪加（譯註：syndication，所謂辛迪加，即指節目所有者不經由電視網的中介，出售播放權給各地電視台或付費電視頻道的交易行爲）來獲得利潤。這可能需要幾年時間。事實上，是片庫裡已有的電影和電視產品使得企業產生現金流量，以保持製片廠的經營，或者至少保持一個線性的和可預見的現金流量。因此電影公司非常希望建立這些有價值的片庫，而且他們的發行體系能夠讓更多的電影進入更大的市場。不過，大製片廠的電影市場是否能應對不斷增長的作品數量是一個很大的問題；隨著海外新市場的開發，家庭新觀影方法的擴展，以及新技術給片庫增加的影片，製

作電影來填補永恆的市場的渴望越來越強。網際網路將會代替舊的手段，創造新的收入，提供打擊盜版的機會，或代表一個新的模式進入新的後影院經濟中。

鑒於此，大量的潛在市場中有一個核心問題。隨著回報率的降低和風險的增加，針對這個問題的經濟解決方案是什麼？

（1）一般商店模式

雜貨連鎖店有一個非常低的內部回報率，但因為量大，所以賺得利潤。因此，如果一個工作室單片製作成本縮減，那它可以製作更多的電影以解決問題。這個簡單的分析似乎已經吸引了許多好萊塢製片商，當有必要建立如上所述的附屬價值時，會創造出名副其實的製作狂潮。數量的增加確實有益於分攤多部電影的發行和製作的高成本，但是這也使得管理者不得不用同樣的時間拍更多的電影，那麼每部電影得到的控制會更少。這種方法的另一方面表明，通過創作更多作品，一個製片廠占據更多的電影放映空間，從而擠掉了競爭者，但這種理論似乎在很多場合都被反駁。

（2）減少成本，增加收入

這種解決的方法伴隨著「低買高賣」的經營理念而來，直到你找出辦法將它運用到電影產業，這是很重要的。在網路電視領域，這一理念轉換成基於現實的企劃，獲得的收入相當不錯，或至少等於戲劇節目的收入。這種方法在電影業務是否可行？由於電影市場似乎是一種完全不同類型的市場，重點將是減少現有的成本。但是，這是非常困難的，每個公司最好的作家、導演和演員是有限的，此外，工會和行會不會降低合作成本也是個問題。

（3）把集團賣掉

儘管電影的收益率相對較低，但電影行業的市盈率還是相當好的。一些擁有龐大資產（大型圖書館、不動產、附屬企業）的公司在電影業取得的業績並不好，從純粹的商業角度來說，賣掉公司（假設有償付能力和可靠性）從高市盈率中賺取利益遠比守著一個正在虧損的公司要好。事實上，近年來電影公司的年平均市盈率是17%，以現有趨勢來看將會停留在這個水準（在一個較長時期並考慮到正常市場波動的情況下），這僅僅是因為製片公司的數量不是很多，但對好萊塢感興趣的人很多，不管是出於策略原因（美國線上和索尼），還是僅僅因為這個看起來高利潤行業顯現出的浮華和魅力，儘管華爾街開始質疑娛樂股市值，但似乎還總有買家在等待進場時機。

（4）多樣化

這個行業充滿了風險，特別是在利息不確定的時代。然而，對於資金運作良好的公司，採取平行的業務方式可能會得到相當豐厚的回報。例如，一些傳統的廣播網路被一些公司併購：美國廣播公司為迪士尼所有、福斯為福斯所有、哥倫比亞廣播公司為維康所有（還擁有派拉蒙）。但是環球和迪士尼的電影分公司通過他們的製片廠參觀企劃和主題樂園，把這一理念貫徹得非常好。在那裡，由電影公司創造出來的人物可以在另一個地方被開發並賺取大量利潤。雖然主題樂園的初步資金需求非常高，精心安排的策略投資可以產生未來無窮的回報。同樣，這種類型的協作目前出現在電視臺和廣播電台，以及非常有利可圖的基本付費電視網路。

（5）冒更大的風險

這似乎是直接違反了上述主題，但實際上每次有人通過採取當下支付來避免未來的風險時，他們已經把這種風險（以及一些利潤）轉移給別人。當這種情況發生，例如，當有人把錄影帶或海外的權利預售出去，在這種情況下，誰願意冒險（錄影帶或海外發行版權的買家），誰就可以分得更大的利潤，降低賣方的優勢位置，以減少它所承擔的風險。既然我們已經注意到，電影業的利潤空間不大，進一步削弱了電影的盈利能力，那麼電影製作人的收入必然減少。但是承擔著風險的製片廠已經取得了大量的OPM（其他人的資金）。

（6）注重沒有大明星卻有市場的電影

這樣預算可以減少，而電影可以在市場上出售，這很冒險，但並非不合理。一部有明星的「壞」電影可能大賺，而一個沒有明星的概念電影一定會失敗，採用這種方法需要勇氣，但通常是打破常規的電影給觀眾提供了一些新的東西，或者是他們有一段時間沒有看到的東西。有時候，你只需要努力做到更好。

對大製片廠來說，避免風險（對嚴重的不利形勢採取保護）不僅僅是一個商業計畫。如果一部電影要冒的風險如此之大，以致於一個人要把風險轉移給他人，那麼，製片廠根本不應該製作電影，除非它是一個具有廉價資金的合資企業。如果管理階層對自己選擇和發行電影的能力沒有信心，或許他們應該在另一個行業尋找慰藉，因為商業本身就存在風險。

2. 成本，成本，成本！

總體看來，人們得出結論：預算不能像過去一樣繼續上升。如果有的話，那應該有一段把電影成本收縮和鞏固的時期，來準備更多影片的拍攝。

知道內部回報新舊利率的差距的人已消失了，只要看一下好萊塢製片人、導演、作家，以及大多數的高薪巨星，好萊塢一向是一個充滿百萬富翁和立志成為百萬富翁的人的地方，後者可能報酬特別低，而前者往往是地球上身價最高的人，甚至超過美國公司的最高水準。身價超過兩千萬美元的演員名單可能會嚇住一個新人，尤其是有續集和預售的電影，其酬勞甚至會遠遠超過這個數字。

為什麼價格會不斷上漲？為什麼大型製片廠的動作冒險片平均成本遠高於七千萬美元？當然，線下成本增加了，但真正的成本因素在於人才庫的薪酬（線上主創），主要是演員和導演，七位數的劇本不再是罕見的，許多導演每部電影至少拿到一百萬美元（導演拿到八百萬美元的酬勞並不是罕見的）。

最近，電影在海外市場上的瘋狂製作對成本上升問題來說無疑是火上澆油。藉由預售海外電影版權來融資的電影公司充分瞭解，大明星的名氣就等於金錢，於是不用多久，這些大明星的經紀人和代理人也注意到了這些以海外為導向的製作公司（他們通常是一些獨立電影製作公司，通過大製片廠來發行電影）所能賺取的大筆利潤。大明星意識到有利可圖，再加上以海外為導向的獨立電影公司願意為明星付越來越高的薪酬，於是導致了明星爭奪戰，使得演員和導演薪酬達到新高，即使是剛在海外有知名度的演員薪酬增速，也超過了好萊塢大製片廠負責人的血壓上漲幅度。

由於好萊塢製片廠增加了預算，從而增加了風險。他們希望有一些「保險」，使得他們可以為自己的電影「打開局面」。依循往例，大明星和一些大導演總是可以吸引大量電影觀眾在周末放映時前來觀看，而從這裡可以看到，影片的品質（通過口碑）將支持該影片的其餘運作。因此，電影公司推出「上映保險」，即使明星們的身價不斷提升，電影公司仍會雇用這些巨星為自己的產品代言，導致製作電影變得越來越昂貴。

人才的高薪酬使得製片廠的內部回報率降低，而資金則進入了創造性人才和他們的經紀人的荷包。人們經常會問經紀人和律師，他們如何能保持繼續與薪酬越來越高的創造性人才合作？答案正如一位電影公司高層所說的：「你難道不明白你在這個行業裡要做的事情嗎？」但是，談判必然是一個對抗的過程。有的經紀人或律師決定不讓他的客戶設定較高的薪酬，因為他們

認為這種做法「對電影產業不利」，但他們很可能會發現自己對這個行業瞭解不深。只要有一個人願意購買，經紀人就會盡全力指導他們的客戶，確保取得最高的薪酬；如果製片廠反對成本上漲，他們應該保持克制，不去要求創作人才進入到他們的製作團隊中。

要求參與淨利分成的人越多，帶來的壓力越大，他們也希望從不平衡的合約中分一杯羹。其中一個參與者是阿特·包可華，他甚至設法說服法庭開庭審判，這種淨盈利的定義是不合情理的，代表了「定型化契約」條款，這種條款以權責發生制進行收費，但包括現金收入、日常管理費用和利息的負片成本的總收入，以及與利息和製造成本相關的條款都被法庭駁回。

價格升級戰也有解決方案，儘管在長時間內不會改變，但它們是痛苦且危險的，因此我們需要採取行動。

（1）加強人才庫

從供應和需求曲線來看，如果製片廠維持一個數量有限的電影導演和演員的人才庫，而且如果他們製作越來越多的電影，那麼，這些數量有限的人才價格必定會上漲，這一點並不是經濟天才能意識到。因此，製片廠為了自己的利益，應該適當增加演員、編劇、製片和導演。（而且鑒於二十五歲以下的「Y世代」也傾向拒絕明星，也許這個做法有希望。）

這個做法有很多技巧。第一種是迪士尼公司的技巧，它知道一旦一個人成為了明星，即使他的命運似乎已經改變了，但仍然要取得觀眾的普遍承認和重視。迪士尼把吸引人的故事好好行銷出去，加上一個合適的演員（雖然也許是最近露過臉的演員），這樣就已經能夠帶來可觀的票房總收入。通過獲得不同的選擇和與演員多年的協議，迪士尼為維持人才庫的合理價格，這些演員現在已經重新回到了可以接受的人才庫裡。

其次，電影公司需要在管理上慢慢把導演從電視部提拔到電影部。這條簡單的道路是：從導演劇情戲到電視劇，到低成本電影，再到高成本電影。

再次，把演技成熟、有魅力的男演員和一個巨星配對（可能超過一部電影），最終，演技精湛的演員會吸引觀眾的注意。儘管觀眾是來看明星的，但是他們不得不注意次要演員，而這個演員很可能也會被看作是「明星」。如果製片廠的管理人員具有良好的創意發想，他們可以識別這種類型的人才，並進行相應的配對。此外，他們可以確保這位演員的「忠誠度」，無論是通過簽訂合約的方式（如以前的做法）還是讓他可以從一系列電影中選擇出演的電影。

即使合約或選擇的電影在重新談判時達到更高價格，這個價格也決不會是激烈競爭的市場中的反應。有一種情況是，因為大牌明星通常要求「有名

氣的」演員來出演對手戲，可以先選用一個有潛力的演員飾演幾次小配角，以便能在隨後的電影企劃中，他所飾演的大配角比較容易被觀眾接受。

（2）內部開發劇本

等待一個完整企劃的製片廠可能遇到以下三種情況：

A.他們很容易在激烈的競購戰中失去優勢，企劃或者劇本的費用會導致一個製片廠在第一時間失去一切。

B.他們收到的包裝良好的平庸企劃，它可能會被其他製片廠接受，也可能不會。

C.他們知道幾乎沒有真正的企劃（即有充足演員的、準備好的企劃比想像中的要少得多）。

有效的內部融合幾乎是所有工作室（或製作公司）成功的關鍵，雖然對於購買電影產品來說，這並不是唯一的要素；和創作者的緊密聯繫是製片廠取得成功的另一個重要因素，內部發展需要創造性的主管，他不是為自己的朋友服務，不對好的作家和導演採取強硬的態度。在策畫階段，可以讓行銷人員參與討論，看電影是否能賣出去，當市場反應不好的時候，不是減輕創意總監對於品質控制的責任，而是鼓勵發展此企劃的高階主管仔細做好預算和市場分析。

通過內部開發劇本，製片廠避免了隨著一個獨立劇本而來的投標價格戰，儘管它可能是會被通過的好劇本；此外，如果一個製片廠恰好有一個明星堅持要出演的劇本，那麼製片廠在演員薪酬的談判問題上，就能處於更有利的位置。製片廠培養的穩定且有能力的製片人可以真正管理製作過程，並最終增強製片廠控制成本的能力。不幸的是，歷史告訴我們，從開始策畫到分鏡劇本的完成，製片廠控制劇本品質的能力很弱。

（3）考慮「租賃制」發行協議

對於資金短缺或需要其他產品的製片廠來說，可以專注於高品質的電影，建立他們的發行系統，以尊重創意製作人和他們的外部融資集團，融資集團和製片廠共同融資、同擔風險，或者提供所有的資金，包括印刷和廣告費用，製作製片廠型的電影。新攝政製作和摩根‧克里克都採取了這種做法，承擔金融風險，主要考察製片廠的發行。在這些「租賃制」交易中，外部融資企業只是「租賃」製片廠的發行網路（通常是國內的），沒有提供給製片廠高投資。畢竟製片廠經常在這種情況下減小發行費用（平均少於20%，而製片廠融資的電影的發行費是33%）。並且在這些外部融資公司裡，沒有淨利。但是這種交易確實提供了一個分期償還維持製作，和發行工作的

日常管理費用的簡單方式，也提供了沒有現金風險的分成方式。然而，任何一家主要依靠這種產品的製片廠最後都會失敗，因為維持生產的成本不能只靠這種方式來完成。

（4）一個大明星就足夠了

很多製片廠會把幾個大明星和大導演都放在一部電影中，因為這是「上映日」保險，擁有一個明星就可能吸引觀眾來觀看了。但是兩個以上收取大筆預付款的大演員，會使得這部電影「太重」，太冒險，在經濟上也會遇到不合理的情況。或者，如果「Y世代」是社會的主導，那麼也許故事和視覺效果就可以是明星。

（5）創新融資夥伴關係

大成本電影可以由電影製片廠和外部企業，以及海外發行企業共同投資。如果損益平衡要很久才能達到，或者如果風險真的很高，那麼製片廠也許不應該製作這部電影（可能是更好的）；如果必須製作這部電影，就要和其他企業分擔風險。有足夠的錢「在那裡」可以用於共同投資，但很不幸，製片廠不能任意選擇他們的合作夥伴。因此，這些共同製作通常包括製片人和幾個出資的製片公司，這些公司已經策畫過巨額投資的電影，並且更可能在製作和融資方面與製片廠合作，但是製片廠的優勢就相對減少了。

（6）懂數學

創意總監必須瞭解電影製作和發行背後的數學問題。有權做交易、決定策畫企劃和製作的人必須瞭解與他們的決定緊密聯繫的經濟問題。這涉及的法律和商業事務的人員太多。不幸的是，一些行政人員，特別是在創意領域，真正理解這些經濟問題的人屈指可數，顯然在成功製片廠工作的高級管理人員，很可能在睡夢中也繼續推導數學模型。

訓練可能需要很長的時間，因此尖端的電腦模型為當今所有主要電影公司的主流。在不同收入假設的前提下，這些模型的預測通常非常準確，並且它們仍在繼續改進中。這可能不會讓真正喜歡「異乎尋常的」作品的作家和導演感到欣慰，但是它確實幫助製片廠高階主管做出有意義的決定。一名經理可以在仔細考慮資料給予的資訊後置之不理，但必須瞭解它們背後的意義並進行獨立的資料分析。

當然考慮這些數字的時候要涉及時間和地點問題，但是至少應該在放棄它們之前，看看它們給出的建議。過往發生過太多次，明知收支平衡點高達

一億美元的情況下，製片廠高階主管仍在沒有明確預期票房的時候就准許電影拍攝，這種情況不應再發生了。

3. 影片需求量增加產生的負面影響

雖然每個大製片廠都對如何發行有準確的定位，不管數量有多大，一個製片廠是否有能力進行市場行銷，完成每年二十四到四十部電影的國內發行，這是一個很重要的問題。這要求每個公司的行銷部門爲電影院放映去創造全新的廣告、促銷和宣傳活動，通常需要一周半到兩周的時間。做出應該支持哪些電影，和花費多少精力去支持的決定總是糾結的過程。

大量交易在媒體廣告領域進行，比如，主要電影公司不得不增加發行費用來支付廣告宣傳活動以及媒體購買，以讓他們的電影區別於其他製片廠製作的電影。這與大量媒體購買的規模效應相反。對於雜誌封面、評論家的評論的競爭加劇，而支持這些機制運行的成本相應上升。宣傳、推廣和總是被低估的市場行銷行爲無處不在，超出了他們的能力所及的範圍。

這個非常複雜的行銷策略，能與製片廠內一個單一行銷部門進行多大程度的協調？而如果建立了多個行銷部門，怎樣能阻止他們相互競爭，並減少彼此廣告在市場上的相互影響？對獨立承包人和經紀公司的需求肯定會增加，但是在這個競技場，談論結果爲時尚早。製片廠能否在影片數量劇增的市場上眞正操作電影院行銷？至少要能操作國內的行銷。

4. 多元化和合併的趨勢

公司有兩種擴大規模的基本方法：
A.擴展成功的核心業務，或者增加內部發展起來的新業務。
B.收購或合併已經存在的產品或業務。

製片廠內部的擴張似乎是由行銷和發行活動的聯合引起的，它使得策畫和製作高階主管以及他們的發行夥伴之間的合作更緊密。因爲演員通常都涉獵電影和電視兩個領域，那麼有眼光的高階主管很可能會把電影和電視部合併，電視演員可以進入電影業，而電影產品也可以經過發展進入到電視領域。

新業務的成長是非常耗時的（可能需要多年時間才能趕上競爭對手），而且可能需要一個跨躍作爲開端，至少是小型的收購。不同的高階主管用不同的方式解決問題：索尼收購了一個唱片公司（哥倫比亞廣播公司）；而迪

士尼到目前為止都沒能成功收購一個公司。擴張業務需要巨額資金（不抵銷資產），並在最初幾年承受重大的損失。漫長的發展時期需要有耐心來承受壓力，等待未來的瞬間成功。迪士尼和環球發展製片廠旅遊和主題樂園；福斯發展了福斯廣播；特納發展了特納電視網，還有許多新公司被製片廠覬覦。新業務如果成功了，回報將是巨大的收益。

外部擴張方式使得公司可以在收購之前仔細檢查他們的目標公司：（1）新公司如何適應舊公司已有的結構；（2）重複功能的部門合併會如何影響資金；（3）新公司哪些部分可以賣掉來幫助購買這個公司。

當然購買的風險是多種多樣的：市場的不利變化（就像很多垃圾債券交易的崩盤一樣）可以引起利率上升和改變我們即將購買的資產的價值；政府可能介入來阻止反競爭合併（現在不怎麼出現這種情況）；考慮不周（收購之前，對目標公司的審查不夠仔細）可能導致不愉快的結果；可能需要比原先預想更高的高級職員去職補償費（再次，考慮不周的後果）；股東可以帶來出人意料，但是成功的衍生品；可能會處在投標戰中，目標公司還沒有被拿下，因此引來其他公司競標；這個清單還可以繼續寫下去。

對於企業的這種擴張方式，我們給出以下幾個告誡。第一，為了擴張而擴張的觀念是不行的。管理階層不能簡單的認為，要在全球市場上與巨頭公司競爭，必須通過購買或者合併的方式。這種常見的「世界玩家」觀念讓人忽略了具體的階段性擴張的商務計畫，那只是一種揮霍資金和增強個人權威的藉口，這種思維方式導致過度負債，和無法駕馭的官僚主義。

電影業的合併和收購必須有一個精確的策略，來應對合併企業後將會發生的狀況。管理人員必須確定新的業務計畫，企業合併後的協力優勢在哪裡，以及如何做出最好的合併，消除重疊，避免兩家公司之間的資源浪費。例如，如果一個擁有大型主題樂園的公司收購了另一家擁有很多著名漫畫人物的公司，這些漫畫人物應該在嚴格的控制下儘快出現在主題樂園裡。

一個很不幸的現實是，在很多合併和收購的案例裡，員工都要離職。然而，效率的提高使得新企業比之前兩家企業更為強大，因此有能力維持剩下的職位。

在八〇年代後期，出現大製片廠購買電影院的趨勢。每個製片廠都認為一旦瘋狂製作的電影大量出現，如果其他製片廠擁有電影院而他們沒有，他們會處在極為不利的位置。這種杞人憂天的心理（幾乎總是成為糟糕的推動力）使得製片廠以十二到十四倍的價格購買電影院和他們的附屬公司，這是歷史上最令人咋舌的現金支出之一。派拉蒙公司（後與華納合作）收購了曼恩劇院（現拆分），索尼買下羅伊士戲院（已剝離），以及環球收購國賓影城一半的股權（已剝離）。今天，電影院的價值已經大幅下降，全美有超過

70%電影院主管根據破產法申請保護。總之，主要的電影公司把資金存入銀行也比捲入購買電影院的狂潮中獲利更多，因此這種擔憂是沒必要的。

5. 趨勢和發行權

不預測未來的情況而談論電影和資金是沒有意義的。在二十一世紀，我們看到了許多新技術（參閱丹‧奧奇瓦的文章《娛樂技術：過去、現在和未來》），它們由很多有趣的大寫字母來命名。DBS（直播衛星）會威脅付費有線電視嗎？HDTV（高畫質電視）會促使淘汰我們積累的錄影帶和光碟嗎？DVD和其他小型設備會替代錄影帶的租賃和買賣？基本付費電視已經成為電影的替代品了？如果市場上的按次收費的錄影帶數量增加，會導致什麼問題？電信公司是否將會獲許與有線運營商進行競爭？什麼時候寬頻網路可以把以上全部更換？這些問題會永遠繼續下去，考慮長期發展策略時，必須要思考解決方案。

有線電視行業長期以來一直認為它的專營權被低估了，但是他們很害怕出現新規定（在這點上他們經常哭窮），他們認為，投資的產品從基礎觀眾那裡取得了巨額利潤。他們一想到新的傳播系統就害怕，特別是在電信公司控制之下的、目前已進入到幾乎每一個美國家庭的系統。然而，有多少有線電視用戶對服務的品質（接收品質差、許多停頓）和整個系統悍然增加的成本感到失望？在洛杉磯，每個月有線電視帳單很容易就超過一百美元，這對一個典型的家庭來說是極其昂貴的支出。因此，一隻手掌大小，可以從高功率轉發器的衛星頻道接收超過一百個頻道的裝置，還不用支付目前有線電視的高費率，對消費者來說，這是非常具有吸引力的。有線電視業因為當地專營權使得服務費用很高而缺乏競爭，但是如果他們因為直播衛星而面臨真正的競爭，那又會怎樣呢？這個市場很難預測。

隨著DVD播放機價格的下降，擁有優越的畫面品質的DVD已成為人們購買錄影機的首選，直到更小的晶片或小光碟技術替代的機器出現。光碟容易儲存資訊，不像磁帶那樣毀壞得那麼快，而且提供最高品質的數位音訊聲音（和光碟一樣），產生的圖像品質比一般錄影帶高出40%到60%。唯一的缺點是沒有昂貴的設備就不能製作DVD，因此，它主要是一個播放媒體。

按次收費和家庭視頻的鬥爭還沒有真正令人厭惡，因為收費點播系統仍只覆蓋約一千四百萬用戶，當中有很多是陳舊的付費系統。但是，隨著點播系統變得更加先進，觀眾可以按需求播放影片，也可以隨時中斷，那麼我們將會看到大量的租賃業務，就算普及率還不是全面覆蓋，原本每部電影（多影院同步放映的大製片廠電影）的收入平均是六位數，正因為高性能產品的出現上升為七位數。

由於國內市場充斥著越來越多的電視電影、有線電視電影和電影院電影，且單片收入（除了熱門電影）暴跌，國內的二級市場放映則趨向飽和。由於福斯廣播公司、HBO、特納電視網、維康、家庭頻道、美國網路等等在他們代表的媒體中首輪播放自己製作的電影，所以放映市場變得更加擁擠，供給和需求曲線的變化造成價格下降。

在許多情況下製片廠現在主動跳過辛迪加初始窗口，以七位數的高價賣出許可證，直接通過基本收費服務播放出去。像環球、派拉蒙這樣的公司，在這個免費電視聯播價值下降的時代，能夠在自有的有線電視播放電影是令人欣慰的事。有線電視已經成為許多在免費聯播系統內無法生存的電視劇救星，同時也是近來新出的長片電影的救星。這一趨勢很可能繼續下去，將有助於在聯播市場上的節目尋找到另一個管道，或至少這些外來的競爭可以防止辛迪加企業的高額收費。

環球公司最近在播放一些成功的電影時避開了付費窗口，轉而恢復和高端電視網（哥倫比亞廣播公司）的協定，這使得付費電視的競爭愈加激烈。這種趨勢會繼續下去？HBO是兩大付費電視臺之一，為時代華納所有，電影公司會因為這個競爭者感到害怕？請繼續關注。

6. 資金為王

從九〇年代開始，人們普遍強調公司在資金運作中有合理的債務清償。資金不足的公司不能面對九〇年代的挑戰，並在新世紀生存。

企業主要注重在核心業務與相關業務上的擴張，而且多樣化業務不太可能在不相關的領域裡進行。收購是策略性且具有協同效益的行為，而不是反映企業為了擴張而收購的行為。負債累累的公司是繼續顛簸前行，還是會被善意收購，進行重大的資產重組而退出市場？這樣的問題比比皆是。

在獨立的世界裡，一個公司可以死灰復燃，小公司有良好的市場環境。但隨著這些公司擴大，他們有衝動移動產品線，直接與大製片廠的電影競爭，進行大量的資產重組，重組次數比任何一個獨立電影公司都多。這個誘惑在過去也曾經導致很多公司的落幕。獨立公司必須繼續保留他們的資金，保持低預算，並且儘可能防止吃錢的活動——持續且重複的多影院上映。可以說，獨立發行商應該在兩種情況下讓電影在多影院上映（四百到兩千座電影院，或者更多）：（1）如果電影是一個已經成功的電影的續集；（2）如果電影有植入廣告的市場。在所有其他情況下，獨立電影應該以平台為基礎進入市場。應該避免直接與具有大投資的大製片廠面對面的競爭，因為獨立電影公司不需要經歷太多次失敗就會垮臺。

電影商業是健康的嗎？總體來說，在不久的將來我們可能會參加某些實質性的重大改組，但電影商業已經存在，而且會繼續生存下來，並提供工作機會和現金流。

越來越多的獨立融資電影公司，趨向於通過大製片廠的管道發行它們的電影（至少國內電影院是這樣做的），並且這個趨勢會繼續。如果獨立製片公司是由有聲望的演員建立的，每一部電影的收入都比製片廠的電影平均收入要高，那麼相應的投資回報就會很高。獨立製片公司不需要製作支付大量發行費用給大發行公司的電影，而是專注於製作自己完全信賴的電影的話，投資回報率會更高。細心的成本管理可以讓公司盈利更多。

不過，我看到很多很有潛力的公司去尋找投資的時候，給投資者提供的是非經濟優惠的交易，或資質不夠的創作人員來收回投資。在高壓力的世界裡籌集私人資金，許多投資銀行和個人在交易時殷切希望得到良好的回報，但是往往他們正通往地獄之路，在那裡，大西洋發行公司、獵戶座、新世界和老堪農等公司的「屍體」在地下安息。而正如已經發生的，基於一些獨立融資公司的失敗，華爾街和獨立資金投資人認為，這種投資形式，作為一個整體，首先是不可行的，而井水會再次乾枯。鮮為人知的是，有良好的商業計畫和強有力管理的獨立融資公司將會持續投資製作高品質的電影，並獲得相當不錯的利潤（比如說新線影業和想像娛樂公司早已成為大製片廠體系的一部分，代表下一代獨立製片公司。具有大明星管理和大投資的夢工廠，已經在短短幾年內成為大玩家）。然後投資者會找到新的管道來投資電影。如此這般，隨著電影業進入到新世紀，它仍然會以同樣的神秘魅力，在第一時間吸引眾人的目光。

 # 電影融資的要素

ELEMENTS OF FEATURE FINANCING

作者：諾曼・加里（Norman H. Garey）

　　洛杉磯西部的加里、梅森＆斯隆律師事務所的合夥人。他代理的客戶包括電影界和電視界的演員、導演、編劇、製片人以及製作公司。加里畢業於史丹佛大學和史丹佛大學法學院，在史丹佛大學、南加州大學娛樂法學會和加州大學洛杉磯分校娛樂法研討會進行過演講，並且是洛杉磯版權協會和加州律師協會會員。遺憾的是，他在這本書出版之前去世了。

　　首先要確定影片預期的總收入和淨利是多少；其次不要使用一些詞語，比如「淨」或「總」，而是要定義「淨收入」或「總收入」的具體內容是什麼。

　　電影融資的問題通常與企業製片人的理念有關。許多有名的製片人不太喜歡購買或選擇最暢銷的書或一位「明星」編劇已完成的原創劇本，因爲這些都非常昂貴，同時很多製片人不想從自己口袋裡拿出太多錢。他們喜歡發揮自己的創意，並聘請作家進行寫作，或者找投資來聘請這些作家。

　　有的製片人希望購買或選擇一個不太出名的劇本，可能是由畢業於加州大學洛杉磯分校或者南加州大學研究院的年輕作家寫的；有的編劇可能更成熟一點，他們有經紀人，經過正規專業的課程學習之後，再透過經紀人把劇本上交給製片人，製片人讀了以後，決定購買。

　　首先，製片人的律師將委託別人進行必要的標題檢索，以確保該題材（並包括它的標題）可以安全的使用，而且沒有任何相互衝突的地方——至少不與華盛頓的版權條款內容相衝突。其次，製片人將決定花多少錢購買劇本，與作家的經紀人達成交易的價格是多少。如果它是一個完整的劇本，作者經過深思熟慮寫成的，那麼作者應該得到一些回報，通常表現爲雙方達成的購買價格上。價格不僅僅以現金的方式表現出來，一旦成交支付，而且（在很多情況下）也以權變酬勞的形式表現出來。

　　舉一個例子，假設劇作家比較成熟，並至少有一個銀幕作品，製片人和他談判原創性劇本。如果製片人支付的一年的版權費是兩萬五千美元，第二年的續約費用也是兩萬五千美元，購買價格可能是二十五萬或者更多。第二年的兩萬五千美元是必須付的，因爲策畫階段需要很長的時間，來確保進行融資的所有必需元素到位，確保企劃可以進行，確保企劃的執行並支付二十五萬美元。

在「後端」，這項協議可能會給作家電影淨利的5%。

但是，企劃開始後支付的現金和5%的淨利分成，取決於編劇是否有獨立的銀幕評分，如果影片加入了另一個編劇，那說明第一個編劇並不那麼令人滿意。

作家協會在作出評分的決定時，可能會發現，在拍攝腳本那裡有第二作家寫的內容，他自然也會收到酬金。在劇本策畫階段必須允許一定的靈活性，有必要的話，可以讓第二作者參與第一作者的作品，同時，隨之而來的經濟問題也要靈活處理。因此如果第二作者加入劇本的創作，那麼第一作者的現金和利潤分成都可能減少。

再舉一例，假如該作家比剛才那一位更有名。可能想要超過二十五萬美元的預付款，可能這個作家第一年的目標預付款是五萬到七萬五千美元，或者甚至想要一次買斷而不是支付自由選擇權，但製片人不想自己掏腰包支付那麼多錢，也不想去製片廠找投資，因爲那意味著在他的交易後端付出了太多。那麼製片人可能會建立另一種合作關係，製片人的利潤和作家的利潤（也許甚至包括現金分成）共用並以某種方式分成。在這種安排下，作者和製片人一起冒險，但是如果電影成功的話，作家也和製片人一起分享成果。這並不意味著共用和分成比例一定是一比一，可以是六四分帳、七三分帳或者其他分成比例。當製片人不想支付大筆資金，作家不想接受預付的短期資金而沒有後期獎勵，共用和分成合作關係已經成爲相當受歡迎的方式，是製片人和作家或者作品所有者之間達成交易的方式。

一種更爲典型的交易是雇傭發展協定，在這項協定裡，製片人有一個創意，然後可以花自己的錢請一個作家來寫，或者到製片廠尋求資金來聘請作家。在這項協議裡，作家通常會要求大筆現金和參與影片利潤的分成，以及子公司或者分離權利的收益。這些協定通常是最難達成的。作家可能認爲他是劇本的創作者，因爲他創作了一些人物和他們的相互關係，儘管通常故事線和情節是由製片人想出來的。在這些例子裡，常常會有關於誰在哪些方面有貢獻的爭論。

但是，這些問題可以通過允許聘請的作家在某種程度上參與分成來解決，除了作家協會最低基本協議的規定，還可以參與子公司或個別權利的收益分成（比如電影和電視的續集、印刷出版和商品銷售權），或通過淨盈利的分成作爲獎勵，而協會的協議並不要求有這種分成。如果已先支付大量的現金，而該作家的報酬實際並不應該那麼高，那麼他在履行雇員義務的時候，沒有任何風險；但另一方面，如果他拿的酬金比一般預付資金要少，但他對影片的貢獻很大，那麼可能值得讓他參與後續權利或電影淨利的分成。

假設劇本的品質非常好，那麼製片人會基於劇本到市場上融資。他可

能找到融資發行商（一個大製片廠）或者一個主要的獨立製片融資商。有一些獨立製片公司爲影片融資，但不發行自己的影片，這就是他們和所謂的大製片廠的區別。如果劇本絕對是轟動一時的，製片人可能有足夠的幸運能夠賣掉這個由劇本、各種權利和製片人服務構成的「迷你整體計畫」。製片人知道成本是多少以後，應該成爲定價者，不管是在保證支付的現金報酬方面（一部分可能來自於製片人在一定時間內提供服務得到的報酬），還是在附帶補償方面，也不論是以總收入、收支平衡點以上的總收入還是以淨利爲標準來衡量。

另一方面，雖然劇本也不錯，但只有當它和其他創造性的元素結合起來時，它才會顯得更優秀，在那種情況下，可能有必要事先對企劃進行包裝。這可能包括商談導演的選擇問題，因爲他的名字可以幫助吸引投資和主創，或者因爲劇本可能需要進一步修改，在後者中，讓即將製作電影的導演參與劇本的進一步修改是明智的判斷；也許加入一些演員來完成一個主要企劃的包裝會更吸引人，然後把這個企劃推薦給生產融資商，一個完整的企劃能夠大幅度強化製片人提出的交易。

在做出這些決定的時候必須要認識和觀察風險回報率：製片人把企劃推得越遠，即他投入的時間、精力和資金越多，並且他製作的電影越完整，那麼他得到的回報就越大，不管是現金回報還是後續分成。如果他得到的是一個幾乎籌備完善的電影，只是還沒有被拍攝，那麼他要做的是與融資商談好協議，然而，不管是在策略方面還是資金方面，這個方式是有風險的，這就是遊戲有趣的地方。

導演可能非常合適拍攝這個劇本，但他可能不被融資商接受；或者，雖然大家可能認爲演員的上一部電影表現得很出色，他的加入對影片也有利，但是他之前出演的電影可能會同時上映，這就成爲一大災難，那麼融資商不再想要用他，製片人可能會有禮貌的放棄一到兩個這種人，在這個過程中沒有引起任何法律或經濟上的債權問題。

有時候爲了讓一個導演或演員參與進來，有必要提供「可持有」資金或定金，就像確保一個人對一個文學作品持有的權利一樣。導演的時間和演員的時間是寶貴的，如果他們不知道是否有足夠的投資來保證他們未來的收入，或者是否有足夠的資金讓他們願意爲製片人提供服務的話，他們是不會爲一個特定的企劃排出時間。在與融資商進行最後談判時，通常獨立製片人的律師必須分別爲每個創作人員的工作酬勞進行談判。

因此，如果製片人帶著完成劇本去找製片廠，而製片廠不用冒策畫風險（因爲製片人已經做好了），那麼他可以向製片廠要求更有利的交易；如果他願意走得更遠，並且用一些資金留住導演或者演員，那麼他可以向製片廠

要求更多投資；也許這位創業型製片人也可以從私人管道籌集到製作資金，那些私人投資者尋求的是用合法手段減免所得稅，同時他們也喜歡電影事業的魅力，或者是從真誠的股權融資商手中籌集資金。

還可以考慮一些其他潛在的資金來源。假設製片人正開始籌集那些拍攝電影所必需的創作和資金元素，資金的來源可以是「區域性的」；也就是說製片人可以把電影在某一區域內所有的發行權都賣出去，以便籌集拍攝電影的資金。

從海外市場上得到的這些擔保可以拿去銀行，並貼現，然後用於資助電影。製片人可能希望賣掉發行權或事先發放許可權來取得一定收入，這些收入來自某些附屬權利，比如說在電影中用到的配樂專輯錄製和出版權利。商業銷售權是極其寶貴的，如果它是一個高科技電影，那麼電影裡的小機器就可以成為很好的玩具；商業銷售權也可以作為一種現金擔保預售出去，圖書出版是另一個可能的收入來源，一個出版社可能願意在劇本獲得保證或者寫下來之前提供資金，如果製片人準備預售圖書出版權，這份資金很快就可以籌集到。

很多低成本電影的融資都用了一個技巧，那就是個人投資者的有限合夥關係。每一個投資者都是「有限合夥人」（他對損失所負的責任受到他的投資的限制，並且對超過投資之上的損失不負個人責任），他和其他投資者對電影的投資加起來，是總製作成本的一部分。作為一個整體，這些投資者分享的電影淨利的一部分（通常在一半以上），這個比例等於他們的總投資對電影製作總成本的百分比。餘下的淨利會由其他「投資方」（大約餘額的一半），製片人和其他主創獲得，他們得到餘額的一半（或更少）。百老匯演出用傳統的方式融資，個人投資者可能被電影的有限合夥關係所吸引，醫生、會計師、農民、房地產經紀人和整個社會各階層的人都進入了極具魅力的電影產業。

電影業的這種融資方式和房地產開發以及建築業有很多的相似之處。製作一部電影很像在一片土地上建大廈，文學版權就是土地，真正的不動產，電影好比一座大廈，劇作家是建築師，導演是承包商，而製片人從理論上講是大廈所有者。大製片廠（如果涉及到）可以代表出資機構、股東合夥人或租賃經紀人（在作為發行商的能力之內）。

如果製片人自己投資電影，不找製片廠，那麼必然需要從傳統管道中得到一張完工保證（除非他本身的財政資源是如此豐厚，以致於他不在乎將自己的資產置於危險境地）。我們有一群公認的、專業的完工保證人（參考諾曼·魯德曼和萊昂內爾·伊法蓮的文章《完工保證》）。完工保證人是一個成本擔保人，或者保險公司。他同意（通常是由於影片製作成本的百分比計

算的溢價）因爲他的資源或金融關係，如果從其他管道籌集的資金不充足的話，比如說電影嚴重超支了，那麼完工保證人將保證電影有足夠的資金來完成成片。製片人必須滿足擔保人，他在控制成本方面有良好的信譽，導演也有，因爲導演在某種意義上是土地的總承包商。他負責建造大廈，並且如果成本上升，那很可能是因爲他本身的管理不當。而完工保證人會想要把他的監督人或製片經理或外景監督員放到劇組來觀察現場狀況，以便控制風險；如果電影嚴重超支，他可能會堅持接管影片製作的權利，把電影製作從製片人和導演手中接管過來。在完工保證中可以有罰款條款，說明了如果完工保證人被要求帶著資金加入劇組，那就是說，如果他的擔保事實上是被需要的，那麼他有權利干涉製片人或導演或兩者的權變報酬（或者在很多情況下甚至是現金報酬）。如果製片廠是投資主體，那麼完工保證人堅持的控制權至少可以像那些大製片廠對製片人的控制一樣，那些得到控制的投資才能最終得到回報。完工保證必須經過基本融資者的同意才能出具，因爲他們要知道眞的有擔保功效，他們不想面臨一個兩難選擇，在投入了所有資金之後得到的是一個只完成了四分之三的電影，或者必須投入比原先承諾的還要多的資金才能完成電影。

另一種融資方式是通過「負片」來取得投資。製片人可能無法從非製片廠管道籌集到所有製作資金，而如果有完工保證人願意支持企劃的最後成本，製片人就可以去找製片廠（或者其他融資商），那裡的管理階層就會對這部電影有足夠的信任，然後願意承擔有限的融資風險。他們可能會同意在負片交付的時候承擔一部分或者所有的負片費用。製片人沒有製作的風險，是因爲如果負片沒有完成，製片廠就不承擔任何責任。另一方面，如果負片交付了，但電影不理想，製片廠也要承擔「交付」費用。製片廠的負片完成擔保可以拿到銀行，然後得到現金。

製片人的另一種方式是拿著所有他能收集的擔保直接找銀行貸款。銀行貸款本身可以憑著一個製片廠的負片完成擔保被「租賃」（償還或付清）。這是融資方式中的一個絕妙的方法，基本上銀行的貸款是臨時性的融資，而負片完成是永久性的融資或「租賃貸款」，這是它在房地產行業的說法。

如果製片人從非製片廠的融資管道就已經完成了電影的製作，現在尋找發行資金，那麼他可以給大製片公司發行商放映電影。如果製片公司接受該電影，那麼製片人可以要求達成協議，製片公司會提前支付所有的負片成本，甚至有時會高於負片成本，這樣製片人在協議一生效馬上就可以賺取利潤。他可能進一步得到製片廠的行銷保證，包括印刷和廣告費用。這項保證是很重要的，因爲宣傳費用通常透露了發行商對電影的重視程度。就算是最好的電影，如果沒有很好的行銷或宣傳不到位，也會遭遇失敗。

接下來，製片人大概可以要求達成一些總收入分成的協議。分成定下來了，那麼一旦製片廠已經獲得了它的投資回報（製片廠在印刷、廣告的投資和預付給製片人的負片成本，使得製片人反過來償還這一路的各種借貸），在那之後的收入就會一分不差的分給製片人和發行商。分成比例可以是對半分——當然是在製片廠已經取得報酬之後。分成還可以是六四比的比例分成。可能製片廠需要分得60%的占有率，直到它收回所有投資（印刷、廣告和預付款），然後比例會下降到對製片人有利的程度。根據議價能力的不同，分成的比例也不同。

如果製片人不要求製片廠的任何預付資金，因為國外版權銷售和其他管道的資金已經可以滿足影片製作和印刷、廣告的費用，那麼他可以以低價格聘請製片廠成為純粹的發行商。相對於標準的30%美國國內發行費用，因為製片廠沒有承擔任何製作風險，如果製片人只是需要製片廠作為發行商（相當於房地產的「租賃經紀人」），那麼付給製片廠的發行費用很可能會相對降低。比如說國內的發行費用是22.5%而不是32.5%，國外未發行地區的費用是32.4%而不是40%。

製片人自己出資，提高製作費用來避免過早需要國內發行商的幫助，因為製片人如果能在產業鏈上走得更遠，那麼在和製片廠發行商的談判中就能取得更有利的條款。最好的情況是，製片人拿著完成片去找發行人，然後說：「好了，我們想讓你做我們電影的發行商。你能提供多少印刷和廣告費用？你想要多少發行費用？」製片人接受的價錢越多越早，他讓製片廠承擔的風險越大，那麼製片廠要求的回報就越高。同樣，要有風險回報率管理，如果融資發行商被要求承擔整個製作風險，假設製片人已經聚集了相關要素並已經支付了整個前期籌備的費用，那麼他可以預期的最佳淨利分成比例是平分。因為融資發行商承擔的風險很大，使得他有權利取得至少一半的淨利分成，可能會更多，並且堅持要求在美國和加拿大的30%的發行費。

製片人的利潤分成比例可以隨著製作過程中投資方和主要創作人員的加入而降低。作者將可能獲得5%至10%的分成，導演10%至15%。很快，製片人就給出了25%的淨利，這是他收入的一半，但是還沒有把演員算進來。如果有大牌演員，他可能要提供總收入分成，那麼最好的情況是大大減少了淨利，最壞的情況是，他完全失去了淨利分成比例。讓製片廠參與融資，製片人可能收到差不多10%（如果他走運的話，或者可以協商一個淨利「底價」來保護未來的縮減）到20%的淨利分成，因為在瓜分總收入以後，剩下的淨利就已經所剩無幾了。

要在實踐中瞭解這一點，必須簡單的追蹤現金流。在大城市放映的電影在首周就有票房收入到達放映商帳內。發行商可以與放映商商談分成，利

於發行商的九一分帳。首先，我們必須從放映商的電影院費用中（開銷）減去10%，所以一美元裡面我們只有拿到九十美分。如果達成了九一比交易，發行商可以收到剩下收入的90%，那大概是八十美分，那麼一美元裡有八十美分是屬於發行商的租賃費用的。在美國和加拿大，發行商可以取得30%的發行費用，那就是二十四美分，所以現在我們降到了五十六美分。30%的發行費是付給發行商提供的服務的，或者說內部開銷，這部分比例會受制於一些關於利潤的因素。這個比例是根據發行商在某年發行影片數量的多少，以及那年得到固定成本投資的難易程度來達成發行費協議的。廣告和宣傳費用是很高的，尤其是電視廣告。我們假設25%的租金以及這些接下來的開銷。如果我們的租賃費是八十美分，減掉25%的廣告費，或者說二十美分，那我們的五十六美分就變成三十六美分。我們還沒有考慮其他宣傳費用，比如說引人注目的印刷品、稅收、配音、美國電影協會印章、運輸和交通費用。而三十六美分將會減少到三十美分。現在負片成本必須償還。如果負片成本大約是總收入的三分之一，我們就沒剩下什麼了。因此，如果我們幸運，已經保住了負片成本，但是我們沒有那麼幸運。我們很可能要等很長的時間才有另一輪的收入進帳來達到收支平衡，如果還有淨利的話，接下來才能再瓜分淨利。

如果我們幾乎沒有淨利，製片廠因為投資而順理成章地拿到50%的分成。他們在某種程度上是投資夥伴，不是之前收到發行費的銷售者。如果有兩美分剩下給我們（讓我們對自己大方些），製片廠得到一美分。但是等等，如果還有大明星參與總收入分成，那麼演員的分成又會分掉我們從票房裡得到的八十美分。如果他得到總收入分成的10%，那麼我們又失去了八美分。所以我們不是還有兩美分，而是有負六美分的收入。我們虧錢了。

如果你用一美元乘以幾百萬美元，就會看到演員參與總收入分成和淨利分成的區別。如果他取得10%的淨利分成，那麼演員最後什麼也得不到，或者有一美分微薄的收入。而如果他很出名，有好的經紀人，那麼他要求10%的總收入分成，那麼在上面那個例子裡，他可以得到八美分（除了發行商以外，演員拿得的比任何人都多）而不是（可能是）一美分的一部分。

世界上只有少數導演和編劇可以享受大牌主創分成模式。然而有很多演員、導演和編劇，可以得到收支平衡之後的總收入分成。所以一旦我們得到一美分或更多，而這是在收支平衡之後分得的，只有在這時演員或導演或編劇的分成才是可實現的。（參閱史蒂文·布盧姆的文章《收益流綜述》）。

首先要確定影片預期的總收入和淨利是多少。如果從第一輪票房中得到的總收入，那和在收支平衡達到以後的總收入是很不一樣的，或者還有其他界點。在我們舉的例子裡，如果按第一美元總收入分成，可以得到八美分；

如果是達到收支平衡點之後的分成，則什麼都沒有得到，因為我們首輪票房只是勉強達到收支平衡。其次不要使用一些詞語，比如「淨」或「總」，而是要定義「淨收入」或「總收入」的具體內容是什麼。

上述是從製片人的視點追蹤資金流程。新的製片人或窮困的製片人在尋找製片廠幫助時會被榨乾，因為他沒有談判的籌碼。在這種情況下，他們可能還會有一小部分現金和小比例的分成，但是肯定不是50%或者任何接近50%的數字。

風險資金策略
和電影達拉斯模型

VENTURE-CAPITAL STRATEGY AND THE
FILMDALLAS MODEL

作者：山姆‧格羅格（Sam L. Grogg）

　　洛杉磯美國電影音樂學院院長，擁有博林格林州立大學博士學位，研究流行文化，並執行製作了電影和電視電影，包括《豐富之旅》、《藍白雙寶》、《森赫斯特扣球》和《老爸》。格羅格是電影達拉斯投資基金的普通合夥人，是運用風險投資基金支持獨立電影製作的先驅者。

> 電影達拉斯首創的一個觀念，至今仍在許多地區的製作中心具有影響力。它對於想為獨立電影製作籌集資金的企業家來說，一直是出色的典範。

過去數十年來見證了電影業傳統地理中心的重大轉移。好萊塢的產業地位並沒有被取代，但是大規模的製作中心已經在南加州出現，業內貿易雜誌把這種現象稱為「出走製作」，並發表了一篇又一篇關於經濟威脅的文章，這種日益增長的區域主義代表了以好萊塢為基礎的製片廠和相關公司。然而，這個趨勢一直持續，隨著千禧年的到來，越來越多的電影人意識到這樣的製作中心，包括德州、北卡羅萊納州、佛羅里達州、溫哥華和多倫多以及其他的製作中心，都是既有創意潛力又是經濟潛力。

隨著區域製作中心加強，地方財政資源已開始探討如何參與活動，以及發展其經濟潛力。在許多情況下，區域中心正在探索如何使用他們有趣的區域、強大的攝製組基地或其他資源來吸引製作，並且提供投資資金作為強有力的激勵和支援。

新開發的製作中心作為燈塔，想吸引企業家跨越整個國家來加入這裡正在蓬勃發展的電影工業，這裡有成熟的有線電視產業、新數位系統，並且家庭錄影帶／DVD持續顯示出人們對移動影像內容的需求。獨立電影製作投資作為這裡的一部分，已經成為風險投資家的每日考慮事項。對於尋找製作投資的企業家來說，遇到的挑戰是創造出一個投資策略，提供一種舒適和寬鬆的環境來鼓勵風險投資。

這一挑戰是原電影達拉斯投資基金的核心。電影達拉斯首創的一個觀念，至今仍在許多地區的製作中心具有影響力。它對於想為獨立電影製作籌集資金的企業家來說，一直是出色的典範。

原來的目標很簡單：創建一個風險投資工具，以共同基金的概念為藍

本，對電影的發展、製作和發行進行投資。通過參與各種投資，該基金的目的是要產生回報，然後以「滾動」的方式繼續參與其他投資機會，並讓投資者得到可觀的年收益率。這種基礎概念的應用使得電影達拉斯基金在幾部電影上投資了大量資金，其中有一些電影獲得了奧斯卡提名，比如說《蜘蛛女之吻》，威廉·赫特榮獲奧斯卡最佳男主角，以及《豐富之旅》，吉拉汀·珮姬獲得奧斯卡最佳女主角。最終，在八〇年代最後的四年裡，電影達拉斯基金、關聯機構和接替者共投資了十二部電影的籌備、製作和發行。

多年以後，電影達拉斯的基本結構仍是為獨立製作的電影提供風險資金的可行工具。雖然業界在許多方面已經產生變化，但是服務系統和媒體的壯大，以及對於內容產業的不斷補充的迫切需要，都是重新採用電影達拉斯概念的原因。

結構

原電影達拉斯投資基金有限公司，是根據證券交易委員會章程D條規創辦的一個民營有限公司。創始人選擇了有限合夥結構（或LLC，有限責任公司）以限制對投資者的金融責任，不高於他們個人的投資規模。幾十年來，電影投資的有限合夥結構通過稅收減免提供了一定的經濟優惠，而這種優惠早已消失，現已不復存在。有限負債結構不僅對投資者具有吸引力，它也解決了電影製作人擔心投資者對創造性活動的過度參與。

這種夥伴關係包括三個普通合夥人及三十五個有限合夥人。所有的合夥人被稱為授信投資者，符合證券交易委員會D條規下的「授信投資者要求」。普通合夥人通過一個全面公開說明書提供投資。同樣，普通合夥人負責合夥關係的管理，而（與所有有限責任公司一樣）有限合夥人則不參與合夥公司的任何管理，這與他們有限合夥人的身分是相適應的。

原有基金的目的是用作一個適中的募捐活動。有限合夥單位的售價是每單位五萬美元、所提供的最小單位數為五十（或兩百五十萬美元）。該產品以最低的價格成交，但電影達拉斯有關機構隨後籌集了超過兩千萬美元，投資於籌備、製作、購買和發行的資金。種子資金很少，但通過其管理的投資，增長顯著。

該基金的有限合夥人可以選擇現金支付，或以一個合理的貸款利率購買。選擇融資方式的投資者可以讓他們的收入直接分配給貸款人，以償還貸款。

選擇一個有限責任工具，設立最低投資水準，以及以本票方式購買單位的策略決策旨在保障投資可實現，並且對潛在的投資者具有吸引力。投資者

們從他們參與其他諸如房地產和能源企業的過程中，已經熟悉有限合夥關係工具，該資金的最低水準是適度且可達到的，但它也阻礙了企業在資金需求上的妥協，本票的方式可以讓投資者實現交易，但不納入其流動資金。

風險基金更核心的策略，是提高電影製作投資及相關活動的實現，使得投資者有能力去分析一部電影成功的潛在可能性。成百上千的有限合夥關係和其他投資機會在過去都已經出現，因此潛在的投資者被要求作出決定，一個特定的包括劇本、演員和預算水準的企劃在內的元素是否可以構成一個公司的基礎，並且盈利。這是投資發起人的期望，希望潛在投資者可以，甚至在籌集私人資金困難的時候做出投資電影的決定。

隨著電影達拉斯策略的發展，普通合夥人觀察了許多其他在投資界流傳已久的電影投資經驗，他們準備提供投資幫助。德州經驗豐富的投資者們，已經見過各種出資人達成的各種電影交易，它們被用於高風險（高回報）的風險投資，並且娛樂產業有一種魅力讓這個群體享受其中。德州投資界已經減少了對於土地和能源的投機行為，他們知道這些前景代表的機遇是什麼。在許多方面，出於種種原因，承擔風險的電影投資界沒有向電影或相關活動提供任何有價值的投資。

人們謹慎投資電影的一個重要原因是非常簡單的：潛在的私人投資者不願意對一部電影潛在成功作出決定。大多數成功的商業人士不明白，甚至無法本能的感覺到在電影界有成功潛力的投資是什麼，而且他們的大多數投資都局限於一個企劃和一個輪轉———種即使是最頑固的投機分子也認為難以接受的賭博。

電影達拉斯發展的策略是來自一種認識，認為有經驗的投資者傾向於避免完全未知的東西。該基金提供一個計畫，幫助決定投資一部電影，還是投資電影的某個階段，比如說策畫、製作或發行等階段。「共同基金」的概念代表了一種結構。通過這種結構，投資者的資金得到管理，並且有經驗的管理者可以據此做出投資決策。

此外，該基金經理將根據一系列具體的要素進行投資，這些要素被設計用來把風險降到最低，讓獲得利潤的機會更多。雖然投資者並不需要作出支援什麼電影的決定，他們確實有機會詳細研究投資計畫，知道基金經理如何管理他們的資金。

投資標準

共同基金是受管理的，計畫分配給大量有潛力的機會，以實現有吸引力的投資回報的資金，這種一般策略被提煉成為一套常規要素，可以指導電影

達拉斯的管理行為。總之，這些要素包括以下幾個方面：

1.該基金將不會投資於任何一個超過五十萬美元的企劃。該計畫的目的是讓投資多樣化、分散風險，以創造幾個成功的機會來抵消失敗的投資。

2.每項投資的財政擔保總額不能超過兩百萬美元，例如，電影達拉斯提供的資金不低於25%不高於50%的總財政擔保。而最高的投資水準可能會有所提高，以適應當前經濟，其基本思想是，適度的總投資顯然需要適度回報來彌補。最低限和最高限讓基金投資處在一個顯著的地位，足以影響交易的條款，但不能承受企劃的全部風險。一個主要的經營理念是確認投資和在投資中的位置，基金的投資可以保持一定的影響力，又可以和其他人分擔風險。

3.在所有可以投資的資金中，有一半要用來投資於利用當地製作資源的活動。這項規定讓一半投資資金可以受到監控，而不是投到遙遠的地方，這是大多數私人投資電影的問題（通常情況下，為電影籌集資金的電影製作人想要讓資金儘可能地遠離投資者）。電影達拉斯計畫試圖使投資在地理上與投資者接近，利用管理階層在這個區域建立起的人脈關係，並保證投資在當地被使用。

基金還有一些其他的內部標準進行投資分析：要求電影製作的發行協定，批准的基金將要放入大筆投資的主要創意元素，以及審查和評估所有可能影響個人投資的重要合約。

在分析投資機會的時候，財政判斷應該儘量的客觀，沒有偏見。審查了許多企劃，但只有少數得到基金的投資。最初，在首輪商談完成以後，基金尋求儘可能被動的參與投資，然而，隨著時間的推移，基金越來越活躍的參與到特定投資的管理中來，包括籌備、製作和發行過程，而在最後，基金卻演變成一個更加傳統的製片人的角色，要求基金管理者在做決定時考慮到所有標準元素和電影生產過程中的要素，來保護和加強特定企劃或投資的發展。

投資協定

原電影達拉斯基金的投資者在基金收益中，可以收到相當豐厚的分成。收益分成劃分如下：

	投資者的收入比例	管理者的收入比例
零回報直到收回原始投資	99%	1%
100%到300%的投資回報	80%	20%
300%到500%的投資回報	60%	40%
之後收益	50%	50%

　　管理者（製片人）和投資者之間的典型分成協議是100%的收益歸投資者，直到他們回收了所有原投資，然後是五五分帳。電影達拉斯力求給其投資者提供一個更好的協定，根據他們承擔的風險和資金回收的時間來制定的協議。更重要的是，有利於投資者的協議體現了基金經理人的信心，他們相信計畫將產生有利於各方的結果。從過去到現在都有許多交易達成，在這些交易中，投資發起人在收入流上選擇了一個位置，他們願意站在一邊，直到他們的投資者有一個機會得到很好的投資回報。

　　交易發起人和投資人關係惡化最重要的原因之一，是收益分成的協議。尊重投資者的風險是贏得他們支持的關鍵。在潛在資金回流之初對投資者有益的分成，是一種明顯承認他們的金融風險的方式，並體現了發起人對保證交易成功的自信。發起人若在交易初期就試圖得到與投資者同等的優勢，會引起投資者對他們動機和自信的懷疑。

投資

　　基金的管理規畫要求投資多樣化成為一個主要的目標。此外，滾動的概念，即收入用於再投資，以擴大基金的投資組合，要求分析潛在投資與計畫投資回報的時間。通過分析每一次投資的投資回報時間，基金經理希望能用收入取代投資的基金，從而延長了原有的積極投資的使用期限。一個涉及短、中、長期投資的企劃可以分別在六到九個月內、十二到十八個月內、二十四個月內回收。

　　瞭解電影的費用和收入現金流對計畫這個過程是至關重要的。例如，投資院線發行或電影收購（而不是製作）可以提供一個相對短期的回報，因為從投資到資金回收的時間相當短。一部典型的電影發行商按以下幾個順序回收資金：

1.發行商的報酬（各種不同的方式）
2.發行費用（通常是廣告和印刷複製費用）
3.當時的製作成本（預付款和負成本）
4.利潤

發行投資者在資金回流過程中，先於製作投資者取得投資回報，這被認為是中到長期投資，因為它資金回收的時間更長，取決於從各市場上回收資金的多少；製作投資被認為是長期投資，因為回收時間的滯後，除非一部電影製作得很快，而且籌備成本也用製作預算填補了。該基金以尋求在這些領域的投資：製作、發行和籌備。

投資基金曾經投資的影片包括：

《燃燒的夜》，亞倫‧魯道夫導演，這部電影是該基金的初始投資企劃。電影已經完成，剛剛開始在電影院上映。該基金作出了一項協定，在兩個領域投資五十萬美元：投資三十萬美元在發行領域，二十萬美元在製作領域。對於這些投資，該基金從院線發行收到電影總收入的一部分，這是在取得發行費用和開銷之前，還能從各個管道得到淨收入分成。發行投資在六個月內開始回收資金，製作投資大概在一年內回收資金。投資三年內，基金回收的資金累積到大約原投資五十萬美元的60%。這並不成功，但也不是完全虧損。

《蜘蛛女之吻》，由海克特‧巴班克執導，是該基金的第二大投資。五十萬美元的投資用來購買北美發行權。投資的條款規定了在「調整」的總收益條款中分成比例的下降，規定了發行商在扣除發行費用後（無發行費用）的發行收入。投資在兩年內大約回收其原來投資的200%。

電影達拉斯融資和製作的電影《豐富之旅》，由彼德‧馬斯特森執導，在《蜘蛛女之吻》之後。該基金投資了五十萬美元用於開發和製作企劃。該基金的管理階層也製作電影，並作為一個獨立有限合夥人給整個製作提供投資。該基金收到了從海外發行中得到的所有收入的分成。在三年內，投資回報大約達到原投資的175%。

總體而言，這些投資代表了各種財務分析、結構、期望和結果。每種投資的回收方式不同，回收資金大小也不同，這些投資在一起組成了投資組合，分散了投資風險，因此超越了原投資的局限，擴大了投資領域，並促使一些相當精良的電影被製作出來。

電影達拉斯基金的理念是，為發展地區性獨立電影進行投資，它代表了一種仍然奏效的方式。這種方式在作出容易受非理性思維影響的決定時，是一種「聰明的」嘗試。似乎沒有什麼比電影的成功或失敗更沒邏輯的了，好電影遭受失敗，而壞電影往往大獲成功。但是圍繞這些不可預測事件的是，強大而持續的已遍布各地的產業，那個產業可以給有雄心壯志的人提供很多機會，他們經過深思熟慮和精心醞釀，夢想製作出一部轟動一時的電影。

分析電影公司

ANALYZING MOVIE COMPANIES

作者：哈洛德 · 沃格爾（Harold L. Vogel）

　　著有《旅遊產業經濟學》（第五版）以及《旅遊產業經濟學》，並由劍橋大學出版社出版。根據十年來的記錄，他被《機構投資者》評為娛樂產業高級分析師，並在美林證券擔任十七年的資深娛樂產業分析師。沃格爾作為財務分析師（CFA），在紐約州的電影及電視諮詢委員會工作，並且是哥倫比亞大學商學研究生院傳播媒體經濟的副教授。目前，他是紐約的風險投資家和基金經理，他期待他的小說《短短的三千》有一天會登上大銀幕。

標準的一刀切式的會計原則和預測方法似乎不適用於這個行業。

很久以前，電影和電影人真正處在娛樂產業宇宙的中心。但現在，至少從經濟和金融角度來看，他們不得不與其他產品諸如音樂、電腦遊戲、書籍和體育等等分享榮耀。這使得分析電影財務影響更為有趣，也比以往更複雜。

與早期電影商業相比，當電影只是出現在電影院銀幕上，然後快速從視線中消失的時候，無論是過去和現在的電影都是利用各種系統和手段進行放映和發行。然而每一種發行方式，無論是廣播電視、數位視訊（光碟及網際網路）、有線電視或別的什麼，是根據完全不同的商業模式和經濟假設來操作的。例如，廣播電視以廣告客戶為基礎，有線電視是按次收費觀看或訂閱，而家庭錄影帶可以通過租用或直接購買觀看。

日益增加的複雜性突出了我在上一本書中講的內容，就是如果你真的想看到很多電影，你可能不應該成為投資分析師。根據我多年分析電影商業的經驗，我還沒有找到足夠的時間來看所有我喜歡的電影。當我預測大眾和股市投資者，可能會如何對待製作和發行了某部電影的公司的股票時，我個人的感受是不摻雜其中的。

儘管事實上我的興趣在於其他方面，有許多其他變數可能影響大多數娛樂公司盈利能力和他們股份的價值。有線電視訂閱會帶來什麼？主題樂園參觀人數是多少？與當前和未來經濟狀況相聯繫的廣告費用會上升還是下降？在當今世界上多層次多功能的全球娛樂和媒體公司中，對這些問題的關心遠遠超過了關於一部電影週末首映票房總收入是多少，以及公司的盈利能力如何等問題。

然而什麼都沒變的是電影投資相對於製造工業，諸如車和電腦等成品的

投資來說，具有獨特性。娛樂產業生產的東西不是你能拿在手中，或者品嘗和聞到的東西。他們製作的東西是讓你來「體驗」的，讓你在情感上融入進去，甚至持續到電影最後隱喻性的一幕淡去或者最後的音樂響起之後。就像電影的歷史和其他形式的娛樂產品顯示的那樣，人們會付很多錢來轉移自己的思想和感情。

比如在二〇〇〇年，美國人民購買電影票的總額達到八十億美元，錄影帶租賃大約有一百億美元，音樂一百四十億美元，有線電視服務三百億美元，遊戲及彩票和賭博場所的投注服務是六百二十億美元。根據美國商業部的統計國民收入和產品帳戶（NIPA）所顯示的資料，那年在「所有」這些活動上的花費高達兩千六百億美元，其中45%左右的支出是對娛樂服務的支出。

這也可能是保守的推斷，世界其他地區在娛樂產品上的開銷至少與美國相同，那麼在這個類別中的全球總開支將高達五千億美元。

然而最重要的是個人消費總支出（PCEs）在娛樂服務方面的比重逐步上升，從一九八〇年的2.4%到3.8%，而基本必需品衣服（二〇〇〇年是5%）和食物（14%）的個人消費品百分比支出卻下降。這表明，對已開發國家的大多數人來說，隨著食品、衣服和住房的需要，已通過稅後收入基本得到滿足，娛樂即將成為一種不可或缺的需要。

當然，乍一看，一個潛在的娛樂行業分析師容易被淹沒：標準一刀切式的會計和預測方法似乎不適用於這個行業。每一部電影的製作具有獨特的元素和成本結構，將永遠不會和其他電影相同。事實上，從它發行的第一天起，每部電影都處於，或者本身就是一次行銷試驗，即時進行並且沒有第二次機會。此外，與洗衣皂、汽水或香煙的行銷不同，一個發行商的名字並沒有太大的影響力（迪士尼可能是例外），沒有人去看電影是因為發行商是福斯或者派拉蒙。相反，某些明星、導演、著名的電影名稱和系列電影有時可能演變成專利或某種品牌，但保存期限也通常相對有限。

如果自上而下的預測方法非常有用，也許是在估算房屋或山葵的未來需求時，而這種方法似乎對娛樂業並不奏效。那怎麼辦呢？沒有單一的、簡單的答案。事實上答案對於那些尋求小數點精確度的人來說是不太舒服的。世界上最高級的試算表分析也不能準確預測電影能為製作並發行它的公司帶來什麼。在現實中，經過長期實踐，影響娛樂行業投資的因素不一樣，娛樂業的投資需要公司在執行長期擴張策略時保持管理的靈活性，而不是用於評估廣泛的經濟變數，比如說實際可支配收入、家庭財富和利率。

換句話說，「只有」當一家公司有能力「在經濟上」吸引和留住創作人才的時候，分析師才可能擁有自信，那麼未來的表現將可以從過去的成功中

預測出來。更重要的是，照顧和餵飽具有龐大胃口（如果不是非理性膨脹）明星的技能是一種主要的管理技巧。儘管如此，這本身並不是一個好的投資，還需要一點點運氣和勇氣，以及累積到一定程度的龐大的電影庫和其他大型知識產權庫。

在做投資決策的時候，從這種產權庫的開發中得到的預期現金收入變得很重要。一旦預期的現金流被貼現回淨現值的時候，通過數學中利率的計算和進一步的關於公司債務和風險概況的演算，這種分析得到的結果可能可以用來提供建議。

就像產業會計師所說的那樣，如果不是在預測未來現金收入的多少和規律性方面存在不確定性的話，所有這一切都是相對直接和簡單的。任何東西的數字，因為潮流和時尚風格的轉變，以及消費者態度的變化，都可能影響這些收入的大小和穩定性，因此，娛樂庫資產及收益估值仍然是一門藝術而不是科學。事實上，統計研究表明，任何影片的成功和盈利能力，不管是什麼明星、類型、預算或目標市場，都是一個胡亂猜測的問題。

看來，在計算電影公司利潤方面，沒有哪個行業比電影業顯示出更多的財會藝術性，在這個問題上充滿著許多玩世不恭者。在這裡，大家可能記得會計規則的基本目的是要制訂一個方法，通過這個方法，收入和支出可適當匹配，以便財務報表的讀者可以準確瞭解到公司目前的財務狀況。

但不幸的是，這往往是說起來容易做起來難，因為聰明誠實的人可能對如何匹配收入和支出有重大分歧。例如，如果一個製片廠向一個電視網路發放一個電視節目或電影許可證，並收取分期的現金許可費，製片廠的這種收入應該被看作是分期付款，還是應該被認為是在某個時點的一次性支付？

製作節目或電影的成本用什麼會計方法計算？製作費用應該被算作很久以前的（並且那時一美元的購買力或者匯率是不一樣的），還是按照現行許可費用收取，還是應該完全當作預先收到的收益？不管怎樣，電影製片廠要等多久才能意識到，製片人所謂的熱門影片原來是一部爛片，他的投資一去不復返了？

對於外來投資者和金融分析師，問題是，產業所使用的所謂的收入預測的會計方法被電影產業採用，並編入法典在財務會計準則委員會的財務狀況表（SOP）00-2裡，在很大程度上依賴管理預測（考慮很久的未來），關於一部電影或電視連續劇可以產生多少現金收入。如果通過這種方式，管理上的預測可以直接受到第三方的挑戰或驗證，而不巧的是，這種情況很少發生。

雖然有些爭議存在，在新的更嚴格的SOP 00-2規定下，涉及電影娛樂公司各領域的條規比之前的美國財務會計準則委員會的53號條規更加統一，因

此相似性更強。53號條規在二〇〇〇年被廢除。新標準給之前的變數帶來的某些費用，特別是那些與廣告和行銷費用相關的費用，使得它們更加趨於一致，同時保留了財務會計準則委員會第53號的基本架構。根據新規則，市場行銷費用要立即寫下來，而且電視辛迪加利潤報告的要求更加嚴格，從而降低了公司對於一部電影（或電視劇）在早期的盈利能力。

分析師可以進一步規避不同的收入方法帶來的困難，通過改變損益表的企劃，並相應調整他們的意見，密切注意資產負債表的註腳，它會給會計提供線索，這是電影娛樂公司管理階層採用的方式。在這方面，我們應該認識到，股市可能在短期內還不能看透電影業會計上的小伎倆，但長期下來肯定會明白會。

然而，個人利潤分成的會計方法似乎吸引了最多的關注。意識到這種利潤分成方式是很重要的，它被換算為權變酬勞，受整體企劃成績的影響。在這種情況下，「淨利」這個詞有沒有內在的意義，因為這是由參與者的律師來決定的。（參考史蒂文・布魯姆的文章《收益流綜述》）。從外部分析師的角度來看，其基本要素是，一個利潤分成預期值通常會在企劃開始之前成為打擊雙方積極性的因素。

然而無論會計差異是什麼，現金的規模、可用性和可預測性是分析師最根本的關注點。在這方面，電影業作為一個整體在掙扎，即使從新的輔助市場上得到收入迅速增加，但由大製片廠發行商發行的電影製作，和行銷預算持續增長（從一九八〇年以來每年以8%的速率增長），幾乎是整個經濟通貨膨脹率的兩倍。

事實上，大製片廠製作的電影和電視利潤空間持續下降，從一九八〇年的8%到二〇〇〇年早期的5%，這出現在明星薪酬、特效和行銷費用的持續上漲的大環境下。因此，進入企業的門檻已經上升，並且產業不得不尋求新的融資管道，並通過和更大的海外企業合併來支援製作，例如，日本的索尼和澳洲的新聞集團。成本壓力也出現在華爾街和好萊塢，因為對於企業來說，越大越好，而且你必須走出去尋求生存的方式。

相應的，電影業本身成為另一種產品線（相對較低的利潤），因為大型企業集團有自己的發行商，有線電視系統（多系統經營者或者有線電視多重系統營運商）、廣播電視和有線電視網、電視臺、主題樂園、出版資產、全球網際網路服務提供商和衛星企業，這些業務部門的關係，都在這篇文章結尾的圖中表現出來。

無論是在規模還是持續性上，由於更多的投資回報通常從其他娛樂發行企業所有權中得到，所以很難責備這些大媒體公司把注意力轉移到其他地方，並讓電影的製作和行銷黯然失色。把電影和電視的5%的利潤率與電視特

權或網路資產所有權的40%的利潤空間相比，很容易看出兩者無法相比，因為電影的利潤率還達不到那麼高。利潤率的降低可追溯回七○年代早期，在下方的表格上，可以看見最大發行商的電影利潤率的變化（包括電視系列產品）。

電影會影響股票價格嗎？在電影商業還很簡單的時候，有時似乎分析師和投資者可以只是因為在貿易市場讀到電影的周票房，而決定是否購買或出售電影相關的股票。比如說一九七七年的第一部《星際大戰》，在上映數周之內，就使得它的發行商福斯的股票價值上升到原來的五倍。也許這樣可以被投機行為利用的事件，只有在極為罕見的情況下才出現，例如每五年或十年，產生一個《鐵達尼號》這樣的票房大贏家（全球十八億美元）。全球家庭錄影帶、DVD、有線電視、電視集團和商業收入如此之大，以至於大大影響了媒體商業巨頭的底線。

不過，似乎任何一部票房少於一億美元的電影都會在洗牌中失敗，當計算每股稅後盈餘的時候，相當於四捨五入的計算誤差。這是因為擁有大製片廠的公司認為自己通過多年的收購把企劃多元化，並通過發行許多新的股票來支付收購價格。另外，他們出手大方，把大量員工優先認股權給管理者和行政長官。比如在二○○一年，華特・迪士尼公司有大約二十一億張股票，時代華納有四十四億。在七○年代和八○年代早期，股票數量還不到現在的十分之一。

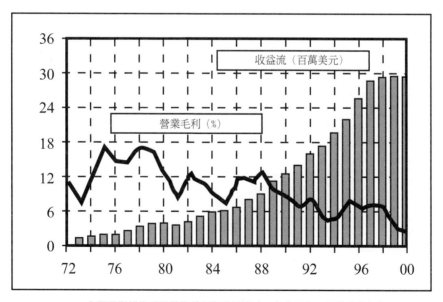

主要電影娛樂公司營業毛利和收益流（一九七二年－二○○○年）

由於大多數電影公司已經歸爲更大公司的旗下，並且因爲娛樂已經成爲一個真正的全球性、資金密集的、技術驅動型的產業，投資分析過程會更加複雜和苛刻。不過，雖然電影已經失去了在這個金融經濟領域的相對優勢和重要性，它們仍然是世界娛樂發行服務的基礎或核心元素。電影商業產生了一個重要的藝術形式，反映和傳遞我們最深切和最普遍的情緒、精神和文化價值觀，而且，分析所有銀幕上和銀幕外永無休止的行爲，是一件樂趣無窮的事情。

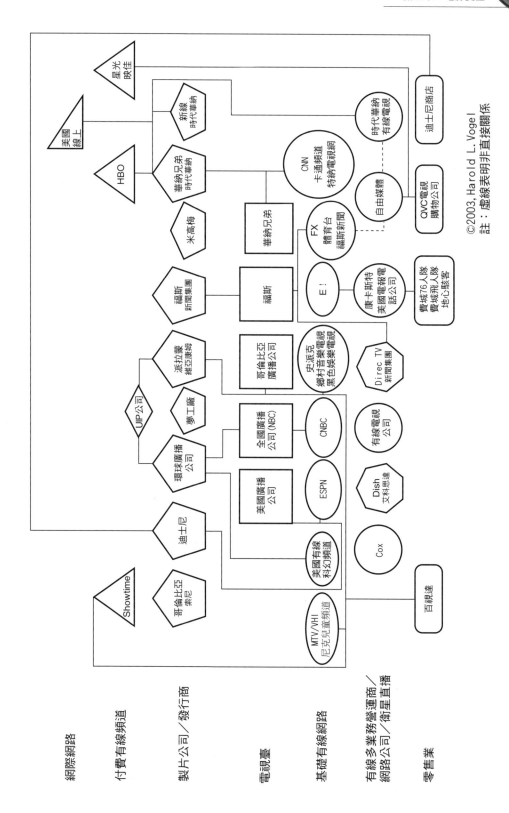

©2003, Harold L. Vogel
註：虛線表明非直接關係

網際網路

付費有線頻道

製片公司／發行商

電視臺

基礎有線網路

有線多業務營運商／
網路公司／衛星直播

零售業

管理

THE MANAGEMENT

 # 一位董事長的觀點
A CHAIRMAN'S VIEW

作者：湯姆・羅思曼（Tom Rothman）

　　是福斯電影娛樂公司的董事長，以西洛杉磯為總部的二十世紀福斯影片集團早期總裁。在他任期內，福斯製作的眾多電影包括：《關鍵報告》、《浩劫重生》、《Ｘ戰警》、《紅磨坊》、《衝出逆境》、《哈啦瑪莉》、《冰原歷險記》，以及頭號賣座的電影《鐵達尼號》。羅思曼是福斯探照燈影業的創始人兼總裁；曾經任山繆高德溫電影公司的全球製作總裁，以及哥倫比亞電影公司的執行副總裁；他還曾是佛蘭克林、加伯斯、克萊因＆塞爾茲等紐約娛樂律師事務所的合夥人。他是特級優等生，獲得布朗大學榮譽學位，還是哥倫比亞大學法學院畢業生，曾兩次拿到詹姆斯・肯特學者的殊榮。他是日舞影展協會的董事會成員，並因在娛樂產業的傑出成就榮獲由美國哥倫比亞大學頒發的亞瑟・克林姆獎。

在觀眾品味、創作人才和經濟形勢不斷變化的情況下，藝術和商業一直在相互角力，在鬥爭中達到一種神奇的平衡，以製作出能夠永久流傳的電影，這種現代藝術中最典型的藝術形式。

「現在，站起來，和混蛋搏鬥吧！」

——艾德蒙，第一幕，第二場《李爾王》

最近，一群邪惡的人進入了流行文化。加入到懦弱的政治家和腐敗的律師行列中來的是庸俗的製片廠總裁。他們是好萊塢頭腦狹隘的「西裝革履人物」，他們的存在只是爲了扼殺天才和大膽的創意。有時，媒體會大肆炒作「內部利益」相關的資訊（或費滋傑羅、舒爾伯格的讀者）。似乎對於名人文化的報導已經把這種看法植入到大眾心態中去，而娛樂新聞總是做簡單片面的報導，而且津津有味的反覆報導。

雖然有一些好萊塢製片商無疑是符合這一刻板形象的（與律師和政客給人的印象一樣），但多數人都不是。我就不是，我偶爾會穿西裝（而且雖然我承認我的不整潔已經是一個傳奇了，但就像我的許多同事所聲明的那樣，說我穿的是同一套西裝，當然這傳言不是眞的）。除此之外，公眾很少有準確的概念。

事實上，在複雜、競爭激烈的、以資本驅動爲主的現代電影商業世界，一些一流的製片廠總裁是非常聰明、勇敢和大膽創意的人。舉一部偉大的電影爲例，正是因爲製片廠總裁加入了明星、作者或製片人的行列，是他嘔心瀝血的工作，才讓電影誕生的。彼得‧傑克遜也知道，如果沒有新線的羅伯特‧夏爾，將不會有《魔戒》。朗‧霍華也知道，如果沒有環球的史黛西‧

史奈德，就不會有《美麗境界》。梅爾‧吉勃遜也知道，如果沒有吉姆‧吉納布利斯的信念，《梅爾吉勃遜之英雄本色》就不復存在。羅勃‧辛密克斯、湯姆‧漢克斯和威廉‧布洛勒斯知道，並經常公開說，如果沒有我的同事伊麗莎白‧蓋比勒的決心，沒有她從一張白紙開始張羅《浩劫重生》並堅持了八年，那麼在我看來我參與過最好的電影之一就不會存在。當然，最富有傳奇色彩的例子是，如果沒有我的老闆彼得‧謝爾尼的勇氣和魯珀‧莫道，電影史上拍攝得最艱難也最成功的電影《鐵達尼號》將不會展現在銀幕前。

當母親問我，為什麼我不停的工作，每周要上六天半的班，但是我和我同事的名字都不會出現在大銀幕上時，我告訴她，當她聽到影片開頭著名的音樂響起，它代表了所有三千多名二十世紀福斯影片公司員工的辛勤勞動，是他們的共同努力才製作出電影。我強烈的為我每天做的和思考的感到自豪。當我開車到我們的歷史地段，西洛杉磯的皮庫大道時，我為自己是一個「西裝人物」感到開心和榮幸。

目前，我是福斯電影娛樂（FFE）的董事長，它是二十世紀福斯影片公司的母公司。我與我的合夥人兼朋友吉姆‧吉納布利斯共擔此職。我們共同負責福斯每年製作或者收購的電影前期策畫、製作、行銷和發行，包括我們的專業化分工下的子公司福斯探照燈（這是幾年前我來到福斯以後成立的公司）。此外，福斯的家庭錄影帶和電視銷售的全球業務、音樂出版業務、互動式業務、我們在藍天工作室裡用電腦繪圖（CGI）（《冰原歷險記》），以及洛杉磯、下加州和雪梨，以及澳洲的電影製片廠，也屬於我們的職權範圍。

如果這聽起來範圍很廣，請注意FFE本身只是新聞集團的一個分支，新聞集團是一家全球性媒體公司，總部在澳洲的阿德雷得，在內容創作方面走在先端，並且幾乎每一種傳播媒體都涉及到，包括圖書、報紙、廣播和衛星電視，業務遍及地球上的每個角落。顯然，今天我們的工作需要瞭解世界各地的媒體革命，而這樣的挑戰是令人興奮的，然而最重要的是，要管理一個電影製片廠，你必須熱愛電影，真正的熱愛電影！

在這方面，我們就像舊福斯製片廠的董事長一樣，比如傳奇人物達瑞爾‧柴納克，我現在坐的地方就是他原來的辦公室（更確切的說，是他辦公室的一部分，因為它現在被分成了幾個房間）。同樣，我們每天的生活也是和他們一樣，從電影商業的產生到現在，我們的生活也是分為藝術和商業兩部分。但是，在我們工作的實際執行方面，我們幾乎沒有相似之處。當人們以尊敬的語氣談到米高梅的傑出人物歐文‧塔爾貝格時，我會感到欣慰，他是最偉大的電影藝術總監之一，他取得了巨大的成就，卻在三十七歲英年早

逝了。他的工作方式是給每一個人制定合約。在米高梅穩步發展時期，從舞台工作人員、美術設計、作家、導演，到最大牌的明星，都為他工作。葛麗泰·嘉寶、克拉克·蓋博、瓊·克勞馥、史賓塞·屈賽、米蓋·隆尼和珍·哈露都和米高梅簽了合約。

當二戰後的獨立精神在美國好萊塢盛行時，「片廠體制」終止了，一切全變了。現在的日常工作系統，像湯姆·漢克斯製作《浩劫重生》，或者像湯姆·克魯斯的《關鍵報告》，都與舊片廠體制無關。這是一個更為複雜和更具挑戰性的過程，我姑且說，也許更注重個人特色，而不是機構控制，這使得創造性的因素能夠進入到影片製作過程中。儘管如此，藝術與商業的劃分仍然是塔爾貝格、柴納克或高德溫每天爭論的焦點，也是我們關注的焦點。

在洛杉磯的中心貫穿著兩條危險的斷層線。一個是聖安德烈亞斯斷層。另一種是藝術和商業之間同樣牢固的斷層，拉垮了電影商業。每一天，我和我的同事，一隻腳站在商業，一隻腳站在藝術，試圖尋找平衡。我們的每一個決定都考慮了創意性和經濟問題，因為這是電影永恆的和獨特的天性，所以兩方面都得考慮到。每一部電影都是在藝術與商業的各種決斷中推出的，而每個電影公司的成敗就在於是否能成功平衡二者的關係。

為什麼藝術和商業在電影中間的戰爭比其他藝術門類來得激烈？答案是一個詞：成本。電影的製作成本很高，行銷成本更高，在經濟方面，電影相對來說開銷更大。在過去十年裡，成本一直上升。令人感覺諷刺的是，看電影相對來說很便宜，這就是為什麼電影產業不會衰落。但是，創作和電影市場行銷作為一項長期的業務，而不是一次性的產物，是大大依賴資本驅動的。除了少數例外，通常製作一部好萊塢主流電影的成本遠高於製作電視節目、灌錄唱片，或者出版一本小說。

風險是巨大的。美國電影協會作為七大電影公司的貿易機構（福斯、環球、派拉蒙、索尼、迪士尼、華納兄弟和米高梅），最近報告說，平均負片成本（籌備、拍攝和後期成本）已上升到五千九百萬美元，而國內平均行銷成本（電影拷貝、電視廣告、紙質廣告和各種宣傳）為三千萬美元。把國際行銷費用（大約一半的電影收入來自海外市場）加上國內行銷成本，平均一部電影需要冒一億美元的風險！而這只是平均數字。當一個製片廠致力於製作出有重大價值的電影，或有大明星的加入，投資可大幅度增加。當然，好處是巨大的，而事實上，票房不斷增長，並且DVD的銷售也提供了一條全新的、龐大的收入來源，只是風險也同樣大。

因此，如何正確平衡創意與金融風險是很有難度的。儘管如此，這並不一定要安全至上。冒險不足和冒太大的風險一樣，都會導致失敗。相反，

我們的壓力在於，使一個企劃的每一個方面都儘可能富有創意，無論它是大投資還是小投資，還是中等投資。當金主們抱怨「無底的投資」時，人們會有衝動採用一個尚不成熟的劇本，但事實上應該花更多的時間來改良這個劇本，他們會時時提起在上文提到的鉅款。在福斯，我們的宗旨是設法匹配創意風險和金融風險，使我們能夠繼續推動藝術發展，並且仍然能為我們的股東帶來可觀回報。我個人會把上面的做法糾正過來，因為我認為劇本是最為重要的。

許多管理者在處理每天的事務時，會去學習他們初入行業時遇見的工作夥伴的做法。例如，我從已逝的朵恩·史提身上學到，要在二十四小時之內回覆所有的電話（或者其他更有禮貌的做法）。查閱並回覆所有的聯絡的確很乏味，但我認為這至關重要，有些管理者喜歡用時間的流逝來表示拒絕，但對我來說，這不僅是出於想打好與每一個人的關係，也是出於尊重，用一個電話或短信告知對方是應該的。

我也是一個喜歡閱讀的人。在好萊塢，你會聽到「到處都是」不讀書的高級管理人員這樣的話。這並不意味著他們是文盲，這只是說明經過多年無數的周末，和徹夜閱讀糟糕的劇本後（很遺憾，我們收到的大多數劇本都很糟糕），這些高階主管放棄了仔細閱讀個人的劇本，也不再考慮其結構上的問題。我很同情他們，也許有點嫉妒這些高階主管，因為一周接著一周讀劇本是很累人的事情，但如果不是這樣，我就做不好我的工作。或許因為我在入行之前是一名英語教師，又或許因為我和山繆·高德溫一起工作了好幾年（他從他父親身上學會了愛惜作家），所以我的劇本得到尊重、我的努力得到重視。我想除非非常幸運，不然一個不好的劇本，基本上是不可能拍出好電影的。

在福斯，我們的電影是從一位或者幾位高階主管真摯的、瘋狂的、真切的喜愛一個劇本開始的（順便說一下，我曾經這樣做過）。無論你是在談論天才作品《關鍵報告》，還是具有啟發性的作品《哈啦瑪莉》，甚至是荒謬的《豬頭，我的車咧》，我們相信這句老話，如果它不在劇本上，它就不會在舞臺上。

具有諷刺意味的是，作為視覺藝術，電影製作過程卻通常始於文字。我將開始講述一部大製片廠製作的電影的重要流程，從構思到在電影院放映（獨立製片過程往往是完全不同的），並介紹現代電影主管在這個過程中的角色。在福斯，我們每年收到五千多份劇情題材，包括用於出售的完成劇本（「投機」的劇本）、雜誌社的文章、真實的生活故事、書籍、論述和所謂的「創意」（即一個作家或製作人有一個想法，把它賣給製片廠並希望製片廠委託他們寫劇本）。此外，我們也會發展我們的創意，找作家來寫、找製

作人來製作。

我對所謂提供「創意」的人頗有微詞，這已經臭名遠揚了，因爲我們的統計資料顯示，到目前爲止，它是最不可能能發展成電影的一個來源。那是因爲「說」本身是很簡單的。而偉大的劇本寫作，這個正在消失的藝術，卻是困難的。「這眞的很有趣。」「這將是很恐怖的電影。」「這將是湯姆·克鲁斯展現演技的部分。」很多無意義的時刻都和以上談話一樣，我還寧願看湖人隊的後衛說：「我來打強力防守員，運球穿越過去，投個三分球！」不是嗎？還有好戲可瞧呢！

同樣的，我們試圖教年輕的管理者一個道理，嚴謹的劇作與結構相關，而不是對話。我對有大段對話的劇本批評也是眾所皆知的。這是我從山缪·高德溫身上學到的。他告訴我，他父親曾經收到一個典型的詳細腳本。他快速翻著劇本，看見不停的對話。「對話、對話、對話，他拿起了槍。又是對話、對話、對話，他親吻了她。」我讓我所有的年輕管理者閱讀威廉·布洛勒斯的劇本《浩劫重生》（十二頁的劇本，都是他一個人完成的），這是一個很少有對話，或根本沒有對話的電影劇本，三分之二以上的文字都是描述動作，然而，它是具有嚴謹結構和情緒掌握的代表作品。令我震驚的是，在我們的行業內有很多人不明白這些基本規則的重要性。眾多的學院人員告訴我，他們喜歡這部電影，但他們不會投票支持這部電影，因爲「沒有對話」。偉大的劇本在於它有強有力的戲劇性，而這不一定要由對話來完成。

在成千上萬部劇本中，我們會選擇大概一百五十部來發展成爲電影。其中，在一年內，我們會製作十五至二十部主流電影，另有五部左右的專業電影（探照燈公司的損益平衡由購買電影來完成）。希望確實是渺茫的。

我們有一組製作人員或者創意總監來做是否開發這個劇本的決定，還有一個故事部門來做輔助工作（參考羅米·考夫曼的文章《故事編輯》）。對於這些管理者來說，某些特質使得他們能夠取得商業上的成功。激情是關鍵，要有激情去閱讀，還要有純熟的策略思考能力和清晰表達自己觀點的能力。別忘記，要強勢，但是也要有耐心。劇本到處都有，尋找好的劇本是很關鍵的，好的管理者是不會坐著等待劇本被送到跟前。我一直認爲，只有一線的決策者做出正確的決定，製片廠才能盈利，因此，我們花大量時間在福斯討論，是什麼促成一部好電影，現在的觀眾想看什麼？出現了什麼新的趨勢？還有找到能與我們合作的新的創作人才。

幸運的是，我們福斯的創作團隊是由極其優秀的生產管理人員「披頭四」組成的，吉姆和我與他們已經合作了好多年，他們是：TCF的總裁赫奇·帕克；福斯二〇〇〇的伊麗莎白·蓋比勒；探照燈公司的彼得·萊斯；我們姐妹公司新麗晶的山佛·潘尼契。他們和他們的團隊，以及吉姆和我

的顧問，一起決定什麼劇本可以開發，和哪些有才華的人合作，如何讓我們四十億美元的全球電影業務可以營收。不過，這些決定只是漫長道路的開始。

我們之所以如此重視有效開發劇本，是因為我堅持曾經走在時代尖端的已故教授兼董事長朵恩・史提的格言：「天才跟著劇本走。」關於製片廠管理者有一種說法，說他們的買家，和作為賣家的製片人是不一樣的。其實不然。一個執行力強的高階主管總是想著如何「賣」，他們致力於尋找最好的作家來寫，試圖吸引最佳的導演、最佳男演員等等。劇本越好，你越有資本去「兜售」它，讓有才華的人來製作它。一旦有了出色的劇本，以及創作人員的堅持和良好的判斷力，你就擁有製作驚世傑作的機會。

舉我自己的作品《怒海爭鋒：極地征伐》為例。十幾年前，當我還在高德溫公司的時候，我碰巧在我岳父所在的康乃迪克州度假。雨下個不停，而我已經沒有東西可讀了，一天晚上，他給了我一本破舊的派屈克・歐布萊恩的小說，這是即被稱為歐布瑞系列小說中的第一部。多年後，羅素・克洛出演幸運傑克・歐布瑞，傑出的電影導演彼得・威爾執導的這部電影已由在下加州的福斯製片廠完成了主要拍攝。在十年間，隨著我在電影界一路摸爬滾打，我一直堅持試圖「賣了」它。山繆・高德溫選擇了它，我們首先把它帶到了迪士尼，然後，他把它帶到了福斯，我們試圖以另一種方式來改編。我們知道，劇本還沒有趣到可以吸引我們想合作的電影人，其實我們可以將就一下，讓能夠參與的人參與到影片來，但是我們還是想追求完美。

後來，我們認識的電影人彼得・威爾來到城裡尋找他的下一部電影。每個製片廠都和他見了面，確定下一部片子的拍攝。在我們這裡，他和我們討論了幾個企劃。最後，得知他已讀過《怒海爭鋒》這部小說，我拿出一個讓我們道具部門做好的英國海軍劍。「彼得，這些都是好的企劃，但是你應該特別重視這個驚喜。」我是一個買家還是賣家？當然兩者都是。對福斯來說，幸運的是，他買下了故事，並且以他的敏銳和經驗，他成功改編了劇本，這是我們一直沒做好的環節。彼得和約翰・科利寫了一個腳本，然後，由於劇本具有感染力，並且導演是彼得，羅素・克洛答應了出演這個角色，他是我能想到的最適合演傑克・歐布瑞的演員。然後，吉姆・吉納布利斯和我不得不說服自己，這些聚集起來的元素、這樣規模的電影是值得我們砸大錢冒險的。在劇本階段，我們並不知道這場賭博是否能贏，是否有回報在於我們能否成功把藝術和商業連接起來，只有觀眾可以告訴我們是否成功。但是我們知道我們有很大的勝算，因為最終，人才在好的劇本上能夠展示才華。

這一部分通常被稱為「包裝」，這可能是製片廠最具影響力和控制力的

方面。根據導演以及其擁有的合約權利，製片廠會在其他很多方面有合法的控制力，但以我的經驗，如果這些沒有做好，影片會失敗。在包裝和預算編制階段，製片廠仍然可以決定是否拍攝這部電影。但是在拍攝階段，製片廠和電影人要齊心協力、精誠合作。一個紮實的劇本，配上執行力強的電影人（在如今複雜的技術環境下），有好的創作團隊，給予足夠多的準備時間，這些因素融合起來可能會使一部偉大的電影產生。即使如此，我們還是沒有任何保證。拍攝電影畢竟是一個無形的、無中生有的創造過程，這也是它如此迷人的原因。

然而，我覺得影片成功的關鍵，在於製片廠和電影人的共同目標。這通常表示為「我們是在製作同一部電影嗎？」換言之，電影人的野心、總體目標和電影製片廠的整體意圖是一致的嗎？如果不是，這將是一個痛苦的旅程；如果意圖一致，並且如果正確用人，不管在什麼地方，在八至二十個星期內就可以拍成一部電影，我們需要經歷的繁雜拍攝過程，則將是一次偉大的集體冒險。

甚至在我們考慮是否開機時，因為涉及到投資風險，我們必須在一系列的調查基礎上對利潤和虧損進行分析（我們稱之為盈虧方案），使我們能夠做出判斷，什麼樣的影片能夠贏得票房。這些分析和預測還包括一份在開機之前做好的談判計畫。搶手的創作人員（推而廣之，他們的代表）會把持一定的權力，直至經濟因素不再發揮作用。這就使得電影公司手中有了籌碼：有權利說不。儘管達到這一點有困難，但是有時，最好的決定是不要開始。

談判在很大程度上參考報價。假設角色是商業化的，演員將獲得任何他們想得到的酬金，或者還有提成。在某些情況下，演員可能同意採取更特別的交易內容，他們放棄部分預付資金，參與後面的分成。影片發行時，這些演員可以得到收益的分成（請注意，不像過去，它往往不是收益，而是被稱作「第一美元」的一部分，或者說每一美元掙得的那部分）。這是一個複雜的、收益平衡的系統，最終可能促使影片得以製作完成（參閱史蒂芬·克萊維的文章《商業事務》），一旦前期準備好了，決定性的時刻來臨——我們到底要不要開機？

為了達到目的，必須準備好以下事情：一個完整的腳本，隨時準備拍攝（雖然修改劇本是一個持續的過程，是一個在拍攝過程中不斷修改，帶有各種顏色修改筆跡的變化過程），以及預算必須審核（其中回答所有關於拍攝時間問題，後期製作時間和特技需要的花費等）。交易必須達成（福斯不像一些所謂的「簽訂合約」的公司，它需要確切的簽名），和主創達成協定（導演、版權、主要演員）。然後，憑著我們的經驗、直覺和分析，來確定是否進入拍攝階段。

一旦開始拍攝，如果電影是按照預算和時間表的計畫進行，高階主管人員對於在一線拍攝人員最大的價值，就好比責任編輯對於小說家的價值。電影人必須具有足夠的自由和空間來達到所追求的高度，但是如果他們的雄心與小說要傳達的不一樣怎麼辦？所以製片廠高階主管通常會與製作者的觀點不符，但沒有爭吵就沒有解決的辦法，只是拖延。所以製片廠高階主管和電影製作者的溝通，是整個過程中很重要的一部分。我覺得每天看樣片很重要，導演、團隊、製片廠和演員一起觀看。雖然我目前的工作是相當費時，我仍然每星期找時間來看樣片。現在我這樣做的理由和以前不太一樣，以前是為了確保影片順利完成，而我現在是為了在電影拍完之前得到一種電影的「感覺」，這是因為目前市場上的電影製作和銷售的時間模式已大大改變。

　　以前（其實只是前幾年），十二個星期是製片廠拍攝一部電影的標準時間，而後期製作需要二十四個星期。電影市場行銷的工作是在電影完成以後才開始的，上映的日子通常是在製片廠選擇了一個版本之後才決定的，這就是製片廠古老的歷史。如今，數位技術迅猛發展，出於對大影院、超寬銀幕、大場面等需求，使得電影製作時間大大增加。數位革命使導演們有可能去實現任何想像得到的效果，但它並沒有使電影製作更快或更便宜，而市場行銷的競爭本質和上映時間的選擇都需要高階主管人員提前為影片做行銷計畫，有時甚至得提前幾年。這些趨勢都不利於電影製作，也不利於電影業經濟的發展，但這是現實，我們必須應對。

　　一部像《X戰警2》這樣大量使用特效的電影，在劇本完成後，需要電影公司積極準備的時間是六至八個月，甚至更多。今天，複雜的數位特技要求影片提前好幾個月做好計畫，並在動態腳本設計中展現出來，它是一種數位化的故事板，以方便指導拍攝，這就大大延長籌備期所需的時間。現在的趨勢是，強打電影必須早早規畫好行銷方案。

　　比如說《X戰警2》，我們選擇了二〇〇三年五月三日上映，而在一年半前我們就發布了影片拍攝消息。我們在二〇〇二年夏天和耶誕節分別在電影院放映預告片，遠遠早於常見的提前八個月放預告片的時間。這樣的行銷計畫是必須的，因為大片在多達三千到八千個銀幕上同時放映，而美國一共有三萬個放映廳。所以電影公司斥資投放大量的電視廣告，促使觀眾在第一個周末湧來觀看。

　　福斯和其他大多數公司一樣，擅長於用行銷來達到商業上的成功。我們應該考慮，那些杞人憂天的人譴責想像力的消失，和令人窒息的「大片情結」是否是有道理的。我的答案可能會讓對立的雙方都大吃一驚，它似乎能結束這種爭執。

　　我似乎可以提供一種獨特的視角來看待這個問題，這個問題在上世紀

美國電影界爭論不休。我也相信我可能是唯一一個走在電影製作前沿的人，領導著一個從屬於大製片廠的獨立公司。我以《雙城記》為例（不是洛杉磯，也不是紐約）：「這是最好的時代，也是最糟糕的時代。」票房在增長，電影娛樂業是美國第二大出口產業，並且每年會出現一些影響很大的電影像《魔戒》、《浩劫重生》、《關鍵報告》這樣的大片，具有創造性的、大膽的電影《紅磨坊》、《男孩別哭》、《美國心玫瑰情》等。大量的新人湧現，老電影人的事業也達到頂峰。這是最好的時代，然而，可怕的、空洞的、嘈雜的電影也正在被製作，並向觀眾推廣。

低品質的電影搶去了一部分市場，觀眾的注意力包括MTV，以及簡單化、不斷重複、公式化的故事，這些故事裡沒有人物的性格、沒有原創性、沒有質感，這是最糟糕的時代。兩者都是真實的，但這裡有轉折，它一直是這樣。學者們會認為，一九三九年，我們有《亂世佳人》、《綠野仙蹤》、《華府風雲》和《咆哮山莊》等電影，這是電影史上最偉大的一年。但是，在一九三九年，我們也有像《雞瓦貢家庭》這樣的電影。一九七四年是好萊塢被拯救的一年嗎？因為有《教父2》、《對話》、《唐人街》和《黎尼》？也許是的。但是，幸運的是，時間流逝，人們遺忘了《凶宅魔咒》和《蝙蝠人》。

我相信電影業永遠都是這樣的，因為有那討厭的分割線。在觀眾品味、創作人才和經濟形勢不斷變化的情況下，藝術和商業一直在相互角力，在鬥爭中達到一種神奇的平衡，以製作出能夠永久流傳的電影，這種現代藝術中最典型的藝術形式。深陷於這場搏鬥的電影公司高階主管們，試圖推進拍攝的進程而不讓企劃失敗，儘管高階主管們時常受到創作人員的非議，但是他們憑著對電影的熱愛、堅強的信念、勇氣和厚臉皮，讓自己的職業受人尊敬，並過著精采的人生。我推薦這樣的職業！

管理：遊戲的新規則

MANAGEMENT: NEW RULES OF THE GAME

作者：理查德・萊德勒（Richard Lederer）

　　作為電影界的市場顧問，他曾經是獵戶座影業的全球行銷副總裁，法蘭西斯・柯波拉的西洋鏡工作室電影市場行銷、廣告和宣傳顧問。萊德勒還曾擔任華納公司的副總裁，一九六〇年到一九七五年期間負責全球廣告及宣傳，同一期間，他曾在華納兄弟影業擔任一年的執行總監。他為哥倫比亞電影公司製作了電影《好萊塢騎士》，與約翰・鮑曼共同製作《大法師２》，並在電影領域廣泛授課。

　　研究觀眾品味是困難的，甚至幾乎不可能……我認為接近觀眾的唯一的因素是時尚。

　　電影產業，在它誕生之日起，就一直處在不斷的變化當中。它從來都不是靜止的，總是以某種方式對新的環境做出反應。它作爲一種交流的方式，或者說作爲一種藝術形式，從來都是不斷變化的。

　　但是，也不要簡單認爲電影已經變得面目全非了，不要認爲它已經是一種新的藝術形式，有全新的觀眾和一整套完全不同的商業規則。事實上我們觀察到，現在的電影在戲劇內容上還是很傳統的，包括一些在整個電影產業歷史上很成功的電影。改變的是製作技巧，新技術使電影人掌握了更多的靈活性，能把電影拍得更眞實，展現前所未有的視覺效果。在電視，特別是音樂影片浸淫下成長的觀眾，更傾向於喜歡用視聽語言講故事時的留白，在更短的時間內獲取更多的資訊。因此現在電影的節奏要比以前更快，更「電影」一點，但是故事基本上是相同的。

　　電影不應該忽視社會關注的焦點和美學的追求，以營利爲目的的大製片廠應該一直把電影當作一個逃避現實的娛樂形式。這些企業的管理者必須表現出對股東的責任，並對利潤和損益報表負責，這是一個大製片廠必須遵守的原則。因此，目前製片廠製作的電影和以前的並沒太大區別。

　　但是，這並不代表電影業沒有在緩慢的發展。現在，電影技術比過去更加複雜，觀眾品味也更高了，這個國家的觀眾比以前更加成熟，在藝術和文學方面有更強的接受力和寬容度，例如，觀眾已經能接受更爲直接和清晰的性愛場面。然而從本質上講，電影只是以更爲現實的方式處理個人問題，那麼它的現實性和細節的處理，不應該偏離基本的逃離現實的娛樂訴求。

　　然而，我們絕不能混淆製作什麼以及如何製作。我已經說過，實際上，電影在本質上是有很大的穩定性的。接下來我將講述電影和其他產業不一樣

的地方。

其中最大的不同之一是電影市場的不確定性。許多其他行業，在每年展開工作時，對市場都有準確清晰的瞭解，家電行業可以判斷出其潛在的銷售對象，並可以在冰箱款式、型號和生產的單位數量上做出準確的商業判斷。不幸的是，電影業並沒有如此高程度的預見性，在得到拍攝許可之前，一個大製片廠能確定的是它擁有自己的電影院、知道市場在哪裡、知道一年內可以生產多少部電影，而這些影片會以常規方式展出。時至今天，即使製片廠是屬於全球性的大公司，電影市場仍然有很大的不確定性。

電影商業與於其他商業區別的第二個主要因素，是個人的創造性對生產成本和市場的影響。研究觀眾品味是困難的，這是「老把戲」的一個重要方面，新規則並非真正的改變了它。我認為接近觀眾的唯一因素是時尚，是試圖去判斷明年要推出怎樣的風格：如何定制庫存、買多少布、如何裁剪等等。這是一種猜謎遊戲，就像前人所言，拍電影「不是一個產業，而是一種疾病。」

讓我們考慮在這個遊戲中主創的作用。最終，電影是產品，產品的包裝可以比它的內容更重要，包裝是否吸引人取決於是否有與它匹配的名字。比如說，擁有一個相當好的劇本的製片人，用一個好演員的話，花四千五百萬美元就可以製作一部電影，而如果聘用一個頂級的演員，要花費七千五百萬美元。這額外的費用是他必須考慮的，因為涉及到實際回報；是否值得花費額外的數千萬呢？投入更多頂級演員會使電影獲得票房上的成功嗎？會的，畢竟似乎只有少數演員擁有強大的號召力，同時在海外也有市場。逃避現實的娛樂業仍然吸引全世界的目光，儘管「明星制」是美國過去的制度，但是許多影片仍然是因為某一個演員的加入而被允許製作的。

在某種程度上，當代觀眾決定了好萊塢會生產什麼類型的電影。這是可悲的，但事實上電影一直是模仿的產業而不是創新產業。失敗的電影比比皆是，在七○年代，大家都知道出現了新的人口特徵，得知我們有一群年輕的觀眾，電影人直接反應是，根據年輕人的口味和興趣來製作電影，結果導致很多電影的失敗，總是這樣，而且我不認為這是可以改變的。

年輕的電影觀眾在此期間所做出的非凡的貢獻，在於養活了重複性的產業，他們喜歡看電視，這成為他們經歷的一部分，看電視就像跟朋友往來一樣。重複性的產業是成功的關鍵，比如說《鐵達尼號》和《星際大戰》系列，這些電影重新定義了潛在收益的局限性，而新的影片一直不斷挑戰這種高度。

九○年代，過去喜歡《魔繭》和《溫馨家族》的電影觀眾現正趨向老齡化。在四○年代和五○年代出生的嬰兒已經長大，他們接收的大量資訊來自

銀幕，他們發現了電視和電影之間的共生關係，而去電影院看電影成為他們生活的一部分。

隨著電影和電視的融合，今天的兒童繼承了這種基於銀幕的傳統，大量電影觀眾是由網際網路培養起來的，懂電腦的孩子遠遠領先於他們不太懂電腦的長輩。「厄夜叢林」計畫體現了網際網路「口碑行銷」的力量。簡單的說，網際網路代表了一種新的資訊傳播管道，直接通過網路向青少年的意見決策者輸出資訊。

事實上，業內人士瘋狂的努力分析觀眾的慾望，否認電影作為娛樂產業的歷史以及他們的直覺，只是盲目跟隨熱潮。如果說有一種方法能使影片成功，那麼管理者的另一個選擇是去製作有趣的電影，不用考慮他們是否能夠迎合一部分特定的觀眾。一個大製片廠每年能製作十至十五部電影，它應該致力於講出精采的故事，拍出有趣的、不同尋常的、特別的電影。

事實證明：成功的電影都是經過精心導演、編劇，製作精良的，是大多數人都能感同身受的。但是，這並不意味著管理者應回避風險，因循守舊，沒有專業化訴求。

當然，在最好的情況下，電影也有可能遭受失敗。但是我想這大多數是因為行業的發展，比如說管理階層收購。在這種情況下，我們是可以預見變化的，而我認為這些變化通常是最壞的。我們一定要記住，五〇年代以前，電影工業仍是在所謂的先鋒派手中，不管他們是好是壞，或是標新立異，對還是錯，他們是美國商界的獨特群體。他們的背景不同，他們都不是出自電影學校，許多人是移民，當他們來到這個國家時，已經差不多是青少年了。由於沒有學術訓練，他們進入各行各業，恰好在電影誕生時加入了這個行業，所有人都有天生的表現力、對這個國家商業社會的直覺以及電影將走向娛樂產業的預見能力。

這些都是非常特別的人。當他們這一代人成為過去，新的管理階層或股權所有者取代了他們，並且發生了重大的變化，幾乎每一個公司都是一個企業集團，公司過度商業化。在美國的傳統文化下，這些新人是由受過良好培訓的商學畢業生組成，他們習慣了高度系統化和結構化的商業機構，他們知道所有關於如何管理一家公司的知識。而當他們進入電影行業時，發現電影產業是無形的，並且似乎沒有規則，他們嚇壞了，他們感到自己的商業訓練受到了冒犯，而他們有衝動去使其系統化和結構化，從而使得公司是「合情合理的」，而這往往是災難性的。

公司集團化似乎不會終止。舉個例子：可口可樂在一九八二年大張旗鼓買下哥倫比亞電影公司，但僅僅幾年後就持股減半，並在一九八九年索尼收購哥倫比亞時將股份全部賣出。在查理·布魯丹領導下，一九六六海灣與西

部工業公司成功收購了派拉蒙電影公司,由於對公司集團化很重視,海灣與西部工業公司在一九八九年把它改名爲派拉蒙傳播公司,在一九九四年,維康收購了派拉蒙;華納兄弟影業在一九六七年被七藝製片公司收購,接下來我們看到的電影大多數都不成功。

史蒂夫‧羅斯帶領金尼服務公司於一九六九年收購了七藝製片公司,並重組了華納,至此華納才重新活過來。金尼的老將們選擇了沒有存貨的商業模式,使得金尼的公司在三大業務下茁壯成長:辦公室清潔業務、殯儀館業務,以及停車場業務。但史蒂夫‧羅斯看到了世界娛樂事業的潛力,讓音樂和電視與電影融合,此舉大獲成功。他還把母公司改名爲華納傳播公司,在一九八九年與時代公司合併,成立了時代華納公司。新聞集團在一九八五年收購了二十世紀福斯影片公司;環球唱片自一九六二年合併以來一直穩定,直到一九九一年被松下收購,然後由西格拉姆公司在一九九五年收購,二〇〇〇年再與維旺迪合併,二〇〇三年宣布與奇異家電公司旗下的美國國家廣播公司合併。

老前輩天生就是賭徒、新一代被迫變成賭徒,但他們並不適應這種角色,他們是商人,沒有好商人喜歡賭博,相反,他們想儘可能保證他們的勝算。但是,像天價請來的明星或者大導演這樣的「保險」卻可能引發大災難,《2013終極神差》和《地球戰場》就是好例子。

一個在管理方面的有趣的迴圈已多次在電影商業重複發生。它發生在新一代的管理人員接管製片廠的時候,他們通常不熟悉電影商業的某些階段,尤其是行銷和發行,他們向行銷或銷售總監詢問今年應該製作多少部電影。答案是:如果你已製作了六部成功的電影,就我能操作的企劃來說已經夠了;而如果你製作了二十部電影都失敗了,那你還得繼續生產。新一代的製片公司高階主管關注的不是製作什麼樣的電影,而是製作多少部電影。出於製作電影的強大衝動,他們會尋找一個因故事內容或涉及的人物過多,而被保守派管理者拒絕的題材,但是,他們都熱衷於拍電影,所以他們做出冒險的創新決定。從做出決定到看到票房成果的三年中,這一代製片廠高階主管通常會製作出轟動一時的作品,他們的賭博已見成效,但他們也看到部分利潤因爲某些藝術家的參與分成而流失。現在這支管理團隊成功而富有,他們已經不再是三年前的賭徒了,甚至開始認爲他們知道自己在做什麼,這種想法在電影界是可怕的錯誤。他們開始制定更苛刻的條約,儘可能大幅度減少其他人參與分成,以保護他們的利潤,他們不再饑渴。

這時另一組新的高階主管又收購了另一個製片廠,他們也和三年前的高階主管那樣「饑渴」。一個代理人來到第一組高階主管人員這裡,試圖銷售他的「商品」,開價頗高,並試圖讓「顧客」參與分成。第一個公司拒絕這

項交易，所以代理人穿過這條路，去找第二個製片廠，而這些「饑渴」的管理者和代理人達成了交易，就這樣迴圈下去。有趣的是，製片廠出於絕望或者需要被迫把賭注壓在劇本上，而這使他們取得了成功。在電影產業，直覺和運氣發揮了巨大作用。

管理者的另外一個挑戰是經營具有巨大潛力的海外市場。舉一個例子，《鐵達尼號》的海外票房和國內票房一樣多，全球票房達到十二億美元左右，六億美元的海外票房和六億美元的國內票房。另外，美國電影的上映使得全世界為之興奮，這種興奮度是通過網際網路和美國有線電視新聞網以及音樂電視網（MTV）進行傳播的。為了充分利用這種宣傳，製片廠的管理階層提出了全球發行模式，現在國際發行的日期基本與美國國內同步。

不幸的是，電影不是僅僅依靠文字的產業。製片廠需要具有獨特才華和理解力的人才來提高工作效率。將來能獲得成功的大製片廠必須具備以下幾點：

（1）把計算通膨後的工資和生產費用降低到合理的水準；
（2）主創人員「確保」劇本經過開發，使得製作出的電影能具有在全世界受歡迎的潛力；
（3）具有吸引業內人才加入企劃的能力和技巧；
（4）具備與主創者，尤其是天才導演、作家、明星等人獨特的個性進行周旋的外交技巧，同時在酬勞方面給予他們現實和負責任的控制；
（5）懂得如何與新的高階主管合作，他們可能因為剛加入新併購的公司而不熟悉電影行業，確保企業文化不會產生衝突。烏托邦？也許吧。這幾乎是無法實現的條件，但有明顯跡象表明有些管理者正逐漸靠近以上條件。

作為融資發行商的電影公司

THE FILM COMPANY AS FINANCIER-
DISTRIBUTOR

作者：大衛‧佩克（David V. Picker）

是賀曼娛樂公司的總裁，負責全球性電影製作。在紐約期間，他曾擔任三家公司的融資商總裁：聯藝（一九六九～一九七二年），派拉蒙分公司（一九七六～一九七八年）和哥倫比亞電影公司（一九八六～一九八七年）。他畢業於達特茅斯學院，於一九五六年加入聯藝。隨著職位不斷上升，他負責的電影有《湯姆瓊斯》、《００７》系列、伍迪‧艾倫的電影、《午夜牛郎》等等。在派拉蒙，他負責的電影有《週末夜狂熱》、《火爆浪子》、《天堂之日》和《凡夫俗子》。佩克曾經在羅瑞瑪電影公司（《無為而治》、《軍官與紳士》）擔任總裁，獨立製作電影，而後他加入大衛‧普特南所在的哥倫比亞電影公司，擔任總裁兼首席運營官（《希望與榮耀》、《學校萬花筒》、《頭條笑料》）。作為製片人，他的成績包括《萊尼》、《選美風波》、《雷公彈》、《朱門血痕》、《愛的故事續集》、《大笨蛋》、《是誰幹的好事？》、《妙醫生與騷娘》、《街頭起舞》、《再見的人》、《大家閨秀》、《天降神蹟》、《燃燒華盛頓》和《激情年代》。

如果一個公司不能保持每年四千萬至一億美元的電影生產，那麼冒的風險實在是太大了。

自一九五○年以來，成立於更早時期的主要電影公司不得不爲自己尋找一個新的角色，來適應不斷變化的產業。聯藝創造出了可能在許多方面被視爲藍圖的做法，它試圖成功運用金融市場和電影的發行來合併已有的企業。

爲了瞭解這個新的身分如何確立，我們需要考察亞瑟・克林姆和羅伯特・班傑明在一九五一年如何從查理・卓別林和瑪莉・碧克馥手中收購聯藝，該公司一直在虧損，但在一九五二年底，聯藝已經出現赤字。這時克林姆和班傑明正在考慮爲自己製作的電影融資，他們的計畫是通過與具有創造力的公司合作，來爲影片融資。他們最初的想法涉及自主創新的延伸，以及讓製作者參與分成，該公司的目的是確保所有的發行權利和電影分成，這種運作方式顯然是違背製片廠的政策的。製片廠原本可以擁有影片的版權，但通過保留的剪輯權，製片廠並沒有放棄對個人創意的控制。

當然，這種想法在聯藝建立起強大的資金基礎前，是經不起考驗的。但是，克林姆和班傑明帶來的系列片的觀念，開始成爲公司賴以爲生的一種方式。早期與電影人合作的成功作品包括《日正當中》、《非洲皇后》和《紅磨坊》。到五○年代中期，他們還主動與各電影公司合作，其中之一是聯美影片公司，結果我們看到了奧斯卡獲獎電影《馬蒂》、《空中飛人》和《秘密笑容》。後來他們與米尼奇公司建立了良好的關係，製作影片多達六十部。

在整個歷史上，聯藝在資金許可的情況下給予創作者很大的權利，包括劇本、選角和導演的風格，儘量讓他們拍自己想拍的電影。聯藝得到的回報在好萊塢是革命性的，它吸引了世界上頂尖電影製作人的加盟！

其他公司最終也跟上了聯藝的腳步，因爲聯藝的做法，除了管理技巧高

超之外，並不是不可學的。一九五二年克林姆和班傑明提出讓製作人擁有創作自由的哲學，帶來了今天整個電影產業的商業行為。

可能需要詳細說明，他的理念被很多融資商運用來執行具體企劃。我們可以研究一美元票房收入是如何分攤的，從這裡追溯根源可以讓我們瞭解如何使公司盈利。

讓我們假定平均有一半的票房讓電影院保留，而另一半則轉移給電影發行商。發行商並不參與電影院通過減價活動的分成，這部分收益只由電影院所有（見莎麗·雷石東的文章《放映業務》）。給發行商的五十美分代表了100%的電影租賃費。當發行商說，一部電影有「四千萬美元收益」這並不意味著它的票房總額為四千萬美元，而是發行商的租賃費。這個數字事實上代表的是融資發行商的收益，而這取決於公司與世界各電影院的協議。

這筆錢有一部分用於發行電影：30%用於美國、加拿大和其他國家的發行。付給國內發行商的每一美元裡，有三十美分通常是作為其發行費給予的。另外，扣除發行費用，還有印刷、廣告以及利息等其他開銷。那麼，在「影片租賃費」中，有三十美分被視為發行費，其他的費用是用於印刷、廣告、利息、稅收和促銷的（行銷費用可以相當龐大，在某些案例裡，有一半以上的費用用於行銷）。還沒談到的是「製片人淨利分成」，這是用來確保貸款回款，資助該影片製作。如果一部電影花費八千萬美元，用於融資和發行，那麼在影片達到收支平衡點之前，構成「製片人淨利分成」的資金應該達到約八千萬美元。但僅僅依靠電影院並不能賺取那麼多的資金，製片廠需要從家庭視頻、DVD的銷售和其他巨大的海外收益，來達到收支平衡。

這樣說來，所有的利潤由融資發行商和製片人分成，比例從五五分帳到八二分帳。通常對融資商比較有利，並由議價能力而定。由於賺取利潤的時期較長，還有更多的「重大交易」一直在進行中，總的利潤分成最先「從總數中取得」，不管最終的收益是多少。其他的分成方式可能讓導演或明星先分成，然後在後面的收益中，他們可以在固定的收支平衡已經達到以後，但在利潤被分割之前，再以達成的交易分成，或者在投資貸款已經被還清的情況下再得到分成。

在這種情況下「總收入」才是發行商要考慮的，而不是票房。例如，某演員的酬金是兩百萬美元現金和總利潤的10%。如果電影總收入為四千萬美元，演員將提前收到兩百萬美元，外加四百萬美元，而演員不用考慮到發行成本、印刷、廣告或任何其他費用，如果電影賣座，總利潤的分成方式可能是一個有利的方式。

總結起來，如果製片人來自各方的淨收入和大體的風險相對應，公司的運作是良好的。如果影片不小心失敗了，損失可以從多種分配費用收回，不

會威脅一個基本的財政狀況，那麼公司也處於良好狀態；如果公司花費巨額投資，而沒有收到任何利潤，那就很棘手。這就是爲什麼任何一個公司把大錢花在一部電影上是極度危險的。電影一旦失敗，他們失去的不僅是支持公司運轉的發行費用，同時他們沒有發行收入來還貸款。那麼當然，他們也沒有「製片人淨利」了。

一九六七年泛美公司收購了聯藝，努力實現多樣化，打進休閒時尚領域，就像海灣與西部工業公司收購了派拉蒙一樣。此舉給聯藝打了劑強心針，因爲它是現在資產負債過十億美元，但隨著非電影企業管理的到來，高階主管和電影製作人之間，以及企業與製作人之間的隔閡越來越大，在本案例中，母公司下達的政策讓克林姆和班傑明無法接受，於是他們在一九七八年離開了聯藝，成立了獵戶座影業，泛美也在一九八一年退出了電影業；可口可樂公司曾在一九八二年收購哥倫比亞電影公司，在一九八九年通過把哥倫比亞出售給索尼，也退出了電影業；松下於一九九五年結束了對環球長達五年的所有權，把它賣給西格拉姆，而西格拉姆在二○○○年把它賣給了維旺迪，然後，維旺迪宣布其製片廠資產與奇異家電公司的美國國家廣播公司於二○○三年合併；獵戶座影業在一九九二年宣布破產，獵戶座影業和聯藝的電影圖書館現由米高梅所有。

在分析現在的電影公司是如何運行的時候，我們需要的是傳統的長期管理智慧，來建立一個經營理念，並持之以恆。只有當這種能經得起考驗的規則和哲學建立起來，市場才不會是混亂的，因爲總有人準備出資進入電影業，或者說開始做自認爲會受歡迎的影片。

其結果是，成本上升無法控制。一個公司如果不能保持每年穩定投資四千萬美元至一億美元，那麼風險實在是太大了。不管貸款，行銷費用就已經是天文數字。（參考羅伯特‧傅利曼的文章《電影市場行銷》）這反映了電影業特殊或不尋常的本質，因爲電影是需要冒險的，要投入數以百萬計的成本，並針對全球觀眾。但是，如果一個公司能制定自己的哲學理念，而且它是聰明的、幸運的、有紀律的，並有拒絕誘惑的能力，高成本的包裝宣傳，那麼就可以減少風險。

回顧多年來電影產業是如何變化的，首先考察代理人。他們本身已成爲明星，交易已經變得比產品更重要，談判員比製作人更重要，而且電影變得有套路可循。一個很好的例子是製作續集（現在越來越少了），因爲續集有保證，而不太有新意。管理部門的解釋是，觀眾在說：「我喜歡我所知道的。」但是，製作高價位的續集意味著，這些投入沒有放在觀眾不知道的影片上，因爲那樣風險太大了。

對新人的培訓也已經發生改變。新的電影製片人從哪裡來？大多來自

電影學院，而不是電視或電影公司，就像在過去，製片廠看少不更事的學生的作業，並支付大筆的錢。一位年輕的作家走出電影學院，一個劇本可以賺八十萬美元，而如果他決定一生都拍電影，他的電影一定會被拍出來，但是只有少數的天才能在巨大的壓力下生存。

大製片廠做生意的方式已經保持四十年沒變了。任何一個製片人可以很方便的達成交易，憑著交易中的條款，他或多或少有議價能力，但他也知道融資發行商會拿走大部分利潤，這一點並沒有改變，任何想要占據一個更有利的位置的人，必須讓大量資金到位，並與給定的製片廠達成協定。

儘管這個產業與人脈關係密切相關，但是改變的是這些關係的本質。今天，電影產業以交易、金錢和權力為基礎，而不是一個電影人決定與一個製片廠建立長久的關係，仔細在最好的氛圍中尋找有創意的商業性劇本。米尼奇兄弟在聯藝拍了六十六部電影、史丹利‧克藍馬拍了十部。今天，很難找到一個人可以連續為一個公司拍攝超過兩部電影了，你想要人脈關係嗎？付多些錢，你就會有了。

這是一個賣方的市場，並且因為已經沒有神聖的協議，如果賣方有一個企劃，那麼像哥倫比亞公司、派拉蒙和福斯會競爭這個企劃。如果企劃令人滿意，預付款問題、樣片問題、定剪權問題、淨利的分配，一切都好商量；如果該企劃不太令人滿意，融資商的競爭力較弱，那麼議價籌碼就小了，在這種情況下，賣方將面臨更嚴苛的條款和選擇。

一位製片人和融資商或者發行商一樣面臨著這樣的兩難。觀眾想要看什麼？他們對一部電影的感覺如何？所有製作過程中的問題是無法分析的。在這方面的一個困難是時間的滯後，做出投資劇本的決定或者進入拍攝階段的決定，到影片放映之間的時間差。另外，觀眾口味出現了兩極分化，實際上，這意味著成功的電影比以往任何時候都成功，但不成功的電影就更加不成功。從前，我們有一個基本觀眾群，你知道你的每一部電影都可以贏得一定數量的觀眾。但是現在那些觀眾已經不存在了。怎樣才能知道這部投資八千萬美元的電影在一年以後會受到觀眾的喜愛？

最後，我想說我們處在一個更不安全的時代，但同時比以往任何時候更刺激。觀眾是非常難以預測的，而且他們的決定往往並不涉及電影的價值。當數百萬美元投入到精心選擇的觀眾會去看的電影中時，這就是很可怕的電影了。電影產業的問題是人與人之間沒有信任，發行商不相信放映商、放映商不信任發行商、製片人不信任主創人員、主創認為發行商的意見是沒用的、融資商認為主創在拍攝過程中拍了白白浪費了四十三天……

關於電影的未來，我一直看好它的發展，它將永遠存在於銀幕上。但是，讓人傷心的是，五〇年代後期到七〇年代早期的聯藝影業博物館，已經

不再和電影人有關係了，它屬於那些出資擁有其所有權的人。

那個時期的聯藝具有家庭式的溫暖，這使得電影人及高階主管之間有某種獨特的忠誠，今天的電影管理風格與美國公司的管理模式相像，這就不能產生溫暖的感覺。商人必須找到合適的出路，電影產業已經存在多年，由堅強和特殊的人才管理，他們生長在電影的環境裡，深愛著電影。今天，它真的不是電影產業，這是一個產品的商業，而這種產品恰好是可以賺取幾倍利潤的電影，重點不是在電影人和產品（除了在宣傳方面），而是結果，即可以用它賺錢，需要怎樣的交易，以及如何達成交易。這並不一定預示著呈現在銀幕上的產品具有多大的深度。

 獨立精神
THE INDEPENDENT SPIRIT

作者：芭芭拉‧波義耳（Barbara Boyle）

美國加州大學西洛杉磯分校電影、電視和數位媒體系的主任。在此之前，她是瓦爾哈拉電影公司的總裁，全球電影和電視的主要製片人。作為波義耳—泰勒的合作夥伴，她製作的電影包括《本能反應》、《第三類奇蹟》和《脫線沖天炮》。波義耳女士與朋友共同創辦女王影業，並擔任總裁。公司在全球市場上共同出資並發行了二十五部電影，包括《我的左腳》、《新天堂樂園》和《追夢者》。她還擔任了雷電華電影公司（《誰為我伴》、《漢堡高地》）的執行副總裁；在獵戶座影業擔任全球製作的副總裁（《魔鬼終結者》、《神秘約會》、《前進高棉》），是羅傑‧柯曼的新世界電影公司的首席營運官兼執行副總裁。加州大學洛杉磯分校法律系畢業，榮獲了一九九九年度最佳校友稱號。之後波義耳女士成為獨立製作和發行公司美國國際電影（AIP）的顧問，然後自主創業，開設針對娛樂法律的科恩&波義耳律師事務所。她是「女性影展」的創始成員，她曾擔任主席，並於二〇〇〇年榮獲久負盛名的水晶獎。波義耳女士是加州大學洛杉磯分校娛樂法律諮詢理事會的創始人，亦是好萊塢婦女政治委員會的創始成員，以及獨立電影企劃的董事和總裁。

從本質上講，獨立精神歸結為控制和視覺的完整性。

獨立精神是電影人在製片廠之外拍攝電影的衝動，他們面臨更多的風險，製作的電影往往比傳統規則下製作的電影更引人注目。

強大的獨立電影精神貫穿著電影的整個歷史，具有獨立精神的電影人包括：一九一九年創辦聯藝的高階主管（查理‧卓別林、道格拉斯‧費爾班克斯、大衛‧葛里菲斯和瑪莉‧碧克馥）；製片人山繆‧高德溫、奧森‧威爾斯；五〇年代有能力與製片廠平等合作，而不是為它工作的導演們（例如亞佛烈德‧希區考克）；從製片人變成具有社會良知的導演史丹利‧克藍馬；一九五二年復甦的聯藝合作夥伴，亞瑟‧克林姆和羅伯特‧班傑明，他們與米尼奇獨立製片公司，聯美影片公司和克藍馬公司結成聯盟；製作並發行自己電影的魯斯‧麥爾；同樣也製作並發行自己電影的約翰‧卡薩維提；山姆‧阿考夫和詹姆士‧尼爾森的美國國際電影；羅傑‧柯曼的新世界電影公司；發行商山繆高德溫電影公司；以及今天的亨利‧嘉格隆（見他的文章《獨立電影製作人》）。有無數的人擁有獨立精神，有太多的名字可以列在這裡。

當代獨立運動可以追溯到五〇年代，電影公司已經簽署法令，司法部同意剝離自己的電影院。一九五二年聯藝的克林姆和班傑明吸引了具有獨立精神的電影人加入，實施「放手」管理，在確定導演、製片、主要演員、劇本、預算及等級之後，不干預藝術創作。（見大衛‧佩克的文章《作為融資發行商的電影公司》）。他們的業務計畫是作為一個資助者、融資商，只有當製作人違反了合約的規定，如超過預算或更換主要演員，才會遭受干預。否則，聯藝高階主管只是等待電影的完成，然後進行市場行銷和發行。

本文重點在於獨立電影製片人，而不是發行商（見鮑勃‧伯尼的文章

《獨立發行》）。由於發行是連接獨立製作者和觀眾的關鍵，任何關於獨立精神的討論必須包括從上世紀七〇年代到九〇年代美國的兩個獨立發行公司，新線和米拉麥斯。這個時期製片廠還不想給自己貼標籤，而觀眾已經開始關注新線影業好尋找出色的類型電影（《１３號星期五》系列、《半夜鬼上床》系列及《忍者龜：炫風再起》），並關注米拉麥斯激進的外語片或美國以外地區製作的電影（《新天堂樂園》、《我的左腳》、《亂世浮生》）。觀眾只需要上網，就可以查到一大堆在海外拍攝，令人滿意的電影。如今，這些公司嚴格來說已經不再是獨立的了，新線的一部分屬於時代華納，米拉麥斯則是迪士尼的一部分。

家庭錄影帶在八〇年代初的收入增長，大大影響了獨立電影的融資和發行，因爲電影的一大部分收入可以通過家庭視頻來獲得，資助獨立電影製作。當時，獨立製片人尋求資金可以把家庭視頻和院線發行分開，因爲家庭錄影帶發行商通常是獨立的、新成立的公司。要經過好些年，製片廠才會決定減去中盤商，建立自己的家庭錄影帶分公司，此時家庭錄影帶的權利減少了，因爲美國的發行商要求掌控在各種格式裡的所有權利。

大公司收購了新線和米拉麥斯，還有獵戶座影業的倒閉（甚至在它發行了奧斯卡最佳電影《與狼共舞》和《沉默的羔羊》之後），這些情況證明獨立發行並不容易生存，因爲製作和行銷成本不斷上升。今天，大多數製片廠採取獨立的發行方式，或舊式發行，進一步削弱眞正獨立的發行。舉索尼爲例，它喜歡在百貨公司做這樣的安排，一樓是索尼經典，二樓是幕寶電影公司，閣樓是哥倫比亞影業，這樣，預算相應增加。剩下的少數眞正獨立的發行商獅門影業在二〇〇三年收購了藝將影業。

從本質上講，獨立精神歸結爲控制和目標的完整性。在一九八〇年，洛杉磯的作家、導演、演員和製片人聯合起來，交流獨立電影製作的過程，他們成立了非營利性的獨立電影企劃，該企劃繼承了獨立電影的理想。

今天，在唐恩·哈得森有遠見的領導下，美國獨立電影製片協會在各大城市舉行會議，包括洛杉磯、紐約、芝加哥、邁阿密、明尼阿波利斯與聖保羅都會區和西雅圖，這是具有九千名成員的大組織，我很自豪能夠成爲董事會成員及前任主席。

美國獨立電影製片協會在闡述其使命時說到：「獨立電影支持了藝術家的多樣性、創造力和視覺的獨特性。」美國獨立電影製片協會的企劃和服務可粗略分爲三部分：教育、支持和發展觀眾。

爲了加強教育，美國獨立電影製片協會在洛杉磯和紐約的分會發行了《電影人雜誌》。在洛杉磯的協會還舉辦一系列研討和電影放映，不僅向紐約介紹會員和其他電影製作人，同時也加強學習有關電影製作工藝的知

識。

　　每年電影教育的企劃是電影融資會議、數位系列、獨立製片人系列。協會也支持電影製作洗印室，為導演、作家和製片人開展專門講座。舉個典型的例子，某年，教育方案包括從博士的攝影課程（申請人必須是製作過兩部電影的攝影指導）到向所有人開放，為期六個星期的研討會。

　　洛杉磯的協會還贊助企劃，包括向新人提供培訓和指導。該方案側重多樣性，把新創作者與合適的導師匹配起來，學習一段時間。申請人可以申請紐約或者洛杉磯的課程，但必須是十八至二十八歲之間，要有拍片經驗，可以是其他有色人種或同性戀。

　　協會支持會員表現在以下幾點：免費提供商業和法律諮詢，拍攝設施設備（包括數位相機和剪輯），合約和預算樣本資源庫以及製作軟體。該團體以合約把會員和行業聯繫起來。

　　培養獨立電影的觀衆是協會獨立精神獎的重要目的，這一傳統可以追溯到一九八四年。聖塔莫尼卡的頒獎晚會在美國精彩電視臺和獨立電影頻道播放。獨立精神獎的提名擴大了我們對於獨立精神的定義：

* 獨特的視覺效果
* 原創的進步的主題
* 開銷小（對總製作成本和個人賠償的謹慎安排）
* 獨立電影資源裡的融資比例

　　協會的網站（www.ifp.org）提供免費的電影製片人豐富資訊。這裡有一個例子：該主頁提供了一個標題欄。每個標題打開一下拉式選單，允許大家做高級搜索。例如，「新聞」這個標題代表專題文章、導演訪談、電影節或其他競賽的截止時間，並提交會員簡訊。「企劃和活動」展示這個城市正在開展的活動。「拍你的電影」讓訪客探索論壇，專家問答，針對前期籌備、製作、後期製作和發行的報告。「網路中心」有工作列表、分類、供應商的折扣和目錄。「目錄」實際上是一個功能強大的搜索引擎，包含了大量媒體公司，包括聯繫資訊和工作人員的名錄。此外，協會的網站還有其他很多資訊：如以紐約爲中心的交易市場，該市場是爲買賣雙方服務的完成片市場；《電影人雜誌》；每年在曼哈頓舉辦的紐約獨立電影獎等等。

　　如果你是製作人或者是傳媒工作者、學電影的學生，我建議你參加這樣的活動，在西雅圖、明尼阿波利斯與聖保羅都會區、邁阿密、芝加哥、紐約或洛杉磯都有。當電影人見面並談論電影、交流彼此的想法時，是令人興奮的，這可以建立你的人脈、有機會拿到有價值的合約、有被雇傭的可能性，

或是交到朋友。

獨立精神能給商業問題提供創造性解決方案。我與羅傑‧柯曼和他的新世界電影公司說明了這一點。當時我們遇到的問題是新世界電影公司需要冬天的影片。

我們已經成功的拍攝了一個夏天的類型電影（由喬‧丹堤導演的《食人魚》，由朗‧霍華執導的《俠盜獵車》），這通常在勞動節放映。由於放映商往往在隔年四月才付給我們費用，那麼當夏天又到來時，我們需要拍攝關於冬季的電影來支持我們的現金流。解決辦法是爭取在市場上尋找已經完成的獨立電影，經過徹底搜尋和篩選，我買了英格瑪‧柏格曼的《哭泣與耳語》，獲得巨大成功，羅傑因此想要更多這樣的電影。我們在接下來的八年裡收購了法蘭索瓦‧楚浮的《巫山雲》，並從其他最好的電影人手中收購了二十部電影。這擴大了新世界電影公司的名聲，並湊巧導致聯藝第一品牌的經典劃分——聯藝經典。有趣的是，新世界電影公司購買的一些電影是由聯藝或其他美國製片廠投資的，他們只保留了一定的國際市場，但是沒有了國內市場。

獨立製片人一直很出色。約翰‧塞爾斯也許是一個作家兼導演最好的例子，他很多產，創造出生動且無與倫比的電影，所有作品都由獨立電影公司投資，三十年都是如此。其他例子包括羅勃‧羅里葛茲、史蒂芬‧索德柏、金柏利‧皮爾斯和戴倫‧亞洛諾夫斯基，他們在獨立的公司和製片廠之間來回走動，根據企劃的不同，也許不可避免遺漏了你最喜歡的電影製片人的名字。

我個人認為，獨立電影世界不是一個畢業生進入大製片廠之前的農場訓練場。獨立電影公司和製片廠領域都是獨立的實體，共存於電影業。舉例說明製片人如何利用這一點，同一年，邁可‧泰勒和我共同製作了《本能反應》，耗資五千四百萬美元，我們也製作了《高線》，耗資二十五萬美元。

獨立電影仍然是當今時尚，藝術院線支援了英語和其他語言藝術片的放映，讓觀眾可以看到高品質的娛樂電影。一個獨立電影時不時闖出來，並賺取大量票房，從我自己的職業生涯中舉例就包括《烈血焚城》、《我的左腳》、《新天堂樂園》和《春光奏鳴曲》，觀眾把這些獨立電影放在自己最喜愛的電影名單上。隨著資金的到來，經濟的拍攝電影仍是一個獨立的標誌。現今真正的獨立製片人一起從幾個管道融資，交換地區發行權，這樣，一個獨立的電影製片人比起製片廠的製片人更對投資者負責，但是，獨立製片人的融資更加困難了。例如，多年來德國稅收減免和新人市場基金已經可以給製片人提供投資，但這也是有限的。如前所述，現在的獨立發行商已經很少了，因此，如果被製片廠分公司拒絕的電影，買家就更少了。電視發行

也在下降，雖然家庭錄影帶（DVD）的銷售正在上升，但這些權利是被算入整體權利裡的。

現實情況是，在這個時刻，總體來說電影產業面臨融資的挑戰；儘管每年的票房很好，但公開的娛樂公司股票都下跌。在過去幾十年的所有權發生了重大變化，哥倫比亞曾經爲可口可樂所有，現在被收在索尼旗下；環球唱片（環球娛樂公司）的所有權已經從松下轉移到西格拉姆，再到維旺迪，最後是奇異家電；泰德・特納收購了新線，又被時代華納買下，後又被美國線上購買。這對獨立電影的融資意味著什麼？

在投資方面，我們的產業承受著巨大壓力，尤其是獨立電影。在經濟回升時期，資本市場似乎對電影融資便利。製片廠的管理似乎不屑於帳外融資，因爲他們的股票強，並且他們不同的業務（電影、電視、主題樂園和連鎖經營）似乎能成功的賺錢。但在經濟不景氣的時候，電影公司很擔心帳外融資，並設法利用一切可用的資本市場。對於獨立製片人，對於資金的競爭可能使其變得不那麼獨立，而製片廠則對同資本的競爭十分激烈。

未來何去何從？有人說，新興技術將提高創造力，從而使電影製作移到桌面上。雖說車庫樂隊可以在網上製作自己的CD，並在網際網路上出售，但是，擁有一支鉛筆和一本記事本不會使一個作家獲得成功，所以獲得技術不代表電影人能成功。無論設備如何，只有擁有創造力和專業精神以及自身的經驗和才華，才能出類拔萃。顯然，網際網路對新的電影人產生很大的影響，在網上可以看到短片。它繼續影響著全世界的電影輿論，通過口碑行銷，並很可能成爲一個新的收入來源，因爲它讓觀眾可以在家裡觀影。

融資的未來是怎樣的？爲獨立電影尋找投資一直是困難的。不過，獨立的精神是生生不息的，它一直存在電影人和觀眾的心裡，遍布世界各地。這是對獨立電影人有挑戰的時代，要去接受挑戰，做自己該做的事情。

第5章

協議
THE DEAL

娛樂業律師
THE ENTERTAINMENT LAWYER

作者：諾曼・加里（Norman H. Garey）

　　洛杉磯西部的加里、梅森＆斯隆律師事務所的合夥人。他代理的客戶包括電影界和電視界的演員、導演、編劇、製片人以及製作公司。加里畢業於史丹佛大學和史丹佛大學法學院，在史丹佛大學、南加州大學娛樂法學會和加州大學洛杉磯分校娛樂法研討會進行過演講，並且是洛杉磯版權協會和加州律師協會會員。遺憾的是，他在這本書出版之前去世了。

娛樂業的律師必須適應在困難重重的環境裡與人打交道，有時候，對客戶的瞭解比客戶對自己的瞭解更多。

娛樂界的律師和傳統的律師有天壤之別。娛樂律師注重的是個人的利益，因此處理的是一個律師和一個客戶的關係。這個關係通常是一輩子的，或者至少是在職業生涯的時間裡，並且會比傳統其他領域裡的律師和客戶的關係更深入。

娛樂律師的客戶通常是有創意、易變的和不切實際的人。娛樂領域中的律師必須適應在困難重重的環境裡與人打交道，有時候，對客戶的瞭解要比客戶對自己的瞭解更多。許多客戶意識到這一點，所以他們經常要求或期望律師給予意見，嚴格來說，是法律方面的建議。

在電影業，除了律師，還有一些人是可以影響客戶的生活和職業的。演員通常有一個業務經理，負責財務諮詢和規畫，還有一個經紀人，或者公共關係顧問，有時還有一個個人經理。這些人際關係交織在一起是很有趣的，它們互相影響決策過程，進而影響客戶的人生，似乎一個演員的生活是由委員會管理的；製片人通常只有一個律師、一個業務經理或會計師；導演或作家有一個律師、一個業務經理和代理。

如果客戶是一個演員、待業的作家或導演，這些人就是等待提供服務的，這就是經紀人的主要功能，尋找、發現創作者，並談判合作條件。這不是（也不應該是）一個律師的責任，律師應與經紀人緊密合作，而且他們最好有一個良好的合作關係。律師（和業務經理）應時刻從經紀人那裡瞭解到客戶的職業前景，包括發展的可能性、目前狀況或者是近期的談判。換句話說，它應該是一個強有力的團隊。

但是，如果客戶是製片人，一個「企業家」或「出資的」製片人，律師的參與一般應是首要的。通常經紀人不具有管理知識、會計知識、經濟知識

或法律權益的知識，而通常律師具備這些素質。這些方面的知識是有效代表一個製片人和創業型作家，或者參與製作並發行的導演的必備素質。

如果客戶只需要你為其簽約進行服務，那麼律師就沒必要從經紀人那裡打聽客戶的資訊，除非經紀人和客戶達成了基本協定，不管客戶是作家、導演還是兩者都是；如果有這項協議，律師要參與談判，以協助細節處理，尤其是在闡述關於淨利或者酬勞的規定時。律師一般不應該參與前期談判，因為這些談判包括傭金、購買的服務、時間段以及給予的基本權利（如果有這些權利的規定的話）。所有的行銷和定位的工作都是為了幫助顧客找到工作，是為了創造對於顧客「購買的慾望」，這就是經紀人的作用。在進入到談判之前，律師應該從經紀人那裡學習談判技巧，然後與客戶溝通；如果買方是一個製片廠融資商或一個主要的獨立製片公司（見史蒂芬‧克萊維文章《商業事務》），商務副總裁通常會代表買方進行談判；如果客戶是製片人，律師可以與製片人的外部律師談判。在任何情況下，客戶的經紀人和律師將進一步處理細節，那麼文件的雛形就出來了。律師一般不應該參與談判，直到他看到書面的東西，無論是從客戶經紀人那裡得到的便條，還是經紀人代表客戶寫的交易信，只要是清楚寫明條款，就可以開始談判，經紀人有責任寫清楚要協商的條款。

如果作家客戶想要買相關版權，例如，雜誌上的一篇文章，作家想買下來寫成劇本。那麼律師就要處理購買事務，包括買賣版權、檢查並付款。但是，當涉及到純粹的創作者銷售其完成劇本，這就更像是經紀人的角色。如果經紀人有經驗，清楚客戶的要求，並會聽取律師對價格的建議，他將擔任主要的銷售角色。

在劇作家為製片人或者製片廠投資方進行劇本改編的時候，文件上的條款會標明這是雇傭協議，作家被雇傭，或者會簽定「貸款協議」，前提是他建立了自己的公司，付各種稅收費用，把服務出售給買家；然而如果同樣的作者想要改編同一篇文章，而文章已經被他買了，協定就會分成兩部分，對於他寫作的服務，這是一項雇傭協議，而對於版權，有權利歸屬協議，在這個例子裡，就是雜誌文章的購買權利。

對於任何一個純粹的創作者，無論是作家、演員或導演，都會有雇傭協定，重點是規定服務的性質。這些協議包括對所負責任的定義、在此期間顧客需要的服務、他要在多大程度上投入工作（即他是否可以同時從事其他企劃）、資金投入多少……無數的問題都可能在這些規定裡出現。如果他還有其他工作，他應該什麼時候來工作？他是否要在第一個電話打來時馬上投入這個企劃？受雇者和雇傭者有選擇其他服務的權利嗎？提供的服務的酬金是多少？在什麼時候，以什麼方式付酬勞呢？對於酬勞，會不會「延期」，

即如果某事發生，比如說利潤事件或其他事件發生，固定的酬勞會不會被支付？支付優先權是如何被分配的？是否有別的因素加入（總收入或淨利）？如果參與總收益，它什麼時候開始增長？如果參與淨利分成，如何界定和定義淨利？是否有一個可撤銷的問題，也就是說，客戶的參與是否可通過股權轉移而撤銷？

接下來是控制的重要領域，這部分不是演員或者作家的協議那麼重要，因為作家和演員通常是受控於雇傭他們的製片人或導演。很多人認為導演受製片人控制，但事情並非總是如此，導演的控制權在某些領域、在某種情況下也許可以取代製片人。例如，導演可能擁有剪輯權，甚至是定剪權。但是一個明星作家，要說有戲劇家協會的協議保護他：「你不可干涉我的工作。」這種情況是非常罕見的，但也有很多頂級作家有權利進行自由創作，不管劇本被改多少次，他們是被雇傭來寫的。在這方面，作家可以在很大程度上控制過程和作品的完整性。

演員在控制力方面和作家、導演的情況沒有太大的不同。他在別人的指示下提供服務。但是演員在某些方面有獨特的權利，這與商業有關。演員有漂亮的臉蛋，如果成名了，人們會把相片印在盒子頂端、運動襯衫上、T恤上、皮書套和唱片的標識上。這是演員客戶必須重視的需要協商的寶貴的權利，如果他是一個重要的演員，他的形象也帶有一定的尊嚴，必須得到維護。這也是一個珍貴的資產，絕不能讓它在商業化中貶值，必須協商並雇傭這種資產。這不僅僅是付多少錢的問題，不是「毛利」問題（「毛利」在商界的常用說法是版稅），也不是淨收益問題。

一個重要的問題是，當一個演員最後沒被採用，那麼是否應該支付酬勞，什麼時候支付酬勞，如果演員已經拿了酬勞而出演沒有被採用，演員失去的是什麼？答案是片頭片尾字幕和演出表。片頭片尾的字幕和演出表中的名字不僅僅只是在大銀幕上看到你的名字而已，而是因為片頭片尾字幕，一個演員可能得到下一份工作，或者得到一個機會來發展他的職業。在電影商業早期，如果一個演員被解雇，委員會要來評估雇傭者遭受的損失，他們通常會認為條約中規定了演員有酬勞，所以應該支付這筆酬勞。但是如果演員沒有在電影中出演，沒有在演員表中出現，或者因此而得到很高的名譽，委員會會重新看待這件事情。

這個數目可能是天文數字，因為問題是無形的。因此，製片人和融資商為了保護自己，發展了所謂的「支付或出演條款」（pay or play）。這實際上是說，「我們可以付你酬勞，我們不一定要用你，如果我們沒有讓你出演，我們需要支付的是談好的酬金。不要向我們索取別的東西，你沒有權利這麼做。」這幾乎已經成為恒定不變的商業規則。

製片人能控制很多方面，製片人和投資公司之間關於控制力的談判占據大量的時間，因為這不僅僅涉及藝術和創造的控制，還有資金控制，這需要金融商和製片人在細節上共同努力。製片人在片頭片尾字幕中的稱謂也要注意，他們會得到片頭片尾字幕中製片人的稱謂，但是大多數情況下，還會有出品方、投資方或製作機構代表等一系列頭銜出現。問題來了：它是在標題的上面還是下面？它應該出現在怎樣的廣告裡？這裡有很多需要商討的地方。要瞭解導演、作家和演員在片頭片尾字幕中所處的位置，律師可以參考有關行業協會的關於這個問題的合約，可以瞭解到順序和大小。除此之外（這對不是由協會合約直接規範的製片人來說尤其如此），片頭片尾字幕代表了聲望、地位和誰在誰之前的問題。所在的位置是哪裡？片頭片尾字幕必須出現在付費廣告裡嗎？（付費廣告是區別於螢幕的所有廣告，受發行商控制和印製，印製的廣告包括配套廣告、展示性電視廣告等）大部分律師把片頭片尾字幕談判（除了製片人的）留給經紀人負責。

導演不同於演員、編劇或製片人，導演比其他人更在乎保護作品的完整性，因為導演要為電影的總藝術創作效果負責，而他的名聲來自電影整體的效果。比如說編劇，負責的只是文字的貢獻，不像導演控制的是電影視聽效果，演員負責表演角色，而導演要負責影片全部的表現。因此，導演的剪輯權（保護其作品完整性的權利）必須在合約中商議好。誰來做電視版剪輯或者監督剪輯呢？誰來做國外審查的剪輯或者監督剪輯呢？導演最後能剪多少？可以回看多少？他們什麼時候開始？誰有權利選擇觀看位置（這是重要的，因為位置不同，觀眾反映不同）？導演的定剪權是否取決於預算的、市場的或者其他金融的商業的考慮？

在處理上述事項中，經紀人和律師理想的狀態是作為一個團隊合作。但是如果客戶是一個創業型製片人，通常只有律師才能從電影一開始醞釀的時候就加入團隊。這是因為，首先面臨的問題是權利問題。如果創業型製片人計畫要購買出版物，要做的是題目搜索，律師應該有一個主要的機構可以行使這個功能，在華盛頓查詢版權登記，試圖找出這個想法或文章是否已經被採用過。如果是，在哪個程度上被誰採用過。這就在很大程度上決定了應該付多少錢來買這篇文章。

第二，要知道權利事實上是否掌握在權利提供者的手中的。如果不是，那必須搞清楚誰擁有這些權利。第三，是否有任何進一步的關於標題的問題？標題可以使用？它只能在和文章有聯繫的情況下使用？它可以用在改編劇本裡嗎？律師通常會代表製片人或創業型創作者進行購買這些權利（其中包括創業型導演、作家或演員）。

當權利得到保障，就有必要（除非客戶也是一個作家）把題材發展成劇

本。如果製片人準備投資這樣的改編，那麼編劇和經紀人就要和製片人開始談判。如果不是製片人投資這個劇本，那麼可能會有另外一場和發展資金提供者談判的會議。

還有一種情況，沒有任何談判，即：客戶本身就是創業型作家，可以醞釀想法，準備寫劇本並且可以出售，得到投資，或者把它作為投資的籌碼。在這種情況下就沒有任何談判，直到一段時間過後，但是調查權利的過程還是存在的。律師可能不得不去求證編劇的想法是否像他客戶想的那樣是原創的，或者如果如他所願開展了這個企劃，是否冒犯了其他人的權利。

早期的問題是價格的達成。從創業型創作者的角度來說，他的主要花費在哪裡？他的現金支出是多少，用作什麼，別人要做出怎樣的承諾，或者他要做什麼，然後就可以使用別人的錢？這是基本的問題。其次，面臨怎樣的投機風險？創作者的時間、精力和服務在多大程度上冒著沒有回報的風險？如果企劃成功了，投資商最有可能得到怎樣的回報？所有這些因素必須都考慮在內。

主創的薪酬大大受到銷售策略和定位的影響。你如何讓某些東西看起來更有價值？如何讓不同的元素產生協同效應？這些都是無形的。銷售是製片人和創作者或者經紀人的責任，不是律師負責的範疇。但是有時候，當創作者忙於包裝影片時，律師可以在這方面給予協助，律師可以有效的參與，運用政治權利把大家集聚在一起，來營造一種亢奮的氛圍。在這方面，娛樂律師是否做出了比律師更多的東西？允許他這樣做嗎？加州勞動法、加州商業及專業守則制定出有關規定，可以給在娛樂產業提供就業機會的人頒發執照，也制定了律師的專業守則。這些守則，以及根據他們所制定的法規、某些大律師公會的裁決和意見，都支持這樣的主張，律師（或會計師）可以在沒有特定的執照下，執行自己的職業之外的事務。因此，律師參與類似經紀人、貸款人或保險人員的工作並不是不道德的或不合適的，只要這是職責範圍內需要的就可以了。當然，這些功能超出了大多數律師會考慮的傳統法律實踐。另一方面，有律師像上述的角色一樣，超越了傳統律師的職責，從事房地產、保險業和金融社區的法律實踐，娛樂律師和這些人沒有不同，他們只是更加引人注目。

在任何一場談判裡，知道對方的心理，瞭解對方所代表的所有條件的價值是很重要的。通常瞭解市場情況的創業型創作者，比律師對談判情況會更有把握，所以一個談判律師不得不與創業型客戶在談判過程中緊密合作。這也許意味著一天內打十二個電話，因為律師會頻繁和副總裁商議，副總裁在轉移資金來達成目的的權力有限。同時，當資金使用超過了一定數目，副總裁也沒有權力繼續追加，而必須聯繫創意總監。而創意總監通常是製片廠的

製片經理。

通常製片經理和創業型創作者（客戶）會同時談判。因此談判經常在兩個層面同時進行。

一旦交易已經進行到簽署文件，可能會在行政或執行方面出現問題，如果它是一個法律問題，那麼律師最好能及時介入。通常，問題不會在一開始就成為一個法律問題，而是一個關係問題，也許是主創者之間溝通失敗，或者只是簡單的自尊之戰，看誰的意見能贏對方。主創人員通常不會就事論事，而是會尋找商業原因，進一步加劇爭端，這類問題通常可以通過諮詢和調解解決。另一方面，有時候真的是一個法律問題，也許有些事情突然發生，使原先設想的計畫實施起來更加困難、更加昂貴，或者實際上是不可行的。情況可能已經改變，費用可能超過了原來的估計，在這種情況下律師顯然要介入，在有些情況下，必須打官司，但是更多的情況是庭外和解。娛樂產業比其他產業有更多的爭論，但真正走到訴訟體系的反而要少多了，然而，有一些不能由調解或協商解決的問題，仲裁和訴訟是唯一解決的途徑。

娛樂律師比起一般的律師需要管理更多財務方面的事務，這使得他要處理的事情非常多。例如，在稅務規畫和一般的財務規畫和實施等領域，娛樂律師要發揮重要的作用；審計淨盈利、電影的毛利分成、家庭錄影帶或電視產品方面，娛樂律師也要發揮作用。負責這些分成的發行商必須得到保障，因為從會計和合約解釋的角度都會發生錯誤，在這些領域裡，律師、會計師以及業務經理保持一個有效的工作關係是十分重要的。

此外還有一個處理客戶個人事務的問題。在娛樂行業中的人也會涉及從事政治，結婚和離婚，與戀人、配偶和子女產生問題，納稅，購買和出售財產，以及許多其他人都會做的事情，但往往更引人注目。娛樂界律師經常作為把客戶，和其他合作夥伴，或律師事務所的同仁聯繫起來的橋樑，他們為客戶做的比傳統的律師要多得多，還經常要做隨著法律事務到來的宣傳工作（不管願意還是不願意）。

最後，在許多情況下，律師可能要扮演除商務外的其他角色，比如心理的或個人諮詢的角色。律師可能既沒有經過這些個人諮詢方面的正規培訓，也沒有這方面的氣質，然而這總是可能的，因為律師可以諮詢有相關專業知識背景的人，採納他們建議，當需要時，用來指導客戶和他們的生活。

律師和客戶之間緊密聯繫的危險性在於，律師會開始承擔起另一個人人生的責任。律師給予指導和做出決定的時候，會逐漸擁有一種影響力，既是個人的也是職業的。這能大大改變了客戶的人生，這是令人振奮的，因為它能影響客戶對於自我的感覺。如果律師能有足夠敏感來處理好這種微妙關係，那麼娛樂法的行業可以是有趣的、有回報的和令人滿意的。

 # 商業事務
BUSINESS AFFAIRS

作者：史蒂芬・克萊維（Stephen M. Kravit）

　　格什經紀人公司的執行副總裁，總部設在比佛利山莊。他曾經是洛城裝備公司的副總裁，國王路娛樂公司的執行副總裁，二十世紀福斯影片公司處理商業事務的高級副總裁，以及聯藝公司商務法律方面的執行副總裁。克萊維畢業於哥倫比亞大學法學院，是加州和紐約律師協會的成員，獲准在美國最高法院、美國軍事上訴法院和各種其他法院工作。

> 主創人員會收到一大筆現金作為負片成本的一部分，
> 這大約是電影租賃總收益的10%，隨著收入增加，比例
> 也會上升。

今天的電影法律和商務實踐可以追溯到上個世紀二○年代和四○年代之間，那時電影製片廠以合約留下有才華的演員。這些協議賦予雇傭者權利來安排活動，並要求雇員按照所付的酬勞工作。除了賠償，大多數合約都是標準的、長期的、排他的，並且製片廠的律師和其他公司發展了表格來作為檔證據。

到了五○年代，電影業的經濟因為政府的干預（通過反托拉斯同意判決結果）產生了變化，重稅收、電視的增長、電影院上座率的下降，以及利潤分成交易的發展、主創討價還價來脫離長期合約的限制，這一切使得新的合約形式得到了發展，這是電影對電影、公司對公司的合作形式，而不是與一個大製片廠雇傭者簽署長期協議。

多年來，這些複雜協定導致在娛樂公司的律師成為商人和法律顧問，運用商業、創意、法律和稅務專業知識為客戶達成最佳的交易（見諾曼·加里的文章《娛樂業律師》）。經紀人的角色也變了，以前經紀人的任務是為客戶尋求下一個工作，而如今，他們是商人和包裝專家，讓買家來爭奪有限的和獨特的人才。從買家的角度來看，無論是製片廠或獨立製片人，談判專家已經成為具有專業技能的商務高階主管，通常這些人也有法律背景。在製片廠，商務部通常由一個高級行政官來領導行政人員和幾個談判者開展工作。

在一個有著完善結構的公司，商務部（或交易部門）被列為五個主要的管理部門之一，它和製作、發行（或銷售）、行銷和財務部一起向首席營運官報告。

一旦製作部對一個企劃感興趣並決定投入生產，商務部就開始工作了。

為了更完整的說明，讓我們假設我們描述的是一個製片廠融資商，如果企劃涉及重要的主創人員，就會涉及重要的資金、製作人，甚至董事長和總裁，他們和商務負責人、律師和企劃代表一起制定財務指標。沒那麼複雜的交易也許不同，但所有交易都涉及商務代表，他們作為公司指定的談判小組成員，投入到製作、發行、稅收、融資和法律部門的工作中。

商務部如果要對複雜的交易提出建議，通常會先準備好，並向高層管理人員做報告，演示各種預計的收益和損失，包括製作成本、行銷費用和發行收入，估算可能的毛利和淨收入。這些計算或「數字」，是公司的專家經過長期的經驗累積得出的預測模型，將有助於確定是否達成交易或開始進入製作。然而，因為是根據以往的業績來做決定，他們往往不能對新出現的現象和趨勢做出準確的預估，也不能準確判斷從做出決定，到發行電影的兩年間會發生的事情。當大眾對電影有出其意料的熱烈反應，比製片廠的數位模型估計的還要好，那這些數字的估算結果就很令人尷尬。電影業開始是賭博的行業，在這裡，對主創和劇本的「勇氣」的反應和激情是唯一的指南。由於沒有人能夠準確預測觀眾口味，就算一個製片廠做出所有財政估算，這個產業也永遠是個要「勇於冒險」的產業。

達成交易的權利由製片總監授予。接著，商務主管判斷這項交易的複雜性，並決定在何種程度上親自參與談判。由於大量的談判會在同一時間進行，所以代表團很重要的，在日常工作中，按時把每天的工作做好，比遵循一個嚴格的工作日程更重要。

在交易過程中，一切圍繞著金錢展開。製片廠和創作者之間的談判最終必須確定創作者的工作是什麼，以及相應的薪酬是多少（和其他收入）。如果要製作影片，每一方的權利、選擇或者機會，隨著企劃不斷發展的成本、會計和發行收入的分帳，都必須在這次談判中解決。

一旦滿足了這些基本條件，製片廠的法律部門（不是對方的律師事務所）一般會起草這次交易有關的法律文書。法律文書可以是傳真件或電子郵件，也可能是八十至一百二十頁的正式協議，並非所有的協定都會出在正式簽署的文件上，口頭協議也很常用，與看得見的文件一樣常用。當然，如果口頭協議被質疑，它們會更難以證明協議的存在，作為替代方案，特別是如果日期迫在眉睫，商務部可以準備和確保具有約束力的協議備忘錄，備忘錄是簡單的協定，內容涉及與協定有關的重要基本財政要素。在這種情況下，正式且完整的合約尚未被簽署，隨著時間的推移，電影進入製作階段和一些懸而未決的問題將成為爭論焦點。然而，大製片廠趨向於堅持在主創開始工作前，或收到報酬前與他們簽定長期協議。

電影商業協定的長度和複雜性反映了雙方之間缺乏信任，同時公司處於

不穩定的狀態。新的管理階層希望加強與人才的關係，並迅速建立起相關工作人員的名單，往往可以很快簽署協定。然後，當以前沒有關注的問題（達成簡單協定時難以避免的情況）出現的時候，管理階層堅持增加該交易條款，以在細節上確保未來的工作順利進行。因此，簡單協定漸漸變成了冗長的協議，這就是一個迴圈。

最理想的情況是，創作者一次參與幾個企劃。然而，由於協議通常是在單個企劃的基礎上達成的，事實上創作者通過交易選擇了下一個企劃，而且因為沒有人可以強迫別人做交易，可是，有能力去選擇是自由創作的開端。

涉及個人服務的交易（比如說導演、明星或作家的交易），一般是直接雇傭協議，儘管有些是作為稅收目的貸款協定進行處理。例如，一個明星可以創立一個公司，對其提供的服務有絕對的控制，那個作為明星名義上的公司，代表明星向真正的雇傭他（或她）的製片廠提供服務，同時任何稅收方面的優惠都有可能屬於提供服務的公司，而不是製片廠。

作家的協議可以多種多樣：一個完成劇本，由雇主購買版權；或購買一個創意；或購買創意的權利，用來發展成戲劇作品、出版的圖書或劇本，或改編的權利。還要與製片人、導演、監製、主演、主創團隊和技術人員，如製片經理、攝影師、剪輯和作曲家達成協定。

此外，還有涉及到融資的協議。避稅的交易是其中最突出的，雖然在美國幾乎已經被淘汰，但在其他國家可能對電影是個獎勵措施，比如在加拿大。取而代之的是聯合融資，這是製片廠之間的關於利潤分成的協議。例如，米高梅和環球共同投資《人魔》，在美國由米高梅發行，而環球負責海外發行；《神鬼戰士》聯合了夢工廠（美）與環球（海外）；《浩劫重生》是夢工廠（海外）和福斯（美）的聯合作品。這些交易減少現金流量（節約成本）和減少各方的投資風險。各製片廠的預算和行銷費用聯合起來的數字是可觀的，可達九千萬美元，甚至更多（《鐵達尼號》的國內版權為派拉蒙所有，而國外版權為福斯所有，僅僅製作成本就超過兩億美元，行銷費用又追加了一億美元）。在這樣的協定中，製片廠以各種各樣的方式分擔費用和風險：五五分帳、六四分帳，或者是其他分帳方式。

另一種做法是，一個美國的製片廠、一個製片人和海外的發行商合資拍攝。例如，製作費用可以完全由製片人和他的海外發行商投資，確保國內主要市場和某些國外市場的發行風險可以減少，和海外發行商一起使得市場達到平衡。

還有一個基本的協議類型是「成片購買協議」（pickup deal），通常涉及大製片廠體系外融資的電影。若此協議滿足一定條件，製片廠會同意選擇發行的電影，並支付一定的製作費用，這對製片廠非常有用，在這份合約

的基礎上可以獲得融資合約，這對製片廠有一定的吸引力，因爲它不用承擔製作成本風險（因爲購買的影片是一個固定的金額）和完片風險，這成爲該完工保證人的負擔（有關完工保證的運作，請參閱諾曼‧魯德曼和萊昂內爾‧伊法蓮的文章《最後一擊：完工保證》）。

　　爲了留住最好的人才，製片廠已經恢復了長期、多電影拍攝計畫的協議，被稱作「整體交易」。從製片廠的觀點來看，這帶來了樂觀情緒，他們的推出計畫將突出創作者的才華。另外，還有一個「火車頭」電影效應，這將帶動其他電影包檔發行的成功，特別是在海外市場。從人才的角度來看，他們有居住的地方，那裡治安好，有管理人員，有辦公室和福利；另一方面，這些人才在協議存續期間不能再做其他的工作，這段時間他們將從人才市場上退出。那麼製片廠會在協議中表明讓頂級人才在早期就參與總收入分成。參與收益分成的人數比以前參與淨收入分成人數多，這就造成製片廠的發行費用減少。通常有兩種模式。主創人員會收到一大筆現金作爲負片成本的一部分，這大約是電影租賃總收益的10%，隨著收入增加，比例也會上升。在第二個模式中，人才從得到較少的現金收入（低於市場價格）以作爲負片成本的一部分，以應付他們從影片租賃所獲得的毛利總收益比例（大約是12.5%或15%）的增加。這裡頭有很多的數字排列，包括流動收益、總收益的增加、應計費用增加（延期）的款項和收入，這些是談判的要點。

　　PFD協定，即製作、融資和發行協議，通常包括上述個人協定的所有元素。下面是一個電影範例，我們將通過它來說明協議的基本要素，爲讀者簡單介紹這個領域——

　　該協議的第一部分是協商籌備階段的條款。它以企劃的形式存在：故事大綱、故事梗概、劇本或其他形式，然後選擇合適的人才來管理企劃，選好了製片人，就有製片人協議，如果涉及編劇，就有編劇的條款和職責的協議。他們在寫一個新劇本嗎？還是改編？還有其他事務。已經做好預算了嗎？製片人在找導演嗎？製片廠的投資承諾是什麼，以及隨著企劃的發展，要求支付的企劃有哪些？根據什麼我們能說它是「製作中的」電影？所有的答案都要在合約中列明。

　　因爲籌備階段有一系列的步驟，所以PFD協定的發展過程變成了「步驟協定」（step deals）。每個步驟的花費都必須計畫好。例如，有一個現有的劇本，改寫是第一步；在第二次改寫前交給導演是第二步；準備預算和製作計畫是第三步。這些都在籌備階段闡明，每一步都給投資者安排好投資金額。

　　在此過程中，PFD協議通常只需要製片人或者導演監察劇本的改寫，幫忙編制預算和拍攝計畫，並提供選角建議。給予建議是一種文字藝術，這意

味著製片人必須協助製片廠確保人才準備好了，同意並能在電影拍攝中提供與其聘請費用相當的服務。

製片人的酬金通常也是與步驟有關。改編階段，製片人得到一部分酬金，如果製片人從眾多劇本和預算中提取一個創意，那麼他的酬金會更高，因為他在更長的時間內提供了更多的服務；作家的交易也遵循類似的模式，製片人在同一時間參與多個企劃，被視為非獨占的，作家也可以發展不同的企劃，但依據合約，通常只有在完成前一個劇本後，作家才能開始另一個劇本，然而這種情況也在改變，這反映了作家在進行這個企劃的時候，也可能花時間進行自己的下一個企劃。

當籌備期完成以後，融資商必須決定是否繼續策畫這部電影。策畫期通常在時機成熟，該做出是否繼續的決定的時候結束，做出決定的元素包括：成熟的劇本、預算、導演、製片人及主演。

如果答案是否定的，就會「拒絕」拍攝。拒絕拍攝意味著擱置企劃後，在其他地方重新策畫，償還之前的投資並拍成電影。許多受歡迎的電影都曾經被拒絕過。環球曾經拒絕過《星際大戰》，華納拒絕過《小鬼當家》，還有一些製片廠拒絕了《阿甘正傳》、《落跑新娘》和《黑鷹計畫》。拒絕條款會受「改變元素」條款的影響，製片廠放棄了特定的劇本、預算和人才，但是如果元素有變化，製片人通常有義務重新回到放棄計畫的製片廠，並提交新的策畫。例如，如果一個哥倫比亞的企劃，原本電影中沒有任何明星，後來這個企劃到派拉蒙手中，有凱文·科斯納加入，哥倫比亞應該有機會再次策畫這部有科斯納加入的電影。在遭受「拒絕」的時期，大多數人表現出強大的信念，因為風水輪流轉，他們將來會策畫一個被拒絕過的企劃，重新開始。

如果製片廠決定繼續進行這個企劃，PFD協議就要闡明如何、怎樣、什麼時候支付關鍵主創的酬金。通常，這意味著開機後，根據「主要拍攝開始」條款，每周都要發工資，然而，大明星和大導演可能會簽署「支付或出演協定」，即不管電影有沒有拍攝完成，只要他們準備好了，願意並且有能力在一定時間內提供服務，都要支付他們工資。在主要拍攝開始之前，當製片人、導演或其他人才收到工資時，這項協定通常是談判的議價籌碼。

製作部分還包含其他的要求和義務。有一個「製片人製作電影的義務」條款，說明了製片人的角色，還有段落規定電影必須在製片廠批准的地點進行拍攝；拍攝時間；完成時間；電影的技術要求，其中包括美國電影協會的評級；製片廠對於音樂、演員和其他事項的要求；在製作期間的商業和創意審批。

一般來說，製片廠允許最有經驗的製片人根據預算、協會規定、均等就

業機會委員會招聘和其他政府規定，安排他們所選擇的班底的計畫。但製片廠通常保留選擇製片經理和製片審計的權利，因為他們直接與錢打交道。

由於製作期間涉及許多合約，必須談好律師費。有些製片廠允許製片人自己的律師來處理這事，而不是由製片廠處理。娛樂律師事務所要處理關於電影的大量文件，他們形成了行業認同的標準格式文件，便於編寫合約，適用於不同的主創人員。通常，只要在表格裡填上適當的文字就可以了。

美國電影協會的評級是約束製作階段的，通常是「沒有比R級更嚴重」或「十七歲以下不得觀看」（註：美國的R級即為台灣的限制級）。導演、製片人和製片廠普遍認同這個目標評價，但不能保證影片將因此被評級評定。

另一個領域是「電視報導」，這也適用於航空公司和一些海外市場。製作人製作的電影必須有重拍或者重新配音的計畫，來彌補之前拍攝的視聽缺陷，這一點必須在條款中闡明，以使雙方知道如何處理問題。

製片廠有權查看樣片是一個敏感的問題。有些導演反對製片廠負責人看自己的樣片，但是樂意向其他人展示樣片。這取決於雙方的感情、關係和議價能力。

該合約還包括在哪裡進行洗印，用什麼洗印室？一個電影製片人在某一個洗印室可能比在別的洗印室裡感覺更加自如。在舊製片廠時代，這是一個重大的問題，因為製片廠擁有洗印室的所有權，洗印室付給製片人和製片廠資金，來獲得商業回報。今天唯一的標準是技術能力，製片廠通常允許導演和製片人去任何他們選擇的洗印室，但不能比付給自己的製片廠的費用高。

由製片廠出資的電影必須符合產業聯盟協議。製片廠是達成了多項協定的簽署方，因此，製作人必須履行這些關於薪資水準、工作規則和收益的義務。在製作階段，另一個要說明的是各方的許可權。當製片人在製作電影的時候，導演在導戲，製片廠在融資，那誰在管理？合約必須說明誰的決定是最終決定。「定剪」這個敏感問題浮出水面。在大多數PFD協定裡，製片廠的決定是最終決定，因為它是投資者，而且投資為大，然而，現實情況很少是這樣，如果製片廠不斷干涉導演的工作，就會留下不好的口碑，並因此疏遠了創作者。

確定開機日期是合約內容的另一個關鍵，尤其是夏季或耶誕節放映的電影。從製作計畫階段就要先保留足夠的時間達到以目標。很多時候，一部大片看好了一個重點檔期，它可能匆忙製作，讓每個人壓力都很大，但是所有人事先都已經同意這個計畫，不過，這種預先計畫有時是很不切實際的。

再來必須談到日常管理費用，日常管理費用有兩種類型。一種是為電影做預算，代表融資者或投資者的現金支出；另一種類型對融資者或投資者沒有現金風險，因為它涉及的開銷追償，用分帳的方式支付主創酬金。主流製

片廠不再把日常管理費用列入預算，他們的預算是實際現金成本。然而，對於分成的支出，製片廠一般在負片成本基礎上收取15%的日常管理費用作為追償項目，來確保這種收益水準下的支出。

接下來是違約問題，這可能是很複雜的問題。如果導演酗酒，不出現，不執導怎麼辦？如果製片人在開拍之前已完成大量工作，但突然去世了，或違反了製片人該做的事情怎麼辦？其結果不一定是拍不了電影或者製片人失去了一切，但必須有一個談判條款來防止這種阻力。協議和支付權利（如果有人違反）應通過協商寫進PFD合約。

這是製作階段的回顧，P是PFD協定的樣本。該協定的融資部分用幾段文字闡述，詳細描述了資金如何分配。這通常很明確，指出將會有製作計畫、製作日程和預算，以及根據那些條款支付的所有費用。

要為製片廠的影片制定完工保證的說法是一場不爭的騙局，通常是沒有把握的高階主管用來愚弄他們老闆的手段，告訴他們投資有保證（然而對於獨立製作，它通常是必不可少的保證，因為可以用發行協議來抵押，取得銀行貸款來融資，銀行還要求提供完工保證）。如果製片廠正在投資一部電影，它必須這樣做，直到電影完成。在絕大多數情況下，外部完工保證將永遠不被認為具有價值，因為沒有一家製片廠願意讓證券公司的總裁或銀行家來管理影片，他們更願意用電影製作人當擔保人。擔保人將得到他的費用，但是什麼也不必做，投資者最終得到的是超支。

在PFD協定的發行部分，第一個重要的方面是片頭片尾字幕，這可能需要與頂級談判專家進行最長時間的談判。該協議明確規定了導演、製片人、作家（和書的作者）以及演員的名字應該在螢幕上和在付費廣告裡都出現。詳細內容涉及大小、顏色、類型、順序、彼此之間的關係等等。當談到付費廣告的名字時，律師和經紀人會花好幾小時的時間來討論誰的名字在前，在哪條線上出現。如果其他人的名字要與他們並排，那誰的名字寫得更大？其結果是，印刷廣告的一半都是名字，而這些名字多半對票房沒有任何幫助。廣告是需要成本的，發行商不會反對寫上主創者的名字或眾所周知的明星幫助銷售電影。依據合約的規定，在報紙裡，一個名字或肖像必須以特定的大小放在特定的位置，不管這些要求是否降低了美學效果或者廣告的影響力。

我們現在看與發行有關的資金問題，這是PFD協議的重點。正是在這裡，總收入的定義被確定下來，這是代表「電影基金」的一種計算方式，電影的收益流入其中，並把收益按比例支付出去。例如，從電影院收到的現金，不是指票房總額，是指電影院減去自己的那部分，付給發行商的費用（或者製片廠融資），就包括在這個「壺」裡。這一數目也被稱為「影片租賃」或「發行商的總收入分成」。這個「壺」還包括以下管道的收入：家

庭錄影帶（DVD）（見班傑明·菲恩高德的文章《家庭影像業務》）、收費和免費電視、商品（見阿爾·歐維迪亞的文章《消費產品》）、原聲帶、圖書出版（見羅伯塔·肯特和喬爾·葛特勒的文章《開發圖書出版權》。）和音樂出版。發行商從這個「壺」裡得到發行費用，因為他在美國銷售電影需要成本。通常發行費用根據地區的不同而變化，大約是美國國內電影收益的30%，國外收益的40%到45%。有時，如果製片機構帶來投資或者印刷和廣告費用的開銷，那麼發行費用可通過談判下調。某些特定的媒體和地區，根據銷售領域的不同，會支付不同的發行費。發行費用是製片、融資或商業的生命線。

不同機構的發行費用可能會不同，從而出現不公平的現象。競爭因素是限制因素之一，有時候，儘管發行模式相同，但是不同國家的發行費用會不同，因為它可能在一個地區更難出售影片。例如，英國電影院的發行費用可能是35%，而世界其他地區則是40%，在英國比在德國或者法國更容易發行電影，因為後者需要配音或字幕，而這也是發行費用。

有時候，如果一部電影很受歡迎，製片廠能通過發行費用賺取「利潤」。派拉蒙和福斯就靠《鐵達尼號》賺了很多錢，單片的發行費就已經相當於一整年發行費了；《鬼靈精》也為環球賺取了大量發行費。然而，正如其他人在這本書中指出的那樣，將來的電影是高風險的遊戲。即使是一個大製片廠，如果某年所選擇電影的製作費用和全球行銷成本超過製片廠當年的電影租賃費用（每一部電影的平均租金是九千萬美元左右，除去與銀幕無關的策畫和日常管理費用），那就賺不了發行費用，製片廠遭受虧損。

扣除發行費用後，剩餘的錢是用於回收廣告費用、印刷成本（當今美國國內的發行僅在印刷上就要花費五百萬美元或更多）、航運、保險、核對總和交貨的成本。PFD協定的下一個內容是製片廠合理行銷的權利，它可以在二到兩千家院線發行。製片廠控制著廣告費用，與製片人、導演或明星對廣告預算和廣告活動進行協商，它必須符合署名要求。

負片成本和利息的回收被包含發行的下一部分裡。負片成本是實際製作電影的成本，這些成本在印刷和廣告之前就產生了。下一步是影片從剩餘的租金裡對貸款或投資，加上利息的償還。

要注意，到了這個時候，所有的努力應該集中在回收投入的資本。一旦電影回收了成本，它就達到了損益平衡或「淨盈利」。然後，根據我們的模式，這些利潤被分割，通常50%付給融資機構（製片廠），50%付給參與者。如前所述，一個特殊的人才處於優勢談判地位，例如頂級演員或導演，他們將比別人更早拿到收入分成。例如，茱莉亞·羅勃茲、湯姆·漢克斯、湯姆·克魯斯這些大明星們可能比其他人更早得到分成。

會計部分也包含在PFD協定的發行部分，闡明的細節包括：協議到期時間、誰檢查會計報表、提供了多少細節、他們常規做法是什麼、審計的權利是什麼、審計的影響是什麼、審計需要多長時間，反對的時間是多長等等。

　　下一部分是一系列的標準條款，包括電影版權、融資機構拷貝電影的權利、在所有媒體（包括網際網路）發行電影的權利、上訴或撤銷上訴的權利，以及和放映商或其他經營人協商的權利。這一組規定的目的是要說明進行融資的製片廠，是電影版權的所有者，而不是製片人，雖然製片人也享有一定的經濟利益。關於保險的條款也寫進協議，如果有損失，如何應用這項條款。例如，一個製片廠不會從保險賠償那裡拿到發行費用，但有人會建議去爭取發行費，而製片人可能會傻傻的同意。

　　另一部分包括電影續集、翻拍和電視的生產權。通常，一部成功電影裡的相關人員會率先反對在影片基礎上的翻拍，拍續集或者拍電視作品。如果他們拒絕，那麼會產生爭論，他們是否有資格從衍生產品中獲得利潤，因為原創作品和衍生產品都有各自的創作者和製作人。現今市場上可以看到很多電影續集，因此這一點尤其重要，畢竟，它們降低了風險，因為之前的成功保證了續集的觀眾。續集、翻拍和電視權利，以及製片廠和製作人在這些領域的義務可能成為激烈爭論的話題。

　　回顧一部電影所需要的檔協定，所有的與製片人、導演、明星和其他主創相關的協議和各種細節都必須寫進PFD協議中。當談判和文件定稿後，商務工作就完成了。一旦電影上映，我們只能希望我們確保了融資商的利益。如果電影成功了，就有足夠的收入來滿足投資者，才能有資金製作更多的電影。

 # 最後一擊：完工保證

THE FINISHING TOUCH: THE COMPLETION
GUARANTEE

作者：諾曼・魯德曼（Norman G. Rudman）

曾是斯坦因&弗拉基律師事務所的顧問，曾就讀於加州大學洛杉磯分校和柏克萊分校法學院，並出書和授課，主題包括憲法、破產、離婚、策畫、融資和各種題材的故事片製作。作為律師參與電影的製作，他還擔任多部電影的監製。

作者：萊昂內爾・伊法蓮（Lionel A. Ephraim）

電影城「電影完片國際公司」的高級副總裁，他曾經提供了眾多電影的完工保證書，其中包括奧斯卡獲獎電影《英倫情人》、《臥虎藏龍》和《車車車》。在進入CCI之前，他是西岸線「電影擔保公司」的總裁，「百分百獎勵完工保證公司」的總裁。他是導演協會的一員，作為「瑪麗泰勒摩爾秀」的助理製片開始了職業生涯，建立了瑪麗泰勒摩爾公司，並製作了許多電視電影和故事長片。

可以公正的說，從本書上一版出版至今，完工保證費用是所有電影製作費中唯一降低的一部分費用，至少在預算比例中是這樣。

對於製片人和投資者來說，電影業是一個高風險、高投機性產業。投資者承擔的風險很多：作家、製片人、導演和演員的創作風險，發行和市場風險等等明顯遇到的風險。但是，唯有一件事是任何投資者都無法容忍的風險——電影沒有完成拍攝。不管是製片廠的電影還是獨立製片，開始拍攝的電影總是需要最後完成。這就是「完工保證」進入電影交易的重要原因。

如果一個製片廠投資的電影超支了，不管什麼原因，製片廠都要支付超出的費用。由於製片廠承受著超支的風險，可能會加入一個條款，說明5%到6%的成本浮動。然後，製片廠可能會在合約中說明超支懲罰，除非製片人或導演的超支是製片廠同意的，是對之前完成劇本中沒有的內容做出的增加，或者是製片廠在拍攝過程中同意的成本增加，否則，相關人員會遭受懲罰。

假設一個製片廠投資五千萬美元拍攝一部電影。除了生產的費用和日常管理費用津貼，製片人與製片廠的交易通常使他可以參與分成，例如50%的淨利，支付給其他主創的最低分成是20%，這些都在PFD協議（製片、融資和發行協議）中寫明（要查看PFD協定樣本，請看史蒂芬·克萊維的文章《商業事務》）。假設這是一個慷慨的製片廠，允許製片人有10%以上的浮動成本，這讓製片人在電影成本上升到五千五百萬美元時，還能夠不受懲罰。如果成本達五千六百萬美元呢？後果之一可能是，根據合約，製片人的收入會延緩，而製片廠回收的費用不僅是五千六百萬美元（當然，加上所有發行成本、利息和發行費），還有雙倍的成本費用，或者是另外的一百萬美元，而這還是在賺取利潤之前：還有一種可能，製片人的部分酬金延期支付，先用這部分資金來彌補額外的成本，而不是付給製片人。

具體的條款當然取決於製片人與製片廠的議價籌碼，並且，製片廠和製片人的交易在某種情況下也適用於導演。重點是，製片廠看重預算，因此，一旦超支，製片廠傾向於認為製片人沒有好好管理製作過程，而不是預算的錯誤。不管是什麼情況，製片廠都想要把增加的成本轉移到直接負責人身上。

對於獨立製片，保證電影拍攝完成的需要可以有多種途徑來實現。一個製片人可能有能力用自己的資金來彌補超支的成本；和製片公司達成的交易可能允許追加投資；準備好對於某些企劃的超支計畫；製片人可以與提供完工保證公司合作。事實上，近年來，它已經是電影公司常用的做法，用外部完工保證來保證影片完成。

財務上有能力簽署個人完工保證的製片人，通常也有能力保證不用個人資源來拍攝電影。這種完工保證的工作，事實上和製片人確保投資者能夠得到完成的電影一樣。

完工保證的第二種形式是投資者追加投資。例如，如果投資者為有限合夥企業，合夥協定可以允許額外的10%或20%的追加投資，以滿足超支的費用。

第三種方法可能是一個備用的計畫，承諾投資超過預算的成本。假設一個獨立影片的預算為八百萬美元。備用投資者通過談判收取現金費用或出於其他考慮，可能承諾提供額外的投資，大約是兩百萬美元。如果他投入了這部分資金，他可能要求接管製片（完工保證人的第四種保證在於他雖然可能擁有控制製作過程的權力，但是他不干涉版權）。備用投資人和完工保證人最大的不同在於，投資人通常具有取得優先回款，或者和原投資者同時回款的權利，並且得到利潤利率。其利潤利率很可能比原投資者的利率要高（比如兩倍，通常是指製片人的分成而不是融資商的利潤），如果原投資者可以收到總利潤的50%，作為他們投資了八百萬美元的利潤，每個人每十六萬美元的投資可以得到一個百分點的利潤。如果投資人增加了四十萬美元投資，他會得到淨利的2.5%。我們假設備用投資者的四十萬進入了製作環節，根據上面的假設，他將得到5%的利潤，但這將從製片人的預期利潤中撥款，而不是主要融資者的。

我們得區分備用投資者和完工保證人的不同，是因為備用投資者削減或延遲了原投資者的回款，但是完工保證人不會；另外，完工保證不要求製片人為了使用擔保人的資金，而放棄任何利潤，即便他的回款會被延遲，直到支付完擔保人的投資；另一方面，備用投資者可能願意支付影片的額外費用，但是完工保證人不會。備用投資人的模式可以為權益投資人提供可接受的完工保證，但是它對銀行來說並不討好（如果銀行也是原投資者之一的

話），因為銀行不會放棄第一回款的位置，銀行會要求影片成功完成，以及一旦企劃失敗，也要有回款。出於同一個原因，這種模式也不會討好大部分發行商，因為他們為取得電影發行權而投入了資金。

　　舉另外一個例子，假設一部電影的實際成本為九百萬美元，預算是八百萬美元，而備用投資者投入了一百萬美元的追加投資。進一步假設，發行商已經取得了電影租賃費用，在減去發行、印刷、廣告和其他發行費用之後，要撥出兩百萬美元的「製片人分成」作為製片成本的回款。如果電影被買進，如果超支部分的費用由完工保證人支付，那麼兩百萬美元就可以作為投資者的分成，在這個情況下，每一方會得到大約四分之一的回款。但是，如果一個備用投資者提供了一百萬美元（因為影片的實際成本是九百萬美元），根據一項回款協定，首先，一百萬美元外加兩百萬美元的利息將流入他手中，這樣原來投資者只有一百萬美元進行分成，他們得到的是12.5%的利潤而不是25%。同樣，如果備用投資者與原有投資者按比例分成，那麼兩百萬美元的回款被九百萬的共同投資者分成，投資回報是22%。因此，備用投資者承諾不是完工保證，「因為完工保證的本質是投資者將獲得他們投資影片的完成片」。如果他們的回款被延後（即使按比例），排在備用投資者回款之後，那麼他們就失去了身為原投資者的優勢。

　　第四類完工保證類型是唯一的真正的完片保證。這在行業中很常見，指的是作為債券的擔保。事實上，幾家完工保證公司用「債券」這個詞作為他們公司名稱，這是超支擔保的具體模式。舉例來說，「電影完片國際公司」提供的完工保證就是由大陸集團保險公司承保。

　　典型的完工保證是三方協議，銀行、製片人和擔保人。完工保證人對銀行負責，確保製片人按照貸款協議進行工作，只有兩方（製片人和擔保人）的完工保證就不常見了。製片人的資金不是來自於銀行，而是投資機構或者製片廠直接投資，那麼製片廠就直接管理製作過程。在這裡，擔保人實際上確保的可能是製片人自身的工作表現，或者向製片人緊密聯繫的企業負責。兩方協定和三方協定的差別會在關於，擔保人是否負責超支事務的糾紛中顯現出來。為了說明三方完工保證如何發揮作用，我舉一部獨立製片電影作為例子。它的預算是一千萬美元，為了籌集資金，假設製片人和美國發行商達成了協議，發行商購買美國院線放映權、付費和免費電視的播映權，在加拿大，有五百萬美元的應付帳款。國外的銷售代表可以在二十五個地區銷售發行權，並帶回很多合約，有的合約籌集到五千美元，有的是十萬美元，總額達到三百萬美元，這些都是應付帳款。一個影像發行商可能投資剩下的兩百萬美元，為了便於說明，我們忽略利息、折扣、費用、傭金、回存餘額以及類似的複雜因素，這些數字構成了一千萬美元的預算。隨著相對的名義

支付，這些合約通常不是當下支付，而是在具體電影放映後支付。如果電影不符合規定的條件，就無法得到該合約載明的資金，這些條件包括一個特定的劇本，由某個導演執導，有特定的明星和製作時間，達到一流的技術要求和在一個特定的日期上映電影。製片人拿著合約去銀行交易，並試圖「打折」，即誘使銀行保證並提供一千萬美元的貸款。

銀行放出一千萬美元的貸款的要求是什麼？必須有一個出色的製片人，他的信用足夠好，銀行相信他的回款能力。所有的銀行觀察是否能發放貸款，是基於在各種（通常是大量）發行合約中闡明的條款，如果銀行確定這些條件可以實現，它會發放貸款，確保這些條件實現就是完工保證人的責任。這本來是銀行的責任，對有還債能力的人發放貸款，由於製片人是借方，完工保證提高了製片人的信用度，讓銀行願意向製片人發放貸款（通過支票、信用證或合約）。那麼完工保證人需要做的，是保證合約上的條件要實現，支票才能兌現，信用證才能出具，合約才能執行。

正如早些時候指出的，只有當發行商有資源來執行合約，直到他們償還之前的所有貸款，銀行才會發放貸款。所以，備用投資者的完工保證不被銀行接受，因為投資者有優先回款權，在銀行收回貸款之前，投資者就收回了投資。專業的完工保證公司已接受了這個固定的擔保合約和財務責任；專業完工保證人已經學會忍受，他們必須在銀行或發行商或權益投資者回款之後，他們才能收回資金。

製片人可以在幾個市場上尋找到完工保證公司。可以公正的說，從本書上一版出版至今，完工保證費用是所有電影製作費中唯一降低的一部分費用，至少在預算比例中是這樣。

從歷史上看，當完工保證產業開始的時候，完工保證人被看作和備用投資人一樣。債券的成本是直接成本的5%。當銀行開始加大對電影融資的影響時，如上所述，完工保證人被迫冒更大的風險，因為沒有優先回款權。因此，他們的費用平均提高到了直接成本的6%。漸漸的，製片人開始反對完工保證，尤其是那些自負的製片人（或擁有好運氣），他的作品通常會在預算範圍內如期完成。完工保證人發明了「無索償折扣」來誘使製片人進行合作。「無索償折扣」本來是一種獎勵，用作確保電影製作能完成，製片人可以利用它來確保企劃的完成。但是隨著其自身的發展，一部電影如果被成功製作，擔保費的50%可以退回。一旦電影發行，擔保人就可以退款。

在目前的狀況是，擔保費大約在預算成本的5%到6%左右。一半費用交付給擔保人，作為酬勞，另一半放在銀行裡，只有當擔保人把資金注入到影片時，銀行才會把這一半的酬金給擔保人。如果銀行保留的資金沒有動用，它通常會被用作減少影片的成本。

標準的做法是，擔保人要求制定預算時要有10%的浮動，所以如果影片沒有超支10%，就不需要其他資金的注入，10%的資金有類似保險的功能。但是製片人不能自由隨意使用這10%的浮動資金，它只有在一些意外事件發生，或者超出製片人控制之外的事情，才能被使用。

近來，出現了新的完工保證定價模式。過去大多數時候，專業擔保員的收入來自保險公司的財政支持。當然每一次製作都需要大範圍的投保。製片人典型的套餐策略包括劇組成員、負片、瑕疵品庫存、工人賠償、責任和設備；特別情況下，可能會建議對國外業務中斷或不利的天氣條件進行投保；涵蓋錯誤和遺漏對於發行和融資來說是必要的。通常這種「套餐」和擔保人有著同樣的保險權益。因此自然而然的，一些完工保證人和完工保證一起形成了保險公司的市場。迄今這方面的發展已惠及製片人，聯合利率一直比單獨購買完工保證和保險的總額少。只要完工保證業務長期保持競爭力，這種情況會持續下去。

當一個製片人向擔保人購買債券，擔保人會將展開調查，影片的品質如何，並決定報價。該調查始於劇本、預算、拍攝安排、權利文件、主要的雇傭和設施協定、主要職員的背景及所有對預算、製作計畫和完成條件的輔助題材。

對一個完工保證人來說，劇本是法律文件，由發行商、貸款人、借款人、製片人和導演簽署，類似於建築公司建造一座大廈的計畫和規格。完工保證人不能把劇本僅僅看作是一個故事，而是對於影片品質和特點的明確描述，包括具體的行動、布景、道具、地點、服裝和特效等元素。和電影劇本一樣，預算、安排、製片計畫和交付時間都是很重要的，擔保人關心整體的事務，底線是影片是否能按時、保質、保量完成，是否能達到發行商的要求？調查範圍從明顯的（演員預算是否足以支付發行商要求的明星酬勞？）到更微妙的問題，例如，曾有擔保人拒絕為一部影片擔保，因為這部電影準備在暑假進行外景拍攝，地點是一間學校，但是校方拒絕拍攝持續到秋季開學，同時天氣預報表明大雨會拖延拍攝，這讓擔保人懷疑是否能在雨停之前完成全部拍攝。其實很少會發生這樣強烈反對的情況，大多數人會通過預算編制的調整、計畫安排或編制人員的談判來達到目的。如果發行協定需要中間正片和中間負片的交付，但是津貼不夠，並且洗印室太小，解決的辦法是另外找投資；如果明星還有其他的事務，那麼在不下雨的時候，重新安排他的戲份，這樣就不用擔心他的合約檔期快結束了，雨卻不停。除了審查的文件，擔保人在「審批」企劃的時候可能要與製片人、導演、攝影師或製片經理見面，研究解決預計的製作問題，並提出解決的辦法。

擔保人的目標是控制影片在預算和計畫範圍內，從而實現各種發行合約

的完片要求。因此，完工保證的工作重心，是研究劇本和製作計畫所透露的具體電影模樣，這也是發行合約和製作貸款的重心。擔保人的目標和銀行以及發行商的目標的差異，在於後者通常不負責超支過其貸款或傭金的成本，如果影片的成本遠遠超過預算，他們不會太過擔憂。然而擔保人有責任確保影片完成，如果成本急劇上升，他們會反對承擔罪名，因為這是製片人的能力問題。劇本的改變、新的拍攝地、沒有預估的事件，這些提高影片品質的因素是屬於擔保範圍之外，擔保人不會對這些增加的費用負責。只有擔保人、發行商和製片人都同意，並且是在預算可負擔範圍內的改動和完善，才能在拍攝過程中進行。

審查一部影片，要決定是否提供完工保證的時候，擔保人會希望看到通過的預算，他們會懷疑數位的可靠性，並且不能忍受「津貼」這樣的詞。預算應該緊緊圍繞劇本、拍攝計畫、主要創作人員、製作人員和商務人士的職業性。

擔保人必須對導演、攝影師、製片經理、美術指導和明星等人都感到滿意。攝影師是不是每一場都會花很長時間去布燈？導演是否不帶拍攝清單就到了現場，所以換場就停機了？如果同一個人既是演員又是導演，那麼在拍攝期間要換導演，演員會來到現場嗎？導演是和演員結婚了嗎？

另一個擔保人要警惕的問題是「甜心交易」（sweetheart deal），即製片人以優於現行利率的價格獲取一些必要的服務（如後期製作設施）。如果這筆交易讓預算減少，那麼當交易失敗，預算就會增加。這些問題和其他更多的問題，完工保證人都要在決定提供擔保之前考慮清楚。

除了擔保費，製片人還向擔保人支付什麼？擔保人通常要求享有監督權，監督拍攝過程，以控制它在計畫和預算範圍內進行。這種權利可能包括聯合簽署生產帳檢查，到拍攝現場觀察，旁聽所有製作會議，查看所有資料，接受定期的製作報告，比如說攝影師、錄音師、製片經理和劇本負責人的報告，要求組內人員回答問題的權利，以及在製作保險之下共同擔保。這樣完工保證人可以檢討影片每日或每周的財務狀況，與製作公司的夥伴關係，正確預見和改變潛在預算超支的事件。如果有困難，完工保證人可以行使權利，接管製作過程，如有需要，辭掉表現差勁的工作人員（當然要依據發行要求、勞資談判和其他協定）。儘管完工保證人的競爭力很強，製作人想要在談判過程勸說潛在的擔保人放棄以上權利，基本上是不可能的。然而，儘管擔保文件幾乎不可避免的包含這一切權利和權力，但是完工保證人不會經常使用這些權利，只有在某種罕見的極端危險的情況下，擔保人才會行使權利，接管製作過程。只要製片人、導演、演員和工作人員都對出現的問題努力做出回應，和勤勉有效的工作，擔保人就將繼續監督製作的進度，

並提供諮詢，當出現問題時幫忙解決問題。

　　大多數完工保證人擁有高素質和豐富的經驗來指導工作，更喜歡提供諮詢和幫助來確保影片按照製片人和導演的意願順利完成，並按照發行商的想法去發行，他們並不是站在陰影裡的潛在暗殺者。

　　典型的完工保證交易包括很多文件，製片人和完工保證人之間的複雜的協議包含擔保人的權利細節。擔保本身很可能是簡單而直接對銀行有利的文件，擔保人以此確保影片的完成和交易的完成。擔保也提供這樣的服務，如果擔保人被迫宣布製作陷入困境，要放棄企劃，擔保人會還給銀行貸款。很少會發生放棄企劃的情況，除非製作實在太昂貴。

　　擔保基本上有時間和金錢兩個方面。擔保人不僅要確保一部具體電影的完成，還要確保它在規定的時間內完成。影片發行商通常會確定交片日期，因為他們將開始聯繫電影院，在拍攝還在進行的時候，他們要準備廣告和宣傳活動。另外，電影製作是勞動力密集型的活動，因此需要的時間越多，它的成本就越高。想知道什麼是完工保證，就需要瞭解電影為什麼有時會超支。理由是相當多樣的：

- 「預算可能被低估了」

　　雖然擔保人喜歡根據實際交易情況和大致的利率給具體企劃編制預算，但是一些企劃的預算經常是在擔保之後才確定的。在這期間，價格可能上升，這最終都會影響服務的成本，和後期需要，甚至是在拍攝期間就需要的設施的成本。所以企劃價格是可變的。假設一部一千萬美元預算的電影在國外拍攝。假設40%的預算是以當地貨幣形式支出，包括請本地演員、攝製組成員、設施、住房等。如果製片人沒有在一般利率水準下購買當地所有的貨幣，當預算編制好的時候，利率變動了10%，對美元不利，那麼影片成本可能上升幾百幾千美元；然而，如果美元升值了，提前購買外國貨幣也讓製片人吃虧。一個完工保證人面對這些突發事件，可能會採取相應的保護措施，通過要求製片人簽訂保護性協議，或者如果銀行不反對的話，消除這些變數的風險。

- 可能發生無法預料的事件

　　惡劣天氣或勞工問題可能會出現，假設預算是按照工會之外拍攝來編制的，即使工資和薪酬水準處在最低水準或者更好，製片人不需要付給工會規定的加班費、福利、假期費用或者處罰費用，也不用聘請工會裡規定的人員。同時，假設製片人聘請了一些主要人物，他們恰好是工會成員，在學習了製作之後，工會已經告訴他們，不要為不簽約的雇主

工作。製片人可能面對一個無迴轉餘地的選擇：拖延製作時間，試圖找到替代品，或者是貿然加入工會的集體談判協定。後者可能使得成本上升30%左右，前者也是昂貴的，儘管很難預測它的成本。如果擔保人沒有要求一個單獨的應急條款來支付，擔保人就要為這部分超支負責。

・拍攝的進度可能比預期的慢

　　有人說，也許是謠言，在主要拍攝的第一天，影片進度通常拖延一周。那麼因為拍攝所需的時間不可避免的增加，負片成本也隨之增加。雖然可能會達成一些交易，或在「自由」時期與其他人有一些談判，但是大部分演員和工作人員的費用是按天或者周算的，而且大多數舞臺、地點、設施和設備是按時間計算的。拖延的原因是各式各樣，不可能列舉或分類。喜怒無常的明星、煩躁的導演、慢吞吞的攝影人員、關鍵人員的糾紛，還有很多類似的情況都會發生。史蒂芬・巴哈所著的《最後剪輯》裡詳細列舉了發人深省的墨菲定律，其他類似的災難故事不勝枚舉。大量的電影是製作人運用其能力和專業性，用常規且經濟的方式製作出來的，但是人們忘記了這些電影，也許這就是人的本性吧。只有災難性的電影才能成為傳奇。比如某一個場景，需要拍攝四十五次。這個場景是在撞球房的球桌旁，要求女主角和男主角對話，這時他要做一個高難度擊球動作。因為男主角很熟悉球杆，這個場景的鏡頭不需要分切，在前面幾次拍攝時，他持續進球，但是她說臺詞總是出現問題，有時候是說錯了、有時候搶了他的詞。休息一下之後，他們的對話正常了，但是他很累了，而且擊不中球。這天的拍攝拖延的時間超過十二個小時，最後，只拍攝了計畫的一小部分。損失的時間是回不來的，類似的損失一次又一次發生，累積起來的後果可能會令人難以承受。

・疾病、意外及不可抗力可能發生

　　大多數劇組的演員保險只包括少數人。除非有特殊的規定或者支付額外的保險費，否則保險政策只會關照頂級的三四名演員、導演或製片人。理由是，要為參與影片的所有人投保是極其昂貴的，但而如果有人無法出席，劇組就會癱瘓而不僅僅是拖延。因為劇組沒有為一些人投保，他們可能生病或受傷，這就使得完工保證承受著被劇組拍攝進度拖延的風險。此外，演員投保人有時會排除因年齡過大而無法出演的風險，或已知的健康缺陷可能折磨著一個人的風險，或一個人有害的習慣的風險。如果演員投保人的警告被忽略，製片人聘請了心臟病人或者有藥物濫用史的人來出演，當這一威脅成為現實的話，演員投保人不承

擔額外的成本也不分擔風險，因此，完工保證人將不會批准這個演員進組，除非製片人能夠消除支付的額外保險費。不可抗力事件，如戰爭、內亂、勞資糾紛、火災、水災等，都無法預測，並且代價慘重。大多數發行協議會允許因不可抗力事件而導致完片日期稍微變動。因此如果延期是由於這樣的事件發生，發行商還是有可能得到承諾的費用，儘管拖延了一些時間。但即使是這樣，因不可抗力而增加費用的事件應該是擔保人關注的因素。

・因修改而增加的成本

　　劇本寫的沒被拍出來，而拍的都不是劇本寫的，這種情況很罕見。儘管劇本、預算、拍攝計畫和其他文件闡明的製片計畫，在開具擔保後被認為是有決定性作用的，編劇也會因為製作的緊迫而對自己的作品做細微修改，拍攝過程總是處在隨時變動的狀態中。從表面上看，當發生這種情況，其目的是保持對話新鮮，畢竟對話不花錢。然而，問題是拍攝成了薄弱環節，因為無法和臺詞好好配合，也無法表現出人物性格，那麼必須做出努力來彌補這個不足。因此，人們可以看到新寫的場景、新的人物介紹、新的地點、布景、道具和行動。這些都要花錢。製片人可能覺得這是製作一部符合他們想像的好電影必不可少的條件。但是在擔保人眼中，製片人是隨意的，但是花費的卻是他們自己的資金，除非製片人能在其他地方省下相應的花費。

　　劇本的改寫只是一個例子，來說明原本的製作計畫如何被擴大。其他方面的例子包括特技或特效的增多、最初醞釀的樂譜增加（導演在拍攝期間能忍受充斥著打擊樂器聲音的配樂嗎？）或添加客串明星。

　　有幾個完工保證備受爭議的地方。最常爭論的是法定的超支，即預期的可以用來支援影片拍攝的額外成本，與用來改善影片品質的成本之間的區別。在三方協議中，完工保證人通常沒有選擇，只能去完成電影；如果擔保人沒能監督好影片拍攝，並且製片人為追求更好的品質而超支，那麼擔保人即使在超支的情況下，也有責任向銀行保證影片的完成。

　　擔保人可能會借款來支付增加的成本，然而與製片人相反的是，他把成本的一部分作為改善影片而不是法定超支事故。在兩方交易裡，如果製片人（或者和製片人緊密聯合的融資商）對擔保人提出訴訟，這個問題也會出現，其中，擔保人提出了辯護，那麼有關的費用是提高成本的費用，而不是合法的超支費用。

　　爭議的另一個來源可能是一個影片的預算資金，轉移到其他地方而不是用作製作費用，這樣的例子非常多，它們包括交通費，這些費用實際上用作另一個企劃或是製片人個人享樂；以購買劇本或設備爲藉口來填補個人債務；購買，而不是租賃短期使用的設備，還購買了長期資產。然而完工保證人謹愼觀察著劇組的狀況，在兩方協定或者三方協定中，對於這些情況有不同的處理方式。在兩方交易中，如果有製片組的人成功地預算轉移到其他方面使用，造成完片成本的上升，擔保人可以直接拒絕補上這些超出的資金。擔保人可以把超支視作製片人的責任，是製片人沒有能力把資金集中投放在影片製作方面。但是擔保人要向銀行負責，那麼情況就不一樣了。擔保人仍然必須完成影片，提交影片，並且查看設備的支出，把製片人挪動的資金設法取回來。

　　一個顯著的事實是，提前考慮到電影製作本身的複雜性，這樣的糾紛就很少發生。完工保證人的擔保只是照常被接受、信任並發揮作用，擔保人以「無索償優惠」或退款的方式，而不是按照超支條款規定的方式，爲製片人或投資者支付了大量額外的資金。

　　在產業內發展起來的完工保證，只是幾種保證影片完成的方式之一，它對獨立製作的電影來說，很可能是最令人滿意的方式。完工保證的概念對銀行家來說，是進入電影業的一種方式；對證券經紀人來說，是通過公開發行查看電影融資的方式；對投資顧問來說是他們私人投資的方式，因爲即使是準備得最充分、最完善的預算也只能給影片製作提供大概的估算，電影拍攝確實會超支，超出計畫，儘管我們齊心協力，做出最大的努力。對於這種危機情況，完工保證在很大程度上提供了影片完成的保證。

經紀人
THE TALENT AGENT

作者：潔西卡．圖欽斯基（Jessica Tuchinsky）

　　比佛利山莊的創意藝人經紀公司（CAA）電影部門的經紀人。她是眾多頗受好評的演員、作家和導演的經紀人，包括比爾．墨瑞、烏瑪．舒曼、安德魯．尼柯、史考特．席佛和史蒂夫．克洛夫斯。她畢業於喬治華盛頓大學，主修國際政治和經濟學，在一九九〇年加入CAA成為經紀人助理之前，還曾留學於法國和日本。

　　協議的簽訂是可以學習的，但是創造力、直覺、去發掘人才的動力、建立人脈關係，並且懂得如何把大家聯合起來的能力是無法通過學習得到的，它是與生俱來的。

　　經紀公司有一個傳統，員工最初從資料收發室開始做起，工資很低，不管員工是否有背景，都要從那裡開始，在那裡他們可以學到公司的結構、層級和人們相處的方式，感受到辦公室的氛圍。娛樂產業充滿了高階管理人員，他們最初的工作經驗都是來自於資料收發室。這樣的狀態可以持續一至五年，在此過程中就排除了那些不管出於什麼原因，沒有辦法把看起來瑣碎但是重要的收發資料工作做好的員工。

　　接下來的工作是經紀人辦公室助理。辦公室助理的工作時間極長，往往是在極大的壓力下工作，作為經紀人指定的負責打電話的人，並處理大量經紀人要求的後勤任務。從事這一職務可能持續一至五年（或以上），這是一個高壓力、非常需要重視細節的工作，也是成為一名經紀人最好的訓練方式。因為助理近距離觀察經紀人的業務生活，並支持經紀人的工作。經紀人和辦公室助理緊密配合，事實上，這段期間辦公室助理正成長為一名經紀人。有時候助理從這些經驗中瞭解到，自己並不適合經紀人的工作，那麼就會轉移到電影產業裡的其他崗位。不管未來的道路是怎樣，助理的工作能夠觀察到娛樂業務的廣大遠景，並得到經紀人的第一手資料——你想為誰工作，以及你想效仿誰。

　　創意藝人經紀公司（CAA）成立於一九七五年，由幾個部門組成：電影、電視、音樂、企業諮詢和CAA基金會，它積極參與慈善事業。所有的經紀人共用彼此的客戶，而這些部門和平共處，彼此之間相互尊重（例如，電影部代理的一本漫畫書中的人物可以在一定技術條件下，為電動遊戲所用或

者用在電視節目裡）。經紀公司為一組經紀人—合夥人所組成的管理團隊所有。

在傳統意義上，經紀人的工作就是為客戶尋找工作機會並進行合作洽談。隨著經紀公司的發展，在某些情況下，經紀人的角色帶有企業家的色彩，需要有創意的發想把文學劇本、適當的導演和演員聯合起來，組成團隊並推薦給融資者或者製片廠。所以，經紀人的一個很重要的任務是，在一天內儘可能收集各種企劃和人才的資料，整理好，然後用來支援客戶的業務。這就需要某種在學校學不到的直覺，所以辦公室助理的經驗是使其成為一名真正的經紀人的重要因素。

資訊收集十分重要。經紀人的大腦總是裝著不斷增長，為客戶服務的資料庫，包括姓名、容貌、職稱、信貸、合約交易的要點、謠言、關係，以及商業和創造性的判斷。除了極其繁忙的工作日，讀書、讀電影劇本和雜誌文章、參加舞臺劇、看電影和聽音樂會，以及儘快觀看影片，這一切都很重要。這些都被添加到一個人的頭腦資料庫裡，以保持商務上的創新意識，以及如何把它們與公司的人才聯繫起來。例如，如果一個知名客戶詢問編劇經紀人，有哪些剛嶄露頭角的電影導演，經紀人應該在大眾觀看之前已經看過「熱門」導演的作品，如果沒有，客戶就處於不利的位置。

CAA的電影部有文學經紀人，代表有文學人才（包括書的作者、編劇和導演）和表演人才（參閱李·羅森伯格的文章《文學經紀人》）。漸漸的，這些名目隨著人才的多樣化融合起來。我碰巧是跨界經紀人，在文學界和演藝界同時工作，而這篇文章主要集中關注演員經紀人。

與處在不同階段的演員合作會有細微的差別。眾所周知，經紀人工作的一部分是完全熟悉客戶的工作，知道客戶所做的一切。如果客戶是眾所矚目的電影明星，很明顯，經紀人的工作是評估別人提供的企劃，而不是為明星尋找工作。真正複雜的是處理背後的事務，或者參與分成的協商。因為出資的製片廠只能支付高檔演員一定的酬金，那麼經紀人必須有足夠的想像力，來滿足客戶對於酬金占總資金比例的要求。如果客戶在過去曾經收到首輪票房的分成，這次的交易會保持還是改變這種地位？如果不保持，這次的交易會為客戶開創允許資金（即投資的製片廠）注入的先例嗎？這可以成為演員決定是否拒絕參與企劃的界限，如果沒有給客戶支付這筆資金。演員還能得到什麼其他的好處？製片廠考慮的其他演員是誰？雙方的緊張局勢在某種程度上決定了交易是成功還是失敗。

在這個階段，談判熱度不斷上升，因為有那麼多資金已經注入。我和CAA商務行政長官密切合作，他們是本地的關鍵交易者。這是一個非常小的產業，尤其是在商務談判方面，大多數的經紀人熟悉大多數的娛樂律師和商

務行政長官。他們之間有很高的相互信任度和誠實度，並且大多數的談判都很專業，儘管涉及到不同的意見和惡劣的環境。有時候交易失敗是因爲資金，有時候是因爲思維僵化或者缺乏想像力。

另一個帶領自家演員的方式，同樣適用於所有演員：經紀人必須充分利用演員的前期時間。對於明星來說，他們通常每年只有一到兩季的時間出演，因爲拍電影時，演員的時間不按照市場規定安排，如何評估時間的價值呢？答案可以在演員合約中找到。

在某些情況下，明星可能想要出演一個小製作的獨立電影。如何評估之間的價值？假設預算太低，以致於無法達到演員的一般價格，這對於能否達成交易顯得尤爲重要。談判的結果是按照協議，演員放棄預付酬勞，而能夠參與電影成功以後的利潤分成。演員出於對影片的熱愛，願意不按照市場通行模式收取前期現金酬勞。

這在已經有所成績的電影從業者中引發了一個新的趨勢：他們願意和新人合作，不管是演員、作家還是導演，不管是製片廠體系下的還是獨立電影的新人。有聲望的演員清楚他們的出現可以增加小型獨立製作影片的市場價值，使得明星可以與類型電影對抗，充分展示自己的演技。

有聲望的演員有一組由主要經紀人組成的團隊，通常在經紀公司有文學合約、商務合約、外事經理和對外或個人律師。經紀人從演員總收入中獲得10%的傭金，經理可以獲得另外的15%作爲傭金，律師獲得5%，或者按鐘點收費，還有一些其他的模式。在演員看到收支平衡之前就輕易地給出了30%的總收入。

代表別人的職業生涯去談判和交易是令人激動且具有挑戰性的。這是一個指導別人進入職業生涯下一個階段的機會。例如，一個享受自己明星生涯的人可能轉換角色，但是仍然能把個人魅力帶到影片中來。如果不提供數百萬美元的主役角色，而預付款已經支付出去，這產生的巨大影響是，一部電影可能要在兩周內完成；這可能是一個小角色並支付相應的酬金，如果演員不肯出演，那麼在經紀人代表演員在市場現實下做出選擇的過程中，誠實是很重要的。在一般情況下，演員歡迎經紀人的指導並成爲職業規畫的一員。讀者可能很快就想到最近的一個例子，一個電影明星轉做電視、戲劇或者扮演更小的角色。大多數情況都一樣，謹慎選擇劇本是關鍵。

另一個典型的交易是當演員因出演小角色而出名的時候，這個人被視爲有能力出演更大的角色。就像之前舉的例子那樣，這要求演員小心選擇角色，以創造出勢頭。當裘·德洛出演《Ａ.Ｉ.人工智慧》和《非法正義》後，這兩個極端不同的角色在影評界和觀眾群中都取得了極大的反響。讀者可以找到很多這樣的例子，某個演員在出演獨立製片的電影中「脫穎而

出」，然後在下一年就擔任兩到三部電影的重要配角。在這期間，觀眾發現了這個演員，並開始記住演員的名字。

一旦這種類型的演員擁有一個可以突破的角色，無論電影的投資多小，經紀公司就在被稱為潮流創造者中間周旋。這使得演員有了和產業高階主管和創作者見面的機會。經紀公司也會讓演員參加潮流創造者聚集的首映、社會活動或其他高級場所。這就造成了一定的輿論口碑，突然間，這個演員的名字就出現在演員表上了。

演員在完成這些曝光活動之後，最好是讓他（或她）離開媒體一段時間，讓口碑一步步擴大，並演員找到下一個合適的角色。這時，這已經不是薪酬問題，而是如何有策略的發展你的職業生涯問題。財富會隨之而來的，而經紀人對其擁有的眾多企劃資訊需要仔細篩選，這些基礎的選擇是需要天賦和品味的（學不了的）。演員會一直有出演的機會，但是不要盲目投入到最近的企劃中，因為理想的企劃可能在別處緩慢進展著。最好是等待一個更有潛力的企劃，使演員躍上一個更高的地位。

經紀人的另一個任務是尋找新演員。電影節是新演員（劇本也是如此）的聚集地，所以，看遍電影節放映的電影對尋找演員有幫助。通常，導演客戶自己發現了新的好演員，並告訴經紀人。尋找新演員是每一個經紀人的專長，這是電影商業的未來。

假設一位經紀人被一個女演員，在一部話劇的表演所吸引，那麼這個經紀人會產生直覺，會追著這個演員，努力成為她的經紀人。通常，同時有好幾個經紀人（或經理）在做同樣的事情。事實上，選角指導早已注意到這位女演員，因為她是由選角指導選出來的。

在CAA，一個經紀人只能在整個部門的同意下簽一個新客戶。這與CAA的客戶是由整個經紀公司的團隊進行代理的觀念相符。每個人都分享客戶。這是共有的、合作的，一個CAA客戶可以與主要經紀人密切合作，但是公司的每一位經紀人都代表著這個客戶。

如果演員決定加入CAA，CAA會和演員簽署協議，演員在某一個經過協商確定的時期內，只專屬於CAA。經紀人—演員協定的重點是，客戶到帳的總收入10%作為傭金。CAA的會計部門追蹤所有客戶的協定，在CAA商務高階主管的幫助下，確保他們的收入到帳時準時支付傭金。10%的傭金支付給經紀公司，剩餘的就屬於客戶或客戶的商業經理或代表律師。在某些特定的時間內，還有美國演員工會和美國作家協會餘款支付，並有CAA的餘款支付部門追蹤處理這些事務，審計會代表客戶定期來檢查分成協定。

早在作為新人經紀人時，經紀人就應該瞭解客戶。他們想做的是什麼？他們怎麼看待自己？接下來的就是一系列的引薦，包括導演、高階主管、製

片人、演員指導和其他待業的人。這被稱作「一輪會議」，很耗時，但是有價值。

啓動打造新人的工作包括表演工作、一個電影角色或者電影節目。這些工作沒有公式，只要這個方式能夠使演員被大眾關注，出色的工作會被注意到，不管方式是什麼。這個階段的談判是在一定的市場上，努力讓更多資金回流。有時候如果導演工作的核心是選擇演員，經紀人的議價能力會提高；有時候沒有任何討價還價能力。但是隨著新人的加入，新人的工資值得上漲。

另一個值得一提的領域是留住演員的概念。坦率的說，經紀人行業競爭性很強，經紀人都努力留住他們的客戶。很多演員抗誘惑能力低，在合作協議被簽署之前，他們可能被另一家經紀公司誘惑。就個人而言，通過爲客戶考慮新的發展機會（或者考慮我的競爭者會爲客戶做什麼？），我把每一天都看作是阻止這件事情發生的機會，而那只是好的經紀人工作的一部分。沒有任何一個經紀人可以對客戶不屑一顧，在CAA，我們被訓練成考慮周到的經紀人。一個演員是否應該和編劇部門見面，來專門策畫一個劇本？一個新的演員還應該和誰見面？這樣的清單應該一直寫下去。

CAA的工作方式是，所有的經紀人都爲所有的客戶工作，那麼如果一位經紀人不知道出於什麼原因無法好好代理一位特定的客戶，那麼其他經紀人可以接受前一位的工作，這可以說是一種應對危機的安全體系。

一般情況下，經紀人和客戶的經理緊密合作。一個好的客戶經理可以和經紀人團隊互補，使我們的組合增值，比如說，他們在會議上會提供對客戶發展有利的想法。一個糟糕的客戶經理會打電話來問：「進行得怎麼樣？」然後把想法當作是自己的告訴客戶。不用說，這是一種盜取。理想情況下，管理者應有遠見（和經紀人一樣），並且可以提出創造性的方法，利用CAA的人才庫和便利來幫助客戶規畫職業生涯。

經紀人工作有很大的樂趣在於沒有完全相同的一天。在CAA，有開會的計畫，我們交換資訊，討論發展策略。星期一早上電影部的會議內容，包括周末的票房表現和人們看什麼電影。遲些時候，電影演員經紀人有午餐會議；星期二早上，整個電影部和其他部門的經紀人見面，談論每一項交易的進展、涉及的顧客關係，以及經紀人下一步應該做什麼。這是一周中最長的會議，所有的資訊都在這裡交換；星期三，演員和文學部經紀人在早上見面；然後在星期五，有周末宣讀會議，大家交流對於將要在周六讀到的內容的想法。我想要閱讀每一個提到的企劃，這樣我才能在星期一早上有一種新的價值感。這些會議之間的時間用來推動客戶的職業向前邁進，通過電話、商務午餐和晚餐、放映和早餐會議。大多數情況下，我們的工作時間從早上

七點半或八點半的早餐會議開始，在晚上十點左右結束，工作已經成爲了一種生活方式。

這篇文章從追溯傳統的經紀人訓練方法開始，經紀人大多從資料收發室開始成長。不能訓練的是一種天生的文學或美學品味，以及帶領一群客戶並周旋在聰明、有天分的律師和商務高階主管中間的能力。毋庸置疑，閱讀是關鍵，尤其是掌握閱讀劇本的特殊技巧，它是一種技巧性寫作的形式。有人說在你能眞正分析劇本之前，需要讀幾百個劇本，有人則說需要幾千個劇本。然而，讓商業運轉的是一系列在共有品味上相互尊重的關係，有時候這種能力無法通過培訓得到。找到有同樣敏感度的工作夥伴，不管是演員、製片廠高階主管或是其他經紀人，可以節省時間和精力，而且在一個時間就是金錢的行業，這種社會關係是有益的。同時，經紀人希望他們在品味方面能取得個人信任，比如說，一個打給製片廠高階主管的電話可以很快被接聽，並且商談的企劃可以受到重視。不能通過訓練得到的品質，還有與生俱來成爲經紀人的內在驅動力，這要求經紀人對自己負責的企劃或代理的演員極其重視，以極大的熱情爲他們服務，並強勢把他們推薦給能賺取利潤的相關人員。這份工作沒有成功的秘密，工商管理碩士學位或法律學位也不能保證成功。事實上，歷史或文學的學位，與旅遊經歷以及好問的個性結合在一起，就有潛力成爲一個經紀人。一個人越懂生活、生活越有趣，那麼他越可能會接受更多的演員。協議的簽訂是可以學習的，但是創造力、直覺、去發掘人才的動力、建立人脈關係，並且懂得如何把大家聯合起來的能力是無法通過學習得到的，它是與生俱來的。

電影製作

PRODUCTION

製片管理
PRODUCTION MANAGEMENT

作者：麥可‧格里奧（Michael Grillo）

夢工廠故事片製作負責人。他多年從事製片工作，最初作為美國導演協會的實習生參與了電影《新科學怪人》、《火燒摩天樓》的製作；之後曾在影片《紐約》、《越戰獵鹿人》、《告別昨日》、《天堂之門》、《體熱》、《大寒》中擔任副導演，擔任過勞倫士‧卡斯丹執導的影片《四大漢》、《我真的愛死你》、《執法捍將》的執行製片以及《大峽谷》、《意外的旅客》的製片人，並因《意外的旅客》獲奧斯卡金像獎最佳影片提名。此後，又曾擔任《陰陽界生死戀》（艾伯特‧布魯克斯導演）和《槍聲響起》的製片人（大衛‧寇普編劇兼導演）。他是夢工廠第一部故事片《戰略殺手》的監製。格里奧現為美國電影藝術與科學學院成員和美國導演協會會員。

線上製片、製片經理、製片會計的責任包括監管前期製作、拍攝和後期製作費用，估算可能的預算外支出或者結餘，並編制每周開支報告分發給製片廠。

夢工廠故事片製作負責人的工作，就是在各種企劃上配合創作團隊，製作出獲得好評以及商業上獲得成功的影片。當一個開發中的企劃接近開始前期製作的時候，我還要閱讀劇本，並把我的想法告訴華特・帕克斯和蘿莉・麥唐納，他們兩個共同負責電影部。我們一起商討應該在什麼地方進行拍攝，要花多少錢，前期製作和拍攝要用多長時間以及具體的發行日期，並討論導演、創作製片、演員和線上製片的人選，看看誰最適合這個企劃。我的工作更多的是和線上製片打交道，在製作過程中線上製片直接向我彙報。

初次閱讀劇本就是快速瀏覽一遍，因為這時我只是大致設想一下要把電影拍成什麼樣。第二遍閱讀劇本時，我就要認真考慮那些既有可能延長製作時間，又會增加製作費用的細節了。這是一部當代題材的影片，還是一部具有某一時代特徵的作品？需要多少國內和較遠地方的外景地？借用現有的外景實景還是需要重新搭建？昂貴的道具和布景、動作場面、夜間拍攝、每場戲中專業演員和臨時演員的數量、主演中的未成年人、特技、視覺效果、音樂（包括所需的許可證）、第二攝製組以及複雜的後期製作，這些都是要考慮的問題。這一早期階段包括一系列假定和基於一定知識的估算，編制初步的預算數目，擬定包括前期製作、拍攝和後期製作時間的粗略進度表，在確定導演和製片人以及分配影片角色之前，和有關人員進行初步接洽。一部影片從前期製作開始直到預定的發行日期，時間超過一年的情況並不少見。若是一個非常複雜的企劃，預定的時間還有可能大大延長。以《侏羅紀公園》第一集為例，由於採用了很多既新且複雜的特效，在準備階段之前，還需要一個研究和開發階段。史蒂芬・史匹柏首先繪製出故事板，史坦・溫斯頓

根據故事板製作動物，加上光影魔幻工業特效公司後期添加的數位恐龍和特效，代表了電影製作上的重大突破。

正式的前期製作從製片人和導演參與到企劃中開始算起。通常需要兩個方面的製片人：創作製片和線上製片。創作製片在字幕中的名稱有可能是製片人或者執行製片。創作製片通常是獲得潛在文學題材，開發出劇本，並用足以吸引夢工廠的強勢人才，將企劃包裝起來的人。在另外一些情況下，題材由製片廠進行開發，然後由製片廠給企劃指派創作製片，幫助導演和製片廠進行創作；線上製片人，在字幕中的名字有可能是製片人、執行製片、合作製片人、副製片人或是負責製片的執行經理。線上製片具有實際的製片經驗，負責製片工作的監督協調和費用的支出，有時導演或創作製片人有自己的線上製片，但我更願意選擇適合具體團隊和企劃的人擔任線上製片。我不喜歡「線上製片」這一說法，因為這種稱呼往往只意味著製片工作中經濟方面的管理，而最好的製片人，在具備實際製片經驗的同時，還應具備與導演在劇本、角色分配、物色演員、分鏡頭表、演員表演以及影片製作工作中所有創作方面進行合作的能力。有時候，有人能夠勝任製片工作中的所有領域，既有創作方面的能力又有實際能力，聘用以前曾經與你合作過的製片人是最為理想的，因為彼此之間更容易交流，也更加信任他們的製片直覺。

每部影片在制訂製片計畫時都會面臨獨一無二的挑戰。舉個例子，電影《神鬼戰士》就是我們較為困難，同時也是比較有意思的企劃之一，因為電影發生的世界已經不復存在。你要在哪裡建造羅馬呢？你又如何建造羅馬呢？你要建造整個古羅馬鬥獸場嗎？整部片要花多少錢，我們準備什麼時候進行院線發行呢？幸運的是，我們能夠擁有極具才華和經驗的人員參與該企劃。瑞德利·史考特擔任了本片的導演，道格拉斯·魏克和大衛·富蘭索尼出任創作製片（原始劇本也是大衛撰寫的），華特·帕克斯和蘿莉·麥唐納擔任監製，布蘭可·魯斯提（他也是《辛德勒的名單》以及夢工廠首部故事片《戰略殺手》的線上製片人）出任線上製片。瑞德利·史考特曾為之前的一部電影考察過馬爾他島，並找到了一大片空地，四周環繞著石灰岩結構的古建築，可以替代古羅馬城。他和視覺特效公司密切合作，分鏡頭畫面設計師亞瑟·麥克斯負責在這片空地上設計鬥獸場。古羅馬鬥獸場的實際尺寸被編成電腦軟體，生成模型和攝影機視點，電腦影像創建出一個虛擬布景，從而幫助瑞德利在設想的場景空間中（最終是實際鬥獸場尺寸的四分之一），設計攝影機角度和鬥獸場打鬥場面。另一方面，還要建造皇帝就坐的局部場景，以便變換拍攝角度和後期剪接。鬥獸場的其餘部分用電腦生成的圖像和模型作為補充。這種方法能讓電影製作者控制建築施工，和視覺效果鏡頭的數量，從而控制成本。影片中成本較高的視覺效果鏡頭僅有一兩個，

比如鳥瞰全景鏡頭，類似於足球轉播中俯拍的全景鏡頭；還有羅素·克洛進入鬥獸場的畫面，拍成了一個360度斯坦尼康鏡頭，這些鏡頭一旦成功完成，一座完整建築的特效就產生了。分鏡頭畫面設計師亞瑟·麥克斯因此獲得一項奧斯卡金像獎提名，電影《神鬼戰士》最終贏得奧斯卡最佳影片獎。

在前期製作的起步階段，就要編制出一部電影的人員計畫和拍攝計畫。它們通常由線上製片完成，並最終由製片經理和第一副導演接手。所謂人員計畫和拍攝計畫就是把劇本劃分成一個個拍攝單元，列明拍攝所需的天數、外景地、所有鏡頭的概要、所需的演員和臨時演員，以及其他一些關鍵要素（製片文案工作參見克莉絲蒂娜·方的文章《〈霹靂嬌娃〉製片文案》。）。文案資料以導演提供的資訊為基礎，導演一場戲、一場戲討論出來的創作意圖和創作風格，有助於制定後勤組織方面和經濟方面與製片計畫相符的日程表。

編制一部影片的拍攝計畫需要考慮到許多問題。所有的室外夜景拍攝一般都被安排在一起。每逢周末的晚上，演員和攝製組是不工作的，因為演員的酬勞是按連續雇用時間計算的，所以要盡可能壓縮他們在製作中的時間，更別說大明星的檔期始終是一個需要考慮的問題。動作戲耗費的時間更長，可能需要使用另外一台攝影機和第二個攝製組；導演和演員更樂於按照情節連續拍攝，但受製片和預算的限制，一般來說這是不可能的。

此外需要考慮的問題還有，一年中某一階段的白晝或夜晚時間的長短、前往外景地旅途所需要的時間、特技效果和視覺效果的營造、特殊化裝、未成年人的拍攝時間限制、天氣情況、街道上和城市中人群的控制、導演的經驗水準、效率高低等問題。必須要有一位有見識的、從事製片工作的人來編寫確實可行且頗有效率的拍攝計畫，因為全部製片計畫和預算都是以此為基礎的。

根據拍攝的複雜程度不同，預算書一般為二十至三十頁或者更多。預算分為兩個部分：線上部分和線下部分，預算包括一部電影從開發直至發行的全部開銷，但不包括市場運作和發行費用；附加費用，即撫恤金、醫療和福利費，通常納入線上和線下行業協會會員的薪水之中。如美國導演協會的會員、美國編劇協會的會員。要想瞭解關於當前行業協會的最低報酬或其他問題，讀者可以按以下地址與美國導演協會聯繫：7920 Sunset Boulevard Los Angeles, CA 90046（電話：310-289-2000）；110 West 57 Street, New York, NY 10019（212-581-0370）；520 North Michigan Avenue, Suite 1026, Chicago, IL 60611（電話：312-644-5050），或訪問他們的網站(www.dga.org)。美國編劇協會的聯繫方式，見李·羅森伯格的文章，或訪問他們的網站（www.wga.org）。

線上開支：這些開支中的大部分在主要攝影開始之前就要確定下來。其中包括故事版權、劇本的購買和全部文案費用。製片以及導演費連同他們的班底和開銷也包括在其中。全部演員和挑選演員的費用都是線上的一部分。所有必要的旅行和住宿費用都必須一一列明，所有的勞務費用必須列全。

　　線下開支：分爲三部分。第一部分被稱爲製作期，是指影片生產拍攝期間的直接開銷。這部分開支中最重要的有攝製組（例如製片經理和副導演）、臨時演員、整個藝術部門（包括分鏡頭畫面設計師）、置景布景、布景操控、道具、服裝、化妝和髮型、攝影機、照明、音響、交通、外景地等方面的費用。每一筆帳目都要列出製作影片所需的全部設備費、人工費，比如薪水、旅費、住宿費以及附加費用。第二部分是指後期製作，其中包括剪輯組、音樂、後期音響、膠卷和洗印、字幕方面的費用。最後一部分是其他各項，諸如保險和其他一般性開支。

製片廠或製片公司分類企劃
「製片企劃」

導演：　　　　　　　　　　　　　　　　　　　　開始日期：09/16/02
製片：　　　　　　　　　　　　　　　　　　　　結束日期：11/22/02
劇本日期：　　　　　　　　　　　　　　　　　主要攝影：48天
預算日期：　　　　　　　　　　　　　　　　　後期製作：20周

編碼	企劃分類		總計（美元）
1000	故事版權	1	$0
1100	編劇	1	$0
1200	製片人	1	$0
1300	導演	2	$0
1400	演員	2	$0
1700	差旅費	3	$0
1900	**關稅**		$0
	線上開支總計		$0
2000	製作班子	3	$0
2100	藝術部門	4	$0
2200	置景	4	$0
2300	布景	5	$0
2400	道具	6	$0
2500	特技	6	$0
2600	布景操控	6	$0
2700	電氣設備	7	$0
2800	攝影機	8	$0
2900	音響	8	$0
3100	服裝	9	$0
3200	化妝／髮型	9	$0
3300	臨時演員	10	$0
3400	道具車輛和動物	10	$0

3500	交通運輸	11	$0
3600	外景地	11	$0
3700	膠卷和洗印廠	12	$0
3800	第二攝製組	13	$0
3900	測試	14	$0
4000	攝影棚、設備	14	$0
4100	視覺效果	15	$0
4200	生物道具製作和操控	16	$0
4900	**製片附加費用**		$0
	製片總費用		$0
6100	剪輯	16	$0
6300	音樂	17	$0
6400	後期製作音響	18	$0
6500	後期帶、膠卷和洗印廠	18	$0
6600	字幕和光效	19	$0
6900	**後期製作附加費**		$0
	後期製作總計		$0
7000	保險	19	$0
7100	宣傳	19	$0
7500	一般支出	19	$0
7900	**其他附加費用**		$0
	其他費用總計		$0
	線上支出總計		$0
	線下支出總計		$0
	線上、線下支出總計		$0
	總計		$0

　　製片廠的製片費用從一千萬美元以下的小型現代題材影片，到超過一億美元的大型、注重視覺效果的動作片不等。對於初次拍電影的導演來說，通常都會讓他們拍攝較低預算的影片。不管是什麼劇本或是什麼樣的團隊組合，抱怨始終都是一樣的：錢或時間總是不夠用。從創作層面講，多數情況下的財務壓力對影片來說是件好事，因為費用問題會迫使電影製作者分出輕重緩急、把錢花在刀口上，也就是把錢花在對於故事敘述最為重要的地方。高預算未必就能拍出好電影，我們最為成功的電影之一《美國心玫瑰情》，就是我們預算最少、攝製時間最短的一部電影。這部影片最終囊括了五項奧斯卡金像獎，包括奧斯卡最佳影片獎和山姆・曼德斯的最佳導演獎。

　　製片人在制定初步預算和拍攝計畫時，要考慮到外景地的選擇，看看是在國內還是國外。要聯繫影片委員會，讓其提供外景地資料，包括可觀看的資料。外景經理負責最初的考察，帶回照片和錄影給導演看；要和有關協會取得聯繫，考慮勞資關係方面的問題；要選擇旅店，預訂房間，因為食宿對於這麼一支龐大的隊伍可謂至關重要；要和航空公司商討團體價格，或是將包機準備妥當；要分析當地的氣象圖，留意拍攝計畫期間的日出日落、降雨

降雪、颶風和溫度變化情況。影片《神鬼戰士》聘請了來自美國、英國、義大利、克羅埃西亞、馬爾他、摩洛哥等國經驗豐富的人員，而我們拍《浩劫重生》時，到過美國的加州、德州、田納西、俄羅斯和人跡罕至的斐濟島；為了表現時間的變遷，九個月後，在湯姆‧漢克斯減掉了相當多的體重之後，我們又回到了斐濟；拍攝中遇到的不同於以往的問題，還包括把人運到島上的外景地、把人從島上的外景地運走，住在船上，當然，還不能讓腳印留在沙灘上。顯然，每次製片工作的要求都會大相逕庭。

如果電影劇本的時代背景是過去或者未來，則會增加數百萬美元的預算。舉一個例子，想像一下這樣一個鏡頭：一個人沿著街道行走並進入一家商店。在一部現代背景的影片中，這個鏡頭很快就能拍完，甚至可能讓一個小型的第二攝製組來完成；而在一部具有某一時代特徵的影片中，同樣一個情節則需要把停車計費表和紅綠燈移走，清空所有的車輛，控制疏導交通，並聘請額外的警察和保安部門。如果攝影機一直拍到路的盡頭，那麼視覺效果還要延伸，必需找來特定年代的交通工具拍進畫面，所有的演員和臨時演員都必須事先穿戴好特定時代的服裝，按那個時代的風格梳理髮型和進行化妝，每一處外景，道具和標誌都必須布置得符合時代特徵——這部分是極為花錢的。原本一小時就能完成的鏡頭現在就得花上半天時間。

對於多數受雇參加故事片製作的人來說，這是一個自由職業者的世界。由於專業人員總是從一部影片轉戰另一部影片，所以如何自我推銷和總是維持工作滿檔在很大程度上就決定了你會有多成功。我的製片組就有很多關鍵部門的負責人都是透過協商才雇請到的，包括攝影師、分鏡頭畫面設計師、服裝設計師和剪輯師……線下代理人負責代表他們的委託人，商洽參與影片生產事宜，為了能在需要的時候為組建攝製組做好準備，我們與這些代理人進行會晤，對他們的委託人進行面試、留意電影的演職人員表、觀看攝影師和視覺效果指導的樣片，並審閱提交上來的簡歷。

隨著準備工作的深入，部門負責人忙著預訂攝影器材、膠卷、設備管理人員、電氣設備，同時還要選擇有聲電影攝影棚，預定配音和音樂工作室，開設影片的專用銀行帳戶，購買支票；在沒有有聲電影攝影棚的外景地，可以找倉庫來代替攝影棚；要在室內搭建布景，以便在天氣不好、妨礙計畫中的室外拍攝時使用；另外，還要根據收集到的大量資訊，選定的外景地，演員可用檔期的調整，劇本的修改和其他一些偶發情況，不斷對拍攝計畫做出修訂。首先，我們要限制需要在當地進行拍攝的國家的數量，其次是城市的數量，然後是外景地的數量，因為一大群人的轉移既既耗時又費錢。同時，分鏡頭畫面設計師的團隊抓緊選擇設計布景，進行布景置景，而法律部門則要完成合約，外景地協議和劇本審查許可的最後定稿。

角色選派工作貫穿於整個前期準備。選派角色時要進行試鏡，同時還要配以服裝、化妝和髮型，讓多個演員爲關鍵角色試鏡是很常見的。一份電影拍攝期間的時間進度表需要列明影片中每個演員的日程安排，列出開始、結束、旅途和停留的天數，提供給選派角色的導演用以最後確定演職人員協議。角色選派對拍攝計畫的影響非常大，舉個例子，如果一位大明星同意出演一個配角，但條件是拍攝必須在三周內結束，因爲他在此之前已經有了別的片約，那麼他的所有戲份必須合併在一起。這就需要在外景地之間往返奔波，進行非連貫拍攝，周末工作或是加班加點。

根據影片的需要，爲了訓練演員掌握一些特殊的技能，如騎馬、擊劍、滑冰、唱歌、跳舞、搏擊或是進行其他一些身體上的訓練，有可能需要擴展前期製片。例如，影片《搶救雷恩大兵》的主要演員就受過相當於陸軍基本訓練的課程。主要演員的替身必須要有與之相似的體形和皮膚、頭髮的顏色，並得到攝影師的認可，這些人替代演員進行表演時，是要在相同的照明設備條件下，特技替身演員是必不可少的，佩戴假髮和染髮也是必要的。大多數導演都會要求有一段與他們主要演員的磨合期，時間至少一個星期。計畫中還要安排全體演員通讀劇本，其中也包括導演、製片人、製片廠執行人員、場記和作者。通讀劇本的過程對於分析角色發展和把握敘事節奏大有幫助。

特技和特效已成爲電影製作的重要因素，需要聘請行家。如何在保證最大安全性的前提下，完成每一次特技表演至關重要。任何一次特技表演之前，第一助理導演都會召開安全會議，讓所有部門負責人都清楚接下來的情況，所有的疑問都要得到解答。只要有機會，就要使用特技替身代替演員。多鏡頭攝影機具有更大的拍攝範圍，減少了所需拍攝的鏡頭數量。像大多數製片廠一樣，夢工廠也有一位安全部門主管，負責監管我們製作中的重要特技場面。

儘管所有的人都感到需要更長的前期準備，但正式拍攝總是要開始的。演員進入拍攝現場，和導演進行排練。演員的動作敲定之後，也就是設計好之後，架好攝影機，演員進行化妝，做髮型，穿戴服裝，同時工作人員開始打光。導演通常會給攝影師、第一助理導演和場記準備一份事先擬定的分鏡頭表。分鏡頭表有助於每個人管理和安排一天的工作，一旦拍攝現場燈光打亮，演員就緒，拍攝就開始了。

在這一天裡，線上製片人和製片經理以及廠方一道填寫進度報告。大約工作六個小時之後，演員和工作人員停下來休息吃飯，導演、製片人和助理導演通常在午飯期間碰頭，評估他們的進度。如果計畫進度控制不佳，那麼他們需要討論必要的補救方案以及刪減鏡頭的可能性。一個拍攝日一般爲

十二個小時，在規定的時間裡要儘可能完成計畫安排的工作。為了保證拍攝進度，有時甚至會採取一些不尋常的辦法，比如刪減劇本（必須獲得製片廠的批准）、只保證所有全景鏡頭的拍攝（特寫鏡頭另找時間在其他地方補拍）或是想些其他辦法，以確保拍攝進度不至落後。一天的開銷只是問題的一部分，從後勤組織和財務的角度來看，由於演員的時間和場地的可使用性變動彈性不大，因此拍攝計畫是不容輕易改動的。

拍攝期間，要通過具體明確的文書工作，給攝製組下達通知並記錄每天的事項。線上製片人、製片經理、製片會計的責任包括監管前期製作、拍攝和後期製作費用，估算可能的預算外支出或者結餘，並編制每周開支報告分發給製片廠；分發的攝製日程表詳細說明下一天要排的戲以及每個演員和攝製組成員的報到時間；通過每日攝製報告記錄一天的實際情況，所有參加工作的人員以及工作的時間，拍攝了哪些場戲、膠卷的使用情況和所有特殊情況，比如誰受了傷或是生了病，以供日後參考（製片文案的相關資料，參見克莉絲蒂娜‧方的文章《《霹靂嬌娃》製片文案》）。

有一位出色的總舖師非常重要，他能夠大大鼓舞士氣。有經驗的總舖師能在極度惡劣的天氣情況，和延長工時的情況下為上百人乃至上千人準備膳食。在拍攝《神鬼戰士》時，功能表的設計能夠讓飾演古羅馬人的臨時演員穿著白色的長袍快速進餐，保持乾淨，迅速返回鬥獸場。在進行拍攝的一天中，服務台總是備有小吃，在夜間進行拍攝時要準備熱湯、辣味肉豆和其他一些可口的食物，加熱器讓人們暖和起來，遇到惡劣的天氣還要準備有遮擋的候場區讓人們休息，能夠預想到這些常識性的需要以照顧好演職人員極為重要。

當攝製組在一處外景地進行拍攝時，製片經理和製片辦公室就要為下一處外景地的拍攝作好準備。要為隨後的拍攝場地布景，並得到導演的認可，接下來還要為參加工作的演員、特技演員和增加的攝製組人員安排旅程、訂購機票、分發日常生活費、簽定合約，飛往外景地。專業設備必不可少，把膠卷送到洗印廠，剪輯師準備好工作樣片。

從解決困難的角度說，在製片中沒有什麼比經驗更重要的了。解決問題的時候，把所有相關人員都找到一個房間裡來，把事情談透，弄清解決問題的必要步驟是很有幫助的。要減少相互指責和指手劃腳這些浪費時間的遊戲，把精力放到對付問題和找出解決方案上來。

隨著各場戲的拍攝完成，搭景人員忙著拆除那些已經拍完的布景。導演看過工作樣片後，剪輯師在剪輯間裡開始把挑選出來的鏡頭剪輯在一起，而攝製組則繼續拍攝影片，另一些人則計畫後期製作，比如預訂配音和音樂配音室以及辦理音樂許可。

　　主要攝製工作一旦結束，所有結帳帳單都會送來，對這些帳單必須進行分析。一些布景可以收起來，留待需要重拍時使用；置景、道具和服裝也有可能在重拍時用到，或是在拍攝續集時再次使用；要決定到底是保留、賣掉還是把它們收藏起來。導演有十個星期（按照其美國導演協會合約）的時間來進行粗剪，但也有可能根據視覺效果或發行日期等因素有所變化。

　　加上臨時配音的電影粗剪版本用以進行調查研究（參閱凱文‧約德的文章《市場調研》）。招募觀眾進行試映對評估電影大有幫助，從中可以看出哪些達到了預期效果，哪些地方還需要進一步處理。

　　從某種程度上說，到了這一步電影已經定型。音樂配音和音效已經完成，字幕也已加好（詳見本節最後的字幕範本）；底片剪完，攝影師和洗印廠一起進行膠卷的彩色校正；發行拷貝進入批量生產；行銷經理們負責提供電影院和電視發行的預告片，還要準備海報、看板以及報紙使用的圖片；要給報界和電視界的新聞記者準備好成套的宣傳題材，要在首映之前安排好新聞招待會。對於大部分人來說，這個過程在首映式上即告結束，我們全都期望一個成功的首映周末。

　　下面是影視製作中關鍵步驟的概述，通用的片名字幕和片尾字幕範本。它們代表了電影製作者們不同的責任以及故事片製作中所涉及到的各式各樣的職務。

電影製作的關鍵步驟

一、前期製片

1. 會晤導演、其他製片人和製片廠經理
2. 會晤製片廠關鍵人員，商討製片、商務事宜、企劃代理、勞資關係以及後期製作等
3. 制定電影生產計畫（人員計畫和拍攝計畫）
4. 編制預算
5. 監督劇本的修改
6. 與協會和工會擬定合約條款
7. 尋找辦公場地，成立製片辦公室和人事部門
8. 招聘攝製組關鍵人員，包括準備導演的面試（攝影師、分鏡頭畫面計師、服裝設計師、剪輯師等）
9. 聯繫會晤電影委員會
10. 會晤城市、州以及政府部門官員
11. 考察外景地

12.研究以往的天氣情況——最高溫度、最低溫度、日出、日落、風寒、降雪、降雨、雲、颶風、氣旋、四季變換等
13.尋找並預訂攝影棚
14.商洽人員協議
15.商洽設備協定
16.和旅館以及航空公司商洽協議
17.敲定外景地，簽署合約
18.置景布景
19.爲電影選派角色，包括演員、特技演員、替身演員、臨時演員和動物演員
20.演員進行體檢
21.試服裝，試妝，試髮型和關鍵道具
22.選用汽車、拖掛式活動房屋、行動電話
23.與演員和攝製組人員討論布景安全和性騷擾問題
24.編制攝製日程表、製作報告、開工通知
25.爲導演和部門負責人進行技術性外景地考察
26.製片會議
27.演員排練
28.設立剪輯室和安排供觀看工作樣片的放映設備

二、製片

1. 拍攝現場的管理
2. 每日製片會議
3. 每日和每周費用報告
4. 就創作和財務問題和製片廠溝通
5. 分析過去，監督現在，準備未來
6. 監督劇本改動
7. 調整拍攝計畫
8. 觀看分析工作樣片
9. 和洗印廠打交道
10.電視宣傳帶
11.聯繫媒體和報界
12.監督視覺效果
13.安排攝製組全體人員和演員的旅行
14.殺青慶祝會

三、後期製作

1. 監督主要攝製的結束
2. 審查最後的帳單
3. 收好並保存好布景、服裝、假髮、化妝用具、道具
4. 歸還租賃的物品；變賣、保存或收藏購置的物品
5. 關閉製片辦公室
6. 觀看分析導演的粗剪
7. 補拍
8. 聲音效果
9. 視覺效果
10. 對口型
11. 音樂配音
12. 臨時配音
13. 調研放映
14. 最後配音
15. 試映
16. 剪接底片
17. 製作校正拷貝
18. 剪輯預告片
19. 設計海報和宣傳資料
20. 安排報界宴會
21. 安排發行日期和確定發行理念
22. 影片首映
23. 影片發行
24. 海外版權的出售，有線電視和電視銷售等
25. 滿足所有製片廠的遞送要求

片頭字幕

標誌

出品

「導演」及製片人員名單（視合約規定而定）

主要演員（視合約規定而定）

片名

出演

副導演
策畫（如果用到的話）
作曲
服裝指導
剪接
美術總監
攝影指導
執行製片（如果用到的話）
出品人
編劇
導演

片尾字幕

演員名單（滾動）

企劃製片經理
第一助理導演
第二助理導演
第二攝製組導演
副製片人
視覺效果指導/製片人

劇組人員名單

藝術指導
助理藝術指導
置景人員
攝影機操縱員
第一攝影助理
第二攝影助理
斯坦尼康攝影機操作員
劇照攝影師
場記
音效混錄

麥克風操作員

順音訊線人員

攝影師

主任燈光師（替代燈光師）

助理主任燈光師（替代照明助理）

電工

安裝工頭

設備管理

設備管理助理

攝影移動車工

照明燈架工

置景工

道具管理員

助理道具管理員

特效

服裝主管

女演員服裝師

男演員服裝師

首席化妝師

化妝師

首席髮型師

髮型師

製片協調人

製片協調人助理

製片秘書

製作監督

製作會計

助理製作會計

後期製作會計

外景製片

第三助理導演

美國導演協會實習生

演員部助理

臨時演員

企劃公關員

藝術部門協調人

布景設計師

解說

故事板情節繪圖員

導線人員

搖臂組

搭景協調人

建築工長

領工

綠化組長

油漆組長

油漆工

交通運輸協調人

運輸隊長

司機

茶水

總舖師

馴獸師（如果用到的話）

技術顧問（如果用到的話）

輔導老師（如果用到的話）

製片人助理

某（導演）助理

某（明星）助理

製片助理

替身演員

第一助理

音響效果監督

混錄師

後期製作執行

後期製作監製

後期製作協調人

助理剪輯

音效剪輯

對白剪輯

對白合成

對白組協調人

效果

重錄

音樂剪輯

編曲

配樂

音樂指導

字幕設計

字幕和光效

底片剪輯

配光員

第二（和其他所需）攝製組

特效供應商

特別鳴謝

拍攝場地

歌曲

影片原聲帶

校色

洗印

伊士曼電影製作發行

如果使用潘娜維馨公司器材：本片使用潘娜維馨公司的攝影機和鏡頭攝製（附加潘娜維馨公司標誌）

（以比標題小一半的尺寸，單獨出現在銀幕上，不要同時出現其他內容）

美國電影協會	國際戲劇雇員聯盟	愛維德（如果用到的話）
（標誌）	（標誌）	（標誌）
索尼動態數位音效		
杜比數位環繞聲	數位化影院系統音效	動態數位聲效
在選定影院	在選定影院	在選定影院
（標誌）	（標誌）	（標誌）

版權　　年度製片公司

版權所有

為了使《伯爾尼公約》及所有國家法律效力得以實現，為了維護英國版權法，製片公司為該部電影的作者和創作者。

　　AHA標誌——美國人權組織免責聲明（如果用到的話）

　　本片受美國和其他國家法律保護。未經許可擅自複製、發行或公開播映將承擔法律責任。

<div align="center">

由XX公司發行

（標誌）

如果遇到任何影響該片在影院放映的情況，請播打電話

1-800-XXXX-XXXX

或訪問http://www.XXX.com

品質保證服務由XXX電影院校準企劃提供

（標誌）

該電影定為XXX級

</div>

《霹靂嬌娃》製片文案

CHARLIE'S ANGELS: PRODUCTION PAPERWORK

作者：克莉絲蒂娜・方（Christina Fong）

電影《霹靂嬌娃》和《霹靂嬌娃2：全速進攻》的第二助理導演，最初做過製片助理，隨後在故事片《時空悍將》和《潛艇總動員》中擔任第二助理導演。之後，在故事片《天才佳人》、《賭城風情畫》、《上班一條蟲》、《痞子把辣妹》、《劍魚》、《烏龍大反擊》，以及電視系列劇《豪門疑案》，小型電視系列片《天地戰神》，電視電影《海夫納外傳》中任第二助理導演。她還是美國導演協會會員，另外，她還擔任了大陸航空公司、富士達啤酒、可口可樂、百事可樂和宜家家居廣告的第二助理導演。

「製作報告記錄了拍攝日中完成的所有工作，包括用過的布景、外景地、拍完的戲、膠卷清單以及攝製組人員和演員的時間安排。」

影片《霹靂嬌娃》的導演組包括導演喬瑟夫‧麥克吉帝‧尼克爾（McG），他面試了許多第一助理候選人並選擇了第一助理導演馬克‧克通，而馬克‧克通又面試了許多人，並最終選擇我作為第二助理導演與他一起工作，緊接著是第三助理導演，馬克‧克通和許多製片助理也加入進來。McG作為導演，是這部電影的關鍵創作人物，而企劃製片經理（監製）喬瑟夫‧下拉奇羅則是攝製組中財務方面的關鍵人物。這些工作關係是按照我們的工會，即美國導演協會的體系設置的；如果你想瞭解崗位描述、工作條例和更多其他確切細節，可以訪問美國導演協會的網站www.dga.org。

拍攝順序在生產過程中經常會做出變動。馬克‧克通把這一過程看成是嚴肅緊張的智力遊戲，為了拍攝電影，要將所有必要部分放到最適當、最有效率的計畫中去。當第一助理忙於做計畫時，企劃製片經理則忙於編制和拍攝場面相關的預算。這些計畫都是在與導演、製片人以及負責融資的製片廠發行商磋商下完成的。

拍攝期間，第一助理導演總是和導演一起待在拍攝現場，始終把注意力集中在工作上，除了午飯時間幾乎沒有休息。第一助理導演的主要任務是負責拍攝工作的效率（導演和演員一起工作）；而第二助理導演則主要負責較大範圍的溝通工作（如安排背景演員，為即將拍攝的鏡頭和第二天的工作做準備），若遇到演員或劇組成員遲到、生病或受傷，必須更換布景，任何必須在拍攝開始之前解決的麻煩等等情況，第二助理導演必須找第一助理導演處理。在拍攝一個鏡頭的時候，導演指導演員的表演，而第一助理導演除了關注現場的拍攝之外，還要考慮下面要拍攝哪一個鏡頭，是否用斯坦尼康或

者升降車等等；我作爲第二助理導演的任務，就是確保所有這些細節事先都要準備好，並安排好背景演員。

在一個典型的拍攝工作日裡，我腰裡別著無線電對講機並連接著十六個頻道的耳機（一個編號系統，各部門使用自己的專用頻道），帶著手電筒和腰包，裡面裝有紙筆，紅、黑色的Sharpie牌麥克筆，一把瑞士刀，修正液和口香糖（McG和馬克都喜歡嚼口香糖）以及美國導演工會（DGA）和美國演員工會（SAG）代表的名片。我把我的筆記型電腦連同所有重要文件留在安全的拖掛車裡，包括演員和劇組人員名單、考勤卡、保險合約、與工作人員補償金有關的文件，以防萬一有人受傷。

現在，讓我們描述一下整個製片文案，亦即從劇本開始，經過分景清單、分鏡表、拍攝進度表、通告單到製作報告的流程。這些案例承蒙哥倫比亞影業公司、鮮花電影公司製片人南茜·茉維農和茉兒·芭莉摩、第一助理導演馬克·克通和導演McG提供。

劇本節選

拍攝計畫第一天的內容不是特別關鍵，因爲攝製組人員以及其他演員彼此剛剛認識，並且剛開始熟悉長達八十天的漫長拍攝過程的節奏。馬克·克通選擇了第八、十五、十一這三場戲在第一天進行拍攝。第八場要求扮演艾麗絲的劉玉玲騎在馬上接受獎盃，第十五場是三個身穿迷彩服的天使穿過竹林，第十一場則是劉玉玲扮演的艾麗絲在擊劍比賽中獲勝。由於第八場和第十五場有體育運動技能的要求，劉玉玲事先已經學會騎馬，並在拍攝擊劍場面之前上過擊劍課。

這幾場戲選自《霹靂嬌娃》劇本的七、八、九頁，編劇爲瑞安·羅維、艾迪·所羅門和約翰·奧古斯特。該版本來自分鏡頭劇本，因此每場戲的編碼已經標在兩側空白處；各場戲的編號不會出現在尚未安排進度計畫的劇本上。第七頁之所以不滿頁，是因爲這頁已經修改過，作爲替換加到分鏡頭劇本中；第五場是新刪掉的，如果不刪這一頁就是滿頁。同樣，該頁右側的星號（*）標明這是這一稿中加入的新題材，以便和上一稿進行對照。

4 繼續：（2） 4*

 定格 *

5 刪除 5*

6 片頭片段開始… 6*

 查理（旁白）
 從前…

三張四年級學生在學校的照片填滿畫面，一張接著一張。
照片上是三個截然不同的小女孩。

娜妲麗，戴著運動眼鏡和牙箍，有點笨拙，身材瘦長，還有點害羞。
艾麗絲，穿著寄宿學校的制服，梳著精緻的馬尾辮，老練沉著；舉
止優雅，儘管她只有十歲。

黛倫，一頭亂七八糟的金髮，穿著褪色的T恤，充滿不屑神情的精
明假笑；
儘管年齡這麼小，已經善於用這種表面的自信掩飾她的孤獨和幻滅
感。

 查理（繼續）（旁白）
 ……有三個很不一樣的小女孩。

螢幕上仍然是三張相連的圖畫。現在它們變成了：

7 娜妲麗，駕駛一輛教練車，用破記錄的速度穿行在橙色的錐形路標 7
 之間——完成得極其漂亮。她戴著安全帽，梳著公主式的髮髻，瘋
 狂的咧嘴大笑。她的教練一臉恐懼。定格。

8 艾麗絲，身穿騎士服，正在接受她的越野障礙賽馬的獎盃。她知道 8
 拍照時往哪裡看。定格。

 「霹靂嬌娃」
 ©2000 全球娛樂製作和電影有限公司
 版權所有

8.

9　黛倫，教養所的女洗手間，和她彪悍的女朋友們在裡面吸煙。她抬　　9
　　頭盯著天花板角落裡正在監視著她們的攝影監視器伸出中指。定
　　格。

查理（繼續）（旁白）
她們長成了三個與眾不同的女人。

螢幕上仍然是三張相連的圖畫。

她們現在都已經是女人了，二十出頭。

10　娜妲麗，在電視節目裡，她已經蟬聯了美國名人智力競答賽五次冠　　10
　　軍了！（這是字幕的文字）。艾麗絲·特里伯克和她握手，她眉開
　　眼笑。

11　艾麗絲，在擊劍比賽中又刺又閃。她脫掉護面，勝利了　　　　　　　11

12　黛倫，二十來個警察學校新生中的一個，全體立正站著，一名女員　　12
　　警在另一名學員的耳旁大吼大叫，黛倫再也看不過去了，她給了她
　　一拳，把她打暈。

查理（繼續）（旁白）
但她們三個有一個共同之處……

三張相連的圖畫結束。

13　三個天使會合，一起朝著攝影機走來。全都美麗動人，全都充滿自　　13
　　信。定格。
查理（繼續）（畫外音）
她們聰明，她們漂亮。並且，
她們全都為我效力。

14　現在，銀幕被爆炸的火球填滿。　　　　　　　　　　　　　　　　14

查理（繼續）（畫外音）
我叫查理。

天使們的剪影出現在火焰中。新的音樂進入。

《霹靂嬌娃》

……接新的一段片頭片段：

各式各樣的鏡頭：蒙太奇（在音樂伴奏下）

當我們觀看天使們在行動時片頭字幕繼續（大概是來自之前的冒
險）
「霹靂嬌娃」
©2000 全球娛樂製作和電影有限公司
版權所有

14A	——三個天使從一座正在爆炸的大樓的屋頂跳下	14A
15	——流著汗穿著迷彩服的天使們穿過一片茂密的竹林	15
16	——娜妲麗和兩個孩子玩曲棍球——三個天使在跳搖滾——她們在一家俱樂部舞臺上演奏。	16
17	——黛倫彈貝斯，艾麗絲演唱並彈吉他。娜妲麗打鼓，完全是湯米·李的樣子。	17
17A	（省略）	17A
18	——三個天使穿著囚服，從一座女子間監獄逃跑	18
19	——（省略）	19*
20	——（省略）	20*
20A	——慢動作。熱空氣從跑道上升起。三名宇航員穿著航太服，一隻手拿著頭盔，肩並肩大踏步地朝著我們走來。其中兩個人是剃光頭的高大粗壯的美國男人。中間的太空人——艾麗絲。	20A* * * *
21	——黛倫，穿著修士服，找到了一個秘密開關。她推動書架露出暗道的樓梯。	21
22	——三個天使在滑輪賽中追逐。黛倫和娜妲麗猛的把中間的艾麗絲推到前面，撞擊反派角色	22
22A	——三個天使買了一張報紙，看到上面的頭條眉開眼笑，「神秘女人拯救了美國總統山」，她們相互高舉手臂擊掌的時候，黛倫的甜筒冰淇掉到了人行道上。天使們看了看它，又彼此看了一眼……大笑起來。	22A* * * *
23	（省略）	23
24	（省略）	24

片頭片段結束

| 25 | 內景。小船屋的臥室——白天 | 25 |

黛倫的近景，看上去天使一般。她睡在一團亂糟糟的難看的被單裡。從另一個房間傳來一個男人的聲音，他正和著收音機裡播放的「晨間天使」唱歌。

黛倫醒來。抬起她的頭，露出了她的另一半臉——壓在枕頭上，妝花了。

（待續）

分鏡細目表

第一天拍攝的三場戲當中，第八場是最複雜的。儘管劇本裡對這場戲的描述只有兩行，是進度計畫中最短的一部分，但這不到一頁紙的內容在計畫裡卻被分成了八段，比如1/8、2/8、3/8、4/8⋯⋯直到7/8。

分鏡細目表是馬克·克通利用電影魔力程式（Movie Magic Scheduling）編制的。細目表分門別類把攝影機前以及設備前面所需要的全部演員、背景演員、道具、動物、布景、相關提示、助理導演的想法、外景地的問題、所需的設備管理人員和供電裝置、攝影機以及安全問題全部列明。特別要注意對背景演員都有哪些特殊要求，包括性別、年齡、言行舉止。第二助理導演的工作之一是聘用背景演員，並確保把他們安排在合適的位置上。如馬克決定具體一場戲需要五十個背景演員，我們則要具體細分需要多少名騎手、攝影師、上流社會和貴賓席觀眾，還要按照年齡、性別和種族進行劃分；這一幕在分鏡細目表上的細節還有四〇年代的閃光照相機，以及一匹給艾麗絲的馬。

第十五場是三個天使第一次聚在一起的戲。茱兒·芭莉摩扮演黛倫，劉玉玲扮演艾麗絲，卡麥蓉·狄亞扮演娜妲麗。這場戲要求她們從周圍的竹林裡偷偷溜出來。由於第十五場戲比第八場戲簡單，因而分鏡細目表也就簡單得多，比如需要「活動竹林」，列在綠色植物項下。第十一場戲裡劉玉玲扮演的艾麗絲贏得了擊劍比賽，這個鏡頭需要一名擔任劉玉玲替身的特技演員和一名對手。要注意的是，在分鏡細目表中每個演員都有一個相應的前後一致的號碼，以便在接下來的文件中相互參照。

《霹靂嬌娃》

分鏡細目表

場次：13	內/外景：外景	布景：越野障礙賽馬的追逐彎道	晝/夜：晝
場景：8			頁碼：1/8

大綱：騎馬獲勝的艾麗絲在接受獎盃時面對相機

場地：＿＿＿＿＿＿＿＿＿＿＿＿＿＿＿＿＿＿＿＿＿＿＿

順序：＿＿＿＿＿＿＿　　劇本日期：＿＿＿＿＿＿＿　　劇本頁數：7

演員
2・艾麗絲
2A. 艾麗絲　候補

其他人員
1名正式記錄員
1名真正的女騎手
1名真正的男騎手
1名工作時間記錄員
1名阿斯科特賽馬會上正式頒獎者（繼承了祖業，健康，55歲）
13名上流社會觀眾（7男6女，25-40歲之間）
3名主人家的孩子（18歲，或看上去更小一些）
4名身穿連身褲的現場工作人員
4名馴馬者
5名具貴族氣派者（40-60歲）
5名具貴族氣派者的配偶（40-60歲）
5名裁判（3男2女）
5名年輕的上流社會觀眾（3男2女，20多歲）
6名攝影師（4男2女，攜帶舊式相機）

道具
四〇年代狗仔相機
閃光燈
獎盃

動物道具
為艾麗絲準備一匹非常合作的馬
四匹馬

置景
如必要，把草弄乾
前一天就置景完成

注意事項
發電機靠近拍攝現場一要控制其噪音
喬瑟夫・麥克吉帝・尼克爾一鎂光燈的近距離拍攝

運輸一高爾夫球車？
運輸一周五卡車開進拍攝現場

助理導演注意事項
早上8點拍攝通告（實際上是早上8：15）
吊車底盤置於道路上-簡易合板
有關倒下的樹的安全會議
把B攝影機留下做「跳躍」拍攝
一天結束時，近距離拍攝鎂光燈
周五建立起小組
維克、安迪、喬恩和史提夫加入

外景地
草地怎樣保持？

器具／電力
電力一2×1200 安培發電機
器具和電力一鉚合底座安裝
器具一80'神鷹
器具一鏡子以助於表現遠處的樹
器具一絲質柔光罩與遮光板（至少12×12）
器具一特技數位吊車-提前通告-底盤置於道路上

攝影機
額外的機身一高速

安全備忘
動物
特技

「霹靂嬌娃」

《霹靂嬌娃》
分鏡細目表

場次：20A　　內/外景：外景　布景：竹林　　　　　　　　晝/夜：晝

場景：15　　　　　　　　　　　　　　　　　　　　　頁碼：1/8

大綱：三個天使偷偷溜出黃霧彌漫的竹林

場地：

順序：　　　　　　　劇本日期：　　　　　　　劇本頁數：9

演員
 1. 黛倫
 2. 艾麗絲
 3. 娜妲麗

道具
 彎刀
 越南野戰電話機

化裝
 迷彩妝
 濕淋淋的天使們

置景
 活動竹林

綠色植物
 活動竹林

特效
 特效風扇
 黃色的煙霧
 灑水用的軟管

助理導演需考慮的問題
如時間有限，艾麗絲可不必出現

器具/電力
照明—2×1200 安培發電機
器具—移動攝影車

安全備忘
煙霧

「霹靂嬌娃」
©2000全球娛樂製作和電影有限公司
版權所有

223

場次：16　　　內/外景：外景　布景：陰森的大廈中擊劍比賽現場　　　晝/夜：晝

場景：11　　　　　　　　　　　　　　　　　　　　　　　頁碼：1/8

大綱：又刺又擋，　艾麗絲贏得了比賽，摘掉護面

場地：

順序：　　　　　　　　　　劇本日期：　　　　　　　劇本頁數：8

演員
　2. 艾麗絲
　2D. 艾麗絲（替身）
　93. 擊劍對手（替身）

臨時演員
　1名手拿銀色水壺的老管家

道具
　1個銀色水壺
　重劍
　擊劍護面

置景
　怎樣布置草地上的一些禿點
　移動的擊劍平台

綠色植物
　前景的枝條

器具／電力
電力—2×1200 安培發電機
器具—20×20 天花板
器具—50'軌道和斜坡
器具—高科技攝影器材

8	外景　障礙賽	日	1/8 頁	2,2A
	騎在馬背上的艾麗絲在接過獎盃時轉向鏡頭。			
15	外景　竹林	日	1/8 頁	1,2,3
	三位天使匍匐爬出黃霧彌漫的竹林。			
11	外景　大廈中擊劍比賽	日	1/8 頁	2,2D,93
	刺劍與防禦，艾麗絲贏得了比賽，摘下了自己的護面。			
—— 第一天拍攝日結束 —— 2000 年，1 月 10 號，周一 —— 3/8 頁				
112	內景　紅星通訊公司／隔間區	日	6/8 頁	1,2,3,12,18,37
	身著皮衣的艾麗絲和女扮男裝的黛倫、娜妲麗從略帶困惑的桃莉絲身邊經過。			
113	內景　紅星通訊公司／隔間區	日	4/8 頁	12,37
	身著工作裝的男人們蜂擁而起圍觀火辣性感的女教師。			
—— 第二天拍攝日結束 —— 2000 年，1 月 11 號，周二 —— 1 2/8 頁				
42Apt	外景　風味漢堡汽車餐廳	日	1 3/8 頁	1,2,3,98
	當女孩兒們在等餐時，娜妲麗用筆記本做出了一張綁架犯的合成照片。			
—— 第三天拍攝日結束 —— 2000 年，1 月 12 號，周三 —— 1 3/8 頁				
26	外景　小船屋的臥室	日	4/8 頁	1,13
	查德認為棒極了，黛倫確認為是小差錯。他懇求，她卻很快離開。			
25	內景　小船屋的臥室	日	7/8 頁	1,13
	瘦削赤膊的查德做了煎蛋給半裸的黛倫。			
—— 第四天拍攝日結束 —— 2000 年，1 月 13 號，周四 —— 1 3/8 頁				
33pt	外景　公園	日	1/8 頁	6
	重播 —— 美國有線電視網路的畫面 —— 艾瑞克・克諾斯沒有帶狗，慢跑過一個公園。			
16	外景　棒球街	日	1/8 頁	3
	娜妲麗和一群小孩玩棒球。			
141	內 / 外景　山上的宅子	夜	7/8 頁	1,1A,26,27,153
	兩個十歲左右大小的男孩，在玩遊戲機，給予一個「赤身裸體」的女求助者幫助。			
—— 第五天拍攝日結束 —— 2000 年，1 月 14 號，周五 . —— 1 1/8 頁				
** 一周拍攝日結束 **				
7	外景　駕訓課	日	1/8 頁	3,3A,97,200
	冷靜的娜妲麗在擁擠的道路上進行計時駕駛，她的老師對她很有信心。			
9	內景　少年輔育院女廁所	日	2/8 頁	1,152,153
	抽著煙的黛倫對著從廁所的攝影鏡頭做出了一個鄙視的手勢。			
12	內景　進修學院	日	2/8 頁	1,79
	黛倫用拳猛擊了她的警校教官（老師）。其他學生被嚇了一大跳。			
—— 第六天拍攝日結束 —— 2000 年，1 月 17 號，周一 —— 5/8 頁				
29C	內景　娜妲麗的公寓 - 前門	夜	6/8 頁	3,137
	快遞員早晨送來快件。			

** 劇組進入攝影棚 **				
29B	**內景　娜妲麗的公寓：臥室** 當門鈴響的時候，娜妲麗正在做晨練。	夜	4/8 頁	3
29D	**內景　娜妲麗的公寓：前門** 娜妲麗在迎接即將到來的嶄新一天前，活動一下筋骨。	夜	7/8 頁	3
——第七天拍攝日結束——2000 年，1 月 18 號，周二——21/8 頁				
14Apt	**外景　房頂** 嘿，瞧，他們的背部。三位天使從爆炸的屋頂跳下去。	日	1/8 頁	1,2,3,201
142pt	**外景　湯森的偵探社／日落林蔭道** 天使們回到湯森的偵探社，等待下一個任務。	夜	1 1/8 頁	1,2,3
——第八天拍攝日結束——2000 年，1 月 19 號，周三——12/8 頁				
126	**外景　擁擠街道邊的咖啡館** 艾麗絲在和喬森吃飯時被擊中，那麼，誰是幕後黑手？	夜	1 1/8 頁	14,45,96
——第九天拍攝日結束——2000 年，1 月 20 號，周四——1 1/8 頁				

分鏡表

　　之後各場戲轉變成一行一行的拍攝條目，組建成實用的分鏡表。傳統上的分鏡表是一塊帶有許多附加邊框的板，每塊板的尺寸大約是十五英寸長，十英寸寬，展開大約為六英尺長或者更長。將標明各個拍攝部分的一條條硬紙卡放置在板上，打亂順序重新排列，編制出最為合適的拍攝順序。

　　現在，一種虛擬的分鏡表正在被運用。在電腦中每個拍攝部分都能夠很容易挪動，根據成本、演員檔期、布景或是外景的準備情況，對不同的拍攝順序進行斟酌和比較。前頁節選的是《霹靂嬌娃》分鏡細目表開頭部分的一段，說明第一天計畫拍攝的三場戲，包括劇本主題（內景、外景，外加布景描述）、概要、是日景或是夜景、頁碼、所需演員，並用規定的代碼標明，按日曆註明日期以及所拍攝的總頁數。完整的分鏡表可能有十到十五頁。

拍攝進度表

　　拍攝進度表中包括來自分鏡細目表的資料，在此處按照計畫的拍攝順序排列。

　　「注意事項」這一類別是馬克‧克通加上的，是一些與每一場戲的拍攝相關的特別提示：如果用到的話，有升降機用的墊板嗎？外景地不穩固的樹木如何處理？作為第二助理導演，在拍攝日裡，我會提醒馬克‧克通注意這些或者其他事項。

　　接下來的兩頁是拍攝進度表的前兩頁，標明了第一天，也就是二○○○年一月十日星期一所要拍攝的內容。

拍攝日期＃ 1 ——2000年1月10日，星期一

場景#8　　　外景一越野障礙賽馬的追逐彎道　　　　　　　　　　　　　1/8頁
　　　　　　騎馬獲勝的艾麗絲在接受獎盃時轉向相機

演員
　2. 艾麗絲
2A. 艾麗絲 替身

其他人員
1個正式記錄員
1個真正的女騎手
1個真正的男騎手
1個工作時間記錄員
1個阿斯科特賽馬會上正式頒獎
者（繼承了祖業，健康，55歲）
13個上流社會觀眾（7男6女，
25-40歲之間）
3個主人家的孩子（18歲，或看
上去更小一些）
4 個身穿連身褲的現場工作人員
4 個馴馬者（3個經由雪莉，1個
經由捷克）
5 個具貴族氣派者（40-60歲）
5 個具貴族氣派者的配偶
（40-60歲）
5個裁判 （3男2女）
5個年輕的上流社會觀眾（3男2
女，20多歲）
6 個攝影師（4男2女，攜帶舊式
相機）

外景地
草地怎樣保持？

助理導演注意事項
早上8點拍攝通告
吊車底盤置於道路上-簡易合板
有關倒下的樹的安全會議
把B攝影機留下做「跳躍」拍攝
周五建立起小組
維克、安迪、喬恩和史提夫加入

道具
四〇年代狗仔相機
閃光燈
獎盃

器具／電力
電力一2×1200 安培發電機
器具和電力一鉚合底座安裝
器具一80'神鷹
器具一鏡子以助於表現遠處的樹
照明一絲質柔光罩與遮光板（至
少12×12）
器具一特技數位吊車-提前通告-
底盤置於道路上

置景
如必要，把草弄乾
前一天就置景完成

攝影機
額外的機身一高速

安全備忘
動物
特技

動物道具
為艾麗絲準備一匹非
常合作的馬
四匹馬

《霹靂嬌娃》
拍攝進度表

場景#15　　**外景－竹林－晝**　　　　　　　　　　　　　1/8頁
　　　　　　　三個天使偷偷溜出黃霧彌漫的竹林

演員　　　　　　　　　　**道具**　　　　　　　　　**置景**
　　1. 黛倫　　　　　　　　　彎刀　　　　　　　　　　活動竹林
　　2. 艾麗絲　　　　　　　　越南野戰電話機
　　3. 娜妲麗　　　　　　　　　　　　　　　　　　**化裝**
　　　　　　　　　　　　　　　　　　　　　　　　迷彩妝
助理導演需考慮的問題　　**器具／電力**　　　　　　濕淋淋的天使們
如時間有限，艾麗絲可不必出現　電力－2×1200 安培發電機
　　　　　　　　　　　　　　器具－移動攝影車　　　**綠色植物**
　　　　　　　　　　　　　　　　　　　　　　　　活動竹林

　　　　　　　　　　　　　　　　　　　　　　　　特效
　　　　　　　　　　　　　　　　　　　　　　　　特效風扇
　　　　　　　　　　　　　　　　　　　　　　　　黃色的煙霧
　　　　　　　　　　　　　　　　　　　　　　　　灑水用的軟管

　　　　　　　　　　　　　　　　　　　　　　　　安全備忘
　　　　　　　　　　　　　　　　　　　　　　　　煙霧

場景#11　　**布景－陰森的大廈中擊劍比賽現場－晝**　　　1/8頁
　　　　　　　又刺又擋，艾麗絲贏得了比賽，摘掉護面

演員　　　　　　　　　　**道具**　　　　　　　　**置景**
　　2. 艾麗絲　　　　　　　　1個銀色水壺　　　　　怎樣布置草地上的一
　2D. 艾麗絲　擊劍替身　　　重劍　　　　　　　　些禿點
　93. 擊劍對手　　　　　　　擊劍護面　　　　　　　移動的擊劍平台

臨時演員　　　　　　　　**器具／電力**　　　　　**綠色植物**
　　1個手拿銀色水壺的老管家　電力－2×1200 安培發電機　前景的枝條
　　　　　　　　　　　　　　器具－20×20 天花板
　　　　　　　　　　　　　　器具－50'軌道和斜坡
　　　　　　　　　　　　　　器具－高科技攝影器材

==
　　　　　　　　結束日期＃1 —— 3/8 總頁數
==

==
　　　　　拍攝日期＃2 —— 2000年1月11日，星期二
==

場景#112　　**布景－陰森的大廈中擊劍比賽現場－晝**　　6/8頁
　　　　　　　又刺又擋，艾麗絲贏得了比賽，摘掉護面

演員　　　　　　　　　　**器具／電力**　　　　　**化裝**
　　1. 黛倫　　　　　　　　　電力－1200安培發電機　給女演員扮成男裝
　　2. 艾麗絲
　　3. 娜妲麗　　　　　　　　　　　　　　　　　　**「影片」播放裝置**
　12. 身穿褶皺Ｔ恤的男子　　　　　　　　　　　　準備螢幕
　18. 桃莉絲
　37. 褶皺Ｔ恤男子的朋友

臨時演員
　　80個電腦怪胎（30歲以下男性，
　　古怪的髮型，興奮的表情　）

助理導演注意事項
　　20個電腦操作員
　　準備好為這一天加些東西

通告單

通告單是第二助理導演編製的，通常在前一天分發給大家（在這裡星期一是第一個拍攝日，所以要提早在上周五就分發下去）。通告單要列明演員和其他工作人員所需要的全部資訊，做成一份清楚明瞭的表格。最上面的部分包括我們剛剛講到的分鏡表、各場戲的編號、演員代碼和頁數，外加拍攝地點。例如，騎馬這場戲中的障礙賽馬場地，選用的是位於洛杉磯不遠處，聖馬力諾的杭廷頓圖書館。

接下來的部分和主要演員以及當天所需的演員有關，列出了去接他們的時間，何時報到化裝，以及到拍攝現場報到的時間。舉個例子，劉玉玲要在早上六點開始化裝（和工作人員報到的時間相同），七點半到達拍攝現場，也就是拍攝報到時間。特技統籌維克和安迪‧阿姆斯壯也必須在早晨六點到達拍攝現場。SWF（start開始，work工作，finish完成）表明某人在當天是開始工作，進行工作，或是結束工作。

再下來是臨時演員和替身演員，以及他們的報到時間，這樣負責化妝和服裝的人可以知道這些演員什麼時間到達。「特別說明」這一部分包括對具體部門的注釋。例如，在化裝（MU）這一項裡，第十五場戲需要臉部迷彩妝和汗水；而第八場戲要用到馬匹，所以需要一名牧馬人和一名來自人道協會的代表。

「預先拍攝提示」這部分取自分鏡細目表，包括了兩到三天的內容，這樣大家可以提前知曉接下來的需要做的事情和外景地。

在拍攝日裡，由於包括第二天的工作，演員和工作人員通常很晚才能拿到通告單。在像《霹靂嬌娃》這樣複雜的企劃中，我會早早把通告單交給工作人員，這樣所有需要訂購的設備、需要安排的事項，或是拍攝上的細節問題都能儘快得到解決。

通告單	《霹靂嬌娃》	日期：2000.1.1 周一

製作者：李納・古柏、茱兒・芭莉摩・南茜・茱維農、貝蒂・湯瑪士、珍娜・托萍		天數：1/80 天

監製：喬・卡拉西羅	導演：喬瑟夫・麥克吉帝・尼克爾	製片編號 #：K30303	劇組晨呼時間：早上 6 點

天氣：白天－通常有日照，攝氏 23 度　夜晚－無雲，攝氏 13 度	開機時間：早上 7:30 點

日出時間：早上 6：59　日落時間：下午 5：02	收工安排：準時收工。非經製作辦公室同意，不得有訪客

布景	場次	參與人員	晝 / 夜	頁數	外景地
外景：塔尖上追逐	8PT	2,2C,X,XX,A		1/8	漢廷頓圖書館
	艾麗絲尋找鏡頭，接受獎盃				牛津大街 1151
外景：竹林	15	1,2,3		1/8	聖馬力諾加州
	三個主角偷偷從霧中的竹林中跑出				聯絡人：莉亞
外景：陰森的大廈中擊劍比賽	11	2,2B,93,X,XX,A		1/8	（626）405-2215
	艾麗絲贏得比賽，摘下護面				見劇組地圖
	當劇組到達擊劍拍攝場景時，還要拍攝竹林的靜止畫面				停車在地圖上所示位置
軍營（靜止畫面）		A			
	年輕的莎莉和諾克斯站在軍營前				T.G. PG 566 C-6
B 組鏡頭拍攝：					隨劇組電話通知，
正在跳躍的馬	8PT	2C,X,A			可提供熱騰騰的早餐
		總頁數：	3/8		

#	職員和白天演員		角色	接送時間	化裝時間	開拍時間	備註
1	芭莉摩	W	黛倫	早上 6:15	早上 7 點	早上 9 點	6:15 由克里斯接送
2	劉玉玲	W	艾麗絲		早上 6 點	早上 7:30	向營地報到
3	卡麥蓉	W	娜妲麗		早上 6:30	早上 9 點	向營地報到
2B	羅伯特	SWF	艾麗絲擊劍替身		早上 10:30	中午 12:45	向停車處的劇組報到
2C	托馬森	SWF	艾麗絲賽馬替身		早上 6 點	早上 7:30	向停車處的劇組報到
93	馬克	SWF	擊劍對手		早上 11 點	中午 12:45	向停車處的劇組報到
X	阿姆斯壯	W	特技操作員			早上 6 點	向停車處的劇組報到
XX	安迪	SWF	特技助理			早上 6 點	向停車處的劇組報到
	凱西、韋辛格、西脅		特技替身		訓練廣場		
	劉、何、伊凡斯、韋倫、馬汀		特技替身		訓練廣場		

環境和場景	特別指示
所有場景人員向停車處劇組人員報到	道具：　場景 8：一台老式相機、閃光燈、獎盃

報到時間	人員	場景 15：野戰電話機
	替身	場景 11：銀水罐、劍、護面
早上 6 點	艾米	靜止畫面：背包、軍用皮帶、身分識別牌
早上 8 點	希瑟梅蘭妮	攝影機 B：　在第一組人轉移到竹林場景時，拍攝跳躍的馬
	氣氛	特效：　場景 15：風扇、橙黃色的煙、灑水。靜止畫面：煙霧
	場景 8 所有演員：	製作：　三所安全設施、四個髮妝站
早上 6 點	3 個騎手（2 男 1 女 - 雪莉）	攝影機：　2 號攝影機，高速
早上 6 點	3 個牽馬的（雪莉）	置景：　場景 15：活動竹林　場景 11：綠幕拍攝，在平台上擊劍的戲移動拍攝

早上 6 點	5 個具貴族氣派者及他們的妻子		靜止畫面：帳篷
早上 6 點	3 個小孩		器具／電力：場景 8：2×1200 安培發電機，設好平板，80' 神鷹，鏡子
早上 6 點	13 個臨時演員		讓樹木保持距離，柔光罩與遮光板
早上 6 點	5 個年輕臨時演員		高科技攝影器材 - 底盤置於路面上，預先通告
早上 6 點	6 個攝影師		場景 11：20×20 天花版，50' 滑軌和斜坡，高科技攝影器材
早上 6 點	4 個現場工作人員		2×1200 安培發電機
早上 6 點	1 個計時人員	化妝：	迷彩妝，溼淋淋的天使，靜止畫面：溼淋淋的天使
早上 6 點	1 個頒獎人		蕾娜塔在現場
早上 6 點	1 個官方記分員	運輸：	靜止畫面：軍用吉普車
	靜止畫面：	注意：	效果用煙霧依照化學物質安全規範而使用，並備有緊急消防設備
早上 8:30	年輕時的諾克斯和查理	牧馬者：	場景 8：3 匹可跳躍的主角馬，1 匹站立的主角馬，2 匹背景馬
	場景 11：	注意：	嚴禁任何私人車輛和寵物在場
早上 10:30	一個管家	守衛：	靜止畫面：舊迷彩服

預前拍攝提示

日期	場景	布景	參與人員	晝／夜	頁碼
第二天 1/11 周二 1 3/8 頁 舞台	112	內景　格子間：艾麗絲、黛倫經過桃莉絲身邊	1,2,3,12,18,37,A	D-5	7/8
	113	他們要去看那些女孩	12,37,A	D-5	4/8
第三天 1/12 周三 1 2/8 頁 托倫斯	42A	外景　速食餐廳：女孩們命令下，綁架者現形	1,2,3,98,A	D-1	1 2/8
第四天 1/13 周四 1 4/8 頁 聖派卓	26	外景　遊艇：查德認為是魔術，黛倫不這麼認為	1,13	D-1	5/8
	25	內景　遊艇：查德給黛倫煎蛋	1,13	D-1	7/8

製片經理：喬・卡拉西羅	第一助理導演：馬克・克通	第二助理導演：克莉絲蒂娜・方
製片部辦公室：（213）534-3020 　　　　　　　（213）534-3021（傳真） 　　　　1201 W. Sth Street #M180, LA, CA, 90017		第三助理導演：馬克・康士坦斯 片場呼叫器：(213)303-3112

本日格言：「當然，沒有任何事能在你認為應該的時候開始」──莉莉安・海曼

本日歌曲：
「讓我開始」(Start Me Up)　「讓我們從頭來過」(Here We Go Again)　「現在我們勇往直前」(Ain't No Stopping Us Now)

「霹靂嬌娃」
©2000 全球娛樂製作和電影有限公司
版權所有

＊譯註：W 代表 Works，表示該演員不只有這一天參與該電影的拍攝。
SWF 代表 Start-Work-Finish，表示該演員只於這一天參與本電影的拍攝。

"CHARLIE'S ANGELS"
Call Sheet

CREW CALL: 6A
DATE: MON. JAN 10, 2000

No	Title	Name	Call	No	Title	Name	Call	No	Title	Name	Call
	DIRECTION				SPECIAL EFFECTS				TRANSPORTATION		
1	Director	MC G	6A	1	SFX Coordinator	Paul Lombardi	O/C	1	Trans Captain	John Orlebeck	O/C
1	UPM	Joe Caracciolo	O/C	1	SFX Foreman	Dick Wood	6A	1	Trans Co-Captain	Jeff Couch	O/C
1	Production Supervisor	David Grant	O/C	3	SFX Technicians	per Lombardi	6A	1	Picutre Car Driver	Dave Severin	O/C
1	1st Assistant Director	Mark Cotone	O/C					1	Camera Trlr/Video Trlr		
1	2nd Assistant Director	Christina Fong	5:30A		MAKE-UP AND HAIR			1	Grip Truck		
1	2nd 2nd Asst. Director	Mark Constance	5:30A	1	Dept. Head Make-Up Artist	Kimberly Greene	5:42A	1	Electric Truck		
1	Set Staff Assistant	Jeff Bilger	5:30A	1	Key Make-Up Artist	Joni Powell	5:42A	1	Prop Trailer		ALL
1	Set Staff Assistant	Shea Varge	5:30A	1	Ms. Lui Make-Up Artist	David C. Forrest	5:42A	1	Craft Service Truck		CALLS
1	Set Staff Assistant	Julie Shack	5:30A	1	Ms. Diaz Make-Up Artist	Cheryl Nick	6:12A	2	Make-Up/Hair Trailers		PER
1	Set Staff Assistant	Kenny Vasquez	5:30A	1	Make Up Artist	Denise Delleveille	5:42A	2	Wardrobe Trailers		
1	Set Staff Assistant	Matt Byerts	5:30A	1	Make Up Artist	TBD	5:42A	1	8 Room Honeywagon		O
1	1st A.D. 2nd Unit	Steve Love	6A					4	Single Trailers		R
1	2nd A.D. 2nd Unit	Cindy Pottheat	6A	1	Dept. Head Hairstylist	Barbara Olvera	5:42A	2	Room Trailers		L
2	2nd Unit Set Staff Assistants	O'Banion, Bruning	6A	1	Key Hairstylist	Lori McCoy - Bell	5:42A	3	Room Trailers		E
1	Script Supervisor	Jayne-Anne Tengren	6A	1	Ms. Lui Hairstylist	Barbara Lorenz	5:42A	1	Fuel Truck / Tow Jenny		B
1	Associate Producer	Amanda Goldberg	O/C	1	Ms. Diaz Hairstylist	Ann Morgan	6:12A	5	Stakebeds/ Crew cabs		E
				1	Hair Stylist	Aliaha Trippi	5:42A	6	Golf carts		C
1	Director of Photography	Russell Carpenter	6A	1	Hair Stylist	Audrey Stern	5:42A	4	Maxi vans		K
1	"A" Cam. Operator	Michael St. Hilaire	6A		SFX Make-up						
1	1st Asst. "A" Camera	Dennis Seawright	6A						Add'l Honeywagon		
1	2nd Asst. "A" Camera	Kirk Bloom	6A	1	Costume Designer	Joseph G. Aulisi	O/C	2	Set Dressing Trk		
1	Loader	Scott Ronnow	6A	1	Costume Supervisor	Cheryl Beasley	O/C	2	Special EFX Truck		
1	Operator "B" Camera	Mark Jackson	6A	1	Asst. Costume Designer	Florence Megginson	O/C	2	Elec / Grip Rigging Trks		
1	1st Asst. "B" Camera	Eric Brown	6A	1	Asst. Costume Designer	Randy Gardell	O/C	2	Construction Trk / Trlr		
1	2nd Asst. "B" Camera	Vince Meta	6A	1	Key Set Costumer	Lucy Campbell	O/C				
1	D. P. 2nd Unit	Jonathan Taylor	6A								
	Operator "C" Camera			1	Set Costumer	Cynthia Black	5:42A	1	Transpo Office Coord.	Barry Berdsley	O/C
1	1st Asst. "C" Camera			1	Set Costumer	Susan Lichtman	5:42A	X	Picture cars: (see front)		
1	Steadicam Operator	Bob Ulland	-	1	Add'l Set Costumer	Kim Holley	5:42A				
1	Steadicam 1st A. C.			1	Add'l Set Costumer	Larrpy Velasco	5:42A	1	Location Manager	Marc Strachan	O/C
1	Video Asst	Bryce Shields	6A					1	Asst. Location Manager	Scott Mosher	O/C
2	24 Frame Playback	Dan Dobson + 1	-								
1	Still Photographer	Darren Michaels	7A					1	Location Scout	Baron Miller	O/C
								6	Security	Per Locations	Per Loc
1	Key Grip	Lloyd Mortarity	6A	1	Production Designer	J. Michael Riva	O/C	-	Police	Per Locations	Per Loc
1	Best Boy Grip	Jeffrey (JJ) Johnson	6A	1	Supervising Art Director	David Klassen	O/C	1	Fire Safety Officer	Per Locations	Per Loc
1	Dolly Grip	John Murphy	6A	1	Art Director	Richard Mays	O/C				
1	Grip	Ray Garcia	6A					1	Production Coordinator	Tracy Kettler	O/C
1	Grip	Sid Hajdu	6A	1	Sr. Set Designer	Clare Bonyulla	O/C	1	Asst. Production Coord.	Jennifer Webb	O/C
1	Grip	Randy Smith	6A	1	Set Designer	Dawn Manser	O/C	1	Production Secretary	Angela Pritchard	O/C
1	Grip	Ron Bentoyo	6A	1	Set Designer	Noelle King	O/C	1	Prod. Receptionist	Judy Biggs	O/C
	Grip			1	Illustrator	Jack Johnson	O/C	1	Office Staff Assistant	VW Schein	O/C
	Grip			2	Storyboard Artist	A. Martinez, M. Bate	O/C	1	Office Staff Assistant	Karin Oughourlian	O/C
								1	Mr. MC G's Asst.	Rebecca Penrose	O/C
								1	Mr. Goldberg's Asst.	Ursula	O/C
								1	Ms. Thomas' Asst.	Jason Behrman	O/C
1	Rigging Key Grip	Charley Gilberton	O/C	2	Staff Assistants	A. Sears, N. Martinez	O/C	1	Ms. Barrymore's Asst.	Chris Miller	O/C
1	Rigging Best Boy Grip	Michael McFadden	O/C					1	Ms. Juvonen's Asst.	Cate Engel	O/C
X	Rigging Grip	Per Gilberton	O/C	1	Set Decorator	Lauri Gaffin	O/C	1	Ms. Topping's Asst.	Erin Stam	O/C
				1	Leadman	Ben Wootwerton	O/C	1	Mr. Caracciolo's Asst.	Rachel Kleiborn	O/C
				2	Swing Gang	D. McKay, M. Lopez					
1	Gaffer	John Buckley	6A	2	Swing Gang	T. Little, T. Doherty	O/C	1	Production Accountant	Elizabeth Tompkins	O/C
1	Best Boy Elec.	Michael Yops	6A	2	Swing Gang	Rios, Ledish, Perez	O/C	1	1st Asst. Accountant	Victoria Gregory	O/C
1	Electrician	Bill Fine	6A	1	On Set Dresser	Val Harris	6A	1	2nd Asst. Accountant	T. Diands, L. Harrera	O/C
1	Electrician	Doug Keegan	6A	1	Shopper	Amy Feldman	O/C	1	2nd Asst. Accountant	Bettina Vidlaurreta	O/C
1	Electrician	John Fine	6A	1	Drapery Foreman	Steve Bear	O/C	1	Construction Accountant	Dee Hornik	O/C
1	Electrician	John Zirbel	6A					1	Payroll Accountant	Angela Randazzo	O/C
	Electrician			1	Construction Coordinator	Walt Hadfield	O/C	2	Clerk	T. Shapiro, L. Tolan	O/C
	Electrician			1	General Foreman	James Walker	O/C				
	Electrician			1	Loc. Foreman	Jien Young	O/C	1	Casting Director	Kim Davis	O/C
				1	Toolman	Kelly Birrer	O/C	1	Casting Director	Justine Baddeley	O/C
				1	Paint Foreman	David Goldstein	O/C	1	Casting Associate	Jennifer Ricchiazzi	O/C
1	Rigging Gaffer	Mike Amoretti	O/C	1	Plaster Foreman	Luke Adkins	O/C	1	Background Casting	Tony Hobbs	O/C
1	Rigging Best Boy Elec.	Mark Merino	O/C	1	Greensman	Dennis Butterworth	6A	1	Background Casting Asst.	Lisa Gabaldon	O/C
X	Rigging Electric	Per Ammo	O/C	1	Stand By Painter	Billy Hoyt	6A				
								1	Editor	Jim Miller	O/C
	SOUND							1	1st Asst. Editor	Ken Terry	O/C
1	Sound Mixer	Willie Burton	6A	1	Galahad	Tony Maihardi	6A	1	2nd Asst. Editor	Lisa Dannenbaum	O/C
1	Boom Operator	Marvin Lewis	6A	1	Publicist	Guy Aden	O/C	1	Asst. Editor	Adam Hernandez	O/C
1	Cable Person	Bob Harris	6A	8	Paws for Effect	Shari + 4	6A	1	Avid	Michael Koz	O/C
				1	Medic	Hal Fowler	6A				
86	Radios		Truck	1	Medic Training	Henry Humphreys	9A		CRAFT SERVICE / CATERING		
				1	Martial Arts Specialist	Cheung-Yan Yuen	9A	1	Craft Service	Mike Randolph - RD1	6A
1	Property Master	Russell Bobbitt	6A	2	Wire Technician	Hu Chen, Clao Tan	9A	1	Craft Service	John Randolph - RD1	6A
1	Asst. Property Master	David Saltzman	6A	2	Wire Technician	Kim Wong, Tin Yick	9A	X	Tony's Catering		
1	Assistant Props	Mike Suhy	6A	2	Wire Technician	Fong Tai Chan	9A	135	Breakfasts	Served	6A
1	Assistant Props			1	Liason	Dauing Zhang	9A	135	Lunches	Served	12P
				1	Training Assistant	Mark Carter	9A	80	Extras Breakfast	Served	6A
								80	Extras Lunches	Served	12P

HOSPITAL: ST. LUKES MEDICAL CENTER (626)797-1411
2632 E. WASHINGTON BLVD.
PASADENA, CA 91107, T.G. PG 586 E-1

SAFETY IS OF PRIMARY IMPORTANCE. PLEASE REPORT ANY UNSAFE OR POTENTIALLY HAZARDOUS CONDITIONS TO THE FIRST ASSISTANT DIRECTOR

製作報告

　　每日製作報告是以哥倫比亞影業公司認可的表格為基礎製作的。我把它交給第三導演助理手工填寫，然後交給企劃製片經理。企劃製片經理審批通過之後，將資料打進表格。製作報告記錄了拍攝日中完成的所有工作，包括用過的布景、外景地、拍完的戲、膠卷清單以及攝製組人員和演員的時間安排。從報告中可以看出，對膠卷的管理是十分仔細的，細化到裝頁入數、好、不好、浪費、總使用數，以及總結。

　　接下來列出了演員和所飾演的角色，以及他們化妝、在拍攝現場和進餐所用的實際時間；包括演員、替身演員、特技統籌和其他擔任替身的人。

<table>
<tr><td colspan="2" align="center">《霹靂嬌娃》
每日製作報告</td><td align="center">1
OF
86</td></tr>
</table>

製作人：李納·古柏、茱兒·芭莉摩、南茜·茱維農、貝蒂·湯瑪斯、傑諾·托平	星期 / 日期：	星期一，1/10/00
執行製片人 / 製片經理：喬·卡拉西羅	開始日期：	2000 年 1 月 10 日
導演：喬瑟夫·麥克吉帝·尼克爾	計畫完成日期：	2000 年 5 月 9 日
製片編號：K30303	預計完成日期：	2000 年 5 月 9 日
天氣情況：		

	拍攝	試拍	節假日	未安排	排練	第二攝製組	總數	提前	落後
計畫進度	86	4	5		64		159		
實際進度	1	4	3		64		72		

布景：	外景　障礙賽課程，場景 8 外景 竹林 場景 15，外景 陵園 場景 11
	外景　軍營（靜止畫面）
外景：	漢廷頓圖書館
	1151 Oxford Rd.
	San Manno , CA

拍攝日程通知：	早 6 點	拍片通告：上午 7:30	第一次拍攝時間：上午 8:55	下午 2:43	拍攝結束：下午 4:05
最後離開的成員：		第一餐時間：下午 12:30-1:00		第二餐時間：	

劇本	頁數	場景	分鐘	機位	增補場景	重拍	今日已拍場景
劇本總數	80 1/8	137					8,11,15
已拍攝							
當日拍攝	3/8	3	38	16			
截至當日已拍攝	3/8	3	38	16			
總計拍攝	79 6/8	134					

使用膠捲 5245	已裝膠卷	合格膠卷	不合格膠卷	浪費膠卷	總計	剩餘膠卷	聲音	數位錄音帶
過去							已錄製	
當日	5600	1820	2720	460	5000	600	當日錄製	1
截至目前	5600	1820	2720	460	5000	600	到目前錄製情況	1

使用膠捲 5274	已裝膠卷	合格膠卷	不合格膠卷	浪費膠卷	總計	剩餘膠卷
過去						
當日	1600	1120	320	160	1600	
截至目前	1600	1120	320	160	1600	

使用膠捲 5279	已裝膠卷	合格膠卷	不合格膠卷	浪費膠卷	總計	剩餘膠卷
過去						
當日						
截至目前						

主要膠卷清單 / **測試膠卷清單**

膠卷清單	5245	5274	5279		5245	5246	5248	5274	5277	5279
到目前未使用數量	23000	23000	23000		2600	2000	3600	11600	400	8000
增補數量										
未使用總計										
已使用數量					2660	1600		11600	130	5260
當日拍攝膠卷數量	5000	1600								
到目前已使用膠卷數量	5000	1600			2800	1700	400	11600	400	7000
剩餘數量	18000	21400	23000		0	300	3200	0	0	1000

演職員表	角色	W H S F R TR	化妝準備服裝時間	到達現場時間	完成時間	第一餐開始時間	第一餐結束時間	出發到外景地時間	到達外景地時間	離開外景地時間	到達攝影棚時間
1 茱兒·芭莉摩	黛倫	W	上午 7:00	上午 11:35	下午 4:45	下午 12:30	下午 1:00				
2 劉玉玲	艾麗絲	W	上午 5:45	上午 7:50	下午 4:45	下午 12:30	下午 1:00				
3 卡麥蓉·狄亞	娜妲麗	W	上午 6:30	上午 11:35	下午 4:45	下午 12:30	下午 1:00				
2B 羅伯塔·布朗	艾麗克斯擊劍替身	SW	上午 10:30	下午 1:45	下午 4:15	下午 12:00	下午 12:30				
2C 多恩·湯普森	艾麗克斯騎馬替身	SWF	上午 6:00	上午 9:20	下午 3:00	下午 12:00	下午 12:30				
93 馬克·瑞恩	擊劍對手	SW	上午 11:00	下午 1:45	下午 4:15	下午 12:00	下午 12:30				
X 維克·阿姆斯壯	特技助理	W		上午 6:00	下午 4:30	下午 12:00	下午 12:30				
XX 安迪·阿姆斯壯	聯合特技助理	SWF		上午 6:00	下午 4:30	下午 12:00	下午 12:30				
張大星	國際武術指導	SW		上午 9:00	下午 6:00	下午 1:00	下午 2:00				

艾林・維辛格	特技演員	R		上午 9:00	下午 3:00					
瑪利亞・卡塞	特技演員	R		上午 9:00	下午 3:00					
西協美智子	特技演員	R		上午 9:00	下午 3:00					
呂明	特技演員	H								
唐娜・埃文斯	特技演員	H								
達納・何	特技演員	R		上午 9:00	下午 3:00					
加萊斯・沃倫	特技演員	R		上午 9:00	下午 3:00					
布拉德・馬丁	特技演員	R		上午 9:00	下午 3:00					

編號	Rate	開始時間	結束時間	用餐時間	ADJ
2	200	上午 8:30	下午 12:00		
1	115	上午 6:00	下午 1:30	下午 12:00-12:30	
1	95	上午 6:00	下午 12:30	下午 12:00-1:00	
1	115	上午 8:30	下午 4:30	下午 12:00-1:00	
1	115	上午 6:00	下午 4:30	下午 12:00-12:30	
1	95	上午 10:30	下午 4:30	下午 12:00-12:30	
9	95	上午 6:00	下午 4:30	下午 12:00-12:30	
32	95	上午 6:00	下午 4:12	下午 12:00-12:30	
6	46	上午 6:00	下午 4:00	下午 12:00-12:30	

攝製組製片經理簽名處	助理導演簽名處

「霹靂嬌娃」
©2000 全球娛樂製作和電影有限公司
版權所有

Day/Date: Monday, Jan. 10, 2000

PRODUCTION

#			IN	OUT
		McG	O/C	O/C
	PM	J. Caracciolo	O/C	O/C
	AD	M. Cooney/S. Love	O/C/6.0	O/C/16.1
	2nd AD	C Fong/C. Potthast	5.2/6.0	17.5/16.4
	2nd 2nd AD	M. Constance	5.2	17.5
	Key Set PA	J. Bilger	5.2	19.5
	Set PA	S. Varge	5.2	19.5
	Set PA	J. Shack	5.2	19.0
	Set PA	O'Banion, Vazquez	6.0/5.2	16.0/19.0
	Set PA	Bruning/M. Byerts	6.0/5.2	16.0/16.7

SCRIPT/STILLS

#			IN	OUT
	Script Supervisor	J. A. Tenggren	6.0	17.2
	Stills	D. Michaels	7.0	17.3

CAMERA

#			IN	OUT
	Dir of Photography	R. Carpenter	6.0	16.1
	Cam Oper	M. St. Hilaire	6.0	17.0
	A C	D. Seawright	6.0	17.7
	2nd AC	K. Bloom	6.0	17.7
	Loader	S. Ronnow	6.0	17.7
	"B" Camera Oper	M. Jackson	6.0	17.0
	"B" 1st AC	E. Brown	6.0	17.7
	"B" 2nd AC	V. Maza	6.0	17.7
	2nd Unit DP	J. Taylor	6.0	17.7
	Video Assr	B. Shields	6.0	17.3
	24 Frame	M. Swann		
	2nd Unit Video Assr	D. Presley	6.0	17.5

SOUND

#			IN	OUT
	Sound Mixer	W. Burton	6.0	16.5
	Boom Operator	M. Lewis	6.0	16.5
	Cableman	B. Harns	6.0	16.5
	Walkies			

ELECTRIC

#			IN	OUT
	Gaffer	J. Buckley	6.0	18.2
	Best Boy	M. Yope	6.0	18.2
	Electrician	B. Fine, J. Fine	6.0	18.2
	Electrician	D. Keegan, J. Zirbel	6.0	18.2
	Rigging Gaffer	M. Amorelli	6.0	18.2
	Rigging BB	M. Marino	6.0	18.2
	Riggers	R. Redner, L. Gonzales	6.0	18.2
	Riggers	C. Lama, A. Eisenori	6.0	18.2

GRIP

#			IN	OUT
	Key Grip	L. Moriarity	6.0	18.0
	Best B	JJ Johnson	6.0	18.0
	Dolly	J. Murphy	6.0	18.0
	Grip	R. Garcia, S. Hadju	6.0	18.0
	Grip	R. Sr, R. Santoyo	6.0	18.0
	Key Rigger	C. Gilleran	6.0	17.5
	Rig Bb	M. McFadden	6.0	17.5
	Riggers	McCarron, Feeney, Gilleran	6.5	18.5
	Riggers	Hughes, Early	6.5	17.5
	Riggers	M. Fabry, Martones, Andino	6.0	17.5

CASTING

#			IN	OUT
	Casting/L.A.	Davis, Baddeley	O/C	O/C
	Central Casting	Tony Hobbs	O/C	O/C
	Central Casting	L. Gabaldon	O/C	O/C

OFFICE

#			IN	OUT
	Prod. Supervisor	D. Grass	O/C	O/C
	Prod. Coordinator	T. Kettler	O/C	O/C
	Assi. Prod. Coord	J. Webb	O/C	O/C
	Prod. Secretary	A. Prischard	O/C	O/C
	Office PA	Scheich/Biggs	O/C	O/C
	Pers. Assts	Engel, Miller, Penrose, Stan, Kathorn	O/C	O/C
	Addi PA	Per Department		

ACCOUNTING

#			IN	OUT
	Accountant	E. Tompkins	O/C	O/C
	Ass. Accountant	Gregory, Apate-Dianda	O/C	O/C
	Pay	Randazzo, Shapiro	O/C	O/C
	AP	Herrera, Vidaurreta	O/C	O/C
	Clerk	D. Hornik	O/C	O/C
	Clerk	Tolan	O/C	O/C

PROPERTY

#			IN	OUT
	Prop Master	R. Bobbin	6.0	17.5
	Assi. Props	D. Saltzman	6.0	17.5
	Assi. Props	M. Suhy	6.0	17.5

SPECIAL EFFECTS

#			IN	OUT
	SPFX Coordinator	P. Lombardi		
	Foreman	D. Woods	6.0	17.3
	SPFX	Blackwell, Willard, Rand	6.0	17.3
	SPFX	Per Lombardi		

MEDIC

#			IN	OUT
	Set Medic	H. Fowler	6.0	18.2
	Construction Medic	J. Baxter	O/C	O/C
	Training Medic	H. Humphreys	O/C	O/C

PUBLICITY

#			IN	OUT
	Publicist	G. Adan	O/C	O/C

EDITING

#			IN	OUT
	Editor	J. Miller	O/C	O/C
	Assi. Editor	Terry Dannenbaum, Hernandez	O/C	O/C
		M. Koz	O/C	O/C

ART DEPARTMENT

#			IN	OUT
1	Prod. Designer	J. M. Riva	O/C	O/C
2	Art Director	Klassen, Mays	O/C	O/C
3	Art Dept.	A. Sears, N. Martinez	O/C	O/C
	Draftsman	Scarpulla/Brown/King	O/C	O/C
1	Set Decorator	L. Gaffin	O/C	O/C
	Leadman	B. Woolverton	O/C	O/C
1	Buyer	A. Feldman	O/C	O/C
	Drapery	S. Baer	O/C	O/C
	Dressers	Per B. Woolverton	O/C	O/C
1	On Set Dresser	V. Harris	6.0	17.5

CONSTRUCTION

#			IN	OUT
1	Const. Coord.	W. Hadfield	O/C	O/C
2	Const. Foreman	Walker/Young	O/C	O/C
17	Carpenters		Per WH	Per WH
4	Laborers		Per WH	Per WH
1	Lead Scenic	D. Goldstein	O/C	O/C
2	Greensman	F. Caprillo, D. Butterworth	6.0	16.0
1	Standby Painter	B. Hoyt	6.0	17.5
	Painters		Per DG	Per DG

MAKE-UP/HAIR

#			IN	OUT
1	MU Dept Head	K. Green	5.7	16.7
1	Key MU	J. Powell	5.7	16.7
1	Liu MU	D.C. Forrest	5.5	17.8
1	Diaz MU	C. Nick	6.2	17.3
1	Make-up	M. Delprete, D. Dellevalle	5.7	16.7
1	Hair Dept. Head	B. Olvera	6.0	18.0
1	Key Hair	L. McCoy	5.7	18.0
1	Liu Hair/Diaz Hair	B. Lorenz/A. Morgan	5.5/6.2	17.8/18.0
1	Hair	Trippi, Farmer	5.7	17.0/14.2

WARDROBE

#			IN	OUT
1	Costume Designer	J. Aulisi	O/C	O/C
1	Ward. Supervisor	C. Beasley	O/C	O/C
1	Asst. Cost. Des.	Maggiacus, Cardiel	O/C	O/C
1	Key Costumer	L. Campbell	O/C	O/C
1	Set Costumer	Black, Lichtman	5.5	17.9/17.0
1	Set Costumer	Hedley, Velasco	5.5	17.0
	Seamstress			

LOCATIONS

#			IN	OUT
1	Loc. Manager	M. Strachan	O/C	O/C
1	Loc. Asst.	Mosher/Miller	O/C	O/C
	Police	Per M.S.		
6	Security	Per M.S.		
	Personal Security	T. Maissani		

CATERING

#				
	Breakfast & Lunches Served	CREW	243	EXTRAS
	Dinners Served	CREW		EXTRAS

CRAFT SERVICE

#			IN	OUT
1	Craft Service	M. Randolph	4.5	19.0
1	Helper	J. Randolph	4.5	19.0
1	Chef	T. Karen	1.5	18.0
2	Asst. Cook	Garcia, Torra	1.5	18.0
1	Asst. Cook	Muntz, Karenn, Holmes	1.5	18.0
4	Asst. Cook	Topic, Aparicio, Ocho, Fernandez	1.5	18.0

TRANSPORTATION

#			IN	OUT
1	Transpo Captain	J. Orlebeck	O/C	O/C
1	Transpo Co-Captain	J. Couch	PER J.O.	
1	Picture Car Captain	D. Severin	PER J.O.	
1	Camera/Video Truck		PER J.O.	
1	Grip Truck		PER J.O.	
1	Electric Truck		PER J.O.	
1	Prop Truck		PER J.O.	
1	Craft Svc.		PER J.O.	
1	MU/Hair Trlr.		PER J.O.	
1	Wardrobe		PER J.O.	
3/1	JAX/3AX Tractors		PER J.O.	
1	8 Room Honeywagon		PER J.O.	
3/2	10 ton/Gen Tractors		PER J.O.	
5	Single Trailers		PER J.O.	
2	2 Room Trailers		PER J.O.	
3	Generators		PER J.O.	
2	Fuel Truck/Tow Jenny		PER J.O.	
24	Stakebeds/Crew Cabs		PER J.O.	
6	Golf Carts		PER J.O.	
7	Maxi Vans		PER J.O.	
2	Set Dressing Truck		PER J.O.	
2	SPFX Truck		PER J.O.	
2	Elec/Grip Truck		PER J.O.	
2	Construction		PER J.O.	
3/1	Lifts/Condor		PER J.O.	
1	Sound/Video Truck		PER J.O.	

MISC. EQUIPMENT

#			IN	OUT
1	Supertechno crane	Hurley, Folk	5.0/6.0	16.5/17.0

MISC. SET OPERATIONS

#			IN	OUT
7	Wire Spec.	Yuen, Ling, Chen, Tan, Wong, Chan, Yich	O/C	O/C
1	Storyboards	Martinez	O/C	O/C
3	Illustrators	Johnson/Baird	O/C	O/C
1	Training Assts.	M. Carter	O/C	O/C
9	Paws for Effect	Sherri + 8	4.0	17.5

COMMENTS, ABSENCES, DELAYS \ SPECIAL EQUIPMENT, STAFF, CREW

CONDUCTED A SAFETY MEETING: Regarding general set safety, location/permit restrictions, safety while working with stunts, safety while working with horses. 1) Horses were wrapped around a cleaning tree 2) Horses were wrapped at 2:45p 3) B Camera was wrapped at 3:20p 4) DGA Meal Money: C. Fong, M. Constance 5) Calit transpo reported being stung on Friday 1/7 by an unknown insect on the forehead while parking truck on set. Seen by medic, returned to work. 6) Company moved to Bamboo curtain @ 10a 7) Company move to the mausoleum @ 12:30p 8) Company went into 1 MPV at lunch in order to complete the filming of Sc. 15 9) Camera Grip, Electric went into 2 MPV at lunch in order to move to the mausoleum 10) Re-rates: V. Maza 1st AC B camera, S. Ronnow 2nd AC B camera.

和通告單的背面一樣，製作報告的背面也要列出全體工作人員的名單，但此處的到達和離開時間是實際時間而不是計畫時間。最底下的評註大多很有意思，這裡的案例提到了安全會議、罰誰支付用餐費用、一位劇組工作人員被一隻蟲子蜇了一下，去看醫生之後回來繼續工作……製作報告的作用是對一天做流水帳式的記錄，尤其是在支付工資時十分有用，同時它還記載了商業資訊，供製片廠或製片人日後參考。

　　製片是一項漫長的工作，通常都要延續數月之久，需要耗費巨大的精力，而且往往要在遙遠的外景地進行，每一個有志從事這項工作的人，都必須能夠忍受這種艱苦的條件。第二助理導演的工作既繁重又緊張，你必須要以這種既令人興奮又艱苦繁雜的工作為樂。我們這批能夠參與《霹靂嬌娃》攝製組工作的人是幸運的，因為儘管每天的拍攝工作非常辛苦，但製片人和導演營造了一種充滿樂趣和挑戰的氛圍，而且攝製組裡的活力和樂趣同樣被傳遞到了銀幕上。

為電視臺製作的電影
MOVIES FOR TELEVISION

作者：林迪·德科文（Lindy Dekoven）

　　德科文娛樂公司總部位於洛杉磯，是一個製作電影和電視的獨立製作公司。德科文本人是執行副總裁，負責為全國廣播公司娛樂公司和全國廣播公司製片公司製作迷你電視連續劇、電視電影。她組織、建立和領導的美國國家廣播公司娛樂頻道的長篇電視連續劇，在一九九三年到二〇〇一年連續八年在十六～四十九歲的成年收視觀眾中贏得廣播電視網最高收視率。在這一時期製作的電影有艾美獎獲獎影片《梅林、聖劍、亞瑟王》、《格列佛遊記》和《沉默服役》、《戰神傳說：奧德賽》、《愛麗絲夢遊仙境》、《６０風雲錄》、《地球末日》和《諾亞方舟》。在此之前，德科文還具有多重身分，她是高級副總裁，負責迷你連續劇和為全國廣播公司電視臺製作的電影；她也是副總裁，為洛裡默電視臺製作電影和迷你連續劇，並負責蘭茲堡公司的創意事務；她還是個導演，負責迪士尼電視的網路電視發展。德科文畢業於亞利桑那大學，是洛杉磯動物園託管委員會成員，美國電影協會婦女導演研討會成員，以及洛杉磯掃盲計畫成員。

收視率是電視節目的晴雨表，並決定廣播業務的命脈和廣告時段的價值。

電視電影的歷史可追溯至一九五一年在全國廣播公司播出的，由賀曼賀卡公司贊助的《賀曼名人堂》以及《阿瑪爾和夜訪者》。這是電視業一個更單純的時期，在有線電視和家庭錄影帶出現之前。當時只有三家電視網路（哥倫比亞廣播公司、全國廣播公司和美國廣播公司），而且大部分節目是原創系列。到六〇年代，故事片已經被添加到節目安排表中，電視網得到許可，在電影院上映電影之後，可首次在他們的電視網中播出。觀眾開始趨向穩定，但電視網主管認識到觀眾把這些電影看作二手商品，因為它們已經在電影院放映過了。另外，從成本角度來看，這些電影的授權也要花錢的，他們可以自己拍攝原創電影，同時建立一個電視電影的電影庫，這些電視電影在電視網上首映，隨後可賣到海外和國內，電視網辛迪加可以從中獲得更多收入。巴里·迪勒是美國廣播公司電視網的執行長，以一九六九年開創的「每周電影」而出名，該節目每周首播耗資一百萬美元以下的原創電影。

到七〇年代，三個電視網都穩定且快速的製作原創每周電影。轉捩點發生在某個星期天晚上，每周電影的收視率擊敗了重播的《亂世佳人》！

電視電影的時代已經到來。之後突出的還包括七〇年代的《挑戰不可能》、《那個夏日》和八〇年代的《關於阿米莉亞》、《早霜》和《亞當》。同一時期，電視網正在嘗試篇幅較長，定義為電影或迷你電視連續劇，片長為兩個多小時的影集。具有指標性意義的是，一九七七年美國廣播公司推出的連續劇《根》，該劇成為一種文化現象，每晚都報出極高的收視率。《根續集》於兩年後推出。長篇節目需要觀眾有一種與電視約會的意識，經典的例子是《百年紀念》與《悲歡歲月》。迷你電視劇在《戰爭風雲》播出時達到了頂峰，它在一九八三年連續七個晚上成功播出了十八個小

時，然後開始呈下降趨勢，因爲相對於夜復一夜來赴同一個電視約會，觀衆更傾向於使用自己的錄影機。

九〇年代，電視網開始了緊縮開支、降低等級的時代，花在原創節目的錢更少了，新聞雜誌節目的預算卻增加了。到二〇〇〇年，以現實生活爲基礎的實境秀《誰敢來挑戰》、《我要活下去》代表了一個新的創造性周期；這些實境秀大概每小時需要電視網花費四十萬美元去製作，但相比每小時兩百萬美元製作成本的原創電影，實境秀往往能吸引更多的觀衆。

另一個導致原創電視電影下降的原因在於，電視網發現了一個可以和從近期新聞事件中取材的電影有效對抗的節目編排方法，即在新聞雜誌節目中播出同樣的故事。新聞雜誌節目以濃縮的形式講述同一個故事，有更新的結局，其結果是導致原創電影的收視率下降。例如，全國廣播公司的電視連續劇《獨角殺手》播出了兩個晚上，遭遇到對手電視網播出同一主題、時長爲一小時的新聞雜誌節目。

此外，對於他們認爲主題有爭議的原創電影，廣告商開始回避商業廣告的投放。《沉默服役》，講述一個有勇氣的女同性戀者在軍隊中服務的故事，結果就失去了一些廣告商的支持。這與八〇年代重要的電視電影播出形成鮮明的對照，比如《關於阿米莉亞》（涉及猥褻兒童內容）或《早霜》（涉及愛滋病）。

同時，原創電影的海外銷售值減少，這是國際銷售方面的業務整體低迷的一部分。但隨著廣播電視網原創電影產量減少，有線電視網開始投資原創電影，作爲樹立品牌的一種形式和相較於廣播電視網的不斷重播，吸引觀衆來收看有線電視的首播，同時建立電影資料庫作爲收益流。

在一個計算年度內，廣播電視網和有線電視網製作了一百多部，片長兩小時內的電視電影（實際放映時間基本爲九十三分鐘）及數百個小時的長篇節目，即放映時間超過兩小時的節目。

這個龐大的生產量分屬廣播電視網和有線電視網，這兩個電視網在不同的規則下有不同的商業功能，及影響其商品內容的商業規畫。廣播電視網靠廣告收入生存，而收視率是廣告收入的基礎，節目編排的目標就是在全國儘可能爭取到廣泛的觀衆，收視率會產生相應的廣告收入。在每年二月、五月和十一月的「收視率調查週」，這些收視率被用來計算下一年廣告時段的成本，這些節目時段的價格上漲，收視率的原因占很大的比例。廣播電視網依賴於廣告客戶，在內容的限制上受聯邦通訊委員會（簡稱FCC）的監督。

有線電視網提供細化分類節目，以吸引他們的特定觀衆。（眞人秀針對女性，尼克國際兒童頻道則針對孩子）。有線電視分成廣告客戶爲基礎的網路，如USA和特納電視網（TNT），以及以用戶爲基礎的網路，如家庭票房

（HBO）和節目播放時間。以廣告客戶為基礎的有線電視頻道，在選擇節目時的考量主要是吸引廣告商對一個特定的小眾市場投放廣告，例如歷史頻道，就著重吸引老年男性觀眾——也作為一個樹立品牌的手段（例如「歷史上的本周」）。以用戶為基礎的電視網，則不受FCC管制，製作節目時在主題和對話方面沒有約束，其製作的主旨就是致力於提高他們的用戶數量。

因此，兩種電視網的管理目標是不同的。例如，在美國廣播公司，任務可能是「我們如何安排電影去提高節目收視率？」而在HBO，可能是「如何安排電影去吸引新用戶？」

由於電影預算不同，從而會影響影片品質。一個典型的廣播電視網可能一年製作四十五部片長兩小時的電影，許可證費從三百萬美元至四百萬美元（預算會略高一些），而在HBO，可能會製作十六部預算為六百萬至七百萬美元的電影。一個典型的四小時電視連續劇，預算可能是一千五百萬美元，電視網的許可費是九百萬美元。

電視臺推出原創電影或電視連續劇的另一個目的，是宣傳一周其他的節目安排。例如，美國國家廣播公司在收視率很高的周日晚間電影中，會插播下一周節目的預告和推廣。

現在，讓我們停頓一下，回顧廣播電視商業的一些基礎知識：赤字財政和收視率。廣播電視網播出的原創電影是不完全融資的，相反的，他們向製作公司支付許可證費，以換取電影在兩個電視網上播放。電影隨後的開發權由製作公司擁有，預算的餘額通常由製作公司通過赤字財政來結算，即他們預期以未來的收益彌補預算的赤字，這些未來的收益來源包括讓電影在後聯播市場（postnetwork markets）——比如家庭錄影帶市場／DVD、國內電視辛迪加以及海外電視市場和家庭錄影帶／DVD等市場——中播放。

收視率是電視節目的晴雨表，並決定廣告業務的命脈和廣告時段的價值。收視率是由被選中的住戶決定的，他們的收視習慣被記錄在尼爾森媒體研究公司這種收視率服務公司的監控日誌中。如前所述，在「收視率調查週」的收視率用來計算下一年的廣告時段收費標準。收視率服務公司將日誌結果報告給廣告商和電視行業，未來廣告時段的價目表由此製作出來。

收視率表現為兩個數字，收視點和百分比占有率。截止到撰寫本文時止，最高的系列收視率是「11.4/29。」根據尼爾森的資料，現在一個收視點代表1%的全美電視用戶，或一百零五萬五千個電視用戶。11.4的收視率表明超過一千兩百萬個家庭收看節目。第二個數字29，代表占有率，或主動將電視調到某個特定節目的百分比。（在網路上搜尋像Yahoo!這類的商業媒體或網站，即可找到尼爾森收視率的報導。）這些數字自七○年代起大幅下降，在七○年代，家庭娛樂競爭很少，好的收視占有率可以超過50。

現在，電視網已經把收視重點從總用戶數的競爭，轉為通過節目鎖定特定收視族群來取悅廣告客戶，如十八到四十九歲的成年人，其購買力受到高度重視。在一個特定的季節，三家廣播電視網都可以各自吹響勝利的號角。哥倫比亞廣播公司可能會報告他們的節目針對大多數家庭，可能把他們的收視觀眾在所有的觀眾中提前了；美國國家廣播公司可能關注特定人口，報告他們贏得了十八到四十九年齡組，這就是最重要的勝利；美國廣播公司報告的最可能收益，是提高了整體收視率。對此有很多競爭的手段，他們會邀請讀者閱讀他們的商業報紙或雜誌，參觀並持續追蹤他們的網站，以便對收視率更熟悉。

在電視網，第二天很早就可以知道收視率了，命運或起或落都以這個成績單為基礎。對於網路電影來講，目的是要在兩個小時的播放中贏得越來越多的收視率。電視網推廣部門的工作，是把觀眾吸引到電影的播出時段；節目編排部門的工作，是使觀眾在整個電影收看過程中保持興趣，如果觀眾群正一步步形成，那電影往往就是成功的。電視電影如果在開演時擁有較大的觀眾群，隨後觀眾數下降，就可能是觀看者注意力分散，或是因為觀眾頻繁轉台的犧牲品。因此，重要的是要在一開始就抓住觀眾的情緒。

電視網或電視臺如何在電視電影上賺錢？答案是從分享廣告時段收費上，無論是電視網還是本地電視，在電影播出時都收取廣告商的贊助費。對於一部電視電影來說，在兩個電視網播出時的廣告時段收費，很容易超過電視網支付的許可證費。製作公司如何在電視電影上賺錢？製作公司（不是電視網）擁有電影，可以從電影的後網路發行中賺錢，這取決於能否運作成功。製作公司的命脈，是將可開發主題電影建立起一個電影資料庫，以任何可能的形式發放許可證，一個又一個國家，直至世界各地（參見羅布‧阿伏特寫的關於國際發行的文章《全球市場》）。

一個典型的、成功的電視電影會在電視網上首映，接下來是家庭錄影帶的發行，之後在製作公司進行電影銷售包裝後賣給海外發行商，海外發行商在電視、家庭錄影帶市場上進行發行，也或許在各自的發行範圍內首映。在美國國內，電影會在進行國內包裝後出售給辛迪加市場，並在談判好的一個時期內通過辛迪加電影在地方電視臺播出幾次。其他的開發方式可能還包括電影原聲帶，比如非常成功的電視連續劇《６０風雲錄》電影原聲音樂的發行。

在電視網方面，假設一個兩小時的原創電視電影播出兩次的價格是四百萬美元，每一次在全國電視網播出時共可有四十五至四十八個三十秒的插播廣告：每個三十秒插播廣告收費大概六萬五千美元到十萬五千美元之間。情況好的話，一個兩小時的電影，在第一次電視網播出時就可以支付成本了，

因為廣告收入已經超過許可費用。

對於製作公司來說，同一部電影的製作費用可能比電視網的許可費還多出一百萬美元，而且製作公司不分享廣告收入，但他們擁有電影除電視網播出以外的其他權利，可以在全世界發放任何形式的電影許可。一部成功的兩小時電視電影，與主要供應商提供的其他影片一起經過包裝，可以在全球進行銷售，如海外電視臺和家庭錄影帶製品，以及美國國內的後電視網電視播放和家庭錄影帶製品，收益範圍從五十萬元到一百五十萬元不等，因為各地欣賞口味大相逕庭。

假設一部四個小時的迷你劇在電視網播出兩次的費用可能為八百萬美元，每一次在全國電視網播出可有九十至九十六個三十秒廣告，每個三十秒廣告費用為六萬五千美元到十萬五千美元。同樣，情況好的話，一部四小時的電影，在第一次電視網播出時就可以支付成本了，因為廣告收入超過許可費用。

廣播電視商業模式最重大的一個變化發生在一九九五年，當年聯邦通訊委員會終止了「財務利益與辛迪加規定」（Financial Interest and Syndication Rules）。在這些一九七〇年建立的「財務利益與辛迪加規定」規定之下，廣播電視網被禁止從中享有任何經濟利益，或對節目製作實行辛迪加式壟斷。這些規則的實施，旨在遏制電視網的勢力，並鼓勵新的、獨立的公司成為電視業的一部分。一九九五年，經過電視網和製作公司的強烈遊說，聯邦通訊委員會終止了規則的執行，認為他們已經做了份內的工作。這讓電視網萬分欣喜，轉而增加節目製作的所有權，而這大大打擊了製作公司，也使這些公司遭受嚴重損失。原創電影的赤字財政模式持續下來，但現在多半是電視網製作單位，而不是獨立製作公司參與，沒有健全的讓製作公司參與製作電視電影，總感覺原創性受到影響。

製作電視電影很像生產獨立電影，因為預算和時間是有限的（通常是四百萬美元，拍攝時間為十八天），挑戰電影製作人在各種限制內盡其所能；另一個區別是美學上的，由於電視螢幕適合特寫鏡頭，而且電視往往把家庭成員聚集在一個熟悉的環境，因此許多原創的電視電影是關於人、人際關係以及挑戰的一些溫情故事。

至於最後的剪輯，電視網總是對過程中的每一步一一做出決策。此外，電視是製片人的媒體，當電影製片人轉向電視圈，自己在製作中所能發揮的巨大影響力深深觸動了他們。

對於一個電視網的執行主管來講，去想像一下家庭觀眾使用遙控器快速轉換頻道是非常有用的。創意性的問題變成如何讓他們持續看你的電影。一種方法是開場用一個極具衝擊力的懸疑劇情吊起觀眾胃口；另一種則鼓

勵扣人心弦的情節不斷出現（一部兩小時的電視電影包含七個令人緊張的段落）；其餘的則依賴於獨特的視覺表現（如《格列佛遊記》）和強烈的情感架構（如《沉默服役》）。

在美國國家廣播公司，其電視電影發展過程和獨立電影非常相似，開發的劇本與完成片嚴格遵照1.5：1的比例。進行製作的決定是由電視網多名管理人員緊密合作共同做出的；例如，電視網的節目編排主管要參與其中，因為該主管要排出整個一年的節目，安排好電影播放的日期，通常，這些電影在製作之前就已經排在播出時間表上了。可能改變播出時間表的一個例子是一個已經交付的作品，卻需要花很多的功夫去修改，在這種情況下，該節目將由另外一個節目所替代。

電影在兩組高階主管中分配下來，一組在美國國家廣播公司娛樂（網），另一組是美國國家廣播公司工作室。（全國廣播公司的工作室是一個製作公司，向全國廣播公司的娛樂網，以及其他廣播和有線電視網，提供包括電影在內的節目。）每組高階主管將監管電影的開發、製作和後期。製作中典型的緊急狀況包括：進度落後於時間表、表演令人失望、樣片沒有預期的效果或者是天氣問題，就像故事片製作過程中的問題一樣。某些情況下，一些著名的故事片導演不得不調整其風格，來適應電視電影拍攝日程的快節奏，以及觀眾對於親密的特寫鏡頭的期望。

廣播電視網推出的原創電影，常常會有電視連續劇的明星參與演出，這些明星會在電視連續劇的拍攝空檔拍攝電影。通常，電視網在和明星協商時會承諾讓該明星主演一部原創電影。然而，一些演員（如《六人行》）願意跨界到戲劇電影，而非原創的電視電影，同時，一些電影明星在認可題材的情況下，也會願意出演電視劇。

例如一九九五年，莎莉·菲爾德主演《一個獨立的女人》，收視率非常高。今天，演藝圈有很多電視明星和電影明星在發現好劇本的時候會跨界出演。

廣播電視網的目標是要抓到儘可能龐大的收視觀眾。在電視網播放的影片，無論是一部驚悚片、一部動作為基礎的劇情片，或是女性的真實故事，其目標都是贏得觀眾兩個小時的收看。

如前所述，現在原創的廣播電視網電影數量在下降，而有線電視網的原創電影和電視連續劇數量在上升。自二○○○年以來，這一領域已變得擁擠而且還在不斷加劇。參與其中的包括（按字母順序排列）：A&E頻道（南極破冰之旅）；動物星球頻道（《溫和的班》）；喜劇中心頻道（《色情與雞》；是該電視網有史以來收視率最高的電影）；法庭電視（《牽連犯罪》），迪士尼頻道（《許願成真》）；ESPN（《邊緣上的季節：波比騎士

的故事》）；FX（《越戰報告書》）；賀曼電視臺（《雪后》，同時繼續贊助廣播電視網享有聲望的、受人尊敬的《賀曼名人堂》）；HBO（《烽火傳真》和《諾曼第大空降》）；生活頻道（《我們是馬爾瓦尼一家》）；MTV（《2gether》）；公共廣播公司的（《哥本哈根》）；科幻頻道（《幽浮入侵》，一個二十小時的電視連續劇）；娛樂時間（《愛莉絲的世界》）；TBS電視臺（《驚爆聖誕節》）；TNT（《紐倫堡》和《亞法隆之謎》）；VH1（《耍大牌的聖誕頌歌》）。

一個品牌有線電視網製作原創電影的優勢，在於吸引那些原本不會收看該頻道的觀眾。例如，ESPN的《邊緣上的季節：波比騎士的故事》取得了高收視率，收視群也超出了頻道原有的死忠體育節目觀眾。

有線電視製作電影的預算幅度較大，由TBS電視臺的三百萬美元到FX的五百萬美元，到TNT的一千一百萬美元，一直到科幻頻道四千萬美元製作的《幽浮入侵》。國際合作也是一種融資方式，通過這種方式美國有線電視頻道可能預付一部分電影預算到海外的製作公司，以享有在美國有線電視首映該電影的獨家權利。

電視電影發展的未來有以下走向：在電視不斷全球化的背景下，那些主題有較大適應性、很容易被出口到其他國家市場的電視電影可能會更多；隨著美國電視網尋求降低成本，國際合作製作會更多；繼續電影資料館的建設；繼續創造更多的機會，將非凡的人才和能吸引世界各地觀眾矚目的故事結合起來。

電影市場行銷
MARKETING

電影市場行銷
MOTION PICTURE MARKETING

作者：羅伯特‧傅利曼（Robert G. Friedman）

　　電影集團副主席，好萊塢派拉蒙電影公司首席運營官。在派拉蒙他負責影院電影和家庭娛樂產品的全球市場行銷和發行。他在派拉蒙的成功案例包括：《男人百分百》、《不可能的任務2》、《落跑新娘》和當時有著歷史上最高總收入的《鐵達尼號》。傅利曼從華納兄弟轉來派拉蒙，在華納兄弟，他是全球廣告和推廣總裁，他的事業開始於華納兄弟影業的收發室，其後職位穩步上升。他為華納兄弟工作最精采的部分包括：對獲得學院獎的電影《火戰車》、《溫馨接送情》和《殺無赦》，以及獲得巨大成功的《蝙蝠俠》、《致命武器》等一系列電影所作的市場行銷。他是電影和電視基金會成員，同時還是電影先鋒導演董事會成員，以及南加州特殊奧運會成員。

　　當確定用在媒體上的資金投入時，投入的水準要建立在電影的票房預期上——我給的忠告是，不要超過你的預算，但同時也不要過分低於你的資金實力。

　　最初，電影的宣傳是由宣傳工作室在電影拍攝現場製作，不斷製造出有吸引力的故事，使演員的名字和電影的片名持續出現在公眾眼前。在整個六〇年代，電影在市場中處於長盛不衰的地位，經常連續在電影院上映好幾個月，和當今非勝即敗的激烈競爭形勢有著強烈對比。當初，廣告的費用僅限於報紙和廣播的廣告費。

　　在七〇年代初，情況發生了變化。最初，一家名為太陽經典的公司給電影宣傳帶來了全新衝擊，它在對一部適合家庭觀看的電影進行區域發行時，充分運用電視網廣告進行宣傳，這是第一次有系統的將這方法運用到電影宣傳上。一九七一年，迪士尼公司在全國發行《比利傑克》時，將這一策略重新演繹，花了史無前例的巨額電視廣告費用，以達到不同尋常的高水準收視率指數或稱GRPs（收視率指數用於衡量觀眾對於電視廣告的收看水準，是將廣告費用轉變為觀眾印象的方法）。《比利傑克》非常成功，電影市場行銷人員認識到全國性的電視廣告是未來的宣傳方向。

　　結果，發行模式發生改變，廣告費用的使用變得更有效率。全國性的飽和發行很快取代了馬路秀的有限發行，而成為更受歡迎的發行模式。過去在五百個電影院上映的電影現在可以在一千個，甚至更多的電影院中上映，而且花費更為經濟。到八〇年代，飽和發行已擴展到兩千個，甚至更多的拷貝，而電影院也在繼續建設複合放映廳以滿足需要。到世紀之交，最熱門的電影以四千個或者更多的拷貝發行到三千多個電影院，在同一個電影院中使用多個放映廳，交錯排列播放時間，由此增加座位和潛在的收入。

　　如今，競爭的增強是非常戲劇化的，周末總有兩、三部新電影上線，擠

壓著上個周末才上檔的電影，因此同時往往會有六部電影在相互競爭，爭奪觀眾的注意和選擇。觀眾是毫不留情的：有第一選擇，其餘的則是失敗者，而這個排行是每周不斷變化的。電影市場行銷人員的工作是非常痛苦的，而且要在上檔的那個周末把觀眾吸引到電影院需要付出很大的努力。我們的目標是將我們的電影打造成觀眾的第一選擇；如果不成功，往往就會被緊隨其後上檔的電影擠出市場。

電影的廣告和宣傳往往在電影剛開始拍攝就開始了。在廣告宣傳的大架構下有以下要點：廣告的創意設計、宣傳和推廣、市場調研、媒體和國際發行。簡單的說，廣告的創意設計涵蓋了創造性的策略和廣告題材的使用，這通常由內部完成或交給外面專門的工作室負責；宣傳和推廣人員則致力於在公關中傳達出同樣的概念，從劇組現場的公關人員和攝影師開始，一直到發行宣傳；市場調研則通過對廣告題材的調查交叉進行這一創造性過程，和製作部門一起在電影預演階段進一步強化電影，和銷售部門一起對市場推廣、票房追蹤以及競爭對手進行研究；媒體部門則透過廣告商或發包，掌握開銷、實際場地和廣告拍攝，並負責媒體計畫的策略性設計以及執行；國際發行則負責涵蓋到美國、加拿大以外的區域。另外還有行政支援團隊，協助這些部門處理事務。

一部電影的行銷就像一場競賽，在這當中，每個部門起跑的時間也許不盡相同，但都得在同一個時間、抵達同一個目的地，也就是電影上映的週末。廣告的創意設計於公關中啟動的最早，負責前製作業；市場調查則同時開始進行；媒體部門則僅僅只比發行早一點啟動，國際發行則從頭到尾都蓄勢待發，直到本國發行之後才真正起步（除了那些在海外發行的時間早於本國的電影以外）。

以下我將循著一部電影的一生，追尋這每些步驟的軌跡。

廣告的創意設計

早期電影的廣告策略都無視電影規模各有不同，推出相同的廣告手法。後來，在電影製作前期，市場行銷的策略就開始構思，並經過不斷修改。隨著電影製作進程的推進，我們可以瀏覽劇本和拍攝進度表，來研究在拍攝過程中是否有機會拍攝廣告片段，因為等到電影拍攝完畢，再把所有人叫回來拍劇照等廣告素材是非常困難的。

從瞭解劇組的成員（包括幕前的和幕後的）到故事本身，作為市場行銷人員，我們在這個階段對於企劃的開發潛力已經心中有數，拍攝期間，我們也能從電影的畫面瞭解更多的情況。在這個階段，我們開始思考哪個電影

有機會取得突破性勝利（像《不可能的任務》或者《古墓奇兵》），雖然還不太可能進行預測。同樣，我們還可以辨識出一些「寶石」，得到來自評論界、電影節評獎以及最終來自公眾的支持，一些中小成本電影也有機會成為票房黑馬（比如《楚門的世界》、《男人百分百》以及《天才雷普利》），這一類電影的成功更多是依賴其本身的品質，因此必須小心處理。

　　一旦電影完成主要鏡頭的拍攝，一些廣告和宣傳工作人員就得到粗剪完的影片，以便開始預告片的製作，偶爾我們也可以看樣片，以便暸解電影的基調和視覺風格。看完粗剪的影片以後，市場行銷活動正式開始，第一個重點就是準備預告片，我們必須注意，確保預告片反映出電影的精華部分。預告片會成為廣告宣傳的主要題材，或許我們可以先製作一個九十秒的預告片，在電影發行的六個月前，向電影院裡的觀眾或瀏覽電影官網的粉絲提供部分極短鏡頭以引起觀眾的好奇，之後再播出帶有真正場景的兩分鐘預告片。因為電影院預告片帶給觀眾們最初的印象，因此預告片是我們最重要的、最有說服力的工作項目。

　　為了引導觀眾長時間對一部電影發生興趣，我們會建立一個網站以便大眾可以跟隨電影拍攝的進程，一直到電影在院線發行及家庭錄影帶出現。像《古墓奇兵》，在拍攝期間我們一直向關心這部電影的公眾通報幕後故事；《不可能的任務2》拍攝時，網站有三種語言，利用網際網路是使廣告送達年輕電影觀眾眼前一種非常有效的方式。

宣傳和推廣

　　一旦電影開始拍攝，宣傳部門就會和電影製作人碰頭，挑選電影拍攝期間劇組的宣傳人員和現場公關人員。劇組宣傳人員寫下拍攝過程的製作記錄，其中包括主創人員的大事記，告訴我們拍攝中進行的每件事情，以及可滿足和無法滿足的媒體要求。同時，還有一個劇照攝影師，從攝影機的視角記錄電影的拍攝，並提供銀幕或非銀幕的劇照。大多數情況下，劇照攝影師會在攝影機拍攝演員表演的同時拍攝劇照；但有時演員喜歡另一種選擇，他們會在一個場景拍完後留在原地，特地擺姿勢拍劇照。在電影拍攝的同時拍攝劇照當然是更好的選擇。

　　另外還有一些其他的宣傳途徑，比如幕後探班節目和電子錄影宣傳資料，也會在拍攝的同期進行編排。假如某些演員在拍攝後無法再到片場，這些資料就非常重要了，尤其對於國際宣傳來說，因為大多數演員無法為宣傳專門花時間周遊世界。一個半小時的幕後探班電視節目的花費是從七萬五千美元到三十五萬美元不等；一個三到七分鐘的小型製作花絮，花費為兩萬

五千美元到五萬美元。兩者結合可以做出給電視臺的一套製作短片，包含有六十秒或九十秒的系列新聞、可以由地方新聞網播出的獨立故事題材，外加外景地片花絮和畫面節選（可以由地方媒體做成更長的宣傳片），這些都附帶關於電影的書面資料。這樣的整體花絮製作費用是五萬到十萬美元。

電子郵件的出現，使得大量的影片宣傳和廣告郵件可以發送給在某些網站註錄的用戶，除非用戶要求從接收名單中退出；而有的公司，比如Radical Mail，用戶只要登錄就可以看到三十秒的預告片。在針對性極強的直接行銷案例中，曾有精確統計的結果顯示，預告片可以準確鎖定潛在的電影消費者。

宣傳活動在拍攝殺青到放映這段期間也是非常活躍的，重點在平面媒體和廣播網中都占據一定的位置。持續較長時間的新聞報導，像《Vogue》和《浮華世界》，在電影發行前的幾個月就需要獨家圖片和專訪，宣傳部門必須做好準備。隨著發行日期臨近，一部預估會開出票房紅盤的電影需要召開媒體發布會，美國國內各個城市，甚至海外的媒體人都會湧向洛杉磯，採訪電影明星和其他主創人員。主創人員會坐在那裡馬拉松似的接受幾十個專訪，媒體會帶著報導的獨家花絮離開。同時，宣傳部門還要確保地方平面媒體收到包含劇照、製作花絮、演員介紹以及建議報導等在內的宣傳資料袋；確保廣播網收到電子宣傳資料袋，其中應包含主創人員訪問、電影原聲摘要、幕後探班節選以及當地關於該電影的回顧和新聞。宣傳資料袋是減輕媒體人工作量做出的一項努力，當然，也是為了讓媒體對電影做一點免費宣傳。

市場調研

在市場調研中，調研人員通過攔住路人瞭解他們對某些創意、明星、人物形象和廣告片的反應來檢測廣告題材。創意檢測是我們的首要措施，以瞭解觀眾對某個特定電影創意的感覺，然後我們會轉到對片名和明星的調研，接著是平面廣告。假設我們的市場調研負責人已經向調查公司要求尋找某個特定的目標觀眾群，不論男女，屬於某特定年齡層，而且有一定的看電影的習慣。達到預定要求的人們會被攔住進行調查，這調查通常是在購物中心進行，調查公司會搭起一個攤子讓人們看一些資料並作出評價，參與調查的人一般會得到一些小禮物。

調查是一對一的。通常是播放一些廣告，然後詢問被調查者廣告說的是什麼？廣告是否有吸引力？你是否有興趣去看這部電影？如果有興趣，那有多大的興趣？調查的價值取決於調查公司的公信力。常用的樣本體系從「非

常想看」、「可能想看」、「也許」、「也許不會」、「不是很感興趣」到「絲毫不感興趣」。這些調查對於整體方案或做出肯定或提出一些問題。如果回響不佳，那對平面廣告進一步加強是非常必要的，可以通過優化圖像或印刷來實現；也有一種極少出現的情況，就是在調查中沒有得到我們希望得到的資訊，那我們只好重新來過。

市場調研中通過檢測電台廣告，無論是預告片還是電視廣告，也可以幫助我們進一步改進。因為預告片比電視廣告早製作，因此也會早一些進行檢測。檢測怎樣進行呢？按照一定的統計學規律，將一小部分觀眾聚集在一起，放映預告片或電視廣告，提出問題，我們再來評估觀眾回饋的資料；另外還有單獨測試，也就是從一系列被測試人中挑選一個來測試廣告題材的宣傳水準，要求被測試人單獨對宣傳題材作出評價。早期的測試水準與後面的進行比較，以便測試我們在多大程度上提升（或減弱）了人們的興趣，最終使預定資訊到達我們的目標觀眾。

在網際網路上有新的市場研究的機會，在它的用戶中有很多的電影觀眾。我們現在所處的時代，關於電影或電影預告片的即時調查，可以很方便的在不斷增長的網際網路用戶中進行。當某人在一個電影公司的網站註冊時，他的資訊就被收進該公司的資料庫，使得電腦可以歸類和以任何精確的定義自動挑選，然後利用電子郵件或電影預告片對觀眾進行分類，而用戶可以自由打開郵件或預告片，或者選擇把它們作為垃圾郵件。總體上說網際網路、電子郵件是一種有效通往目標觀眾的方法。

試映

試映可以分成兩類，針對製作的或者市場行銷的，雖然它們經常是重疊的，試映觀眾可以是根據人口統計構成被預先選定的一些觀眾。在針對製作的試映中，製作總監和製片人緊密合作，對電影進行有創造性的調整。在行銷試映中，我們利用廣告風格和活動消息的呈現方式，來瞭解觀眾的反應。並且，因為我們經常反覆評估發行策略，因而我們也同時對廣告策略，連同隨著策略的推進而不斷增加的支出，進行檢驗。

試映過程可能會改變發行策略。例如，在發行上被定位為實行慢慢推進、單個院線發行的、不斷由評論來推動的電影，有可能因為以下兩個原因之一，而成為在全國範圍內廣泛發行的電影：試映的反應比預期好很多或差很多。如果它試映時反應好很多，我們就有機會更快速吸引到更加廣大的觀眾；如果試映比預期差了很多，就不可能慢慢地發布它，因為壞口碑將毀掉它，但是，如果它在概念上還有廣告賣點，也許還能在頭兩個星期中達到總

的票房預期，或許值得在全國市場上發行，在壞的口碑流傳開之前，「竊取兩周票房」。現在我們來考慮另一種情況，一部計畫全國發行的電影，試映反映比預期更好，在此情況下，考慮到強而有力的好評會推動好的口碑傳播，大大促進全國的上映，因此有可能會讓電影在少數幾個城市提前兩周上映。

　　試映中，通過觀眾的觀影反應和觀眾填寫的試映卡片，我們可以瞭解很多資訊。試映卡片是非常有意義的，它們不僅反映出觀眾喜歡的和不喜歡的，還能反映出最喜歡這部電影的人口統計構成。例如，如果我們的廣告是針對年輕人的，但影片試映時在年長一些的人群中也反映很好，那就提供了一個擴大觀眾基礎的機會，我們必須回去創作也能吸引年長觀眾的廣告。這種調整也可適用於男性和女性觀眾的分類廣告。例如，華納兄弟影業的《致命武器》明顯是一個吸引男性觀眾的動作片，但在試映過程我們獲悉梅爾‧吉勃遜的熱情、魅力和英俊克服了這類電影的局限，在女性中引起廣泛的興趣。把這些記在腦海裡，我們改良了廣告題材，並使它成為約會電影。

　　是否某些城市比其他城市更適合做試映？這取決於電影。聖地牙哥和沙加緬度總體來講是極佳的試映城市；西雅圖是試映精緻大片的好市場，但現在多數試映在洛杉磯進行，從雅痞到藍領工人，在這裡可能召集到任何類型的觀眾。考慮一下這反映了多少動態走向。在派拉蒙我們平均一年獨立發行十五到十八部電影，每一部至少試映兩次，多數是提前招募試映觀眾，因為最好事先讓觀眾知道他們要看什麼；試映的另一種方法是集中小組放映，其特色是在試映之後有一個由主持人主持的問答活動，電影製作人則在觀眾中傾聽回饋意見。

　　正如網際網路可以作為有利的宣傳工具一樣，它的強大力量也會因試映過程中的安全漏洞而產生反作用——任何人都能偷偷溜進試映廳，然後在網際網路上寫出對電影不利的報導。這是非常不幸的，因為試映的初衷就是讓電影製作人傾聽觀眾的回饋，從而改進並完成作品，然後讓評論界發表他們的看法。電影在製作進程中無法免於網際網路負面報導的侵害，可採取的對抗措施就是同時發布一些有利的評論。

　　在試映階段，廣告部門會同銷售部門回顧發行策略和放映政策，再重新評估廣播廣告預算，並判斷宣傳給電影帶來的是幫助還是損害（考慮到時間問題，暑期檔電影一般在三月或四月試映。）。其中可能出現的情況是，某些原本在播出預告片中或拷貝宣傳中人們喜歡的一些元素，試映觀眾（市場調研召集來的）若不感興趣，也要進行修改。試映之後不可能再變化的是平面宣傳，到那時，經過市場調研而反覆琢磨的形象已固定在印刷品上，以期有效吸引目標觀眾。

媒體

　　有助於我們確定誰是電影目標觀眾的試映做完以後，我們開始制定媒體策略，這時大概是在電影上映之前的八周。如上所述，如果我們瞭解到可以擴大觀眾基礎，我們將重新評估媒體計畫，以適應這一要求。

　　當確定用在媒體上的資金投入時，投入的水準要建立在電影的票房預期上——我給的忠告是，不要超過你的預算，但同時也不要過分低於你的資金實力。

　　在媒體支出中，電視是最大的部分（細分為電視網、地方電視臺和有線電視），其次是報紙、雜誌、電台、戶外（看板、地鐵、公共汽車站、車身廣告）和網際網路。近來有線電視中電影廣告出現突破性發展，雖然與有線電視的窄播相比，電視網更能有效觸及目標觀眾，整體來講，在電視網的廣告投入還是占領先地位，但對於某些電影，有線電視廣告已取代大部分的電視網和地方電視臺投入。不同媒體的廣告水準體現不同的分量級別：電視的分量、報紙的分量。

　　讓我們考慮一下電視廣告。在所謂的預買期（多在六月和七月，為來年準備），派拉蒙已預定了大量的電視網廣告時段，提前支付預付費用。以固定比率預購的電視網廣告時段為我們的電視廣告提供一個時段上的安全保障，雖然每年有些變化，但通常不超過電視網廣告購買總時段的50%。特定的電視現場廣告一般在開幕前三、四個星期進行。但是我們必須承認電視市場在不斷變化，即使為特定的節目觀眾預定了周三晚上九點的電視網現場節目，但到時可能會以某個替代節目來代替或重播某個節目。買方必須意識到這一點，並做出相應的調整，買方還必須具有足夠的靈活性，這樣，如果發行日期變化，整個媒體日程可以改變或再分配給其他的電影。

　　我們通過向全國廣告代理支付傭金的形式，購買我們的現場和電視網廣告。

　　全國廣告代理從我們提供執行策略、批准所需花費的媒體副總裁那裡得到指示。舉例來說，最近超級盃的廣告空檔，電視網現場廣告的高檔費用是：三十秒的超過兩百萬美元。相比之下，《急診室的春天》或《六人行》的廣告空檔，一分三十秒的在四十萬美元到四十五萬美元之間；《白宮群英》是三十萬至三十五萬美元；《歡樂一家親》二十五萬五千到三十萬美元。在地方電視臺中電視劇中插播三十秒廣告，紐約媒體市場成本是兩萬五千美元至四萬美元。

　　在規畫媒體投入時，使用的計算公式，針對每個電影是不同的。這是因為一定的價格決定一定規模的觀眾，而在理論上，我們需要電影讓一定數

量的觀眾留下印象才能達到我們想要的效果。這些方程式的運用涉及廣告的覆蓋率與頻率，「覆蓋」是多少人看到你的現場廣告；「頻率」是看到多少次。需要多少次來加深印象？關於電影的這部分研究還沒有進行，因為該產品是如此多變，但在對商品進行包裝銷售的行業中，比如像肥皂或汽車，目標是三次或更多的印象衝擊。

為了讓所花的資金留下最大的印象衝擊，就要在策畫現場宣傳的時候以最大化的「覆蓋率」來對抗「頻率」。觀察為一部電影宣傳在電視臺購買的廣告時段，你會發現現場宣傳放在主流電視網的黃金時段，另外還有不太重要的電視網時段，甚至是非黃金時段，還有的放置在更為便宜的節目中，或許是地方電視臺邊緣時段的節目空檔，要麼很早（早上六點到八點），要麼是深夜（本地新聞之後，或許是十一點），或者放在有線電視的窄播節目中；方程式的另一部分是CPM或千次印象費用（cost-per-thousand），這是一種衡量效率的指標，會標示在電視臺的價目表中。通過這種計算，買方能瞭解為了達到目標數值而花費的錢是否太多了。如果能以更低的千次印象費用，覆蓋同樣數目的觀眾，就該更改為不同的、更具成本效益的方案組合。例如，甲乙兩方案相比，換成方案乙可以用更低的千次印象費用，覆蓋十八至三十歲的女性，因此乙方案比甲方案更為經濟。

一個既定的媒體支出方案可以用電視臺價目表為基礎，轉換成對每一個節目時段購買的總收視率估計。總收視率，即GRPs，是媒體某個特定節目的覆蓋範圍和頻率的測量指數。GRPs可以分解成兩個測量值，即收視率和目標點。「收視率」，是一種廣泛採用的電視收看調查資料，但每個節目有自己特定的人口統計資料，並且在每一個住戶點都有一定的目標群體；「目標點」觀測這些群體：年輕人、老人、男性、女性、兒童等。如果我們根據經驗知道GRPs達到什麼水準，才能使我們的廣告到達所要求的目標數量，及給觀眾留下足夠的印象，那我們就能做出正確的媒體支出計畫。

媒體工作室的負責人和全國廣告代理的工作人員瞭解這些情況。根據預算，他們作出計畫，如向誰購買時段、何時購買以及如何購買，以確保測試結果達到目標觀眾，使每部電影取得最大的經濟收益。正如前面所講，這些都與每部電影的早期工作相關，比如確定主要觀眾和次要觀眾。

至於在電視以外的其他媒體上的投入，其策略取決於電影的特性，每一部電影都是一個特例。但一般來說，在洛杉磯和紐約這樣的城市，會選擇戶外廣告。我相信，對於電台廣告來講，談話、新聞和輕鬆傾聽等節目比青春電台有效，因為成人較少頻繁換台。但青春電台對某些電影是相當有利的，例如《留住最後一支舞》。MTV對於年輕目標觀眾來講是一個很好的管道，像「互動全方位」；有線電視如尼克國際兒童頻道和體育頻道在覆蓋特定觀

眾方面也都非常有效果。

花費多少

在準備媒體購買時第一個問題是在媒體花多少錢，這取決於預期總收入是多少。這一判斷會受到電影的上映檔期和競爭的影響，因為競爭是不斷發展變化的。這項決定在電影上映前的六個星期至兩個月期間敲定，如果雜誌也包含在內，就要把時間提前至三個月前。

接下來的問題是以什麼樣的媒體組合來有效利用資金。美國電影協會的平均廣告支出金額是三千萬美元，其中也包括平面廣告。

當準備廣告預算時，必須包括我們的創作費用，比如創作廣告活動和推廣活動（很像內部成本費用）的內部費用，製作各種宣傳活動、插播廣告和預告片時實質上的支出，電影製作人去做宣傳的出行費用，重新製作宣傳資料袋的費用，以及其他的費用等等。每部電影在這方面的費用是兩百五十萬至八百萬美元，或者更多。就下面的例子來說，我排除了創作成本。

全國發行的電影和地方區域發行的電影在媒體購買上區別很大。下列數字只適用於電影上映期間在媒體上的花費。對全國發行的電影來講，一個低檔活動的媒體花費也要八百萬美元至一千兩百萬美元；成本高一些的則達到一千七百萬美元至兩千五百萬美元。一九九六年三月發行的《不可能的任務》，媒體花費大概是一千六百萬美元；二〇〇〇年發行的《不可能的任務2》，媒體花費兩千兩百萬美元。

對於一個有限發行或獨家發行的電影（在紐約、洛杉磯與多倫多），期待能有一個較高的票房，媒體購買可以達到六十萬到一百二十萬美元，但這樣的購買只有很少的電視廣告，因為大部分錢是投入到報紙和戶外宣傳。有限發行媒體購買金額差異較大，從沒有進一步追加資金的五十萬美元，到豪華首映、在全國盛大造勢的三百萬美元或更高。電影《簡單的計畫》早期採用獨家發行，包括電視在內，媒體購買共耗資八百萬美元。這提升了上座率並得到一些影評，後來慢慢擴大在全國發行，這部片最終在媒體上花費五百五十萬美元。

臨近發行

隨著發行日期臨近，最首要的關注是雜誌投放的最後期限，有的可以長達四個月，有的是六周，如《滾石》雜誌。宣傳部門在製作階段就拿走所需的書面題材，經過仔細琢磨做成宣傳資料袋。資料袋也包括已選定的劇照（八到十五張黑白劇照和同樣數量的彩色劇照）。在電影上映前六至八周，

這些宣傳資料袋提供給全美國大約兩千個記者，記者們利用資料袋熟悉電影的相關情況，寫評論時可作為參考，同時對於一些小規模、沒有藝術編輯的報紙，可以提供專題報導；第二種資料袋是錄影帶或電子宣傳資料袋（EPK），其中包含主創人員訪問和電影短片。從富有創造性這一點來看，書面的資料袋比錄影帶資料袋更有用。

同時，宣傳部門根據演員的時間計畫安排重要媒體的採訪，這取決於演員對於推廣這部電影的熱切程度，因為你不能強迫任何一個演員去接受訪問。安排演員訪問是一回事，向媒體投稿則是另一回事，派拉蒙公司旗下所有宣傳人員都在負責人的協調下，忙著為我們的電影四處投稿。舉例說，我們一個以紐約為工作中心的宣傳人員會努力在《滾石》上發表一篇報導，比如說，關於李奧納多‧狄卡皮歐的，因為喜歡他電影的觀眾和《滾石》雜誌的讀者是相似的。宣傳人員會聯絡相關人員，通常是美術編輯或助理，讓他們提建議決定觀眾興趣點，在確定興趣點的基礎上，後面的對話涉及封面與報導內容是否合適。到了這一步，已經是宣傳工作室和雜誌之間、宣傳人員和藝術工作者之間的雙邊談判，宣傳工作室此時處於中心地位，必須小心施展外交手腕。這個過程會在全國各地的雜誌、報紙和電視臺之間重複進行，直到發行的第一天，有時候甚至要持續到發行的第二周。

發行之前六到十二周的時候，地方電台的推廣活動已在討論之中，和當地商人之間的搭售及宣傳贈品的計畫也在進行；如果可能的話，也會讓玩具店密集推銷一些玩具，如模型人偶。除網站以外，一個新的宣傳管道（關鍵字或網頁位址出現在所有的付費廣告中）——直播的明星線上談話節目會在發行前的兩周開播，通過主要入口網站如「美國線上」（AOL）和雅虎來安排操作。所有的推廣活動就像廣告的各組成部分一樣，現在都聚集在一起，瞄準一個目標——發行日期的到來。

上映周末

在上映的周末，銷售和市場行銷執行官會儘可能去瞭解影院票房。此外，我們的市場調查人正在做觀後訪問，以瞭解觀眾的反應。

有三種可能性存在：比預期的要好，和預期差不多，比預期差。如果比預期好，我們自然會支持，但支持的力度取決於比預期好多少。這種重新評估建立在電影的表現、觀後訪問以及同期其他電影競爭等因素的基礎上，如果觀眾反應異常的好，可能還會謹慎的減少宣傳支出節省金錢，等待後期更有效的利用。這些決定還要看當時的競爭環境，由銷售主管和市場行銷主管來定，每一部上映反應比預期好並有較大潛力的電影，都應該乘勝追擊。

　　如果電影放映和預期相符，後續計畫將繼續執行。如預期不高，它會是一個自我實現的企劃，沒有預期之外更多的花費，這樣的電影可能會在第二或第三個周末抓住觀眾，不過這也要取決於觀眾進入電影院後的反應，但它也可能就此默默消失，因為對於一個全國發行的電影來說，這是一個三天定勝負的市場，如果上映頭幾天票房不強，將無法生存下去。

　　如果電影上映反應不如預期，那就很難挽救。一旦花費了一千兩百萬美元至一千八百萬美元傳達特定的資訊給觀眾，結果將是無法挽回。電影上映的第一個星期五晚上，看到票房成果，我們就可以知道觀眾對電影有如何反應。

　　上述是全國發行的例子。一個有限發行的電影如果具有高品質，即使沒有豪華的首映式或盛大上映的概念，最後也可能得到很好的評價。如果這樣的電影低調上映，仍取得了好評，它就可以藉由調整廣告活動中的訊息，來加以推銷。在這種情況下，就會有更多的靈活性（雖然調整策略還得視影片的品質而定），因為這部電影到目前為止都只有花掉了很有限的廣告資金，再加上也還沒有把電影大舉發行到大量的觀眾面前。

　　電影剛上映時的觀後訪問常常和我們的行銷試映相一致，這可以使我們確認我們的目標是正確的，而一旦情況並非如此，就變得有趣起來，這時必須運用智慧。《楚門的世界》這個製作精良的電影，它的觀後訪問與市場測試就背道而馳。主要因為這是著名明星金‧凱瑞出演一個非常獨特的角色，因此在試映時只是做了一個平均水準的研究放映，然後，許多評論家稱之為當年度最好的影片之一。帶著這個讚許的印記，觀後訪問中支持率幾乎是市場調研試映時支持率的兩倍，電影非常隆重的上映了，我們支持它，它也取得了持續增長。

　　現在讓我們看一下另一種情況，一個很好的電影，觀後訪問和評論界都反應不錯，但是上映情況沒有達到預期，可能是由於市場競爭或市場的其他限制條件，廣告宣傳活動有可能能拯救它，突出評論專家的作用，並投入比預計更多的費用來支持該電影，提高電影的口碑。《追夢高手》就是一個這樣的例子。試映和評論都不錯，觀後訪問也很好，但它發行低於預期，而後我們以大量的商業評論和強大的第二周宣傳活動來支持它，第二周觀眾量只下降16%，表明了較強的掌控力，第三個星期與此類似。

　　總之，如果它不是一部好電影，得到的評論不佳，上映反應也不好，它就不能逃脫失敗的命運；如果它是一部好電影，取得了良好的評價，但上映反應不好，還可能被挽救；如果它不是能靠評論推動的影片，如動作片或青少年電影，一旦上映反應不好，那它可能無法翻身。

　　在院線發行的市場行銷中，失敗的百分比要大於成功的百分比，這使之

成爲一項花費昂貴的業務。臨近發行日期，就像坐在火車上，從一座山上直衝而下，沒有什麼能推動火車回到山上，沒有第二次機會，所有的花費都已經砸下去了。最近的一項調查表明，無法在國內院線發行中收回拷貝製作費和廣告費用的電影占了80%。

節省成本

行銷成本不斷上升。雖然沒有絕對的解決辦法，但總有辦法節省。

在電影市場行銷中，主要開支是電視、跨網路、地方電視臺、辛迪加或有線電視，每一種媒體的觀眾群都是非常分散的，因此需要一個更多樣化的購買來覆蓋目標觀眾。這既是幸事也是詛咒，對於一個特定的電影，你可以通過網際網路奠定一個基礎，輔之以各地方電視臺、辛迪加和有線電視，使你的CPMs（千次印象費用）效率更強。一定要避免的困境是，制定一個看似有效的策略規畫，但其中許多變數導致最終花費了比簡單購買更多的成本。

降低成本的一個方法就是以特定的電影爲基礎，作爲一種品牌發展指標，把更多的重點放在個人市場上。例如，一個並非大製作的電影，側重在地方電視臺的廣告投放，減少在電視網的花費，使其效益更高。

另一種解決辦法，如果合適，就購買像福斯、聯合派拉蒙電視網（UPN）和華納娛樂（WB）這樣的電視網，使得花費對於以電影網的用戶——年輕人爲主導的市場更有針對性，因爲它們的費用是低於美國廣播公司（ABC）、哥倫比亞廣播公司（CBS）或美國國家廣播公司（NBC）。

一般情況下，購買策略覆蓋目標觀眾總是以覆蓋率的方式來實現。當某一媒體購買策略花費了大量的資金，足以實現電視、廣播、網路、報紙和雜誌90%到100%的觀眾覆蓋率，那麼評價媒體購買效益的關鍵計算就在於，所傳達的資訊出現在消費者面前的頻率，這實際意味著保持信心，不允許競爭資金的規模影響決策。

另外，必須確保廣告題材已提供想傳達的資訊，因爲改進廣告題材比試圖用不適當的題材達到一定認知的成本要低；但你還不能確信無論是電台還是平面，你已經具備充足的廣告資料，這時就再次返回行銷過程的起點。信念，必須在市場測試中去證明。

在媒體購買策略中還有另一種省錢的方式，那就是做一些實驗性嘗試。例如，多多使用十五秒商業廣告，這是一種非常有效的媒體。如果十五秒能夠提供和三十秒相同的資訊，那就節省了50%。在接近發行日期，策略性資訊已經送達，最後階段的宣傳工作可採取這個策略。

在電視媒體購買中要謹慎注意的是，要一直重新評估電視網與地方電視臺影響力的區別，因為費用總是不斷變化的。在一個時期電視網多投入，地方電視臺少投入更經濟一些，下一個時期，由於費用的變化，情況可能逆轉。

另一個花費較高的領域是報紙。省錢的方法之一是不要購買整版廣告；四分之三的版面其實就相當於占據了整個版面。如果競爭對手購買了整版廣告，你一定要抵抗想要也跟著買下整版廣告的誘惑，即使藝術總監可能促使你去做，你也得堅持下去。大眾不會去在意廣告是四分之三版或整版，他們只是回應（或不回應）其中包含的資訊。

研究城市中某個特定風格電影上映時的歷史資料也是非常有用處的。電影產業有龐大的資料庫追蹤每部電影的總收入，這對於市場行銷和銷售決策是非常有價值的研究。如果一個情節複雜的電影在一個從來沒上映過這類電影的小鎮上映，一定要謹慎，要給予支持，不要讓電影票房成為自我實現的預言，但也不要期盼大獲全勝。

省錢的其他方法還可以在廣告題材製作中找到。例如，儘量在公司內部創作；儘量減少製作；如果拿到外面去做，用一個而不是兩個或三個製作人。製作人是創作力量，是電影公司以外的，可以製作預告片、電視插播廣告或平面廣告和單頁廣告的公司或個人，他們的服務是我們公司內部創作人員工作的延伸。廣告創意工作室的負責人制定策略，並和外部製作人來執行這一策略。製作人如何選擇？必須仔細挑選，就像挑選編劇或攝影導演一樣，每個製作人都有獨特的創作執行力，讓他們完成一個又一個企劃。

國際發行

從哲學角度來說，涉及到電影策略行銷方面，整個世界是一致的，並非完全同質，但確實有概括性原則。例如有些類型的電影在一些國家比其他國家反應好，大多數人都喜歡動作片，而一些喜劇，在美國好像水土不服，總是不能取得好的票房，在出現獨特的民族主義傾向，或媒體宣傳組合不同，或收看習慣不同的情況下，這種狀況也會有所改變。

雖說在某些地區有不同的銷售電影方法，但這些是例外，不是常規。一般來說，廣告構成的不同是以國家為基礎。例如，在西歐，大多數電視臺是政府控制的，就很難購買電視廣告時段，但是隨著電視臺民營化的發展，這種狀況已經改變了；在其他國家，以在美國購買電視廣告的方式進行就太昂貴了，需要按照國際行銷部門獲得的資訊，再針對當地情況調整行銷策略。

利用美國國內廣泛宣傳的影響力優勢，影片在海外的發行比以前更早

了。由於媒體報導是即刻傳遍全球，在美國國內發行的影響可以推動龐大的海外發行收入，《不可能的任務２》和《搶救雷恩大兵》即是如此。要判斷出海外上映的最佳時機涉及很多環境因素，如多長時間能激起興奮點？當地的傳統、電影消費習慣等。

國內和國際發行都是在不斷調整發行日期和計畫的。在廣告部門看來，無論在哪裡發行，我們都要準備好題材。當然，在非英語國家發行，必須加字幕或配音，發行日期肯定會延遲，例如在巴黎，觀眾堅持要字幕，但巴黎以外的法國城市，人們喜歡配音；在某些地區，如遠東或拉丁美洲，配音花費太高，所以電影是加字幕的。

審查有關國際發行的決策，無論創作還是宣傳工作都是一致的，直到電影完成和發行時間表制訂出來。然後，國際發行人員接管，在各主要國家都有廣告、宣傳、推廣和媒體購買人員，在各個層次水準上彙報給國內。

以下是一些與廣告問題相關的主要海外市場的抽樣。日本，這個票房總收入第二高的國家，上映費用和電視廣告費用都是非常昂貴的，唯獨報紙廣告的成本花費最少。以電影來說，這是一個年輕女性主導的社會，因為女性決定約會時看什麼電影；英國是一個強大的市場，在策略上和美國類似，澳洲也是這樣；法國在世界上是獨一無二的，它是一個電影院帶動的國家，電影深入到文化的細枝末節中。雖然因為政府規定不能購買電視廣告，但這種情況正在改變；因為電影院升級，讓義大利成為一個強大市場；德國繼續保持一個健康的市場，對電影的興趣在逐漸增長；東歐代表著一個全新的潛在市場（全球市場更多的有關細節，請看羅布·阿伏特的文章《全球市場》）。

娛樂業仍然是美國主要的出口產品，廣告宣傳幫助其打造知名度，但我們所做的都是電影帶動的。每部片子都是獨特的，在創作廣告題材（無論製作是否簡單）、在媒體支出（不管電影的概念是否容易溝通），或在不同水準的成功（不管廣告是否起作用），需要不同程度的付出。系統可以隨時改進，當出現一種新的可利用的媒體，必須進行評估。如果在一個國家中電視變成一個影響因素，而之前並不是，那該怎樣改變媒體宣傳組合？推動電影商業的方法就是持續學習，不斷挑戰極限，不要做平淡常見的宣傳活動，要自我超越！由於電影商業變化如此之快，任何人不能裹足不前，沒有時間去痛苦悲傷或沾沾自喜，因為下周另一部電影又要上映了。

市場調研

MARKET RESEARCH

作者：凱文·約德（Kevin Yoder）

　　位於洛杉磯的尼爾森聯合運營總監。南加州大學法學院畢業，加州律師協會成員，參與紐約和洛杉磯的法律業務，專門從事跨國傳媒集團的並購。約德幫助成立了米蘭達影院公司，最初建在紐約，後搬到洛杉磯，他從南加州大學電影藝術學院彼得斯塔克電影製作班畢業，作為分析師加入尼爾森，後被任命為國際部負責人，然後是執行副總裁兼首席分析師、聯合運營總監。

> 電影公司使用什麼調研工具在市場上策略性發行一部電影，以確保其潛力最大化？關鍵在於瞭解電影消費者，他們在特定的時間期望什麼？影響消費者的行為是什麼？

　　電影發行到一個艱難的、競爭激烈的市場上，很可能成爲一種極易消亡的產品，無論是在美國或海外。通常一年中，幾個主要的製片公司都會推出十五至二十部以上的電影，每年總數接近兩百部，不再有旺季，只有繁忙時期和更繁忙時期。在美國，每個周末都有一個新電影上映，所有的新電影都面臨某種形式的競爭，無論是持續走強的上周票房榜首的電影或同一天發行的不同類型電影的競爭。

　　成功取決於在最重要的周末推出的產品，這時巨大的投入都處於風險之中。關鍵的頭幾天影響所有其他的收入來源和配套市場。影片的推出像是一個政治選舉活動結束，如果候選人沒有在周二獲勝，就沒有周三了；在電影宣傳中，如果電影在首映周末表現不出色，就沒有第二個周末了。

　　在偏遠地區推出有限策略市場上，大多數消費性產品比電影更容易被測試。可以從調查中得到回饋意見，產品或行銷和包裝可以進行優化和修改，並努力再次在不同的市場取得好成效，電影不是這樣：一旦發行，就沒有回頭路。電影發行商和製片人可以運用的工具之一就是調研。

　　研究並非用於構思、創作或拍攝電影。電影的創意從來不是被測試或討論出來的，它們是我們這個產業中最核心的商業機密。相反的，既然電影是提供給公眾的，調研針對的是電影要面對的市場主力。我們市場調研的目標是雙重的：第一，提供資訊，以幫助電影擴大廣告影響和市場行銷效果最大化；第二，向電影製片人提供建設性的回饋意見，以幫助他們以最好的方式講故事。

　　市場調研必須是可操作的才會是有作用的。調研應該以一種可行的方式

進行，在調研中調查對象觀賞一部電影，調查人員搜索有關電影的資訊。例如，像下面詳細講到的那樣，在調研中觀眾如何對電影做出反應，一次真正的觀影體驗是最好的。

每個電影公司的行銷部門都有一個市場調研部，他們與高級管理人員一起瞭解影響電影消費者決定的因素，並就宣傳活動啓動後，如何安排或重新定位媒體和行銷題材，或如何展開既定的計畫，給相關部門提供建議。此外，市場調研部門還可以獲取有關電影本身的回饋資訊——電影以及電影在何種程度上滿足了感興趣的觀眾。這個過程幫助電影製片人對電影進一步調整，以確保電影儘可能有效的表達。

處理調研中的具體細節，提供策略性的行銷建議，對每部電影的調研做出最佳解釋，這時可以聘請外面的顧問公司。在娛樂業，尼爾森公司是行業標準，尼爾森成立於一九七八年，是爲電影產業提供市場調研和諮詢服務的領先公司，業務涵蓋世界各地電影發行的市場行銷服務，以及家庭娛樂市場。

尼爾森定期進行公眾和常看電影的人的態度與行爲的一般研究，並對電影業的各類客戶提供專項調研和諮詢服務。尼爾森多年的經驗，以及爲電影發行所做種種工作中形成的龐大資料庫，使得它可以提供量身定作的市場調研和諮詢服務，滿足美國以至全球電影公司在特殊的人口統計學、社會統計學和地理學方面的要求。人口統計學涉及年齡、性別、經濟狀況、居住位置和教育程度等因素；社會學指的是人的社會性資訊，比如一個常看電影的人是否是一個成熟、精緻的人（以他們的品味和舉止來判斷）。

此外，尼爾森已開發的電子傳送系統，大大提高了其資料庫資料累計值。所有的研究和調查都可用來相互補足，使得積累的有關電影、電視節目、DVD的資料產生比單一研究結果更精確和完整的資訊。

娛樂業是一個建立在關係上的產業。尼爾森和客戶建立了各個層次上牢固的工作關係，目標就是在最短的時間內提供最高品質的資料。

市場性和趣味性

電影公司使用什麼調研工具在市場上策略性發行一部電影，以確保其潛力最大化？關鍵在於瞭解電影消費者，他們在特定的時間期望什麼？影響消費者的行爲是什麼？

他們是誰？他們想要什麼？怎樣做能夠使產品銷售額（電影票房）最大化？在現實的層面上，片廠發行人如何消化這項研究的成果，並實現轉變？當產品在全國發行時，又有哪些個人或本地的因素會參與進來？

要回答這個問題，必須對每部電影的兩項決定性因素進行評估，即市場性與趣味性。

市場性分析的是，一部影片吸引觀眾的地方在哪，或者說，這部電影有什麼東西將會吸引觀眾。評估辦法是測量電影題材產生利益的潛力（例如商業廣告、劇場試映、海報或印刷品廣告）、這些題材傳達的影片形象資訊，及其所能帶來的利益大小。市場性並不測算電影的票房潛力，但是它確實提出了一條關鍵性問題，即電影在市場中如何經營的問題。

趣味性是指影片滿足觀眾觀影趣味的方式。戲票購買行為已經顯示了他們對於影片某種程度上的興趣。趣味性的核心成分是滿意度：這部電影有多讓人滿意？如果是高度令人滿意的，那麼觀眾很有可能會推薦自己的朋友去看。電影的口碑也就傳了出去，這是成功的一個關鍵因素，它使影片能夠在市場中自我發展、自給自足。那些受歡迎的電影，如《鐵達尼號》、《阿甘正傳》、《厄夜叢林》就極具趣味性，令廣大觀眾感到非常滿意，高度正面的口碑有助於帶來重複性觀眾，為其在票房及其他方面帶來巨大收益。請注意，趣味性與吸引觀眾看電影無關，而是指他們購買電影票並前去觀影所得到的這一結果。

有一系列的市場性和趣味性評估辦法，可供製片廠和電影製作者們選用。這些辦法廣義上被分為兩類：定性研究與定量研究。定性研究通常以核心小組的討論為主要方法，該小組由十到十二名少數人口組成，共同討論他們對某些具體題材的感想，核心小組的結論或其他的定性研究，並不能顯示相關題材在影片觀賞者或大多數人中的說服力，也顯示不出消費者在購買產品時的興趣度，而是提供一個瞭解消費者及其消費態度的方向和視野；另一方面，定量研究能夠提供關於題材說服力的可能性指標，假設測量方法和樣本制度健全且儘可能消除了偏差的話（在研究中，偏差不可能被完全消除）。定量研究能測量題材效果，例如觀眾在電影院觀看一部特定影片裡的三十秒電視廣告時的興趣強度。它還可以測量出產品的可記憶度——在一個擁擠的廣告環境中，消費者能在多大程度上記起特定產品。電影市場研究中使用最普遍的定量工具——競爭力測試和追蹤研究，本文隨後將進行仔細討論。

現在，讓我們來看看，兩項使用得最頻繁的市場研究工具有哪些步驟。攔截研究用來測量人們對廣告題材的反應（市場性）；招募觀眾放映用以推出人們對已經完成或接近完成的電影的反應（趣味性）。

攔截研究

遵照典型的市場研究企劃系統，假定製片廠想要爲下一部影片測試廣告題材，上映前六個月至一年，該製片廠市場研究部門的經理將致電尼爾森，委託其進行研究。他們會討論待研究的市場、被調查的電影觀眾的人口構成，以及其他特有的社會文化屬性或人口學屬性。例如，爲即將推出的一部血腥恐怖電影所作的預告片研究，應當包括一份自我確定爲恐怖片愛好者的電影觀眾樣本；或者，爲一部新片所作的行銷題材說服力研究，若是來自某位熱門搖滾明星的話，也應同時調查其音樂愛好者的情況，並將他們的反應與一般公眾的反應進行對比。這些決定都是以製片廠在策略行銷會議上所確定的市場定位爲基礎的。

研究經委託後，由委託方負責起草初期規範，稱之爲「細則方案」，並返交客戶。尼爾森隨即做出一份調查問卷，把研究類型及相關電影所獨有的各種因素考慮在內。然後，這份草擬問卷被送呈製片廠，由其查審、評論、通過。

與此同時，製片廠本身也在準備測試所需的行銷題材，包括預告片的粗剪、商業廣告的彙集以及海報模型的創作。這些資料經複製後被送到尼爾森，再由尼爾森將它們連同適當的的調查資料，送往全國各地的附屬現場服務機構（組織、監督訪問者的公司）。

第二日上午，現場工作開始。訪問者將採用嚴格的調查及樣本標準，實施每場研究所需的訪問。

現場工作完成後，快遞將問卷送回尼爾森，全部的被測資料也要交回去並銷毀，以確保客戶資料的機密性。隨後，這些問卷在尼爾森的資料處理中心被打孔裝訂，調查結果被迅速製成表格，關鍵性測試的頭條或摘要被同時送往客戶製片廠的市場研究和行銷部門。頭條所顯示的結果是依據尼爾森在業內多年經驗累積而形成的標準基準，作爲一名顧問，尼爾森的可貴之處部分是因爲這些標準。在娛樂業內，還沒有別的市場研究的供應商能像尼爾森一樣擁有如此廣闊的一個標準比照基準。

頭條資訊的發布與整體的資料處理同步進行，各城市每位受訪者的答案得以分類及記錄。尼爾森回收問卷並對其進行編碼，編碼的過程中，成千上萬的開放式回答被閱讀、分類，並製作成表格。開放式的答案（對尋求建議或想像的問題所作的回答）爲瞭解被調查者如何看待一部影片提供了一扇有趣的窗口。

經過資料壓縮、答案編碼記錄以及頭條發布以後，有關的題材會到達分析師案頭，供其作影響分析，考慮到研究對象以及任何有關製片廠特殊利益

的事項，要製作交叉資料，這樣一來，分析師便能瞭解許多事情，例如那些說他們對電影非常感興趣的人當中，有多少人同時也表示明星正是讓他們感興趣的主要原因。

在廣告題材測試的時間安排上，大多數製片廠更喜歡在周末進行他們的市場研究。這是因爲大部分訪問是在公共場合進行的，如大型購物廣場或市中心的主要地段，這裡聚集了各式各樣的人群，而且周末時可能會更加熱鬧，此時使用攔截技術可以減小樣本偏差。測試員在商場中接近受訪者，判斷其是否願意並適合參加此項調查（一般來說，多數人都很樂意發表他們對電影的看法。電影提供了一個共同的文化框架，並且具有主觀性，因此對電影持有看法並予以表達是穩妥的。）；在周末開展現場工作的第二條理由很簡單：這時人們都有空。潛在受訪者更樂意在閒暇時間受訪，而不是在疲於奔命的午餐時間停下來接受調查；第三，較平日更爲集中的周末受訪者，保證了統計資料更加適宜及可控，這有助於保持低成本，使市場研究系統在經濟上更具吸引力。

讓我們來舉例說明具體的時間結構。假定於周五上午接到命令，對三部即將推出的旅遊景點試映片（預告片）進行測試。午飯時間，製作調查問卷並將其緊急送往製片廠，製片廠的主要高級管理人員（如負責銷售的主管或者創意廣告部門的主管），與其員工一起對潛在的預告片進行終審，並加入最後的評論、批註及校訂。預告片被趕製成初始樣態的成品，最終效果並不包含在內，配樂及解說都只是暫時性的，預告片所用的鏡頭也許是從導演正在製作的彙編中拿過來的，因此上面可能還有時間標記及剪輯的記號。然而，這個預告片將會在周五下午或晚上被複製出來，並往送調研公司。

與此同時，要完成調查問卷的定案，各地現場服務安排的討論，以及問卷參數的調整。通過大量的電話及電郵往來，商討測試地點，核准人口樣本及分類，評論並批准問卷。周五晚上，調查問卷以及預告片的拷貝從洛杉磯送往全國各地的測試點。

周六一大早，訪問活動開始。活動時間爲一整天，由攔截部門負責監測每項研究的進程。攔截部門的牆壁上貼有多張地圖，標明特定測試實施的地點，包括預告片三部測試的樣本，通過連續不斷的傳真及電郵回顧現場工作過程，確保研究工作的準確進行。周六晚些時間，在訪問活動的尾聲，做完的問卷被捆好送往資料處理部門，周日還會再運送一批。直到周日晚上，所有問卷要麼在送回洛杉磯的途中，要麼正在進行資料處理。

資料處理將日以繼夜持續整個周末。頭條備忘錄於周一發給製片廠。編碼部門在收到問卷後，開始馬不停蹄的艱苦工作，輪班將開放性問題的答案予以編碼；到了周二或周三，編碼結束，分析師得到全部資料並製作報告，

安排電話會議，完成資料處理；周二或周三時，製片廠召開行銷會議，分析結論，做出決策，或者重複加工或者批准進入最終剪輯。從開始此項研究到交付報告不到一周時間，平均一個周末要完成數萬份訪問，這是一個建立在品質、速度、準確度和可控性基礎上的行業。

招募觀眾試映

委託進行招募觀眾試映，與委託攔截研究一樣。提前約一周致電尼爾森，安排規定的試映工作，製片廠預訂一家電影院，通常是它當前上映某部影片檔期正好結束，由製片廠租下一個放映廳或租下整個電影院做為試映使用。大部分試映是在南加州地區，其次是紐約的大都市區，中西部地區則較少。

製片廠想要進行試映的理由眾多。最好的情況是，他們將知道電影會對某一類觀眾具有吸引力，並想瞭解這種吸引力能在多大的範圍內有所拓展，這樣一來，當他們在設定目標觀眾的時候，也可能對一部影片的趣味性感興趣；其他的情況是，製片廠會想知道一部電影到底拍得怎麼樣，並且考慮實施廣告預演（在報紙上做廣告的那種試映）來樹立口碑；又或者，有的製片廠只是對回饋感興趣：他們想要瞭解隨著電影製作者對產品的調整，該影片的表現如何。影片放映以來最關鍵也是最主要的目標，就是確認影片中的積極因素，此外，負面效應也會被識別並作出相關的影響評估。

題材測試測量的是市場性，這在之前的街頭調查研究中已經有所概述。特邀觀眾試映則不同，它評估的是一部電影的趣味性——即，影片給一位感興趣的觀影者帶來了多大的樂趣；而且與街頭調查訪問不同的是，後者的樣本是嚴格受控的，且全國範圍的電影觀眾都要受到評估，而特邀觀眾試映的現場工作更具針對性。

調研工作開始，細則文件分發下來，說明書中會包含一個簡短的概念，將這部電影定位於被調查者。現場工作人員分散進入將要進行試映的地區，上街攔幾個人，進行簡短的問卷調查，稱作「過濾網」，由此輸入潛在受訪者的年齡、性別，以及非常重要的——他們的觀影行為。工作人員只會邀請那些符合研究目標、基於概念表達對影片的興趣，並提出某種關鍵性標準的受訪者。

任何一個規定時間內的試映安排都是繁忙且可變的，隨著特邀觀影工作的展開，一份具體的試映問卷也在製作中。市場研究部門審核並傳達所有的意見，並就其想要探索的其他問題或具體領域提出建議，值得一提的是，儘管電影製作者很少參與行銷題材的研究過程，但是他們與特邀觀影的試映系

統卻是密切相關，因為他們畢竟是資訊首要的終端用戶。

特邀觀影旨在創造一個有代表性的電影觀賞經驗。人們不會被告知他們將要填一份問卷，相反的，他們只是受邀坐下來欣賞影片，販賣部照常營業，觀眾可以隨意來回走動，就好像他們出錢來看電影時那樣。

在這一過程中，如果有些人決定離開（退場），訪問者將會記錄下他們的年紀、性別、離開的時間以及原因。正如自己出錢看電影一樣，很少會有觀眾提前離場，若是有重要的離場行為發生，便要對「出場」進行分析，確定其離開的原因，例如，是否是因一部恐怖片中某一個特別可怕的鏡頭，導致觀眾離開？

電影結束後，工作人員向觀眾發放問卷，由觀眾負責填寫，並在離開前上交。有的觀眾會受邀留下，參加一個簡短的核心小組討論，這時，電影製作者以及製片廠工作人員將有機會聽聽觀眾的看法，瞭解他們對剛剛看過的影片作何評價。

核心小組會議上，工作人員手工計算問卷，提供影片在等級和推薦度測量中所得分數的頭條資訊。核心小組結束，通常約二十分鐘以後，重大時刻便到來了：製片廠全體成員以及電影製作者忙成一團，考察這部電影表現如何，它對於這一特定觀眾的趣味性標準是什麼。

問卷卡片隨後被往送資料處理中心，相關資料的輸入工作已於前一天晚上完成。卡片複本在製作完成後，由快遞送交審查相關的核心人物（例如，製片廠高層、行銷研究部門、電影製作者），使它們能夠與早報一起送達相關人員。同時，問卷複本也會送到編碼部門，開放式答案在此被編碼、記錄。

第二天，分析師準備出一份放映結果的書面報告。製片廠通常會同電影製作者安排一個午後會議，討論放映結果，如果答案中出現負面因素，就如何推進交換了看法；這些報告從不建議變動，市場研究的職責並非修改電影，而且指出影片在哪些方面反應良好、哪些方面需要關注。是否按照上述資訊行事，則是電影製作者和製片廠的事情了。

測定市場：廣告競爭力測試及追蹤

這一點上，本文中大部分內容都是針對個別電影及其相關問題的，和製片廠的市場研究部門與其主要顧問間的互動關係感覺類似，相關的調查研究類型旨在幫助調節行銷活動，為這些片子出謀獻策。

現在，我們關注的是，電影進入市場以後會發生些什麼。在此它將會遭遇哪幾種競爭力？為預防起見，可能會有怎樣的潛在阻礙，以及如何清除這

些負面影響？三種研究方法可用來回答這些問題：廣告策略研究、競爭力測試，以及追蹤調查。

一、廣告策略研究

製片廠的行銷部門時常發現，一部影片獨有的行銷挑戰，可能非常明顯，也可能不明顯。例如，一部新片，採用了知名度不高的演員陣容和一個不常見的故事，題材本身可能也沒有一個明顯的噱頭。對於這樣一部電影，廣告策略或市場定位研究能夠為廣告活動定出一個早期方案，闡明並預測出電影中的一些問題。

為此，選出這部影片預期目標觀眾的一部分，展開全國性的電話訪問。訪問中，初始興趣只是基於標題和明星而產生，隨後，被調查者通過概念測試接觸到影片：他們將會讀到一份有關該電影的五百字描述，用以測量該描述所含的興趣點及效果元素。

隨後，結論資料來自於對電影觀眾的訪問，並將根據多種因素的縱橫列表和電影觀眾的特性進行分析，包括人口統計資料、興趣、被調查者的偏差、地理環境以及觀影習慣等與電影有關的一系列問題。

這樣的廣告策略研究將確認對電影感興趣的關鍵性目標群體，並且就新片的廣告宣傳提出建議。它還將有助於評估電影推廣中的核心元素，以及應當避免的負面風險。最後，這些結論將會為新片的市場走向提出謀畫和策略。

二、競爭力測試

假設廣告研究已經完成，產品介紹出爐，且與製片廠員工開會討論、審核了研究結果。行銷題材也已製作出來，並與已完成的攔截測試進行磨合。當影片進入市場面臨競爭時會發生什麼呢？如何測量出競爭的後果，以確保電影處於最佳競爭環境之中？

在這種情況下，製片廠可能會決定通過實施競爭力測試，評估這一競爭環境，在與其幾乎同時上映的其他影片的對比中，評估他們預告片的吸引力效果。

進行競爭力測試的方法有兩種，皆是通過攔截訪問來實施。比較簡單的做法是，在與其他競爭者的預告片對比中，估計和測量電影預告片的影響力和說服力。每位被調查者將會收看其他影片的預告片，並對每部電影的喜歡程度進行排序。

測試競爭力的第二個辦法是，測量說服力的同時也測量回憶度。在這個辦法中，被調查者將不間斷的收看預告片（好像他們在電影院中一樣），並

且迴圈播放（每部預告片在第一遍、第二遍、第三遍中播放的次數都是相同的），隨後，訪問者會用一系列不相干的問題進行提問，分散被調查者的注意力，最後，被調查者被要求回憶影片的標題、第一印象以及影片的大概內容。強有力的證據表明，這種辦法能夠提供一個更好的競爭實力，因爲從混亂中喚起記憶是衡量一部預告片對個人說服力的主要尺度。不過，這兩種辦法都實際有在使用，並各有其優點。

三、追蹤調查

之前我曾簡要提及，所有製片廠經理人的核心辦法之一便是追蹤調查。追蹤調查能夠提供出一份市場快照，測量觀眾對正在上映、即將上映或馬上出爐的影片的認識和興趣。

追蹤調查是一項聯合研究。與本章中談到的其他研究不同，它並不適用於任何一家單獨的電影製片廠，相反的，追蹤調查得到的資訊會由研究中所有成員內共用。把這個團體看作一個辛迪加，「聯合研究」這個術語就有了更清楚的共鳴。全體合作製片廠看到的結果都是從電影的追蹤研究得到的，有助於他們衡量自己的競爭優勢和弱點，不管結果是好或壞，都是由嚴苛的數值研究評斷，爲辛迪加中的製片廠成員進行探索和思考提供了依據。

此項研究在一個全國性的觀眾分層樣本中進行。由於觀影活動更加集中於一些地區而非其他地區，因此它並非一個準確的全國性樣本。在追蹤方面，當前有十六家有代表性的市場，在研究中加入人口控制，可保證它對於整個國家而言是有代表性的。

通過電話完成的追蹤研究，以建立在一般觀影行爲基礎上的樣本作爲研究範圍，例如，在一段規定的時間內（如過去的一個月或一年）前往電影院觀看電影的頻繁程度。在美國及國外主要國家，由於電話普及率極高，電話系統爲接觸廣泛的電影觀眾面提供了最準確的途徑；如果追蹤研究是在一個電話使用率沒有那麼普遍的國家內實施，那麼則要採用一種不同的辦法，確保每戶人家有同等的機會成爲此次研究的代表。

在美國，一周會實施多次追蹤研究。任何製片廠都能強化這些標準日期，或是他們所謂的衝擊波。例如，一家製片廠可能會希望，在一部最新的動作片推進市場時，進行一周七日的觀眾追蹤，把衝擊波強化爲每日一次，以瞭解行銷活動開始以後觀眾的認識如何變化。

追蹤是個極爲有用的辦法，特別是對行銷部門的傳播媒體部門來說，它爲如何實現目標提供了一個具體的測量方法。根據這份資訊，傳播媒體部門能夠把活動資金從人口上已經飽和的地區撤出，投入到可能需要支援的區域。不僅如此，通過瞭解人們觀賞這部電影片的興趣有多大，行銷部門還能

看到其努力工作的成效，以及作爲第一選擇的這一興趣，是否爲高度的熱情所支撐。

前一晚實施調查後，第二天一大早便要交付追蹤結果。當各位經理人到達辦公室的時候，電子傳輸已將資料放在了他們的電腦桌面上。而當多數人正聚在一起飲用上午的第一杯咖啡時，這些追蹤資料已經被分析、消化，並且爲製片廠的工作人員所用。

在海外，追蹤研究在關鍵的領域內實施，一般來說爲全世界內最大的四、五個市場。它也能爲其他的收益流所用，例如，在全世界最大的十到十五個市場中，追蹤國內外購買DVD的意圖。

不管追蹤研究的目的（劇場上映或購買DVD的意圖）或地點（國內或者國際）如何，都要在系統中建立起關鍵資料的搜集保障措施。從本質上說，追蹤就是對整個市場進行一次電話採樣，並將資料中的偏差以及樣本的不連貫性降到最小。在進行這項研究時，要選擇主要的市場、能夠代表各國的主要觀影城市，並控制好電話訪問的時間，使研究能夠每周有規律的進行，有助於控制偏差。例如，如果這一周的追蹤是在上午八點進行，而下周在晚上九點半，便可接觸到不同類型的受訪者，由於研究的目的在於測量電影觀眾對某部規定產品的認識和興趣，所以打電話的時間往往是當他們在家裡，而不是上班的時候。選擇的日子也反映出行銷活動的時間安排，隨著媒體計畫的展開，以及商業廣告和其他宣傳活動的頻率加增，實施調查可弄清它們對市場的影響。這使得製片廠能夠及時調整計畫，更正已知的無效活動。

從取樣的準確性著眼，追蹤調查採用了嚴格的取樣原則。所撥打的電話都是隨機產生，並且排除了商業及無效號碼。樣本設計要保證訪問城市中的每一戶家庭，在入選調查時擁有統計學上的均等機會。此外，兩次電話回訪的系統也要設計在內；如果電話是忙音或者沒有應答，訪問者會回撥兩次，並且是不連續的回撥。

每周結束時要準備好追蹤報告，總結每部影片的追蹤進展。包括提供一份市場情況綜述，並且爲每一標題的首映前景作出評估，指出核心目標群體的主要影響力。題材以電子方式傳送給每個合作製片廠，提供具體年齡、性別以及其他主要人群等方面的更多細節。

全國性研究和觀影行為

在迄今爲止討論的全部研究中，有一條共同的主導因素是它們對於某一特定影片表現的關注。這些研究告知製片廠的，多是市場對於該影片市場性和趣味性的反應，而不是相關的市場情況。市場本身是怎樣的？製片廠如何

專業看待巨大文化差異下的各國經濟情況？市場研究部門如何從這個方面提供一些建議？為了能夠更完整的瞭解市場，全國性研究就是用來調查電影觀眾的喜好和行為。

這些研究大概每三到五年進行一次，而且會進行周期性的更新。與追蹤一樣，它們多半是聯合研究。如前所述，聯合研究就是把一群公司召集到一塊，制定目標和主要的研究調查原則，並且共用結果資訊。一項典型的全國性研究——以西班牙、德國、英國或日本為例——就是用來生產重大資訊，並且通過電話來實行，確保其對市場盡可能廣泛的滲透。被調查者從參與國家的主要城市中選取，代表著一個真實的全國性民意樣本。進行全國性研究時，首先確定的是全國人口中觀看電影的機率，而只有那些把看電影作為生活必需品的人才能完成餘下的研究。

與全國性研究的主要調查原則有關的是：觀看電影的機率和行為、對電影的總體態度、對美國及美國電影的態度，以及某次觀影經驗的感覺。此外，還要研究人們在觀看電影時做決定的過程，以及攜帶兒童看電影的經歷。

這些研究的主要目標是確定市場中關於本地產品及美國電影產品的愛好和走向，並為實現美國電影行銷的最大化提供建議。另外，總體上確認美國電影產品的特性、確認需要回避的不利因素和陷阱，也是重要的研究目標。在觀看電影的偏好和行為方面，美國主流群體呈現出與海外市場中的同等群體不一樣的地方，這些研究也能為瞭解二者間的差異提供洞見，在美國，儘管對電影觀看率的監控是全年持續進行的，但全國性研究卻並沒有被廣泛實施。

總之，開設電影的生產和行銷業務，最難的一點就是預計公眾想要看的是什麼。趨勢難以預測。一部電影從發展到上映需要經歷一段漫長而艱難的時光，投資那些現在熱門或流行的東西上意義不大，因為等電影在電影院上映的時候，觀眾的口味也已改變了。

正如諾瑪‧黛絲蒙在比利‧懷德的經典之作《日落大道》中所說的那樣，電影一旦製作完成，就是為了讓觀眾在黑暗中觀賞的。製片廠該如何經營電影，並確保在消費者中實現收入流的最大潛力？資訊是瞭解消費者的關鍵，市場研究在業界所扮演的角色是：資訊提供者。

 # 電影節和市場
FILM FESTIVALS AND MARKETS

作者：史蒂夫·蒙塔爾（Steve Montal）

曾在四十多個電影節的評委會中工作，包括詩蘭丹斯電影節、斯德哥爾摩電影節、布魯塞爾電影節、克羅埃西亞世界動畫影展、哥倫比亞國際影像節。蒙塔爾畢業於耶魯大學以及加州大學洛杉磯分校的戲劇電影電視學院，曾擔任電影製作藝術學院北卡羅萊納學院的建院副院長，是查普曼大學的製片人專業課程創始人；他是為保護環境而舉辦的國際音樂會「萬歲，泰諾，萬歲」聯合出品人，這是首次在亞馬遜拍攝的此類電視節目；蒙塔爾曾與美國電影學院共同為美國電影協會銀都影院開發電影節——位於華盛頓特區的一項國家藝術革新。目前，他手執教鞭、為電影節擔任顧問，並與人合夥經營Caucho技術公司的商務和發展。

> 提交的表格填寫不當，是使得電影被取消參賽資格的
> 最直接原因。

九〇年代以來，電影節和市場在為獨立電影尋找發行管道的策略計畫方面，發揮了越來越大的助益。

讓我們定義一下術語：一般來說，「電影節」通常指圍繞放映和評獎而設立的一個活動，它致力於為付費觀眾引進某一種風格、類型的電影，發行主管來尋找電影作品、評論界和記者來此尋找故事，同時還有付費的觀眾；獲獎者獲得業界的關注，同時可以用所獲的獎項在電影宣傳中來鼓動那些不是很熱衷的電影觀眾，「電影交易展」是一個接近公眾的商業場所，有的與電影節相關（如坎城影展），有的不相關（如AFM，即美國影片市場展，在聖塔莫尼卡），在會議氣氛下將全球電影買家和賣家聚集在一起，鼓勵跨國交易，而如果沒有這種市場，跨國交易就需要長途旅行和大量的溝通交流。

電影節對尋求發行管道的獨立電影更加開放，滿足獨立電影在參賽資格、低參賽費、規則、公布結果等方面的特殊要求，旨在推動競賽單元電影、評比和獲獎者；電影交易展，由於其單日成本極高，更接近製片人，不鼓勵進行電影宣傳，而是給獨立發行商提供平台，他們已經收購了某些本國電影，利用交易展買進或賣出電影，與外國的電影發行商進行交易。

鑑於這種區別，本文將側重於獨立電影在電影節上，尋找發行管道的最佳策略，而非電影交易展上。

電影節可以追溯到三〇年代和四〇年代，當時開始舉辦電影節，包括柏林、坎城和威尼斯，以便向國際電影製片人、觀眾和記者推薦新電影和新人才。目前，單是美國的電影節的數量已經從一九九〇年的數百個發展到今日超過一千個電影節。

電影節和電影交易展介紹

過去的活動場地已經演變成全球矚目的電影節（如柏林、威尼斯、日舞、紐約）；特殊的電影交易展（美國影片市場展、米蘭電影市場展）；專門為特定電影製作藝術設立的文化節（薩格雷布國際動畫影展）；以及區域性電影節（坎薩斯城電影製片人狂歡節）。下面的列表列出了各主要電影節和電影交易展，還有一些非常有趣的、對電影製片人有用的區域性活動。以下是一些電影節和電影交易展的概況：

一月		
日舞影展	帕克城，猶他州	美國
詩蘭丹斯電影節	帕克城，猶他州	美國
鹿特丹電影節	鹿特丹	荷蘭
克萊蒙費宏短片影展與交易展	克萊蒙費宏	法國
二月		
柏林電影節	柏林	德國
美國影片市場展	聖塔莫尼卡，加州	美國
三月		
南西南影展（SXSW）	奧斯汀，德州	美國
澳洲國際紀錄片研討會（AIDC）		澳洲
四月		
坎薩斯城電影製片人狂歡節	坎薩斯城，密蘇里州	美國
坎城電視商展	坎城	法國
五月		
坎城影展與交易展	坎城	法國
加拿大國際紀錄影片展	多倫多	加拿大安大略省
西雅圖國際電影節	西雅圖，華盛頓州	美國
六月		
安錫動畫節	安錫	法國
國際動畫影展	薩格雷布	克羅埃西亞
雪梨電影節	雪梨	澳洲
班芙電視節	班芙	加拿大
七月		
卡羅維瓦利影展	卡羅維瓦利	捷克共和國
墨爾本國際電影節	墨爾本	澳洲
洛杉磯拉丁電影節	洛杉磯，加州	美國
八月		
杜維爾美國電影節	杜維爾	法國
愛丁堡國際電影節	愛丁堡	蘇格蘭
威尼斯影展	威尼斯	義大利

恩科托電影節	瓜納華托	墨西哥
特柳賴德電影節	特柳賴德	科羅拉多
九月		
多倫多電影節	多倫多，安大略省	加拿大
紐約電影節	紐約	美國
IFP 交易展	紐約	美國
街邊電影節	伯明罕，阿拉巴馬州	美國
聖塞瓦斯蒂安國際電影節	聖塞瓦斯蒂安	西班牙
里約熱內盧國際電影節	里約熱內盧	巴西
十月		
溫泉紀錄片展	溫泉城，阿肯色州	美國
芝加哥國際電影節	芝加哥，伊利諾州	美國
印度國際電影節	新德里	印度
坎城國際電視節	巴黎	法國
東京國際電影節	東京	日本
十一月		
斯德哥爾摩電影節	斯德哥爾摩	瑞典
國際紀錄片影展	阿姆斯特丹	荷蘭
獨立國際影展	布魯塞爾	比利時
美國電影學院（AFI）洛杉磯國際電影節	洛杉磯	加州
釜山國際電影節	釜山	韓國
十二月		
哈瓦那國際拉丁美洲電影展	哈瓦那	

　　下面是最著名的電影節和電影交易展，希望成為一個指導，旨在鼓勵讀者就參賽資格要求、旅行路線、住房等詳細資訊和電影節進行聯繫。

1.日舞影展（一月）在猶他州帕克城

　　網址：www.sundance.org。該電影節被認為是最熱門的美國獨立電影平台，電影節是由勞勃‧瑞福的日舞影展協會（一九八一年創立）發起的，以此來促進大眾對於小成本電影和被好萊塢忽略的電影製作人才的重視。如今，這裡聚集眾多的發行、購買和製作主管，以及希望能找到「下一個熱門事件（人物）」並大賺一筆的經紀人和記者。電影節在世界各地進行了大型宣傳，電影海報印上「日舞影展正式參選」的宣傳語絕對可以引起挑剔觀眾的注意，能在日舞影展被選中發行肯定是一個宣傳要點，但它並不能提供商業成功的保證。參加電影節需經鹽湖城國際機場，從帕克城啟程大約一個小時的路程，因為電影活動期間與滑雪季重疊，在帕克城住宿價格昂貴，而且很難訂到房間，所以要及早預訂。

2. 詩蘭丹斯電影節（一月）在猶他州帕克城

網址：www.slamdance.com。詩蘭丹斯電影節已經迅速發展成為一個為「第一次做電影，並且預算為五十萬美元以下企劃」的電影製片人提供平台的電影節。除了主要電影節企劃，詩蘭丹斯公司在世界各地舉辦許多「巡迴放映」，並積極投入歐洲的德國科隆電影節。因為詩蘭丹斯電影節與日舞影展在同一時期於帕克城舉行，因此住宿價格昂貴，而且需要提前預定。

3. 克萊蒙費宏短片影展（一月）在法國的克萊蒙費宏

網址：www.clermont-filmfest.com。克萊蒙費宏短片影展被公認為每年電影短片的主要盛事，電影節及交易展，吸引了來自遙遠的拉丁美洲和澳洲的買家。對於任何一個電影短片製作人來說，這是尋找發行商、進行接觸的平台。電影節吸引一千五百名專業人士來到電影短片交易展，其中包含六十五個電視臺買家，還有一個交易展名錄，其中記載了超過兩千五百個新名錄。前往克萊蒙費宏需經巴黎或尼斯，住宿偏中高檔。

4. 柏林國際電影節（二月）在德國柏林

網站：www.berlinale.de。柏林是最古老的（一九五一年創辦）、歐洲最負盛名的活動，可以追溯到柏林牆建起之前。

此電影節還包括一個重要的電影和電視交易展，吸引來自各大洲的買家和賣家。電影節在波茨坦廣場舉辦，這裡曾經是東柏林的一部分，現已成為德國科技進步的展示地。前往柏林很容易，幾乎各主要航空公司都會飛往柏林。住宿選擇可從從豪華酒店如希爾頓或威斯汀到青年旅社和價格便宜的膳宿公寓應有盡有。

5. 美國影片市場展（二月／三月）在加州聖塔莫尼卡

網址：www.afma.com。成立於一九八一年的美國影片市場展（AFM）穩步發展，已成為國際上最大的電影交易展。與電影節不同，美國影片市場展是一個交易場所，每年有五億美元的電影製作和發行的協定簽訂。

每年，超過七千人彙集到聖塔莫尼卡，在八天之中參與電影的放映、協議的簽訂，並感受當地的熱情好客。與會者來自超過七十個國家，包括電影製作、發行、銷售的主管，以及導演、經紀人、編劇、律師和銀行家。美國影片市場展是為全球電影產業舉辦的一年一度的好萊塢聚會，活動和招待會提供了建立聯繫的絕佳途徑。去洛杉磯很容易，幾乎任何一個主要航空公司都有設點，住宿從實惠的旅館到昂貴的酒店都可選擇。

6. 坎城影展（五月）在法國坎城

網址：www. festival.cannes.org。電影節成立於一九四六年，被視為世界頂級電影節，也是歐洲發行好萊塢和世界各地電影產品的基地。坎城交易展規模較大，其特點是劃分了一些區域：如美國館，是美國的團體；如獨立電影企劃（IFP）和柯達企劃等在電影節期間的駐地。到坎城通常是通過經巴黎或尼斯的飛機，然後乘火車到坎城。請注意：酒店和食品昂貴得令人難以置信。

7. 國際動畫影展（每兩年的六月舉辦）在克羅埃西亞的薩格雷布

網址：www.animafest.hr。薩格雷布是前南斯拉夫的一部分，是世界上最有創意和充滿活力的動畫團體的家園。薩格雷布國際動畫影展創辦於一九七二年，按照世界動畫協會組織（ASIFA）的規則和草案舉行。此電影節甚至在九〇年代中期巴爾幹戰爭期間依舊如期舉辦，被稱為全球對動畫家最友好的地方。大多數歐洲主要航空公司都有飛往薩格雷布的航線，克羅埃西亞航空公司有很多平價航班從樞紐城市如巴黎、倫敦和法蘭克福起飛，在薩格雷布住宿費用也是比較適中的。

8. 卡羅維瓦利影展（七月）在捷克共和國的卡羅維瓦利

網址：www.iffkv.cz。該電影節是東歐電影的主要展示平台，是充滿東西方傳統的電影節，還經常從日舞影展邀請電影來此舉辦它們的歐洲首映。是電影節在距離布拉格約兩小時路程的一個小藝術家村舉辦，要前往卡羅維瓦利影展，乘坐美國和歐洲航空公司飛往布拉格的多條航班是最便捷的，在布拉格，電影節官方單位通常會在機場迎接客人，或者可以坐公共汽車或火車到電影節，住宿從實惠的旅館到昂貴的酒店都可選擇。

9. 多倫多國際電影節（九月）在加拿大多倫多

網址：www.bell.ca/filmfest。七〇年代中期發起的多倫多電影節，原本僅僅是一個把電影帶給加拿大電影愛好者的活動，但現在已經成為好萊塢電影、世界各國電影和獨立電影的重要展示平台。電影節還有一個強大的交易展部分，吸引眾多發行商，在羅傑斯工業中心舉行。本電影節很獨特的一點是，它對公眾是開放的，因此吸引了眾多的本地觀眾。多倫多電影節是最有節日氣氛的，因為整個城市在活動期間都是富有活力的、狂歡的。大多數航空公司都有航班飛往多倫多，住宿從經濟到豪華都有。

10. 紐約電影節（九月／十月）在紐約市

網址：http://www.filmlinc.com/nyff/nyff.htm。電影節創辦於一九六二年，在美麗的林肯中心會場舉行。紐約電影節已成為美國、世界各國電影和獨立電影的重要窗口。它獨特的介紹非常有趣並經過充分準備，經常將紐約電影場景與全球電影市場聯繫起來，電影節在激動人心的氛圍中，吸引了曼哈頓觀眾、電影產業界人士及電影製片人，住宿從實惠的旅館到昂貴的酒店都可選擇。

11. 阿姆斯特丹國際紀錄片影展（十一月）在荷蘭阿姆斯特丹

網址：www.idfa.nl.。該電影在八〇年代晚期發起，現在已經發展成為一個紀錄片製作中心。電影節包括主要的交易展、論壇、研討會以及促進電影製片人與業界人士進行交流的招待會，被認為是紀錄片首映式的重要平台。大多數航空公司有航班飛往阿姆斯特丹，住宿從實惠的旅館到昂貴的酒店都可選擇。

電影節的發展在全球創造了一個沒有單一的大發行商也能運轉的獨立電影放映體系。電影製片人的主要挑戰是如何選擇，為自己的電影企劃選擇恰當的平台。早期的問題是決定是否參加電影節，並將完整的電影放映出來（不論是否在競賽單元）？還是轉向電影交易展，如坎城或聖塔莫尼卡的美國影片市場展，試圖直接把電影賣給發行商？有時這些策略是合併的，在兩條軌道進行，所產生的結果決定未來的步伐。

調研電影節和電影交易展

在與世界各地數百名電影製片人、發行商和電影節主管磋商之後，關於如何參加電影節形成了一些共同的意見，比如參選資格、選拔委員會、評委會和流程設計等。

假設你是一個製片人或完成了一部獨立電影的電影製作人之一，現正尋求發行，你該花費一些時間研究並回答以下的策略問題：

1. 你的電影是否適合提交給某個電影節，如日舞影展或柏林電影節？時機是否合適？
2. 你的電影在其他電影節上會感覺更合適嗎？如果是的話，是哪些？
3. 你是否想在一個重要的電影節，例如柏林電影節首映你的電影，去和數百名電影製片人和宣傳人員去競爭？還是你所在的城市就有當地的電影節，在那裡你可以有在自家首映的優勢？

4. 你的電影計畫是否進行錄影帶和有線電視發行，而不是院線發行？

5. 你的電影是主流的，還是獨立的、實驗性的？紀錄片還是類型片？確定了這個類型劃分，你就可以先排除某些配合其他類型電影的電影節和交易展。

6. 你要推銷自己的電影，還是想以電影節為平台提高自己作為製片人的聲望？（這些策略並不是相互排斥的，特別適合於短片、動畫片和紀錄片。）

7. 你是否有資金來支付以下費用：向電影節提交電影，平均每部五十美元。如果申請被接受，去電影節的費用？你進入一個電影節，比如詩蘭丹斯或多倫多，聘請一個公關的費用？去參加比如柏林交易展、美國交易展這樣的電影交易展的費用？

8. 如果你的電影在電影節上引起轟動，你是否願意離開你的工作和家庭十八個月？

9. 你是否已準備好為銷售你的電影而與發行商進行談判？你熟悉將需要什麼類型的合約嗎？

10. 你有沒有公關人員、經紀人、律師、會計師？

從電影後期製作完成到帶到國際上的電影節，往往需約兩年的時間。例如，一個導演放棄了他的寓所、暫時擱置他的生活，花了十四個月在路上奔波，在諸如卡羅維瓦利影展、柏林電影節和詩蘭丹斯電影節上推廣自己的電影，這活動的成本是非常昂貴的，因為即使電影節為他的酒店和旅行付費，這個電影製片人也已經花了時間，並失去在這段期間開發下一部電影企劃的機會。

向電影節提交電影

一份詳細的參加電影節的計畫和預算應該是電影預算的一部分，隨著影片的製作計畫同步開發。雖然這個建議一再被製片人忽視，但對於你的成功又至關重要，很多時候，電影製片人在後期製作快結束時就把錢花完了，而這恰恰是你需要把注意力集中於電影節的提交和支出的時候。因此在製作影片預算時，要記得為電影節撥出一筆預算，並應包括以下類別：公關人員、差旅費、申請費、運輸費、電話費以及宣傳材料費。一個計畫參加十個電影節的獨立電影的預算樣本大概是這樣的：

• 公關人員——每個電影節兩千美元；

- 旅行——美國的電影節每個七百五十美元，國際電影節每個一千五百美元；
- 申請——平均每個電影節五十美元；
- 一個電影拷貝——一萬一千美元（至少需要兩個）；
- 影像轉換為BETA PAL制式——兩百美元（為美國以外的電影節）；
- 運輸——二十五美元到兩百美元，金額取決於用視頻還是電影拷貝；
- 電話——美國的電影節五十美元，國際電影節一百五十美元；
- 宣傳題材——每個電影節四百美元；
- 電影節預算——一萬四千四百七十五美元至一萬五千五百美元。

　　以上預算要再加上10%的意外應變費用，從購買啤酒徹夜狂歡慶祝勝利，到拷貝在上一個電影節中損壞而必須在幾天之內製作一個新的拷貝。一些電影製片人會說，上述價格昂貴，不用這麼多錢也可以做到。的確，電影製作組可以降低成本，比如自己做宣傳，或者是參加電影節時住在家裡或朋友家，在日舞影展期間，附近的鹽湖城就往往成為這些製作組第二個家；但如參加卡羅維利影展、柏林電影節和威尼斯影展就需要昂貴的、固定的旅行和宣傳費用。假設一個電影導演受到柏林電影節邀請，由電影節官方單位負責該導演的機票和酒店費用，如果同片的製片人或編劇也想去怎麼辦？怎樣去公關？這些額外的費用並不在電影節的預算之內。把和電影相關的核心人員聚集成一個團隊並轉化成價值，因為每個人圍繞著電影上映這件大事，都付出了時間和精力。電影製片人凱文·迪諾維斯一九九八年獲詩蘭丹斯電影節評委會大獎，他幾乎沒有花錢，因為凱文制定並遵從一個周密的計畫，每天花二十個小時推廣他的電影，自己做所有的工作，他和電影節的工作人員成為朋友，往後還多次參與詩蘭丹斯電影節。

　　雷·巴里，為華盛頓特區的表演藝術公司工作，在甘迺迪中心的美國電影協會國家電影院由他一手運作，他在三十多年中參與幾個電影節。他最近在詩蘭丹斯電影節任評委，據他說：「成功就是要建立一個，能在每一步都準確定位你電影的計畫。你需要找到合適的電影節來提交你的電影，根據情況制定預算，利用得到的每一個機會推廣你的電影。雖然詩蘭丹斯電影節是我最喜歡的電影節之一，但我不會推薦一個好萊塢浪漫喜劇去那裡參展。雖然這是一個極端的例子，但它證明了電影製片人需要為自己的電影研究尋找適當的平台。」

　　這強調了使你的電影和目標電影節相稱的常識性規則，一個常見的錯誤是電影製片人參展的電影和電影節的風格完全不符。例如，向詩蘭丹斯提交一個明星雲集、三百萬美元製作的電影是沒有任何意義的，因為研究發現，

詩蘭丹斯致力於扶持初試啼聲的製作人和五十萬美元以下的企劃；另一種是錯將一部充滿了政治笑話，和高爾夫術語的美國喜劇片送往海外電影節，在那裡可能沒有字幕能翻譯得出它微妙的幽默。

在規畫下一步時就要涉及研究了。其中一些最好的網站包括：www.filmfestivals.com，www.filmthreat.com和www.ifilm.com。還有一本非常有用的書可提供指導：克里斯·戈爾的《電影節終極生存指南》（The Ultimate Film Festival Survival Guide）是關於電影節的最全面總結，包括對電影節導演的採訪，如日舞影展的傑弗瑞·吉摩爾，研究涵蓋所有能想到的國家舉辦的電影節。

接下來，通過瀏覽電影節的網站來縮小你的備選範圍，考慮你的電影是否適合該電影節？請務必閱讀前幾年的審查資料和評論，研究什麼類型的影片最容易被接受且成功。如果在網路無法查到此資訊，可以打電話給電影節，請他們郵寄給你往年的目錄。

將你的目標名單縮小到二十個電影節，注意提交的最後期限和電影節開幕的確切日期。如果有個電影節是你的理想選擇，如日舞影展，你可能要持續發出參展申請，直到你確定申請是否成功；某些電影節如坎城、威尼斯、卡羅維瓦利，可能會要求在其指定首演，而這可能會影響時機和策略。例如，假如作為向電影節提交的條件，東京電影節要求在亞洲首映，而坎城要求在歐洲首映，你應該繼續向該地區其他電影節提出申請，直到你確定是否成功參展；其他常識性的問題可能涉及到時間的計算，例如，你的研究表明，柏林電影節就對提交到短片競賽單元的影片長度有限制。

下面的準備清單對於提交計畫是非常有用的：

1.電影節名稱
2.日期
3.是否要求首映？
4.格式：電影節上電影放映以什麼方式？DVD、BETA、16釐米或35釐米
5.提交截止日期
6.你的電影是在電影節規定的時間段內拍攝的嗎？
　（通常是十二個月到二十四個月）
7.電影節期間的個人聯絡

這裡有一個電影節上通常需要提交的資料清單：

1.一般資訊和聯繫表

2.VHS放映方式（NTSC、PAL制式或DVD？）

3.主要演職人員簡介

4.電影主要人物以及導演和主要演員的黑白和彩色照片

5.新聞資料袋（主要人員簡介、背景文章、劇照）

6.報名費（對於國際藝術節可能要用信用卡付款，因爲外國銀行不一定會收支票）

7.批准放映的表格（以確保你擁有提出參展影片的權利）

　　由於電影節會被眾多報名作品淹沒，因此填寫提交資料不當，往往是被取消參賽資格的最直接原因。電影製片人把沒有資格的，或不符合要求的電影提交給電影節，這種情況多到令人吃驚；另一個常見的錯誤是填寫聯繫資訊錯誤，以至於即使電影已被接受，卻找不到製作人的窘況。

　　一旦提交的資材已準備好，請檢查是否已包括電影節提交指南中要求的所有資料。如果有任何的問題，參考電影節網站上的常見問題解答，或直接致電電影節官方單位。當與電影節的代表交談時，可以建立私交，以諮詢更詳細的問題。只要你不是一直等到最後一分鐘才提交你的電影，通常電影節工作人員是很樂意與申請者交談的。最後一個步驟是重複檢查你的資料兩次，附上一個有禮貌的申請信，並郵寄你的包裹。

受邀參加電影節之後的策略

　　在投入多年的時間融資、製作一部電影以後，有人會覺得電影可以在坎城、多倫多或日舞得到豐厚的回報，電影節有時會負擔機票和酒店，邀請製作人在專題討論中發言、接受媒體採訪，當然，還可以參加聚會。這聽起來很好，不是嗎？

　　實際上，如果你運氣很好，得已出席電影節了，前面等待你的才是最困難的工作。

　　首先，要考慮到競爭。最近提交到日舞影展的，包括三百九十部紀錄片、八百五十四部劇情片、五百一十五部國際電影、兩千一百七十四部短片，其中選出一百一十二部長片和六十四部短片進入競賽單元和展映單元，展示給超過兩萬名的觀眾。簡單的說，競爭是激烈的。日舞不僅充滿了爲夢寐以求的獎項而競爭的電影製片人，還充滿了窮究每部電影，以尋找下一部《厄夜叢林》的執行主管、經紀人、公關人員、記者和發行商。此外，詩蘭

丹斯電影節也與日舞影展同期舉行；在過去的幾年中，包括利浦丹斯、諾丹斯和安丹斯在內的電影節也出現了。在帕克城的成功是基於充足的準備，十一月會收到參展通知，給電影製作人約兩個月的時間，為其生命中最緊張的十天做準備。

以下是參加電影節的實際規畫，下面是一個適用於日舞影展的必需品清單，但變通一下就可以適用於任何一個電影節：

1.宣傳

聘請一個對帕克城熟悉的公關人員，以便為你安排記者採訪，包括《綜藝》、《好萊塢報導》和《獨立製片人快報》，並安排你參加專題討論或任何可以讓你宣傳這部電影的場合。

2.宣傳品

海報、明信片及其他宣傳品都可以製作，以便在帕克城推廣你的電影。有些製片人會贈送寫有電影名稱的T恤或棒球帽，試圖吸引觀眾前來觀看電影，因為屆時將有數百部電影搶在不到兩周的時間內放映，想得到參與者的關注是非常不容易的。

3.實用物流

酒店客房、電話、能收發電子郵件的電腦、安排好方便的會談地點，都是常識性的後勤工作。例如找到一間酒店房間，聽起來很容易，但帕克城的酒店有時甚至要提前一年預訂，即使電影節官方為導演提供一個酒店房間，但公關人員和其他演員或劇組人員依然需要有地方住宿。

4.拷貝

顯然，電影拷貝必須及時完成以便在電影節放映，還必須留出足夠的時間應付意外的延遲。考慮準備一個備份拷貝，以防你的重要拷貝在放映過程中損壞。

5.發行

提前安排好娛樂律師的服務，這就跟與你其他主要團隊成員的考察和面談是相同的。既然你的目標是在放映的基礎上成功完成發行協定的簽訂，那你應該提前與你的律師進行標準協定條款的準備和商討，以便知道哪些條件你願意接受，哪些不能。雖然讓律師陪同你參加電影節過於昂貴，但必須保證律師隨時能電話聯絡，以便和發行商進行談判。

6.放映

電影節通常會給製作人一定數量的入場券；瞭解一下有多少張入場券，可能的話再購買一些入場券給演員、劇組和朋友讓他們來支持這部電影。這也適用於晚會、招待會和其他特別活動。

7.訪談

與公關或熟悉新聞採訪的朋友練習訪問技巧。有時候記者會問一個問題讓你失去警惕；練習如何處理或回答不同的問題。大多數新聞採訪會指向有價值的宣傳；保持談話的主題，要記得電影才是訪談的重點。新人常見的一個錯誤是去批評公司或其他電影，要小心避免這種情況，因為這是不專業的（即使採訪者可能鼓勵引發爭議），也會使注意力偏離你的電影。

8.牢記在心

電影節是瘋狂的時刻，工作人員和來賓太缺乏充足的睡眠，而派對又太多。對待工作人員和志願者應給予他們應得的尊重，不要做一個對著一天工作十八個小時的志願者發號施令的傲慢製作人。例如，在詩蘭丹斯有個座右銘是「由電影人建立，為了電影人」，每個電影節的參與者——志願者、導演、工作人員或評委會成員——被平等對待，多年來開創了一種溫暖和美好的文化。

發行

那些派出購片主管在電影節仔細尋找完成片的發行商有兩種類型：大製片公司的發行部門和獨立的發行公司。米拉麥斯公司由迪士尼所有，新線影業和精線公司由時代華納擁有，然後還有索尼經典、派拉蒙經典和福斯探照燈公司。真正的獨立的發行商有新市場電影公司、海濱公司、獅門（收購了提森娛樂）和IFC電影公司。發行商以下面的方式利用電影節和電影交易展：

1.尋找並獲得新的電影作品，大多通過負片購買協議；
2.向新聞界和業界宣布協議和聯合製作的意向；
3.首映一部在電影節所在國發行的電影（例如，《人魔》曾在二○○一年的德國柏林電影首映）；
4.建立合夥關係，簽訂合作協定（通常見於美國影片市場展、柏林電影節、坎城影展和坎城視聽內容交易會）；

5. 舉辦派對和招待會，在一個地區宣傳某部電影（例如，在卡羅維瓦利影展，迪士尼為《幻想曲2000》發布歐洲首映和其他重大的活動）；
6. 宣布收購或成立一個新公司。

　　此類事情在過去幾十年的電影節上不斷發生，已成為一種模式。例如，一個有尋常規模預算、人員和門路的電影製片公司會帶一個大明星，例如帶凱文・史貝西到坎城，妮可・基嫚到威尼斯。在發行中真正最大的變數是獨立電影製片人，因為在電影節上他不可避免在兩種定位中選邊站，或以其影響力主導市場或服從市場需要。

　　理想的情況是，一個非常有影響力的導演，對他的電影有一個以上的發行商感興趣。這當然就提高了電影製作人與每個發行商議價的能力，因此更多的關注可以放在以下問題：如預付資金的數目、承諾用於宣傳和廣告上的資金數目以及發行模式的大概計畫，包括最低銀幕數等。其他主要的交易條款可能包括電影節的現金獎勵，以及發行商是否會支持參加其他的電影節。例如，如果發行商正在尋求全球發行的權利，在你贏得了日舞獎項後，他們是否將支持在柏林電影節進行歐洲首映？如果是的話，他們是否將支付主創人員參加電影節的機票和酒店費用？他們是否會在柏林舉辦招待會？

　　毫無疑問，發行商的聲譽開始發揮作用。你可以聯繫曾與這些發行商有接觸的電影製片人，詢問一下和這些發行商合作情況怎樣，在宣傳廣告、電影節、電影推廣和媒體宣傳方面可以得到哪些相關支援？大部分電影人都願意坦率回答你的提問。由於院線發行會帶動電影其他方式的發行，找到一個合適的發行商非常重要的。在某些情況下，最好簽署一個提供前期製作人費用並不多，但在國內市場中有一定數量的電影院上映保證的發行商。有一個強大的上映和有利的評論，即使只在十個城市上映，也能決定一部獨立電影的成敗，並幫助你樹立你的地位，以確保你下一部電影的資金。

　　稍差的情況是，電影製作人只找到一個可談判的國內發行商。在這種情況下，雖然研究該發行商如何處理其他電影是非常有用的，但製作人幾乎沒有任何討價還價的能力。

　　更加困難的情況是在電影節期間或電影節之後很少，甚至沒有發行商對電影感興趣。這並不涉及電影的品質或其成功的潛力，許多電影節都出現過這樣的景象：受到觀眾強烈好評或輿論喝彩的電影，卻沒能簽訂發行協議。例如，記載了西雅圖音樂場景的紀錄片《Hype!》，一九九六年在日舞影展放映，受到觀眾和評論家極高的評價。雖然也有發行商感興趣，電影的原聲帶也由Sub流行唱片公司出版發售，但電影並沒有在日舞達成發行協定，最後，經過長久的堅持和努力，電影製片人史帝夫・哈維和導演道格・普瑞在

十個月後與西尼佩克斯電影版權公司簽訂了發行協定。《Hype!》持續保持了成功的有限院線發行，同時還開發了有線電視、視頻和其他的發行管道；另一部電影，《我辦事，你放心》在二〇〇〇年的日舞影展期間沒有達成發行協議，但後來通過派拉蒙經典公司的發行獲得巨大成功。

和發行商簽訂合約，要點包括以下：

1. 發行的授權價格
2. 預付款
3. 以美元計算的宣傳和廣告擔保
4. 獎金
5. 付款／版稅支付時間表
6. 標準交付條款
7. 合約涉及範圍
8. 國內院線發行的最低影院數

電影製作人從電影節返回，就開始艱難的談判，律師和發行商一起苦心制定出一份底片購買協議。這就要求在底片交付時，發行商在協議範圍內接手電影，同時還有標準交付要求，一系列眾多的圖像和音軌資料，包括一個中間正片拷貝、分離的音樂和聲效音軌、音樂的合法發行許可、最終拍攝劇本以及電影主創人員劇照（黑白的和彩色的）。完全交付經常需要花上幾個月的時間。

電影節能夠代表電影製作人職業生涯中最佳，也是最緊張的時刻。在這個經歷中可能充滿了友情、派對以及電影售出的興奮，但也可能充斥著嚴厲的批評，或許還有在二十四小時之內作出涉及數百人的生活，和幾百萬美元投入的重大決定。如上所述，在電影節取得成功是需要策略的，但給予電影製片人最好的建議是：當你身在其中時，盡量從中享受樂趣！

收益流

THE REVENUE STREAMS

收益流綜述
THE REVENUE STREAMS: AN OVERVIEW

作者：史蒂文 · 布盧姆（Steven E. Blume）

位於比佛利山莊的布里斯坦—格萊娛樂公司首席財務經理。該公司是一家從事演員管理、電視和電影製作的多元化經營公司。布盧姆曾經擔任從事國際電視發行和廣播事業的所羅門國際公司首席財務經理、拉格藝術電影公司負責財務工作的資深副總經理、海姆德電影公司首席財務經理。布盧姆畢業於南加州大學影劇藝術學院，在恩斯特—揚娛樂公司開始他的職業生涯。目前，他除了在布里斯坦—格萊娛樂公司任職外，還擔任南加州大學影視學院的副教授，為研究生講授娛樂產業金融和經濟課程。

　　怎樣才能做到一部電影的損益平衡？損益平衡意味著什麼？懂得如何根據總體計畫找出損益平衡點是非常重要的。

　　當你去看電影的時候，可曾考慮過這部電影賺了還是賠了多少錢？由於影片的發行和製作安排起來錯綜複雜，這個問題回答起來並不容易。要想確定一部影片的盈虧，清楚瞭解它的可開發壽命是非常重要的。

　　經過長期的發展，故事片的經營（電影業）已經創造出了一套精明的商業模式。人們認識到，消費者有著不同的生活方式和不同的支付能力。對於那些喜歡享受「出門看電影」這種體驗的人，電影院的大銀幕提供了印象深刻的體驗；對於那些樂於在家看電影並且能夠控制這種體驗的人來說，他們肯定會去附近那些出租或出售各種家庭錄影帶的商店。看電視則有更為寬泛的選擇：付費電視頻道提供成套綜合電視節目，將最近發行的電影和原創節目盡收其中，按月固定收費；而對那些只想在看電影的時候才付費的人，收費點播和隨選視訊服務則提供了極大的便利；大量老片子可以在有線電視基本頻道找到，作為有線分級服務中基礎的部分低價出售，一般都伴有廣告；另外還有免費電視、間歇插播廣告等等。

　　大型製片廠已經成長為巨人，統管生產和銷售的一體化聯合企業控制著他們的影片在全世界所產生的收益流量。同時，大片已經成為一項「盛事」和「品牌」，作為消費產品加以推銷，並調動各種商業運作手段進行充分的開發，如小說、電影原聲帶、音樂版權、漫畫書、參觀主題樂園，以及電影業中的「金雞母」——長盛不衰的影片續集、重拍，副產品和現場表演，製作電視系列劇等等。

　　電影是美國文化中具有鮮明特點的一部分，不管怎樣電影都會找上你。

上映窗口

隨著各種新技術的出現，一部製作完成的電影發行生命周期會延續很多年。從在全世界各個區域的電影院首映（首次院線發行）開始，隨著時間的推移，不斷開發電影主體的商業價值，這就是所謂的「窗口效應」。在任何情況下，電影所有者（融資發行人或者製片廠）和負責放映的各個媒體的專門公司（相關的或是不相關的）之間都要簽定協議，對時間安排加以控制，即在固定的時間期限內，通過簽訂合約，控制影片的後續發行管道。電影經營通過建立窗口和控制方式，達到從一個市場到下一個市場的調撥（成本）最低化和收益的最大化。

下面的表格描繪了一家融資製片廠，在全世界所擁有的具有代表性影片的實際生命周期。假設我們作為案例的影片，在美國電影院的獨家放映期為六個月，接下來是四到六個月的家庭錄影帶發售期。按照合約，收費點播允許在家庭錄影帶發行兩個月後開始，付費電視在院線首次發行十二個月以後開始（或是家庭錄影帶開始發售六個月後）播放。控制收費點播和付費電視的目的，在於使影片的家庭錄影帶盈利潛力達到最大化，它代表了全世界最大單項收入的來源。最終，這部電影會在電視網、二級付費電視窗口、有線電視基本頻道和跨國獨立電視臺辛迪加播出。每個播映者都有針對他們自己的專用窗口——儘管這部影片仍能在錄影帶商店買到。此外，影片在超過五十個國際區域發行，每個地區都有他們自己專有的映演窗口。通過這種方式，製片廠可以在影院首次發行後的若干年中，持續從該片中獲得可觀的收益。要想實現電影製片方收益的最大化，就要合理地安排「窗口」開啓順序。

發行管道	窗口開放時間	開始時間
院線	6 個月	院線最先放映
家庭錄影帶	10 年	院線開始放映 4～6 個月後
收費點播	2 個月	院線開始放映 8 個月後
付費電視	18 個月	院線開始放映 12 個月後
網路	30 個月	院線開始放映 30 個月後
付費電視第二窗口	12 個月	院線開始放映 60 個月後
基礎電視網	60 個月	院線開始放映 72 個月後
辛迪加	60 個月	院線開始放映 132 個月後

由於讀者會關注本書其他章節所介紹的，各種傳播方式的具體經營模式，因而在這裡僅作一簡要的概述。

院線發行

一部影片獲利的關鍵在於它的院線放映。一個成功的電影票房表現有助於界定和增加後續收益流的價值，如家庭錄影帶、付費及免費電視，以及從經營和批准使用角色肖像中開發消費產品的機會。

全世界的各個地區都有他們各自的院線發行和自己的輔助市場。（行業歷史上曾使用輔助這一概念，意思是從屬，指院線發行之後的任何市場。但這已經是一個過時的概念，因為大部分形式，包括家庭錄影帶和電視，都已成為收益的主要來源，而不再是第二位的。為了敘述的連貫性，本文將繼續使用這一概念；但我希望業內人士對該詞重新進行界定，將已經成為大部分大型故事片標準發行管道的家庭錄影帶、廣播及付費電視排除在外。）

影片的院線發行包括獲得許可證和預訂電影院，從廣告宣傳、拷貝發行、將拷貝送到獲得許可的電影院到播放影片的整個行銷活動（數位化放映省去了拷貝的使用和開銷）。

在美國，大型製片廠完全控制院線發行市場，一般占據95%以上的市場占有率。在國際銷售上，根據國別的不同，大型製片廠控制發行的影片占據了45%到90%的票房，總平均值大約為65%。製片廠在大部分銷售地區都有自己的分支機構，從而使他們能直接向這些國家發行影片。在比較小的銷售區，製片廠會通過當地的分銷商來發行影片；從屬的獨立製片人同樣利用當地的分銷商或是大製片廠的分支機構（根據銷售區的不同）發行他們的影片。

在發行商的協調下，有效的計畫滲透到院線發行的各個方面：

- 策畫實施廣告宣傳活動，包括海報和電視廣告
- 大規模宣傳，包括電視和雜誌採訪明星和電影製片人
- 舉辦新聞發布會以加大宣傳力度
- 預訂電影院
- 在報紙、廣播和電視上發布廣告
- 舉行有觀眾的試映，以確定影片的優勢和劣勢
- 向各個電影院發放影片拷貝
- 從底片印製拷貝的昂貴過程
- 每周一次為是否繼續推動影片而追加廣告

• 與消費品公司就後續產品的開發進行合作，在聯合促銷產品的同時開展電影的行銷

　　電影院老闆（電影院所有者）涉及到三項獨立而又相互聯繫的業務：不動產、特許銷售和電影的放映。電影院或擁有或租賃土地或建築物作為他們放映電影的場所，從而產生了與不動產價值相關的潛在巨大利潤或損失。迄今為止，賺頭最大的部分是特許銷售，一般相當於電影院總收入的25%到30%，不需和製片廠分帳。

　　一九五○年之前，多數美國大型製片廠擁有電影院連鎖店，後因獨立電影院所有者以有悖競爭為由向司法部門申請進行調查，引發了一場漫長的法律訴訟。一九四八年，此案在美國聯邦法院審結，法院發現派拉蒙等擁有電影院的製片廠，確實成功限制和壟斷了電影發行與開發的國內貿易，此後不久，這些製片廠賣掉了他們的電影院股權，後來一些製片廠雖然擁有電影院的部分所有權，但也被限制持有比率。

　　電影院老闆和發行商之間的協議規定，電影院如果不參與票房收入以及特許權收益的分配，必須收取一定的最低費用，電影院老闆所收取的票房收益中付給發行商的部份，叫作「影片租賃費」。電影院老闆每周扣除一筆固定的數目，用以支付電影院的一般管理費用，外加一定比例的票房收益，一般來說會隨時間逐步上升。

　　發行商在每部影片發行之前與電影院老闆商議他們的電影租賃條款。現今，對環球、索尼、華納兄弟、新線、福斯和夢工廠來說，這些條款（條件）一經確定，在電影上映之後再沒有重新商議的可能性；對於電影院來說，一旦電影表現很差，這便成了一項風險政策。其他一些發行商，包括派拉蒙、迪士尼和米高梅，則允許複審條款，並在每部影片結束上映時重新與電影院老闆進行商洽。

　　下面是電影院老闆和發行商之間協議中的典型條款：「扣除三千美元房屋補貼後九一分帳，最低為70%。」意思是電影院老闆在扣除三千美元的房屋補貼之後，最多應支付給發行商票房總收入的90%，或者在沒有考慮到房屋補貼的情況下，向發行商支付票房總收入的70%；也有的隨著影片在院線放映時間的延長，付給發行商的票房收入比例下降，這會刺激電影院老闆，願意讓電影在電影院放映更長的時間，以使電影院老闆和發行商的收益最大化。從院線放映的平均壽命來看，美國的電影租賃費通常接近票房收入的50%，上下浮動5%左右。所以，根據經驗推算，電影租賃費的100%是票房總收入的50%。平均來看，海外電影租賃費通常接近海外票房收入的40%。

　　假設發行商擁有一部電影在全世界的所有權，來自國內院線的收入包括

在國內國際市場全部收支的總收益中，然而在現實中，對一部影片來說，基於各種不同的合約條款規定，經常存在不同的收益總額。為了簡單明瞭，我們僅以製片廠的收益總額為例，後面我們將討論各種不同的參與分利模式的收益總額。

對於電影產業來說，沒有觀眾的情況是極極罕見的，這已經被非院線市場運作所證明。非院線發行權的獲准包括航線、海上輪船、學校、公共圖書館、兵營、社團、矯正機關等，一部典型影片的非院線收益相當於國內影院影片租賃的5%，非院線窗口一般在院線發行之後不久開始。

家庭錄影帶

錄影機（VCR）的發明，第一次讓消費者可以在自己家中直接觀看電影。八〇年代，錄影機的迅速普及為電影所有者創造了一種巨大的、可賺錢的新收益流。向家庭錄影帶市場發行影片，包括向本地的、地區的以及全國性的零售商推介與銷售錄影帶和DVD，再由他們銷售或出租給消費者在家中觀看。（有關家庭錄影帶市場的詳細內容，參見班傑明·菲恩高德的文章《家庭影像業務》以及保羅·斯威廷的文章《錄影帶零售商》。）

開始的時候，錄影帶零售商出租錄影帶，因而沒有與版權所有人分享收益的義務。所以，為了補償自己不能分享租金的收益，發行商便以較高的批發價格（約六十五美元左右）把影片賣給零售商。這形成了兩種價格級別，即鼓勵租借而不鼓勵購買的高位價格，和鼓勵購買的低位價格，後者我們稱之為統售價（約二十美元左右）。在家庭錄影帶出現的初期，大部分影片首先以出租為目的高位開價，在首次發行的六個月到一年以後，再次以統售價發行。這種發行模式是整個八〇年代到九〇年代大部分時間的標準模式。

家庭錄影帶市場進一步發展。九〇年代末期，零售商和發行商簽署了收益分享協定。對零售商來說，這種收益分享協議減少了他們的前期費用，使他們能夠訂購更多新發行的影片拷貝，從而有效保證每個消費者可以在任何時間買到任何影片。在這種方式下，銷售商第一次參與租賃收益的分成，得以從特別成功的影片中賺取更多的利潤。

DVD的成功再次改變了家庭影像市場。DVD最初的定價為十五美元到三十美元，比錄影帶六十五美元的批發價低得多。對於錄影帶零售商來說，由於DVD的前期費用要比錄影帶低得多，因此零售商不願意與銷售商分享租賃收益。自此，一場戰爭開始了，隨著市場從錄影帶轉向DVD，電影產業緊緊抓住收益分享模式的可行性不放，零售商則威脅不再與銷售商續簽收益分享合約。

下面概括一下在家庭錄影帶各種開價模式下的典型情況（租賃價、統售價、收益分享價）：

　　針對租賃市場的家庭錄影帶：假設錄影帶商店以每捲六十五美元的批發價格從製片廠購買影片，通常建議零售價在一百美元左右。如果錄影帶商店以每捲三美元的價格出租給消費者，那麼錄影帶商店將在每捲出租二十二次以後開始盈利。發行商每捲收取六十五美元，根據訂購的數量，每捲的製作成本大約二點五美元，出售和行銷費用每捲七點五美元，這樣一來，在不考慮零售商店退貨的情況下，發行商每捲能賺取五十五美元的利潤。一部成功的影片大約能以租賃價售出五十萬捲錄影帶，可以為製片方帶來約兩千七百萬美元的利潤，列入總收入用以抵付影片的開銷。

　　針對統售市場的家庭錄影帶：假設錄影帶商店以每捲十三美元的批發價格購買影片，一般建議零售價為二十美元。如果錄影帶商店以每捲十五美元的價格出售（而不是出租），則每賣一捲獲利兩美元。發行商每捲收取十三美元，根據訂購的錄影帶數量，每捲製作成本大約二點五美元，出售和行銷費用每捲二點五美元，這樣，發行商每捲賺取八美元（不考慮退貨的情況下）。一部成功的影片大約能以統售價售出三百三十七萬五千捲，和在租賃市場一樣大約賺取兩千七百萬的利潤。這筆利潤將列入製片方的總收入用以抵付影片的開銷。

　　在家庭錄影帶收益分享模式下，每捲錄影帶零售商只向發行商先期支付六到十美元，發行商則相應收取45%的租賃收益。如果一部影片以每次三點五美元的價格出租二十次，那麼零售商會有七十美元的總收益。發行商分得45%，每盤的租賃收益約為三十二美元。扣除和租賃市場相同的製作和行銷費用後，發行商每捲的淨利為二十二美元。在這種方式下，零售商要訂購一百二十二萬七千兩百七十三捲才能讓發行商賺取兩千七百萬美元。要是每盤捲錄影帶能出租四十次，發行商的淨收入將達到六千五百萬美元，對製片方來說可算是一筆橫財（租出40次×3.5美元/次＝140美元，乘以45%為63美元；減去10美元的製作和行銷費用為53美元；乘以1227273=65045469美元）。在實際操作中，每種定價模式下的影片都能賺錢，所以最終收益體現的是各種模式的結合。

　　通常，一部以統售為目標來定價的DVD建議零售價格為二十美元。假設錄影帶商店以每張十七美元的批發價格購買，則每售一張獲利三美元。發行商每張收取十七美元，根據錄影帶的訂購數量每張的製作費用大約為二點五美元，宣傳行銷費用每張大約二點五美元。在這種方式下，發行商每盤大約賺取十二美元的利潤（不考慮退貨的情況下）。例如，一部影片的DVD要是能賣出五百萬張，大約能為製片方帶來六千萬美元的利潤，可列入總收益用

於抵付影片的開支。DVD的收益分享模式和租賃模式同上，不再贅述。

在我們結束家庭錄影帶的討論之前需要指出，正如在後面的文章中介紹到的，主創人員參與利潤分享更加重要：在家庭錄影帶早期，發行商爲了避免被迫向利潤分享人解釋製作和行銷成本，發展出一種類似於圖書產業特許權稅（版稅）的分成模式。在這一版稅分成模式下，發行商在向利潤分享者提出報告時，只把合約規定的出售家庭錄影帶的收益率作爲總收入來考慮。

在發行商以租賃市場爲目標，在爲影片定價的情況下，最初設定的版稅比例爲總銷售額的20%，發行商留下總銷售額的80%用於抵銷成本並從中獲取利潤。隨著效率的提高以及成本的降低，發行商的利潤大幅度增加，並且不必跟參與分利者分享。一開始，參與分利者很樂於接受這20%的版稅，因爲它代表了一種新的、增長中的收益流。在統售價市場，發行商採用了一種更低的版稅比例，一般爲10%，因爲向統售市場發行家庭錄影帶的費用，占總銷售價的比例甚至高於針對租賃市場定價的錄影帶。隨著大型製片廠開始自行銷售家庭錄影帶，對於所有參與分利者，他們堅持合約中20%/10%的版稅標準比例不變。（在一些特例中，頂級人員的版稅比例可以提高到25%/1.5%，更高的則達到30%/30%）。這樣一來，全世界家庭錄影帶體現了製片廠的利潤，和提供給影片參與分利者的報表數字之間的最大不同。

收費點播／隨選視訊

收費點播（PPV）／隨選視訊（VOD），指的是通過傳送系統在家裡觀看，包括通過衛星、有線電視、網際網路或是空中下載（over-the-air）進行的轉播。PPV和VOD是一種便捷的窗口，在院線放映八個月後開啓，爲時兩個月，現在已經看到很多試播。一般情況下，收費點播會授權給第三方如大眾之選公司，由他們向消費者收費。例如，消費者通過PPV或是VOD在一特定時間要求觀看一部特定影片，收費四美元，其中10%分給大眾之選公司，45%分給有線經營商（可能是在洛杉磯的阿迪菲亞有線電視公司），剩下45%分給這部影片的製片廠發行商。

付費電視

故事片一般在院線首次發行後的一年內，在向家庭錄影帶市場首次發行的六個月後，可以在付費電視頻道上播出。所有製片廠的發行商都與美國以及世界其他國家的付費電視經營單位立有協定。這些付費電視頻道通過有線電視、衛星或空中下載向家庭傳送，傳送方式根據消費者所在地區可使用的

方式而定。傳送來的信號是經過加碼的，在已付費情況下，只要有安裝機上盒的用戶就能解讀信號，收看頻道。

在美國，付費電視經營單位主要有時代華納的HBO、維康的Showtime電視臺、自由媒體公司的星光映佳。在與製片廠簽定的長期播放合約內，這些公司允許付費電視播放製片廠新發行的所有院線影片，在已經協議好的院線影片租金比例基礎上收取許可費。每部影片都規定有最低和最高許可證費，一般最低為兩百至三百萬美元，最高為一千五百至兩千萬美元。值得注意的是，一部影片的票房表現直接關係到它的付費電視收益。這些付費電視許可證期限通常為十八個月，在院線首次發行十二個月後開始，並包括一項在第一次免費電視播映後為期十二個月的二次許可，一般約在院線首次發行的五年之後。

假設，消費者綜合收看有線電視和付費頻道，一個月支付五十美元，這筆簽約收益交到當地有線運營商手中，並按用戶的數量同經營單位（如HBO、星光映佳等）分成。

免費電視和有線電視基本頻道

一部影片在付費電視上播出之後，將根據版權所有者／製片廠和不同供應方之間商定的策略順序在公共電視網、有線電視頻道或辛迪加電視上播出。在影片院線發行後不久，製片廠便會制訂未來十到十五年影片的電視窗口計畫。這一策略同樣會受到影片院線總收入成功與否的影響。

大部分院線影片不會在美國主要電視網上播出。在免費電視播出之前，很多觀眾已經通過錄影帶、DVD、付費電視頻道、按次付費的方式看過影片，總的說來，在主要時段觀看故事片的觀眾越來越少。作為應對，美國電視網把焦點放在原創節目上，並大量減少專門播放故事片的時段。在最近一個三十五周的電視播放季中，一家大型電視網只播放了兩部院線影片。為了購買這兩部有幸入選的影片，該電視網支付了固定的許可費，得到在一段固定的年限裡，可播放該片規定的次數的權利。一般費用為七百到一千萬美元（熱門影片、大片和商業巨片會更高），在該時期內，其他付費或免費電視網都不得播放。

為了填補這一空白，有線電視頻道參與進來，購買了許多院線故事片的電視窗口首播權。事實上，東京廣播公司（TBS）和特納（TNT）也獲得了超過兩百部影片的美國首播電視網窗口。另外，福斯電視臺的電視網（FX）、TNN（國家廣播公司）、喜劇中心、A&E，以及美國精彩電視臺經常為精選影片購買電視網窗口。

共享窗口協定中，廣播電視網同有線電視頻道合作，分擔許可證費用。有各種各樣的組合。例如，最近一部成功的福斯院線影片在HBO的付費電視放映後，將在福斯廣播電視網的共享電視網窗口和福斯有線電視網上播放。這兩家福斯頻道將支付美國院線總收入的15%給它們的母公司來獲得特許權；在另一方案中，繼在Showtime播放後，福斯購得一部成功的院線影片，一年中播出兩次。之後，再由TBS和TNT分享影片第二年的獨家窗口多次播放權。然後，該片重新歸福斯使用六個月，並給TBS和TNT用於第二個爲期一年的播放窗口。之後，該片供喜劇中心使用十八個月。在結束五年的共享有線電視基本頻道／免費電視窗口之後，影片重新回到Showtime手中，用於第二個有償收視電視窗口。爲此所支付的許可費總額（除Showtime窗口之外）相當於國內票房收入的15%。這種共享窗口的方式，肯定會和其他同樣控制有線頻道的聯合大企業擁有的電視網一樣，越來越普遍。這方面的例子有維康的哥倫比亞、聯合派拉蒙電視網、尼克國際兒童頻道和MTV，迪士尼的ABC、女性生活頻道、A&E以及迪士尼頻道；時代華納的華納電視網、喜劇中心、特納電視網和特納廣播公司。

電視辛迪加

電視辛迪加市場由獲得許可的，只爲本地區安排節目的全國各地獨立電視臺組成。一個辛迪加經營者向多個獨立的地區電視臺發放許可，建立起一套類似於國家廣播的組織，每個電視臺以支付現金的方式、物物交換的方式或以二者結合的方式獲准播放一部影片。

支付現金的方式就是電視臺付給節目供應商，或是辛迪加經營者一筆統售許可費，用來換取一定年限的規定放映次數，其他付費或免費電視廣播不得在這其間播放該影片。當地的電視臺經營商按電視臺廣告時段的價格比例卡對電影節目進行投標，經常會與競爭電視臺競價，電視臺根據協定的支付條款向辛迪加經營者支付許可期間的費用。

物物交換方式不用支付現金許可費，而由電視臺在播放其間給辛迪加經營者一定數量的宣傳廣告，辛迪加經營者隨即通過子公司，或是通過代理商把這些廣告賣給廣告商。通過物物交換，電視臺減少了自己的現金支出，同樣也減少了宣傳廣告的積存，近年來，有線電視基本頻道已成爲電影的積極買家，在某些情況下取代或是吞掉了辛迪加市場。

如同娛樂產業的其他部分一樣，辛迪加經營中也經常發生合併，許多製片廠取消了仲介，成爲它們自己的辛迪加經營者。例如，全球視角公司、施百靈娛樂電視公司，維康和派拉蒙合併到維康旗下；哥倫比亞廣播公司、

W集團和麥克西蒙合併到隸屬於哥倫比亞廣播公司旗下；創世紀公司、史蒂文·佳奈爾公司、新世界電影公司成了福斯的一部分。

國際市場

　　國際市場是好萊塢故事片日益重要的收益來源。總的說來，隨著電影院的現代化和日益多樣化，海外放映部分越來越重要，在許多地區，越來越多的電影院轉向範圍更寬泛的發行，在時間安排上儘可能接近美國院線以對抗盜版。最近，從美國的大型製片廠來看，國際院線收益約為國內院線市場的85%到105%。一般說來，一家製片廠的國際院線收益可能超過它的國內院線收益，由於美國電影市場的成熟，人們認為這一勢頭將繼續保持下去。

　　對於製片廠，主要的海外市場（包括院線市場和錄影帶市場），有亞太地區的日本、韓國、澳洲，歐洲的德國、義大利、英國、法國和西班牙，這些地區占大型製片廠所有國外院線收益的65%到70%，占大型製片廠全部海外錄影帶收益的80%到85%；在歐洲和拉丁美洲，進口英文影片通常占大部分地區票房的60%到90%；法國是個例外，所占比例比較低，在50%左右；在亞洲（不包括澳洲），從美國進口的影片在當地票房收入中所占的比例低於50%。

　　每一國際區域都有其自身的特點，各個地區娛樂業的發展也各不相同。例如在歐洲，錄影帶的銷售業務收益超過出租業務；而在亞洲，錄影帶出租業務則要比銷售業務賺錢（有關全球市場的更多內容參閱羅布·阿伏特的文章《全球市場》）。

消費產品

　　正如我們前面所提到的，電影製片廠把那些高投入、大製作的大片作為「品牌」來對待。他們想方設法加大這些品牌的影響力，通過向消費產品公司發放使用電影名稱、形象，以及電影中形形色色人物形象的許可證來銷售其他產品。現在的一部大片擁有超過七十五項的生產許可證。根據電影一些深受歡迎的特點，選擇一部影片發展成品牌（如《哈利波特》），並制訂發放許可的時間計畫，這在影片發行的一年多前就可以開始（有關消費產品的更多細節，參閱阿爾·歐維迪亞的文章《消費產品》）。

　　各項商品的許可分別與專門從事服飾、電腦遊戲和軟體、禮品和各類小玩意兒、體育用品、玩具和電子遊戲的公司商定。由於全部商品收益的60%到70%來自兒童或是成人買給兒童的產品，因此一些大型玩具公司與製片廠

形成了長期合作關係，以確保得到大片的許可協議，迪士尼和美泰兒公司、福斯和格魯博、迪士尼與孩之寶公司可說是這方面的範例。但是，故事片的大部分商品協議是按照單部影片分別簽定的，在這些許可協議下，要先向製片廠支付預付款，一般食品特許使用費為2%到3%，服飾為8%到10%。

在影片發行的八周之內，零售商店一般可售出80%的衍生產品。以故事片影片中受歡迎的角色為藍本製作生動活潑的電視節目，是延長這些商品的銷售期和拓展產品價值的方法之一，保持角色在公眾媒體上亮相，可以使產品的銷售持續更長的時間。商品領域的另一現象是「跨行業許可」這一概念，通過把一種娛樂資產和另一元素組合，如體育，把兩方面的狂熱者彙集起來，從而使每個領域都能吸引更多的顧客，華納兄弟的兔寶寶這一角色與直排輪比賽的結合就是這方面的一個例子。

製片廠另一個有效的生財之道，是與速食連鎖店和飲料生產公司合作，以及通過行動電話、電話服務、化妝品、信用卡來銷售電影衍生產品，針對具體的大片，這些公司可以斥資數百萬美元，伴隨著影片的發行安排時間進度，進行宣傳和產品的跨行業銷售。從製片廠發行人的角度來看，這種廣告宣傳方式可以產生價值達三千萬到四千萬美元的潛在收入，同樣具有增值潛力。與店內指定購買產品、贈品或免費樣品一樣，所有這些費用都由消費產品公司支付，對於發行商來說這筆支出代表著免費廣告和促銷，有助於增加影片院線、家庭錄影帶收益，以及其他輔助收益。消費產品公司一般都有「大片不虧本」的心理，期望通過把自己的產品和熱門影片相聯繫，而在宣傳活動過程中來增加10%到20%的銷售。

對於任何種類的商品或促銷副產品來說，壓力在於各方面都要與電影發行的精確日期協調一致，玩具一定要在商店上架，海報要貼上速食店的牆面，這些都需要充足的準備時間，所以製片廠、消費品公司和零售商之間一定要協調好。

後續收益

商業上獲得成功的影片，可以從其他各種各樣的輔助來源賺得大筆金錢。例如，《霹靂嬌娃》和其他許多影片，通過出售電影原聲帶獲益頗豐。近年來，三聲道唱片的銷售一直居於唱盤排行榜的前十名之內，年度銷售冠軍曾創下九百多萬張的業績。另外，特許電影音樂用於錄音、公眾表演，以及出版單張音碟，都能產生額外的版稅收入。

製片廠通過各種手段把他們的品牌做強，製片廠以影片為基礎開闢主題公園遊覽，儘管這並沒有直接轉換成具體的數字來表示收益，但卻進一步增

加了擁有公園的製片廠的財產，為他們涉獵廣泛的商業王國提供了可靠的協作保障。

以電影為基礎發展出的衍生作品如重拍、續集、動畫版和電視影集，證明電影作品背後所隱藏的巨大價值。這方面的例子包括環球的《神鬼傳奇》和《侏羅紀公園》；派拉蒙的《星際爭霸戰》；新線的《１３號星期五》；米高梅的經典之作《００７》，自首部影片問世以來，已經超過四十年，但仍在不斷推出新片。多數情況下，衍生作品的價值遠遠超出影片的全部收益流量。

將來還會有什麼樣的可能呢？隨著新的電影觀賞方式發展，獲取額外收益的機會不斷出現。在傳播方式上許多前景令人振奮。通過網際網路傳送、收費點播服務、數位化發行、無線技術的應用，以及許多其他創造性的影片觀賞方式，都會給影片所有者帶來新的商機（參見丹·奧奇瓦的文章《娛樂技術：過去、現在和未來》）。加之世界人口中很大一部分還沒有機會看到大部分美國影片，因而，隨著這些國家政治、社會以及經濟的改善，在這些逐漸成型的市場上會出現很多新的機遇。

製片廠財務分析

現在，我們來探討一下所有這些收益流量是如何彙集到不同的影片費用總額中，用以補償製片廠生產一部影片所投入的巨額資金，以及製片廠如何向他們自己以及參與分利者提出財務報告的。

什麼是製片成本，這些成本又是如何攤銷的呢？怎樣才能做到一部電影的損益平衡？損益平衡意味著什麼？懂得如何根據總體計畫找出損益平衡點是非常重要的。我們將以一部典型影片為例，進行一些假設和計算，通過兩種不同模式，亦即損益平衡模式和盈利模式的對比，來說明一個製片廠發行商的實際收益和實際費用的情況。接著，我們將闡述三種參與分利模式對製片廠收益的影響，一種是得錢比較多的大牌主創分成模式，第二種是折扣前毛利（Prebreak Gross）分成模式，第三種是錢數比較低的淨收益分紅。每種都採用相同的假設加以說明。

假設有一部動作冒險片，製片廠在全世界內的平均支出和收益見下表。製片廠是融資發行商，擁有影片各種版本在全世界市場上的永久所有權。下面這些數字只是作為舉例和解釋概念。在現實中，電影讓人擔心的一面就是不存在所謂的「平均」，每部影片的製作經歷都是獨一無二的，在全世界各個市場上的收支盈虧有漲有落，很難保證在大範圍內全部取得成功或遭到敗績。

發行商總收入

	損益平衡模式（美元）	盈利模式（美元）
全世界的院線（影片租賃）	$45,000,000	$80,000,000
全世界的家庭錄影帶	$43,000,000	$57,000,000
全世界的電視	$27,000,000	$35,000,000
其他附屬權利	$2,000,000	$4,000,000
毛利總額	$117,000,000	$176,000,000

　　這是發行商的總收入細目。損益平衡模式假設全世界票房總收入為九千萬美元，而盈利模式假設全世界票房總收入為一點六億美元。由於大體上票房總收入的一半作為影片租賃費回到融資製片廠，因而在表中分別為四千五百萬美元和八千萬美元。

　　下一項為全世界的家庭錄影帶。這些數目（收支平衡模式中的四千三百萬美元和盈利模式中的五千七百萬美元）是製片廠通過在全世界銷售全部家庭錄影帶／DVD獲得的數目，包括批發給零售商與零售商的收益分成，以及其他一些銷售。

　　全世界內的電視收益流，是指製片廠從全世界的電視許可發放中獲得的全部收益，收支平衡模式下為兩千七百萬美元，盈利模式下為三千五百萬美元。全世界的電視總收益包括從給付費頻道、有線電視基本頻道、廣播電視網以及全球的獨立電視臺頒發的許可中所獲得的收入。「其他附屬權利」包括來自非院線發行、音樂原聲帶版稅、商業特許權、電動遊戲版稅、圖書出版以及其他類似開發中所獲得的收益。該項在收支平衡模式下為一億一千七百萬美元，在盈利模式下為一億七千六百萬美元。

　　需要注意的是，在製片廠給自己的費用說明中沒有扣除自己的任何一項發行費用，這些費用在後面談到的折扣前毛利分成模式，和淨利分成模式中具有十分重要的作用。

需抵減成本

	損益平衡模式（美元）	盈利模式（美元）
直接製片成本	$55,000,000	$55,000,000
全世界的院線發行和行銷成本	$45,000,000	$45,000,000
其他／需扣除成本	$7,000,000	$9,000,000
全世界的家庭錄影帶成本	$10,000,000	$13,000,000
分利	$0	$0
總成本	$117,000,000	$122,000,000

假設，我們這部影片花費了五千五百萬美元用於製片，另外四千五百萬美元用於在全世界發行和行銷，其他是指製片廠帶領成員進行影片後院線專項開發所支出的費用，扣除包括稅費、保險、MPAA應付款、票房審核等。下一項是全世界家庭錄影帶製造和行銷費用，在盈利模式下，爲了增加銷售所支出的費用比較高。要注意的是，在這兩種模式下，製片廠不需要進行任何利潤分成。在收支平衡模式下，製片廠的總收入和它的總支出相等，都是一億一千七百萬美元，因此影片達到收支平；。在盈利模式下，從總收入中扣除總支出，剩下的是一個製片廠的「現金」利潤（在扣除一般管理費用和利息之前），爲五千四百萬美元。

現在，我們採用同樣的業績假設來看一下，一個製片廠如何向三種不同的參與分利者作出說明。這三種參與分利者各自都有其談好的現金賠償，以及以各自的價格談判能力爲基礎的後期分成。參與分利者分爲三種，即大牌主創分成者、折扣前毛利分成者和淨利分成者。

大牌主創分成模式財務分析

大牌主創分成協議是只爲大明星、導演和製片人準備的。在這種協議下，演員收取一筆固定的現金賠償費（在製片過程中需要預支的一筆費用），即與他（或她）的影片調整後毛利金額（AGR）相對的預付款。以下是給大牌主創分成的浮動毛利：

浮動毛利（大牌主創分成者）

	損益平衡模式（美元）	盈利模式（美元）
全世界的院線（影片租賃費）	$45,000,000	$80,000,000
全世界的家庭錄影帶	$10,750,000	$14,250,000
全世界的電視	$27,000,000	$35,000,000
其他附屬權利	$2,000,000	$4,000,000
毛利總額	$84,750,000	$133,250,000
扣除：		
其他成本／需扣除成本	− $7,000,000	− $9,000,000
調整後毛利	$77,750,000	$124,250,000

「毛利總額」和「發行商總收入」的區別在哪裡？全世界的家庭錄影帶是製片廠實際收入的一部分。也就是說，相對於所有的大牌主創分成而言，製片廠可以把「其他／扣除」去掉，從而成爲「調整後毛利」。

需要注意的是，這些資料在其他方面與製片廠自己的報告相同，只有一

個非常重要的例外——全世界的家庭錄影帶。還記得在前面所提到的，在家庭錄影帶早期，在談判桌上製片廠如何提出有利的版稅制度來向演員報告家庭錄影帶收益嗎？這裡看一下這種版稅方式如何給製片廠來好處：對於大牌主創分成，製片廠發行人給出的只是一個版稅比例——在這種情況下，最多是收到全世界的家庭錄影帶收入總額的百分之二十五。在收支平衡以及盈利情況下，製片廠在全世界的家庭錄影帶收入總額分別爲四千三百萬美元和五千七百萬美元；報給這種參與分利者的是這一數目的25%，或者說一千零七十五萬美元和一千四百二十五萬美元，代表了國內市場和海外市場家庭錄影帶的版稅比例。

　　大牌主創分成與製片廠簽定這樣一種有利的協議，參與分紅的明星，除了自己固定的一千萬美元的現金賠償外，在沒有其他扣除的情況下計算分成比例；他們從大牌主創分成獲得15%的調整後毛利，他（或她）的總補償費用，固定加上利潤分成，在收支平衡情況下爲一千一百六十六萬兩千五百美元，在盈利情況下爲一千八百六十三萬七千五百美元。

折扣前毛利分成模式財務分析

　　折扣前毛利分成方式一般適用於那些有明顯業績，但還沒有達到大牌主創分成級別的人。假設我們參與分利者的後期分成協定，規定爲現金損益平衡情況下調整後毛利（包括10%的發行費）的5%，依據影片的表現逐步增加。需要注意的是，這種分成是在現金損益平衡的情況下進行的，屬於演員固定補償之外的收入而不進行抵付。

　　在大牌主創分成情況下，調整後毛利與製片廠自報的收入相近。但與少數能拿到全世界家庭錄影帶收入25%的大牌主創分成級別的人不同，拿折扣前毛利分成級別的人員，根據自身討價還價的能力，最多能拿到20%。

調整後毛利（折扣前毛利分成者）

	損益平衡模式（美元）	盈利模式（美元）
全世界的院線（影片租賃費）	$45,000,000	$80,000,000
全世界的家庭錄影帶	$8,600,000	$11,400,000
全世界的電視	$27,000,000	$35,000,000
其他附屬權利	$2,000,000	$4,000,000
毛利總額	$82,600,000	$130,400,000
扣除：		
其他成本／需扣除成本	－ $7,000,000	－ $9,000,000
調整後毛利	$75,600,000	$121,400,000

需要記住的是，折扣前毛利分成者只有在現金損益平衡後，才能得到和毛利聯繫在一起的分成。所謂現金損益平衡，是用來定義製片廠所賺到的、足夠用以補償巨額成本的那個收益點的；巨額成本中，有些是付現成本，另外一部分則屬於預估成本。

　　因此，在毛利分成者是否能得到後期分利，首先必須核算「現金損益平衡」。

製片廠實際支出成本（折扣前毛利分成者）

	損益平衡模式（美元）	盈利模式（美元）
直接製片成本	$55,000,000	$55,000,000
全世界的院線行銷	$45,000,000	$45,000,000
全世界的家庭錄影帶成本	$0	$0
利潤分成	$0	$0
製片廠支出費用總額	$100,000,000	$100,000,000

　　製片廠除了它的家庭錄影帶製造和行銷成本外，還要從調整後毛利中扣除它的付現成本。製片廠將家庭錄影帶收入的80%用於抵消這些家庭錄影帶的費用，而且不向參與分利者報告。這表明製片廠有一筆相當大的家庭錄影帶利潤不需要同參與分利者分享。比如，在損益平衡模式下，全世界的家庭錄影帶收入是四千三百萬美元，它的80%是三千四百萬美元，減去製片廠全世界的家庭錄影帶開銷一千萬美元，製片廠剩下兩千四百萬美元；在盈利模式下，全世界的家庭錄影帶收入是五千七百萬美元，80%是四千五百六十萬美元，減去製片廠全世界的家庭錄影帶開銷一千三百萬美元，製片廠剩下三千兩百六十萬美元。這種情況下，利潤分成包括支付給大牌主創分成人員各類款項。假設，支付給一個參與這種分成模式的演員的現金賠償超過他的調整後毛利分成，那麼就不再向他支付其他利潤分成款項。凡是支付給他的任何額外款項都已經包括在其中。

　　除了允許製片廠扣除它的付現成本外，相對於參與分利者而言，合約還允許製片廠把另外一些費用和支出，或者預估成本列入其中。當然，製片廠是不會把這些費用當作預估成本的；然而，使用「應負」這個詞，對於進一步搞清楚製片廠的那些不屬於現金開支、但爲了延滯現金損益平衡點仍然要從參與分利者那部分中扣除的費用是大有好處的。

預估成本（折扣前毛利分成者）

	損益平衡模式（美元）	盈利模式（美元）
發行費（毛利總額的 10%）	$8,260,000	$13,040,000
一般生產管理費用 （製片成本的 10%）	$5,500,000	$5,500,000
全世界的廣告費用（15%）	$4,000,000	$4,000,000
利息	$7,000,000	$6,000,000
預估成本總計	$24,760,000	$28,540,000

　　預估成本包括發行費（為毛利總額的10%），占製片成本10%的一般管理費，15%的全世界的廣告管理費（假設全世界的廣告費用為兩千七百萬美元，為前面四千五百萬美元的全世界院線發行和行銷費用中的一部分），基本利率為125%。為了簡化，我們在損益平衡模式下把利息支出定為七百萬美元，在盈利模式下定為六百萬美元。請見下表：

未抵減淨額（折扣前毛利分成者）

	損益平衡模式（美元）	盈利模式（美元）
調整後毛利	$75,600,000	$121,400,000
實際支出	－ $100,000,000	－ $100,000,000
預估成本	－ $24,760,000	－ $28,540,000
未抵減淨額	－ $49,160,000	－ $7,140,000

　　製片廠在扣除付現成本、其他費用或預估成本之後，依據損益平衡點，向折扣前毛利參與分利者報告一個四千九百萬美元的未抵減淨額。在盈利情況下，請記住製片廠已經賺取了五千四百萬美元的現金回報利潤（參見前文製片廠自己的解釋），但仍然向折扣前毛利參與分利者報告一個超過七百萬美元的未抵減（unrecouped）金額。由於收益仍然不夠抵償成本，根據影片沒有達到現金損益平衡的定義，參與分利者沒有權利獲得任何額外的支付。

　　注意，隨著調整後毛利的增加，發行費用也隨之增加。也就是說，在達到現金損益平衡之後，仍然要對這些發行費用進行估算，從而產生了「滾動收支平衡」（rolling breakeven）這個概念。因此，在每個說明日都要對現金損益平衡重新進行計算，從而使製片廠能夠確保抵減它的全部成本和發行費用，即使它們發生在收支平衡之後。

　　下面舉個例子來說明一個折扣前毛利參與分利者如何損失了自己應得的那一份。假設現金損益平衡時的調整後毛利為一億三千萬美元，假定影片已

經賺了足夠多的錢，調整後毛利達到了一億三千五百萬美元。請記住，我們的折扣前毛利分成的合約是達到現金損益平衡後調整後毛利的5%，而發行費為10%，於是額外的收益產生另外一個10%的發行費。出於重新計算現金損益平衡的需要，所以要將增加的五十五萬五千美元累加到毛利之中。

為什麼這裡的數字是五十五萬五千美元而不是五十萬美元呢？這就是「滾動收支平衡」這個概念所起的作用。由於調整後毛利的每一美元進帳都要加10%的發行費，所以調整後毛利就會額外增加五萬美元，或是說10%。而增加了五萬美元以後，又要再加它的10%，也就是五千美元，於是總額變成五十五萬五千美元。這樣，現金損益平衡後的調整後毛利等於四百四十四萬五千美元。我們的參與分利者分得這一總額的5%，也就是二十二萬兩千兩百五十美元。達到現金損益平衡後的每一筆調整後毛利進帳都會帶來10%的發行費，這樣一「滾動」，又要重新計算現金損益平衡點，需要更多的調整後毛利來達到現今收支平衡，並不斷繼續下去……

淨利分成模式的財務分析

淨利分成是為那些參與分利的最低級別演職員設定的。假設，我們的淨利分享協議規定可以獲得淨利的10%，但要扣除30%的發行費、15%的製片管理費用、15%的全世界廣告宣傳管理費，基本利率為125%的利息，包括在毛利裡的20%全世界家庭錄影帶版稅（與毛利參與分利者的家庭錄影帶版稅相同）。對淨利參與分利者而言，調整後毛利和製片廠付現成本與毛利參與分利者是一樣的，但製片廠還要從淨利參與分利者那裡另外扣除預估成本（包括額外的利息）如下：

預估成本（淨利參與分利者）

	損益平衡模式（美元）	盈利模式（美元）
發行費（毛利總額的 30%）	$24,780,000	$39,120,000
一般管理費用（製片成本的 15%）	$8,250,000	$8,250,000
全世界的廣告費用（15%）	$4,000,000	$4,000,000
利息	$9,000,000	$11,000,000
預估成本總額	$46,030,000	$62,370,000

對於毛利參與分利者，要從調整後毛利中扣除製片廠實際成本和預估成本如下：

未抵減淨額（淨利參與分利者）

	損益平衡模式（美元）	盈利模式（美元）
調整後毛利	$75,600,000	$121,400,000
實際成本	－ $100,000,000	－ $100,000,000
預估成本	－ $46,030,000	－ $62,370,000
未抵減淨額	－ $70,430,000	－ $40,970,000

　　顯然，淨利分成是由製片廠專門界定的，所以很少有兌現的時候。所以，如果你是一個沒有能力簽定大牌主創分成或是有利的毛利分成協議的製片人的話，如何能在你的電影中保證一種有意義的利潤分成呢？

從屬的獨立製片人

　　對於製片人來說，增加他（或她）利潤分成的最常見的方法，就是成為一名從屬的獨立製片人，通過大型美國製片廠來發行一部影片（即所謂的從屬），但通過各種各樣的來源籌集追加的外部資金（即所謂獨立）。獨立故事片最常見的籌資來源，是來自國際發行商和廣播電台的預購和產權投資，其他的來源包括尋求避稅的投資人減免所得稅，各種各樣國際上的政府津貼企劃，或是純粹的產權投資人。（參閱史蒂文・哲思的文章《國外稅收優惠政策和政府補助》）

　　在國際預先出售（預先購買）結構下，各個發行商在正式開拍之前就已經頒發影片的許可證，從而以影片預算為基礎提供最低的擔保，同時得到他們自己的市場或是區域的發行權作為回報。之後，製片人使用這些最低擔保作為附屬擔保來取得銀行貸款，為影片生產提供資金。這種一個區域接一個區域的國際發行結構，與單個製片廠在全世界內的交易相比，為製片人提供了許多優勢。每個發行商得到在他們市場上或是區域一定期間的發行權，然後發行權重新回到製片人手中，製片人再為該影片構建一套體系，用於後續的許可和在新興媒體中尋找機會。通過把製片融資風險分攤給各方，製片人在製片過程中可以掌控更多創造性和商業性的決策，同時也能對後續工作加以控制。這種模式的另一優勢是它避免了交叉附屬擔保，即避免了用一個區域的利潤補償另一個區域的損失。例如，在這種相互獨立的結構下，如果一部影片在德國非常賣座，那麼德國的發行商便直接與製片人分享這些利潤；但如果這部影片在法國慘敗，導致法國發行商發生虧損，也不會用德國的利潤來補償這些無法抵減的開支；若是採用交叉附屬擔保模式，就要用德國的利潤來補償法國的虧損了。

既然在財政上有利，那麼製片人爲什麼不全都選擇從屬獨立製片這種途徑呢？因爲對於製片人來說，這種影片融資和發行方式極爲複雜而且耗費時間，製片人必須進行國際銷售和行銷，或是與外部銷售代理人簽訂合約，讓其代爲執行這些任務。在全世界控制這些多方合約是一件極爲困難的事，會嚴重干擾製片人製作一部熱門影片這一核心任務。同時，製片人必須獲得足夠的資金用以支付電影劇本的創作修改以及製片、銷售和全部運作的行政管理費用。對於一個製片人來說，爲了減少運作管理費用，在影片完成並產生現金流量之前，不拿薪水並不少見。一般來說，大部分從屬獨立製作的影片有兩個主要所有者，一個負責製片，另一個負責銷售和行銷。

在回顧了構成一部電影可開發生命的收益流之後，我們接下來研究執行模式，以及根據與發行商之間的雇用合約規定，不同的利潤分享者會受到怎樣的對待。

表格匯總

1 · 製片廠財務分析

發行商總收入

	損益平衡模式（美元）	盈利模式（美元）
全世界的院線（影片租賃）	$45,000,000	$80,000,000
全世界的家庭錄影帶	$43,000,000	$57,000,000
全世界的電視	$27,000,000	$35,000,000
其他附屬權利	$2,000,000	$4,000,000
毛利總額	$117,000,000	$176,000,000

需抵減成本

	損益平衡模式（美元）	盈利模式（美元）
直接製片成本	$55,000,000	$55,000,000
全世界的院線發行和行銷成本	$45,000,000	$45,000,000
其他／需扣除成本	$7,000,000	$9,000,000
全世界的家庭錄影帶成本	$10,000,000	$13,000,000
分利	$0	$0
總成本	$117,000,000	$122,000,000
淨利（虧損）	$0	$54,000,000

2·大牌主創分成模式財務分析

浮動毛利（大牌主創分成者）

	損益平衡模式（美元）	盈利模式（美元）
全世界的院線（影片租賃費）	$45,000,000	$80,000,000
全世界的家庭錄影帶	$10,750,000	$14,250,000
全世界的電視	$27,000,000	$35,000,000
其他附屬權利	$2,000,000	$4,000,000
毛利總額	$84,750,000	$133,250,000
扣除：		
其他成本／需扣除成本	－ $7,000,000	－ $9,000,000
調整後毛利	$77,750,000	$124,250,000
分成比例	15%	15%
總補償	$11,662,500	$18,637,500
扣除：		
預算中的固定補償	－ $10,000,000	－ $10,000,000
大牌主創總分成	$1,662,500	$8,637,500

3.（1）毛利分成模式達到現金損益平衡的調整後毛利計算

調整後毛利

	損益平衡模式（美元）	盈利模式（美元）
全世界的院線（影片租賃費）	$45,000,000	$80,000,000
全世界的家庭錄影帶	$8,600,000	$11,400,000
全世界的電視	$27,000,000	$35,000,000
其他附屬權利	$2,000,000	$4,000,000
毛利總額	$82,600,000	$130,400,000
扣除：		
其他成本／需扣除成本	－ $7,000,000	－ $9,000,000
調整後毛利	$75,600,000	$121,400,000

製片廠實際支出成本

	損益平衡模式（美元）	盈利模式（美元）
直接製片成本	$55,000,000	$55,000,000
全世界的院線行銷	$45,000,000	$45,000,000
全世界的家庭錄影帶成本	$0	$0
利潤分成	$0	$0
扣除：製片廠支出費用總計	－ $100,000,000	－ $100,000,000

預估成本

	損益平衡模式（美元）	盈利模式（美元）
發行費（毛利總額的 10%）	$8,260,000	$13,040,000
一般生產管理費用 （製片成本的 10%）	$5,500,000	$5,500,000
全世界的廣告費用（15%）	$4,000,000	$4,000,000
利息	$7,000,000	$6,000,000
扣除：預估成本總計	－ $24,760,000	－ $28,540,000
未抵減淨額	－ $49,160,000	－ $7,140,000

3.（2）毛利分成模式計算（分配舉例）

假設：

	（美元）
調整後毛利（AGR）	$135,000,000
AGR 到達現金損益平衡	$130,555,000
AGR 後的現金損益平衡	$4,445,000
參與利潤分成的分成比例	5%
毛利分成	$222,250

4.淨利分成財務分析

調整後毛利

	損益平衡模式（美元）	盈利模式（美元）
全世界的院線（影片租賃費）	$45,000,000	$80,000,000
全世界的家庭錄影帶	$8,600,000	$11,400,000
全世界的電視	$27,000,000	$35,000,000
其他附屬權利	$2,000,000	$4,000,000
毛利總額	$82,600,000	$130,400,000
扣除： 其他／需扣除成本	－ $7,000,000	－ $9,000,000
調整後毛利	$75,600,000	$121,400,000

製片廠實際支出成本

	損益平衡模式（美元）	盈利模式（美元）
直接製片成本	$55,000,000	$55,000,000
全世界的院線行銷	$45,000,000	$45,000,000
全世界的家庭錄影帶開支	$0	$0
利潤分成	$0	$0
扣除：製片廠支出費用總額	－ $100,000,000	－ $100,000,000

預估成本

	損益平衡模式（美元）	盈利模式（美元）
發行費（毛利總額的 30%）	$24,780,000	$39,120,000
一般生產管理費用（製片成本的 15%）	$8,250,000	$8,250,000
全世界的廣告費用（15%）	$4,000,000	$4,000,000
利息	$9,000,000	$11,000,000
扣除：預估成本總計	$46,030,000	$62,370,000
淨利（虧損）	－ $70,430,000	－ $40,970,000
參與分利者分成比例	10%	10%
淨利分成	0	0

院線發行

THEATRICAL DISTRIBUTION

 # 院線發行
THEATRICAL DISTRIBUTION

作者：丹・費爾曼（Daniel R. Fellman）

　　是美國華納兄弟影業本土發行公司（總部設在加州的柏本克）的總裁。自一九七八年，費爾曼在華納公司擔任發行部主管，後來效力於美國影院經營公司，之後他又進入了製片領域。一開始，他是在派拉蒙電影發行部工作，並在洛伊斯影院擔任主管，後來又去了國家影劇院。費爾曼是電影先鋒基金會的前任主席和成員、是導演委員會的成員之一，也是威爾羅傑斯紀念基金委員會的主席、兒童慈善基金會的前任主席，也是電影藝術與科學學院行政部行政委員會和提名委員會的成員。

　　我們的定制系統能夠在幾秒鐘內顯示出任何一名演員、導演、製片人或電影的票房情況；我們能夠分析出市場、放映安排、每日票房、評論、觀影人數、預告片、電視廣告、印刷廣告、海報、網站以及年度至今的票房表現情況。

　　華納兄弟影業的本土發行公司，時代華納娛樂公司（時代華納的一部分）主要負責美國和加拿大的影院放映發行以及非院線市場（非院線市場包括：航空、航海、軍隊、大學、醫院和鑽油塔）。時代華納擁有兩家影院公司，華納兄弟影業和新線影業，他們之間都是獨立運作的。

　　華納兄弟影業本土發行公司總部設在加州的柏本克，有幾個部門組成。下面是每個部門管理者和職員的職責：

- 拷貝：訂製和追蹤影片拷貝，並把拷貝送往影院；與洗印廠、影片庫達成協議，讓貨運公司把拷貝從洗印廠運送到影片庫；要密切關注洗印清單上的一切東西。
- 非院線部分：允許膠卷拷貝進入航空、航海、軍事以及其他非傳統影院放映的放映地點。
- 法律事務：為影片發行處理所有法律的相關事務，例如：放映商的投訴、破產訴訟、違反了條款和合約規定的條件、政府的發文和複檢商業合約。
- 財政上：為公司管理查看所有的帳戶並遞交財政報告。
- 財務管理和操作：反覆查看應收帳款和票據，密切注意我們客戶的財政狀況。
- 系統和銷售支援：開發和關注影片的發行計畫，監視銷售協定，管好上億的影片租金；收集並處理關於競爭對手的發行計畫和票房情況；

商業分析和策略計畫；完善和查看我們的電影系統和新技術。

- 經營管理：處理好所有分辦事處工作和其他管理工作，包括與賣方簽訂協定、查看影院票房、爲公司協商租契，以及人力資源方面事宜。
- 放映商服務：提供電影院資料，並爲放映商提供促銷資訊；確保在電影院大廳裡要有我們的看板等相關資料，並保證在我們的影片前要有預告片；開發各種電影院促銷活動，來幫助我們把影片銷售給觀眾，充分發揮陣地宣傳的作用；與促銷商們密切合作。

在過去的幾年裡，華納兄弟影業本土發行公司的管理發生了巨大的變化。六〇年代，在美國和加拿大就有三十家分支機構。今天，在紐約、洛杉磯、達拉斯和多倫多都有我們的主要辦公機構，在蒙特婁和波士頓還設有我們的衛星「網點」。發行和放映的統一讓我們可以通過新技術很容易管理和控制各地的商業運作情況，每個分部都有一個資深副總經理，他們負責向銷售部的副總經理或經理報告情況，而銷售部門的經理們會直接把情況向我彙報。

我們關注製片公司每部影片的進展情況，只要時機成熟，我們的工作速度就會加快，影片生產系統就會開始啓動。市場部、發行部和客戶部主任會閱讀劇本，市場部會開始設計出概念化的影片廣告、預告片、促銷方式、促銷合作夥伴、宣傳、網上通告和媒體策畫；發行部會開始籌畫發行策略；客戶部會對增加的促銷合作關係進行評估，看是否值得合作。每個決策都是爲了贏得影片放映時的主次要觀眾的，市場和放映策略是要放在一塊兒考慮的，在媒體策畫、廣告和預告片投放上，市場部主任要和發行部主任密切合作。

一旦拷貝做好了，接著就要做銀幕調研了。銀幕調研就是招募一些觀眾觀看影片，然後提出觀後感，以此來幫助導演對影片進行調整。（參閱凱文·約德的文章《市場調研》）

製片公司製作及銷售一部影片的平均成本大概在九千萬美元，並且這一數字還在攀升。華納兄弟影業每年發行二十五到三十部影片，比其他任何一家電影製片公司發行的數量都要多，這裡面包括華納兄弟影業自己的影片，也包括華納總公司旗下子公司生產的影片，這些公司有馬爾帕索、威秀影業、摩根·克里克電影製作公司、愛爾康娛樂有限公司、銀像影業公司、美國特權影業公司、貝爾艾爾娛樂公司、城堡石影業公司、蓋洛德電影公司和香格里拉娛樂公司等。

華納兄弟影片的另一來源是通過協商從其他地方收購的影片（當一部影片生產並從外界獲得了資金，製片公司就要尋找發行商）。我們的資深購片

主任會去參加電影節，並且和獨立製片人保持密切聯繫，爲國內或國際發行尋找片源。

放映計畫是由三部分基本的策略組成，這三部分都有不同程度的差異。通常，主要影片是要大範圍放映的，在七百到三千多家電影院放映。舉個例子，影片《瞞天過海》，在三千零七十五家電影院放映。

接下來是「有限上映」，也就是只開放五十到七百家影院上映影片，目的是得到詳細的觀影人數統計，或者只是爲了檢測市場，同時限制製片公司的廣告播放。舉個例子，《大法師》最初只在六百六十四家電影院放映，後來追加到兩千家。

最後是獨家放映（也叫平台放映），主要是針對特殊影片而採用的方式，這類影片的發行宣傳是建立在觀衆的評論和口碑的基礎上。獨家放映可以在紐約、洛杉磯和多倫多的一、兩家電影院放映一部影片，然後基於影片放映後的反應，慢慢擴大範圍。舉個例子，就是影片《家有跳狗》。

有時候，基於一種放映模式來試驗是很管用的，例如，《人狗對對碰》，用獨特的紐約—洛杉磯—多倫多獨家放映模式播放，並在舊金山地區的八家電影院多次放映（得到了電視臺的支持）。

這種模式的成功運作，使我們更加堅信當我們涉足新的市場領域時，我們可以採用擴大媒體支援、多方發行的行銷方案。該片的票房最終超過兩千萬美元。

現在讓我們停一停，定義一下用來反映電影票房的幾個概念，例如拷貝、銀幕、電影院和放映地點。舉個例子，當我們向媒體宣稱一部電影要在兩千個地方放映（我的意思是在兩千家電影院，不是兩千個放映廳）。每個地方（或電影院）都會報告票房，即便是在一個複雜的環境隨便擺上四、五塊銀幕放映，它也會報告票房的。《哈利波特：神秘的魔法石》在三千六百七十二家電影院放映，第一個周末的票房就達到了九千多萬，我們投放了八千多塊拷貝，因爲很多家電影院都是同時在數個放映廳放映這部影片。

在華納兄弟，大部分影片都是以大範圍放映的形式放映的。作爲市場發行策略的一部分，我們很早就做出了這樣的決定，高額的生產成本和宣發費用總是需要大規模的發行方式，這樣才能最大限度的收回成本。與最高級別的製片公司執行人、主要的電影製作人以及生產合作夥伴一起制定發行計畫，是固定程序。

多年前，電影之間的競爭結果是要貼在會議室的牆上的，而今天，這樣的資訊是寫在複雜的電影銷售系統中，該系統追蹤每一個華納的影視企劃，並且列出我們的競爭者在進行中的企劃、在拍攝的影片、在放映的電影。我

們的定制系統能夠在幾秒鐘內顯示出任何一名演員、導演、製片人或電影的票房情況；我們能夠分析出市場、放映安排、每日票房、評論、觀影人數、預告片、電視廣告、印刷廣告、海報、網站以及年度至今的票房表現情況。不管需要什麼資訊，是關於演播人員的還是票房收入的資訊，都能夠在系統中找到，如果你要制定決策和計畫，它還可以給你幫助；當你和電影製作人談話，並為一個重要的決定提出充分的理由時（例如，放映檔期的確定），該系統都會給你提供一個具有說服力的資料。

下面舉兩個來自華納兄弟「四顆星」電腦系統上的例子。第一份表格反映的是二○○一年十一月十六日星期五到十一月十八日星期天周末票房的比較情況。周末主要上映的影片是《哈利·波特：神秘的魔法石》。

周末影院票房統計表

日期：2001年11月16日，感恩節，星期五46周，2001年

公司	影片	本週末							6011 上周 3987		
		排名	周數	影院數	周末票房	平均數	%CHG	累計票房	影院數	周末票房	平均數
華納	《哈利波特：神秘的魔法石》	1	1	3,672	90,294,621	24,590	N/A	90,294,621	N/A	N/A	N/A
華納	《神偷軍團》	5	2	1,891	4,682,249	2,476	-40	15,004,225	1,891	7,823,521	4,137
華納	《惡靈十三》	10	4	1,627	2,132,473	1,311	-52	37,674,219	2,351	4,445,351	1,891
華納	《震撼教育》	12	7	855	908,870	1,063	-55	74,190,371	1,407	2,023,429	1,438
藝匠娛樂	《麻醉性謀殺》	18	1	105	418,098	3,982	N/A	418,098	N/A	N/A	N/A
博偉國際	《怪獸電力公司》	2	3	3,461	22,716,685	6,564	-50	156,341,118	3,269	45,551,028	13,934
博偉國際	《聯邦大蠢探》	23	6	258	130,813	507	-76	23,302,549	748	555,546	743
夢工廠	《叛將風雲》	21	5	297	220,245	742	-72	17,924,798	924	774,145	838
福斯	《情人眼裡出西施》	3	2	2,799	12,106,586	4,325	-46	40,687,100	2,770	22,518,295	8,129
福斯	《開膛手》	17	5	605	684,192	1,131	-65	30,692,411	1,389	1,943,452	1,399
福斯探照燈	《夢醒人生》	19	5	93	235,474	2,532	-11	1,485,758	66	265,901	4,029
獅門	《洗車好兄弟》	8	1	749	2,875,067	3,839	N/A	3,711,657	N/A	N/A	N/A
獅門	《甜蜜的強暴我》	24	3	29	90,967	3,137	160	181,373	7	34,981	4,997
米高梅	《終極土匪》	15	6	875	768,683	878	-49	39,793,423	1,483	1,505,615	1,015
米拉麥斯	《艾蜜莉的異想世界》	11	3	163	1,323,345	8,119	71	5,243,733	48	773,865	16,122
米拉麥斯	《美國情緣》	14	7	964	875,313	908	-46	47,201,116	1,342	1,616,843	1,205
新線	《愛在屋簷下》	9	4	1,288	2,646,422	2,055	-31	8,998,627	1,288	3,818,623	2,965
新線	《陰魂咆哮》	22	4	275	189,640	690	-75	7,209,002	625	750,292	1,200
派拉蒙	《禁入家園》	4	2,881		5,377,031	1,866	-38	33,672,327	2,910	8,640,422	2,969
經典派拉蒙	《焦點》	25	7	61	73,889	1,211	-39	444,352	62	120,263	1,940
經典索尼	《感恩即興》	27	7	13	12,547	965	-39	203,712	20	20,562	1,028
經典索尼	《去瞭解》	26	8	21	32,390	1,542	-35	675,829	30	49,457	1,649
索尼	《救世主》	6	3	2,433	4,105,741	1,688	-55	38,274,334	2,894	9,102,733	3,145
索尼	《辣妹青春》	16	5	962	715,256	744	-66	29,175,810	2,182	2,105,466	965
環球	《穆荷蘭大道》	20	6	139	222,395	1,600	-42	4,691,058	199	383,075	1,925
環球	《K星異客》	7	4	2,325	3,138,750	1,350	-51	45,325,425	2,581	6,387,970	2,475
美國	《缺席的男人》	13	3	250	893,669	3,575	-12	3,184,764	169	1,015,856	6,011
總計				29,091	157,871,411	5,427	-23		30,655	122,226,691	3,987

周數	總票房（美元）	周末天數	資訊來源
45	$127,077,854	3	∨
46	$160,598,935	3	∨

下一個表格節選了一份業界範圍內的放映計畫，包含了從二〇〇一年十一月十六日《哈利波特》上映到二〇〇二年一月四日之間的排片情況。請要注意看放映數量密集的地方，以及目標觀眾人數的統計。

2001年感恩節/耶誕節影片放映計畫表

46	47	48	49	50	51	52	1
2001年11月16日	2001年11月23日	2001年11月30日	2001年12月7日	2001年12月14日	2001年12月21日	2001年12月28日	2002年1月2日
154,685,322	176,503,893	88,566,388	87,452,041	105,627,840	154,339,650	183,284,297	120,774,539
《哈利波特：神秘的魔法石》華納	11/21/01《顛峰極限》博偉	《亂世美人》華納	《瞞天過海》華納	《非常男女》索尼	《忘了我是誰》華納	《戰地有心人》華納	《強殖入侵》米拉麥斯
《艾蜜莉的異想世界》米拉麥斯	11/21/01《黑卒立大功》福斯	《飆風特警》米拉麥斯	《三不管地帶》米高梅	《香草天空》派拉蒙	12/19/01《魔戒三部曲：魔戒現身》新線	12/25/01《威爾史密斯之叱吒風雲》索尼	《美麗境界》2 環球
《麻醉性謀殺》藝匠娛樂	11/21/01《間諜遊戲》環球	《衝出封鎖線》福斯	《天堂摯愛》米拉麥斯	《血濺艷陽天》米拉麥斯	《天才吉米兵》派拉蒙	12/25/01《穿越時空愛上你》米拉麥斯	《天才一族》4 博偉國際
	11/21/01《紅磨坊》福斯	《出情致勝》2 經典派拉蒙		《嘻哈教父》米拉麥斯	《High到哈佛》環球	12/25/01《意外邊緣》2 米拉麥斯	《謎霧莊園》2 美國
	11/21/01《出情致勝》經典派拉蒙			《天才一族》博偉	《叫我第一名》福斯	《天才一族》3 博偉	01/01/02《美女與野獸》博偉
	11/21/01《惡魔的脊椎骨》經典索尼			《長路將盡》米拉麥斯	《天才一族》2 博偉	12/25/01《真情快遞》米拉麥斯	
	《意外邊緣》米拉麥斯			《愛情無色無味》獅門	《美麗境界》環球	12/26/01《謎霧莊園》美國	
						12/26/01《擁抱艷陽天》獅門	
						《黑鷹計畫》索尼	
						《他不笨，他是我爸爸》新線	

*去年該週的票房收入置於該週日期欄位底下

對製片商來說，暑期檔和聖誕檔仍是主要的放映檔期。即使在非假日裡，也有很多放映機會，能夠取得票房的成功。

　　在過去的幾年裡，影片經過允許拿給電影院放映的系統已經發生了巨大的變化。影院會協商一些事宜，允許一部電影提前放映，在某些情況下，影片結束放映之後，會有再一次協商，調整原先的合約，這些都要依據該片的放映情況而定，以便得到最終的解決。電影可以經過授權允許在電影院放映，而不是賣給電影院；電影也可以授權允許電視臺和有線電視頻道播放，但也不是賣給電視臺跟有線頻道；可是，電影的家庭錄影帶（或DVD）銷售權卻是賣給客戶的。

　　華納兄弟影業本土發行公司在確定條款的基礎上，允許放映影片。目前，電影業是公司和公司之間經過約定、協商，復查條款，然後再簽訂協議；在確定了條款之後，只要協商達成，就可以放映了；條款確定了，條款上的企劃沒有要檢查的了，這項工作就算成功了一半。在確定了條款的情況下，影片放映所得票房報告給發行商後，協議還可以調整。

　　讓我們停一下，來看看這種特有的放映條款：九一分帳是比例最小的條款，簽約電影院的日常管理費用（放映場地津貼）是從票房裡扣除的，而票房的90%是給發行方的，10%是給放映方的，這就是比例最小的條款（或最低額）。對於發行方來說，不管哪種計算獲利更高，也只限定在一周內的。也就是說如果電影院的放映場地津貼是五千美元，而放映協定是九一分帳，加首周票房最低分成70%，如果第一周的放映票房是兩萬四千美元，那麼扣除放映場地津貼，也就是五千美元，然後乘以剩餘一萬九千美元的90%，也就是一萬七千一百美元，這筆錢是給發行方的，而六千九百美元是電影院留下的；第二種計算方法是70%的最小保底分帳比例，不計算日常的管理費用：兩萬四千美元的70%是一萬六千八百美元（電影院占30%的份額是七千兩百美元）。這兩種計算方式中，第一種方式高一些，按比例分給發行方的票房是一萬七千一百美元，在之後的放映中，假設在第五周票房是八千美元（九一分帳對35%），在扣除了五千美元的場地津貼後，剩餘的三千美元乘以90%，就是兩千七百美元；第二種計算方法是八千美元票房的35%，也就是兩千八百美元。在這種情況下，用第一種計算方式發行方占有的份額要比第二種計算方式高出一百美元，所以，兩千八百美元給了發行方，剩餘的五千兩百美元是電影院的。由於有了最低分帳比例條款，一部影片放映的時間越長，那麼放映商就越有優勢。

現在讓我們用例子來說明：就拿《哈利波特：神秘的魔法石》來舉例子。該影片前三周的分帳方式是九一分帳加上70%的最低保底分帳，第四、五周是60%，第六周是50%，第七周是40%，之後的就按35%計算。

下面的表格就是影片《哈利波特》在一個多廳影城的放映情況，合約上簽的是十二周的放映，到二○○二年二月一日為止。（表格中「B」是指預定。）

放映影片	檔期類型	周數	開始日期	天數	銀幕	銀幕數	拷貝數	座位數	票房	總場地津帖	扣除費用	最小分帳比例	九一分帳	發票票房比例	淨利租金
《哈利波特》	B	1	11/16/01	7	9,10,11,12	4	4	1000	133,331	23785	0	70.00%	73.94%	73.94%	98,591.40
	B	2	11/23/01	7	9,10,11,12	4	4	1000	77,571	23785	0	70.00%	62.40%	70.00%	54,299.70
	B	3	11/30/01	7	9,10,11,12	4	4	1000	39,943	23785	0	70.00%	36.41%	70.00%	27,960.10
	B	4	12/07/01	7	1,11,13,17	4	4	841	22,395	20095	0	60.00%	9.24%	60.00%	13,437.00
	B	5	12/14/01	7	11,13,17	3	3	650	19,901	16225	0	50.00%	16.62%	60.00%	11,940.60
	B	6	12/21/01	7	13	1	1	216	21,539	5835	0	40.00%	65.62%	65.62%	14,133.60
	B	7	12/28/01	7	13	1	1	216	21,998	5835	0	35.00%	66.13%	66.13%	14,546.70
	B	8	01/04/02	7	13	1	1	216	9,506	5835	0	35.00%	34.76%	35.00%	3,327.10
	B	9	01/11/02	7	13	1	1	216	6,390	5835	0	35.00%	7.82%	35.00%	2,236.50
	B	10	01/18/02	7	13	1	1	216	6,262	5835	0	35.00%	6.14%	35.00%	2,191.70
	B	11	01/25/02	7	13	1	1	216	5,372	5835	0	35.00%	0.00%	35.00%	1,880.20
	B	12	02/01/02	7	13	1	1	216	3,856	5835	0	35.00%	0.00%	35.00%	1,349.60
								總數：368,064						66.81%	245,894.20

根據協定，首周133,331美元票房中包含了該影院的四個放映廳。在這裡要注意：協約中規定的這四個放映場地津貼是23,785美元，因為採用的是九一分帳方式，所以這個金額必須要從票房中扣除。剩餘的是109,546美元；這部分錢的90%是98,591.40美元。票房133,331美元最小分帳比例的70%是93,331.70美元。因為採用九一分帳，發行方得到的金額要比最低保底分帳得到的金額要高出大約5,000美元，也就是98,591.40美元是顯示在「淨利租金」欄中，電影租金的淨利。

在第二周，九一分帳就要變為最小比例保底分帳方式：九一分帳會使華納兄弟獲得48,407.40美元的票房分帳，但是70%的分帳方式會更高一點，會得到54,299.70美元。到第四周，放映方會把影片挪到小一點的放映廳放映；仍是四個放映廳，但座位數減少到八百四十一位（相應的，放映場地津貼也降到20,095美元）。到第六、七周，九一分帳的計算方式蓋過了最小比例保底的分帳方式。到第八周，這一數字會固定在35%的保底分帳方式上。

電影《哈利波特》成爲了一種全世界的文化現象，我們製片公司在電影上映前三年就開始籌畫該片版權的獲取和放映方式。我們選擇十一月十六號上映，是因爲在假期期間，會有全家一同觀看電影的習慣，這時候的票房會很好。在前三天，，光是在美國，《哈利波特》的票房就達到了九千零二十萬美元，最終在美國本土的票房總共是三億一千七百萬美元，海外票房是六億五千一百萬美元。全球票房九億六千八百萬美元，這使得《哈利波特》成爲華納兄弟史上最成功的影片，也是世界史上電影票房排名第二。《鐵達尼號》排第一，全球票房是十八億（美國國內票房六億，海外票房十二億）。

讓我們瞭解一下一部影片的放映—發行協議。首先，在放映之前要對影片進行審查。然後和每個地區可以利用的，最好的電影院商量協議，我會把影片租金談到最大。

例如，讓我們看看在哥倫比亞、俄亥俄州廣泛發行電影的情況。經過放映方篩選之後，我們負責俄亥俄州地區（紐約公司的分部）的經理會與放映方聯繫，與我們想要的電影院協商，並就相關問題簽署協議。協議包括影片租金、放映場地津貼、銀幕數和影片放映時間。（因爲大部分的場地放映津貼都是提前協商好、有明文規定的，所以是知道這部分費用的。）一旦協議達成，經理就會把它納入我們的定制系統，該系統會追蹤所有的條約、營業額和應收帳款。這一系統也會讓我們瞭解到各種影片相關報告，來幫助我們分析上映情況和市場的反應情況。

一九四八年以前，包括華納兄弟在內的很多製片公司控制電影的生產、發行和放映，嚴重違反了美國司法部的反壟斷法的規定，於是，這些自己擁有電影院的製片公司不得不放棄電影院的經營權。華納兄弟是這個法令的簽約人，該法令源於美國的反壟斷組織對派拉蒙等企業的訴訟，一九五二年這條法令才最終通過。從那時起，影片是影片，電影院是電影院，製片發行與放映就此分家了。

發行方怎麼會知道電影院的票房是否在增加呢？在放映期間，製片公司會雇傭監票公司，監票公司會派人親自去查看電影院的放映情況，統計票房數、觀影人數，然後再報告給製片公司。在某些情況下，監票人員前住電影院是不會提前通知放映方的，而有的時候他們會通知電影院經理。

現在再讓我們回到債務的清償上來。大約在電影上映二十八天後，電影院會把華納兄弟影業應得的票房款項匯給他們。放映方會根據我們的營業額和回收情況，遞交一份周票房說明（通常是電子版）。在國內做大範圍的巡迴放映收上來的錢直接交給母公司，而小範圍的放映就直接交給當地的分公司就可以了。

　　我們會以小時爲單位，追蹤大城市的票房情況，讓顧客每個小時都能看到電影票房的情況。然後，我們會把這些資料和之前的具有相似類型、放映檔期和拷貝數的影片的票房進行相比較。

　　每周一早上，製片公司的管理人員會開會討論銷售發行的情況。我們會分析近期周末的經營情況和本周的媒體執行方案。如果有新片上映，有必要的話，我們會檢查我們的追蹤情況並作出調整。

　　要是一部電影的票房比預期的好或壞要怎麼辦？我們通常會準備另一套方案。爲下一周的到來，我們會徹底複查銷售情況和發行計畫，如有必要，還會修訂宣傳工具或拷貝數。

　　在這一高風險的行業裡，總會有令人興奮的驚喜出現。有個例子，有部影片叫《貓狗大戰》，由勞倫斯‧葛特曼導演，這部影片的國內票房是九千萬美元，超出了我們的預想，接著又在家庭錄影帶這一塊大賣，後續的收入不斷增加。

　　在發行或銷售中，有兩個專有名詞叫「可銷售性」和「趣味性」。簡單定義一下，「可銷售性」指的是有很多資料（例如，預告片和海報之類的），能夠給該企劃做很多廣告，這樣，影片在市場上的銷售會很有效；「趣味性」是指觀眾對影片的反應。有個很有趣的現象，就是當銀幕檢測結果得出該片具有很高的趣味性（也就是觀眾很喜歡），但是可銷售性很低（也就是很難通過廣告來表達影片傳達的價值）。這是一個艱難的挑戰，不是總能夠成功克服的。

　　我們現在和放映商的關係比以前好了。最近，放映商度過了破產、電影院倒閉關門、合併以及重組這些最艱難的時期。大部分的放映商都重振旗鼓，開始向更好的、更有前景的方向發展。

　　在二十世紀的下半葉，多廳影城出現，放映世界著名電影、座椅的改善、數位音效的提高以及其他各種硬體設施的提高，都幫助放映業（和發行業）重新繁榮起來。今日的多廳影城，放映廳數可達到三十個，即所謂的超大電影院。這些影城在選址時通常都帶有美食廣場，內設VIP放映廳和豪華放映廳。

　　然而，放映商們總是會擔心新技術的競爭——例如廣播、電視、有線電視、付費電視、收費點播、家用錄影系統、DVD光碟、收費點播和網路——這些媒體的數量在不斷上漲，影片的票房也在上升，票價是放映商（而不是發行方）制定的。（關於每年的資料，請參看電影協會網，網址是：www.mpaa.org。）

　　數位技術的轉變也就是這幾年的事，目前業內就已經有2K的技術了（指的是像素解析度在兩千的範圍內），而不再是一九九九年以來市場上流行的

是1K和1.5K了。數位技術的成像效果將會像35釐米膠卷一樣好。在華納兄弟影業，我們已經開始使用數位格式放映影片了，事實上，我們的電影在放映之前都可以轉換成數位格式儲存，用DVD和電影院的數位播放設備放映。在不久的將來，新的數位放映技術將超過膠卷的放映技術，為了加快這種轉換進程，主要的電影製片廠都建立了新的公司來實現這一標準，為迎合市場需求制定商業計畫。製片廠會通過拷貝、運輸、儲存的節省和盜版的減少來降低製片廠的投資成本。

最佳的前五十名市場——美國和加拿大

1・紐約，都市地區
2・洛杉磯
3・芝加哥
4・多倫多
5・舊金山
6・費城
7・達拉斯
8・華盛頓特區
9・橘郡，加州
10・亞特蘭大
11・聖地牙哥
12・休斯頓
13・底特律
14・鳳凰城
15・蒙特婁
16・波士頓
17・聖荷西，加州
18・丹佛
19・西雅圖
20・邁阿密，佛羅里達州
21・明尼阿波利斯
22・溫哥華，英屬哥倫比亞
23・巴爾的摩
24・沙加緬度
25・奧蘭多，佛羅里達州

26・坦帕灣，佛羅里達州
27・拉斯維加斯，內華達州
28・波特蘭，俄勒岡州
29・聖路易斯
30・坎薩斯城，密蘇里州
31・克利夫蘭
32・長島，加州
33・聖安東尼奧
34・印第安納波利斯
35・蒙特克來爾，加州
36・火奴魯魯
37・卡加利，阿爾伯塔
38・匹茲堡
39・奧斯汀
40・哥倫布，俄亥俄州
41・辛辛那提
42・密爾沃基
43・鹽湖城
44・范杜拉，加州
45・勞德代爾堡
46・渥太華，安大略
47・埃德蒙頓，阿爾伯塔
48・納什維爾
49・德罕，北卡羅萊納州
50・孟菲斯

獨立發行
INDEPENDENT DISTRIBUTION

作者：鮑勃‧伯尼（Bob Berney）

　　新市場電影公司的主席，這個公司是新市場資本集團的分支，總部設在紐約。作為專門放映獨立電影的有線電視頻道的前高級副總裁，伯尼督管了《我的希臘婚禮》這部電影的票房行銷，使其成為了美國電影史上總收入最高的獨立製作電影。在IFC公司，伯尼也發行了艾方索‧柯朗執導的《你他媽的也是》這部電影，在IFC公司工作之前，伯尼是一位獨立銷售和發行顧問，比如為新市場電影公司發行克里斯多夫‧諾蘭的《記憶拼圖》以及為好機器國際公司發行陶德‧索朗茲的電影《幸福》。在這以前，他在班納娛樂公司做市場銷售的副總裁，獵戶座電影公司的市場行銷方面的副總裁，特里頓電影的市場行銷副總裁，並且從達拉斯電影公司開始進行他的市場行銷工作的，這項工作是獨立製作和投資的公司與新世界電影公司合作。作為德州大學的學生，伯尼曾經做過AMC電影院的放映師。畢業之後，他在達拉斯翻新並規畫了英伍德電影院，他把它當做聚會的藝術場地，之後他和他的同伴們把這個電影院賣了，這個電影院現在是里程碑連鎖戲院的一部分。

> 《我的希臘婚禮》是一部出色的電影，是另一個沒有
> 發行商的製片公司體制之外進行融資的例子。

　　獨立發行指的是較低預算成本的電影，其融資和發行以小型游擊式爲基
礎，並且不屬於某個電影製片廠。人們可以就米拉麥斯作爲迪士尼下的一個
分支，是否真的獨立提出異議，儘管它確實維持著一種獨立感。在更廣泛的
意義上來說，獨立發行常是由電影製作人決策，不遵循主要製片廠的常規發
行辦法，有自己的一套行銷策略和發行模式。但是，這個定義是不固定的，
因爲製片廠已將其產品範圍擴展爲全部融資、部分融資和現有產品，通過建
立擁有自身獨立樣式的發行標誌——如派拉蒙經典、索尼影片經典和福斯探
照燈——來放映那些更小的、由製片人決策的電影，以此與那些獨立發行人
的電影相抗衡。

　　在如今的影展中，這一界限就更加模糊。在那些所謂的藝術之家和主流
展館，都是既展出由非製片廠拍的獨立電影，又展示那些由製片廠發行的、
獨立樣式的電影。這是一件好事，觀衆們對於電影的接受度更大了，電影院
也通過放映這些電影來回應這一趨勢。結果是，「藝術劇院」、「特異性」
或「獨立電影」等傳統標籤都不再是障礙了。

　　如今的獨立發行時代可能要追溯到電影製作人約翰‧卡薩維提，他的
影片《面孔》是在一九六八年由他自己發行的。同一時期，紐約的參展商諸
如丹‧塔伯特（紐約電影學院）和唐納德‧羅格夫（Cinema 5）成爲了發
行商，他們熱愛電影並且想要支持獨立的外語電影。這些電影如果沒有支持
的話就不會在曼哈頓之外的地區上映了，在此之前，由山姆‧阿考夫和詹姆
士‧尼爾森經營的美國國際電影公司（簡稱 「AIP」）是青少年和探險電影
多產的標誌，而羅傑‧柯曼經營的新世界電影公司則是因爲推出新導演如法
蘭西斯‧柯波拉和馬丁‧史柯西斯，以及發行費里尼和楚浮的電影而出名。

直到七〇年代，羅伯特・夏爾的新線及鮑勃、哈威・溫斯坦的米拉麥斯公司開始標榜自身為獨立樣式發行的指標。兩個公司在市場行銷方面成就卓著，對待電影院老闆則態度強勢。

製片廠認識到獨立樣式產品的收益潛能，想要收編旗下，以壯大自家的影片庫。第一個開創獨立經營影院品牌的是聯藝公司，該公司在湯姆・伯納德和麥可・巴克的指導下建立了「聯藝經典」，其宗旨是製作那些受評論驅動、有發行平台的藝術電影，通過緩慢而謹慎的市場運作控制成本，建立起一種為其他製片廠仿效且延用至今的模式。（這個管理團隊後來去了索尼經典）。

到了九〇年代，新線被賣給了時代華納，而米拉麥斯賣給了迪士尼，從此，這個獨立的世界在日益增長的行銷成本中掙扎。家用錄影帶收益及海外預售成為私人融資電影的經濟支撐，然而，隨著這兩項收益也變得不牢靠，獨立電影人的處境則更為艱難，而後，電影市場和電影節成了發現獨立產品的重要管道，並且隨著它們的成長，一種新的樂觀情緒也開始滋長。在這一個十年的末尾，以數位方式拍攝的影片《厄夜叢林》，於一九九九年日舞影展的午夜銀幕上映後，即被獨立電影經銷商阿提森公司發現，成為了當年獲利最多的電影。

如今，由電影製片廠掛牌的獨立電影分公司繁榮發展。環球影業提供了公司聯合的優秀範例。它曾將好機器公司（《臥虎藏龍》）和美國電影公司合併，組成焦點影業，「好機器」為一家非常受尊敬的獨立電影發行公司，美國電影公司則是從十月影業和格瑞梅西影業（《刺激驚爆點》）中發展出來的。由於許多製片廠在早期就已奪取了本來很可能被獨立製作人製作的產品，所以現在圈內的獨立電影公司更少，其中最活躍的公司是獅門影業（包括阿提森）、獨立電影頻道、海濱公司和新市場。

對於獨立電影界來說，一個健康的變化指標為觀眾群的擴大；獨立發行正在以一種前所未有的勢頭延伸至更多的電影院。DVD收益增加起了重要作用，尤其是對外語電影和小型的獨立電影，而且網際網路保證了這些電影在未來具有更大的觀眾群。如果說獨立電影的收益在如今是有挑戰的話，那麼這種挑戰在於電視（頻道）銷售；除了獨立電影頻道和日舞頻道外，並沒有幾家電視頻道被授權經銷獨立電影。

獨立發行的一個重要部分是企劃追蹤。保持錄影帶轉動和儘可能多參加電影節是必要的，因為它們不僅是發現新電影和人才的途徑，並且也有利於市場行銷（參閱史蒂夫・蒙塔爾關於電影節的文章《電影節和市場》）。追蹤包括關注新動向、聆聽來自各界的聲音，與之保持接觸，因為早期瞭解是有好處的；這包括瞭解誰在投資、要聯合哪些人才、誰的區域可能售出，在

這個競爭非常激烈的行業中，這類情報才是關鍵。調研可以為一項計畫的商業潛能提供線索。不管電影是否製作完成，都只能通過切實的觀看才能儘早評估其價值，這絕對不能用其他方式替代。

從獨立電影公司而來的獨立電影娛樂公司是美國精彩電視臺的一部分，為有線電視公司的一個分支。當美國精彩電視臺開始接受商業企劃時，有線電視公司在一九九四年推出了獨立電影頻道，不受干擾的播放電影。在獨立電影公司，執行人喬納森・謝赫林和卡洛琳・卡普蘭開始投資短時電影，後來通過IFC產業轉向對長片的投資。一個重要事件是賣給福斯探照燈公司的影片《男孩別哭》，當獨立電影公司決定轉向院線發行時，就它的商業模式來說其實是合乎邏輯的一步，但是同樣讓他們獲得了一定的品牌效應。

當我在二○○○年做獨立電影公司的顧問時，分別有兩個不同的追蹤企劃：獨立電影公司打算一年發行八到十部購買來的影片，而IFC則繼續製作電影並且把他們賣給其他的發行商（如《雨季的婚禮》賣給了美國電影公司）。

成立一個新的獨立發行公司需要籌到足夠的資金，用以銷售計畫數量的影片以及支付執行人員的工資、辦公室和企業經費；還需要與城市周圍最合適的電影院保持良好互動；並且，可能是最重要的，是電視銷售有關的附屬權利以能保護整個投資。以製片廠為基礎的獨立品牌會經常購買英語地區的放映權，那裡母公司早就存在，並且電視銷售也有利可圖，可以給那些從頭開始的、真正的獨立電影人一臂之力。在IFC，我們有有線電視頻道撐腰，因此，國內的電視成員在此可以抵消收購投資。母公司有線電視公司也同樣在紐約和新澤西有一個強大的展映搭檔——雀兒喜區電影院。

以下是對三部比較知名的電影進行的案例研究。

《記憶拼圖》

在二○○○年，我在新市場電影公司做顧問，由於環球禁止好機器公司發行，因此我幫助好機器公司發行了《幸福》這部電影。新市場電影的威爾・迪艾爾和克里斯・鮑爾為《記憶拼圖》籌得了款項，並且把海外的預售權給了一家國外銷售的公司——頂峰娛樂。在電影上映之後我大吃一驚，並為電影如此成功而感到興奮。他們解釋說他們曾向所有的發行商推銷過該片，每個人都表示拒絕。我的建議是按照好機器公司發行《幸福》這部電影的方法去做，這就需要他們投入資金並且由我去發行它。新市場公司同意了，並拿出一千兩百萬美元進行聲勢浩大的銷售活動。我會見了導演克里斯多夫・諾蘭以及製片人蘇珊、珍妮佛・陶德（陶德團隊），連同威爾・迪艾爾和克里斯・鮑爾一起，說服他們以一種與製片廠無關的獨立方式發行《記

憶拼圖》。

　　起初，克里斯多夫‧諾蘭和他的弟弟強納森（故事的原作者）設立了一個關於這部電影的網站。然後，我轉向了巡迴電影節，《記憶拼圖》在威尼斯和多倫多電影節首映，引起全世界的熱烈討論。接下來，領銜主演的蓋‧皮爾斯相片連同電影標題的海報貼得滿城皆是，同時，參觀過網站的網友們對電影預告片的反應很好，關鍵性的聲望正在一步步建立。當我們二○○一年去日舞影展時，這部電影已經非常流行。從策略上來說，在事情剛剛達到沸點時維持反響是比較容易的，並且還不會浪費勢頭。隨著大眾的興趣日益增長，國內所有合適的電影院也都成為我們的發行平台，同時，一系列針對主要城市的詳細推廣工作，以及放映和現場工作也都有序展開。

　　隨著所有平台的發行，首映由之前演出的票房來決定。這強調了獨立發行一個重要方面：沒有人知道在市場中電影的銷售會是怎樣的，但至關重要的是，有多少資金可用，就要舉辦多強大的銷售活動，做好使票房最大化的準備；或者說，如果票房不支持這部影片，那就要儘可能縮減費用。幸運的是，《記憶拼圖》在三月開播後獲得了驚人的認同度，一直播到九月，並且打破了票房紀錄。電影的高品質和撲朔迷離的故事吸引人們一遍又一遍去觀看這部電影，並且該片還成為了一種現象，在兩千多個美國電影院中共收入兩千四百萬美元，之後的DVD也獲得了成功。

《你他媽的也是》

　　在IFC雇我去創立IFC電影公司之後，我開始了對產品的研究。二○○一坎城影展時，我與採購經理莎拉‧萊希，以及IFC娛樂公司的總裁喬納森‧謝赫林，在一個私人的放映會上看了電影。放映會由好機器公司和奮進經紀公司的塞爾吉奧‧阿奎羅共同舉辦，阿奎羅是該部電影在整個北美地區的銷售經紀人。所有的發行商都在那裡，我們愛那部電影，所以，第二天大家都積極推動美國和加拿大來購買該片。對我來說，《你他媽的也是》這部電影是一部聚集了各種市場銷售因素的傑作：它非常性感，給人以重新溫習的動力，有著名的導演，還有演員蓋爾‧賈西亞‧伯諾，他曾經在另一部成功的影片《愛是一條狗》中參加演出。

　　簡而言之，在向銷售經紀人與電影製作人提交了一份可信的議案之後，我們在其他的發行商還在考慮的時候就買下了它。議案包括積極爭取那些得不到充分服務的拉美觀眾，以及轉向藝術劇院裡的那些觀眾。電影分級制是一個問題，它預先排除了許多想要獲得此電影的公司。這部電影的目標為第NC-17級，在阿方索‧卡隆試圖把它剪切成R級以後，我們決定把這部電影以不分級發行，並且保留了它原本的西班牙語標題。

《你他媽的也是》的電視廣告活動為有線電視及無線電視、廣播的結合。前者針對藝術電影觀眾，後者則是在全國性的拉丁電視網中播出，如「未來電視」、「德萊門多」和「聯視」。

這部電影在曼哈頓的兩家影院首映，並且在洛杉磯得到了更廣泛的發行，一共有三十八家電院線上映這部電影。我們為使拉丁裔的觀眾能看到這部電影花了好多錢，在其他有拉丁社區的城市裡，我們則儘可能把這部電影引進多家電影院。最終來看，這部電影在二〇〇一年從三月份一直上映到八月份，一共拷貝了四百份，總收入是一億四千萬美元。

關於《你他媽的也是》的發行，是一種十分標準的分銷協定，製片人先要拿一百萬美元以下的預付款；IFC拿走30%的發行費，並且給製片人的紅利為七百五十萬到一千萬的美國票房收入。電影租賃之外，IFC還會拿到分銷的費用並扣除我們的銷售費用（拷貝和廣告費），再扣除我們的預付款及利息。一旦扣除掉我們的這部分開支，IFC和製片方將在一個變動的百分比範圍內分配餘下的部分。

《我的希臘婚禮》

這個案例更加複雜。MPH娛樂公司展開這個企劃，這項計畫的啟動始於普雷通公司的麗塔·威爾森（湯姆·漢克斯的妻子）看到妮雅·瓦達蘿絲的單人表演。最後，HBO、普雷通公司和金環影業成了投資者，而一項與獅門影業的分銷協定落空了。

《我的希臘婚禮》是一部出色的電影，是另一個沒有發行商的製片公司體制之外進行融資的例子。回想起來，這真是難以置信。但是它顯示出實現發行的普遍困難，特別是這個體制中根深蒂固的決策性錯誤，最後，任何人都靠得直覺和品味，而且在這筆生意中，拒絕要比肯定容易得多。

接下來就是那些為發行出錢的融資人。金環的保羅·布魯克斯和普雷通的蓋瑞·高茨曼讓我去看看《我的希臘婚禮》這部電影。放映時有六百人，採用的是播放喜劇的一個小辦法。觀眾們反應很熱烈，所以我瞭解到這部電影的商業潛能，他們雇了我為IFC發行這部電影出謀畫策。在市場顧問寶拉·西爾維婭的協助下，與金環公司和普雷通公司一起工作。沒有給發行商的預付款，但這對於IFC來說並不要緊，反而我們那時正在尋找一項更能夠賺錢的服務類生意。

在rent-a-system這一服務生意中，製片方投入自己的錢，並通過雇傭一個發行商來做具體的工作，從而創造出對附屬市場價值的認識。這樣一來，發行商就只需要找到這些電影院，或者開發市場，或是二者皆做。這種生意可以用於一部或者一系列電影之中，很像一個成功的公司如摩根·克里

克與華納兄弟之間的關係。

就《我的希臘婚禮》這部電影來說，製作方按月支付給IFC公司電影的發行費用，這種酬勞在初期是很少的，但是隨著該電影在美國的票房收入增多，酬勞也增多了，最終會在一個特定的水準停住，然後當電影收益擴大到一個巨大的市場占有率再重新商議。所有的經銷商一起分享票房的總收入（影片租金的100%都歸製作方）。他們沒有發行費用，因為IFC尋找的是零風險的買賣，《我的希臘婚禮》就完全符合他們的要求。他們沒有冒險並且在那時能夠獲得逐月提高的收益，光是這一部電影的獲利已經超出他們二○○二年的其他企劃。他們的所得遠不及一樁傳統發行生意得到的，但由於背景不同，情況也不同。

電影最初在八個市場發行。在這些市場中，電影主題在部分電影院公開，所以與其說它是一部藝術電影，倒不如說更像一部由許多促銷式的放映和基礎觀眾所支持的商業電影。

在基礎觀眾層面，例如，寶拉·西爾維婭動員了一些希臘社區團體，讓它在首映的第一個星期五門票銷售一空，這招很像為其他都市電影成立的「第一個星期五」俱樂部。這使得許多當地社團對電影產生了一種獨占慾，並且對這些上映影片的口碑非常有力。這並不是一部受制於評論的電影，最終這也不重要。這部電影風靡全國，觀眾們對妮雅·瓦達蘿絲非常著迷。市場行銷取決於口耳相傳、電視傳媒、電視廣告、基礎觀眾的努力這些非常重要的因素，作為一個精心剪裁的電影廣告案例，我們能夠把購買目標準確定位在那些收看電視廣告的女性身上，例如收看歐普拉有約、雷吉斯與凱莉現場秀以及談話類節目《觀點》的觀眾們。

《我的希臘婚禮》於二○○二年四月首映，一直非常順利的上映到二○○三年，國內的總收入是兩億四千一百萬美元。對於我來說，成功發行這部電影的最重要因素是，先保持小範圍的發行，然後再把它做大。電影起先在一百零八個放映廳上映，我們成功克制住擴大上映的誘惑，相反的，我們靜觀其變，持續進行銷售，使之形成一個事件，並且把它與那些上映該片的電影院捆綁在一起。隨著我們的緩慢拓展，該電影最終在一千四百五十個放映廳上播出。與此同時，逐步建立妮雅·瓦達蘿絲和約翰·高柏特的知名度，讓他們繼續在國內的每個市場巡迴，以兩天一個城市的速度在媒體上亮相。

《你他媽的也是》是一個標準發行交易的典範，而《我的希臘婚禮》則是服務企劃的典範。第三種獨立發行的交易為「扣除頂端成本」（cost off the top）。在此，發行商擁有先期的拷貝和廣告，從電影租金的第一

筆收入中扣除那些成本，餘下的由發行方和製片方五五對分，這也是在學院市場裡進行的交易模式。

當新市場公司在二〇〇二年決定開辦院線發行公司時，他們找我來主事。這是一次很好的配合，因為我們曾經共同合作過《記憶拼圖》，同時他們與全世界的發行經紀人、金融實體機構以及製作商有著很好的關係。新市場公司發行的第一部電影是《曲線窈窕非夢事》，HBO為其合作者，在此之前它從未允許任何一個企劃在電影院中公開。我們開創了先例，兩個月後，僅僅在一百五十個放映廳上映，這部電影的總收入就是五百八十萬美元。我們繼續在電影節上獵獲電影，並且對於這種電影製作關係的未來寄於厚望。

綜上所述，獨立發行的一些試金石包括：保持與電影製作人的創造性關係；追蹤當時不在製片廠領域裡或者製片廠拒絕的產品；基礎銷售的智謀，開發小而集中的目標觀眾；親手建立與電影院老闆的關係。事實是，儘管這是一項有風險的生意，但收益也同樣巨大，獎金來自於推介受觀眾歡迎的創造性人才及作品的可能性，這是一筆與金錢無關的無形利益。當一部電影以一種市場價值感激起了創造的本能，接下來就是把這些經驗集中起來創造幸運。發行獨立電影的時代精神大部分是歸因於時間、品味和幸運的。

第10章

電影院放映
THEATRICAL EXHIBITION

 放映業務

THE EXHIBITION BUSINESS

作者：莎麗・雷石東（Shari E. Redstone）

是總部位於麻薩諸塞州戴德姆的全美娛樂公司總裁，她是這個家族企業的第三代接班人。在一九九九年接任總裁職務以前，她擔當全美娛樂公司的執行副總裁及計畫和發展副總裁，一九九四年加入公司以前，她從事公司法和刑法工作。雷石東以她在觀影體驗方面的創新舉措而知名，她還同時負責公司在美國、英國、拉美和俄羅斯的發展。她曾就讀於塔夫斯大學和波士頓大學法學院，她也是維康的董事會成員、戲票網的聯席主席和首席執行官、新星傳媒的主席和首席執行官、達娜法伯癌症研究所的管理委員會成員，布蘭迪斯大學的董事及國家影院業主協會的董事和執行委員。維康是世界最大的娛樂公司之一，而全美娛樂公司是其母公司。

全美娛樂公司商業計畫的特點就是要擁有電影院所處位置的土地所有權。

全美娛樂公司由我祖父麥可‧雷石東始建於一九三六年。公司最早是一個汽車開入式的露天劇場，而後發展成為世界上同類公司中最大的一家。由全美娛樂公司開設的第一家汽車開入式露天劇場位於紐約谷溪的一個馬鈴薯農場。這家汽車開入式露天劇場在一九七九年成功地轉為陽升綜合影城。我們其他早期的汽車開入式露天劇場都轉為成功的室內綜合影院。另外，我們得到紐約市的許可在其行政區內建立的唯一一家汽車開入式露天劇場——白石，也在晚些時候轉為了室內綜合影院。汽車開入式露天劇場的發展需要我們首先擁有土地，這為公司後來向多銀幕影院的轉變提供了條件。

我的父親薩納於六○年代加入公司，並從那時開始著手建設室內多廳豪華影城，現在大眾熟知的演示窗影城就包括在內。第一家演示窗影城建於麻薩諸塞州的伍斯特，一般包括兩、三個放映廳，其中至少一個是弧形的，採用巨大的全景銀幕，第二大的那個放映廳可以放映35釐米和70釐米的影片。每個放映廳裝有九百到一千兩百把搖椅，豪華、有傾角的搖椅仍然是我們的劇院設計的商標元素。早期演示窗影城的另外一個特色是門票預售和為所有播映場次保留現場座位。

到八○年代，我們開始開拓美國以外的市場。我們發現英國觀眾看電影的頻率是美國觀眾的五分之一。一九八八年，我們策略性的在英國開設了電影院，因為我們堅信觀眾的觀影頻率會隨體驗的改善而上升，而後我們繼續海外市場開拓，一九九六年進入了智利和阿根廷、二○○二年進入了俄羅斯，現在我們擁有一千四百二十五個具最新放映和音響技術的放映廳。我們的海外拓展計畫沿用在美國運作的模式，也兼顧了當地的情況和發展態勢。

斗轉星移，美國家庭都擁有了錄影和付費收視平台，故事片內容的衍生

傳播管道發展起來了，這些新型的發行鏈促進了電影的生產。九〇年代放映商回應這種發展，建起了巨大的、擁有多達三十個放映廳的綜合影城。由於利潤點低，一些急功近利的開發商希望建造大型影城來招攬觀眾，和像《鐵達尼號》這樣的高票房電影，這導致了豪華影城的過度興建，最終無力維持。到世紀之交，許多電影院經理發現他們無力支付鉅額的租金，不得不申請破產保護，但值得高興的是，其中大部分已經重獲新生並穩定了下來。

我們自己的經歷與此不同，因為我們擁有自家電影院的土地，我們不似競爭對手得面對租金負擔。我們的地產讓我們得以限制必須支付的租金額度，並使我們的現金流達到最大值，以應付放映方面產生的任何赤字。顯然，土地產權對我們的營運和潛在發展提供了可控性和柔性，例如，當體育場館座椅開始引進的時候，我們決定更換時不須先取得他人的同意。我們以自己的資本進行投資，擁有我們電影院的土地所有權，事實證明這是我們在過去能保持財務穩健的關鍵因素。

全美娛樂公司商業計畫的特徵，就是擁有電影院所處位置的土地所有權。我們的其他物業也像電影院一樣，是建在自己的地產上，如果有額外的空間，我們會開設餐飲和零售業為娛樂業配套；在極具零售發展機會的地段，我們選擇像「家得寶」、「塔吉特」這樣的連鎖店，以及書店、唱片行等租戶來為電影院配套。此作法不利的一面在於會占用大量資金，積極的一面在於房地產投資帶來長期收益，隨著時間資產將能自給自足，而獻給觀眾的體驗也能提昇。

在全美娛樂公司，每個興建新電影院的決策都要基於我們在給定市場上的全面目標、考慮地產的適合性和位置。回顧過往，公司一直在主要快速道路的交叉點設立電影院，而不選擇在繁華地區，地點的選擇往往反映由中心城市輻射周邊地區，服務於多個人口密集區的傳統增長方式。我們傾向於相信設置十六個放映廳的綜合影城營運效率，會比設置二十個以上的放映廳或讓影城占地九萬平方英尺更加容易。

因為我們相信電影院的影響力取決於它在特定市場的狀況，我們傾向於在我們已有物業的市場上發展。這個策略對和發行公司打交道有好處而且對開發商有吸引力，因為他們樂意與一個股實的公司打交道，它所具有的財源和精明的營運能給觀眾帶來最好的觀影體驗。

如果我們要在已有很多電影院的市場上擴張，新電影院的發展威脅原有的怎麼辦？擁有地產的策略再次解決這個問題。我們可以選擇繼續經營原有的電影院，規模縮小一點，但保證現金流為正；或者關閉原有電影院，把底下有價值的土地賣掉；或將土地出租給一個或數個企業；或者自己開發物業。土地所有權帶來了靈活性，不管怎樣選擇，我們最大的原則是沒有地產

所有權，就不興建電影院。

　　偶爾，我們會考慮在我們尚未進入的市場上建立電影院。在此情況下，我們要考量目標市場的人口數量、年齡、收入、密度、受教育水準，還有地理位置、地區規模、其他電影院的水準等。對於有競爭者的市場，要有一份關於市場占有率獲得機會，以及市場擴張的評估報告做為建立新電影院的指導，如果我們認為市場確實有機會值得進入，我們的地產部門會派人員考察該地區、估計機會，建立聯繫以確保理想位置能夠到手。

　　放映商在評估一個特定地點時，最關鍵的問題就在於是要租還是要買。如果他們決定要買，就會簽署一份營建合約，合約當中載明開發商必須要提供這個地點所需的資金和建築。在多數的營建合約中，開發商必須負責建設核心的放映廳，而放映商則負責傢俱、器材和設備（FF&E），包括隔音設施、地毯、放映機房、銀幕、座椅還有零售櫃檯等；若是選擇租賃土地，這份合約就會包括較低的年租，以及較高的現金投入（因為放映商得負責所有的建設費用）。一項租賃合約也可以包括上面的兩項。如果決定購買土地並建設劇院，放映商可能決定自己作業主並邀請其他的租戶進入。

　　以全美娛樂公司來說，我們是集中管理，任何事業都是由我們位於麻薩諸塞州戴德姆的總公司經營。我們的部門包含：營運部、租片部、財政部、餐飲及專利部、法務部、地產部、行銷廣告部、營建部、管理資訊系統、國際營運部以及國際影片租片部。這篇文章將會聚焦於電影院營運以及影片租片的基礎要素。

電影院營運

　　為考察電影院的營運，讓我們專注於收入和成本來研究假想的，有十六個放映廳的綜合影城經濟性。最大的單項收入是票房售票收入，零售收入緊隨其後，然後是電影院內的廣告收入（電影預告片開始前的廣告或幻燈片）、大型遊戲機台以及租用電影院做商務或會議的租金收入構成雜項收入。

票房收入	72.00%
零售收入	26.50%
雜項	1.50%
劇院毛利	100.00%

上表列出假想的影城收入，下表則列出了電影院毛利的典型減項。從毛利中最主要的減項是電影的租金（這部分票房收入給發行公司），其中把電影租金減項用百分比表示，但應該注意上市的放映商在財務上，把電影租金僅作為票房收入的一個百分比。

電影租金包含的項目依續排列是租金（如果有的話）、工資、商品成本、設備、稅金、許可證和保險，還有維修和保養、薪資稅和福利、耗材和服務、雜項（推廣和差旅費）。把各項費用用百分比的形式從毛利中減去。電影院現金流指電影的淨收入，當公司的費用分攤後，我們就得到了電影院15%（在扣除折舊、稅金和債務之前）的淨現金流或淨利。

劇院毛利	100.00%
減：	
影片租賃	35.00%
租金	15.00%
工資	12.00%
商品成本	4.25%
公用事項開支	3.00%
稅金、許可證、保險費用	2.50%
維修和保養	2.00%
薪資稅及福利	2.00%
耗材和服務	2.00%
雜項	1.50%
廣告	0.75%
電影院現金流	20.00%
公司分攤費用	5.00%
淨現金流	15.00%

我們這一行不簡單，行業的利潤是15%到45%不等，完全取決於電影院是租的還是自己的，在我們公司，我們爭取達到35%到45%的利潤率。

放映商也試圖利用觀眾在電影院內的移動時間賺錢，靠的是增加零售，如大型遊戲機台和商品銷售。另外，由於觀影人口和活動範圍的統計結果有所重疊，據此產生了各種形式的廣告，近來的趨勢是第三方贊助一些服務，如爆米花和汽水杯，代價是贊助商的商標會出現在上面。鑒於電影院環境所

能提供的食品種類，包括了爆米花、糖果和飲用水，這很像過去電影院對面的小吃店，食品的成本是零售收入的10%到20%。合理的設計和安排可以保證勞動的效率，既保證銷售額增加並增加淨利，例如，我們不會增加低利潤的商品，因為它們影響其他高盈利的商品的銷售。

因為接待工作是觀影體驗的核心，我們總是招募熱情、友好、喜歡和人交流的員工。有一種看法認為在電影院工作的員工只能賺取最低基本工資，而我們90%的員工薪資絕對超過這個水準。傳統的電影院工作崗位有帶位員和售票員，由於運營的規模、布局和複雜程度，另外的工作如維修、保安和清潔有時是必須的，而這些服務通常是外包的。幾乎我們所有的電影院都由一個管理團隊管理，這包括一個總監、一個或幾個經理和一定數量的副理組成。

服務人員一般由大學生或高中生的兼職人員組成，兼職人員的薪資由當地市場水準決定。經理可能是正式雇員也可能是兼職人員、領月薪或是以時計薪，電影院的高階經理通常是全職的、薪金制的，是希望在此行業有進一步發展的專業人士。

地區管理的責任標準在行業裡差異很大。一個區域經理管理的劇院數量受很多因素影響，包括地理、建築物的容積、銀幕數量等。一般的，大容積的建築集中在相對小的區域裡，往往需要更多的注意。

放映商用很多方法決定員工的人員配置。整年度的預期觀眾人數被按月、周、日拆解推算，然後完善並落實這些預訂，例如，兒童片會帶來更多的零售收入，也需要更多的人力。長期的預測為很多工作提供了準備期，如季節性的人力需要增加、高峰期多雇傭和培訓員工所需簽訂的合約；短期來看，業務預測會在上演前一到兩周完成。觀眾數量預測可以推算到以日為單位，人員配置則根據需要服務項目的不同來決定需要多少人力，計算的基礎是每小時服務多少客人或者要為每位顧客付出多少勞力成本。

擔任食品服務的員工數量取決於當天的預期收入，我們用簡單但有效的方法計算人均銷售額，以分析來自食品的收入。例如，我們預計在某周末會有一萬名觀眾進入電影院，並且每人消費三點五美元，由此我們可以計算出需要多少工作時數來滿足服務的要求，同時達到預期的銷售額。演出之間的時間也要考慮進去，以使銷售時間最大化，同時讓顧客等候的時間最小化。錯開每部影片的播放時間，讓經理們可以控制觀眾進出放映廳的時間。相應的，這可以減少收銀員、帶位員、售票員及保安的數量。

營業中斷的情況不常發生但還是有可能發生，原因包括停電、影片中斷或機械故障。電影院負責人有權現場處理這些意外事件，一般來說，電影院

沒有備用的膠卷，但我們的電影院，一部電影往往會在一個以上的放映廳放映，若是其中一個拷貝出現問題，我們可以對關閉有問題的放映廳而共用好的那一個。

影片租賃

我們已經談過了運營部分。現在我們談談租賃影片。對放映商來說，與能夠提供優質影片的發行公司之間的關係至關重要，我們每天都在加深這種關係，發行公司是我們的夥伴，我們彼此需要。這是一種工作關係，大多數時候都一切正常，關係的核心是關於每部影片租金的談判，但還不止這些，還包括首場演出和其他的推廣活動，最重要的表現在每部片子都能最大程度獲利。

我們公司也鼓勵獨立製片人，例如，在我們的電影院上映了兩位義大利裔美國電影人製作的影片《你好，美國》，他們未能就該片的發行與其他製片廠達成協定，但我們還舉辦了宣傳該片的活動，這是眾多支持對獨立製片人的例子之一，我們從中得到極大的成就感。

在片廠那邊的關係中，關鍵是合作使產品的價值最大化。全美娛樂公司的影片引進負責人經常與發行公司經理們就即將完成的影片的本質和潛力、發行時間表以及計畫市場活動頻繁交流，這對於讓我們更好的理解每部電影，進而更好的安排放映非常重要。

由於我們在每個放映地點都有多個放映廳，我們幾乎租用所有主流影片來在我們的電影院放映，很多年前，放映商經常為在某些城市放映一部最理想的影片而相互競爭，而發行公司利用這種競爭得到最好的交易結果，並使影片在儘可能多家電影院上映。今天，美國各地有如此多的放映廳（全國在二○○二年大約有三萬五千個放映廳，而一九九二年是二萬五千兩百一十四個放映廳），每部影片在各個主要城市都在上映，因此比起影片的選擇來說，競爭更在於地點和觀影體驗的品質。

要為我們假想的十六個放映廳影城租賃影片，就需要有非常瞭解在某個星期要放哪部影片的租片負責人與發行公司談判。談判要點在於影片租金、銀幕數量、全部座位數量、放映時間、放映檔期等，依據交易的複雜度和盈利情況，交流可以上至雙方的最高層。最終的交易一般由我們的影片租賃部負責人和發行公司的銷售總經理簽訂。最主要的談判內容是租金，這是值得注意的地方，最普通的方式叫作「九一比」。

「九一比」的關鍵是談判前的電影院房屋補貼。每個發行公司和放映商都依照大量事實計算房屋補貼，例如電影院的品質、銀幕的數量、座位的

數量等，這個協商的數字在計算最終的付款時要考慮進去。房屋補貼要從每周的影院收入中減去，剩餘的部分乘以90%就產生了電影院應付發行公司的「九一比」下的影片租金；如果以相同的電影院收入按照「九一比」計算出的租金小於按照「面積法」計算的結果，那麼放映商支付「九一比」的租金。如果按照「面積法」計算產生更多的租金，放映商按照「面積法」付租金。

舉例：
假設

 劇院補貼 = $10,000美元

 面積法提成 = 60%

例一
如果影片當周收入$25,000美元：

「九一比」	「面積法」
25,000	25,000
—10,000	× 0.6
=15,000	=15,000（影片租金）
× 0.9	
=13,500（影片租金）	

這種情況，放映商因「面積法」租金更高，而需付發行公司15,000美元。

例二
如果影片當周收入為75,000美元

「九一比」	「面積法」
$75,000	$75,000
—10,000	× 0.6
=$65,000	=$45,000（影片租金）
× 0.9	
=$58,500（影片租金）	

 放映商按照「九一比」支付58500美元的租金，則比按照「面積法」租金更高。

「九一比」在影片成功時為發行公司提供額外收入，它為影片製作者提供了額外收益，這份收益高於按照面積計算的最小收入，一般來說，「九一比」只適用演示窗最初高收入的幾周。但對於像《鐵達尼號》跟《蜘蛛人》這類能夠長期上映的成功電影來說，「九一比」也適用於之後的好幾周。

近來放映廳的增加導致放映商在計算影片租金方面不利，隨著多數城市裡電影院放映廳數量的增加，使很多觀眾選擇在首映的周末或下一個周末觀看電影，這往往造成票房收入在之後的幾周劇烈下滑。其結果是，實際上幾乎完全依賴前期的收入，因為放映方和發行方的交易讓發行方在開始的時期受益（基於讓發行公司在開始時拿大部分的份額，以彌補其製作和發行的成本的理論）然後在下一週雙方互換。但當發行公司通過「九一比」降低收受益時，前置就損害了放映方，再來就是現有產品會給檔期壓力，現在影片的檔期因影片供應過剩而縮短，結果就是放映方得不到較長的檔期，失去了獲得票房較大比例收入的機會。值得注意的是，電影產業的增長導致全年都有影片出品，不再只有夏季和假期，這對所有人都有好處。

儘管「九一比」被廣泛採用，仍存在一種使用「合計協定」方式的趨勢，在這種方式下，影片的租金比例是固定的，不再隨票房的周收入而變化，而且，有些影片公司按照一個「固定的條款」出售他們的片子，租片經理必須事先協商並就片子的租金達成協定，有時候，影片的租金在檔期結束時再議定。

大多數電影在其公映前兩到三周，有時甚至在幾個月前就與放映商見面，新影片通常會在當地的某個電影院放映，讓租片、廣告和營運等部門的人員審閱。（美國）有的州法律規定影片未經放映前不得招標。

影片一旦被租出，發行公司的放映商聯絡部門就與我們的市場和廣告部門協調、提供宣傳品，如大幅招貼畫、宣傳片、條幅以及預告片等，以便在上映前就做好宣傳工作。預告片的內容由美國電影協會進行分級（就像電影一樣），電影院必須選擇適當等級的電影來配合播放預告片。例如，放映限制級的影片時可播放限制級、輔導級、保護級或普遍級的預告片；放映普遍級的電影時，只能播放普遍級的預告片。

接近電影映映，市場宣傳攻勢見諸報端。廣告有兩種佈置，大幅顯示廣告（display ads）由發行公司投放，著重介紹特定影片並包括將要放映該片的電影院名單；目錄廣告則列出我們全部電影院的播放時間，此類廣告由放映商出資投放。目錄廣告的費用出自我們的廣告預算，一般會每周都占用同一報紙版面，但如果我們的廣告包括某片的宣傳標語，這時情況會有所不同，放映商會承擔製片機構製作電影片頭的部分費用，這種形式叫做合作廣告。作為我們對發行公司的部分融資承諾，我們的合作廣告出資將從每周的

票房收入的中扣減。

一般來說，院線與地區級承包商簽訂協定，由第三方運輸公司運輸印刷品和預告片。當一部影片到達電影院時，發行公司的預告片通常在拷貝的最前面。影院經理往往會把不同製片公司的其他預告片拼接在一起，藉以介紹該電影院將要放映哪些影片，我們自己的公司介紹和第三方的廣告都會被加進去。

車體廣告則是九〇年代中期，當電影產業開始尋求附加收入時出現的，當這個概念對美國觀眾還屬新鮮時，歐洲觀眾已經享受幾十年了。放映商會選擇吊人胃口的預告片，但也知道放映耗時的廣告和預告片，有降低觀眾的觀影體驗的風險，因此，多數電影院放映廣告片作為消遣。因為商業廣告片不和發行公司分帳收入流，放映商會仔細把它們與電影預告片分開，因為電影是我們產業的命脈。

一旦電影上映，票房收入會被傳到總部，以便我們瞭解每個影片的收入情況。然後我們公司向尼爾森票房跟蹤機構（Nielsen EDI）上傳票房收入，由它向媒體和片廠公布結果。

一年兩次，放映商與發行商、版權銷售商在產業大會上相見：三月在拉斯維加斯的西部電影博覽會，秋季在奧蘭多的東部電影博覽會。發行商大多在東部電影博覽會進行新片的宣傳，偶爾也會在西部電影博覽會進行，有時會在明星、導演和製片人參加的午餐或晚宴上放映一段或整部電影。這兩次大會都會備有食品、產品陳列、影院設施、座位以及任何其他電影院中必備的東西。

放映中最激動人心的趨勢是體驗豪華場所，先驅者是威秀娛樂集團於二〇〇〇年在澳洲開設的Gold Class頂級影廳。在全美娛樂公司，我們在很多年前就開始進行升級工作，我們相信即使比不上電影本身出眾，我們努力提供給大眾的體驗也同樣具有魅力。我們的觀眾變得越來越挑剔，要求高而且缺乏耐心，我們打算用高標準服務來滿足人們的高預期，包括預留座位、網上訂票、服務台和其他便利設施。

這些促成我們於二〇〇一年進入洛杉磯市場。我們在靠近聖地牙哥（405）高速公路的霍華德休斯中心的普羅莫納德設立豪華影城。影城包括十七個現代化的放映廳，配有體育場座椅、數位音響、三個貴賓廳、安裝皮椅，設有貴賓服務台，提供保留座位和禮賓服務。在貴賓廳看電影門票稍高一些，但我們所有普通票的觀眾也都能得到高品質的服務，電影院裡有酒吧和休息廳提供各種馬爹利酒和輕食。還有一個放映廳，叫做「中央舞臺」，在電影開始前提供現場娛樂表演。影城裡的IMAX廳，安裝洛杉磯最大的IMAX銀幕，這個放映廳備有後窗字幕（Rear Window Captioning）和可選電影片

段錄影功能。

二〇〇二年，我們在費城開設了另一家豪華影城，賓州大學是我們的合作夥伴。電影院裡有一處休息廳，為學生們提供咖啡、報紙、雜誌和免費上網服務，媒體屋則播放學生電影和動漫作品。除此以外還有一個酒吧，和複雜一些的休息廳提供電視和其他娛樂活動。這種定制的設計體現了我們服務各種需求的目標，我們在長島也建立了一座豪華影城，並有其他幾座在開發中。

與其他零售工作一起，技術使得放映商在優化流程，和降低勞動成本的情況下為觀眾提供更多新產品和服務。觀眾可以通過網際網路用信用卡購票，門票可以在電影院領取或在家中列印，三家主要的網際網路公司是戲票網、電影地帶和凡丹戈舞蹈網站。全美娛樂公司、艾姆希影院和好萊塢媒體公司參與戲票網的建立。現在大多數影城都有自動櫃員機提供從買票到取款的多種服務，在減少票房工作人員的情況下依然能滿足不同觀眾的需求。

現在談論最多的電影院革新之一是數位放映。製片廠有了數位放映獲益頗多，他們可以節省大量印刷和發行的費用，放映商一直很支持，但不願輕易跟進。我們認為製片廠是主要受益者，放映商也許能夠用數位技術通過衛星，在白天或其他觀影人數較少的時候為觀眾提供靈活的節目選擇，但靠這種方式獲得收入的能力尚待證明。然而製片廠已經集中起來成立了一家叫「數位電影組織」的公司，來探索數位放映的標準並研究商業計畫。放映方必須謹慎對待這一變革，因為尚有太多未知；數位設備的一大優勢在於它能夠輕而易舉編輯廣告和其他節目，比如體育比賽和音樂會。在經理辦公室的觸碰式螢幕上，我們可以為某個放映廳編輯全天的節目和廣告，增加了廣告和其他內容播出的彈性。

向數位放映的轉變將是緩慢的，必須形成標準並確保能夠經得起繼之而起的新技術衝擊，那種消費者在電腦升級時遇到的困境是我們要避免的。靠衛星傳播數位產品可以減少盜版，並可以利用網際網路和衛星技術給電影產業帶來迅速的和廣泛的影響，數位放映趨勢因其確有前途所以是不可阻擋的，但必須利用得恰當。

放映商面對必須使自己與競爭對手差異化的挑戰，挑戰或是來自另一個放映商或是人氣正逐步上升的家庭娛樂方式。成功的關鍵在於我們是否能夠為觀眾提供新鮮的、刺激的、身臨其境的那種如癡如醉的體驗，而這種體驗只有在電影院中才能得到，提供給我們的觀眾最大的享受。

獨立放映商
THE INDEPENDENT EXHIBITOR

作者：羅伯特・萊姆勒（Robert Laemmle）

他所擁有的萊姆勒精品藝術戲院公司是洛杉磯地區的劇院連鎖公司，擁有三十九個放映廳，專門放映第一輪的外語影片、美國獨立製片電影和優質的好萊塢影片，它還為南部和西南部十六個放映廳提供租賃服務。萊姆勒擁有加州洛杉磯大學的商業管理碩士學位，法國政府也為他頒發過藝術證書。

> 區域縮小的後果是，即使城市整體票房收入增加（發行商高興），但每個電影院的收入減少（放映方受擠壓）。

　　萊姆勒電影院始建於一九三八年，由洛杉磯的九家電影院共三十九個放映廳組成。一九九九年，我們在帕薩迪納建起娛樂城７，二○○一年，我們在加州增加了洛杉磯的費爾法克斯３和西山的秋溪７。這個組織的成員有我、我的兒子葛瑞格和我的外甥傑·雷斯波姆，加上負責管宣傳、公共關係、廣告、網站（www.laemmle.com）維護和其他雜項工作的九個辦公室人員。

　　我們的電影院劃分為：首選的首輪電影院是西好萊塢的日落５、西洛杉磯的皇家、比佛利山莊的音樂廳３、聖塔莫尼卡的莫尼卡４和費爾法克斯３。社區電影院有帕薩迪納的娛樂城７、恩西諾的市中心５、西山的秋溪７和洛杉磯市中心的格蘭蒂。我們在電影院裡首先放映外語影片和藝術類特色片，只有格蘭蒂通常放映首輪的好萊塢電影；如果沒有「好的」好萊塢電影可放，我們就放外國電影（多數電影發行公司用好這個詞形容賺錢，我的這個好指的是品質）。

　　九○年代，幾家放映商開始建設大型影城，從十二個放映廳到三十個放映廳不等，位置往往在其已有的盈利電影院附近。但這些嶄新而成功的影城像吸塵器一樣，把客源從老電影院吸走，但放映商還要承擔老電影院的長期租金，結果陷入財政困難而尋求破產法保護。重組後的企業從原有導致虧損的租賃合約中走出並逐步強大，這麼做的結果是地產所有者們被留在沒有放映商、空空蕩蕩的電影院裡。我們的兩家電影院——費爾法克斯３和秋溪７就是原租賃合約解除後被買下的。

　　在洛杉磯幾乎沒有為故事片投標的，多數交易是討價還價的結果。所

有大城市被分成若干個區，即代表電影觀眾的人口中心。在放映電影的協議中，一家電影院為減少競爭會要求在其他區的電影院中不放映該片，現在隨著院線的增加和人口密度的自然移動，區域的面積在縮小，區域縮小的後果是，即使城市整體票房收入增加（發行商高興），但每個電影院的收入減少（放映方受擠壓）。

回顧一下我們的業務標準：我們不和大的院線積極競爭，相反的，競爭對手拿到他們想要的影片對我們是有利的，這樣一來，我們就可以去和那些願意在我們的電影院上映的影片談判。同時，我們也有一個上映電影的標準，如果我們感覺那是一部好電影的話，租金自然就會好，我們會幫助其通過我們的宣傳賺錢，我們在推廣影片的付款方面聲響良好。我們在洛杉磯的連鎖電影院是理想的特殊題材影片放映地點，特殊指美國的獨立製片、非美國英語獨立製片、藝術片和外語片。過去，小發行公司會把這些影片給藝術劇院；今天，由於發行公司的整合，大片廠從特殊片到大片都會出品。當他們出品特殊題材電影時，他們希望在我們的電影院和周圍的電影院中放映。（當日落5放映《天才一族》時，它是西海岸放映該片最賺錢的電影院。）

特殊題材影片的製片廠包括佳線、福斯探照燈、米拉麥斯、派拉蒙經典、索尼經典和環球福斯。這些品牌都帶有他們母公司的影響力，也是不錯的特殊題材影片出品地。當他們其中一家設定某片的全國發行日期後，這經常是有限發行，他們會協商在特定日期、在選中的城市中最好的電影院放映。然後一些相對小的、獨立的發行公司，如獅門、獨立電影公司、新市場和片場47等公司按照順序放映。有時特殊題材電影會進行小範圍發行（二到五十家電影院），然後變為有限發行（六百個放映廳），再在票房的勝利下擴張。有兩部電影就是從特殊題材發展起來的，一部是《莎翁情史》，一部是《臥虎藏龍》。

有許多獨立發行公司承接特殊題材電影，有的承接一個、有的承接幾個。我們認識他們，他們也都認識我們，有時當我們知道他們得到某部片子的國內放映權會立即聯絡他們，有時是他們找我們，讓我們去看一部新片子，然後看我們是否願意在電影院上映。我們也通過電影產業和其他報紙、電影節、私下放映等途徑尋找還沒有敲定發行協議的特殊題材電影。事實上，我們對我們所喜愛的影片推廣起了不少幫助。

最近從一個製片廠的特殊題材部門得到的一個外國電影合約，規定了最少的條款和最短的播出時間。它在電影院房屋補貼的基礎上按照「九一比」分帳。第一周是70%，第二周60%，第三周50%，第四周40%，然後是35%，像這樣的條款是針對最重要的特殊題材影片。

面積法使發行公司在影片失敗的情況下還能受到保護，而「九一比」同

樣保護發行方的利益。例如，如果影院在「九一比」下，一周收入是四萬美元，60%的面積，五千美元房租。四萬美元收入減五千元房租，然後把餘下的三萬五千美元用九一比來分配，三千五百美元給影院，三萬一千五百美元給發行公司；與60%面積比較，兩者有何不同？四萬美元的60%是兩萬四千。既然電影的固定租金是三萬一千五百美元，是四萬美元的78%，或者說比面積法高出18%，在使用「九一比」的情況，電影院必須比面積法支付更多錢給發行公司。

在廣告方面，發行公司支付大筆的市場宣傳費用，因為電影上映會引發眾多市場，如DVD、電視和錄影帶方面的收益。在合作廣告形式下，電影院只提供幾百美元作為支援。

分攤費用對於一個電影院來說，包括工資、電影院設備租金、維護、保險和廣告。廣告是電影院的固定支出，零售活動在放映好萊塢電影時的利潤要比特殊題材電影的利潤好，在大型影城裡，只要設一個零售櫃檯就能服務多個放映廳而且一直營業。有時放映好萊塢電影的電影院願意給70%甚至80%面積條件來獲得「爆米花電影」，然後他們靠著在零食櫃檯上獲利。一袋爆米花比起市售的標價大概有75%的漲幅（這個價格沒有計算運營這個櫃檯的成本），零售對於我們的影城來說越來越重要，已經成為特殊題材電影院的重要收入來源。

一旦我們就某片達成協定，我們會在幾家電影院同時放映預告片，另外，全幅或節錄的海報和宣傳品會散發出去。我們也利用自家網站向目標觀眾宣傳，我們有自己的網路管理員更新網上的影片內容、上映時間、電影院照片和工作消息、電子報訂閱、禮品券和我們的聯繫方式等。這些代表著直接的客戶回饋，我們重視每一條留言。

在電影院的每日工作中，時有小意外，如空調系統失靈、管道問題、放映或音響設備故障、顧客投訴或員工問題。另外每天擠滿日常工作、每天都要為下一步的工作而籌畫。

放映商有一個一定要說的不滿，是針對報紙廣告政策的——報紙對電影廣告的收費高於其他的廣告。那種認為百貨公司付得起報紙的整版廣告，而電影院付不起的觀念是錯誤的，這種做法是歧視性並應該被捨棄的！這種情況起源起某些藝人做完廣告以後不付帳單，而且離開城市溜之大吉。今天，電影院就座落在這裡，為當地經濟做出貢獻，現在是糾正這種錯誤作法的時候了！

今天由於戲院網絡的擴張，獨立放映商的生存環境更加困難，有些獨立放映商被大的影院網收購了，還有些是臨近地區的新電影院，導致供過於求，收入減少威脅當地獨立電影院的生存。獨立發行公司一定要支持獨立

放映商的存在，因為它們的生存是相互關聯的，影院網只上映適合他們的影片，而獨立放映商願意放映獨立發行公司的影片。

在海外，隨著多廳型電影院帶給主流影片和特殊題材影片更多的收入，放映商正在蓬勃發展。這對於特殊題材影片市場來說，尤其是個很健康的改變，因為特殊題材影片在海外能賺得比美國更多的毛利。《一路到底—脫線舞男》就是一個很經典的例子。

在美國，對於獨立電影人而言，特殊題材影片依然是一個重要的練習領域，他們也常常跨足主流的電影製作。史蒂芬‧索德柏和柯恩兄弟就是獨立電影製作人成功跨到更廣觀眾群的好例子。

沒有一篇談論影片放映的文章可以略過數位放映不提。在二〇〇年夏天，我們受邀參加一場數位電影試映會，那是米拉麥斯在日落5的其中一個放映廳為《理想丈夫》這部電影裝設了數位放映設備，這部電影也同時在其他放映廳以35釐米的電影膠片播放。你很難去注意到這兩種播映形式有什麼不同。然而數位放映將會被延遲，直到每單位的花費（現今而言約十萬美元）能夠被降低到經濟上可行的金額。

最後我想談論的是，在海外好萊塢擁有兩個優勢要素會使得外語片受到排擠。首先，在許多海外市場（包括法國和義大利），美國影片的觀眾正在增加，而本土的電影卻票房蕭條，這打擊了本土影片的製作，連帶的就更少影片能夠打入美國市場；再者，好萊塢吸引了許多來自世界各地的電影製作人才，他們出身自自己的國家，之後卻到好萊塢拍攝好萊塢電影以繼續他們的職業生涯。這或許是不可避免的，電影製作者有權享受他們作品的成功，而這通常意味著，他們得透過由美國出資的電影以取得更廣大的觀眾。然而這對於從幼苗開始培育他們的本土電影工業來說，卻是不樂見的。

家庭錄影帶
HOME VIDEO

家庭影像業務
HOME VIDEO BUSINESS

作者：班傑明・菲恩高德（Benjamin S. Feingold）

　　哥倫比亞三星影業集團營運總裁；該集團隸屬於總部設在美國加州庫維市的索尼電影公司。菲恩高德負責索尼電影公司全部影視娛樂方面的決策。此外，菲恩高德還是哥倫比亞三星家庭娛樂公司的總裁和首席執行官，該公司負責索尼影視娛樂公司全世界的家庭娛樂業務，在其領導下，哥倫比亞三星家庭娛樂公司和索尼公司一起，堪與東芝以及華納兄弟比肩，均屬於投放DVD格式的成功者，躋身於世界前列。菲恩高德還是索尼電影數位製作公司總裁；該公司由DVD中心、高清中心、後期製作部和全球產品推廣部幾部分構成。在加入索尼影業之前，菲恩高德曾於紐約的凱壽律師事務所擔任公司法的律師。菲恩高德以優異成績畢業於布蘭德斯大學，在加州大學黑斯廷斯法學院獲得法學學位，並於倫敦政治經濟學院獲得經濟學碩士學位。

一年後，DVD在歐洲推出，而所有的製片廠認識到此格式的普及只不過是時間問題。

　　儘管家庭錄影帶只能在電影院放映四到六個月後開始販售，但卻是一部電影所產生的最大收益流——比電影院方面所帶來的收益流還要大。但是在早期，電影高階主管者們對讓消費者擁有家庭錄影帶這一產品是持抵制態度的，因爲從歷史角度來看，影片一直是被拿來發放許可的，而不是被用以出售的。

　　各大製片廠勉強接納了新的家庭錄影帶格式，把它作爲一項業務措施加以開展，很少有製片公司孤軍挺進，多是幾方攜手結伴而行，哥倫比亞三星家庭娛樂公司就是一個例子。八〇年代中期，美國無線電公司—哥倫比亞家庭錄影帶公司就是由哥倫比亞電影公司和美國無線電公司合資建立的。那時，沒人知道這一嶄新的預錄產品業務將會被電影，還是會被電視節目所統領？這將會是個出租市場還是銷售市場？或者說根本不存在任何市場？這一計畫旨在讓隸屬於美國國家廣播公司的美國無線電公司提供電視節目，讓哥倫比亞電影公司提供電影；由於兩家公司分攤管理費用，即使計畫失敗，對於任何一方來說都不會造成太大的損失。在此之前，一九八二年成立的三星電影公司就是由三家企業合作建立的，三方各有各自的收益流：哥倫比亞電影公司負責院線發行，哥倫比亞廣播公司負責網路電視發行，HBO頻道負責付費電視節目。三星電影公司向美國無線電公司—哥倫比亞家庭錄影帶公司提供產品——儘管一些錄影帶最初是由哥倫比亞—福斯發行的。哥倫比亞—福斯是率先出現的一個商標，是早期家庭錄影帶合夥經營的又一個例子（有關家庭錄影帶的更詳盡的歷史內容，請參閱保羅·斯威廷的文章《錄影帶零售商》）。

　　今天，家庭錄影帶市場已經成爲一項蓬勃繁榮的業務，發行商們已經從

合夥品牌轉向屬於他們自己全權所有的品牌了。

關於這究竟會是一項出租業務，還是一項銷售（購買）業務的問題，隨著時間的流逝已經由市場做出了回答。隨著電影製作成本和行銷成本的提高，價格也隨之升高。由於供應商提高了預錄家庭錄影帶的價格，於是出租市場便出現並發展起來。八〇年代屬於一個增長時期，在八〇年代末期，銷售市場開始發展，唯獨迪士尼是個例外。當時，製片廠的發行者們對錄影帶的銷售並不那麼感興趣，因為從定義上講，銷售是一項龐大的業務，需要複製、包裝、運輸、商品追蹤等等大量的發行細節。那個時候，製片廠往往通過中間商，像嘉年華、韓德爾曼、安德森銷售公司和英邁公司等來進行錄影帶產品的發行。到了九〇年代，先是由華特・迪士尼的動畫片系列家庭電影的強勢產品所引發帶動，繼而由華納、哥倫比亞和福斯公司引領的針對無兒童家庭而專門拍攝電影的策略刺激下，家庭錄影帶業務的銷售開始以兩位元數的速度飛速增長。

與此同時，索尼在自己位於東京的研發中心，正在探索找出新一代的壓縮媒體，其他如松下、東芝和先鋒這樣擁有專有消費電子業務的公司也都在不斷地進行研究。某些負責人承認，VHS（家用錄影系統）業務已經日趨成熟，新格式的研發已經開始。

由華倫・李貝法布（華納家庭錄影帶公司總裁）為首的一部分人，以及我本人都相信，需要有一種全新的數位化產品來與衛星電視和數位電視抗衡，而且這種產品很快便將面世。華納公司與多個消費電子公司訂立了協定，並和東芝公司緊密合作。那時候，東芝公司尚擁有時代華納娛樂公司的部分股份。一九九五年和一九九六年，索尼、松下和東芝公司的代表來到洛杉磯，就有關要求和相關標準與負責家庭錄影帶和電影的負責人進行了會談。很快，一場聲勢浩大、以創造最佳系統為目的的競賽全面展開，因為只有一套系統將在消費電子產業獲得採用（以避免出現七〇年代VHS與Betamax對抗的情況）。

對於我們而言，之所以同索尼公司合作是看重它在開發新格式方面的專門技術。索尼購買哥倫比亞影業的原因之一，則是為了促進消費性電子產品硬體，和受版權保護的軟體之間的協同增效作用。早期研究不同於鐳射裝置和壓縮技術的一個重點，就是能否將標準長度的電影容納在一種具有成本效益的格式當中。該模式的平台來源於CD音訊技術，其核心專利權由飛利浦和索尼共同擁有。索尼堅決認定橫向相容性——也就是高級的碟片格式必須和現有的碟片格式相容（換句話說，也就是DVD機必須能夠播放CD），努力加強和消費者之間的聯繫，而不必迫使老一代的庫存報廢。出於這個原因，所開發出來的DVD和音樂CD以及VCD（亞洲的一種視頻格式）是相互相容的，全

部能夠在配有DVD光碟機的電腦上播放。

我們對軟體的要求包括，單面必須能夠容納一部時長兩個半小時的影片，還包括家長保護鎖和防盜版保護。同時，我們還期望DVD可以容納附加的幕後花絮，適用於多聲道的五條不同音軌、電影製作者的評論、多種語言配音，以及有空間容納多至六種語言的字幕，以便於在國際市場上發行。

在等待這種新格式面世的這段時間裡，我們仔細審查了我們的影片庫，對原始拷貝進行清理，並進行高清晰度的轉換，這樣，索尼娛樂公司所擁有的電影就能以盡可能優異的品質在DVD上進行觀看。我們還建立了編輯中心，對我們的電影進行壓縮，這需要我們和索尼研發中心緊密合作，因為在那時，還沒有這樣的硬體和軟體。

最終，形成了兩個陣營：索尼／哥倫比亞—飛利浦和東芝—松下—華納。到一九九六年，雙方做出了讓步，各自從自己的專利權中拿出一部分引入新格式，第二年，也就是一九九七年的四月份投放市場。

百思買、電路城公司和好傢伙這樣的零售商都對DVD十分看好，並且迫不及待準備出售DVD播放器，將其視為新的收益流，並將DVD播放器看作是家庭錄影帶的奠基石，從而他們就可以出售DVD周邊的一系列數位產品——電視機、衛星接收器以及揚聲器系統。但正當格式之戰平息下來，DVD準備投放市場之際，DivX——一家持有有條件播放技術的公司，向電路城公司兜售了這一概念，於是電路成公司便打算出售DivX機（一種DVD機，其特點是有條件接入，可以播放有許可權的DVD）。可是還不到一年，DivX公司解體，在給電路城公司造成巨大損失的同時，反而提高了百思買連鎖的競爭力，因為百思買從一開始就是DVD（而不是DivX）的支持者。

作為一九九七年四月推出DVD的一方，哥倫比亞三星家庭娛樂公司很清楚，每個月向市場投放三到四部新影片至關重要，並且還要在不錯過發行日期的情況下，盡可能多加入一些增值花絮。由於這是一種全新的格式，因而，提供一條可靠穩固的產品流，從而刺激消費者從口袋裡掏錢，花上四百到五百美元購買DVD播放機是關鍵所在。

一九九八年一月《空軍一號》第一個十萬件的訂單，是我們獲得成功的一個最初指標。運送超過五萬件鐳射影碟是從來沒有過的事，這件事情讓我們知道了：在過去九個月的時間裡，我們對於鐳射影碟業務沒有給予足夠的重視。開展這項業務已經有八個年頭了，我們才知道手中的東西炙手可熱。在DVD亮相後的頭六個月裡，只有華納和哥倫比亞這兩個公司有此格式的影片，一年之後DVD在歐洲推出，所有的製片廠認識到此格式的普及只不過是時間問題。

DVD還包含有一種並行的輸入控制技術，叫作「區域碼」，讓某一特定

區域購買的DVD只能在該地區購買的機器上播放；在澳洲（區域2）購買的DVD，在美國（區域1）購買的播放器上就無法播放。區域碼技術的開發旨在保護不同國別之間國際影院的發行和錄影帶窗口，強制實行版權管理。

其他與消費有關的問題還有DVD發行時機的掌握和價格。VHS電影的行業慣例通常是只能在影片發行日期才能開始出租，六個月之後，也就是在出租商收回用於出租盒帶上的投資之後，再給用於出售的商品定價。我們決定在消費者接觸到VHS的第一時間，亦即VHS僅供租賃的時候便開始出售DVD。DVD的另一基石是通過低定價來刺激購買，DVD出售的零售價在十九點九五美元到二十四點九五美元之間，近似於VHS的出售價，而消費者要想購買VHS還得等上六個月。這樣一來，消費者便有了更多的選擇：可以以低價購買時下最新的、品質更佳的DVD，或者租賃DVD或VHS，或者等上四到六個月購買VHS。這就刺激了消費者們購買DVD的慾望。畫面和聲音品質均有提高，價位又低，而且還包含增值花絮的DVD受到了消費者們的歡迎。

今天，DVD是一種獲得巨大成功的格式，也是有史以來最快被採用的消費電子產品。一部熱門影片頭一周DVD的總銷售額超過首周影院總票房，錄影帶／DVD的淨收入超過票房收入的情況屢見不鮮。

為了製作DVD，我們要將影片（和增值花絮一起）轉換成數位線性磁帶，這一過程我們稱之為編輯（指將文字、圖像、聲音、動畫資料進行編輯，並統合在一起的作業）。在這個過程中，要添加索引（各章節之間的導航），花絮被輸入編碼器，轉換成數位帶。數位帶被送到加工廠，在那裡製成玻璃基板，用玻璃基板壓出一張樣品DVD，提交給我進行品質控制認可，然後返回加工廠完成幾十萬（如果不是幾百萬的話）件貨品的訂單。

壓模的過程，也就是通常所說的複製，和音樂CD的製作差不多。事實上，在家庭錄影帶發展早期，有一小段期間，那些擁有音樂公司的製片廠（索尼、華納和環球）要比沒有音樂公司的製片廠占有優勢，因為在一般情況下，要想適應家庭錄影帶製作，只要對音樂製造設備進行擴充就可以了。壓模之後，DVD的包裝過程，包括給每件貨品加印精密的源標籤，這就相當於商店裡的防偽標籤，旨在防止偷竊，因為零售中偷竊行為的發生率非常高。接著附上圖片，把DVD包裝好，加上收縮薄膜外包裝。對於那些直接運輸到店（不通過批發商或零售連鎖配送中心）的客戶，貨品在出廠前就被加上條碼和標價條，這樣就能直接拿著它們到收銀台結帳了；商店需要做的只是將貨品從包裝紙箱裡拿出來擺在貨架上。VHS的製作要經過不同的加工廠，所以它的生產過程要比壓模DVD耗用的時間長。

讓我們列舉一組數字。假設一張新發行的DVD零售價為十九點九五美元；那麼批發價大約為十七美元，商店從中可以賺到將近三美元，製片商發

行商用於製造、行銷和發行該產品的費用大約為三到五美元。發行商保有餘額，並連同影院、電視以及其他收益一起計入總收入，用於抵消影片的成本，包括影片的製作和行銷費用，以及主要人員，如演員、導演、製片人的利潤分成。

定價隨一部影片的壽命變化。對於零售商來說，新發行的影片利潤率往往偏低，老片的利潤率則偏高。新片利潤率較低，但銷售量比老片要大，從而使零售商獲利；隨著產品壽命的延長，銷售量走低，批發價下降，但是給零售商帶來的利潤則有所增加，因為隨著時間的流逝，我們的生產和發行成本逐漸下降。如果一部老電影批發價為八美元，零售價為九點九五美元，則可獲利兩美元，零售商的利潤率為25%，這比投入十七美元獲利三美元，約18%的利潤率高得多。所以零售商在老產品上獲得的利潤率比較高。

近來，出現了一種與VHS的行銷模式相似的DVD行銷模式，類似百視達和好萊塢這些零售商店的收益分享。在DVD租賃業務上，商店會為每件貨品付給我們一個最低金額，外加每次出租和出售交易的部分收益。由於大部分特別吸引人的VHS影片總是售空，消費者對影音出租店貨品不全的抱怨催生了收益分享這種模式。傳統的VHS業務模式給零售商開出的批發價比較高，從而限制了他們在店中存放出租商品的數量。要知道，那個時候沒有租金收入分享這種模式，這方面的收入全部留在商店這一級。於是，像百視達這樣的零售商和發行商一起找出了收益分享的雙贏辦法：降低批發價格，商店一開始只需支付一筆最低購買費用，所以樂於大量儲存新片，消費者可以租到他們喜愛的影片，發行商則根據一致達成的方案分享每次出租交易的收入。在我們推行收益分享的同時，也就是一九九七年末，DVD業務正在開創，在我看來是利弊互見。

目前，哥倫比亞三星家庭娛樂公司80%到85%的業務是直接針對零售商的，沒有批發商或是超市批發商這類中間商的參與。零售商大體上分為兩類：租賃和銷售。大型出租連鎖店包括百視達、好萊塢影像、電影廊、羅格斯影視、影視帝國（加拿大），設在超市連鎖店裡的出租專營店有克羅格和巨鷹；小型連鎖店有高塔音樂和家庭影城。這些連鎖店也會拍賣店裡用舊了的貨品，但他們85%的收入來自於家庭錄影帶和DVD的出租。銷售業務主要集中在大型連鎖超市，如沃爾瑪、塔吉特、卡瑪特、好市多、山姆會員店、好市多和埃姆斯；消費型電子產品連鎖店，如百思買、電路城和好傢伙，以及錄影帶專賣店，如音樂岸、穿梭全球和維珍。超市有租有賣；有的連鎖店僅提供出租服務，另外一些只有出售業務，還有一些兩者兼而有之。

我作為哥倫比亞三星家庭娛樂公司的總裁和首席執行官，要對市場中一部影片的院線表現進行追蹤，以便為院線發行後三到六個月之間開始的家庭

錄影帶發行或是投放出租市場做好準備。

對於一部像《蜘蛛人》這樣重要的影片，家庭娛樂部門早在院線發行一年之前就開始運作了。要給《蜘蛛人》安排一支專門的攝製組，造訪拍攝現場，捕捉用於製作DVD幕後花絮部分的題材。要與院線發行宣傳合作夥伴，如電信公司辛格勒無線（美國最大的行動通訊公司）、食品公司（蜘蛛人有他自己的家樂氏穀類食品）以及速食連鎖店（美國東南地區的哈迪斯和西密西西比的小卡爾斯）開展交叉宣傳。這些協定從訂立到兌現需要很長一段時間來落實到位，一旦院線發行日期確定下來——二○○二年五月三日，時鐘就開始滴答作響了。讓人高興的是，《蜘蛛人》創下了歷史上最高的首映周末票房，上映三天總收入超過一億兩千三百萬美元。

家庭錄影帶一發行，我們就通過電子手段對交易情況進行追蹤，每天都可以通過電子資料聯通和網際網路追蹤八大零售商的銷售數字。這種即時性讓我們決定是否配送更多的貨品，以及要配送至何方。今天，我們直接向兩千九百家沃爾瑪商店配送貨物，一周用卡車發送幾十萬件。由於我們通過電子手段追蹤各個連鎖店的錄影帶或DVD的銷售情況，因而能夠自行生產和發送新貨品。現在看來，這真的是一項複雜精密的業務。

我們要求「月結30」（Net 30）支付，也就是在銷售三十天後結算貨款。但是我們可以給一些零售客戶特別優惠，如果他們大量進貨，就允許他們晚一些進行結算。正像前面所指出的那樣，我們80%到85%的家庭錄影帶業務是直接把帳單開給連鎖店的；其餘的則是向英邁公司和虛擬產品開發公司這些發行商結算，他們會給自己的零售客戶開出帳單。

我們資料庫裡的商店資訊來自大型零售商，他們是唯一與我們建立這種聯繫的客戶。我們的推銷規畫部門對資料進行分析：因為消費品味是不斷變化的，某些影片在一些市場中賣的可能要比另一些市場好。根據分析的結果隨時對商店的訂單做出相應的調整，這就是通過使用資訊系統，提高供求效率的一個生動例子。

在哥倫比亞三星家庭娛樂公司，有一支專門的銷售團隊就新發行產品的訂貨與零售商進行洽談，這支三十多人的銷售力量要實地作戰，走訪大大小小的零售客戶；另外還設有推銷規畫部門，他們的任務一個是對銷售資料進行分析（如前面所提到的），一個是分析當前的競爭態勢，不同價格點的銷售速度以及新銷售店和租賃店的衰減曲線，從而決定是要進一步降低價格，還是要廉價促銷用於出租的貨品。

市場行銷部門分為貿易行銷（現在主要是基於網際網路）和客戶行銷兩個部分，為產品的發行做準備。貿易行銷團隊負責向店主宣傳我們即將推出的產品；客戶行銷在消費者中和銷售點進行廣告宣傳，例如在沃爾瑪、百思

買和塔吉特這樣的商店，亞馬遜網站，以及在廣播電視、出版媒體上一波一波進行展示。像《蜘蛛人》這樣的大製作電影，其廣播電視宣傳活動動輒斥資上百萬美元，包括黃金時段的全國廣播電視網和主要的有線廣播電視網，類似於院線發行的宣傳攻勢。

在行銷方面還有一支DVD創作團隊，發揮著DVD製片人的作用，與導演或其他跟附加花絮創作有關的人員協同合作。他們檢查DVD篇章清單，以及光碟片上電影以外的所有東西，如評論、幕後製作花絮、小遊戲、電影劇本或其他內容。

生產部監管貨品的生產和配送，負責處理上千家商店的數千份訂單的細節，這是包裝類產品業務的核心；對在時間上具有敏感性的產品供應由DVD業務營運部門進行追蹤，確保在最恰當的時間發貨——既不能太晚，但也不能太早，如果時間過早，任何零售商都沒有多餘的空間擺放這些貨品。

製片廠以外的產品由採購和製片團隊負責商洽，通過第三方進行院線發行，並通過我們的幕寶電影公司以及透過家庭錄影帶和電視發行。通過上述方式運作的產品除了故事片以外，還有表演藝術影片，包括舞臺音樂劇《悲慘世界》、《大河之舞》，太陽馬戲團系列，歌劇《唐喬凡尼》、《蝴蝶夫人》，以及兒童片《大熊貝兒藍色的家：上廁所時間》、《龍的傳說》等，像《大熊貝兒藍色的家：上廁所時間》、《龍的傳說》這樣廣受歡迎的節目總收入可達四百萬到五百萬美元。

我們在海外七十二個國家都有交易，通過在日本、韓國、澳洲、紐西蘭、英國、愛爾蘭、比利時、荷蘭、法國、德國、義大利、西班牙、巴西、墨西哥的子公司自己發行產品；此外，我們還通過特許製作公司或其他製片廠的合資公司進行發行，各子公司每周彙報一次銷售數字。從錄影帶／DVD人均消費的角度來說，英語國家往往是表現最為強勁的市場，海外地區的業務逐年成長，但就像電影院方面的情況一樣，與海外市場增長伴隨而來的是日益嚴重的盜版威脅。擁有版權的發行商們努力保護許可，或出售到任何地方的版權，但是像印度和中國，實際上是100%的盜版市場。

由於可以通過網路非法獲得電影，在網路上提供影片實際上曾一度被發行商擱置，直到通過可靠的加密技術讓盜版問題得以解決。電影產業在開發阻止這種盜版行為的技術方面取得了巨大進展，在被稱之為電影鏈的企劃上，索尼公司與華納兄弟、環球公司、米高梅、派拉蒙進行合作，通過收費窗口在網路上向消費者提供收費點播。

消費者們喜愛DVD，喜愛DVD的高品質和使用便捷，與其他電影消費方式相比，消費者們充分感受到了DVD的價值。在這種驅動下，電影業總的來說正在享受兩位數增長的黃金年代。舉個例子，和買兩張電影票在電影院一

口氣看一場電影，或者與現場觀看體育比賽相比，花上二十美元買一張DVD在家裡欣賞要值得多。家庭錄影帶最積極的使用者是特定年齡階段的一群人（從二十五歲到四十歲），他們不會像青少年那樣，經常在電影首映的周末就往電影院跑，因此家庭錄影帶並不會對院線發行造成損害。一些家庭錄影帶的使用者往往是脫離不開家庭的人，比如有一堆小孩的父母。對他們來說，在晚上看場電影所需要的後勤支援和成本是相當可觀的。因此我對全球的預錄電影業務發展充滿信心。

錄影帶零售商
THE VIDEO RETAILER

作者：保羅·斯威廷（Paul Sweeting）

《視頻商業》雜誌和《綜藝》的記者、專欄作家，曾撰寫過大量對傳播媒體有廣泛影響的金融、監管、法律和立法方面的文章。斯威廷畢業於華盛頓的哥倫比亞大學。自一九八四年以來，他的筆觸及娛樂產業的各個方面，並曾在《公告牌》、《紐約郵報》和《音樂周刊》（在英國）任職。從一九九二年到一九九四年，他負責對頗具影響力的調研公司奇爾頓調查公司的娛樂業調研進行監督。

> 亞馬遜網站，從網路出售圖書起步，時至今日，已躋身全美最大的VHS和DVD零售商之列。

家庭錄影帶市場的開始純屬意外。

當索尼公司於一九七六年推出第一台Betamax磁帶錄影機的時候，誰都沒有預見到會出現一個電影的預錄錄影帶市場，最起碼所有的好萊塢製片廠都沒有這樣的預見。事實上，第一台Betamax錄影機最初的用途，是用來錄製三十到六十分鐘的電視節目，以便以後重放（那時的Betamax錄影機只能錄製和播放每捲時長一個小時的節目，尚不足以容納一部好萊塢電影）。

兩年之後，隨著錄影帶容量的增大，從電視上錄製整部電影成為可能。電影製片廠開始感到恐慌，害怕散布廣泛、在家錄製的電影和其他節目會毀掉電影業。一九七九年，環球製片公司和華特‧迪士尼公司在聯邦法庭對索尼公司提起訴訟，指控Betamax磁帶錄影系統是版權侵害的原因之一，要求法庭禁止在美國進口和出售Betamax。製片廠們還在國會開闢了第二條陣線，要求立法者對在美國出售的全部錄影機，和空白錄影帶徵收一項專門的版稅，用以補償版權所有者因家庭錄製所造成的可能業務損失；而另一方面，在有關家庭錄影帶系統法律和立法戰陷入沒完沒了的膠著狀態的同時，一些新的嘗試卻正在市場領域展開。

效法成人娛樂業——成人娛樂業迅速抓住了家庭錄影帶系統的潛質，為自己的產品建立起了一個新的市場，安德列‧布雷，一家小型錄影帶拷貝廠的老闆，與二十世紀福斯影片公司接洽，希望福斯能夠許可他們的電影以盒式錄影帶的形式發行。一九七七年，福斯同意進行嘗試，布雷的公司，也就是吸引力影視公司，獲得了首批五十部影片的版權，投放家庭錄影帶市場供消費者購買。由於首批產品的成功，福斯公司和吸引力立刻順勢投放了更多的影片。其他製片廠也都紛紛跟進，要麼自己發行影片，要麼仿效福斯和吸

引力，許可獨立發行商進行影片的發行。

接著錄影帶開始在唱片行、書店以及其他任何可以銷售的地方出售，價格一般在五十九點九五美元到六十九點九五美元之間。爲了使這一新媒體對消費者更具有挑戰性，錄影帶分爲兩種相互競爭的格式：BETA（由索尼公司生產）和VHS（由日本勝利公司生產）。由於當時磁帶錄影機的價格不菲，早期錄影帶電影的觀眾是那些比較富裕、樂於花費六十美元或更多的錢把自己想要的片子買下來的顧客，在早年銷售錄影帶電影的先驅者中，最成功的當數紐約的亞瑟·莫洛維思，一九七八年，他把位於紐約時代廣場的一家成人電影院闢出一塊地方，出售各種類型影片的錄影帶，並因此發了大財。

新的轉變

到一九八一年，幾乎所有的大製片廠都參與進來（福斯公司最終買下了吸引力影視公司），更多的消費者選擇了VHS格式，而不是在畫質上更勝一籌的BETA，只因爲VHS可供選擇的影片更多。另一方面，一項規模雖小卻前景光明的業務正在不斷發展，那個時候，少數企業家給家庭錄影帶業務帶來了一個意想不到的轉變。少數經營者敏銳的發現使用盒式錄影帶進行個人觀影這一潛在市場，於是試驗性的從電影公司買來錄影帶，再以一晚五美元到六美元的價格把它們出租給那些有錄影機的人，這樣一來，擁有錄影機的人用不著花費六十到七十美元購買錄影帶也能觀看電影。這類經營者中最突出的要數喬治·艾金森，他在洛杉磯開了一家名叫影音站的錄影帶出租店。基於早期的成功，阿特金森開設了更多的出租店並開始向其他經營者推廣連鎖加盟，結果這些人開設了更多的影音站。到一九八三年，錄影帶出租店雨後春筍般遍布美國全國，這些商店幾乎都是由獨立的業主來經營的，是典型的「家庭式商店」經營方式。

有幾個因素刺激了早期錄影帶出租的發展：開一家錄影帶出租店所花費的資本相對較少，一千平方英尺的店面空間就足夠了；而且那個時候零售店的房屋租金相對便宜，許多傳統零售商受到大規模激增的封閉式大型購物中心吸引，遠離了市中心的居民，留下了許多空房，商業區的店面開發商和房東都渴求租戶；一個中產階級家庭以第二抵押權就可以開一家錄影帶出租店和給店裡進貨，對於無數美國人來說，這成了自己做老闆的入場券。

隨著錄影機銷量猛增，培育出一個數量龐大的新消費群體，他們渴望租賃電影。更好的是，喜歡新奇意味著大多數擁有錄影機的人，都樂於租賃任何能看的節目，這樣一來零售商在進新貨的時候就沒有什麼壓力了。與此同時，錄影帶出租店的迅速發展也把這一新技術推入了與好萊塢衝突的漩渦。

製片公司對於人們在無需支付版稅的情況下從電影出租中獲得收益感到憤怒，於是繼續在立法方面進行努力。然而，按照一九七六年的美國版權法規定，一件作品的合法複製品所有者，除了對其進行複製以外，無需徵得版權所有者的同意，有權用其去做幾乎所有他想做的事情。這和圖書館無需向沮喪的出版商支付費用，就能出租（出借）書籍遵循的是相同的原則，也就是所謂的第一次銷售原則。第一次銷售原則允許錄影帶出租店不必向擁有版權的製片廠發行公司，支付任何額外版稅的情況下出租錄影帶。製片廠能夠看到的唯一收益來自於每捲錄影帶三十美元到三十五美元的批發價格。

出於對這一決定的不滿，製片廠代表們再一次炮轟美國國會，試圖廢止第一次銷售原則，以便他們能從電影出租中收取版稅。起初，製片廠一方在聽證會上獲得了立法者們的支持；但是，錄影帶零售商們開始發起政治性的對抗，組建了一個名叫美國影像軟體業者協會（VSDA）的行業組織，並獲得了消費性電子產品製造商（他們想確保有足夠的錄影帶出租店以刺激錄影機的銷售）和地位更為穩固、組織更加完善的音樂零售商（他們也在試圖涉足錄影帶業務）的支援。隨著立法者們意識到錄影帶零售商幾乎遍布每個選區，VSDA成功擊退了製片廠為撤銷法案所做出的最大限度的努力。

一九八四年，在法律戰線上（與政治戰線相對），美利堅合眾國最高法院對這一衝突做出了有利於索尼公司、而不利於製片廠的裁決。這就是環球公司和索尼公司之間所謂的Betamax一案，該案實際上允許了受版權保護的素材可供家庭錄製，而不需要向擁有版權的製片廠支付版稅（當時索尼還沒有買下一家製片廠）。家庭錄影帶業務的大門從此敞開。兩年以後，國會拒絕採取撤銷法案的行動，製片廠在政治戰線上也已無力回天，最終自食苦果，被迫做出讓步。他們把錄影帶的批發價格從每捲三十美元或三十五美元提高到每捲六十到六十五美元，向零售商預先收取出租收益。在製片廠看來，這是對自己權益的合理分享。這雖然是權宜之計，但卻建立起了此後十五年盛行的錄影帶業務基本運作模式。

新的計算方法

儘管零售商偶爾也會抱怨錄影帶的高價格，但高價格並沒有妨礙為數眾多的錄影帶出租店的增長，從一九八三年到一九八七年，錄影帶出租店迅速擴張。

對於製片廠來說，這一全新的、成功的業務意味著要根據VHS影片的上架日期，對一種影片實行兩種定價策略。那個時候，一般的影片定價高，零售價為八十美元（批發六十五美元），以便刺激租賃；而那些取得過驕人票

房成績、最受歡迎的影片，則要賣得便宜一些，以二十美元到二十五美元（批發價在十三美元到十七美元之間）的「實際銷售」出售，從而鼓勵出售。對於消費者來說，選擇購買還是租借，取決於定價和慾望，這兩方面因素同樣適用於今天的DVD業務。

錄影帶業務的迅猛發展，把其他類型的零售商也吸引到這個市場中，尤其是大型超市，他們發現歸還租借的錄影帶，可以把人們重新吸引到商店來，帶來另一次把商品賣給顧客的機會。八〇年代末到九〇年代初，克羅格、拉斐爾和巨人這類連鎖超市，全部躋身於國內最大錄影帶零售商之列，仗著自身已有上百家店面為基礎，全面占領了他們的服務區。那個時期許多音樂連鎖店，如西部地區的威爾豪斯和塔沃影音店、南部和中西部地區的海斯汀圖書以及東部的山姆·古迪，也確立了自己作為錄影帶零售商的地位，提供出售音樂製品和出租錄影帶的綜合服務。

但是，獨立的錄影帶專賣店依然是錄影帶業務的中流砥柱。到一九八七年，約有三萬五千家店面出租錄影帶，其中包括大型超市、唱片行、便利商店和其他一些非專門的折扣商店。儘管經營錄影帶成本增加意味著，零售商為了收回他在某一影片上的投資，需要更多的租賃周轉，但在應對進貨時所存在的風險方面，零售商們很快便已駕輕就熟。

隨著全新的錄影帶租賃業務快速發展，出現了一個好萊塢在其他業務中未曾享有過的可預期度，從而讓製片廠獲得了意想不到的好處：根據某一影片的票房總收入，估算出要賣多少錄影帶給零售商出租相對容易得多；在製片公司看來，更為理想的是，所有的錢在一開始就先收齊了，不像電影院業務那樣，票房收入要過後才能計算，而且想從斤斤計較的電影院老闆那兒把錢收齊，可能得拖上好幾個月。

隨著需求量的增長，錄影帶的生產成本不斷下降，每賣出一捲錄影帶，製片廠的利潤都會隨之增加。由於每捲錄影帶的製造成本不到五美元，而批發價則高達六十五美元，對於好萊塢來說，錄影帶市場簡直可以說是驚人的暴利。更別說製片廠還給錄影帶找了一個二級市場，又額外增加了一筆意外之財。在某一部出租錄影帶發行六到九個月之後（這段時間足以徹底滿足租賃需求），製片廠發覺他們可以用一個低得多的定價重新發行該片，從而迎合那些想擁有而不是租借該片的消費者。靠著不到二十美元的零售價格，這些再版的錄影帶被沃爾瑪、凱瑪百貨、西爾斯和其他大眾市場零售商搶購一空。一方面，這些零售商想搭上蓬勃發展的錄影帶業務順風車，另一方面他們還沒有準備好應對租賃業務的雙向交流。實際上，製片廠可以兩次出售這樣的電影：一次是賣給出租市場，六個月後，再次賣給出售市場。在聖誕節假日這一銷售旺季，不同類型的零售商都把錄影帶納入到他們出售的貨品當

中，全美多達十二萬家店鋪有錄影帶出售，試圖搶占部分禮品業務的商機。

新玩家

出租市場的繁榮把第三個參與者吸引到遊戲中來：獨立批發商。面對每個月要從各大製片廠、外加數不清的獨立供應商那裡購買新影片這一需要，零售商發現將採購集中到能夠提供一條龍服務的單一批發商是比較省事的做法。這些批發商從製片廠大批購買錄影帶，之後以略高的價格把錄影帶小批量轉賣給各個商店，這對製片廠也非常方便，否則他們就要與兩萬五千個家庭式商店打交道；與之相比，與十五或十六個批發商做買賣要簡單得多，而這些批發商則替他們的零售客戶承擔了信貸風險。批發商做的大部分是跑腿的工作，從零售商那裡爭取訂單，養活他們自己的銷售人員和電話推銷人員。

在一般情況下，零售商按三十到四十五天的付款期付款，也就是說付款限期爲收到錄影帶後的三十天到四十五天。這樣一來，在支付貨款之前，給了零售商回收部分投資的時間，如果某一零售商拖欠貨款，或是因欠帳破產，那也是批發商的問題，也就是風險由批發商承擔，和製片廠沒有關係。

通過合併和競爭，批發商的數量已經大幅度減少，目前全美國總共有五家大型中間批發商，但現今的製片廠越來越傾向與零售商直接進行交易，從而取代中間商，這同樣給獨立批發商們造成嚴重損害。

百視達

一九八七年，百視達是一家總部位於德州達拉斯的影音連鎖店，共有十九家店鋪，年營業額約爲一千兩百萬美元，百視達向創業者出售特許經營權，其範圍甚至達到芝加哥。這些創業者使用百視達的商號進行經營，有權享有百視達進行的廣告宣傳和促銷活動，只需從自己的總營業額中拿出一部分交給母公司，作爲使用商號的版稅。百視達出租店比一般的影音店都要大（平均在四千五百平方英尺），採光更好，管理也更爲專業。

同年，佛羅里達州的大富豪韋恩·赫贊加（他將廢棄物處理公司打造成全美最大的廢品清運公司，積累起大量財富後將公司出售）向百視達投資一千八百萬美元，並很快取得了控制權。依靠赫贊加的領導以及他在理財方面的精明強幹，百視達迅速擴張，三年之後，從一九八七年的十九家店面擴張到超過一千家店。公司在紐約證券交易所出售股票進行籌資，使用這些資金開設新店，或是收購現有商店，將其收編到百視達旗下。

在赫贊加的領導下，百視達成了美國家庭影音領域的新銳。仰仗其爲數眾多的店鋪和龐大的資金來源，百視達可以儲備比競爭對手種類更多的熱門影片，單一貨品的儲存量也更大，輕而易舉從家庭式商店手裡搶走生意。零售商們發覺很難與百視達抗衡，例如，大型超市不得不在大規模擴展自己的影音業務（以犧牲他們的食品雜貨業務爲代價）和徹底退出該業務之間做出選擇。到一九九三年，百視達店面已超過兩千五百家，並且仍在不斷增加，一路下來，百視達引來了許多仿效者，但他們大多無法籌得足夠的資金進行快速擴張，從而無法有力的展開競爭。

現今，只有兩家影音連鎖店勉強能與遍布全美的百視達相提並論：一家是好萊塢影像公司，總部位於俄勒岡州的威爾遜維爾，截止到這篇文章撰寫之時約有一千八百家店鋪；另一家是電影畫廊，總部設在阿拉巴馬州的多森，約有店鋪一千四百家。和百視達一樣，好萊塢和電影畫廊也都是上市公司。一九九四年，赫贊加決定將百視達以八十二億美元的價格出售給維康公司的時候，全美百視達商店約爲三千五家、海外地區一千家，年營業額二十五億美元。

多年來，百視達已成爲好萊塢眾所周知的行業巨頭。百視達占據著錄影帶出租市場25%的占有率（占製片廠電影總收益的三分之一以上），對任何指定影片的收益都能產生直接和重大的影響，如果百視達決定不在自己的連鎖店裡擺放某部電影，那麼製片廠對這部電影的整個收益預測都將隨之化爲烏有；如果百視達拒絕某家電影公司一部以上的影片，它就會毀掉這家製片廠的整個財政季度。

收益分成

當赫贊加把百視達賣給維康並離開公司的時候，帶走了許多高階管理人員，維康引進的新管理人員缺乏錄影帶租售業務的經驗，不利影響很快便顯露出來，出於對華爾街和其他地方不斷談論有關互動電視技術，會讓美國人隨時點播他們想看的電影、可以省去把錄影帶歸還出租店的麻煩這一傳聞的擔憂，百視達的新高層決定減少對錄影帶租賃業務的依賴。在與沃爾瑪的競爭中，百視達進行了拙劣嘗試，引入T恤和電影衍生產品進行銷售，增加了用於出售的錄影帶，縮減連鎖店用於出租的貨品範圍，結果業績一落千丈。像好萊塢影像這種固守錄影帶出租業務的競爭者們，開始吞噬百視達的核心業務。

到一九九七年，維康炒掉新管理階層，引入前7-11連鎖便利商店執行官約翰·安迪奧克爲首的第三代管理階層。憑藉對便利商店的管理經驗——便

利店業務的黃金箴言就是牛奶、啤酒和香煙永遠不能缺貨，約翰・安迪奧克發覺錄影帶出租業務處理「消費者不滿意度」的系統讓人難以理解。鑒於出租錄影帶高昂的批發價格，即便是百視達這樣坐擁大把融資來源的連鎖店，也無法承受儲存足量熱門電影來滿足消費者的需求。在一個典型的星期五晚上，最新熱門電影的存貨都會被借光，讓大多數消費者垂頭喪氣空手而歸。對安迪奧克來說，這就如同一家牛奶和香煙售馨的7-11。從有償收費點播電影到有線電視頻道延長的節目安排，美國人一直置身於不斷增長、數量龐大且競爭激烈的娛樂選擇之中，因此必須建立起另外一種體系。安迪奧克的解決方案就是收益分享。

採用收益分享這種方式，零售商只需爲每捲錄影帶先支付少量的費用就可以了，總的來說已足夠支付製片廠的生產成本，而不必像零售商通常那樣，按六十五美元的批發價購買錄影帶。某些影片剛一發行，許多消費者立即就想觀看，採用上述方式，零售商便可以訂購足夠數量的特定影片，幾乎可以滿足所有消費者的需求，同時又不會面臨舊式系統所固有的巨大資金風險。作爲交換，零售商需從每筆租賃所得中拿出一部分和製片廠分享，而不是全部歸爲己有。事實上，安迪奧克同意放棄的，恰恰是早期錄影帶零售商竭力爭取、捍衛的那部分權利。

對於製片廠來說，百視達所說的收益分享看起來更像是風險分攤，因此他們的表現並不積極。在舊體系中，製片廠享受著極高的利潤率以及可預計的營業額，絲毫不用應對零售商們所面臨的存貨風險。錄影帶一經售出，之後碰到的所有問題就都和製片廠沒有關係了，如果錄影帶租不出去或是賠了錢，一概都是零售商的問題。在收益分享這種模式下，某一影片在市場中的實際表現究竟是好是壞都和製片廠息息相關，如果錄影帶的租賃沒有預期的那樣好，答案就會在製片廠的損益表盈虧一欄表現出來。但製片廠別無選擇——因爲百視達想要什麼，就能得到什麼，而這恰恰給電影產業帶來了家庭錄影帶業務的第二次革命。

平均分享？

從一九九七年末開始，百視達和各大製片廠達成了一系列折中協定。百視達可以按著收益分享條款獲得所需要的熱門影片，作爲交換，百視達同意對製片廠發行過的每一影片都能得到一個最低數量的進貨，包括那些在票房上表現欠佳的影片也不例外。

在大多數情況下，百視達還要爲向製片廠做出每捲錄影帶的最低收益保證。出租收益一般按六四分帳，百視達爲六。一旦把製片廠最低收益保證和

出租收益分成考慮進去，最終百視達要為每捲錄影帶支付二十五美元到三十美元。儘管這和製片廠向獨立零售商索要六十到六十五美元的批發價相差甚遠，但百視達在購貨數量上的大幅增長，足以對這一價差作出補償。其他一些全國性的大型連鎖影音店，如好萊塢影像公司、電影畫廊、海斯汀圖書，也同製片廠達成了類似的協定。

新體制迅速讓百視達恢復了生機，同時也讓製片廠從中獲益，但它給獨立零售經營者造成的影響卻是毀滅性的。每家百視達租售店儲備的最新熱門影片拷貝在一百捲以上。相比之下，受制於傳統批發條件，即便是一家經營良好的獨立商店，也僅能進貨五或十捲拷貝。百視達在競爭中大獲全勝。隨著獨立商店經營者的破產，百視達鯨吞了40%的錄影帶出租市場。今天，百視達、好萊塢影像公司和電影畫廊占據了大約55%的錄影帶出租市場。

儘管許多存活下來的獨立經營者大聲疾呼，要求享有和大型連鎖店相同的收益分享協議，但製片廠發行的每一部影片都要達到最低儲存量這一條件，讓大部分獨立經營者都無法承受，但正是這一點才吸引了製片廠；另一方面，製片廠要求提供關於每一筆出租交易的詳細追蹤，用於收益分成的審計，而獨立經營者們也無法提供。最後製片廠制定了一系列看起來有點小題大做的定價計畫，使獨立零售商無需受制於最低進貨條件的限制，幫助獨立零售商增加對一部電影存貨的數量。

在獨立零售商體制下，製片廠通常為每家單獨的零售商確定一個每部影片拷貝的基本訂購數量，按每件六十到六十五美元的傳統VHS批發價供應。凡是達到這一標準的零售商，便可以訂購某一固定數量的「獎勵」貨品（通常是基本訂購量的50%到100%），價格只是一般批發價的零頭，以達到每捲錄影帶二十五美元到四十美元這樣一個總的平均批發價，大體上接近於百視達的價格。通過這樣的價格政策，至少可以讓一部分獨立經營者具有一定的競爭力。

DVD

自一九九七年開始推出，DVD可以說是有史以來最為成功的娛樂產品之一。事實證明，DVD播放器是歷史上銷售速度最快的消費性電子產品，刷新了錄影機、CD播放器和電視機的記錄。

此一產品給錄影帶出租業務帶來了巨大的，同時也是頗富爭議的影響，其最為重要的作用就是增強了出租和銷售這兩個市場。購買了DVD播放機的消費者購買影片的數量，以及租賃電影的頻次都呈現上升的趨勢。某種程度上說，這大概是由「新玩具效應」造成的，就像對任何新玩具一樣，和自己

的舊玩具相比，人們更樂於使用他們的新玩具，至少在另一件更新的玩具出現之前是這樣的。

DVD還從根本上改變了錄影業務的經濟態勢。製片廠發行商以市場所能承受的最快速度推動DVD取代VHS，因此同一影片的DVD的定價要低於VHS的定價，大部分新發售的DVD零售價不到三十美元，批發價為十五美元到二十美元。這樣做的結果就是有效淘汰了所謂的租賃窗口，亦即大部分影片先經過出租商店，之後再重新定價出售的過程。依靠不到三十美元的價格（很多影片甚至不到二十美元），幾乎所有的DVD出版物都能於同一天在百視達（傳統上是一個進行出租的地方）和沃爾瑪（通常是作為售賣場所）投放。

在DVD出租方面，一開始許多錄影帶出租商面對由購買引起的，DVD出租業務大範圍重組感到憂心忡忡，但結果並沒有想像的那麼嚴重。就像前面所提到的那樣，購買一台DVD播放器，在促進消費者購買欲的同時，似乎也促進了消費者對於租賃的興趣。事實上，大部分出租店對於DVD業務都是積極推崇的，由於DVD批發價格低廉，與出租一部電影的VHS版相比，出租同部電影的DVD往往能獲得更高的利潤。

現在，在某一影片的上架日當天，消費者便可以在沃爾瑪、塔吉特、卡瑪特這類大型商場零售商那裡以十五美元到二十美元的價格購買該影片的DVD；也可以從百思買，電路城或是好傢伙這些消費性電子產品連鎖商店以差不多的價錢買到DVD版；還可以從百視達、好萊塢影視或電影廊這樣的影音專門店租到DVD版。這些商店主要以出租業務為主，費用在三點五到四美元之間；或是租借該片的VHS。四到六個月之後，該片的VHS版本就可以在大型商場零售商和其他一些地方，例如超市買到了，價格在二十美元以內，基本上和DVD的價格差不多。對於那些千古難逢、票房獲得超級成功的影片，其VHS版本會在上架日定價出售，價格接近DVD版，從而繞開常規體系，因為製片廠清楚，這些貨品肯定能夠熱賣。

在迅速說服自己的顧客購買DVD播放機之後，許多錄影帶出租店把自己的業務轉向了DVD。到二○○一年，城市裡的少數零售商開始嘗試經營DVD專營店，淘汰掉全部VHS貨品，很快的，為應對出租產品的高成本而展開的利潤分享，和複雜的產品訂購獎勵計畫，連同老套的租賃窗口一起，可能都將成為過去了。取而代之的是，所有的產品都將在同一時間發行，進行出租和售賣；就像出現利潤分成之前所做的那樣，出租商需要做的只是直接購買產品並保留其出租所得。但是他們不必再為每件VHS貨品支付六十或七十美元了，零售商只需為DVD支付十五或二十美元。隨著時間的流逝，DVD銷售將會取代VHS銷售，舊的格式也會逐漸淡出歷史的舞臺。

具體細節

儘管家庭錄影帶業務是好萊塢電影體系不可或缺的一個部分，但其運作卻和電影產業的其他部分迥然不同。從具體細節這個層面上說，家庭錄影帶業務運作方式更像是包裝好的消費性商品，對於好萊塢來說還比較陌生。與其他收益流不同，家庭錄影帶形式的電影涉及的是有形產品的生產、倉儲和分銷。

來自北美主要電影製片廠的大部分錄影帶都是由特藝彩色或辛拉姆生產製造的。任一家都有大量的設備，製片廠把母帶交付複製加工廠，說到底，複製加工廠就是由一台用於播放的錄影機「母機」連接上千台用於複製的錄影機「子機」構成的。整個複製過程是按影片的實際長度計算的，也就是一部兩個小時的電影，同樣要花兩個小時的時間複製。生產一捲成品錄影帶的成本在兩美元到三美元之間，具體取決於生產量和包括磁帶、塑膠外殼、包裝材料成本和複製商利潤在內的其他一些因素（用產業內的行話來說，VHS錄影帶是翻錄出來的，DVD是複寫出來的）。

DVD的生產相對稍微複雜一些，不過卻更加便宜。一部影片一旦經過複雜的數位「編寫」過程（決定DVD圖像的美感），一張玻璃基板碟片就被製造出來。有了玻璃基板充當範本，新生產的碟片不過就是在高速壓模機上壓製出來的。如果生產量大的話，成品碟片的成本在一點五美元左右，甚至可以更低。

根據錄影帶或碟片銷往的地區，除了安全特性，複製商還要給它們加上條碼以及其他一些識別標誌。一些製片廠使用同一家製造商生產的VHS錄影帶和DVD；另一些製片廠，如華納兄弟、索尼影視（哥倫比亞）則使用隸屬於自家錄製公司所生產的CD設備來壓制DVD。

然後，錄影帶或碟片由生產商入庫，直到把它們發送給零售商。具體的生產量根據製片廠的估測來敲定，對於像沃爾瑪和百視達這樣的大型零售連鎖商，通常是直接把產品從生產商的倉庫用卡車拉到零售商自有的一家或多家配送中心，再從那裡把大批的貨品分成小份，運往單獨的銷售店。在商貿活動中，這一過程被稱為「揀貨、包裝、運送」。

由於絕大多數獨立影音店沒有屬於自己的配送中心，因此他們要靠批發商來完成「揀貨、包裝、運送」作業。最先進的零售商擁有自動化的分檢中心，在那裡，電腦和鐳射掃描設備會把附有條碼的產品按要求分類；與之相比，獨立批發商則雇傭工人以手工完成大部分工作來為小零售商服務。對於獨立批發商來說，關鍵是儘可能將多家製片廠的許許多多訂單變成對某一零售商的一次集中發貨，以便將向各商店運貨的次數降至最低。大部分錄影帶

和DVD由UPS運送，目標是在訂貨後的兩天之內到達商店。

直接交易

經營這一業務的影音店有兩種類型，一種專門從事租賃業務（百視達和其他一些錄影帶專賣商），一種專門進行銷售（沃爾瑪和其他一些大型超市零售商）。錄影帶出租店表現出零售業典型的二八分帳法則：零售商收益的80%來自於20%的貨品。通常情況下，這20%都是新發行的影片，它們被擺放在商店入口處的特設位置，非常醒目。數周之後，這些影片從「新發行」區移至它們相應的類型區域（動作片、喜劇片、劇情片），給更新的影片騰出位置。

兩種類型的錄影帶零售商都面臨著與其他商店相類似的問題——人員配備需求不均衡，和電影院的情況差不多，影音店業務集中的周五、周六晚間需要更多的人手來應付周末的人流，但是其他時間卻不需要那麼多的人手。零售商們一直在尋求一種方法，在不增添更多雇員的情況下加速接待流程，而且，由於租出去的影片必然要還回來，這就需要人手給歸還回的影片進行分類和重新儲放，這是一個耗時耗力（勞動集中型）且又不能為零售商產生效益的過程。

儘管大多數零售商已經降低了會員費，但很明顯，錄影帶出租店依然保留了會員體系的一些做法，畢竟消費者把零售商的財產拿出門，總要確定商品能夠回店。影音店是最早保有會員資料庫的零售商之一，後來，大型超市和其他商店也開始採納這種做法。在許多情況下，在註冊錄影帶出租店會員身分的時候，可以對顧客在使用會員身分方面設定一些限制，如在沒有父母陪同的情況下，是否允許家裡的孩子租借R級片。

儘管大部分錄影帶零售商認為實行自願分級原則是件好事，但該行業依然受到政府部門越來越多的監督，看其是否遵守電影和電子遊戲分級制度。二〇〇一年和二〇〇二年，在美國國會和總統的敦促下，聯邦貿易委員會針對所謂的暴力娛樂節目的行銷進行了一系列的調查。作為這些調查的一部分，該機構採用了零售「陷阱」的做法，也就是派未到法定年齡的購物者到影音店（調查的場所之一），看他們是否能夠租借或是購買到R級電影和M級（成人）電子遊戲。儘管布下的陷阱一無所獲，但聯邦貿易委員會仍繼續對此事進行密切的監督。

對於百視達和好萊塢影像公司這樣的大型出租連鎖店來說，在零售店收集到的資料是一種寶貴的財產。百視達擁有超過六千五百萬筆客戶姓名的資料庫，包括租賃人詳細的個人資訊和租賃行為歷史記錄。公司常常允許

外界的行銷人員使用其資料庫，但僅限於概略的形式，例如「百分之多少超過三十歲的男性租借喜劇片」。受美國國會八〇年代末通過的一項法律的約束，除非有法院傳票的情況下，錄影帶租賃商洩露具體個人的租賃習慣是非法的。這就是所謂的「布格法」，該法律是在一些有膽識的記者，報導了最高法院對於羅伯特·布格追蹤候選人的錄影租賃記錄並將它們公之於眾的判決之後，經過激烈的辯論通過的。

租賃的多種途徑

今天，由於存在這麼多購買錄影帶的途徑，因此沒有一家錄影帶出租店的運營方式是完全相同的，有些商店採取收益分享的方式，另一些則依靠紅利商品方案，還有一些將二者相結合。實際上，從最終結果看，沒有一家單獨的影音店會為所有的影片，或是為所有製片公司的貨品支付完全相同的價格。有些時候要預先進行支付，有時在別的情況下，則是事後支付，零售商要與製片廠分享累積的出租收益，規模較大的零售商一般直接從製片廠購買影片（並分享出租收益），小一點的零售商往往是從獨立批發商那裡購買。

當一名顧客在租賃櫃檯為一部影片付帳時，零售商交易終端的各種資料會發生複雜的變更。具體情況取決於該店鋪的貨品是如何進行管理的，如果一家商店依靠收益分享，那麼每部影片的每一次出租都必須加以記錄，以便計算（和審計）同製片廠的收益分享。為了做到這一點，零售商需要一套先進的銷售時點管理系統；而對於那些不依賴於收益分享的零售商來說，則沒有必要讓零售點的影片和製片廠發行商相一致，因為不需要考慮收益後續分帳的問題。

出租零售商必須要知道，一部影片是什麼時候被借走的？這樣他們才能知道影片是否已經按時歸還。大部分出租店預先向顧客收取租金，如果還要繳納延期附加費，那麼則需另外（單獨）進行統計；一些零售商仍舊採用歸還付費系統，將租金和延期費用混在一起，作為單獨的一筆交易收取。幾乎所有的錄影帶出租都是現金交易。

用舊了的出租片——用行話來說就是「看過的」影片——零售商可以用五到十美元的價格買下來，具體要看這些片子已經流通了多長時間。對於大多數錄影帶出租店來說，看過的出租片銷售至關重要，在有些情況下可以帶給零售商百分之百的利潤。一旦某張影片出租了足夠的次數，已經賺回成本，多數零售商都會想方設法儘快將該貨品賣出去，讓它退出流通，這是因為該貨品在貨架上留滯的時間越長，它的價值就會跌得越低。零售商的訣竅就是在適當的時候把它賣出去：不能太早，不能在該片的租賃需求依舊旺盛

的時候沒有片子可租；但也不能太晚，太晚片子就不值錢了。根據電影的不同、單件貨品的成本、商店特定的顧客層以及當地的競爭情況，每個零售商都必須對「交叉點」（crossover point）在哪裡做出精準的判斷。出售「看過的」出租片平均能夠占商店總收入的10%到15%，而且在商店的總利潤中所占的比重往往更高。

還有一點十分重要——雖然很少被承認：零售商收益的部分來源是延期歸還費。儘管零售商不願意談及此事，但延期費可能占到一家商店總收入的10%到15%，並且在訂購新貨品時，延期費已被仔細納入到計算當中。

通過有效的管理，零售商來自出租業務的毛利潤率能夠高達50%到60%——也就是說，平均下來，一張零售商花費十七美元的DVD能夠產生二十五美元到二十七美元的總收益，其中包括出租費和出售舊帶（碟）的收入。

隨著時間的推移，租賃影片的條件同樣也在逐漸發生變化。在錄影帶出租業務早期，影音店一次要出租影片一到兩個晚上，每晚五美元到六美元，許多零售商還收取會員費，讓顧客在租借影片可以不必都繳押金；零售商可以用一百美元的價格授予顧客終身會員身分。隨著競爭的日益激烈，每晚的租金也隨之下降，某些地方的租金甚至只有九十九美分，也不收取會員費。

今天，零售商們益發懂得如何給出租定價打包，以使收益最大化。大部分租期持續三個、四個或五個夜晚，從而讓更多的貨品處於流通當中，並通過較長的租賃期限來賺取收益。影音商品之於零售商就好比飛機之於航空公司：一架停落在地面的飛機不會產生任何收益，航空公司資金周轉的關鍵，就是讓飛機儘可能多在天上飛，對於影音商品而言，就是讓它們儘可能處於流通之中。更長的租賃期限可以鼓勵顧客同時租借多部電影，而不止是一部、兩部，因為他們現在肯定有時間觀看更多的影片。零售商通過給予租借多部影片折扣，或是給老片打折來鼓勵顧客多租借電影。這些措施全都可以增加每筆交易的收益，對任何零售商來說都是至關重要的手段。現今，平均每筆租賃交易為一點八部片子，記入現金出納機的金額為七點五美元。

銷售

在家庭錄影帶業務方面，出租市場曾一度占據優勢，但如今的美國人在購買影音產品上所支出的費用幾乎和他們用於租借的費用一樣多，每年分別為八十億美元左右，全美這一業務的收入總額約為一百六十億美元（相比之下，美國電影院票房總收入剛剛超過八十億美元）。

儘管大部分傳統錄影帶出租店也提供部分影片出售，但銷售市場是由一

個級別全然不同、只進行銷售而不出租電影的零售商建立起來的。回過頭來看，其中最突出的就是沃爾瑪、卡瑪特、塔吉特這類連鎖商店（大型超市零售商）的折扣部；他們竭盡全力為錄影帶促銷，使自己成為好萊塢製片公司所鍾愛的發行店。沃爾瑪是迄今為止美國最大的錄影帶銷售商，約占銷售市場的25%；倉庫俱樂部，如沃爾瑪的子公司山姆會員店和好市多，也在銷售市場中占有很大份額；此外還包括大型電器連鎖商店，像電路城、百思買和威姿；超市，以音樂製品為主的連銷店，如高塔和音樂島；書店，大型玩具店如玩具世界，以及許多其他類型，成功將錄影帶銷售業務納入其核心業務的零售商。

錄影帶銷售市場提供了兩種截然不同的選擇：新發行的產品和重新定價的原出租產品。如果一部影片在院線方面大開紅盤，顯示部分觀眾有一定程度重複觀看的意願，那麼製片公司便會作出決定，繞過複雜的出租市場運作系統，通過降低價格讓該片一發行就開始出售。實際銷售的VHS零售價格在二十美元左右，批發價為十三美元；和通常的三十美元或三十五美元的批發價格相比，儘管製片廠從每件商品中獲取的利潤要低得多，但是製片廠希望通過數量來彌補差額（需要注意的是，這裡我們把三十到三十五美元的批發價格範圍作為平均價格，這是把利潤分享和紅利商品方案考慮進去的結果，從而把VHS批發價格降了下來。在沒有利潤分享或紅利方案的情況下，獨立零售商在購買用於出租的VHS貨品時，直接支付的批發價為每件六十五美元）。與此同時，也有DVD提供購買，零售價在二十美元到二十五美元之間，批發價為十七美元。舉個例子，像《蜘蛛人》這種在票房上取得巨大成功的熱門影片，按實際銷售價格，VHS和DVD合在一起能夠售出一千多萬件。

其中絕大部分都是通過沃爾瑪和好市多這種大型的、非出租管道發生的。實際上，像沃爾瑪這樣的零售商，對實際銷售的熱門影片，在廣告宣傳和促銷活動方面通常會投入相當大的精力，這麼做能對銷售產生很大的影響，因為新的熱門影片能把顧客吸引到商店裡，這些顧客也可能會購買錄影帶以外的其他商品。

一旦一部影片的出租需求已經得到充分滿足，那麼一般來說，製片廠發行商就會將它從流通中撤出，在三到六個月之後以降價許多的實際銷售價重新進行發行。通常，新的VHS錄影帶建議零售價為十四點九五美元到十九點九五美元，批發價在十二到十五美元之間，DVD的定價要低一些，零售價在十到十五美元之間。

對製片廠來說，「在蘋果上咬上第二口」一直是業務中至關重要的一部分，電影已經在出租市場取得了極佳的成績，除此之外，製片廠還可指望該熱門影片額外再賣出兩百萬到四百萬張影碟或影帶。通常一部電影會經歷

一系列再版，每次都以較低的價格發行，製片廠會設法抓住任何一點剩餘需求。儘管大多數影碟、影帶出租店至少都會儲存一定數量的重新定價再版貨品，但這些錄影帶的大部分還是通過沃爾瑪和百思買這樣的非出租發行店賣出去的。

在美國，有超過十二萬家各種類型的店面正在出售錄影帶。大部分錄影帶零售商直接從製片廠發行商手中購買產品——儘管有的零售商，像凱瑪百貨，在一定程度上依靠所謂的物架批發商（rack-jobbers）。物架批發商是為廣大商品零售商服務的中間商，負責購買特定種類的產品，如影音產品。此類產品的新品發行量大，需要一定程度的專門知識，以便更有效幫助相應部門進行運作和存貨。作為回報，超市批發商（一般擁有貨品）按照與大型百貨公司中由生產廠商自行管理的化妝品櫃檯相似的協議，與零售商進行利潤分成。美國最大的影音超市批發商是韓德爾曼公司，其總部位於密西根州的特洛伊市。

其他一些大型商場零售商，如沃爾瑪，已經開發出自己的先進內部電腦作業系統，用於貨品的管理和訂購，同時他們與製片廠發行商密切合作，以確保自己的錄影帶部擁有可供選擇的最佳商品組合。

走向虛擬

自一九九八年開始，網上購物在錄影帶銷售業務方面，開始扮演越來越重要的角色。亞馬遜網站，從網路出售圖書起步，時至今日，已躋身全美最大的VHS和DVD零售商之列。其他網路錄影帶商還包括Buy.com和CD網（隸屬於貝塔斯曼）。由於網上銷售商不必像實體店那樣為店面支付房租，所以他們能夠保有廣大的影片選擇，包括許多老片子或是鮮為人知的影片。在沃爾瑪看來，這些影片可能會因為賣得太慢而不值得儲存。

通過為顧客提供「預訂」新片的機會——片子一發行就會即刻遞送，亞馬遜始終讓自己在熱門新產品發行業務方面立於不敗之地。一般來說，製片公司一向業內宣布某部新片的上架日期（通常是在該影片於商店貨架實際亮相的六到八個星期之前），亞馬遜就會立刻開始招攬預訂訂單。一旦到了正式上架日，或者說發行日，亞馬遜就開始將該產品送到訂戶手中，雖然許多實體店也提供預訂服務，但顧客終究得親自上門取貨。

網上銷售以兩種截然不同的方式經營著自己的業務。一部分行銷商，如Buy.com，幾乎是完全虛擬的，Buy.com只保持數量有限的自有貨品，從而縮減了對倉儲的需要，取而代之的是，他們把訂單發送給獨立批發商，Buy.com合作的獨立批發商是位於美國納什維爾的英格拉姆娛樂公司和總部位在

芝加哥的貝克和泰勒，後者按照訂單從自己的倉庫發送產品。相比之下，亞馬遜擁有他們自己的巨大倉庫和配送機構，大部分訂單都由內部自行處理。

Buy.com方式的優勢在於，零售商無需在貨品的存量方面占用自己的資金；不利之處則是降低了零售利潤率，因為每筆銷售收益的一部分必須要和負責配送的批發商分享。亞馬遜方式的優勢是能夠提高每筆銷售的利潤率，使得零售商可以直接對顧客進行服務管理，而不是在承諾之後依賴第三方將產品送達顧客手中；這種方式的缺點是倉庫和貨品保有量都會造成大筆日常管理費用並占用大量資金，從而給零售商帶來壓力——必須達到最低銷售量才能填補這些開支。

網際網路商務正在刺激零售商們去開拓用於出租的，帶有創新性的新途徑。以總部設在舊金山灣區的Netflix為例，Netflix已經在網際網路上開創了以定期訂戶為基礎，通過郵件預定的出租計畫。Netflix的用戶只需支付固定的、起價為十九點九五美元的月費，就能夠在任何指定時間租借固定數量的DVD。DVD是通過Netflix的網站線上預定的，連同已支付郵資的回郵信封一起，郵遞到顧客手中。顧客可以建立一份清單，列出自己有興趣觀看的片子，當這些片子可供租借時，Netflix會以電子郵件的形式通知。儘管沒有固定的歸還日期，但顧客卻不能超出他們每個月每次租借DVD的定額，如果他們達到了租借的上限，那麼顧客就必須先歸還一部片子，才能收到他們預訂的下一部片子。Netflix只出租DVD，因為和VHS錄影帶比起來，DVD更加耐用，在郵寄過程中更不容易損壞。對於Netflix來說，每個顧客代表著一支可預見且有保證的收益源流，不管他們現在有沒有租借影碟或影帶；對於顧客來說，這種方式免去了固定的歸還日期或延期費，同時還省去了跑出租店的麻煩，從而提供了一種未曾有過且具一定程度的靈活性和便利性。

由於影音店正面臨著各種新的家庭娛樂形式所帶來的日漸激烈的競爭，再加上網際網路所體現的實力和靈活性，將會有越來越多像這樣創新性的出租錄影帶方式被開發出來，旨在為消費者帶來更多的便利和價值。

針對錄影帶
發行製作的影片
MADE-FOR-VIDEO MOVIES

作者：路易・菲歐拉（Louis A. Feola）

環球國際家庭娛樂公司總裁，負責管理環球公司的兩個專業製作部門，環球家庭娛樂製作和環球畫面視覺設計，同時負責位於加州環球娛樂城的環球卡通工作室。菲歐拉於一九七八年加入環球公司，曾經在環球製片廠家庭錄影帶公司擔任過包括該公司總裁在內的許多高級管理職位。在任期間，負責監管全世界的錄影業務，一再刷新銷售記錄，並開創了環球公司的自製錄影帶業務。他也在DVD格式的推行中起了重要作用，一九九八年，菲歐拉被任命為環球家庭娛樂製作公司總裁，負責自製錄影類產品的開發和製作，同時負責以家庭為收視群的真人表演和動畫電視節目。二〇〇一年，菲歐拉被提升至現任職務。

作為一家製片廠裡的製作單位，在過去將近五年的時間，我們製作的影片大約有三十七部。

八○年代早期，製片廠開始涉足以音樂錄影帶、音樂會和教學帶、自助帶和健身帶形式為主的自製錄影帶業務。《珍芳達的有氧韻律操》錄影帶熱賣證明了這一新市場的收益潛力。差不多在同一時間，環球公司製作了健肌操系列，以及如大門樂隊的《火舞》和《68年好萊塢露天劇場演唱會》這樣的音樂錄影帶。獨立製片商也曾出版過專門針對錄影帶發行的標準長度電影，但在零售商和消費者的印象中，往往被認為是一些粗製濫造的影片，不足以獲得院線發行的機會。與此同時，自製錄影帶業務一直受到成人娛樂業的驅動，成人娛樂上的成功推動了始於七○年代末的錄影帶錄及放影機的發展，就像成人娛樂業隨後催生了酒店客房放映、付費點播和新近的網路業務一樣。很明顯，如果能對形象和產品構成加以改變，那麼為專錄影發行製作的電影就能夠成為製片廠一支真正意義上的收益流。

一九九二年，我們向高級管理階層提交了一份計畫，建議環球公司製作六部電影——三部動畫製作的電影、三部真人演出的電影，這些影片的第一映演窗口是直接針對錄影帶市場發行。三部動畫電影是拍攝《歷險小恐龍》的續集。其餘三部真人拍攝的影片，兩部為《魔俠震天雷》的續集，一部為《從地心竄出》的續集。拍攝三部動畫電影續集看起來理所當然，但三部真人演出的電影卻並非順理成章。為什麼要選擇它們呢？因為這兩部影片都曾在電影院上映過，相對於它們的票房表現來說，其家庭錄影帶的銷售額和電視收視率高得不成比例，說明這兩部影片有著與其對應的觀眾群。除此之外，這兩部影片的創作人員對我們試圖通過直接向錄影帶市場發行影片，構建一些新東西的設想也表示認同。在此之前，要將我們的想法付諸實施大約要用十八到二十四個月的時間。

一九九四年，迪士尼公司正在爲其院線發行的動畫電影《阿拉丁》製作一部名爲《賈方復仇記》的續集。當迪士尼公司負責錄影業務的主管人員看完樣片之後，他們改變了計畫，於同年十一月將《賈方復仇記》作爲針對錄影帶市場製作的電影發行。碰巧的是，約在迪士尼發行《賈方復仇記》六星期之後，環球公司便針對錄影帶市場發行了《歷險小恐龍2：山谷大冒險》。毋庸置疑，就通過零售管道推廣專爲發行錄影帶製作的電影這一概念而言，迪士尼公司的行銷影響力讓我們獲益甚多。一來二去，製片廠用於錄影帶發行標準長度的電影模式誕生了，迪士尼和環球走在了這一「新」類型的前端。

自那時起，《歷險小恐龍》特許經營權已經衍生出八部續集，並且還將繼續下去。該系列的前八部錄影帶在全世界內已售出五千一百多萬件，銷售額達十億美元。

一九九八年，我們向管理階層提交了一份策略計畫，提出設立單獨部門專門進行用於錄影帶發行的電影和動畫電視續集的製作。正式設立該部門所需的準備工作包括建立財務模式，投入一般管理費、營運費、所需資金——其中包括用於開發和製作智慧財產權所有物的費用。這項業務計畫另一個重要的組成部分，就是我們想通過重點拍攝續集，前傳和翻拍（如果充分瞭解環球電影公司的製作部門想要拍些什麼的話，他們會替代我們繼續往下推進），實現環球電影影片的價值最大化。管理階層對此深表贊同，該計畫開始實施。

最初針對錄影帶市場製作的電影業務策略是先訂下一個五年計畫，每一年發行五到七部標準長度的電影。第一年作爲爬坡期，發行數量有限的影片；第二年和第三年以前傳、續集以及環球公司版權影片重拍爲基礎；第四年和第五年繼續把重心放在已有影片的開發之上，同時關注來自公司其他領域或公司外部資源的品牌影片。《幽靈終結者》就是把非環球公司影片作爲續集製作題材的一個範例，依據就是該片風靡一時、銷售記錄突出，電視收視率高。後面這一階段還包括其他種類的影片，如時裝片、音樂題材和拉丁美洲題材的片子，都有具體的市場定位。

我們最初的業務計畫傾向於家庭和動畫電影，但是DVD在家庭中的迅速普及促使我們對產品策略做出些微的調整。早期的DVD使用者喜歡看動作電影，因此我們的生產就得向這個方面偏移，之後再重新將家庭電影納入下一步將要發行的產品開發名單。

製片廠專門針對錄影帶發行的產品製作，歸屬於環球影業內部的環球家庭娛樂製作和環球卡通工作室（專爲錄影帶發行的系列動畫片《歷險小恐龍》、《神犬柏拉》以及動畫電視劇《啄木鳥伍迪》和《神鬼傳奇》的動畫

製作方）。同時還有環球畫面視覺設計。環球畫面視覺設計設在倫敦，是從事製片和採購的專業部門，致力於兒童電視節目製作（《反斗鴨》）和用於錄影帶市場發行的長篇流行文化企劃（《芭比與胡桃鉗的夢幻之旅》、《芭比之長髮公主》、《大河之舞》）。儘管多年以來特許經營權的擴延一直是製片廠的一個目標，但直到組成這個團隊，該項計畫才真正開始正式實施。

針對錄影帶發行所製作的電影，開發和製作方式與院線發行的電影沒有什麼差別，但製作周期較短，預算也比較低。不管任何企劃，我們首先和主要關注的就是劇本的編寫，正所謂妙筆生花，不可思議的事情也能發生：企劃會吸引主創人員。我們在這個市場上進行徹底的搜索，儘可能找來最優秀的編劇。為什麼成名的院線故事片和電視編劇會願意為針對錄影帶市場發行的電影工作呢？雖然薪酬與他們通常所得相比要少得多，但是創作的主題也許能引起一個人的共鳴，而且我們開發與製作的比例很高，相比之下，故事片創作領域的風險就要大得多了。

是什麼原因讓我們開發與製作的比例如此之高呢？首先我們會對投入開發的影片嚴格進行篩選，而且作者們知道我們的決策團隊較小（只有四、五個人），能迅速做出回饋，如同在獨立或者小型電影製片公司裡那樣。

點子或企劃的另一個巨大源泉在於電影公司的劇本部門（參閱羅米·考夫曼的文章《故事編輯》）和我們部門之間健康良好的交流。我們都是環球影業大家庭的成員，鼓勵相互之間團結合作。

作為一家製片廠裡的製作單位，在過去將近五年的時間，我們製作的影片大約有三十七部。在我們的系統內部，還包括有採購組（一般是針對完成的電影或電視劇，以及已開發的企劃）、業務部、環球卡通工作室、針對錄影帶市場發行的創作團隊、針對電視動畫系列片的創作團隊、財會部門、實體製片部門。

我們部門把方案提交給環球影業「綠燈」委員會，審批影院故事片的也是這些人：董事長、總裁和首席運營官、執行副總裁以及首席財務官。委員會對整個方案、預算、進度安排，連同全世界的家庭影碟、影帶以及電視和消費產品財務收益預測進行審查。

劇本一旦確定，在做好拍攝過程中劇本還會有修改的心理準備的同時，我們便開始編制預算，聘請製作人員，制定工作日程，安排食宿（有關製片文案的更為詳細的內容，請參閱克莉絲蒂娜·芳的文章《〈霹靂嬌娃〉製片文案》）。前期準備工作可能在開拍前的三到六個月就開始了，具體準備視各部影片的情況而有所不同。舉個例子：《魅力四射》的續集《魅力再射》，前期準備包括為演員們開設「啦啦隊集訓營」，讓她們學習舞蹈和啦啦隊表演，這些都要納入準備工作之內。

我們用於錄影帶發行、由真人出演的電影預算編制很緊。根據具體的企劃，拍攝周期大約為二十四天到三十天。我們的電影是用35釐米膠卷拍攝的，儘管我們現在也在嘗試數位化製作，但在這種花費較低的製作級別下，是容不得我們犯錯的。

企劃一旦得到批准，我們部門要對整個製作過程擔負全部責任。我們的一名主管人員自始至終都在現場，監督拍攝的進展情況，確保按進度順利進行。如果影片製作的預算很緊，壓力也就隨之而來，管理費用和開發階段的費用是可以控制的，但製作階段確實難以預料。舉個例子：有一次，在外景地地外拍攝一部電影，按以往的天氣預測這段時間將會風和日麗，但實際上卻遭遇了整整一個星期的暴風雨。另外一部電影，原計畫在二○○一年九月十一日拍攝一段飛行場面，但卻停飛了好多天。儘管我們會想方設法控制製作過程，但卻無法預見每次會發生什麼樣的意外狀況。

我們產品策略的另一個組成部分是「機會融資」。曾有一部法國—加拿大聯合製作的電影擺在我們面前，環球影業獲得了該片的全球版權（法國和加拿大除外，這兩個國家的版權歸我們的合作夥伴所有）。導演和編劇是英國人，幾個主要演員是歐洲人，電影要在盧森堡和法國拍攝。之所以做出這些選擇，是因為該企劃必須滿足與歐洲內容相關的聯合製片授權必要條件（有關稅收措施和政府津貼的更多內容，請參閱史蒂文·哲思的文章《國外稅收優惠政策和政府補助》）。

一部動畫電影對劇本同樣有很大的依賴性，並且要花上一年半到兩年的時間來完成影片的製作。一旦劇本獲得批准，同意進行製作，就要開始挑選導演、製片人、美術師、插圖畫家和其他創作人員了，並要即刻著手人物的設計和模型的製作。我們本地的動畫製片廠要對故事板的所有方面負責，而實際的動畫片是在海外製作完成的——在臺灣、韓國、新加坡、日本或菲律賓，以便降低成本。但錄音、歌曲、故事板是在環球公司完成的。在一般情況下，一名外國主管會追蹤工作進度，具體工作被分配給海外動畫機構的各工作組，在那裡電影才被真正創作出來（一般是在電腦上進行的）；在製片廠這邊，我們則是等著影片分為三次交付給我們。觀看前三分之一之後，往往會要求重新製作某些場面，有可能是因為不同步，或者是因為人物背離了模型，當然也可能存在其他問題，整個過程反覆來回，直到滿意為止。這種做法能夠確保電影正確的製作完成，如果要製作用於錄影帶發行的系列影片，最好和同一家動畫製作單位簽訂協定，因為只要動畫繪製人員熟悉了線條，接下來的工作可以說是駕輕就熟。一旦動畫製作完成，達到了我們的要求，就要加配音樂（不是歌曲，歌曲是在動畫製作開始之前錄製的），完成最終的混錄。

我們產品的生命周期和院線發行的故事片是一樣的，只不過這些企劃不會進入電影院上映。在美國，我們的影片大多是走常規路線：航空公司、家庭錄影帶市場、收費點播、付費電視、有線電視基本頻道，最後是免費電視。在美國之外的其他國家，只要有可能，就會採取同樣的發行模式——我們的電影在主要地區由環球影業實體負責發行，或是通過當地的特許公司發行。

我們密切關注所有家庭錄影帶發行的競爭態勢，當然也關注環球影業發行的影片和這些影片相應的家庭錄影帶上市日期。我們不想與自己公司的企劃競爭，但我們確實想交叉促銷自己的企劃。舉個例子：我們有一部針對錄影帶市場發行的都市題材電影，這部影片的廣告片也許可以附在《街頭痞子》的家庭錄影帶出版物上。

對於專為錄影帶市場製作的影片來說，其發行日期的決策具有一定的靈活性，這和在美國院線發行的影片不同。對於院線發行的電影，其家庭錄影帶窗口的時間是規定好的，一定是在院線發行和進入收費點播或付費電視頻道之間。對於我們的產品，負責家庭錄影帶的主管人員擁有更大的操作權，因為針對錄影帶市場製作的影片一開始就是經由家庭錄影帶窗口推出的，購買的熱情是伴隨家庭影像產品線上一部全新影片的推廣、行銷和追蹤而來的。

在銷售方面，針對錄影帶市場製作的產品其操作同其他任何家庭錄影帶的發行都是一樣的。片子於指定的上架日期發行，負責家庭錄影帶的部門要讓自己的行銷人員和銷售人員為這一天做好準備。行銷經費單獨編制預算，由各發行實體負責，我們則負責費用的審核和批准。

行銷和發行預算根據以下方面進行考慮：國內錄影帶市場、國內電視、國際錄影帶市場和國際電視。為了讓讀者對市場的規模大致有所瞭解，在這裡介紹一下最近一年錄影帶市場發行影片的零售收益——北美家庭錄影帶業務收益為兩百二十億美元，專為錄影帶市場發行製作的影片占二十億美元。順便提一句：家庭錄影帶業務總收入約為電影票房總收入的兩倍。

我們也在尋找其他一些有利的機會。一九九八年，我們的委託人為《布拉姆·斯托克的吸血鬼》（1931）譜寫原創音樂，該片由貝拉·魯戈奇主演，導演是陶德·布郎寧。原始的影片沒有配樂，因此我們委託菲利普·葛拉斯為該片譜曲，他創作了十分精采的配樂，由克羅諾斯四重奏團演繹。此舉獲得巨大成功，葛拉斯和克羅諾斯四重奏團為此還進行了現場巡迴演出，在世界各地放映該片並演奏新創作的配樂，評論界好評如潮。現在，由菲利普·葛拉斯配樂的影片《布拉姆·斯托克的吸血鬼》已經出版了DVD和VHS。新的配樂版《布拉姆·斯托克的吸血鬼》擁有新的版權，和原始影片的版權

分離。

就像前面提到的那樣，我們還購買已經製作完成的產品，投資開發好的內容。購買錄影帶市場發行產品的一個例子，就是美泰兒公司的《芭比與胡桃鉗的夢幻之旅》以及《芭比之長髮公主》，這兩部都是CGI電腦繪圖電影。我們從美泰兒公司那裡購買了發行權，投放國際錄影帶市場。投資已開發企劃的例子是《噓！》，這是一部適合六個月到三歲年齡兒童的電視節目，該片的製片方是英國一家名叫說故事大王的公司。我們這個部門對於自身的企劃有著針對全球的敏感度，我們為此而深感自豪。

最先獲得的收益同樣來自錄影帶市場，因為最先發行的就是影碟和影帶；隨著電視窗口的打開，接下來所獲得的是來自電視市場的收益；航空公司是另外一個收益來源，儘管來自航空公司的收益不是太高，但它們卻能補償錄影帶發行影片製作成本中相當顯著的一部分，具體情況取決於影片的類型和實際的把握。

在國際市場上，專為錄影帶發行製作的電影所遵循的模式和故事片一樣：家庭錄影帶，緊接著是付費電視，之後是免費電視，根據市場不同而稍有差異。環球公司在三十多個地區擁有從事家庭錄影帶業務的公司，另一方面，在其他約六十個地區，作為許可協定的一部分，同樣大量供應這類產品。我們的發行可以說是遍及全球。

我們品牌的範圍正在擴大，已經產生效益和收入，並建立了影片庫。通過推出前傳和拍攝續集，我們也在特許經營權的基礎上發展。整套出售往往就是最好的示範，舉個例子：我們製作了《火爆群龍》的續集，直接針對錄影市場發行。在《火爆群龍》推出二十五周年之際，我們不是僅僅進行原始影片的DVD行銷，而是兩部綁定成套銷售。

我們的產品雖然稱作「針對錄影帶發行製作的電影」或「直接以錄影帶發行的電影」，但在我們看來，它們依然是電影。電影首映的媒體並不重要，不論以何種媒質作為載體，製作精良、品質上乘的節目總會找到自己的觀眾。

針對錄影帶發行製作的電影的初創時期已離我們遠去，這一形式也滌除了早年擁有的壞名聲。今天，它代表著全世界一支穩固且日益增長的收益流，同樣在為新舊電影人提供機會，針對錄影帶發行製作的電影是電影產業生機勃勃的一個部分，必將受到越來越多的歡迎。

第 12 章

消費產品
CONSUMER PRODUCTS

消費產品
CONSUMER PRODUCTS

作者：阿爾‧歐維迪亞（Al Ovadia）

　　索尼影視消費產品公司（加州庫維市）行政副總裁。歐維迪亞是市場行銷、促銷宣傳以及許可業務中的資深人士，他的職業生涯開始於NBC廣播電視臺，在那裡擔任過許多高級管理職位，並升任為廣播電視臺創作部副總裁。一九八八年至一九九五年，他主管二十世紀福斯影片公司許可和附帶產品銷售方面的事務，負責整個製片廠電影、錄影帶及電視附帶產品全世界的許可、宣傳和布局，其中包括長篇熱播卡通《辛普森家庭》。在加入索尼影視消費產品公司之前，歐維迪亞參與創立了傳媒中心有限公司，這是一家以網際網路為基礎的辛迪加公司，並擔任該公司行政副總裁，他還先後擔任過娛樂市場分部公司的行政副總裁，負責全球宣傳行銷；美國最大的食品雜貨店和直銷公司的總裁。歐維迪亞畢業於西雅圖的華盛頓大學，是國際授權組織成員，曾多次榮獲許可和交叉促銷業內的獎項。

> 我們許可方從被許可方支付的批發價格中取得版稅，版稅大約占3%到14%，具體取決於所銷售的企劃和銷售量。

　　儘管在電影附加商品上的嘗試可以追溯到查理・卓別林的「小流浪漢」角色在漫畫和圖畫書中的再現，但這個領域真正的創新者還要屬華特・迪士尼——他早在三〇年代就已經在出售米老鼠手錶之類的產品；五〇年代末，在迪士尼樂園出售大衛・克羅帽子和其他一些玩具。

　　一九七七年的《星際大戰》是一部具有里程碑意義的電影，正是這部影片讓電影產業意識到了消費產品的巨大潛力。二十世紀福斯影片公司對《星際大戰》突如其來的成功感到驚詫不已，劇中經典人物的可動人偶在那個耶誕節竟然賣到缺貨，以至於人們只能先交錢，再等上好幾個月，待玩具到貨之後才能拿著付款憑證到商店取貨。《星際大戰》的許可產品在全球零售的最初幾年，總收入便超過了十億美元，從而引起了其他製片廠的注意，紛紛起而效仿，也開始計畫製作那些能夠出售許可權的影視企劃。

　　到了一九八〇年，迪士尼集團出售以它們自己的核心角色為基礎的，一整套五花八門的消費型產品，並於一九八七年開始在世界各地建立連鎖零售商店，獲得了極大的成功。（華納兄弟也做過類似的努力，其零售連鎖店歷經十年於二〇〇一年告終。）與此同時，年輕的消費者開始把商標，或是電影標誌作為一種時尚元素穿戴在身上。一九八四年，哥倫比亞公司以電影《魔鬼剋星》成功開創了許可業務；至於迪士尼公司方面，一九八九年的《小美人魚》、一九九一年的《美女與野獸》以及一九九四年的《獅子王》，則為其造就了電影附加商品的黃金時代。

　　但一路走來，也有不少的經驗和教訓。一九九二年，《蝙蝠俠：大顯神威》上映時曾與麥當勞的一款快樂兒童餐成套出售，家長們卻抱怨該片並不

適合促銷活動的目標年齡層觀看。從此以後，該產業在選擇適合的影片進行這類成套搭售時變得更加謹慎了。

伴隨著由玩具製造商和其他特許使用人支付的利潤日見豐厚，針對兒童電影的許可協議不斷增長，於九○年代中期達到了頂峰。緊接著，隨著像《石頭族樂園》、《鬼馬小精靈》、《星際大戰首部曲：威脅潛伏》這些電影衍生玩具的銷售未達到預期，而進入了低迷時期。很多零售合作夥伴曾購進大量貨品，並騰出相當大的貨架空間，但當這些投入沒有能夠轉換成預期的銷售額時，他們產生了懷疑，並開始打退堂鼓。結果可想而知，隨著對整個電影附加商品領域期望值的降低，相應的協定也不再像原來那樣利潤豐厚。

今天，這一產業已變得更加穩定，各大製片廠都在爲適合的影片極力爭取許可協議。曾被稱爲「許可和電影附加商品」的部門已讓位於「消費性產品」團隊。行業的領軍人物分別是迪士尼公司和華納兄弟，迪士尼擁有米老鼠和唐老鴨這樣無與倫比的常青樹財產，華納兄弟則有「樂一通」裡的人物，如兔寶寶和達菲鴨，以及DC漫畫公司的超級英雄系列，例如超人和蝙蝠俠。這些財產爲兩家公司提供了源源不斷的收益流，足以支撐一支人員龐大的團隊，而我們其他的製片廠則不具備這種優勢，沒有這樣穩固的人物角色，所以必須從自己的開發和製作管道仔細挑選電影和電視系列節目，努力創造新的許可機會。

「特許」這個詞已經成了許可業務中的時髦術語，是指一部系列電影不斷發展的用於許可的潛質。二○○一年和二○○二年見證了此類特許的推出，像華納兄弟的《哈利波特》系列，新線影業的《魔戒》三部曲，還有我們的第一部《蜘蛛人》電影。任何特許，關鍵都在於其長期的附帶產品潛力及其對不止一代人的吸引力。

讓我們來解釋一下這些詞語。在電影相關消費性產品業內，「附帶產品」系指將一部電影的名稱、圖示或品牌以專有權的形式轉變爲其他產品；附帶產品展銷則指提高零售層面上的興趣，如在一家商店建立專櫃，用於促銷這些產品，吸引消費者。這種做法一方面使零售商獲利，另一方面也有利於版權持有人，或者說有利於製片廠。「許可」指將某一特定財產的潛在權利以合約的形式授予某一具體產品和服務的生產商，用於獲得版稅和資金。

消費性產品許可協定只對適合的影片有作用，這裡頭常常牽涉衝動購買，並且從生產製造到配送至零售點需要很長一段訂貨交付周期。在索尼影視消費性產品公司，一般來說，我們基本上不對R級電影進行操作，我們非常注意，不向孩子們出售那些以「少兒不宜」電影爲基礎製作的產品。

說到訂貨交付的時間很長，電影《蜘蛛人》便是一個例子，這部影片

首次向潛在的許可購買人發出預告是在二〇〇〇年的四月，也就是該影片開始發行兩年之前。對於具備許可潛質的典型電影來說，一年中有兩次關鍵的活動，全都是在紐約舉行的：每年二月的玩具交易會和六月的國際許可展覽會。儘管已經在洛杉磯為影片《蜘蛛人》舉辦過特別發表會，但大部分工作都是在六月份的許可展覽會上開始的。在那裡要舉辦一系列會議，發放成套的宣傳資料，包括證明《蜘蛛人》將會經久不衰的題材，以爭取許可購買人，比如說，這一人物角色早在一九六二年，也就是五十年前，就已經在《驚奇幻想》第十五期上亮相。在這樣的會議上，許可購買人想要瞭解電影的導演是誰？哪些明星會出演該片？製片廠會做哪些行銷？其他的宣傳合作夥伴又是誰？意圖就在於讓製片廠儘可能多提供資訊，因為許可購買者都是一些頗有見識的人們。如果他們準備冒險將自己的錢財和銷售資源用於支持《蜘蛛人》而不是其他影片或其他許可授權財產，那麼他們當然想要知道自己是否做出最為理想的選擇。

接下來，按照收益潛力的順序，我們來說說達成交易的類型。排在第一位的是主要玩具許可；然後是電子遊戲許可；之後是其他一些許可。主要玩具許可包括可動人偶、十二英寸的收藏型玩偶、掌上型遊戲機、迴力玩具和其他許多種玩具。由於主要玩具許可一般擁有大部分傳播媒體（通過電視廣告），和最多的開發經費的支持（製作人物形象的玩具，需要生產方重新調整、安裝設備），因此把它放在許可等級的第一位。各類交易都要有一個較長時間的訂貨交付周期，大約是在電影發行前的十八到二十四個月。下面我們通過案例，首先探討一下玩具許可的進程，然後是電子遊戲和服裝。

我們在電影《蜘蛛人》上的商業夥伴，Toy Biz公司（恰好屬於漫威公司），就是主要玩具的被許可方。這是一家指定的玩具製造公司，總部設在紐約，擁有曾為蜘蛛人製作商品的歷史。由於我們想把新的蜘蛛人人物和市場上已有的蜘蛛人形象區分開來，受澳洲奧運上運動員所穿的游泳衣的啟發，我們的風格指南要求蜘蛛人的服裝以起皺的、具有立體感的蛛網為特色。風格指南是一本手冊，裡面包括具體的設計要求，必須認真遵照執行，這樣才能使每種產品的設計具有一致性。風格指南就是人物形象和包裝風格的藝術聖經，每個許可獲得人都會拿到。

當電影的製作工作於二〇〇一年一月開始，我們對穿著戲服的演員進行全身電腦鐳射掃描，這使我們能夠製作出比以往更加精準的外表形象。例如可以活動的六英寸蜘蛛人玩偶，Toy Biz利用這些鐳射掃描資料製作出人物雕塑模型，然後將雕塑模型送到我們的產品開發部門進行審定。一旦做出評價並最終得到認可，這些原料便被送往中國進行加工製造。工廠製作出澆注用的模具，以便按照審定的規格進行大量複製。每個步驟都要經過反覆多次

的審定批准，所以，在這個過程中，原型的各個版本會一次又一次往返位於庫維市的索尼公司、紐約的Toy Biz和中國的工廠之間。一件「第一階段產品樣品」先是到達Toy Biz，Toy Biz再將樣品送往我們這裡進行審查，在索尼公司，原型得經過導演山姆·萊米，製片人蘿拉·奇絲金和其他一些人的審查，一經批准通過，工廠便投入生產。同樣，包裝設計和版權說明也必須經過批准，這些工作都是在電影發行前一年完成的。

現在，我們再來看看另外一件玩具，由美國MGA娛樂公司製作的無線電對講機。這種無線電對講機一套兩件，一支對講機帶有蜘蛛人的形象，另一支則是綠魔。這套玩具不但確實具備無線電對講機的功能，而且當兩支對講機面對面的時候，兩個人物還能自己展開交談，的確是一套很酷的玩具。對於像玩具反斗城公司、KB玩具公司和沃爾瑪這樣的大型零售商，MGA會到他們的總公司上門推薦產品，這些公司會作出回應，為自己的店鋪提交具體的貨品訂單。在將所有零售客戶的訂單匯總到一起之後，便把它們發往亞洲的工廠，按照適當的規模進行生產，有可能是幾千件，也有可能是上百萬件，工廠製造貨品並進行包裝，然後直接把它們運送到零售商指定的地點。從香港來的巨型貨櫃在舊金山或紐約的港口卸貨，按照計畫直接運往全國各地的玩具反斗城公司配送中心，貨物在這些配送中心被分成數份，根據要求送往各個玩具反斗城公司商店。所有工作必須協調配合，這樣才能使許可附帶產品在電影上映六周之前送到充足的庫存。在一般情況下，顧客40%的購買行為是在電影上映之前發生的。

假設無線電對講機的零售價為十九點九五美元。零售商支付給製造商（被許可方）的批發價約在十二到十四美元之間。批發價包含了生產成本和配送成本，同時還包括支付給許可方的版稅，剩餘部分就是製造商的利潤；顧客所支付的十九點九五美元，扣掉零售商的批發進貨成本十二美元到十四美元，剩下的就是零售商的利潤。我們許可方從被許可方支付的批發價格中取得版稅，版稅大約占3%到14%，具體取決於所銷售的企劃和銷售量。食品類版稅一般比較低。紡織品和T恤版稅所占的比重則比較高。

假設，一名獲得許可的製造商把目標淨利定為30%，那麼便應按照下面的方法進行操作：一美元的批發價中，約四十美分是所售貨品的生產成本（用於製造玩具），另外八美分用於市場行銷，這樣還剩下五十二美分。假如製造商付給我們許可方的版稅為14%，也就是十四美分，那麼還剩三十八美分。其中八美分作為企業一般管理費用，這樣淨利三十美分，或者說30%的淨利率或者叫純利。

產品不同，這些概念也會隨之發生變化。固定支出，如一般企業管理費用的比例一般是固定不變的。但是，當所出售的貨品數量從十件變為一百萬

件的時候，這部份管理費用便可以分攤到更大基數的貨品當中，也就是說分攤到單件貨品上的成本將大幅度下降。在上面這個例子中，如果售出一百萬件貨品，八美分的管理費用可能會降至每件貨品一美分。行銷成本和開發成本也能按出售的產品數量分攤，每件貨品的加工和生產成本也會隨數量的增長而下降。

這種思路有時適用於「階梯式」協議類型中，一種非傳統的版稅方式。在大多數許可協議中，版稅比例是固定不變的，並不考慮數量的大小。但是，由於許多這類成本隨著成功的銷售而降低，也就是基於玩具的成功銷售，玩具公司的收益不斷增長，所以，我們可能（假設地）會對第一個一千萬美元的銷售額要求10%的版稅，對兩千五百萬美元的銷售額收取12%的版稅，對兩千五百萬美元到五千萬美元的銷售額要求14%的版稅，這樣我們就能分享被許可方增長的收益。這一思路尤其適用於那些製造商先期投入巨額開發費用的領域，比如電子遊戲業。在這種情況下，第一個一百萬件的版稅可能爲銷售額的8%；第二個一百萬件爲銷售額的9%；第三個一百萬件爲其銷售額的10%。數量越大，壓模的成本相應的也就越低，因此我們想要在成功中同樣分一杯羹。

再來看看電子遊戲方面的互動式許可。電子遊戲是消費性產品中的第二大潛在收益流。這是一個極其耗費時間而且十分複雜的過程。訂貨交付周期甚至比玩具還要長，由於系統設計的複雜性，十八個月到兩年都有可能。一般來說，我們會同時延攬若干個合作夥伴，他們會對基於何種格式進行開發提出建議。在《蜘蛛人》這個企劃上，美國動視持有互動式許可，而且在電子遊戲史上，美國動視也是第一家能夠將他們所開發遊戲的五種格式先於電影投放市場的公司。這五種格式分別是：X-Box、PS、PS2、GBA和任天堂。

首先，美國動視對劇本進行深入研究，拿出遊戲的基本構思和故事線索。在這個案例中，爲了進一步增強遊戲的吸引力，實際上漫威公司允許美國動視使用那些並沒有在電影中出現的，屬於漫威電影漫畫世界裡的反派角色，當然，遊戲的核心元素仍然是電影中蜘蛛人和綠魔的戰鬥。在漫長的研發過程中同樣少不了導演山姆‧萊米的參與，山姆‧萊米是個電子遊戲的大玩家，爲該計畫增添了不少創造力。前面提到的，用於玩具製作的全身掃描同樣被美國動視作爲工具使用，用以複製遊戲中的人物形象，聲音部分由演員完成，陶比‧麥奎爾爲他飾演的彼得‧帕克，也就是蜘蛛人角色配音，並添加到摘自電影的對話當中。這些工作由美國動視和我們的製作開發團隊共同負責，伴隨遊戲編程設計工作而來的是涉及許多方面的開發時期。我們的製作開發團隊與電影的創作人員進行會晤，報告試製型的進展情況，請他們簽字批准，然後把意見拿給美國動視，這和前面描述過的玩具原型反覆來回

的批准系統差不多。最終，他們把「黃金版」，也就是最終的原型提交給我們進行審查，一旦認可通過，便把它交給PS、任天堂和微軟（只是為了方便舉例），這些公司對其進行分析，審核批准，按著他們各自的格式進行生產。站在銷售的角度，一款成功的電子遊戲，按照每張四十九點九九美元到五十九點九九美元的零售價，每張三十美元到三十八美元的批發價，能夠在全球產生五千萬美元到一億美元的批發銷售額，這可是筆巨大的數目。在電子遊戲方面，前六周到八周的時間，有可能達到美國銷售額的60%；對於《蜘蛛人》，我們預計全球銷售額將超過三百萬張。

多數以電影為基礎的許可傾向於把關注點放在男孩身上。《蜘蛛人》的目標人群卻是特別的寬廣，核心群體是三到八歲這個年齡層，相對於女孩來說更側重於男孩。但是，電子遊戲的購買者集中在十幾歲到二十幾歲這個年齡範圍，而且，玩具購買者的年齡範圍還包括了那些收集《蜘蛛人》人物角色，作為自己青春紀念的成年人。關鍵在於，從某種程度上說，此類產品不存在常見的年齡層障礙。走在大型購物中心，你會看到一個四十五歲的大人帶著他七歲的孩子，兩人都穿著蜘蛛人的T恤。

其餘的消費性產品協定可以統統歸入第三類協議，包括服裝、頭飾和學生用品在內的其他各種企劃。印刷品、床上用品（床單、枕套）和家居用品（靠墊、臺燈、餅乾桶）歸為一大類；此外還有許多其他產品，包括背包、午餐盒、鑰匙鏈、筆類、文件夾，總共大約有八千到一萬種不同的蜘蛛人產品。

不管是哪一種產品，我們都熟悉最好的製造商，並向所有製造商進行推銷。我們會請他們提出建議，設定某個我們預期收到的保證金指標。例如，在服裝方面，假設我們可能會要求美國地區的保證金二十五萬美元，版稅14%。《一家之鼠2》和《ＭＩＢ星際戰警2》的版稅為10%；對於《蜘蛛人》，版稅一般為14%，因為我們要和合作夥伴漫威公司進行平分，雙方各拿7%。

樣品T恤的設計流程和前面的玩具案例差不多。我們募集建議，選定一家零售商，向他們提供一本風格指南。他們回頭交給製片廠二十或四十款設計進行評價，再經過幾個來回，我們選定某幾款獲得認可的設計，之後生產廠家的銷售人員把系列產品介紹給他們的零售客戶，包括沃爾瑪、卡瑪特和塔吉特。服裝類通常提前兩個季度進行銷售。《蜘蛛人》於二〇〇二年五月上映，T恤的設計方案於二〇〇一年八月展示給零售商，二〇〇二年三月開始在商店中陳列。

如同其他產業一樣，服裝業舉辦貿易博覽會既能帶來買家也能帶來賣家。舉個例子，早一些的設計可以在八月份拉斯維加斯舉辦的美國MAGIC國

際服裝服飾博覽會的男裝展示區上展出，其餘的則可參加來年二月的MAGIC展。由於《蜘蛛人》大大超出了零售商的預期，所以零售商們在產品上架後的兩周內再次訂貨。舉個例子，一家國內零售連鎖商店由於銷售勢頭強勁，再次訂貨能達到一萬到兩萬五千打。

　　大部分Ｔ恤的生產是在美國國內完成的。生產廠家拿出庫存的空白Ｔ恤，根據訂單分別印製具體的圖案。一件成人穿著的普通許可Ｔ恤零售價格在十六美元左右（批發價八美元）；男童Ｔ恤零售價約四美元（批發價為二點八美元到三點二美元）。很自然，較之定價較高的商品，較低價位的商品利潤空間要小一些，但二者在批發價格中版稅的構成比例是相同的。對於一件批發價格八美元的《蜘蛛人》成人Ｔ恤，製造商要支付給我們14%的版稅，也就是一點一二美元，製造商利用餘下的部分抵消成本並創造利潤。

　　零售商在對所有權做出一般性承諾時可謂說變就變。大多數電影許可代表著一個由零售商做出的八到十周承諾。怎麼理解呢——一旦過了這個約定期間，只要零售商沒有庫存的壓力，就能輕鬆安全的擺脫這項所有權，然後再轉向下一個所有權。對於《蜘蛛人》來說，不僅有電影發行之前來自消費者的巨大吸引力，並且在實際銷售水準上（零售商用以衡量成功與否），電影發行十六周左右後為25%到30%。實際銷售是產品流經商店的一個統計定義。舉個例子，假如某一特定貨品在一周之內銷售了存貨的10%，就算是賣得很好。單是在《蜘蛛人》發行之前和發行後的頭一周，實際銷售就達到了40%到50%，也就是說一個星期的時間，該類貨品50%的存貨流經了商店。這一水準帶動了數量巨大的二次訂購，並且通常作為一個八到十周的企劃，很快就變成一個零售商想要延長到年底、以便利用十一月份錄影帶／DVD發行的優勢，延續至整個節慶假日的企劃，這樣一來就能為我們帶來了一個更為長期的良機。

　　許可是一項有風險的業務。為了確定以占批發價格一定比例的版稅為基礎的保證金，和被許可方的每一筆交易都要就此展開協商。標準的許可協議大約有二十四頁，其中四頁為具體條款，其餘則是制式的內容。對於像《蜘蛛人》這樣的成功企劃，從被許可方到零售商，我們的所有合作夥伴都樂不可支。

　　每個季度我們會收到來自各個被許可方的版稅報表，我們要對報表進行仔細認真的檢查，合約規定我們有進行審計的權利，因此我們可以隨時對被許可方的帳目進行審計。如果產品失敗了，我們的版稅部分可能不足以償還保證金，零售商可能不得不降價或者打折出售產品，在這種情況下，零售商可能會向被許可方要求降價費，作為零售商日後購買的一種抵償，對於我們這一方來說，可能會和被許可方就是否減免部分保證金進行討論。

另一個方面是獨立於消費性產品的促銷領域。這一領域的交易包括與速食店或包裝類產品公司合作配合。在配合宣傳協議中，這些公司同意安排一個時間段將電影的焦點和他們的服務或產品結合在一起，從而實現雙贏。《蜘蛛人》在美國擁有許多宣傳合作夥伴，如辛格樂無線電信公司；速食業類的小卡爾斯和哈迪斯；家樂氏公司；胡椒博士；銳步；赫爾西公司，所有交易都是由負責電影院方面的全球宣傳團隊完成的，爲的就是利用其他人的銷售媒體形成對電影的認知，實現對製片廠行銷活動的補充。在這些合作夥伴的電視廣告中，蜘蛛人會和他們的產品一同出現，從而達到互惠互利的目的。

　　這些協議各不相同。但是從製片廠的立場來講，驅動力是媒體購買，而不是收益；是向這樣的關聯廣告砸錢幫助宣傳電影，而不是付錢給製片廠。儘管要爲這樣的獨家協議支付費用，但是從廣告承諾的水準來看，這些考慮都是排在第二位的，每個公司爲美國地區播放的電視廣告支付的費用在五百萬美元到兩千萬美元之間。舉個例子，我們購買了家樂氏的廣告，從而能夠在大範圍的貨架陳列上（穀類食品、家庭鬆餅、果漿土司餅乾和奇寶餅乾）展示《蜘蛛人》，並且他們還製作廣告對其進行支持。對於我們的電影院行銷團隊來說，這是至關重要的廣告組成部分，因爲在一個極其擁擠而又充滿競爭的環境中，我們需要額外的媒體能將我們的所有權從喧囂和混亂中彰顯出來。另外，在展開宣傳之前，達成過單獨的家樂氏蜘蛛人牌麥片和蜘蛛人牌果漿土司餅乾（藍色和紅色，有網狀的糖衣）許可協定，目標就是把《蜘蛛人》變成一場盛事。製片廠花費行銷費用來講述一個故事；家樂氏使用自己的行銷費用來樹立認知度。

　　現在再來介紹一下與速食店的合作。一般包括兩個級別。一種是兒童企劃，比如麥當勞的歡樂兒童餐玩具或漢堡王的兒童餐玩具。另外一種是針對成人的企劃，就是通過購買套餐組合，可以額外花上一點九九美元購買像手錶或眼鏡這樣的收藏紀念品。這類企劃被稱作自選加贈行銷模式，因爲他們要爲自己付帳。《蜘蛛人》的速食店合作夥伴分別是西部的小卡爾斯和東部地區的哈迪斯，屬於同一家母公司。

　　達成這種宣傳協定的動力在於宣傳媒體，例如，速食店一般可以承諾爲我們提供高達一千五百萬到兩千萬美元的電視廣告，以增強電影的認知度。這種協定的價值決定了速食店是我們至關重要的目標合作夥伴。需要再次強調的是，這種類型的協議有助於我們增加電影發行的媒體曝光度，而不是直接爲我們帶來收益；同時，數百萬人的印象也是通過沃爾瑪、卡瑪特、塔吉特和美國玩具反斗城這些公司的零售宣傳建立起來的。他們負責店內看板、廣播／電視廣告、印製宣傳單的費用。而且這種宣傳可能是走在最前頭

的——所有《蜘蛛人》店內廣告在五月三日面世，由於看板在電影發行前的四到六周就已經豎立起來，非常有利於大幅度增強認知度。我們的目標就是從多方面的合作夥伴那裡得到巨大的「廣告佔有率」（share of voice），這樣他們的關聯廣告，就能在廣大範圍的年齡群中造成價值數十億的印象。在美國，《蜘蛛人》大約與六家不同的公司建立起宣傳合作夥伴關係。在全世界，我們與許多合作夥伴達成了速食店協議，包括英國和南美的肯德基，某些中美洲國家的溫蒂漢堡，墨西哥的賓堡集團，智利的洛米坦食品，以及澳洲的賢士面。

現在再說說植入式廣告，雖然這不屬於消費性產品的範疇，但對任何關於附帶產品的討論來說都是不可或缺的。有關植入式廣告的經典故事就是M&M回絕了在《外星人Ｅ.Ｔ.》中出現的提議，於是李斯牌花生巧克力豆取而代之，結果後者在銷量和受歡迎程度上都獲得了極其巨大的增長和提升。最近的一個趨勢就是在電影中推出豪華汽車。舉個例子，在一九九五年的００７系列影片《黃金眼》中，BMW推出了自己的Z3跑車。到二００二年為止，Lexus原型出現在電影《關鍵報告》中，新款E-Class賓士在《ＭＩＢ星際戰警２》中亮相。植入式廣告的關鍵在於小心謹慎，以免適得其反，影響了電影本身。儘管植入式廣告只產生很少一部分收益，但它已成為市場行銷宣傳上實用而又重要的組成部分。

和其他製片公司相比，索尼影視的消費性產品團隊相對較小，約有三十五人。國內銷售部的管理人員負責招攬潛在被許可方的全部工作，並與這些生產商洽談協議；國際銷售團隊負責管理全球三十多家許可代理商。這一業務正在收縮，能許可的財產越來越多，獲得許可的生產商卻大幅度減少，產品部的管理人員和生產商合作，與製片廠生產和行銷管理人員一起，處理、協調產品的評估，按照前面介紹過的批准流程開展工作。此外，他們還負責處理全球所有的包裝、所有銷售點的資料，以及所有電視、廣播廣告的批准。（在《蜘蛛人》這個企劃上，他們要面對至少一萬份有關批准的資訊。）財務部和營運部負責收帳和支付帳單，國際團隊負責全球的代理商，我們還在慕尼克設有一家辦事處。創作部包括藝術總監，負責對每個企劃進行風格指導，並帶領一個由五個人組成的藝術班底，業務事務和法律組負責處理合約事宜，行銷管理人員對全部廣告細節進行監管。

放眼未來，要面臨的一個問題就是貨架空間十分有限。隨著電視市場的不斷削弱，較少的人在觀看越來越多的電視節目，來自兒童節目有線電視網路，如尼克國際兒童頻道、卡通頻道、華納兄弟和其他一些公司，連同一般節目有線電視網，如HBO、E!和國家地理頻道的競爭日益激烈，這些頻道都在建立他們自己的娛樂所有權，不然就是在打造自己的品牌。如果說過去給

了未來某種啓示的話，那就是許可的未來一定會十分激動人心；如果說我們在這個不斷成長的領域學到了什麼的話，那就是你剛覺得自己弄明白了什麼東西，這個東西便立刻在你的眼前發生了變化，之所以會發生變化，是因爲它是眞眞正正被消費者的心血來潮驅動的。看上去將成爲潮流的東西，會像它迅速流行那樣迅速消失，對我而言，這就是這份工作和這個產業如此刺激的原因。

第 **13** 章

國際市場及相關政策
INTERNATIONAL

全球市場
THE GLOBAL MARKETS

作者：羅布·阿伏特（Rob Aft）

　　阿伏特在洛杉磯執業，為各類美國和國際客戶擔任影視投資及發行方面的媒體顧問。負責過許多獨立製片公司國際市場銷售和發行方面的工作，包括庫什納—洛克公司；洛伊德·考夫曼和麥可·赫茲負責的特羅馬電影公司。他還擔任過特利馬克電影公司國際部副總裁。阿伏特是獨立電影發行貿易組織AFMA委員會元老級成員、美國電影出口協會成員，並任買方鑒定委員會主席。阿伏特在雷鳥商學院國際管理美國研究所獲工商碩士學位，他經常在美國南加州大學和加州大學洛杉磯分校電影院校擔任客座講席，並積極參加各種業內座談活動。

全球的獨立電影產業正在經歷一個徹底的重組期，從而威脅到了美國國內和國外所有參與者的生存。那些順應新事物的人將會生存下來，剩下的則將走向消亡。

電影產業是真正的全球經濟，是藝術家、金融家和觀眾之間繁榮興盛的合作成果。整個八○和九○年代，電影全球化加快了步伐，美國電影的海外收益從總額不到30%增長到了60%以上，這一時期外國公司在美國電影產業中的投資，同樣達到空前的水準。

身處一個國界差別越來越模糊的世界，決策者們秉持一種全球視角是十分重要的。一名德國導演可以在澳洲指導一支國際演員陣容為一家日本大型電影公司進行拍攝，而這部電影很可能被看作是一部「美國」電影。就連「美國電影」這個詞都是個假像；今天「美國電影」指的是一種電影風格，而不是電影的製造者。

這裡對各大製片廠及獨立電影人，如何在全球發行影片做一個簡要講解，接下來逐個國家進行分析。

製片廠方面的電影院業務比較簡單。製片廠通過各主要地區的駐地辦事處，直接發行他們的影片，這些辦事處預訂電影院，負責當地的行銷活動。例如，一部即將在英國上映的福斯公司電影將由駐在那裡的福斯管理人員負責，洛杉磯福斯製片廠國際團隊對其進行監督。迪士尼公司、華納兄弟和索尼影業也採用相同的方式。

另一方面，派拉蒙影業和夢工廠通過倫敦一家名叫聯合國際影業（UIP）的院線發行公司對資源進行整合；米高梅公司則將其海外發行工作外包給福斯公司。

越來越多的製片廠採取近乎全球同步發行策略，在一個星期之內，盡可能在多個地區進行發行。通過這種方式，製片廠受益於美國本土發行聲勢浩

大的宣傳工作，限制了盜版的侵害。網際網路、MTV、CNN和全球媒體確保每周一，全球的觀眾都能知道周末占據美國票房前十名的電影是哪些，這些就是他們想看的電影。

同時，美國人在海外、非英語製作及發行等方面斥以鉅資，獲得巨大成功的影片《臥虎藏龍》就是活生生的例子，該片總體上是由紐約的米拉麥斯，和好機器公司開發並出資的。有時侯，美國公司投資海外影片，用以減輕文化資本主義的指責；另一些時候，他們只是考慮到當地電影能夠帶來豐厚的利潤。在為贏得全球市場占有率所做的進一步努力中，各大製片廠在全世界擴展他們的品牌電視臺（福斯家庭頻道、迪士尼頻道、派拉蒙／維康的MTV），另一些則投資國外連鎖電影院。

美國電影協會（MPAA）將各製片廠組織在一起，製片廠有關國際盜版、貿易和官方事務性活動則由電影協會（MPA）負責處理。獨立發行商也有一個類似的組織AFMA，前身是美國電影行銷協會，現在AFMA只是個縮寫名詞而已，因為其40%的成員都是美國以外的公司。除其他職能以外，AFMA每年二月在聖塔莫尼卡召開美國電影交易會，在那裡製片人（賣方）和國外發行商齊聚一堂，就地區許可展開交易。

大製片廠的支配地位、海外本土製作的崛起以及持續性全球行業衰退等因素，造成了獨立製作領域籌資和發行日益艱難。在過去，不知名的小公司開發一個企劃，將企劃元素（劇本、明星、導演、預算）提交給國外買家，國外買家便會給予其地區發行權的許可，這些合約可以用來當作抵押獲得製片貸款，從而使影片獲得拍攝。這些影片往往徒有虛名，很少符合所做的宣傳，結果許多影片給買家帶來了慘重損失，出於這種情況，一些國外發行商決定自己來做製片方，現在，製作─發行公司成為一種常見的運營模式。

另有一些國外發行商會選擇與製片廠級別的製片方合作，達成「權利共享」協議。這樣一來，某製片廠在美國發行一系列由國外發行集團部分出資的影片，國外發行集團以此換得一定的股份、部分創作控制權以及其相應地區的發行權。繆區爾電影公司與派拉蒙影業，望遠鏡娛樂公司與迪士尼公司便是這類合作關係的例子。繆區爾電影公司的合作夥伴包括英國的BBC、德國的慕尼黑電訊，以及日本的東寶東和電影發行公司（丸紅株式會社）。探照燈電影公司的合作夥伴包括德國的基爾許媒體公司，義大利的梅迪亞塞特傳媒，以及斯堪地那維亞的斯文斯克電影公司。

獨立製片人是如何在國外為影片籌資並進行發行的呢？複雜的預售、補貼以及籌資協議的訂立最好交給一家有經驗的銷售公司（大都為AFMA成員，可以在www.afma.com上找到）。這些公司往往能發揮監製的作用，他們的首要任務就是獲得一份美國發行協議。對於所有的小製作和藝術電影來說，在

把企劃帶到坎城、米蘭電影市場展和AFM這些主要的許可市場以獲得國際預售交易之前，一份美國協議都是必不可少的。

根據地區預售協定，某特定地區的發行商同意按照協商好的發行版稅，支付一筆影片完成和交付的預付款（由完成協議予以保證；見諾曼·魯德曼和萊昂內爾·伊法蓮的文章《最後一擊：完工保證》）。儘管這些預售合約可能只能為影片帶來不到一半的資金，但這些銷售合在一起，再加上私人投資、補貼以及來自銀行的缺口貸款（即發行合約和補貼未能填補的部分），將會補足製作經費。

這種地區性籌資已經成為一場外交遊戲，正如之前所提到的，國際預售和一份美國發行協議往往不足以為一部影片籌集足夠的資金，製片人同樣需要獲得已知的各類補貼，不論它們是德國的稅源，英國的售後回租，還是愛爾蘭或加拿大的製片鼓勵措施（參閱史蒂文·哲思的文章《國際稅收優惠政策和政府補助》）。而成功的獨立製作─發行公司就是那些能夠準確定位全球市場的公司，這是一個觀眾們越來越需要明星陣容、頂級導演和高預算的市場。

在我們一個國家、一個國家進行分析之前，先做一些概要性評論：全球的獨立電影產業正在經歷一個徹底的重組期，從而威脅到了美國國內和國外所有參與者的生存。那些順應新事物的人將會生存下來，剩下的則將走向消亡。儘管全世界多廳影城的數量不斷增長，但日益受到歡迎的本土影視作品，加上不斷擴大的製片廠發行規模，實際上都造成了美國獨立電影的市場空間越來越小，要想不被甩掉，獨立製作就必須增加拷貝和廣告支出來吸引觀眾目光。

儘管放映廳數量上有所增加，但國外的電影票銷售卻在經歷低增長階段。這有可能是因為已經達到了一個飽和點，但同樣可能是全球性經濟問題的一個徵兆，一旦這種經濟狀況出現反彈，銷售數字將開始增長，最終增長是來自於新興市場，但這需要在基礎設施上的投資，以及這些國家政府政策上的轉變。

進一步的增長來源於曾惠及獨立影視製作的新科技。錄影技術引發了七〇年代和八〇年代獨立製作的繁榮，有線電視網讓獨立製作順利度過九〇年代。強大的電視和網際網路是否將有助於獨立電影找到自己的觀眾，或續寫獨立電影的新篇章仍有待證實，但可以確定的是，各製片廠已經把DVD的優勢地位放在了全球首位。最近，他們已經聯手透過美國的隨選視訊頻道、網際網路以及衛星系統提供電影了，但也潛在限制了這些領域中獨立電影的發展。

美國人認為他們自己在科學技術上是先進的，但在普通的韓國家庭裡

一般都有寬頻網路，更有不少日本人是使用手機通過網路獲取娛樂內容了。全世界利用這些新技術的基礎設施正在建設當中，一旦準備就緒，就將爲獨立電影人帶來新的收益；另一個問題就是盜版，數位格式意味著完美的複製品，這正是盜版者夢寐以求的。新出版物的非法數位拷貝通過網際網路行銷全球，製片人絲毫得不到賠償，這一問題已經引起了關注，希望版權立法與執行能夠與這些新技術同步。

美元相對於所有主要貨幣的強勢一直以來都是個問題。在本書出版之時，相對於各主要貨幣，美元價值要高出25%到50%。幾年前，如果一家法國電視臺爲一部電影支付十萬萬法郎，相當於兩萬美元；但到了今天，如果該電視臺支付同樣數目的法郎，對美國製片商來說僅相當於一萬五千美元。

接下來是對全球最具影響力的英語電影市場所作的分析。按照潛在收益排序逐年有所不同，以下是二〇〇〇年的排序情況：日本、德國、美國、義大利、法國、西班牙、澳洲、拉丁美洲、韓國、亞洲（除日本和韓國以外）、斯堪地那維亞、荷比盧三國經濟聯盟、東歐、中東／非洲。這些資料代表了一個時期的情況，這裡採用的是二〇〇〇年版。建議讀者閱讀貿易類出版物（國內和國外的），並使用網際網路查詢更新的資料，以獲取最新資訊。

日本

儘管經濟出現衰退、放映廳數量有限、日元疲軟，還擁有世界上最高的電影票價（約一千八百日元或十五美元），但日本始終是美國影片最大的海外市場。觀眾口味十分挑剔的錄影帶市場和近乎不存在的電視市場合在一起，使得其成了一個對大部分美國獨立電影來說極度不利的市場。如果一部影片能夠在日本進行院線發行，那麼該地區能夠輕而易舉帶來預算的12%到15%；如果一部影片無法進入院線，那麼它可能不會被其他任何傳播媒體接納發行，意味著在該地區不會帶來任何收益。

所有的主要美國電影公司均在日本設有辦事處，但日本同樣也有一些極其強勢的獨立發行公司，包括伽伽株式會社（負責新線影業的產品）、立邦海拉德和東寶東和電影發行公司。票房收入同影院進行五五分帳，一部普通新發行的電影動輒花費上百萬美元。電影可以是配音版，也可以是字幕版，但大多數較大型的影片都是字幕版。

放映廳數量有限的問題迅速得到了解決。二〇〇〇年，日本共有兩千五百二十四個放映廳；其中七百四十個放映廳屬於近十年內修建的多廳影城，而且修建勢頭未見減弱。對於一個人口一億三千萬的國家來說，放映廳

離飽和還很久。有三家主要的日本發行商控制著大部分的放映廳：東映、東寶和松竹。約一千個放映廳專門上映日本生產的電影，這些電影絕大部分是動畫片、驚悚片和犯罪題材的影片，占電影票銷售30%以上。「外國影片」市場以美國電影為主，但藝術片和歐洲電影仍舊特別受歡迎，這部分可能是由於年輕女性並非日本影片的目標觀眾，因為日本電影大部分都是以年輕男性為目標觀眾群。

在過去的幾年中，日本的錄影帶市場急劇下降，除了那些在院線發行中獲得成功的影片之外，其他所有影片都是如此。這對獨立電影人來說可不是個好消息——他們總是得忍受毫無進展的事實，只能懷抱著一絲渺茫的希望，期盼家庭錄影帶市場能為他們帶來收益。日本的錄影帶市場總價值約在二十三億美元左右，目前為止是美國以外最大的市場，鑒於錄影器材的高普及率（73%），預計這一趨勢會持續下去。發行的DVD片目數量由一九九九年的一千五百五十五部增長到二〇〇〇年的近五千部，銷售量從八百七十萬張增長到驚人的三千萬張，假若一部低成本的美國電影能夠在日本獲得錄影發行，則收益將會在一萬美元到二十五萬美元之間，但是目前想要達到最高額的情況十分罕見。

日本人喜愛本土的電視節目，綜藝節目、遊戲節目和國產喜劇是民營廣播電視網最顯著的特色，朝日電視臺、富士電視臺、日本電視臺、東京放送、東京都會電視臺和國立電視臺NHK，是市場中的主要競爭者。一部非熱門的美國大片想在黃金時段播出幾乎是不可能的，即便是最熱門的美國電視連續劇，也會被降級到非主要時段的有線電視或衛星電視上播出。付費電視市場沒有像其他國家那樣獲得顯著的增長（普及率僅為30%），部分原因是本土電視節目要比電影和體育類節目——這些付費電視的主打節目更受歡迎。

在大肆宣傳和諸多希望之後，日本的衛星直播市場在自己的參與下失敗了，三家主要的競爭者，天空電視臺、完美電視臺和直播電視臺在歷經幾年的併購之後，現在變成了一家名叫日本衛星電視的大公司。類似的併購也發生在有線電視服務商之間，在微軟公司於二〇〇〇年取得鐵達時傳媒60%的股份之後，傑顯通公司與鐵達時傳媒合併。據推測，日本不斷發展的寬頻市場將會給衛星電視和有線系統注入新活力，付費電視訂戶能夠享有極其豐富的節目資源，包括電影、音樂、體育、生活頻道，收看到常見的美國頻道，如卡通有線頻道、探索頻道、福斯和花花公子。結果，大多數美國獨立電影產品在日本電視上始終找不到歸屬，即便找到了，也可能是作為有線頻道的非主要時段節目播出，僅能帶來微薄的收益。

歐盟

德國

德國市場中短期內的激烈震盪已經造成了重大損失。當九○年代早期電視臺購買影片的價格開始激增的時候，獨立發行公司如野草般湧現。一九九五年，當環球公司與基爾許媒體公司簽署了至今仍堪稱傳奇的天價電視協定，為李奧・基爾許的私人電視臺帝國提供節目時，電視版權能值多少錢似乎根本沒有上限。狂妄自大的新興公司和許多偏於傳統的發行商開始出高價，以獲取所有德國媒體的發行權，有些則在法蘭克福的新市場上公開進行。這籌集了數十億美元，分攤在二十四家媒體公司之間。然而很快，裂痕開始出現了，首先，歷來強勁的德國錄影帶市場進入了迅速衰退時期，除電影院線片之外無一倖免；另一方面，錄影帶在存貨過多的電視市場失去了它們的吸引力，對B級和C級片的需求枯竭。這加劇了新興富有的上市公司，和電視聯合公司（基爾許媒體公司和RTL電視臺）之間對於A級片的競爭。

當處於領先地位的獨立發行商金諾威爾公司出價高於基爾許媒體公司，付出約三億美元從華納兄弟手中購得包括《駭客任務》在內的一系列影片電視版權時，帶來了決定性的一擊。當金諾威爾公司想要將同一套影片轉賣給基爾許媒體公司的電視網時，基爾許媒體公司的拒絕造成了這個行業的震盪。基爾許媒體公司以外唯一有能力支付這筆索價的公司是RTL，然而RTL也婉言謝絕了。媒體公司的股價暴跌，金諾威爾公司和基爾許媒體公司宣布破產，電影價格驟降。

基於這種動盪，統計資料變得毫無意義，曾經欣然為影片支付其預算15%到20%的德國公司，現在宣稱他們的地區只值這個價格的一半。由於主要德國電視臺全都有電視節目供過於求的問題，因此除票房表現優異的電影之外，其他影片幾乎沒有市場。本文撰寫之時，許多大型的上市發行公司正在掙扎之中。

比較樂觀的說，一些傳統德國媒體公司仍回報德語片，和個別美國獨立電影收益豐厚，並將持續繁榮下去。電影院票房收入持續上漲，二○○一年達到一億六千萬，比二○○○年上漲了8%，平均價格十一馬克或六美元。在德國約有五千個放映廳，隨著多廳影城的建設，這一數字還在增加。德國影片所占票房比例仍然相對較小——從一九九九年的14%增長到二○○○年的15%，和九○年代中期的16%和17%相比有所下降。但有些電影，如一九九九年的《蘿拉快跑》，甚至在德國以外同樣獲得了一定程度的成功，這在今天是很少見的。

除藝術電影之外（藝術電影是配上字幕），英語電影都被配成德文，

供所有的媒體播放。德國發行商活躍在所謂的「講德語的歐洲」，除德國之外，這些地區還包括瑞士、奧地利以及義大利阿托阿迪傑區。一些發行商專門從事奧地利或瑞士的發行工作，但大多數情況下，一家公司只要一份合約就會獲得全部德語版權。所有大型美國電影公司均在德國開展業務，但也有許多極其強勢的地方主流發行公司，包括康斯坦丁傳媒公司、參議員娛樂公司、華麗娛樂公司、海爾肯公司、托比斯卡儂製作公司、斯科舍公司以及高光娛樂公司（總部設在瑞士）。兵工廠、普金諾、時光、阿史考特精英和一批小型獨立發行商確保優秀的美國獨立電影，將會在講德語的歐洲受到內行的對待。至於發行商的票房收入份額約在45%左右。

除A級片以外，德國家庭錄影帶市場中的所有產品都在持續衰退。DVD銷售正在以驚人的速度增長，很快將會占掉錄影帶銷售的50%；其中大部分是A級片。近來錄影帶出租方面下降了10%，剛剛超過五千，但銷售方面的數字卻增長至一萬以上。

在電視領域，據推測一些小型電視集團，尤其是ARD和ZDF（最終都獲得了部分金諾威爾公司的華納節目組合），實際上均已從近來的震盪中獲益。當價格被抬高時，這些公司苦不堪言，可是隨著基爾許媒體公司和RTL從購買中撤出，他們又成了頗具吸引力的交易受益者。這兩家公司憑藉其多樣化的媒體股份，擊敗了大部分頻道，包括Pro7、RTL和RTL Plus。最近，德國電視領域正在進行合併，美國公司也參與其中——時代華納加入了當地公司VIVA傳媒來運營音樂頻道2，約翰・馬龍的自由媒體公司取得了德國有線電視市場的大部分股份。

英國

英美電影產業之間的相似性遠比語言上的相似性深入得多。在院線方面，美國各大製片廠統領市場；錄影帶市場的增長反映出美國市場的狀況；付費電視的普及率基本相當；本土電視頻道競爭激烈，以自己製作的電視節目為主。

在院線方面，美國製作的電影占總票房的80%，18%歸英國製作所有，來自歐洲其餘部分的製作則從未真正跨越英吉利海峽。所有製片廠都在倫敦設有辦事處，聯合國際影業的總部也設在那裡，主要的英國獨立發行商包括娛樂影業（所發行的產品包括新線影業的製作）、電影四傑和百代電影公司。同樣還有許多活躍的小型獨立發行商供應利基市場。

幾年前英國開始轉向多廳影城；英國擁有超過兩千八百個放映廳，當中近半數是屬於多廳影城。英國是排在德國之後的歐洲第二大市場，二〇〇〇年電影票銷售約為一億四千張，票價約六美元。發行商和放映商之間的關

係有利於放映商，放映商平均拿到票房收入的70%（相比之下，美國平均為50%）。

這種發行商和放映商之間的三七分帳，加上拷貝和廣告宣傳極高的成本，使得該市場對小型發行商來說極富挑戰性。在經歷了九〇年代獨立錄影帶市場崩潰和大製片廠發行規模擴大的艱難時期之後，包括Rank、第一獨立影業及蓋德派勒斯在內的許多獨立發行商紛紛出局。到九〇年代末，情勢有所好轉，較小的利基者顯露頭角。一時間，英國海爾肯、艾肯（梅爾·吉勃遜的公司）、動力、梅瓊杜姆和奧普特姆發行公司作為發行商和娛樂影業、電影四傑和百代電影公司以及米拉麥斯一起成為不容忽視的力量。這些參與者瞭解他們的目標為何，通過專門的雜誌、網際網路以及音樂相關產品對其定位，從而和大型公司競爭。或許對於美國獨立電影人來說最重要的就是，英國是世界上為數不多的珍貴地區之一，在那裡一部電影只要憑藉有限的廣告宣傳費用，就可以在倫敦的六個放映廳放映，基於這個放映結果，希望可以擴展到整個英國。紐約／洛杉磯平台發行充滿活力，在英國也是如此。

如同美國一樣，英國的錄影帶市場一度迅猛發展，並且反映出類似美國的趨勢。這些錄影帶和DVD銷售同樣讓繁榮的英國錄影帶連鎖店取代地方商店，商業大片將獨立電影擠下了貨架。英國家庭通過數位衛星，而不是有線電視接收付費電視，其普及率相當的高，而電視臺頻道競爭激烈，大部分節目自產自銷。

DVD占家庭錄影帶銷售額的30%以上，租賃的25%以上。由於82%的家庭擁有一台VCR或DVD播放機，到目前為止，英國的錄影帶滲透度居歐洲首位，這些錄影帶不僅由主要的英國連鎖店供應，如HMV和維珍，同時也有來自美國的品牌百視達。然而，對於那些未進行院線發行的影片來說，進軍錄影帶市場就舉步維艱了，類型電影有可能為其製片方帶來三萬美元到七萬五千美元的收益，但大部分其他影片就連獲得錄影帶發行的機會都很困難。

英國在直播衛星技術的開發方面走在了世界尖端。一九九一年，當英國衛星廣播公司和天空電視合併組成英國天空廣播公司時，在廣播電視上的僅僅局限在國立頻道（BBC1和BBC2）、獨立電視（ITV）和4頻道，至此之後，只添加了一家廣播電台，5頻道。

真正的變革發生在付費電視領域，其英國家庭普及率已達到了40%，這些付費電視來自天空廣播公司及其競爭對手獨立數位電視臺（卡爾頓和格蘭納達合資），有多達數百個頻道可供選擇，以體育和電影節目為主。像福斯、迪士尼、MTV和尼克國際兒童頻道這樣的美國公司也有上佳的表現，天空廣播公司的信條就是永遠提供熱門大片，為了做到這一點他們和大型電影公司達成了供應協議，以每部最低幾百萬英鎊的許可費提供院線發行的影

片。相比之下，大部分獨立影片的許可費一般在兩萬英鎊到五萬英鎊之間，從電視臺獲得的許可費也和這差不多。除了熱門院線片之外，製片人可以期望獲得兩萬英鎊（來自5頻道）至最高十萬英鎊（極其罕見的BBC交易）的費用。

近來獨立製片人能夠在英國賺錢的一個領域就是收費點播。完善的基礎設施使得收費點播已經為家庭觀眾們廣泛接受，一些受歡迎的小製作電影能夠帶來上萬英鎊的收入。

二○○一年九月，天空廣播公司全面數位化，成為第一個如此改進的衛星直播系統。英國政府設定了二○○六至二○一○的目標期限，要將廣播電視轉換成徹底的數位化系統，這的確是一個雄心勃勃的目標，但這其實是基於兩千兩百萬家庭中，已有八百萬萬戶完成數位化的合理考慮。

義大利

借助《美麗人生》和《真愛伴我行》這類在國際上取得巨大成功的電影，義大利繼續保持著出產優質影片的盛名，義大利擁有充滿活力且富於革新性的製作基礎，近年來，這為義大利影片贏得了25%的票房占有率。另外有20%或者更多的影片流向其他歐洲國家，其餘歸美國電影所有。由於電影院條件得到改善，加上有利於發行商的財務模式（一般來說，兩百五十到三百份拷貝的發行規模，需要一百萬到兩百萬美元的拷貝和廣告宣傳費用，發行商和放映商之間五五分帳），如果一部影片在義大利取得成功，那麼製片方能夠獲得數百萬美元的收益，一些熱門大片能夠達到一千萬美元的票房。

以二○○○年為例，約四百二十部影片在義大利兩千八百個放映廳上映。無論在影片數量還是放映廳數量都有所增長，這在很大程度要歸功於近年來多廳影城的快速發展（過去由於沒有空調系統，老式影院在夏天不得不歇業）。這幫助新興獨立發行商進入了一直由美國大型製片廠和三家主要的義大利公司，美杜莎（西爾維奧・貝盧斯科尼的院線集團）、RAI影業（國有廣播電視巨頭的院線分支）和切奇・高里（正處於財政困難時期）控制的義大利市場。雄鷹影業、奧羅影業、因斯托特魯斯、力素（發行新線影業的製作）和藝術片發行商BIM、幸運紅近來都在義大利票房上分得一杯羹。然而，由於義大利仍舊是大片市場，配音費用平均超過五萬美元，有線發行的拷貝和廣告宣傳投入超過十萬美元，因此小型發行商參與競爭仍面臨許多困難。

義大利是第一個將電視廣播業民營化的歐洲國家，八○年代末，那時錄影帶業剛剛起步，結果，家庭錄影帶從未達到過美國或英國那樣的比例

水準。VCR的擁有率徘徊在60%左右，現在DVD強勢登場，預計將處於領先地位。大多數獨立發行商選擇將收益重點集中在電視領域，一般根本不考慮錄影帶市場。

即便在民營化之後，電視業依舊由國立廣播電視公司RAI（有三個頻道）和民營廣播電視公司美杜莎（旗下三個頻道把持著42%的市場占有率）、奧比特公司以及蒙地卡羅電視臺所控制；付費電視普及率仍然較低；預計數位衛星電視將會在義大利迅速獲得發展；電視臺似乎願意從美國製片廠和本地發行商那裡購買節目，仍舊不免對美國獨立電影市場造成限制。

法國

法國理所當然的被認定為歐洲電影之都。一百多年前，電影在這裡誕生，其發明者魯米埃兄弟是民族英雄。法國電影是最受尊敬且在全球受到歡迎的非英語片，而對於法國來說，讓整個國家感到尷尬的就是，美國電影通常會包攬法國總票房的50%以上（二○○○年占62%，相比之下法國影片僅占28.5%）。

由於法國將電影定位為一種藝術形式，因此法國政府通過法國國家電影中心（www.cnc.fr），以特別的方式對其進行管理和扶持。對於一名製片人來說，這意味著私密的業務數字要被公之於眾，包括一部影片發行了多少份拷貝、配音費用、行銷開支、電影票銷售情況、電影院的收益分配比例、錄影帶的銷售量、電視協定的訂立——所有這些全都作為公共資訊被上報給CNC。根據門票出售數量，法國是最大的歐洲院線市場，但從年度總收益的角度來說並不是這樣，其年度總收益保持在十億美元左右。

整個市場由少數幾家大型本土公司組成，他們與本土製片商或美國製片廠合作，通常身兼雙職，既是放映商也是發行商。在這些發行商當中，聯合國際影業通過環球影業、派拉蒙影業和米高梅電影公司的產品組合囊括了23%的市場占有率；高蒙公司位居其次占18%，其產品包括迪士尼影業出品以及由高蒙公司出資的法國影片；華納公司占有另外10%，索尼公司緊隨其後約占6%。法國擁有一大批極具實力的本土發行公司：BAC占有超過8%的市場占有率，這要歸功於米拉麥斯出品；ARP總額約占5%，其中許多是法語片；大都會影業公司受益於它和新線影業簽訂的產品協定，以及它自己的產品，占5%；餘下的份額由其他一些本土獨立發行商進行瓜分。平均起來和美國一樣，發行商和電影院之間對票房總收入進行五五分帳，電影票平均售價在五點六美元左右。

令人遺憾的是，和世界其他地區一樣，法國也日益遵循成敗一周見分曉這一成規，小型電影沒有太多的機會找到自己的觀眾。儘管和電影明星相

比，法國人對導演的熱情依然偏高，是否觀賞一部電影往往是根據導演而不是演員的名字和評論。

最大的放映商是UGC，占有26%的放映廳，高蒙公司占20%，百代占19%（最近，高蒙和百代聯手打造歐陸殿堂）。剩餘市場由小型連鎖電影院和本地電影院組成。在法國，電影通常同時採用配音版和字幕版進行發行。法國人對配音工作非常重視；主流電影基本都要進行配音，尤其是在巴黎之外的地區，藝術電影則幾乎全以原版發行。爲一部英語片準備法語配音版的平均費用達到十萬美元，部分是因爲配音員要求的明星薪酬，這些配音專家中有一部分人常年爲同一位影星配音。而在發行廣告中，每部影片要麼被指定爲V.F.（法語版），要麼被指定爲V.O.（原文版）。

法國人總是不斷創新；UGC旗下的卡特伊利米特公司和高蒙公司的萊派希公司推行連鎖電影院月票，激起了放映業的論戰。這些入場卡允許消費者不限次數進入這兩家大型連鎖電影院，費用約爲每月十四美元。儘管在扭轉下滑的票房收入這一趨勢上取得了成功，並獲得了肯定，但這一理念給那些無法透過類似的行銷模式，進行抗衡的獨立放映商造成了很大壓力——儘管這些小型連鎖店中有一部分是萊派希公司的合作夥伴。電影院採用月票的作法對法國的發行業究竟意味著什麼仍沒有定論，但很多人將其視爲一種趨勢，將會被全世界的連鎖電影院所採用，以此爲所有的放映商重新整合收益下滑的局面。

錄影帶從未眞正占領過法國。原因是多方面的——包括法國新頻道電視臺收費服務的成功以及錄影帶市場高額的訂購費——錄影帶出租市場僅占法國錄影帶收益的13%，因爲法國人更鍾情於擁有電影拷貝。二〇〇〇年，DVD占錄影帶市場銷售量的23%，到二〇〇一年，這個比例翻了一倍，並在不斷加速增長。美國電影在錄影帶（50%）和DVD（78%）方面均占首要地位，家庭錄影帶發行市場由美國製品廠和少數幾家本土公司控制，如TF1音樂公司和版本電影工作室（隸屬於出版商樺榭菲力柏契）。令人遺憾的是，據估計，進入法國的所有DVD中，有15%到30%爲非法進口的碟盤（美國專供），從而侵損了潛在收益。和通常由實際銷售產品統領的市場一樣，小製作影片能獲得的收益極少，由於配音成本高昂，很多影片難以獲得發行。

在法國，從針對廣播電視服務商價值兩萬五千美元的電視電影銷售，到數百萬美元法國新頻道電視臺電影院熱門影片的首輪付費播出，電視仍舊是一支主要的收益來源。一般來說，這些協議在影片進行院線發行之前就已經達成，規定了最低價和針對票房表現的必要性伸縮條款，通常以電影票銷售表示。事實上，高昂的配音和發行成本使得很少有院線發行的電影，會在未握有一份準備就緒的電視協定的情況下進入市場。

所有的大型製片廠都從和法國主要付費電視公司，達成的長期協定中獲得巨額經濟收益。法國新頻道電視臺，是維旺迪的子公司，在付費電視市場中首屈一指，並在另外十個國家設有分台；相距較遠排在第二位的是TPS，廣播電視公司TF1新近開台，但觀看人數較少的分支機構。各製片廠同樣和國家廣播電視臺TF1、FR2、FR3以及M6訂有供應協議，這些協議有效的將許多美國獨立製作拒之法國電視市場之外。和美國相比，法國的國立頻道數量有限（四個主要的廣播電視頻道，少數幾家地區廣播電視公司，以及約十個有線／衛星頻道），因此很難為美國電影找到節目編排的位置，加上限制非歐洲和非法語片數量的配額，使得法國電視市場對於美國獨立電影來說形勢十分黯淡；但另一方面也有好消息，那就是收費點播在法國成功，在歐洲家庭聯網衛星直播收視方面，僅次於英國位居第二（最新總數為五百萬戶，也就是約占法國電視用戶的20%）。隨著該市場的發展，將會為現在的「利基」獨立產品帶來越來越多的機會，而不受政府的限制。

在互動式電視的發展方面，法國人是歐洲的引領者之一，該領域有望滿足歐洲最具眼力的電影觀眾，並為獨立電影提供更大範圍的發行機會。

西班牙

西班牙作為歐洲最具活力的電影市場已經初露頭角，現在，西班牙位居世界電影生產先鋒，其中包括數量日漸增多的英語電影。西班牙的院線和電視市場已經相當成熟，大量本土院線發行公司、興旺的廣播電視及衛星頻道為這個國家播放影片和提供服務。快速發展的民營地區性電視和地上波數位的推出將使西班牙成為歐洲最先進也是最為重要的電視市場之一。

多廳影城的繁榮讓西班牙的放映廳數量超過三千五百個。二○○○年，平均票價約為三點五美元，票房總收入高達一億四千萬美元，西班牙市場可以代表4%到6%的潛在收益。大部分電影以配音版發行，藝術電影則採用字幕版發行。

西班牙有一批頗具實力的本土發行商，他們往往也是最好的製作方。這些公司包括三維影業，負責新線影業產品，有時能夠達到門票銷售總額的10%；羅拉電影公司，其續集電影《多浪迪警官2》成為二○○○年的票房贏家；索格帕克公司，負責米拉麥斯公司產品；還有馬格納公司以及勞倫公司等。合計起來，本土發行商能夠產生25%以上的總票房收益。

由於製作稅收優惠政策和院線市場的增長，西班牙製作的電影和聯合製片企劃猛增，二○○○年，西班牙出品的故事片就占票房收入的14%。許多西班牙製片人已經著手製作英語電影，尤其是菲林馬克斯公司和羅拉電影公司；與此相反，美國各大製片公司已經進入了西班牙語市場，迪士尼購買

了勞倫公司，索尼則在西班牙設立一家製片子公司。多年來，各製片廠為了滿足意欲幫助西班牙電影業的配額制度要求，被迫製作並發行低品質的西班牙影片，當該制度消亡之後，西班牙電影業被點燃了。今天，各大製片廠樂於製作高品質的影片，並協助發掘像佛南多‧楚巴、亞歷‧阿曼巴以及馬特奧‧希爾這樣的世界級導演。

多年來，西班牙的錄影帶市場一直不是獨立電影的主要收益來源，但取得成功的院線發行電影在這方面則始終表現得很好。在這裡，以犧牲錄影帶銷售為代價，換來了DVD銷售的猛增；在出租市場方面，以熱門大片來說，兩種格式的表現都較以往更為強勁，VCR的普及率接近75%，付費電視的低普及率讓租賃市場得以保持繁榮。

近年來，真正讓人感到興奮的是本土電視市場。但購併、匯率以及本土製作節目的成功，在在造成美國獨立電影很難在西班牙電視市場出售，加上美國大型電影公司達成的協議往往囊括數量龐大的電影庫存影片，幾乎沒有為獨立電影留下什麼空間。西班牙有一千兩百萬戶電視觀眾，其中約兩百萬戶從法國新頻道電視臺旗下的衛星頻道，或西班牙電信公司旗下的維亞數位公司接收衛星付費電視節目（近來，有關這兩大系統合併的消息傳得沸沸揚揚）；另外五百萬戶家庭安裝了有線電視網。廣播電視由國立西班牙國家廣播電視臺的兩個頻道以及兩個全國性民營頻道西班牙電視3台和電視5台負責地方性頻道以五種方言播出。據推測，今後的發展將主要集中在民營地區頻道，而不是在現在看來已經飽和的付費電視領域，接下來，地上波數位的首次亮相將對這方面的努力有所幫助。

比荷盧三國關稅同盟和斯堪地那維亞

比荷盧三國關稅同盟由比利時、荷蘭、盧森堡三國組成，總人口約兩千七百萬。比荷盧三國關稅同盟和斯堪地那維亞（瑞典、芬蘭、挪威、丹麥，有時還包括冰島）加在一起能為一部影片的總收益做出2%到3%的貢獻，但他們卻位列最難處理的地區之中。

在比利時，當地人主要說兩種語言，法蘭德斯語和法語，這就在比荷盧三國關稅同盟和法國的公司之間產生了問題，他們都想要取得法語版權。根據法律規定，在該地區只允許有一個電影版權發行商。不管是誰獲得了版權，圍繞發行日期、跨國的DVD流動和電視信號等所展開的紛爭會一直讓該地區的製片人焦頭爛額。

這些國家有許多有實力的本土發行公司，RCV握有新線影業的電影和其他主要獨立製作片，往往能夠獲得相當大一部分的票房收入。有一點很有意思，那就是比利時人口僅為荷蘭的三分之二，放映廳數量卻明顯超過荷蘭

（比利時約有五百個，荷蘭為四百六十個），荷蘭的放映廳競爭相當激烈，從流向發行商的票房收入相對較低（40%）這一點就能看出；而在比利時，這一數字則接近50%。比利時的放映廳由把持著此地50%以上放映業務的基尼波利斯院線管理集團控制。

比利時和荷蘭的有線電視普及率均為95%，並且都在進行數位化改造，提供高科技的寬頻接入，不過，在錄影帶市場中，除強勢的院線片外，其他方面都在下滑，對於獨立發行商來說，收益分享一直是徹底的失敗。RCV仍然是其中最重要的本土參與者，代表了10%以上的市場占有率。

大部分斯堪地那維亞發行商都會單獨對待冰島，因為這個國家的二十五萬居民擁有世界最高的人均電影上座率，一部成功的影片能夠帶來數萬美元。斯堪地那維亞的人口總數約為三千一百萬，其中一半人口屬於瑞典，多年來放映廳數量和電影上座率一直保持穩定，與歐洲其他地區相比，這裡幾乎沒有新建的多廳影城。照例，美國主流電影公司是市場的引領者，加上有實力的本土公司，包括桑德魯／梅特諾姆公司，瑞典的索奈特公司，芬蘭的芬基諾公司，以及依格蒙特公司，包辦此地大部分的票房收入。少數的本土電影，特別是拉斯·馮·提爾和他的團隊所製作的道格瑪電影，偶爾也會取得驕人的成績。但總的來說，斯堪地那維亞的票房仍是美國電影票房的縮影。

對於獨立影片來說，這裡的錄影帶市場幾乎不復存在；電視市場方面，包括有線電視在內，通常不滿意於美國電影中的暴力尺度，在黃金時段，儘管會有一些在美國人看來屬於色情的內容播放，卻不會有涉及槍支彈藥的節目。對於那些能夠獲得院線發行機會的獨立影片來說，這一地區仍存在潛在的電視和錄影帶收益。

澳洲和紐西蘭

澳洲－紐西蘭市場一直在經歷一些困難時期。有一段時間這些市場曾經意味著一部電影全球收益的4%，現在獨立發行商感到十分幸運，因為他們可以在那裡發行任何類型的電影。怎麼會變成這樣呢？一兩句話是說不清楚的，但疲軟的澳元、衰退的經濟，一九九九年艱難持久的10%商品及服務稅的推行，以及威秀電影集團的控制大概全都有些影響。

九○年代初，放映集團威秀電影集團著手進行一項擴張計畫，從曼谷到布里斯本，斥資數百萬興建多廳影城，建了一些世界上最頂級的電影院。這恰好發生在亞洲金融危機之前。威秀電影公司野心勃勃的商業計畫導致部分競爭對手（地區發行商）的衰敗。現在看來，他們似乎縮小了自己的地區野

心，而將精力集中在澳洲以及紐西蘭本土市場上。

該市場最值得一提的要數製作領域。澳洲—紐西蘭是美國海外影片製作第二大受歡迎的外景地，僅次於加拿大，這要歸功於稅收方面的優惠政策以及技術人員和製作基礎設施出色的結合。《駭客任務》、《魔戒》、《大力士與艾克森娜》全都是在這裡製作的。

威秀電影發行公司是威秀電影集團和放映集團大聯合公司的合資公司，是院線發行方面最強勢的參與者，在當地一千八百個放映廳中擁有近兩百個。合起來，威秀電影集團和霍伊特斯電影公司控制著65%的市場。威秀電影集團負責華納兄弟、新線影業和特權影業公司的發行工作，同時也為其他美國獨立電影公司進行發行。博偉、福斯、聯合國際影業和哥倫比亞公司全都設有他們自己的發行機構。二〇〇〇年，美國影片占當地票房的65%，澳洲—紐西蘭影片獲得9%的份額。儘管作為相關地區，這兩個國家常常被放在一起，但紐西蘭卻有自己的一批發行商，雖然與澳洲公司結盟，但基本上兩地卻獨立運作。平均起來，僅有約40%的票房收入會回到發行商手中，幾年前，澳洲電影院經歷了多廳影城的增長時期，預期在經濟復甦之前，放映廳數量將保持在兩千一百個左右。

錄影帶市場的發展與英美一樣，該區域VCR普及率高達87%，擁有二十家不同的錄影帶發行商。二〇〇〇年，DVD的增長高達600%。這一驚人的增長率，部分要歸因於實際銷售的DVD比實際銷售的錄影帶提早六個月發行。實際銷售市場迅速超越出租市場。當然，和多數的情況一樣，這意味著熱門大片和製片廠的故事片正在將獨立電影擠下貨架。一部沒有在電影院放映過的獨立電影，基本上不會獲得任何錄影帶發行的機會。

多年來，電視市場一直處境艱難。廣播電視網的廣告收入微薄，付費電視從未真正取得較大的成功（有線電視普及率不到8%），此地的廣播電視由三家全國性民營廣播公司（頻道7、9和１０）、公共廣播公司澳洲廣播公司（ABC）和澳洲SBS電視臺控制。頻道9的市場占有率最高，為32.5%；頻道7排在第二位，為28.5%；頻道１０位居第三，為22%。

拉丁美洲

僅在幾年前，拉美市場還代表著一部影片5%到6%的潛在收益，單是巴西就占了一半。今天，這一比例已經跌至不到3%。財政情況全面出現危機（經濟衰退加上貨幣貶值），正在消失的錄影帶市場以及下滑的電視收益已經毀掉市場中的強者——墨西哥、阿根廷和巴西，持續不斷的政治鬥爭已經給哥倫比亞、秘魯、中美洲地區和委內瑞拉的業務造成了傷害。但是，多廳影城

的建設，有線電視和衛星傳送基礎設施的發展，以及電視業的民營化已經為這些市場準備好了舞臺，只要經濟回暖，就很有可能東山再起。

目前的經濟狀況讓當地發行商的處境極其艱難。阿根廷持續上漲的成本和不斷下降的收益（二〇〇一年票房降低了20%，當地發行商聲稱，六美元的票價已經成了一種奢侈，大部分人負擔不起），正在把許多有實力的本地發行商推向破產的邊緣。在巴西，某些電影在兩百個以上的放映廳放映（巴西擁有近兩千個放映廳，墨西哥則接近兩千四百個），獨立發行商越來越難於和美國大製片廠抗衡。大部分拉美市場仍然被這些大製片廠主宰著，各大製片廠的國際管理人員一直把這裡當作練兵場，再加上具破壞性且混亂的稅收狀況，這個一度繁榮的市場已經成了噩夢。

墨西哥近來比較穩定，就整個地區而言電影票價相對較低，上座率一直沒有太大的波動，這個市場很有希望。墨西哥已經發展起自己的本土製作業，其成效從影片《愛是一條狗》和《你他媽的也是》在國際上取得的成功便可見一斑，兩部影片在當地也都大受歡迎。

猖獗的盜版行為一直困擾著拉丁美洲的錄影帶市場，但有線電視同樣加速了錄影帶市場的衰落。隨著一九九二年有線電視在阿根廷開始推廣，短短幾年之內錄影帶收益便下降了70%，雖然墨西哥和巴西沒有經歷如此急速的下滑，但緩慢、穩定的衰退已經說明，除熱門電影以外，其他地區的錄影帶收益已經不值得期待。

有線電視在該地區取得了成功，在阿根廷和墨西哥很快達到飽和。據估計，在拉美總計一億五百萬戶電視觀眾中，有線電視就占了一千四百萬戶，然而，隨著輸送能力迅速耗盡，以及對運營商向訂戶索取費用的限制，許多頻道經歷了艱難的發展，導致收益的下滑，又進一步受到貨幣貶值的影響。拉丁美洲各地的市場均由一家大型當地公司控制——如巴西的全球電視公司，阿根廷的西斯內羅斯公司，和墨西哥的墨西哥電視臺，致力於不斷建設廣播電視、衛星、有線電視和寬頻方面達到世界級的基礎設施。正如任何大受歡迎的拉丁肥皂劇所證明的那樣，你永遠不知道明天會發生什麼，這些市場毫無疑問將在不久的將來發生轉變。

韓國

到九〇年代中期，財政危機到來的時候，韓國的實力在該地區已經逐漸衰減，這部分主要是因為經濟問題，部分則是因為廣播電視成長幅度有限和錄影帶市場飽和。因為市場成熟得太快，許多本土發行商被超大型的多元化企業併入媒體分支之中，這些企業對錄影帶和電視市場的收入增長期望過

高。當增長放緩、經濟開始衰退，這些媒體分支機構往往是第一個被這類超大企業砍掉的，幾乎在一夜之間，本土發行商的名字就從大宇和三星變成了不知名的新公司，而這些公司只想經營那些可以在電影院放映的強檔電影，幾乎所有強檔片以外的電影，甚至連發行錄影帶的機會都得不到。結果，美國大型製片廠的電影控制了市場，不過近來韓國本土產品迅速流行起來，如今已能得到票房收入的40%。

長久以來，電視一直是美國產品在韓國的死角，當地播放的影片大約有85%是韓國本國生產的，幾年前，韓國的版權許可很容易帶來一部電影預算的5%，但在今天，如果有人幸運的達成交易，則意味著1.5%的收益。儘管如此，韓國仍然是亞洲第二大市場，僅次於日本的10%。

韓國似乎比它的許多鄰國更快走出全球性的經濟衰退。貨幣疲軟和出口驅動的經濟，有助刺激短期增長，加上它擁有成熟的娛樂基礎設施，而且發行商已積累了應對困難的經驗，因而市場潛力相當巨大。許多頂尖的韓國發行公司同樣也是製片公司，如韓國影院服務集團、韓國CJ公司、韓國影業和電影世界娛樂公司，最近，在與美國大製片廠的競爭中，韓國電影的實力將會為本土發行商增重籌碼，隨著市場的逐步成熟，它也從傳統動作片逐漸開始接受美國的劇情片、喜劇片和藝術片。這些因素是否能夠改善美國獨立電影在韓國掙扎的命運仍然有待觀察，不過，我們有理由懷抱希望。

亞洲（除日本和韓國）

經濟局勢的劇烈震盪，已經給某些亞洲市場造成了嚴重損害。一九九八年，當該地區經濟崩潰（economic collapse）發生時，（電影市場）許多方面已漸趨成熟，並開始產生大量收益。主要是電影院的建設和改造、對盜版侵權的打擊和控制，付費電視網點的建立以及有線電視和衛星電視系統的廣泛普及。

中國是一個迷人的市場，不斷經歷著變革和發展。一直有消息說，政府要放棄對電影發行的壟斷，但業內人士則持懷疑態度，在目前的情況下，每年大約有十到二十部美國電影由政府控制的中國電影進口公司發行，並按照收益分享（revenue-shing）協議分成。所有這些電影都是大製片廠的產品，通常被稱為「配額」電影。對於大多數電影來說，總收入經過名目繁多的各項扣除之後，製片廠幾乎剩不了什麼，但少數非常成功的電影，收入往往可以達到數十萬美元，甚至上百萬美元。中國電影公司還發行了若干獨立電影，卻以三萬到十萬美元的價格買斷全部許可權，該地每年只購進二十部左右電影，而且內容還要受到嚴格的審查。在電視方面，國家和地方電視臺

提供了相當的收益。錄影帶市場發展良好（僅限VCD和DVD），這方面也許能夠獲得兩千到五千美元。然而，儘管當地政府不斷打擊盜版，但大部份的中國市場仍然充斥著大量的盜版。作出預測很容易：這個艱難的市場有著巨大潛力，但只有時間才能證明一切。

總的來說，在過去幾年中，亞洲地區的收益一直在急劇下滑，對於每一個國家，都曾經有過美好的憧憬：錄影帶市場蒸蒸日上、有線電視前景光明、電影院正在興建或翻新——但所有預言都已經落空。泰國花費了數百萬美元用於建設現代化電影院，但由於當地貨幣貶值，收回成本都成了難題；在馬來西亞和菲律賓的錄影帶市場，盜版問題似乎得到了控制，但價格低廉，又極其容易複製的VCD和DVD卻讓這些努力付諸東流；緬甸、越南、柬埔寨和寮國曾經顯示出幾年的潛力，但至今卻沒有達成任何交易；香港成為一個只有院線的市場，由本地電影及大製片廠的產品主宰，但對目前的票房，無論哪一方面都難以感到滿意。香港的區域性電視網，已為獨立動作片提供了強大的有線和衛星電視市場支援，包括香港星空電視臺，以及由電影製片廠控制的HBO和AXN頻道，但其他產品則很難在這裡占據一席之地。

在院線方面，許多國家建設35釐米電影院以及運送拷貝的成本，無法通過潛在的收益達到平衡，所以對影像投影電影院的建立抱有很高的期望，比如中國和越南，如今，叩開這些國家以及印度半島市場，已經成為國際電影發行的聖杯，不管你是不是大製片廠，都要面對這一事實。現在電影院的基礎設施和電視發行已經準備妥當，隨著亞洲各國經濟的好轉，收入應該是豐厚的。整個地區的本土電影製作正在成長，這也有助於刺激市場的復甦。

東歐

東歐地區由俄羅斯（也稱為前蘇聯）、波蘭、捷克和斯洛伐克共和國、匈牙利、前南斯拉夫、羅馬尼亞和保加利亞組成。到上世紀九〇年代初，每個國家都發展了傲人的電影院業務，錄影帶市場也開始攀升。幾年後，放映市場已由美國大製片廠主宰，錄影帶市場變得巨大、電視業開始民營化，大量資金投入付費電視；HBO積極攻入市場，很多民營網路，如捷克與斯洛伐克共和國的「諾瓦電視臺」，背後都有美國資金的支持；波蘭為電影版權支付的費用在十萬元美元以上；到九〇年代末，俄羅斯的許可費超過了二十萬美元，即便是一部普普通通的電影，也可能帶來兩萬美元。製片商可以從東歐獲得的收益相當於預算的2%。

到二〇〇〇年，東歐的經濟，包括俄羅斯在內，都開始衰退，當地貨幣對美元的匯率下跌，大製片廠對院線業務的控制比以往任何時候都更加有

力。隨著盜版的氾濫，錄影帶市場已成為一個無底洞，新電視頻道的湧現，更可以說是毀掉了這一業務，最後，電視市場由於公眾和政府的壓力，以及自身的恣意揮霍而開始崩潰。到了今日，跨國傳媒集團（包括福斯、華納兄弟以及德國的基爾許媒體公司）正在著手挽救這一市場，無疑將在這些國家的電視行業中發揮重要作用。少數本土院線發行商，與為數不多的錄影帶發行商能夠生存下來，但是，能從這地區拿到一部電影預算1%的製片商已經算是幸運的了，經濟衰退逐漸塵埃落定，但價格似乎永遠不會恢復到數年之前可以大賺一筆的「黃金時代」。

其他重要市場

中東，非洲大部分地區和印度半島對美國獨立電影從不友好，但在有經驗的發行商手中，該地區能夠產生令人驚訝的收益，有時甚至超過五萬美元。該地區一些經驗豐富的專業人士，無論景氣好壞都能堅持下來，並且繼續財源廣進，負責銷售的人員普遍認為，這些市場的價格比較低廉，而且本土發行商所掙的錢遠比他們上報的多得多。例如，考慮到印度的人口規模，平均一萬至兩萬美元的許可費是很荒謬的；為保護當地製作而實施的一些已經過時的發行限制，以及嚴格的審查制度，使得這一地區令美國獨立電影舉步維艱。一部能夠在印度發行的影片，並不表示它在埃及也能通過審查，印度製片商一年出產數百部影片，在票房上通常比美國大片更加成功。

無論對於大製片廠的院線片，還是獨立製作的影片（特別是有線電視），以色列一直是一個強勁的市場。以色列有很多出色的本土發行商，相對於他們的人口，許可費也是比較高的，有些影片可以給製片商帶來七萬五千美元以上的收益。

現在，土耳其的現況更接近歐洲，在二〇〇〇年發生經濟危機之前，土耳其，尤其是電視市場一直都非常健康。考慮到它加入歐盟的渴望，預計在未來幾年，土耳其的經濟很快就會復甦。

一般來說，除了以色列和土耳其，中東其他地區基本上都是通過一個單獨的協議，把許可賣給一家發行公司，包括阿拉伯國家、北非大部分地區、埃及、伊朗、伊拉克和黎巴嫩（最為有利可圖的國家）；印度和巴基斯坦則單獨出售。在這種情況下，銷售可以說是無足輕重，因為他們購買電影的機會都非常渺茫，更糟糕的是，這些交易還得突破由審查和官僚形成的重重障礙，就連發行商真正付錢的機率都非常小。

近幾年來，在南非可以說是遭受了重創。南非幣蘭特對美元的匯率一路下跌，電影票被認為是一種昂貴的奢侈品，來自電視市場的收入已經枯

竭，部分原因是由於政府對資源管理不善。儘管如此，製片業仍在崛起，而且那裡一直有兩家很好的本土發行商，奴美瓊電影公司和施特基內科爾院線公司。在南非，付費電視一直非常成功，是一個重要的收入來源，過去幾年裡，錄影帶收益急劇下滑，但這裡還是該地區唯一一個還存在錄影帶市場的國家。

非洲的其他地區都是一些不發達的市場。偶爾，某個國家（例如近期的肯亞）會靈光一閃，爲一部電影繳納許可費，但通常只有盜版和幾個專門的電視發行公司能在那裡賺到錢。

縱觀全球獨立市場，這項業務是多麽的令人興奮而又變幻無常。以下的一覽表爲一些主要出口市場與美國的對比。

主要國家和地區統計資料表

國家和地區	在全球收益中所占比例（院線影片）	放映廳數量	平均票價 美元	本土電影比例	2000年觀眾人數 百萬	2000年總票房 百萬	平均拷貝數	頂級發行平均拷貝數
美國／加拿大	37.50	39,817	5.40	92	1,529.0	8,100.0	2,000	3,000
比荷盧	1.25	977	5.50	6	21.5	213.6	100	250
法國	6.00	4,762	5.60	29	165.9	828.9	250	500
德語國家	10.00	5,200	5.50	14	152.5	760.9	400	700
義大利	6.50	2,740	5.40	24	109.8	518.1	125	250
斯堪地那維亞	1.50	2,239	7.20	10	39.1	285.0	90	250
西班／葡萄牙	4.50	3,743	3.50	14	151.0	542.1	125	300
英國	8.00	2,825	6.10	18	143.6	920.6	225	400
東歐	1.25	5,390	1.33	5	98.8	131.0	N/A	N/A
日本	10.00	2,076	14.50	32	135.4	1,586.3	150	400
韓國	2.00	507	5.60	35	61.7	360.0	60	125
其餘亞洲國家	4.00	N/A	N/A	N/A	N/A	N/A	N/A	N/A
拉丁美洲	3.00	5,226	4.50	N/A	284.4	863.0	N/A	N/A
澳洲／紐西蘭	2.50	2,134	4.20	9	96.9	449.8	150	350
其餘市場	2.00	N/A	N/A	N/A	N/A	N/A	N/A	N/A

國外稅收優惠政策和政府補助

OVERSEAS TAX INCENTIVES AND GOVERNMENT
SUBSIDIES

作者：史蒂文‧哲思（Steven Gerse）

　　迪士尼電影公司（總部位於加州柏本克市）負責商務和法律事務的副總裁。哲思負責處理迪士尼公司影視部商務和法律問題，涉及的方面極其廣泛，尤其擅長共同籌資協議和利用國外優惠政策。早年，哲思先生擔任過華特‧迪士尼電影動畫公司副總裁以及迪士尼電影公司的高級律師，負責商務及法律事務。作為美國伊利諾州大學法學院一九八三年畢業生和哈諾獎學金獲獎者，他曾任職於兩家私人娛樂法律事務所，撰寫過電影業務方面的文章，並曾任教於加州大學洛杉磯分校，在製片人課程中講授有關美國國內電影業務的內容。

製片人不太可能僅依賴稅收優惠政策或補助來為電影籌資。這類優惠給製片人帶來的好處約為製作費用的2%到20%。

對於一名美國電影或電視節目製片人來說，除了傳統籌資管道之外——如製片廠籌資和預售，還有可能利用各種各樣的國外籌資機會。許多國家為了促進當地的電影工業，並宣傳本國文化，都提出了稅收鼓勵措施或補助方案，直接或間接為電影製作提供資金，儘管這些措施並不是專門為了美國製片人或美國電影制定的，但美國製片人通過聚集必要的創作元素，訂立國外聯合製片協議，或通過把製片或後期製作的資金花費在國外的方式，也許就能夠從中獲益。

除了具備提供寶貴資金的明顯優勢之外，這種國外機會還提供其他一些頗具吸引力的誘惑。例如，一名已經籌措大筆國外資金的製片人，有可能獲得更加優惠的綜合發行條件，而不必為了籌集製作經費，而被迫預售關鍵權利或讓出市場。又例如，在為利用稅務優惠而進行聯合製片的情況下，電影所有人只需考慮稅務減免後的淨支出就可以了，而不必考慮全部投資。此外，許多國家有照顧「本土」影片的配額，可以為這樣的電影或電視節目帶來較高的預售收益。

儘管存在各類非政府法規或條約創造的國外籌資機會，如線下業務服務、貨幣交易或股本投資等等，但本文重點在討論某些政府，通過立法手段制定的稅收鼓勵措施，和直接補助方案，以及私人投資者如何利用這類法規進行籌資。針對電影投資的「稅收鼓勵措施」，因國家不同而有很大的差異，但是每種措施都具有稅務減免這一核心特點，為本來不會獲得減免的電影投資，或為本應繳稅的利潤提供稅務方面的優惠；「直接補助」方案包括政府機構提供的現金投資或折扣，目的在於為合乎條件的電影籌措製作經

費，或鼓勵電影製片人在這類國家進行拍攝。近年來，在某些國家來自私人產業的投資，比來自政府的投資成長更為顯著，本文同樣會談到這些地區的重要發展成果。

這樣的稅收鼓勵措施或補助方案通常會經歷一個生命周期，某一具體方案的吸引力往往取決於該方案所處的周期狀態，一般說來，政府設立鼓勵措施或補助方案是為了鼓勵國內電影產業、刺激地方就業。起初，取得稅收優惠或補助的標準比較寬鬆，來自全世界的投資者和製片人迅速進行投資，得到促進的往往不是該國所關注的目標。在某些情況下，有膽量的發起人還會組成由私人投資者構成的有限合夥公司，利用稅收方面的漏洞進行投機；經過一段時間之後，優惠措施被人濫用，大部分可用資金流入了美國製片人的手中，用以拍攝好萊塢電影，或者是為了避稅而粗製濫造，並沒有考慮電影的文化或藝術價值。後來政府作出反應，對這類方案實行一系列限制，在接下來的這一階段，政府可能會降低稅金減免或補助金額，或者根據電影的主題或主創人員、工作人員以及外景地的國籍，對本土內容提出嚴格的要求，或者在發行方面進行限制。隨之，當電影製作者們發現在這種條件下，很難拍出真正具有國際影響力的電影之後，新一輪的政治遊說登上了最終的舞臺。在這一過程中，政府的政策往往變得更加切實可行，對「國際性」電影更加樂善好施。結果，某種形式的正式聯合製片企劃，往往變成了單獨國家的具體聯合製作條款，或是通過業已弱化的「本土內容」或「本土開銷」審查，對應納稅款進行適當調整。

在考慮數不盡的國外籌資機會之前，作為入門，一些最基本的事實是一名美國製片人必須要瞭解的。首先，製片人不太可能僅依賴稅收優惠政策或補助來為電影籌資。這類優惠給製片人帶來的好處約為製作費用的2%到20%。儘管有一些值得注意的例外，但在一般情況下，企劃必須具有一定的相容性，在主題、外景地或導演、影星的國籍等方面，能夠滿足該國的相關要求，使其獲得聯合籌資的益處，或者說，至少必須要在所在的國家花費最低金額的開銷；此外，共同籌資條款可能會限制美國製片人履行其製片人職能的範圍，會要求在團隊中必須有一名外國聯合製片人，以便維護該國在該電影企劃中的利益；最後，特定的籌資企劃可能會實行某些發行限制規定，如要求製片人放棄有關國家的發行權。另外，某些私人投資協定要求投資者持有「合理的意圖賺取利潤」（reasonable expectation of profit）。這樣一來，製片人不得不同意和投資人進行電影的利潤分成，具體則需視這種籌資的收益而定。

儘管許多國家有一定形式的製片鼓勵措施，但目前實行這類鼓勵措施的國家主要還是澳洲、加拿大、英國、愛爾蘭和德國。下面，我們一個國家一

個國家地介紹一下。當然，這裡談到的主要國外稅收鼓勵措施以及補助方案概覽絕非詳盡無遺。儘管在本文撰寫之時這都是一些有效資訊，但此領域的津貼和必要條件一直在逐步發展，並且很容易發生突然的改變，所以在涉及具體國家的最新細節時，請讀者一定向律師進行諮詢。

澳洲

多年來，澳洲一直是國外電影籌資的重要來源。儘管澳洲過去殘存的某些鼓勵措施至今仍在實行，但該國政府最近又通過了一項新的退稅法案，旨在消除舊體系中的不確定性。實際上，回顧澳洲鼓勵措施計畫的歷史非常具有啓發性，因為它給我們提供了一個在前面談到過的「生命周期」絕佳示例。

澳洲於一九八〇年實施的所得稅法分案10BA，一度為投資者提供了可觀的稅務減免，為澳洲電影產業的發展做出了巨大貢獻。對於符合條件的澳洲電影，10BA法案提供給澳洲納稅人其資本支出150%的扣減，同時，如果投資者從影片中獲利，那麼他們還會獲得高達原始投資50%的利潤免稅。要想成為一部符合條件的澳洲電影，通常該片必須以澳洲劇本為基礎，具有明顯的澳洲「內容」，並主要使用澳洲演員和外景地。許多八〇年代廣受讚譽的澳洲電影，如《衝鋒飛車隊》、《來自雪河的人》、《鱷魚先生》，都是利用10BA條款籌集的資金。然而，10BA條款很快給澳洲政府造成巨額的稅務損失，150%扣減和50%免稅額先是分別被降低到133%和33%，進而降低到120%和20%，最終於一九八八年變成了100%的扣減。由於澳洲的最高邊際稅率由60%減少到了49%，對於投資者來說，10BA已不再那麼具有吸引力了，因此，在往後的歲月，澳洲電影製作明顯下滑。

澳洲政府通過利用澳洲電影融資公司（FFC）這一投資集團，替代了原先10BA的部分優惠，使其成為澳洲主要的電影籌資管道。部分由澳洲政府出資的FFC通過股本投資、製作或印製以及廣告方面的貸款、擔保或採取混合模式等形式支持某些電影。反過來說，FFC擁有一定的股份，作為對其投資的補償，同時有可能獲得該片於澳洲的發行權。電影必須是一部「符合條件的澳洲影片」，也就是需要相當程度的澳洲內容或創作性參與其中，當然也可以依照澳洲的聯合製作條約作為一部合拍片，以符合所要求的條件。除了為數眾多的電視節目和本土電影之外，FFC還資助了許多重要的國際電影，包括《綠卡》、《直到世界末日》以及《愛在我心深處》。不過，澳洲政府對FFC的資助已經從一九八九年高達七千萬澳元下降到了一九九二至一九九三財政年度的三千五百萬澳元。

　　許多非澳洲製片人開始利用所得稅法案的第51(1)條款，亦即非電影產業特有的一般性投資扣減，可以為澳洲投資者提供兩年期間100%的扣減。51(1)條款對於美國製片人的特殊吸引力在於，這不必是一部澳洲內容的電影，甚至不需要在澳洲拍攝。在某些情況下，美國製片人與依據51(1)條款獲得稅金減免的澳洲投資者達成有限合夥關係，從而為美國企劃籌集製作經費。不過在不久之前，澳洲稅務署發布了一項裁決，不允許引用51(1)條款作為電影方面的扣減優惠。

　　一方面，具有「明顯澳洲內容」電影的澳洲製片人，仍然可以按照10BA獲得100%的扣減優惠；另一方面，非澳洲製片人則可以利用另一條款，也就是所得稅法案10B。10B條款為那些能證明影片內容是有關澳洲，並符合某些其他條件的電影投資人提供為期兩年的（自電影首次發行開始）100%的課稅減免。要想取得「澳洲影片」的資格，一般說來，企劃必須在澳洲拍攝並要雇用澳洲人員。一般情況下，一名籌辦人或經紀人會為電影爭取到投資人，由投資人組成一家公司，提供資金「製作」影片，這種方式可為製片人帶來電影相當於總製作成本9%到12%的利潤；但這種方式的弊端在於，最基本的電影版權必須歸澳洲公司所有（有時這讓美國製片公司感到不自在），因為投資者必須享有一份對他來說比一般淨利分成更有利的利潤分成（以免和澳洲的反避稅措施相抵觸）。包括《駭客任務》、《極光追殺令》在內的許多高預算製作都利用了10B資金。然而不久之前，澳洲稅務署拒絕給予《紅磨坊》、《全面失控》的投資者課稅減免，為是否可以將10B用於大製作帶來了很大的不確定性。

　　作為對行業遊說的回應，也是為了鼓勵較高預算的電影繼續在澳洲拍攝，澳洲政府通過了稅收法修訂案（電影獎勵措施）二〇〇二。根據該法案，電影或電視電影製片人可以獲得相當於在澳全部支出的12.5%的退稅，為了取得享受該項優惠的資格，製作企劃在澳洲必須至少花費一千五百萬澳元，並且，如果該片預算在一千五百到五千萬澳元之間（接近八千一百萬美元），則至少要在澳洲花費其總支出的70%，但是個人的薪酬，例如一位美國明星或製片人的薪酬，則可以忽略不計；如果在澳洲符合條件的支出超過五千萬澳元，則無須進行這種費用審計。

　　澳洲也有針對澳洲製片人和國外製片人之間聯合製作的官方企劃，不過隨著澳洲方面優惠的減少，這類製作對於投資者來說已經變得沒有多少吸引力。企劃必須有一定比例的澳洲工作人員和資金股本，同時，澳洲工作人員的數量至少要和資金股本的比例相當。影片也必須證明是一部「符合條件的澳洲電影」，並以此滿足某些澳洲內容和創作性參與方面的基本條件。聯合製作企劃是以政府與政府之間的聯合運作為基礎，因此範圍嚴格限制在那些

設有國家電影委員會的國家，例如加拿大，美國則不符合條件。然而，一名美國製片人也許能夠借由第三國，如英國或加拿大，來利用這樣的聯合製片體系，獲得10B或FFC資金。把澳洲人（英國人和加拿大人也是如此）作為聯合製作夥伴的吸引力，在於此企劃可以在英國拍攝。澳洲與英國、加拿大以及德國訂立了聯合製作條約，因此在很多情況下，製片人可以將數個國家的優惠政策結合在一起加以利用。

加拿大

和澳洲一樣，加拿大針對電影和電視投資的稅收優惠體系歷經多年的發展，在利用政府政策和依靠稅收調節的私人投資計畫混合體的基礎上，最終形成了一個以強調製作支出和國家地區就業為主的全國性評估系統。

富裕的加拿大人面臨高額稅率，並很少有稅金減扣，所以和稅收關聯的投資鼓勵措施極具吸引力。直到最近，只要證明該電影是加拿大故事片的加拿大投資人，就可以獲得為期兩年，針對該投資全部收入的100%稅金扣除。儘管並非所有的投資都是在冒險，但一名加拿大投資人可以獲得全額減免，但同時，適用於具備資格的電影製作資金支出免稅額卻由100%減少到了30%，相對於非電影收入並無多少優惠，結果是符合條件的製作企劃越來越少。

要想成為一部符合條件的加拿大電影，企劃必須達到規定的標準，即位處主要創作職位的加拿大人數量，和發生在加拿大的費用必須達到相應的比例。加拿大視聽認證署（CAVCO）使用一套詳細的計分系統，來評估企劃中包含的加拿大元素所達到的程度，總分為十分，製作企劃至少必須達到6分才能被認證為一部加拿大電影。（該分數系統也被用於評估一部影片是否具備「加拿大內容」，以獲得下面將要討論到的補助方案。）一名加拿大導演占兩分、一名加拿大編劇同樣占兩分。第一主演、第二主演、美術指導、攝影指導、作曲或剪輯師如果是加拿大人可各獲得一分。儘管在限定的情況下，一名非加拿大人可能會獲得和製片人職務有關的禮儀性頭銜，如「監製」或「製片總監」，但製片人以及所有與此有關的個人都必須是加拿大人，這是最起碼的入門條件。不論是導演或是編劇都必須是加拿大人，同時，至少得有一名薪酬最高或次高的演員是加拿大人。

如果，不論導演還是編劇或是一二號主角都不是加拿大人，只要其餘全部重要創作職位都由加拿大人來擔任，那麼還是可以向CAVCO申請認可這一製作企劃為加拿大影片。除了必須達到規定的分數之外，支付給個人的全部薪酬中的至少75%——其中不包括前面所列的製片人和主要創作人員以及後

期製作服務中的薪酬——必須支付給加拿大人或用於支付由加拿大人提供的服務。同時，用於膠卷沖洗和最終後期製作的費用，最低75%也必須支付給由加拿大人所提供的服務。

幾年前，加拿大設立了一項影響深遠的、針對影視企劃以及使用同一套打分系統的錄影帶稅務減免補助方案。今天，一部被CAVCO認可爲加拿大電影的影片（十分滿分至少達到六分，或是一項條約聯合製作企劃）可能會符合「加拿大影視製作課稅減免」的條件，提供符合條件者相當於製作勞務支出25%的稅金減免，其中勞動成本最多爲電影預算的48%（這樣一來，最高扣除額爲電影總支出的12%）。由於加拿大人必須擁有100%的電影版權，並控制全球發行權，在一般情況下，非加拿大人無法利用該優惠。

然而，對於非加拿大製作來說，加拿大聯邦政府也提供了一筆稅賦抵減，相當於花費在加拿大勞務上的製作資金的16%，被稱爲「影視製作服務稅賦抵減」，該企劃同樣由CAVCO負責，但是不需要進行加拿大電影認證。在這種情況下，一家加拿大製作公司必須要麼擁有製作企劃的版權，要麼與版權所有者訂有合約，經CAVCO對成本進行審計，確認合乎要求之後，由加拿大公司獲得稅金扣除。此外，大部分加拿大省份根據在自己省內的勞務花費同樣會提供額外的扣除，舉個例子，安大略、魁北克以及卑詩省均給予各自省內的勞務支出高達11%的扣除額。

若能符合加拿大勞務開支要求，省級扣除和聯邦級扣除合計起來，就能夠獲得高達25%左右的的優惠，各省甚至可以爲同時符合「影視製作稅賦抵減」條件的加拿大製作企劃提供更多的優惠。

加拿大製片人還可以利用加拿大與英國、法國、德國以及以色列訂立的聯合製作協議獲得製作開支的特惠稅款待遇，並獲得這些國家的本地優惠。

英國

從政府對電影給予經濟上援助的角度來說，英國不論是作爲一個歷史參考點還是當今的一支資金來源都是非常重要的。從前，作爲影響最爲深遠的政府補助方案之一，英格蘭的伊迪計畫曾爲某些符合條件的英國電影提供補助。要想符合條件，製片人必須是一名英國居民，或者製片公司必須在英國註冊、受英國管轄，用於補助的經費是通過政府向全英國的電影院票房收入徵稅募集而來的。對於英國電影業來說，遺憾的是政府於八〇年代初終止了伊迪計畫。

自七〇年代開始，售後回租一直是英國電影籌資的一個重要來源，也是

英國電影業增長的一個主要因素。根據這樣的協定，一位購買了一部合乎條件限制，且尚未進行任何商業使用的英國電影膠卷的投資者，可以申請首年投資100%的資本免稅額（課稅減免），膠卷租賃協議為大量的英國電影籌集資金，其中包括《甘地》和部分《００７》系列影片。要成為一部符合條件的英國電影，企劃必須由英國公司製作、符合與勞務相關的檢驗，並將其製片公司和後期製作工作限定在英國國內。但後來，英國政府先是將100%的減免降低到75%，後又降至50%，最後減免剩不到50%，這樣一來，就變得不值得花費力氣去爭取該企劃所帶來的優惠了。

然而不久前，英國稅法採用一些新的限定條件恢復了課稅減免。一年的減免僅提供給總成本一千五百萬英鎊或一千五百萬英磅以下，符合條件的英國電影投資者；對於成本超過一千五百萬英鎊（約合兩千四百三十萬美元）的電影來說，英國政府最多只提供三年的減免。要想成為符合條件的英國影片，該片要麼是根據英國七大聯合製作協議中的一項製作，或是作為歐盟聯合企劃製作；要麼必須符合綜合英國勞務／付費審查（下面加以解釋）。英國與法國、德國、義大利、挪威、澳洲、加拿大以及紐西蘭簽訂有雙邊聯合製作協定，並且英國還是「電影聯合製作」歐洲協定的簽署國。

假設該片是一部符合條件的英國電影，那麼即使是一部美國製片廠電影，也能夠通過售後回租體系獲得稅款優惠。說穿了，電影的膠卷被賣給一家由英國投資者構成的英國機構（售出價一般是影片的成本），之後該機構再將全部發行權回租給美國製片廠，出租為期十五年，十五年之後，製片廠再以一筆象徵性的費用向英國機構購回影片。說到底，製片廠從首次出售中獲得的收益高於製片廠用於償還租賃的押金，並由此產生自己的利潤。

從前，售後回租交易一般是跟單一租賃機構達成的，該機構通常是大型英國銀行，如勞合銀行或英國國民西敏寺銀行的一個部門，製片廠所獲得的收益通常為影片成本（包括15%的管理費加成）的9%左右。然而，在過去的幾年中，英國的售後回租市場經歷了由個人投資者構成的有限合夥公司帶來的成長（它們取代了個別納稅人），由於個人稅率要比公司稅率高得多，因此合夥企業能給製片廠帶來更高的收益，也由於市場競爭的推動，這類交易的收益可以高達14%，近來在英國製作的多數大型電影，包括《哈利波特》系列在內，都利用了這種籌資方式。

要想符合勞務／支出審核標準，（a）「製作」該片的公司必須在英國，或其他歐盟國家註冊、管理，並接受其監督；（b）影片全部製作成本的70%必須用於在英國進行的影片製作活動；（c）電影總勞務費的70%必須用於支付英國或歐盟公民（雖然最多有兩個人的開支可以不包括在總勞務費內，例如片中有一名美國大明星，但在這種情況下，比例要求會上升至

75%）。正如我們之前所談到的那樣，如果一部電影符合「電影聯合製作」歐洲協議中歐盟聯合製作企劃的具體條例，或符合英國與其他國家締結的聯合製作協議中的一條，那麼這部電影也可以算是「英國電影」，從而具備英國售後回租的資格；對於歐洲協議下的聯合製作企劃來說，要求該片在英國的花費通常要比直接售後回租低許多（20%而不是70%），但製片人必須符合基於主要創作人員的國籍要求，而這也有一套評分標準（在接下來愛爾蘭這一部分中會詳細談到）。一些英國政府機構，如英國銀幕金融公司、英國電影協會以及電影委員會都為英國電影人提供公共資金。

愛爾蘭

　　僅在過去短短的幾年之中，愛爾蘭電影業就獲得了相當的發展，這很大程度上歸因於愛爾蘭政府推行的許多稅收鼓勵措施。對於海外製片人來說，最具影響的法規要數一九九七年稅款合併法第481條款（之前的第35條款）。481條款給予符合條件的電影投資人高達投資額80%的課稅減免，最高可以達到八百二十五萬愛爾蘭鎊的集體投資或電影預算的55%（適用於開支超過五百萬歐元的影片）。結果這一優惠將近等於愛爾蘭幣現金支出的16%，最高約等於一千七百萬美元左右（讀者可以利用貨幣換算網站，有助於對比貨幣價值）。新近一些影片，如《天使的小孩》、《絕世英豪》，以及《火焰末日》都採用了這種籌資方式。為了獲得481條款給予的優惠，電影必須經由愛爾蘭藝術與遺產部部長認證，在一般情況下，對方會要求至少75%的製片工作要在愛爾蘭進行，但部長會自行斟酌適當降低標準，但不會低於10%。

　　事實上，通過將企劃精心安排成英國—愛爾蘭聯合製作企劃的方式，一名製片人既能夠從英國的售後回租中獲益，又能夠獲得481條款所提供的優惠，最多能為製片人帶來相當於製作成本18%的綜合優惠。正如前面所提到的，為了符合英國售後回租的條件，只要使該部電影符合歐盟聯合製作企劃的條件，該片就能夠同時以英國電影自居。根據歐洲聯合製作協定，一部英國—愛爾蘭聯合製作企劃需要最少在英國花費20%，愛爾蘭20%，此外，該片還必須達到一套評分標準的要求，該標準會根據電影來自相關歐盟國家的主要創作性元素進行評分。例如，編劇、導演、主演可得三分，第二主演可得兩分，作曲、攝影、美術以及剪輯各為一分。要想成為一部符合條件的聯合製作企劃，該片至少要得到滿分十九分中的十五分，但是，相關國家的電影委員會也有權自行決定，評比拿不到十五分的電影能否獲得這一資格。在愛爾蘭，假如該片與聯合製作國有很強的聯繫，例如該片在愛爾蘭拍攝，後期

製作則在英國完成，這麼一來，即使這部片只拿到十二分，也可以合格。同樣的比例和評分系統規則也適用於該協定下的其他歐洲聯合製作企劃。

德國

對於大製作的好萊塢企劃來說，德國一直是一個重要且廣受關注的資金來源，儘管這一浪潮現在似乎正漸漸趨於平息。從一九九七年至二○○一年，據說有超過一百二十億美元的資金，從德國流入好萊塢製作企劃，這些資金中的絕大多數來自於利用有限合夥公司的德國投資者。這一龐大的資金來源最爲獨特，而且最爲引人注目的一點就是電影不需要與德國有任何聯繫，便能符合優惠條件——該片可以是100%的美國元素，並完全在好萊塢攝製。舉個例子，據傳電影《鬼靈精》、《地球戰場》、《魔戒》以及其他許多不含德國元素的企劃都是通過這一方式籌得資金的。許多大製片廠都準備將大筆的（六十億馬克）德國資金用於計畫籌拍的電影，儘管近來德國投資金額有所下降，但據估計二○○二年德國在好萊塢的投資仍有二十億美元左右。

德國交易通常採取以英國模式爲基礎的售後回租協議形式。和英國一樣，德國納稅人所需繳納的稅率是很高的，而政府則爲某些電影投資提供減免；然而，和英國不同的是，該片並不一定要具備能稱之爲「德國電影」的必要條件，因此大部分電影都能符合優惠條件。一名德國發起人或承購人所揮發的作用，和普通合夥人一樣，招募由眾多零散投資者，或單獨的大型投資機構爲電影出資。此該模式應用在一部美國製片廠電影時，製片廠就能有效維持業務和電影創作方面的控制力，但由此形成的德國合夥公司或兩合公司，必須表現出電影「製片人」的某些特徵（例如，潛在版權轉移到兩合公司，兩合公司和製片廠訂立製片服務協定來製作影片）。和售後回租交易一樣，兩合公司先從製片廠手中購買電影，製片廠再回租發行權，爲期十五到十八年，製片廠有權在租賃期滿後購回影片，製片廠的收益約在8.5%左右，兩合公司可以參與電影的利潤分成，但份額很小；如果與其他國家合作，通過利用和德國聯合製作的方式，製片廠既能獲得德國的優惠，又能獲得來自另一國家，如英國或愛爾蘭的優惠。

然而，由於德國稅法方面的變化，兩合公司和投資者必須儘早介入電影製作，結果使得投資者的招募變得困難，德國政府也揚言要取消或限制對合作製片企劃實行的稅務優惠，畢竟，德國的稅務優惠並沒有爲德國創造就業機會，或是帶來本土電影業的興盛。儘管股本型投資協定看似後勢看好，但這種稅務上的不確定性，連同德國股市危機一起，造成眼下許多德國交易的

停滯。同樣，儘管利潤分成通常不是這些籌資交易達成的因素，但像《玩命關頭》這樣的電影獲得了意想不到的成功已經證明，這類交易潛在的好處要比利潤更值得追求。

其他國家

儘管許多國家都有提供給投資本土電影的稅務鼓勵措施，但大部分情況下，美國製片人都無法享受。

法國政府為符合條件的SOFICA投資者提供個人稅收優惠措施，SOFICA是一家為視聽產品籌資而開辦的公司，主要納稅地點在法國，為SOFICA投資的個人可以獲得現金投資最高25%的扣除（但有所限制），而公司則可以獲得其投資額最高50%的扣除。投資SOFICA的個人或公司所擁有的SOFICA企劃股權不允許超過25%，而且五年之內不得拿走紅利。SOFICA企劃有嚴格的法國文化內容要求，因為SOFICA只能投資符合條件的「法國或歐洲（歐盟國家）製作」或「國際製作」；比利時前不久開始推行一項稅收減免政策——投資者可以獲得影片投資150%的扣減（最高五十萬歐元）——只要該片在比利時的開支不少於這一金額；盧森堡對於在盧森堡花費的資金給予最高30%的扣減，據說這類新稅收政策同樣適用於奧地利、義大利和西班牙。

如果紐西蘭電影委員會認證一部電影為紐西蘭電影，則電影完成的當年，一名紐西蘭投資者可以獲得其投資100%的扣除，為了獲得此優惠，影片必須具備「明顯的紐西蘭內容」。基於這一點，紐西蘭電影委員會要考慮該片的主題、外景地、主創人員和工作人員的國籍和居住地，企劃機構的所有者及最終影片版權的所有者。為了將更多的美國製片廠企劃引入紐西蘭（如《魔戒》系列電影，據說就獲得了大幅度的稅務優惠），據聞該國正在尋找一套和澳洲相似的稅收優惠方案。

美國的反應

可想而知，海外籌資機會的巨大魅力，誘使越來越多本應在美國攝製的製作企劃，動身前往綠油油的海外牧場拍攝，日益嚴峻的企劃「落跑」問題（尤其是加拿大）已經嚴重影響了美國的勞工權益，因為要從他國政府的稅收鼓勵措施中獲益，美國勞工不得不將工作拱手讓給其政府的海外同行。二〇〇一年，由美國電影演員工會和其他一些美國工會支持，名為「影視行動聯盟」的遊說組織呈交訴狀，要求聯邦政府對加拿大製作徵收關稅。影視行動聯盟的理由是，加拿大政府的補助方案是不合法的，因此有必要對其徵收

反傾銷進口稅，這紙訴狀在加拿大和美國國內引起了軒然大波，尤其是在那些正在遊說美國政府設立類似補助方案的利益集團中更加喧雜，訴狀於二〇〇二年初被撤回（至少暫時是這樣）。國會引入法案，根據在美國勞務上的開銷金額給予製片企劃25%的稅賦抵減，許多州也推出製片鼓勵措施，試圖與其他州以及海外國家競爭寶貴的影視製作企劃。

未來

THE FUTURE

娛樂技術：
過去、現在和未來
ENTERTAINMENT TECHNOLOGIES:
PAST, PRESENT AND FUTURE

作者：丹·奧奇瓦（Dan Ochiva）

紐約《鰲米》雜誌資深編輯，《鰲米》是報導專業影視製作和後期製作最為重要的商業出版物，在紐約和洛杉磯設有辦事處。畢業於芝加哥藝術學院，獲電影電視藝術碩士專業學位的丹·奧奇瓦還是《視訊系統》雜誌的技術編輯。奧奇瓦曾任職於紐約美國電影博物館，目前仍為其採購委員會工作，另外，丹·奧奇瓦還是美國電視藝術與科學學會新媒體委員會紐約分會的成員。

本文還要感謝雷蒙德·菲爾丁博士有關電影科技和歷史的精采著作，包括權威的《特效電影攝影術技巧》（The Technique of Special Effects Cinematography）。

在一定程度上，高解析度視頻技術——不管是所謂的高畫質電視、數位電影還是其他什麼名字——將會取代膠卷技術。

娛樂技術從來都是走實踐路線的。它不斷找到折衷辦法，融入發明創造的天賦、企業家的天資和消費者的認可，從機械到電子，從類比到數位一路發展過來。

電影生產

閃回：十九世紀的工業革命時代是一個發明創造迅猛發展的年代，徹底改變了社會和科學。化學方面的研究帶來了世紀初攝影術的發明，光學和機械技術上的突破催動了世紀末電影的誕生。撫今追昔，這些進步應該歸功於包括法國的魯米埃兄弟、美國的湯瑪斯·愛迪生、英國的威廉·費茲格林在內的一系列發明家。

一八八九年五月，愛迪生從紐約羅徹斯特的伊斯曼公司訂購了一台柯達靜態相機，同時還有最早的35釐米商用軟片。愛迪生及其研究夥伴威廉·迪克森不懈努力，於一八九一年開發出最早的手提式攝影機之一——「活動電影攝影機」，以及第一台商用手提式攝影機——西洋鏡式的活動電影放映機。機器被放置在一個大木箱中，觀看者一邊搖動曲柄把手使其轉動，一邊往裡面看，就能看到黑白電影短片閃動的畫面。魯米埃兄弟是最早放映電影的人，當時是一八九五年末；第二年，愛迪生在曼哈頓海德廣場的科斯特—拜厄爾的音樂堂向公眾展示了「維太放映機」（Vitascope），35釐米電影技術的基本原理在此後的一百多年沒有發生任何改變。

電影史上許多純粹主義者把電影的默片時代看作是最為偉大的創作時

期。從十九世紀末到二〇年代末，大衛‧葛里菲斯、塞西爾‧戴米爾、亞勃‧岡斯、查理‧卓別林、巴斯特‧基頓這樣的創新者，不需要通過語言便能表達其思想，通過這一嶄新的藝術形式來洞察人類的生存狀態。但是隨著二〇年代末聲音的引入，這一切全都被顛覆了。製片廠在有聲電影攝影棚和設備方面投入鉅資。在純粹主義者看來，早期這種對聲音的專注，反而抑制了創造力的萌發。

自有聲片問世以來，電影生產設備一直沒有什麼太大的變化，定期出現的進步只是減小了設備的體積和重量。攝影棚內用的是笨重的35釐米米切爾NC型攝影機；照明設備不斷改進，危險、易燃的弧光燈和大型鎢絲燈曾經同時存在。五〇年代預示著又一個變革時代的來臨：為了與電視的影響力相抗衡，電影工業試圖利用更寬的銀幕和立體聲音響把人們吸引進電影院。例如，二十世紀福斯就曾購置過一套被稱作「西尼瑪斯科普」的寬銀幕系統。這套系統利用變形鏡頭，擠壓攝影機拍攝的影像，再通過電影院的放映鏡頭將不加擠壓的影像投放出來。結果，與標準35釐米1.85：1的畫面寬高比相比，將觀影畫面放寬到了2.35：1。

技術注釋：長寬比
正如攝影師們所熟知的那樣，長寬比是指畫面寬度和高度之比。下面是本文中出現的一些長寬比的規格：

標準電視	4：3（或1.33：1）
早期的35釐米	1.33：1
IMAX	1.43：1
高畫質電視	16：9（或1.77：1）
後期的35釐米	1.85：1
變形寬銀幕	2.35：1
全景電影	2.6：1
70釐米	2.76：1

製片廠大力鼓吹使用70釐米膠卷來拍攝他們那些最著名的電影（實際畫面空間為65釐米），這幾乎將銀幕幅寬擴大了一倍，向觀眾呈現極其逼真的畫面，當然在這上面的花費也是相當高昂的。使用70釐米膠卷拍攝的歌舞片，和那些膾炙人口的劇情片常常採取「巡演」的方式來吸引觀眾——在每個城市只有一家電影院上映，需要預訂座位，而一天只放映兩場，一九六二年的《阿拉伯的勞倫斯》就是令人印象最為深刻的電影之一。由於成本問題，70釐米這種規格採用得越來越少。最終，70釐米膠卷成了IMAX的基礎，我們會在後面的文章中談到。

製片廠體系之外，獨立的實驗片和紀錄片電影人同樣極富創造性。二〇年代，針對業餘市場開發出的16釐米攝影機被獨立電影人廣泛使用。從四

〇年代開始，從事電影創作的藝術家們使用彈簧式鮑萊克斯16釐米攝影機將他們的工作從三腳架的束縛中解放出來，與之相配的還有簡易剪輯設備和輕便式16釐米放映機，以便在公寓、教堂和會議廳放映他們的電影；到五〇年代，電視新聞工作者們使用巴赫Auricon這樣的16釐米攝影機系統在外景地進行拍攝。包括法國伊克萊公司和德國阿萊公司生產的小型16釐米攝影機，配合納格拉可攜式答錄機，使得紀錄片電影工作者們能夠以更為流暢和自由的風格進行創作，並被稱為「真實電影」，這些人包括梅斯兄弟、理查·李考克、唐恩·潘尼貝克。例如，艾柏特·梅斯和大衛·梅斯創作了《初選》，此片詳盡記錄了一九六〇年那段約翰·甘迺迪競選美國總統，緊張忙碌的初選期間。該片常常使用手提攝影機進行跟拍，捕捉未來總統不經意的瞬間。如果追根溯源，這部影片和其他一些探索性真實電影的嘗試，實際上是九〇年代在電視界風靡一時的「實境秀」之濫觴。帶著技術方面的瑕疵以及非傳統的拍攝和剪輯手法，史坦·布萊凱吉、梅雅·黛倫、約翰·惠特尼和詹姆士·惠特尼這樣的實驗片和前衛派電影人，利用一切手段進行創作，為接下來幾十年裡商業廣告、故事片和音樂錄影帶的創作手法留下了豐富的資源。一九九九年《厄夜叢林》的大獲成功再次證明，至關重要的仍舊是好的故事，而不是昂貴的技術。《厄夜叢林》製作費五萬美元，攝製人員使用了16釐米膠卷和Hi-8類比錄影格式。

電影聲音

　　一九六二年，華納兄弟的《唐喬凡尼》成為第一部音樂場面經過錄音的標準長度的電影。另一部華納兄弟的電影，一九二七年的《爵士歌手》，被認為是第一部帶對話的標準長度有聲故事片。有聲片的到來依賴於像是電子放大器這樣的發明——將聲音提高到足夠大以在整個電影院迴響。記錄音訊並在電影院裡重放聲音，這應歸功於一九〇六年李·德福里斯特三極管的發明，這是第一種放大音訊信號的方法。這些信號，不管是對話、音樂或是音響效果，都可以被存儲在大型醋酸碟片上或者通過光學聲跡彎彎曲曲的線條印製在膠卷邊上。到三〇年代，上電影院的人全都想看最新的有聲片，無聲片一下子成了過時的技術。

　　聲音的品質要求決定了如何拍攝電影。有噪音的攝影機要求攝影機和攝影機操作員待在攝影棚的隔音間裡，這樣擴音器和錄音機才能清楚捕捉到人聲。出於這些限制因素，製片人偏愛那些寫得像舞臺劇一樣的劇本，結果可想而知，在有聲片時代的頭幾年，許多電影是在靜態場景中拍攝的，使用了大量的對白。

　　一九四七年，安培公司在3M公司的幫助下——3M公司為錄音機製造了

關鍵性的磁帶媒體，將其第一台安派克斯Model 200音訊磁帶錄影機作為一款實用產品進行出售。演員賓·克勞斯貝，那時最受歡迎的明星之一，為最初的研究投入了不少資金，一九五一年，瑞士的施蒂凡·庫德爾斯基開發出第一台納格拉可攜式錄音機，大為改善聲音保真度。納格拉不但受到電台記者的鍾愛，也很快被電影製作者們所採用。有了這種音訊磁帶錄音機，電影製作者們通過體積較小、安靜運轉的設備獲得了更好的聲音品質，也攜帶方便。現在，攝製人員和錄音人員不管走到哪裡都能夠傳遞最優質的聲音。七〇年代，杜比實驗室的雜訊抑制就是眾多進一步優化音訊效果的手段之一。

八〇年代，最早針對專業領域的數位磁帶錄音技術進入了市場。一九八六年，索尼公司和飛利浦公司，與其他製造商組成的財團合作，推出了DAT數位錄音帶，這是一種同時針對專業市場和消費型市場的輕便格式；然而，出於對版權問題的考慮，消費性電子產品企業延滯了該企劃的開發，例如，錄音公司擔心公眾會利用這項技術，去製作新近推出的數位音訊CD的完美拷貝，時至今日，DAT仍舊是一種價格不菲的專業媒體。在電影拍攝現場，相對於納格拉類比錄音設備，這些最初的數位磁帶錄音機所提供的改進，還不足以帶來根本上的變化，許多電影和音樂方面的專業人士同樣感到，DAT數位技術缺乏類比錄音的那種「溫暖感」。

幾十年來，擴音器同樣得到了巨大改進。今天的設計者們利用軟體來優化聲音的物理模型，從而製造出靈敏度更高、更小更結實，造價又不那麼昂貴的「麥克風」。而且，無線擴音器技術能夠讓一名演員同時佩戴體積微小、易於隱藏的麥克和功能強大的微型發射裝置。像勞勃·阿特曼這樣的導演就利用這種技術，讓演員遊走於複雜的布景或外景地，從而創造出複雜的場面調度。

電影技術同樣向前發展。改良的膠卷將更細微的顆粒度和更靈敏的感光度結合在一起。鏡頭也得到了改進，在電腦設計和經過改進的玻璃製造技術的幫助下，解析度和感光度都得到了明顯的提高。同時，像阿萊公司的Arricam攝影機系統，現在已經與數位電子裝置相結合，不但可以產生後期製作中將使用到的資料，同時還有助於加快電影的拍攝速度。

電視

電視技術的基本概念出現於二〇年代末期，但直到第二次世界大戰以後，美國公司才開始批量生產電視機，昭告電視製造業的開始。一九四六年，也就是電視機投放市場的第一年，總共約售出一萬七千台；到一九四九年，美國人每個月要購買二十五萬台電視機；到一九五三年，三分之二的美

國家庭至少擁有一台電視機；今天，98%的美國家庭擁有電視機，消費者把大約40%的空閒時間花費在觀看電視上。

隨著廣告商投入大筆金錢，試圖引起坐在家裡的新觀眾群的注意，電視臺和有線電視網迅速發展起來。在經歷了幾年的急速發展之後，到七〇年代，經營電視廣播公司已經成爲一個安逸、穩定的行業，電視廣播公司在美國各大主要市場都設有電視臺分支機構。

一九七五年九月三十日舉辦的一場體育賽事使人們真正意識到，廣播業風光無限的時代已經走到了盡頭。這一天，成立不久的HBO電視廣播公司通過衛星傳輸，向美國的千家萬戶轉播了在菲律賓馬尼拉舉行的拳王阿里對喬‧弗雷澤重量級拳擊比賽實況。第一次，一家有線電視公司利用衛星技術，從半個地球之外發送實況電視節目。經過這一次和其他類似的努力，觀眾們意識到他們能夠獲得獨一無二的電視節目，這是廣播網不能或者無法提供的。

作爲接收經過增強的電視信號的一種方式，有線電視應運而生。，許多住在城裡的人能夠通過無線傳輸接收到電視信號的時候，但在農村地區，高山會對電視信號造成阻隔。最初被稱爲「社區天線電視」的有線電視，於四〇年代末首次亮相於賓州的多山地區。當時，一名當地的電視銷售人員正爲自己賣不出電視機而感到沮喪不已，因爲那裡的顧客接收不到電視信號。後來他把一支天線安放在一根很高的杆子上，架設在一座大山的山脊上，他從山上拉線下來，連到電器商店裡的電視機上，電視機就跟著傳送出清晰的電視畫面，看到這情況，顧客們很快就開始購買電視機了。

衛星廣播的基本概念要追溯到，以《2001太空漫遊》聞名於世的科幻小說作家亞瑟‧克拉克。早就一九四五年，也就是早在第一顆人造衛星發射之前，亞瑟‧克拉克提出，距離赤道兩萬兩千英里之上，繞地球運行的全球衛星通信系統能使電視信號覆蓋全世界。儘管首次使用人造衛星向觀看者傳送電視節目是發生在一九六七年，但在七〇年代中期之前，衛星電視業就已經發展起來了，第一批通過衛星播送的部分電視節目來自於HBO、TBS和CBN。

技術注釋：衛星技術

最初的衛星信號格式使用的是「C」波段微波技術，需要用笨重的活動碟形天線來接收信號，但這種碟形衛星天線的尺寸和費用限制了這一新技術的普及；後來針對這些問題，「Ku」波段人造衛星被製造出來，使得衛星電視易於爲人們所採用，九〇年代早期，「Ku」波段衛星發射升空，這些衛星使用一種更強、頻率更高的信號，能夠向家用十八英寸或三十六英寸的小型碟形衛星天線傳送信號。衛星有線電視同樣利用了壓縮技

術，從而增加更多的頻道。時至今日，部分服務商已備有五百多個頻道供使用者選擇，而「C」和「Ku」都是指特定的頻率範圍。

高畫質電視

第二次世界大戰徹底摧毀了日本的經濟，但戰後不久，日本的電視製造商開始設計並出售電晶體電視技術，這一技術十分成功，甚至成為全世界的標準。到了六〇年代，NHK——日本國家廣播公司，開始研究開發一種遠遠超越現有電視標準的全新視頻技術，目標是讓這種電子技術成為膠卷電影的挑戰者。

這種技術最初被稱為「HiVision」（類比式高畫質），後來用「HDTV」（「高畫質電視」High-Definition Television的英文縮寫）指代寬銀幕視頻。在日本政府經濟計畫人員的指導之下，日本廠商同NHK合作，開發作為下一代視頻技術的HDTV。

> **技術注釋：標準解析度電視和高畫質電視**
>
> 目前美國和日本所採用的NTSC（美國國家電視標準委員會）制式電視標準使用的是525線的視頻解像力。在歐洲和世界上其他一些地區，也有使用PAL（逐行倒相）制式或SECAM（塞康制，按順序傳送彩色與存儲）制式的，這兩種制式的電視機解像力稍微高一些，掃描行數為625線。想要瞭解HDTV信號的解像力到底提高了多少，方法之一就是與以上這些制式比較每一幅的像素（構成電視影像的基本單元）數量。NTSC制式電視的行解像力每幅產生二十一萬個像素。HDTV，水平解析度和垂直解析度均為標準解析度電視的兩倍。水準1080線（可視），垂直1920線的HDTV每幅傳送像素數約為兩百萬（有時候被描述為1125線而不是1080線，HDTV信號包括四十五條「隱藏」線，適用於閉路字幕和其他一些有用資料。）對於某些人來說，這一提高了的畫面解像力是如此生動逼真，賦予HDTV影像一種立體的感覺。由於這一解像力同時能產生清晰的圖形和可讀文本，因此HDTV也是互動式電視和多媒體的理想選擇。

在這一全新格式的開發過程中，NHK的深入研究涉及到人類的視覺領域。為了與使西尼瑪斯科普、潘娜維馨或其他變形畫面系統（經攝影機鏡頭擠壓，然後通過放映機鏡頭解壓）拍攝的寬銀幕電影相容，畫面寬高比定為16:9。包括松下、索尼、東芝和NEC在內的公司負責零件的設計。

應美國電影電視工程師協會（SMPTE）的邀請，一九八一年，NHK的高畫質電視系統在當年於舊金山舉辦的協會研討會上進行了展示，由於這是該系統首次在日本以外的地區展出，吸引了眾多電視和電影相關產業的專業人士。一九八八年，日本郵政和電信省在當年的漢城奧運會期間，向日本全

國公共場所的兩百零五台類比式高畫質電視機播送HiVision（HDTV的類比版）。

多年之後，HDTV的全球標準才制定出來，理由除了是沒有達成一套統一的技術標準之外，通往HDTV的艱難之路還包括交織不清的國內外爭端；與此同時，日本公司花費重金，爲他們最初的類比版HDTV開發生產設備和電視接收器。一九八九年，NHK開始每天一小時實驗性通過衛星傳送HDTV信號，到一九九一年，已達到全天八小時的測試播出。

在美國，HDTV的熱心支持者爲美國廣播電視協會。一九九三年，美國電話電報公司和一群美國衛星廣播接收器製造商，組成了「大聯盟」（Grand Alliance）來促進美國HDTV統一標準的建立。針對這一標準，該團體在一系列技術上達成了共識，其中包括當時剛剛出現的MPEG-2（MPEG是運動圖像專家群組的英文縮寫，這是一個負責建立標準的組織）數位壓縮系統（對於使信號可容納於一個人造衛星或其他傳送途徑來說必不可少）；六聲道，CD音質杜比AC-3音訊；1080線，1920像素隔行掃描（在後面的「DV格式」中，我們會談到隔行掃描和逐行掃描）。

美國的數位HDTV播送開始於九〇年代的後五年。到二〇〇三年，計畫用HDTV播送約兩千小時的黃金時段電視節目、體育賽事和電影，比先前增長約50%。

這一時期，HDTV已經進入製片廠和各製作單位的製片和後期製作工作流程。儘管大部分每周播出的電視劇和情景喜劇仍舊使用35釐米膠卷進行製作，但許多情景喜劇開始使用HDTV拍攝。省錢成了HDTV最大的賣點，因爲這種格式不但省去了膠卷和沖洗費用，同時還節省了膠轉磁的時間（電視電影機把膠卷底片轉換成視頻信號，視頻信號能夠被錄製到錄影磁帶上，或記錄到其他存儲媒體，如硬碟）。據一些製片人說，每個企劃能節省好幾萬美元。

DV：數位視訊

在一定程度上，高解析度視頻技術——不管是所謂的高畫質電視、數位攝影機或是其他什麼名字——將會取代膠卷技術。九〇年代，另一種視頻技術DV（數位視訊），掀起了大眾傳播媒體領域的又一場革命。

技術注釋：類比和數位

所謂類比和數位指的是處理和存儲資訊的方式，類比技術試圖模仿存在於自然界中的事物，或者創造一種對其平穩、連續存在方式的類比。將類比和數位之間的區別視覺化的一個辦法，就是比較不同類型的手錶——類比手錶（上發條的老式手錶）的指標繞錶盤

443

平穩、連續的移動；電子手錶的數位雖然顯示同樣的資訊，但是資料送達卻是離散和不連續的步調。數位技術接受我們這個類比的世界並將其數位化，將自然界所有平穩、連續的景象和聲音拆分成許多極小的、離散的資訊步驟或數位，這些最小的資訊單位，也就是電腦資料二進位的0和1，同樣具有進行精確複製的能力。當資訊、音樂、人聲和視頻被轉化成二進位的數位形式，便可以通過電子方式精確處理、存儲和再現，即便你將某一音訊檔複製一百萬次，每個拷貝和原始檔也都是完全相同的。

DV（數位視訊）攝影機的解像力要比HDTV攝影機低得多，因為這本來就是針對業餘市場開發出來的，這些便宜的攝影器材，連同廉價但卻功能強大的個人電腦剪輯技術的推出，使得世界上出現大批的業餘視頻創作者，一時之間，任何一個有想法、有毅力、且能接觸DV技術的人都能夠創造，並完成堪與製片廠和電視臺匹敵的作品。

DV格式

九〇年代，由十家消費性電子產品的領頭企業組成的財團建立起DV國際標準，即把DV作為下一代的消費型數位視訊格式，同時還把其作為專業水準攝影機的基礎，最初被稱為DVC（數位視訊磁帶）。DV格式使用了一種高密度的金屬濃縮磁帶，只有四分之一英寸寬。以每掃描線720像素對視頻進行取樣，接近於專業的視頻格式，「取樣」是一個數字選擇過程，在這個過程中，資料被從連續的類比信號中選取出來，從而產生數位信號。掃描線是沿著螢幕橫向掃描視頻資訊，要構成標準美國電視畫面，單獨一個畫面需要525條這樣的掃描線。

和標準VHS磁帶錄影機產生的水平解析度相比，一幅DV螢幕的水平解析度是它的兩倍，逐行模式的DV攝影機垂直解析度能擷取480線；隔行模式的VHS攝影機能擷取330線，而在解像力上的差別更大，相比之下，HDTV攝影機只能擷取1080線。

技術注釋：逐行掃描和隔行掃描

通過掃描讓視頻信號顯示在一塊電視螢幕上。一道電子束沿顯示器從左到右，一行一行進行掃描，使一幅圖像在電視機的顯像管內部顯現出來。標準的NTSC制式電視機採用隔行掃描：電子束在螢幕上每秒顯示六十次，但每次只顯示一半的圖像資訊；一幀畫面分為兩遍擷取，掃描一遍叫做「一場」。第一遍掃描顯示奇數水準掃描線（1、3、5、7，等等）；下一遍電子束通過時，會更多的資訊被顯示出來，二者合在一起時，每秒鐘六十場產生三十幀畫面，這些動作是以極快的速度在一瞬間發生的，以至於人類的眼睛最終看到的只是一幅畫面而不是兩幅。數位電視和現在某些電視機採用逐行掃描，這

種掃描方式優於隔行掃描，因為逐行掃描的電視機每秒鐘顯示六十次，每次每條掃描線都被顯示出來，儘可能減輕了讓某些人心煩的閃爍問題；電腦顯示器採用的是逐行掃描技術，這樣就能不費力閱讀像是文字檔這種細部內容了。

DV的技術標準同樣是根據佳能、松下、索尼和其他公司生產的專業攝影機建立起來的。儘管索尼的DVCAM系列產品，以及松下的DVCPRO系列產品與消費型DV攝影機相比要貴上數千美元，但實際記錄到錄影磁帶上的信號並沒有什麼差別；不過，專業攝影機含有最先進的電路系統，以及高品質鏡頭，這就使得專業攝影機在解像力和色彩品質上明顯優於消費型產品。

索尼還生產了Digita18攝影機。Digita18攝影機採用了以現有Video8／Hi8技術為基礎的DV壓縮，Digita18使用Video8或Hi8磁帶，索尼在其類比攝影機中也使用這種磁帶。Digita18攝影機要比DV攝影機便宜許多，因為Digita18是基於索尼在類比攝影機方面已投入數十年之久。

DV格式於一九九五年推出。很快，電影工作者們便發現，廉價的小型DV攝影機，加上專業的DVCAM 和DVCPRO 機型，能夠讓他們創造出更具野心的作品，而不僅僅是改良了家庭電影。舉個例子，將DV轉換成35釐米膠卷，儘管在畫面品質上不能與電影相媲美，但已經能夠在大型多廳影城銀幕上放映，部分最先採用DV技術發行的劇情片包括拉斯·馮·提爾的《在黑暗中漫舞》、湯瑪斯·凡提柏格的《那一個晚上》。而文·溫德斯的《樂士浮生錄》則證明了在私密的紀錄片方面，DV攝影機對導演是多麼的有利，新技術再一次引導電影工作者們進入一個能夠擴展他們創作空間的時期。

憑藉壓縮技術的數位電視

數位視訊信號，包括HDTV，需要高位元率，遠遠高於標準NTSC制式視頻所需要的位元率（bit rate，也就是資料傳送率，用來計量每秒鐘通過電信網路一個點的位元數），目前的數位視訊位元率為每秒一百二十五兆位元（mb/s）到兩百七十兆位元，由此可見HDTV所需要的位元率是相當高的。

九〇年代，DSP（數位訊號處理）半導體創造了一種將這種高位元率訊號，壓縮成更加易於處理的較低位元率訊號的方法。

DSP半導體與編碼計算系統相結合，能夠去除圖像的冗餘資訊，這樣就壓縮了圖像，從而有效節約傳輸速度和存儲空間。接收設備中的解碼晶片或解碼電路在顯示圖像之前對圖像進行重建，「編碼器」，是指壓縮／解壓計算系統，將操作的兩個部分都包括其中。MPGE-2是電視傳輸和DVD方面應用最為廣泛的編碼器。例如，MPGE－2能將標準解析度電視的位元率壓縮到約四到九兆位元每秒之間，壓縮高畫質電視至十五到二十五兆位元每秒。

從廣義上講，SDTV（標準畫質數位電視）和HDTV都可以算作「DTV」。標準解析度電視數位化的意義何在呢？其好處包括消除「鬼影」（反射的影像）、提高畫面品質，或通過雙掃描線技術提供明顯改善的解像力，但優點還不止這些，比如說，DTV能夠讓一家廣播公司在一個頻道上傳送多個節目，這被稱為「群播」。舉個例子，一檔烹飪節目和一檔訪談節目可以同時傳送，因為DTV技術能夠壓縮，並在同樣的頻寬上傳送兩檔電視節目。在晚間的黃金時段，同一家廣播公司可以決定使用頻道的全部頻寬播放單獨一部HD電影，而DTV還允許在播送節目期間進行資料傳輸，以文本資訊為例，可能包括不間斷的天氣資訊、城市導遊或其他一些資訊。

在美國，根據美國通信委員會的計畫，規定國家的廣播公司既要能夠發送DTV訊號，又要能夠發送HDTV訊號。但是和標準電視相比，在製作和播送方面，獨占頻寬的HDTV訊號成本更高，因為新的攝影機、後期製作設備和發射台都必須花費重金購買。

HDTV格式

一九九九年，國際廣播聯盟定義了統一的全球性數位HDTV製作標準，被稱之為24p（每秒二十四個畫面逐行掃描），這一新的國際標準採用了和美國電影標準相同的幀頻，與傳統的音訊後期製作相容（歐洲國家採用的標準略有不同，為25p）。現行的這一規格標準支援許多種顯示頻率。包括兩種隔行掃描格式——50i和60i——用來描述現在常見的PAL制式和NTSC制式視頻——以及多種逐行掃描格式，24p、25P、30p、50p和60p。

美國兩種主要的HDTV格式分別是1080i（1920×1080線隔行掃描）和720p（1280×720線逐行掃描）。兩種格式均用於HDTV製作，索尼是1080i設備的主要製造商，松下則主打720p，然而，幾乎所有的HDTV觀看內容都是由顯示1080i訊號的電視機或是放映機組成的，既然如此，又為什麼會存在兩種相互競爭的格式呢？和1080i訊號相比，720p格式需要的頻寬更少，但在畫面品質上卻沒有太大的差別。這就讓松下能夠在其DVCPRO格式上記錄HDTV，而且DVCPRO磁帶格式只有索尼HDCAM系統尺寸的一半。

好萊塢電視製作界，以及富於冒險精神的電影創作者，很快採用了24pHDTV製作技術，因為電影後期製作採用了相同的非線性電腦剪輯和音訊技術，剪輯師和音效師懂得如何使用24p格式進行工作；製片人和導演同樣樂於採用24p製作，但是動機略有不同，以24p拍攝的影片看上去接近膠卷電影的視覺美感。以60i拍攝的HDTV影片則給人一種更加「真實」、直接的感覺，就像是大家所觀看的晚間新聞，然而，24p似乎能夠營造出一種更加抒情、富有「詩意」的效果，和膠卷電影的感覺十分相似。

日本的製造商中，在24p技術的開發方面，索尼和松下一直走在前面。大名鼎鼎的《星際大戰》系列影片的創作者喬治·盧卡斯，成為第一個使用索尼CineAlta 24p攝影機系統拍攝電影的著名導演——他在二○○一年使用該系統拍攝了《星際大戰二部曲：複製人全面進攻》。有了此部影片和其他一些使用該系統製作的電影，HDTV最終作為製作電影的一種工具為人們所接受，不過，現在大部分的導演仍然鍾情於膠卷。

當然，攝影機技術最終會達到完善，可以在各個方面和膠卷相媲美，誠然，洗印室裡新一代的影像擷取晶片已經能夠獲得相當高的解析度，遠遠超過當今最好的HDTV攝影機，的確可以和膠卷一決高下，但在其他方面卻還是落後膠卷許多，例如，現在的磁帶錄製，錄製速度仍不足以記錄這些數量龐大的資料，而對這些影像進行壓縮則會導致畫面品質降低。新近開發的一種HDTV攝影機，湯姆遜公司的VIPER攝影機，擁有九百萬像素CCD（電荷耦合元件，一種矽基晶片圖像技術），卻必須將龐大的圖像資料記錄在一個可攜式硬碟上，而非傳統的錄影帶。

後期製作

膠卷是什麼？膠卷是由含有微小鹵化銀顆粒的明膠，塗在一種塑膠薄膜——三醋酸纖維素片基上製成的，彩色膠卷含有彩色染料或成色劑，當曝露於光線之下時，鹵化銀顆粒就會發生化學變化，對於黑白膠卷來說，經過沖洗，只有明膠中的金屬銀會留在片基上，產生負片；而彩色膠卷在沖洗過程中則會洗掉金屬銀，將明膠和彩色染料固定在片基上。今天的電影傳奇依舊離不開依靠明膠產生的精細影像——與一百多年前的膠卷使用的是同一種物質。今天，明膠仍然是靠動物皮毛和骨頭之類的遺骸來製造的。

打從最初，使用膠水把不長的幾卷膠卷黏在一起，將近一個世紀以來，膠卷剪輯同樣沒有發生太大的變化，早期的剪輯設備包括一張桌子，上面裝有兩個用來操作一盤盤膠卷的手動倒帶把手，一瓶膠水和一張鋼制砧板，再加上一台裝有十二瓦燈泡的小型放大裝置用於查看膠卷。隨著有聲片時代的到來，由馬達驅動的電影剪接機能夠進行聲頻剪輯，加快了後期製作的步伐。

傳統膠卷剪輯需要大量辛苦的勞動。拍攝工作一結束，就要立刻開始準備剪輯用的材料，攝影助理把拍攝好的膠卷送往洗印廠，洗印廠連夜沖洗膠卷，給每盤膠卷製作工作樣片，然後第二天上午，剪輯助理從洗印廠取走工作樣片，這些用原底片製作出來的單燈工作樣片可以根據需要剪成不同的鏡頭。（單燈工作樣片不需要像定剪好的素材得耗費大量時間做色彩校正，所

以成本不是太昂貴。）

秩序對於一間膠卷剪輯室來說至關重要，以至於一名優秀的剪輯助手，其行為舉止就像一個強迫症患者，剪輯室裡擠滿一排排大大小小的容器，每只容器裡裝著許許多多不同的膠卷片段；每條片段都被仔細標記上日期、鏡頭號、場景號、所使用的攝影機鏡頭和時間碼，時間碼是膠卷底片和工作樣片上的一串串參考數字，在印製拷貝之前，底片剪輯師將定剪好的膠卷和膠卷底片套底時會用得到。

今天，大部分電影都是在電腦上剪輯的。洗印廠使用膠轉磁設備把沖好的膠卷底片轉成錄影磁帶，並將錄影磁帶數位化，以便在非線性剪輯系統中使用。如果拍攝的膠卷需要進行數位處理，或者說影片要作為一部HDTV節目播出，那麼膠轉磁能夠產生HDTV訊號或輸出較高解像力的2K（2000線的解像力）數位化電腦資料，而不是視頻訊號（在這種情況下，膠轉磁設備運作起來有點像投影機，發送光線透過膠卷底片，通過各種電子或專門的CRT——映像管來產生視頻訊號或資料訊號）。

錄影剪輯

隨著五〇年代第一台磁帶錄影機的推出，最早的錄影剪輯師面臨著一個窘境，和膠卷時間碼一樣，錄影時間碼能讓剪輯師列出每段剪輯內容的開始和結束，然而，和膠卷不同的是，在磁性錄影帶上是看不到圖像的。在看不見一個鏡頭開始和結束的情況下，該要如何進行剪輯呢？一種新穎的錄影剪輯方法是採用一種特殊的液體，將其塗在氧化鐵塗層上，這樣就能讓隱形的磁跡顯現出來，剃刀刀片、膠帶、黏接砧板——和膠卷剪輯中用到的砧板差不多，讓剪輯師能夠小心的在影片畫面之間進行剪切，用膠帶將各個鏡頭黏接起來。

一九七九年，哥倫比亞廣播公司與錄影帶製造商美瑞思公司合作設計出，第一套數位磁片非線性剪輯系統CMX-600。這套設備帶有一個冰箱大小的磁碟機，僅能容納時長五分鐘的低解析度黑白影片，儘管CMX-600預示了如今的非線性編輯系統，但這套裝置非常笨重，工作起來相當緩慢，而且極其昂貴。

在電腦控制的剪輯系統出現之前，線性磁帶剪輯一直是常見的做法，現在的非線性編輯系統依賴硬碟驅動存儲，而線性磁帶剪輯則使用兩台或者兩台以上的錄影機驅動器，通過控制面板或剪輯控制裝置把它們連接在一起。這種所謂的剪輯控制裝置，就是一台放置在兩台（或多台）錄影機之間的電腦，記錄每次輸入電腦的時間碼資料，將磁帶倒到正確的位置。為了做出一份剪輯片，當一台或多台錄影機驅動器重播錄製的內容時，剪輯控制器觸發

第三台錄影機進行錄製。

到了八〇年代末，個人電腦（PC）已經具備了足夠的處理能力，可以將它們應用於低成本剪輯系統；在非線性編輯的研發方面，愛維德技術公司一直走在前面。愛維德技術公司設計了編碼器電腦插件，從而使一台蘋果電腦或PC能夠把影片記錄到硬碟上（「編碼器」是指矽技術，能夠把較大的訊號壓縮成較小的、更易處理的訊號，並能對其解壓）。

專業後期製作方面的最新趨勢，幾乎已經抹去了膠卷原始素材和錄影原始素材之間的界限。不管是被稱作「數位母帶」或是被稱為「數位中間片」的處理過程，這一新模式總歸是以最高的解像力將膠卷進行數位化輸入——或者說HDTV，並伴隨著音訊和其他一些音響要素而開始的。整個電影企劃被貯存在高速、百萬百萬位元組的伺服器中，坐在自己的工作站前，剪輯師、繪圖師和音效設計師可以隨意存取所需要的檔案。細微的色彩、光線或是密度變化都可以通過數位調色系統實現，《魔戒》系列電影就採用了這種處理方式，從而獲得特別濃重、鮮明的視覺效果。如果導演想要放映一段剪輯過的片段，網路中的HDTV錄影機便輸出一捲錄影帶，或者將需要的檔案直接傳輸到一台附帶的數位放映機上。在最終的剪輯完成之後，剪輯好的數位化檔案被發送到阿萊磁轉膠鐳射記錄儀ARRILASER進行轉化，並把它們印製在膠卷底片上，如果該片要在具備數位放映設備的電影院放映，也可以製作成DVD、資料帶檔案或其他數位格式。

中央處理器（CPU）處理能力的提高，使剪輯師工作起來更加得心應手，通過人機對話，向電腦說明自己想要什麼樣的鏡頭，便可隨心所欲進行選擇。「把演員手伸向大門的那個鏡頭給我」或「讓我聽聽第三條裡演員說了什麼」這樣的語句將會讓剪輯工作成為一場對話；同時，藝術家們在電子「紙」上粗略進行勾勒就能創造出圖像，電腦會把畫好的內容轉換成適合具體企劃的風格，以創作3D人物角色為例，創作人員戴上虛擬實境眼鏡，只要進行簡單的手部活動就能夠進行立體雕塑了。

發行和放映

在無聲片時代早期，看電影是一種純粹的個人體驗——顧客們光顧鎳幣影院，花上五分錢窺視西洋鏡式的盒子；稍後，提供歌舞雜要表演的劇院老闆，開始嘗試在銀幕上投放這些用膠卷拍攝的娛樂短片，這一趨勢一發不可收。例如，到一九一九年，在曼哈頓的思存書店，觀眾們開始到場觀看有音樂伴奏的電影，音樂是由一台巨大的管風琴或是由臨時的交響樂團演奏的。

到二〇年代，包括派拉蒙、福斯、米高梅和華納兄弟在內的許多電影製

片廠，各自都控制著製作、發行和放映環節，隨著各製片廠想要通過豪華的巴洛克式建築、軟墊座椅和小吃攤來超越別的製片廠，電影放映的黃金年代到來了，那時的電影觀眾人數每年都在增長。

四〇年代末，聯邦政府的反托拉斯訴訟，使得各製片廠無法繼續直接控制電影放映的連鎖機構，這有助於新的、小一些的連鎖電影院獲得發展，儘管它們無法和那些設計奢華、如同宮殿般的電影院相媲美。

五〇年代，電視的出現使好萊塢製片廠體系遭遇到一場極其嚴重的危機，電視從怪異的、模糊不清的圖像，變成了能說會道、五彩斑斕的呈現，很快成為美國人日常生活的一部分。製片廠多年以來所仰仗的，進電影院看電影的穩定觀眾群，如今受到了來自家中免費電視劇、情景喜劇、新聞和體育節目的威脅，就連新奇的電視廣告似乎也能俘虜觀眾，電影院的上座率急劇下降。

製片廠使盡渾身解數對抗電視的到來，例如，許多製片廠不但不肯把自己過去拍攝的影片賣給電視廣播公司，而且銷毀自己的拷貝，不再花錢保存它們；一開始，工會不允許電影演員在電視節目中露面，但是很快，好萊塢的堅冰就出現了裂縫。一九五二年，哥倫比亞影業開辦了一家旨在創作電視節目的電視子公司——幕寶電影公司。儘管如此，製片廠仍在探索一些獨特的東西。電影如何才能和電視節目所提供的內容抗衡呢？

答案就是奇觀。巨額的投資使得大製作、場面宏大的製片廠製作成為可能。如一九五二年的《萬花嬉春》，一九五五年的《奧克拉荷瑪之戀》，一九五六年的《十誡》，一九五九年的《賓漢》以及其他電影。

電影銀幕本身也變得越來越大。一九五二年，《這就是新藝拉瑪》的全景電影首次亮相，巨大、弧形的銀幕上投射出來的影像讓觀眾們驚歎不已，新藝拉瑪體全景電影的銀幕大小約為普通銀幕的六倍，同時，「新藝拉瑪體」採用多聲道音響以表現出七聲道的特色，在接下來的十年裡，全美為數不多的幾家環景電影院，上映了另外八部採用相同製作手法的故事片。一部新藝拉瑪體全景電影需要使用三台35釐米攝影機組合拍攝，由於三台攝影機共用一台馬達，因此它們能夠保持同步，位在中間的攝影機拍攝到的畫面，投射在三塊專門定制的巨型環形銀幕中間那一塊，其餘兩台攝影機拍攝到的畫面則投影在兩側銀幕上，但設計新藝拉瑪體全景電影系統的是一家獨立的小公司，而不是好萊塢製片廠。

為了競爭，製片廠急著尋找可以在傳統電影院銀幕上放映的類似電影，攝影機和放映機製造商創造了寬銀幕技術，像超視綜藝體寬銀幕電影系統（Vista Vision）一樣，有的名為特藝拉瑪體寬銀幕（Technirama），有的名為超寬銀幕系統（Superscope），不過，還是西尼瑪斯科普寬銀幕電影受

到人們的青睞。一九五二年，由二十世紀福斯影片公司推出的西尼瑪斯科普寬銀幕電影，使用了特殊的地面變形鏡頭，這種鏡頭是二十世紀初最先在歐洲發明出來的，它的一種型號至今仍在使用，潘娜維馨攝影機系統中就備有這種鏡頭以供選擇。觀看使用變形鏡頭拍攝的35釐米畫面，人和景物會出現縱向壓縮的效果，當使用適當的鏡頭進行放映時，畫面被解壓，比標準電影（1.85：1）寬得多（2.35：1）。

3D電影是五〇年代在奇觀方面的另一個嘗試，但證明不過是曇花一現。部分製作3D電影的攝影機系統採用雙機拍攝（一台攝影機裝有紅色濾光片，另一台裝有綠色濾光片），另一些則使用精心製作的分畫面鏡片。不管採用哪種方式，所需的精準攝影機安置都被證明過於複雜，無法適應標準電影製作的快速步伐，另一方面，放映3D電影的專用放映機價格也居高不下，最後，主流導演們認為，這一技術華而不實，因為3D影片中常常出現矯揉造作的場面——人和物突然朝著觀看者猛衝過來，讓他們感到驚愕，以此來加強這種效果。

今天，不到十二家電影院連鎖店控制全美大部分影片的上映，這些電影院的業務策略和零售商的業務策略相似，就像大型購物中心通過在一個場地，以較低的價格提供較多的店鋪選擇來擊敗傳統的獨立零售業務一樣，電影院連鎖店也是通過建立多廳影城（四到二十個，或更多的放映廳），並配以充足的停車位來滿足消費者的需要，從而擊敗獨立電影院的。但獨立影院仍然占有一席之地，因為他們經常提供宣傳力度不大的影片，以及獨立製作的影片和外語片。千禧年伊始，許多放映商正在從過度興建影院，外加製片廠不斷提高租金分成所導致的低谷和破產浪潮中擺脫出來。

就像膠卷攝影技術沒有發生太大變化一樣，多年來，放映技術也沒有發生太大的變化。如今的放映機和二〇年代所使用的放映機相比，主要有以下三點不同：採用光學還音系統；鏡頭能夠投映變形膠卷拷貝；大平盤供片系統可以纏放整部影片，免除了一盤盤切換膠卷。老式的放映裝置需要兩台並排放置的35釐米放映機，每台放映機容納一盤時長二十分鐘（兩千英尺）的膠卷。一名警覺的電影放映員留在放映間裡，因為每盤膠卷結束時需要以敏捷的動作，在剎那間完成一台放映機到另一台放映機的切換：在關掉一台放映機遮光器的同時打開另一台放映機的遮光器。

今天，自動化的放映系統已經改變了這一切。放映商渴望能夠減少或者不需要訓練有素的電影放映員的放映設備，這樣也省去了工會規定的工資和各種勞保事項。現在，構成一部電影發行拷貝的許多卷膠卷被連接在一起，組成連續不斷的一長卷，裝進放映間裡巨大的金屬片盤，一旦放映機開始走片，精密的電腦控制就能夠完成不間斷的放映——膠卷緩慢捲繞通過放映機

再返回片盤，整個過程完全不需要人工干預，放映機通過電腦控制的電機啓動、停止、倒片。結果怎麼樣呢？現在，一名電影放映員就能夠處理一家多廳影城裡所有的銀幕，大大縮減了人力成本。

但是自動化並不能解決所有的問題。如果放映間缺少一名經驗豐富的專職放映員，那麼電影放映可就有麻煩了。舉個例子，如果沒能儘早發現問題，拷貝有可能會嚴重刮傷，甚至被徹底毀壞。同時，放映機鏡頭有可能對焦不準，並一直保持這種狀態，相信任何一個眼尖的觀衆都曾在今天的多廳影城裡碰到過類似的情況。

一九六七年，在加拿大推出了IMAX系統，一種新的電影格式誕生了。IMAX巨大的矩形銀幕足有八層樓高，採用六聲道還音系統，令人震驚的IMAX畫面採用70釐米膠卷拍攝，每幅IMAX畫面面積相當於70釐米畫面的三倍，或相當於傳統35釐米畫面尺寸的十倍。專用的攝影機、放映機以及電影院都是由目前總部設在多倫多和紐約的IMAX公司從無到有一手開發出來的。

IMAX攝影機橫向移動70釐米膠卷，拍攝有史以來電影中使用的最大畫面，膠卷的尺寸和體積使其很難平滑的通過攝影機，因而採用了一種獨特的「波狀環行」放映路徑，以一種平滑的波狀運動方式幫助膠卷通過放映機。IMAX放映機採用了類似的機械裝置，同樣是橫向輸片，IMAX還設計了該格式的3D版本，採用液晶顯示器（LCD）眼鏡向觀看者傳遞一種虛擬的3D效果。笨重的IMAX攝影機，加上其片盒更換十分頻繁，因此在拍攝期間需要有一支大型的攝製隊伍，運作費用也十分高昂，這一點使得IMAX企劃局限於自然紀錄片這一類的電影短片。今天，大約有兩百二十多家與IMAX有關的電影院分布在三十多個國家，其中大部分設置在主題樂園、博物館和科學研究中心。

爲了增加片源種類，IMAX公司又開發了一套電腦速成製作工藝。該技術能將35釐米膠卷底片放大成IMAX格式，而無需提高膠卷顆粒的細度，方法是以高解析度掃描一部膠卷電影的35釐米底片，將每一幀轉換成數位影像檔，這樣一幀接一幀的處理，之後每一幀都會被「印製」到IMAX膠卷上。二〇〇二年，一九九五年製作的《阿波羅１３》成爲第一部在觀衆面前亮相，採用這一新IMAX製作工藝的影片。

數位放映

「數位電影」這一概念於九〇年代開始爲人們所使用，同高解析度數位攝影機，連同新一代的數位放映機的推出屬於同一個時期。時下大部分數位放映機使用的是這兩種標準技術中的一種：數位微鏡（DMD）或LCD。美國德州儀器是DMD唯一的製造商；其數位光學處理（DLP）的光學半導體晶片由多達一百三十萬個安裝在鉸鏈上的微小的鏡片矩陣構成。每個鏡片與投映畫面

中的一個像素相對應。來自數位視訊或圖像資料的圖像訊號移動每個像素，像素轉而調節氙氣燈或其他大功率的投影燈，得到的影像通過放映鏡頭，投射到銀幕上。

另一種主要的投影技術Transmitted LCD則使用一隻放映燈來照亮背板清徹透明的LCD面板，在面板上，數位或圖像訊號產生顯示，鏡頭將由LCD構成的圖像投射在電影院銀幕上。

將數位技術引入放映間，使得電影院離我們這個不斷發展的網路世界又近了一步。現在，投影製造商將乙太網埠、觸碰式螢幕控制和尖端的防拷貝加密技術結合在一起，用來放映一部影片的數位檔案。

用不了多久，製片廠將會通過衛星傳輸或高速資料鏈接，向多廳影城發送他們最新的數位電影；另一方面，在這些網路建立起來之前，配有數位放映設備的電影院，以存儲在移動硬碟或者編碼在DVD上的數位資料檔案的形式接收影片。在電影院裡，資料被載入到專門的硬碟存儲系統，通過放映機上的控制面板按照規定的進度播放影片。最新的放映系統能夠和PC相連接，控制放映、編排正片開始之前的廣告和宣傳片。

數位技術在電影放映領域的應用，不但給電影觀眾帶來了不少好處，而且大大有利於放映商。對於觀看者來說，放映用的數位影像檔案永遠不會像膠卷拷貝那樣沾染灰塵或者出現劃痕。儘管和膠卷版本相比，如岩石般穩定的放映圖像解析度略低，但對於大部分電影觀看者來說已經足夠用了（灰塵和劃痕會明顯降低膠卷的解析度，即便是最好的膠卷放映系統最終也會把膠卷拷貝用壞）。數位放映設備的安裝，使放映商大大提高了對自己放映設備的操控性。現在，包括膠卷產業的代表——柯達公司在內的許多製造商，都準備打造放映機、硬碟存儲、電腦以及高速光纖或衛星連接網路。

未來的多廳影城將靠區域網路（LAN）進行管理，區域網路將全部存儲系統和放映機連接在一起，放映商的辦公室電腦接入這一網路，這樣一來，舉個例子，電影院經理可以通過電腦查詢哪部電影售出的電影票最多，從而立刻將比較賣座的電影調整到一間較大的放映廳放映，而且不必搬運一盤盤電影膠卷，因為放映機只需讀取不同的存儲檔就能放映影片；另外也不再需要對電腦控制的放映機進行核查，因為只要有故障出現就會自動發出警報。今後，一家多廳影城可以對商務會議出租放映廳、提供完備的大銀幕資料放映，或遠端電話會議服務。

發行商同樣會獲得更大的控制力。徹底完備的數位化放映系統將有助於提高發行商的利潤率，因為發行商不再需要印製、運輸並最終銷毀每部影片數以千計的拷貝，從而節省了大筆金錢；同時，發行商的影片也也獲得了更大的安全性，給檔案加密，會使複製得到的電影毫無用處；看得再遠一點，

電影在即將放映之前才傳輸至電影院，根本不需要錄製拷貝。

向數位化轉型的緩慢步伐映射出一個電影院經濟狀況、產業衝突關係以及技術的混合體。例如，許多電影攝影師認為與35釐米膠卷畫面的解析度相比，目前數位電影放映（2K或2000像素）還不具足夠的解析度。作為回應，一些人提出3K到4K的解析度應該夠用，然而，另一些人則指出，數位放映不應僅僅局限於與膠卷解析度（相當於約4K）的匹配，而是應該超越膠卷，達到6K。

家庭錄影帶

一九七五年之前，大部分家庭娛樂系統是由一台電視機，和一台立體聲收音機，以及播放密紋唱片的留聲機組成。一九七五年，索尼公司向消費者推出了盒式磁帶錄影機（Betamax VCR），包括自銷市場在內，索尼售出了三萬台VCR。一九七六年，JVC公司推出了一個與之競爭的格式，家用錄影系統（VHS）。VHS格式可以錄製的時長是一捲Betamax錄影帶的兩倍，但是Betamax格式顯示的圖像品質優於VHS；一九七七年，JVC許可另外四家日本製造商開始製造VHS錄影機，隨之而來的是一場價格大戰。評論界認為，索尼公司既沒有向其他製造商發放許可的意圖，也沒有進行足夠的廣告宣傳，市場中的消費者被迫作出選擇，十年之後，Betamax與VHS之爭實際上已經結束，VHS成了贏家，因為索尼公司也開始生產自己的VHS機器了。

VCR的早期使用者包括高收入家庭，以及將該技術用於培訓和教育的企業和院校。VCR的一個主要用途就是「調整」節目時間，也就是把節目錄下來稍後觀看。除此以外，那時的VCR家庭用戶還沒有像今天我們這樣，享有大量可供觀賞的電影。在花了十年的時間，半數的美國家庭擁有了VCR。那麼，還有哪些因素促成了對VCR的接受呢？根據已經發表的研究結果，到七〇年代末，出售和出租的錄影帶主體是成人娛樂節目（成人娛樂節目同樣被認為刺激了網際網路的發展）。今天，VCR作為單獨的設備，或是和電視機相結合，或是同第二台VCR合併（為了複製錄影帶），或是與DVD燒錄／播放設備搭配出售。

DVD

DVD是數位多功能光碟英文的首字母縮寫。自DVD在九〇年代推出以來，迅速得到了普及，大概是因為這種直徑五英寸的聚碳酸酯塑膠碟盤，以單一數位格式覆蓋了家庭娛樂、電腦和商業資訊的緣故。這種統一格式才剛剛起步，就被認為終將取代音訊CD、錄影帶、鐳射影碟、CD-ROMs和電子遊戲機。

但DVD的開端卻充滿爭議，一九九四年，兩種DVD格式被投放市場：超級光碟（SD）和多媒體CD（MMCD），兩種格式分別由相互競爭的兩大陣營（一方是索尼公司和飛利浦公司，另一方以東芝、松下和先鋒公司為代表）開發完成，一九九五年期間，公眾就兩種格式展開的激烈爭論，兩方中沒有一方願意就統一的標準達成共識。

與此同時，一支由主要電腦公司組成的非正式團體聯手介入。公眾在Betamax與VHS對抗期間的困惑延緩了VCR格式的普及，電腦公司清楚的認識到這一點，因此對兩大對抗陣營施加壓力，迫使他們就統一的格式進行協商，不用說，格式當然也要適合電腦資料的需要。

一九九七年，DVD格式推出，公眾接受DVD的速度比以往任何消費類媒體技術的速度都要快：比CD的速度快三倍，比VCR的速度快七倍。

DVD這一術語容易造成混淆。DVD格式分為實體格式（如DVD-ROM或DVD-R）和應用格式（如DVD視頻或DVD音訊）。DVD-ROM格式保有資料，通常提供給電腦使用；DVD視頻（通常被直接稱作DVD）是指諸如電影這種視頻是如何儲存在碟片上，以及如何在DVD視頻播放器或DVD電腦中播放的；DVD-ROM包括可刻錄的變體，DVD-R/RW、DVD-RAM和DVD+R/RW；應用格式包括DVD視頻、DVD視頻記錄、DVD音訊、DVD音訊記錄、DVD碼流記錄和SACD。

PVR：個人視頻記錄器

七〇年代中期，當日本製造商首次推出使用錄影帶的錄影機（VCR）時，認為觀看者們會使用VCR錄製他們喜愛的電視節目，並在稍後觀看——實際上就是時間轉換。但是，許多消費者卻感到設置一台VCR十分麻煩。一個固有的困難就是錄影帶的線性本質，這就需要錄影機使用者花時間快進或倒帶，來來回回在整捲錄影帶上搜索，以找到需要的內容。

電腦技術改變了這一切。九〇年代末，個人影音紀錄器（PVR），又被稱作數位視訊錄影機（DVR）的推出，讓家庭錄影帶具備了使用電腦的簡便和快捷。PVR作為電腦輔助存儲用於以MPGE-2格式記錄和存儲圖像與聲音，電腦將自己的資料存儲在硬碟上的一系列同心軌跡上，使用者以一種非線性的方式存取這些資訊。進行搜索時，磁碟機上的所有資料不需要進行物理性的移動（與錄影帶來來回回的模糊搜索相比），觀看者可以直接跳到節目或電影中想看的任何一點。

當用戶通過纜線、電話或是網際網路將自己的PVR，和服務商用於節目編制的中央電腦連接在一起的時候，有線電視、衛星以及其他服務商會提供一些附加功能。中央電腦會預先提供未來幾周將要播出的節目預告，只要按下按鈕，使用者便可根據需要設置PVR自動錄製的節目。電腦化的系統還能

夠按照喜愛的演員、節目類型或其他要求搜索電視節目或電影，使用者還可以將自己喜愛的電視節目，存進負責節目編制的電腦，電腦會追蹤未來的節目時間安排，一旦有這些節目播出，在不需要使用者進一步操作的情況下就能自動錄製這些節目。對於那些沒有訂制節目編制服務的使用者來說，也可以登陸免費提供節目預告的網站進行查詢。

　　第一代PVR由美國電視錄製技術公司和瑞普雷這類生產商作為單獨的設備出售，然而，衛星電視和一些有線電視系統開始出售，或租借他們自己帶有內置PVR功能的機上盒。許多PVR授權使用者自行安裝額外的磁片驅動記憶體，這樣一來，PVR就能夠錄製數百小時或是更長時間的視頻，並且作為一種媒體伺服器，在不斷擴展的家庭娛樂中心裡，PVR能夠應用於更廣泛的用途，如儲存家庭照片或音樂。

　　PVR一個主要的功能讓廣告業和有線電視網同時感到擔憂。PVR非線性的本質能夠讓觀看者即刻略過廣告，一些PVR甚至具備自動廣告跳越功能。電路系統自動檢測到節目和廣告之間的訊號變化，在節目繼續開始之前停止錄製，一些評論家指責觀看者選擇略過廣告是一種偷竊行為，他們聲稱觀看者通過跳過廣告來逃避為節目「付帳」的做法，會毀掉免費電視廣播，因為廣告公司再也不能向他們的客戶，保證某一規定數量的觀看者會觀看他們的廣告了──這對任何電視廣告宣傳來說都是至關重要的必要條件。電視廣播商宣稱，如果各大公司決定減少做廣告的費用，那麼用於製作電視節目的資金將會枯竭。

　　在PVR推出的初期階段，還無法評判這些言論的正確與否，然而，新科技常常會在社會中引發變革。已經享受數十載快速增長利潤的電視廣告業，當然也必定要發生變革。

VOD：隨選視訊

　　自打出現以來，電視就是以一種「推進」模式工作的：只有在電視臺安排節目的情況下觀看者才能夠收看一部電視節目，也就是在特定的時間把節目「推給」觀看者。七○年代末VCR的推出，使得觀看者可以調整節目時間，先把節目錄製下來過後再觀看。現在，隨選視訊給了觀看者更大的支配權，讓觀看者能夠在任何他們希望的時間把娛樂節目「拉進」自己的家中觀看。

　　這是如何做到的呢？首先，電影製片廠或製作公司通過衛星把數位化的節目，傳送到有線電視網或電纜頭端（cable head end）的存儲設備（電纜頭端包括通過電纜傳送視頻的伺服器，或路由器這樣的技術）。在首端，伺服器以一種允許眾多觀看者，在任何他們選擇的時間開始觀看電影的方式存

儲節目，這種方式和傳統的按次付費觀看系統相對應，按次付費觀看需要用戶在特定的時間收看節目。

通過網際網路獲取電影

有線電視和衛星電視是傳統的收費點播服務商，而網際網路在這方面前景更為廣闊。電影鏈，一家由米高梅、派拉蒙、哥倫比亞、環球和華納兄弟影業聯手的網際網路合資企業，於二○○二年末開始以隨選視訊的形式，提供首輪影片和經典電影。此舉成為好萊塢與長年被他們認為總與盜版行為聯繫在一起的發行媒體合作的首次嘗試，同年，據美國電影協會估計，全球每天被非法下載的影片高達三十五萬部。

電影鏈與許多先前就開始提供隨選視訊的網站鏈結，這些網站中有一部分發布一般民眾為網際網路製作的視頻節目，包括電影的滑稽模仿和名人的八卦洋相；另一些則提供讓人沒有多少深刻印象的電影，B級西部片、經典默片、音樂錄影帶、自助錄影和其他一些內容。

網際網路甚至有望提供比最多擁五百多個頻道的衛星電視，還要更多的頻道和節目，隨著網際網路日益深入全世界每個角落，網路娛樂內容的多樣性將使其成為未來主要的資訊來源。

節目既可以由網站伺服器線上提供，也可以作為一個檔案被存儲在觀看者的硬碟上，但是，如果使用的網速較慢，線上提供的電影就無法順暢播放，視頻和音訊資料會從節目流中隨機「遺失」。這種遺失的出現是由網際網路本身的結構造成的，當資料離開進行傳送的電腦時，網際協定（IP）將這些資料切分成許多較小的檔案，當這些檔案被進行接收的電腦接收時，檔案會自動重組，但是如果其中一個小檔沒有被接收到，那麼進行發送的電腦就必須重新傳送該檔，結果往往會降低畫面品質。

下載並存儲節目稍後觀看的好處有哪些呢？對於使用者來說，緩慢的連接速度不會影響節目品質，因為得等到下載全部完成之後才會播放資料。由於下載的節目是作為一個單獨完整的檔案存在的，因此播放是以一種平穩、可控制的方式進行的，這就保證了穩定的觀看狀態，不會出現小故障干擾音訊或視頻。節目所有者擔心被下載的節目會輕而易舉地被用戶複製並分享，為了解決這一問題，現在許多這類節目含有代碼，只允許一定數量的用戶觀看，或是限定某一時間段的觀看次數，在過了這一時段後，檔案就無法使用了，另有一些網站則提供線上觀看的數位檔案，這種檔案無法被抓取或是複製到硬碟上。

ITV：互動式電視

全世界都在出現的變革就是把電視從一種線性的、單向的媒體發展成一種點播式的、具有參與性的非線性寬頻帶雙向交流平台。

什麼是互動式電視？互動式電視是指在設計中納入了一定的互動性視頻節目安排，有可能是視頻中的資料、視頻中的圖像、視頻中的視頻，或者檢索視頻節目編制，並將其記錄在數位硬碟上以便將來使用。對於觀看者來說，「功能的增強」表現為節目中螢幕上的圖樣元素，有的時候僅僅是資訊元素。互動式電視的前景將隨選視訊系統的節目選擇與附加的服務結合在一起，這些服務包括訂購外賣、預訂電影票，與其他觀看者進行遊戲，向市政府請願，甚至投票。

在互動式電視方面一個早期的嘗試，成為後來ITV發展的樣板。一九七七年十二月，由華納通信創辦的雙向互動公司（Qube Interactive）在美國俄亥俄州的哥倫布市開始營業。成為世界上首個商業互動式電視服務商。Qube提供了三十個電視頻道，在當時可謂規模空前，包括十個有線電視基本頻道、十個收費點播的頻道，和十個提供原創互動式節目的頻道。

收費點播、博彩、通過按鈕遙控互動節目和社區新聞同樣是Qube的特色（兩者不同的是，隨選視訊的使用者可以選擇起始時間，收費點播則僅提供為一檔已經安排好播出時間的節目付費的機會，比如說一場音樂會）。用戶還能通過Qube進行購物和獲得銀行服務、回應民意調查、發送接受電子郵件，甚至是用來防盜防火，雖然功能如此多樣，但該服務仍是失敗了，失敗的原因是什麼呢？針對該服務所設計的獨特雙向技術，僅僅用來向數量不大的潛在觀看者進行輸送，導致成本過高，這裡顯然不存在大部分新技術獲得成功所必須的經濟規模。

然而，現今數位技術的較低成本使得ITV再次升溫，即便是在互動方面最簡單的嘗試也會吸引電視節目觀眾。例如，現在的遊戲節目就能讓坐在家裡的觀眾，使用自己的電腦跟著一起參與，當問題向參賽者提出後，登陸遊戲節目網站的觀眾可以提交自己的答案；最近的一種ITV可以讓使用者為自己的電視選擇不同的語言，並通過他們的機上盒連接網際網路進行接收。

有線和衛星媒體服務商／運營商，也叫有線電視多重系統營運商（MSOs）一直在實施ITV。現在，部分MSOs利用來自美國自由科技公司、OpenTV公司以及微軟公司的軟體基礎系統，這些系統融合了建設互動式網路必須的許多特徵，憑藉這些軟體系統帶來的更大的操控性，聲音和高速資料通訊同互動式性能相結合，這樣使用者就能從雜貨店購物、從飯館訂餐，並購買電影票了。

主題樂園

　　主題樂園、觀光中心和其他地方的遊樂企劃、電玩中心和乘坐模擬器越來越受到人們的歡迎。膠卷和數位視訊日益擴大的使用方式，為新一代的娛樂活動提供了基礎，可乘式模擬器將高清晰電影或視頻播放與編制好系統、隨著情節活動的座椅結合在一起。例如，寬銀幕模擬器會呈現賽車駕駛員的視角，沿盤繞蜿蜒的山路急速下降，在播放影片的同時，電腦控制液壓系統讓觀眾前後移動或猛然墜落傾斜，與駕駛員的體驗保持一致。迪士尼樂園中「星際旅行」這一景點是該類技術中較早且受到歡迎的一個實例，新近的模擬遊樂設施包括紐西蘭的「大河漂流」和「星際空間賽」。

　　儘管電影《星際爭霸戰》中全息甲板這樣的虛擬現實世界，也許要到遙遠的未來才能實現，但現在的遊樂場卻為我們呈現了這種電腦技術的第一代。虛擬現實類遊戲利用互動式高速圖像重放，來實現多樣化的效果，遊戲者能夠一邊觀看螢幕一邊使用操縱裝置進行駕駛，或者在一個奇異的環境中操縱物體；現在，其他遊戲允許遊戲者駕駛虛擬汽車或太空船組隊尋找外星人；最後，還有一些遊戲通過佩戴配有高解析度護目鏡的頭盔，攜帶能夠在虛擬世界中揮舞的槍或劍，創造出完全讓人沉浸其中的虛擬現實世界。

　　今天，到遊樂場遊玩的顧客們可以把自己置身著名電影場景的照片帶回家，而不久之前，遊客還得把腦袋伸進背景板上的洞口才行，現在，利用長久以來在電影製作中使用的藍幕或綠幕技術，遊客可以被合成到各種各樣的場景當中。這種合成技術的工作原理就是將人或物從一面特殊色調的綠色背景中分離出來（綠幕比藍幕更為常見），當進入電腦圖像處理系統時，剔出的圖像可以同其他場景加以合成，場景很可能完全是由電腦圖像元素構成的。這樣的影像紀念品可以讓每個遊客都成為明星。

通過個人電腦獲取音樂

　　任何對電影科技的評述都必須將早期通過個人電腦獲取音樂所遭遇的業務之害納入其中，因為電影是下一種被下載的娛樂形式。由於所有電影產業的研習者都希望能夠避免音樂產業曾經面對的種種問題，所以這段近期的歷史也被包括在這篇文章中。

　　九○年代MP3標準推出之後，網際網路和流行音樂迅速有效的結合起來。MP3是一種納入MPEG-1視頻標準的音訊壓縮技術（MP3，一種電腦檔格式，為MPEG Audio Layer 3的縮寫）。除MP3之外，還有許多其他種類的網際網路編碼器，如Windows Media、QuickTime，以及RealMedia同樣能對音

訊進行壓縮。

　　一九九八年，Winamp，第一款適用於MP3格式、簡單易用的播放器／編碼器在網際網路上首次亮相。Winamp立即引起了巨大轟動。在Winamp推出之前，只有少數音樂作品可以直接從網際網路上獲得，唱片業只是在他們的網站上提供一些自己音樂製品的目錄，為數不多的幾家公司製作出篇幅短小的歌曲片段，而不是整首歌曲，以供挑選之用。MP3改變了這一切。現在，幾乎每個人都能把歌曲「抓」出來（把歌曲從CD上摘錄出來）燒錄（錄製）自己的個人CD了。

　　隨著MP3的日益風行，無數網站開始發布版權音樂的非法音樂集，大學生們建立許多這類網站，學生們似乎有時間並且有精力來製作這些音樂集，常常把它們發布在由高速網路連接的校園伺服器上，其他一些網站也有歌曲集發布，很快的，唱片業協同採取法律手段，迫使這些網站關閉；沒過多久，訴訟大獲全勝。在美國唱片業協會（RIAA）的要求下，許多大專院校取締了由學生開辦的網站；與此同時，法律方面的威脅迫使ISP（網際網路服務提供商，也就是主辦網路的公司）關閉網路上激增的其他MP3共用網站。

　　納普斯特（Napster）戲劇性的扭轉了局面。一九九九年，幾個電腦專業的大學生製作出納普斯特，納普斯特軟體系統巧妙的回避了ISP或其他大型網站發布音樂拷貝的法律問題。這是如何做到的呢？納普斯特網站本身不存儲任何音樂檔案，只是提供在哪裡可以找到這些檔案的資訊，納普斯特從用戶那裡收集資料，用戶自願在納普斯特目錄系統上發布MP3檔案存放在他們電腦中的準確位置，其他音樂愛好者可以登錄納普斯特網站搜索特定的歌曲或藝術家，之後這些樂迷就可以指向資料所存儲的個人電腦了。

　　在不存在承擔責任的單獨實體的情況下，唱片業撞上了高牆，試圖控告不計其數，交換歌曲的個人是不可能的，這樣一個分散的市場不同於一開始律師們可以應對的法人團體，隨後，根據法院指令，美國唱片業協會可以堅持納普斯特刪除這些版權歌曲的檔案路徑，於是納普斯特在一年之內關門大吉。

　　當網際網路引發了非集中化的檔案交換——利用電腦之間對等的檔案傳輸的時候，唱片業根深蒂固的業務結構被動搖了，儘管美國唱片業協會關閉了納普斯特，唱片業仍要面對其他新一代的檔案交換服務軟體，如努特拉和KaZaA在好萊塢採取行動通過各類「數位版權管理軟體」保護他們的版權的同時，曾經圍繞納普斯特所引發的問題，回過頭來對通過網際網路觀看電影的努力又造成了困擾，目前，「數位版權管理軟體」仍在調試當中。

即將到來的媒體矩陣

無論是從生產的角度還是從消費的角度，我們都處在一個娛樂媒體發生巨變的時代，各種形式的娛樂已成為日常生活不可或缺的一部分。兩方面的因素是這種娛樂發展的真正原因：數位技術和不斷發展的網路化世界。

一段時間，家庭娛樂中心這一概念曾引發出想像。五〇年代，無論是家庭還是打造自己單身公寓的每一個人，都對「操縱臺」（consoles）這一新潮流十分嚮往。「操縱臺」一般由兼備所有最新技術，包括一台電視機、高保真音響和收音機的造型優美的實木傢俱組成。

正如我們所看到的，數位技術改變了打造媒體的方式。向數位設備的轉變繼而使網路娛樂媒體世界的到來成為可能，一旦走向數位化，包括電影電視和音樂在內的現代媒體——便能以一種全然不同的嶄新方式實現。舉個例子，儘管電影仍然在電影院放映，但現在電影同樣可以通過電視廣播、有線電視或衛星頻道進入家庭，通過配有DVD播放裝置的筆記型電腦播放出來，或者通過網際網路連接在電腦上進行觀看，把我們嶄新的娛樂世界看作「家庭媒體矩陣」———一個在不斷膨脹的媒體世界中由更大的控制力帶來更多收益的環境。

機上盒只是個開始

直到不久之前，有線電視公司和衛星電視所提供的機上盒還僅僅是用來更換頻道，或是可能用來購買收費點播或音樂會的。但是現在，隨著包括個人視頻記錄器和互動式電視這類技術在家庭中的普及，機上盒將成為未來家庭娛樂的中心環節。

以微軟公司開發的一種機上盒服務為例，可以讓觀看者與網際網路、電子商務網站、票務公司和其他一些服務機構進行連接和整合。這個軟體巨人向有線電視網、衛星電視運營商、電信公司和其他向其顧客傳送新型互動式電視產品的機構，出售微軟電視系列服務。使用者在觀看電視的同時，可以搜索網際網路、架設網頁、保有許多私人電子郵箱位址、使用MSN聊天或發送消息，搜索並獲取新聞、財經、體育、娛樂、購物以及其他方面的資訊。

現在，更為精密的產品組合了種類更為寬廣的媒體技術。例如，由摩西媒體中心開發的Digeo，就是一個包含數位有線或衛星接收器、用於播放MP3檔以及從網際網路獲取的音樂的自動唱機、能夠存儲六十小時或更大容量的個人視頻記錄器、DVD播放器、纜線／ADSL數據機、連接家用電腦的閘道轉換器以及上網時用於保護電腦的內置防火牆的裝置。

PC製造商提供他們自己版本的媒體交換臺，微軟公司把對家庭娛樂設

備的控制融入到自己的PC軟體Windows XP當中。微軟公司XP作業系統的娛樂版，允許用戶使用電視機遙控器編制歌曲、視頻和圖片目錄，並且還能夠查閱電視節目列表。

無論是蘋果電腦還是微軟公司都把電腦設定為數位媒體中心，擔當起連接並整合全部家庭娛樂和電腦技術的「超級轉換器」軟硬體結合體的角色。像惠普這樣的PC製造商已經發布了實現這一願景的電腦系統，通過這一系統，一台家庭娛樂中心裡的電腦將電視機、DVD、立體聲系統、收音機連同整個房子裡的其他電腦、印表機以及其他數位設備聯成網路，DV攝影機和數位照相機也能聯入這一網路，以便下載檔進行編輯。

現在，即便是標準電腦也能夠接收和處理電視訊號。例如，美國冶天科技，生產了一種插件，包括頻道選擇器和解碼視頻訊號所必須的其他硬體，同插件搭配附贈的還有內置DVD播放器、遙控器和接入金斯達電視指南國際公司的線上互動編程指南。

但是使用獨立的PC有一個問題。由於家用電腦並不是電視機觀看室的必然部分，因此如何將其和媒體中心相連呢？微軟、英特爾和其他生產商以及銷售商通過創建便於安裝的家庭網路來解決這一問題。基於處處可見的標準乙太網路，這些網路將一台或多台PC聯入家庭媒體中心或轉換器，隨著無線網路系統的快速普及，用戶甚至不再需要在房子中布設乙太網線。

下一個是什麼？

除了家庭外部影響整個世界的新趨勢之外——網路連接改善、處理能力增強、儲存容量也不斷成長——都給家庭媒體環境帶來了更大的變革。處理器的速度最終能夠讓用戶使用他們自己的表達方式和電腦進行互動，例如，使用聲音下命令，用戶向自己的家用電腦描述他們想要完成什麼，而用不著非得學習如何使用電腦系統。

個人電腦將會與機上盒展開競爭，提供一個無線數位中心，將家庭中各種各樣的數位媒體和娛樂設備全部聯接在一起。例如，PC將成為理想的「彙集」設備，配以內置電視調諧器和無線網路連接性能出售，通過和網際網路以及有線或衛星線路連接，PC將利用功能強大的搜索軟體，調查全世界內最新的、發展中的娛樂和教育內容。

未來的家庭將是一個網路化的家庭。目前，電腦製造商和網路公司出售用於連接多台電腦的廉價無線路由器，其他周邊設備也會很快隨之而來，數位攝影機已經能夠輕易的和網際網路連接。例如，父母們能夠通過這種方式照看嬰兒，音樂家們則能夠將自己的樂隊演出線上傳送給網路觀眾。其他設備也將很快加入到家庭網路中來，如印表機和電視機，家庭伺服器將儲存各

式各樣的數位媒體：相片、電影、音訊、電視節目，以及家庭中將會出現的任何藝術作品。有了高速電腦，其他新性能將會出現，例如，家庭保安系統利用面部識別系統，將會對進入房子的人進行管理。結合高速網路，如下一個版本的網際網路，被稱爲IPv6（或網際網路２），用戶將會迅速進入龐大的資料、圖像和聲音資料庫。

超級便宜且功能強大的微處理器是我們這個數位時代的核心，將會進一步讓設備變得更小、更便宜、更高速。但我們不光是期望更小的獨立產品，而是期盼著我們使用的所有東西幾乎全部被嵌入其中的一波新消費類設備的到來。

遍佈運算技術下，嵌入式晶片將不單單進行資訊處理，而是建立無線網路以應付數量越來越多需要共同工作的設備，以攝影機爲例，隨著這些網路在速度和覆蓋面上的增長，它將不再需要錄影帶，取而代之的是，當一個場面被「錄製」下來，正如現在的手機能夠拍攝並發送圖像那樣，訊號便會傳送到家庭或商務資訊處理系統，當每個人都能把幾個柔韌的、可以捲起來的彩色顯示幕拿到露臺上，對電腦描述應該如何剪輯影片時，使用筆記型電腦剪輯家庭錄影帶就該過時了。

當業餘電影製作者厭倦了家庭電影的時候，一個全新的虛擬現實世界令人嚮往。通過高速連接與容量巨大的電腦相連，未來的家庭將發展成爲一個超乎我們今天所有想像的世界。

現在這一切還都在期盼當中。

關於編者

傑森‧史奎爾（Jason E. Squire）作為南加州大學電影藝術學院的教師，是教授、作家以及產業顧問。通過他作為共同主編的先鋒性著作《電影商業：美國電影產業實踐》（The Movie Business: American Film Industry Practice），他協助建立起「電影商業」這樣一個獨特的學術研究領域，該書也成為該領域的首部教科書。

多年以來，他的《全球電影商業》的第一版被院校、業界專業人士和電影愛好者廣泛採用。第二版被譯成日文、德文和韓文，是世界各地的專業院校的必讀書籍。本書為第三版，包含了很多新的來自各大製片廠高層的編著者，強調尖端技術、獨立精神、新收益流和全球化趨勢。

在擔任過電影公司高級主管之後，史奎爾成為南加州大學電影藝術學院的教授，講授電影商業、實習方案、故事片個案研究和編劇課；在南加州大學專業寫作碩士課程中，他講授劇本寫作；此外，他還為一些製片公司，如索尼電影娛樂公司和華納兄弟影業提供產業諮詢。

作為一個媒體從業者，史奎爾為《紐約時報》的星期日貨幣和商業版面及《洛杉磯時報》撰寫文章，並作為特邀嘉賓出席國家公共電台和哥倫比亞廣播公司晚間新聞的節目。

作為一個行業顧問，他的客戶包括投資者、美國達拉斯電影節以及芝加哥的貝恩管理顧問公司。他出現在美國電影協會／研究所、比佛利山莊律師協會、《公告牌》雜誌、加州大學洛杉磯分校的事務委員會上，在南加州大學創新科技研究所為武裝部隊舉行座談會。

史奎爾二十一歲時開始其職業生涯，在艾維克安倍西電影公司做副總裁助理。後來，他在聯藝任製作部高級副總裁的助理，擔任義大利製片人阿爾伯托‧葛林瑪迪、（《黃昏三鏢客》、《巴黎最後探戈》）在美國主要的監製；在二十世紀福斯影片公司主管電視電影。

在和葛林瑪迪一起工作期間，他參與開發《紅色收穫》（編劇兼導演：詹姆士‧布里吉）；《紐約黑幫》（導演：馬丁‧史柯西斯）；《火拼戰車》（編劇兼導演：菲利普‧考夫曼）；《四海兄弟》（導演：沙吉奧‧李昂）等，以及一些其他的電影企劃。在貝納多‧貝托魯奇導演的史詩巨作《1900》美國部分的後期製作中，他擔任葛林瑪迪的代表（與勞勃‧狄尼洛和唐納‧蘇德蘭一起工作）；《卡薩諾瓦》（與蘇德蘭一起共事）；在《燃

盡的祭奠品》企劃中任監製（與蓓蒂·戴維絲和卡倫·布雷克一起工作）。

　　在錄音方面，史奎爾是作曲家巴塞·普勒都瑞斯為《王者之劍》和《毀天滅地》所作的原聲帶監製。

　　他的戲劇創作包括對達許·漢密特《紅色收穫》的劇本改編，該片是義大利和西班牙聯合製作的，還有一部舞臺劇——《候車室》。史奎爾和他的合作者，周辛格，在他們的第一個恐怖片劇本被採用後，正在共同開發原創劇本。

　　作為一個獨立製片人，他曾與尼古拉斯·梅耶（《星艦奇航記6：邁入未來》的導演）、佛瑞德·薛比西（《六度分離》的導演）、史丹·李（包括蜘蛛人在內的《驚奇》漫畫人物的創造者）等人一起合作。

　　身為布魯克林當地人，史奎爾以優異成績畢業於雪城大學（雪城大學後來在紐豪斯校友網中對史奎爾做過專題報導），並獲得加州大學洛杉磯分校的碩士學位。

　　史奎爾定居於加州西洛杉磯，他積極參與社區政治，並在反誹謗聯盟服務。

專有名詞中英對照表	
10% 商品及服務稅	10%goods and services tax in 1999
AMC 電影院	AMC Theatres
Caucho 技術公司	Caucho Technology, Inc.,
DVD 視頻記錄 & DVD 音訊記錄	DVD-Video Recording & DVD-Audio Recording
Gold Class 頂級影廳	Gold Class Cinema
RAI 影業（國有廣播電視巨頭的院線分支）	RAI Cinema(theatrical arm of the state TV broadcasting giant)
TF1 音樂公司	TF1 Video
UA 院線	United Artists Theatres
W集團和麥克西蒙	Group W and MaXaM
一條龍	one-stop shopping
一輪會議	a round of meetings
乙太網埠	Ethernet ports
七藝製片公司	Seven Arts
二十世紀福斯影片公司	Twentieth Century Fox
二級市場	after-market ／ secondary market
力素	Nexo
十月影業	October Films
三星電影公司	TriStar Pictures
三維影業	Tri-Pictures
三藝電影公司	Triad Artists, Inc.,
上海國際電影節	Shanghai International Film Festival
凡丹戈舞蹈網站	Fandango
千次印象費用	cost-per-thousand
大片情結	blockbuster mentality
大西洋發行公司	Atlantic Releasing
大眾之選公司	Viewer's Choice
大陸航空公司	Continental Airlines
大陸集團保險公司	Continental Casualty Company
大道劇院	Lane Theatre
大聯盟	Grand Alliance
女王影業	Sovereign Pictures
女性影展	Women In Film
山繆高德溫電影公司	Samuel Goldwyn
中國電影進口公司	China Film Import
互動全方位	Total Request Live
互眾集團	IPG
公告牌	Billboard
公開說明書	comprehensive disclosure document
切奇‧高里	Cencchi-Gori
反誹謗聯盟	Anti-Defamation League
反避稅措施	anti-tax avoidance measures
太陽經典公司	Sunn Classics
巴蘭坦圖書集團	Bantam Books
支付或出演（協定）	pay or play
文學市場	Literary Market Place

日本電視台	Nippon Television Network
日本衛星電視	SKY PerfecTV
日舞影展協會	Sundance Institute
月結 30	Net 30
比佛利山莊的音樂廳 3	Music Hall 3 in Beverly Hills
比荷盧三國關稅同盟	Benelux
水晶獎	Crystal Award
片場 47	Lot 47
片廠體制	studio system
付現成本	Out of Pocket Cost
付費電視	pay TV
出走製作	runaway production
出版人周刊	Publishers Weekly
出版商樺榭菲力柏契	Filipacchi-Hachette
加拿大國際紀錄影片展	Hot Docs, Canadian International Documentary Festival
加拿大視聽認證署	Canadian Audio-Visual Certification
卡特伊利米特公司	Carte Illimitee
卡羅維瓦利影展	Karlovy Vary International Film Festival
可動人偶	action figures
古伯彼得斯娛樂公司	Guber Peters Entertainment
史蒂文‧佳奈爾公司	Steven J. Cannell
奴美瓊電影公司	Nu Metro
尼克國際兒童頻道	Nickelodeon
尼爾森	Nielsen NRG
尼爾森票房跟蹤機構	Nielsen EDI
市場佔有率	market share
市場性	marketability
布格法	Bork Law
布裡里坦—格萊娛樂公司	Brillstein-Grey Entertainment
布魯克斯電影	Brooksfilms
布魯塞爾電影節	Brussels
未來電視	Telefutura
未抵減金額	unrecouped amount
瓦爾哈拉電影公司	Valhalla Motion Pictures
生活頻道	Lifetime
生產帳	production-account
皮庫大道	Pico Boulevard
皮茨菲爾德	Pittsfield
目錄廣告	directory ads
立邦海拉德	Nippon Herald
交叉點	crossover point
光的顏色	The Color of Light
光影魔幻工業特效公司	Industrial Light & Magic
全美娛樂公司	National Amusements, Inc.,
全美戲院協會年度最佳導演獎	NATO Director of the Year Award
全國性飽和發行	national-saturation release

全球娛樂製作和電影有限公司	Global Entertainment Productions GmbH & Co. Movie KG
全球視角公司	Worldvision
全景電影院	Panorama
印第安納波利斯	Indianapolis
名著概要大全	Masterplots
合作廣告	co-op advertising
合理的意圖賺取利潤	reasonable expectation of profit
因斯托特魯斯	Instituto Luce
地上波數位	digital terrestrial television
多廳影城	multiple screen
好萊塢創意名錄	Hollywood Creative Directory
好萊塢報導	Hollywood Reporter
好萊塢媒體公司	Hollywood Media Corporation
好機器國際公司	Good Machine International
如何寫電影劇本	How to Write a Screenwriting
存活	Alive
安丹斯	Undance
安派克斯 Model 200 音訊磁帶錄影機	Ampex Model 200 audio tape recorders
安培公司	Ampex Corporation
安培林娛樂公司	Amblin Entertainment
安德森銷售公司	Anderson Merchandising
安錫動畫節	Annecy Animation Festival and Market
成片購買	pickup deal
成套搭售	tie-ins
托比斯卡儂製作公司	Tobis-StudisCanal
收益分享	revenue-sharing
收益流	revenue streams
收視率調查週	sweeps weeks
收費點播	pay-per-view
收藏型玩偶	collectible dolls
有限合夥	limited partnerships
有線電視多重系統營運商	multiple system operators
有線電視基本頻道	basic-cable channels
百分百獎勵完片擔保公司	Percenterprises Completion Bonds
百代電影公司	Pathe
百視達出租店	Blockbuster video
米尼奇公司	Mirisch Company
米拉麥斯	Miramax
米蘭電影市場展	MIFED
老堪農	old Cannon
自由媒體公司	Liberty Media
艾肯	Icon
艾維克安倍西電影公司	Avco Embassy Pictures
西山的秋溪 7	Fallbrook 7 in West Hills
西尼佩克斯電影版權公司	Cinepix Film Properties
西好萊塢的日落 5	Sunset 5 in West Hollywood
西洋鏡工作室	Zoetrope Studios

西洛杉磯的皇家	Royal in West Los Angeles
西格拉姆	Seagram
西斯內羅斯公司	Cisneros
西蒙與舒斯特出版社	Simon & Schuster
伽伽株式會社	GaGa communications
克萊蒙費宏短片影展與交易展	Clermont-Ferrand Short Film Festival and Market
克羅埃西亞世界動畫影展	World Festival of Animated Films in Croatia
兵工廠	Arsenal
利浦丹斯	Lapdance
利基者	niche players
努特拉和 KaZaA	Gnutella and KaZaA
吸引力影視公司	Magnetic Video
坎城電視商展	MIP-TV Television Market
坎城影展與交易展	Cannes Film Festival and Market
坎薩斯城電影製片人狂歡節	Kansas City Filmmakers Jubilee
完工保證	completion guarantor
完成片市場	completed films
折扣前毛利	prebreak gross
改變元素	changed-element
杜維爾電影節	Deauville festival
步驟協定	step deals
沒從香檳酒中找到樂子	I Get No Kick From Champagne
男孩和女孩在一起	Boys and Girls Together
貝恩管理顧問公司	Bain & Company in Chicago
貝爾艾爾娛樂公司	Bel-Air Entertainment
貝爾格勒電影節	Belgrade
赤字財政	deficit financing
車體廣告	rolling stock advertising
辛尼貝斯軟體公司	Cinebase Software
辛拉姆	Cinram
辛迪加	syndication
辛迪加初始窗口	initial window of syndication
里程碑連鎖戲院	Landmark Cinema chain
里維爾娛樂公司	Revere Entertainment
亞瑟‧克林姆獎	Arthur B. Krim Award
亞當、雷和羅森伯格文學經紀公司	Adams, Ray & Rosenberg
依格蒙特公司	Egmont(Nordisk)
佳線	Fine Line
坦戴爾集團	Bantam Dell
奇異家電	GE
奇爾頓調查公司	Chilton Research
定型化契約	contracts of Adhesion
定剪	final cut
宜家家居	Ikea
帕薩迪納 娛樂城 7	Playhouse 7 in Pasadena
所有權	properties

所羅門國際公司	Solomon International Enterprises
拉格藝術電影公司	Largo Entertainment
放映權	theatrical rights
東尼獎	Tony Awards
東京放送	Tokyo Broadcasting System
東京都會電視台	Tokyo Television Broadcasting
東部電影博覽會	ShowEast
東寶東和	Toho Towa
波義耳—泰勒製作公司	Boyle-Taylor Productions
法庭電視	Count TV
法國伊克萊公司	Eclair in France
法國國家電影中心	Centre National Cinematographique
法國榮譽軍團勳章	France's Legion of Honor
泛美公司	Transamerica Corporation
炒作與榮耀	Hype and Glory
版本電影工作室	Film Office Editions
物架批發商	rack-jobbers
直播衛星	Direct-broadcast satellite
知識產權集團	Intellectual Property Group
空中下載	over-the-air
芬基諾公司	Finnkino
金尼服務公司	Kinney Services
金斯達電視指南國際公司	Gemstar/TV Guide
金諾威爾公司	Kinowelt
金環影業	Gold Circle Films
金屬絲	Tinsel
阿迪菲亞有線電視公司	Adelphia
阿萊公司	Arri
阿提森公司	Artisan
阿斯科特精英	Ascot-Elite
阿斯科特賽馬會	Official Ascot
雨中的士兵	Soldier in the Rain
青春電台	youth radio
非院線	nontheatrical
前置	front-loading
南加州大學影劇藝術學院	University of Southern California School of Cinema-Television
南西南影展	South by Southwest Film Festival
哈瓦那國際拉丁美洲電影展	Havana International Latin American Film Festival
哈諾獎學金	Harno Scholar
城堡石影業公司	Castle Rock Pictures
威尼斯影展	Venice Film Festival
威秀娛樂集團	Village Roadshow
威廉·莫里斯經紀公司	William Morris Agency
威爾羅傑斯紀念基金委員會	Will Rogers Memorial Fund
後窗字幕	Rear Window Captioning
後網路市場	postnetwork markets

政府補助	government subsidies
施百靈娛樂電視公司	Spelling
施特基內科爾院線公司	Ster Kinedor
星光映佳	Starz Encore
星期五夜晚現象	Friday-night phenomenon
星際旅行	Star Tours
柯克斯書評	Kirkus Reviews
查普曼大學的製片人專業	Producers Program at Chapman University
洛杉磯文學協會	Los Angeles Literary Associates
洛杉磯拉丁電影節	Los Angeles Latino Film Festival
洛杉磯的費爾法克斯 3	Fairfax 3 in Los Angeles
洛城裝備公司	L.A. Gear
美杜莎（西爾維奧・貝盧斯科尼的院線集團）	Medusa(the theatrical wing of Silvio Berlusconi's Mediaset empire)
美泰兒	Mattel
美國西部電影博覽會	ShoWest in Las Vegas
美國冶天科技	ATI Technologies
美國特權影業公司	Franchise Pictures
美國動視	Activision
美國唱片業協會	Recording Industry Association of America
美國國家廣播公司	NBC
美國國際電影	American International Pictures
美國無線電公司—哥倫比亞家庭錄影帶公司	RCA-Columbia Home Video
美國電視藝術與科學學會新媒體委員會	New York chapter of NATAS
美國電影協會（MPAA）	Motion Picture Association of America
美國電影指南	The Motion Picture Guide
美國電影音樂學院	American Film Institute Conservatory
美國電影電視工程師協會 SMPTE	the Society of Motion Picture and Television Engineers
美國電影學院（AFI）洛杉磯國際電影節	AFI Los Angeles International Film Festival
美國電影藝術協會	American Cinematheque
美國精彩電視台	Bravo cable network
美國影片市場展	the American Film Market in Santa Monica
美國影院經營公司	American Theatre Management Corporation
美國影像軟體業者協會（VSDA）	Video Software Dealers Association
美國編劇公會	The Writers Guild of America
英伍德劇院	Inwood Theatre
英格拉姆娛樂公司	Ingram Entertainment
英格蘭的伊迪計畫	England's Eady Plan
英國天空廣播公司（BSkyB）	British SKY Broadcasting
英國電影協會	British Film Institute
英國銀幕金融公司	British Screen Finance
英邁公司	Ingram
面積法	floor method/floors protect
音樂周刊	Music Week

音樂電視網	MTV
風格指南	style guide
風險回報率	risk-reward ratio
香格里拉娛樂公司	Shangri-La Entertainment
個人投資者	individual investors
哥倫比亞三星影業集團	Columbia TriStar Motion Picture Group
哥倫比亞國際影像節	Festival Internacional de la Imagen in Colombia
哥倫比亞—福斯	CBS-Fox
夏季輪演劇目公司	summer stock company
套餐策略	package policy
娛樂市場	Equity Marketing, Inc.,
娛樂經濟	Entertainment Industry Economics: A Guide for Financial Analysis (Fifth Edition)
娛樂影業	Entertainment Film Distributors
娛藝公司	United Film Distribution
家庭式商店	mom-and-pop
家庭票房	HBO
家得寶	Home Depot
島	Island
庫什納—洛克公司	Kushner-Locke Company
恩西諾的市中心 5	Town Center 5 in Encino
恩科托電影節	Expresion en Corto Film Festival
恩斯特—揚娛樂公司	Ernst & Young
旅遊產業經濟學	Travel Industry Economics: A Guide for Financial Analysis
時代公司	Time Inc
時代華納	Time Warner
時代華納公司	Time Warner Inc
時光	Time
桑德魯／梅特諾姆公司	Sandrew/Metronome
格什經紀人公司	Gersh Agency
格瑞梅西影業	Gramercy Films
格魯博	Galoob
消費者不滿意度應對	managed customer dissatisfaction
海匹潤出版社	Hyperion Books
海姆德電影公司	Hemdale Film Corporation
海爾肯公司	Helkon
海濱公司／思存書店	Strand
海灣與西部工業公司	Gulf + Western
浮華世界	Vanity Fair
特利馬克電影公司	Trimark Pictures
特里頓電影	Triton Films
特柳賴德電影節	Telluride Film Festival
特納電視網	Turner Network Television
特許	franchise
特羅馬電影公司	Troma, Inc.,

特藝拉瑪體寬銀幕	Technirama
特藝彩色	Technicolo
班芙電視節	Banff International Television Conference
班納娛樂公司	Banner Entertainment
真人秀	reality TV
租片經理	booker
租賃窗口	rental window
索奈特公司	Sonet
索格派克公司	Sogepaq
純粹主義者	purists
紐約《釐米》雜誌	Millimeter magazine
紐約時報書評	The New York Times Book Review
紐約電影學院	New Yorker Films
紐約獨立電影獎	IFP Gotham Awards
紐豪斯校友網	Newhouse Network alumni publication
納普斯特	napster
財政季度	fiscal quarter
財務分析師	chartered financial analyst
財務利益與辛迪加規定	Financial Interest and Syndication Rules
迴力玩具	pull-back toy
馬格納公司	Manga
馬路秀	road-show
馬爾帕索	Malpaso
高光娛樂公司	Highlight
高保真音響	High Fidelity or "Hi-Fi" stereo record player
高畫質電視	high-definition television
高蒙公司	Gaumont
動力	Momentum
動態影像專家壓縮標準音頻層面 3	Audio Layer 3
區域網路	local area network
參與分利者	profit participant
參議員娛樂公司	Senator
曼哈頓海德廣場的科斯特—拜厄爾的音樂堂	Koster & Bials' Music Hall in Manhattan's Herald Square
曼恩劇院	Mann Theatres
售後回租	sale-leaseback
國王路娛樂公司	Kings Road Enterainment
國家影院業主協會	the National Association of Theatre Owners(NATO)
國家影評人協會獎	the National Society of Film Critics' Award
國賓影城	Cineplex Odeon
國際紀錄片影展	International Documentary Film Festival
國際音樂會「萬歲，泰諾，萬歲」	Viva Terra Viva
國際授權組織	Licensing Industry Merchandisers' Association(LIMA)
基尼波利斯院線管理集團	Kinepolis

基爾許媒體公司	Kirch
基線	Baseline
密爾沃基	Milwaukee
康盛有限公司	Comsense, Ltd.,
康斯坦丁傳媒公司	Constantin
彩虹放映	Rainbow Releasing
彩虹電影公司	Rainbow Film Company
從屬的獨立製片人	dependent independent producer
控制	Control
望遠鏡娛樂公司	Spyglass
梅迪亞塞特傳媒	Mediaset
梅瓊杜姆	Metrodome
淨利分成	net-profit participant
現金回報	cash-on-cash
現金損益平衡（點）	cash breakeven
現金賠償	cash compensation
甜心交易	sweetheart deal
盒式磁帶錄影機	Betamax VCR
第一次銷售原則	the first sale doctrine
第一獨立影業	First Independent
被許可方	licensee
許可方	licensor
陶爾米納電影節	Taormina
雀兒喜區電影院	Clearvew Cinemas
頂峰娛樂	Summit
傑顯通公司	Jupiter
最後剪輯	Final Cut
凱瑪百貨	Kmart
創世紀公司	Genesis
創意藝人經紀公司	Creative Artists Agency
創新藝人經紀公司	Creative Artists
創業型製片人	entrepreneurial producer
勞倫公司	Lauren
勞務／支出審核標準	labor/spend test
勞動成本	labor costs
勞德代爾堡	Fort Lauderdale
博偉	Buena Vista
喜劇中心頻道	Comedy Central
堡山	Castle Hill
媒體矩陣	media matrix
媒體購買	media buys
嵌入式晶片	embedded chips
掌上型遊戲機	handheld video games
揀貨、包裝、運送	pick, pack and ship
斯科舍公司	Scotia
斯格拉斯	Skouras
斯文斯克電影公司	Svensk Filmindustri

斯德哥爾摩電影節	Stockholm
普金諾	Prokino
普通合夥人	general partner
普雷通公司	Playtone
普羅莫納德	Promenade
朝日電視台	Asahi National Broadcasting
焦點影業	Focus Features
無索償折扣	no-claim bonus
無線電對講機	walkie-talkie
短短的三千	Short Three Thousand
硬成本	hard costs
稅收優惠	tax incentives
稅賦抵減	tax credit
華納兄弟影業	Warner Bros.
華納出版	Warner Books
華納家庭娛樂	Warner Home Video
華麗娛樂公司	Splendid
萊姆勒電影院	laemmle theatre
萊姆勒精品藝術戲院公司	Laemmle Fine Arts Theatres
萊派希公司	Le Passe
菲林馬克斯公司	Filmax
街邊電影節	Sidewalk Moving Pictures Festival
視訊系統（雜誌）	Video Systems
視頻商業	Video Business
賀曼娛樂公司	Hallmark Entertainment
超視綜藝體寬銀幕電影系統	Vista Vision
超寬銀幕系統	Superscope
進修學院	continuing education
開發出版暨版權代理	exploiting book-publishing rights
階梯式（協議）	"stairstep" type of deal
雅芳出版社	Avon
雄鷹影業	Eagle Pictures
雇傭協議	employment agreement
雇傭發展協定	for-hire development
黃金寺	The Temple of Gold
黑人工作歌	nigger work song
債務清償	debt service
傳媒中心有限公司	Mediacentrix, Inc.,
塔吉特	Target
奧比特公司	ORBIT
奧普特姆發行公司	Optimum Releasing
奧羅影業	Filmauro
想像娛樂電影公司	Imagine Films
愛爾康娛樂公司	Alcon Entertainment
愛維德技術公司	Avid Technology
新世界電影	New World Pictures
新市場電影公司	Newmarket Films
新星傳媒	Rising Star Media

新美國圖書館出版社	New American Library
新聞集團	News Corporation of Australia
新聞雜誌節目	news-magazine show
新線影業	New Line
新藝拉瑪體	Cinerama experience
新攝政製作公司	New Regency
溫泉紀錄片展	Hot Springs International Documentary Film Festival
滑輪賽	roller-derby match
照片小説	photo novels
獅門影業	Lions Gate
瑞內桑斯文學經紀公司	literary agency Renaissance
經濟崩潰	economic collapse
義大利奧斯卡獎	Italy's Donatello award
聖塞瓦斯蒂安電影節	San Sebastian
聖塔莫尼卡的莫尼卡 4	Monica 4 in Santa Monica
詩蘭丹斯電影節	Slamdance
詹姆斯·肯特學者	James Kent Scholar
資本免税額	capital allowance
道格瑪電影	Dogma films
遍佈運算技術	pervasive computing
雷吉斯與凱莉現場秀	Live with Regis and Kelly
雷電華電影公司	RKO Pictures
電子宣傳資料袋	electronic press kit
電信公司辛格勒無線	Cingular Wireless
電腦繪圖	CGI
電影人雜誌	Filmmaker
電影世界娛樂公司	CineWorld Entertainment
電影四傑	FilmFour
電影先鋒基金會	Foundation of the Motion Picture Pioneers
電影完片國際公司	Cinema Completions International
電影協會（MPA）	Motion Picture Association
電影委員會	Film Council
電影附加商品	merchandising
電影商業：美國電影產業實踐	The Movie Business: American Film Industry Practice
電影壺	picture pot
電影節終極生存指南	The Ultimate Film Festival Survival Guide
電影達拉斯投資基金	FilmDallas Investment Fund
電影獎勵措施	Film Incentives
電影擔保公司	Motion Picture Bond Company
電影融資	movie financing
電影融資的要素	Elements of Feature Financing
電影鏈	Movielink
電影魔力程式	Movie Magic Scheduling
預估成本	Imputed Cost
嘉年華	Good Times
圖書出版業名錄	Literary Market Place

實際銷售	sell-through
幕寶電影公司	Screen Gems
演示窗影城	Showcase Cinemas
滾動收支平衡	rolling breakeven
瑪麗泰勒摩爾秀	The Mary Tyler Moore Show
福斯探照燈影業	Fox Searchlight Pictures
福斯電影娛樂	Fox Filmed Enterainment
精緻藝術（劇院）	Fine Arts Theatre
慕尼黑電訊	TeleMunchen
綜合交易	aggregate deals
綜藝	Variety
網上購物	online retailers
網路服務提供商	Internet service providers
網路電影資料庫 /IMDb	the Internet Movie Database
維旺迪	Vivendi
維康	Viacom
聚碳酸酯塑膠碟盤	polycarbonate plastic disc
蒙地卡羅電視台	Tele Monte Carlo
蓋洛德電影公司	Gaylord Films
蓋德派勒斯	Guild and Palace
說故事大王	Tell Tales
銀像影業公司	Silver Pictures
銀幕春秋：關於好萊塢以及劇作的私人視點	Adventures in the Screen Trade: A Personal View of Hollywood and Screenwriting
銀幕春秋 2：我說過什麼謊？	Which Lie Did I Tell? More Adventures in the Screen Trade
劇本分析協會	Story Analysts Guild
廢棄物處理公司	Waste Management
廣告佔有率	share of voice
影院級現金流	theatre-level cash flow
影視行動聯盟	Film and Television Action Coalition
德萊門多	Telemundo
摩根・克里克	Morgan Creek
數位版權管理軟體	digital rights management software
數位電影組織	DCI(Digital Cinema Initiatives, LLC)
標準乙太網路	Ethernet standard
「大河漂流」和「星際空間賽」	river rafting and intergalactic space races
歐陸殿堂	Europalace
歐普拉有約	The Oprah Winfrey Show
潘娜維馨	Panavision
確定的條款	firm term
線上互動編程指南	online interactive programming guide
《觀點》	The View
課稅減免	tax deduction
調整後毛利	adjusted gross receipts
銷售時點管理系統	point-of-sale
奮進經紀公司	Endeavor Agency

學術大全資料庫	LexisNexis
操縱臺	consoles
整體交易	overall deal
機會融資	opportunity Financing
機構投資者	Institutional Investor
澳洲所得稅法	Australian Income Tax Assessment Act
澳洲國際紀錄片研討會	Australian International Documentary Conference
澳洲電影融資公司	Australian Film Finance Corporation
獨立國際影展	Festival International du Film Independant
獨立電影頻道	Independent Film Channel
獨立製片人快報	Indie Wire
諾丹斯	Nodance
諾瓦電視臺	Nova Television
錄影帶製造商美瑞思公司	videotape manufacturer Memorex
隨選視訊	video-on-demand
霍伊特斯電影公司	Hoyts
霍華德休斯中心	Howard Hughes Center
儲存容量	storage capacity
戲院網絡擴張	expansion of circuits
戲票網	MovieTickets.com
戲劇指數	Theatrical Index
戲劇界	TheatreScope
環球古典	Universal Classics
環球瑪麗恩公司	Universal Marion Corporation
環球影業「綠燈」委員會	Universal Pictures Green-light committee
繆區爾電影公司	Mutual
總收視率	GRPs
聯合國際影業	United International Pictures
聯美影片公司	Hecht-Hill-Lancaster
聯視	Univision
聯藝電影公司	United Artists Theatres
薪資稅	payroll tax
避稅	tax shelter
韓國ＣＪ集團	CJ Entertainment
韓國影院服務集團	Cinema Service
韓國影業	Korea Pictures
韓德爾曼	Handelman
鮮花電影公司	Flower Films
獵戶座經典	Orion Classics at Orion
獵戶座影業	Orion Pictures
薩格雷布國際動畫影展	World Festival of Animated Films in Zagreb
藍天工作室	Blue Sky Studios
覆蓋率與頻率	reach and frequency
雙向互動	Qube Interactive
羅伊士戲院	Loews Theatres
羅拉電影公司	Lola

羅傑斯工業中心	Rodgers Industry Centre
羅瑞瑪電影公司	Lorimar
藝匠娛樂	Artisan
藝術及文學勳章	Order of Arts and Letters
藝術家管理集團	Artists Management Group
關閉頂端成本	cost off the top
鐵達時傳媒	Titus
權利共享協議	"split rights" deals
權責發生制	accrual basis
疊影驚潮	Thy Neighbor's Wife
顯示廣告	display ads
驚奇幻想	Amazing Fantasy
體制出租	rent-a-system

國家圖書館出版品預行編目資料

全球電影商業 / 傑森.史奎爾(Jason E. Squire)著；俞劍紅, 李
苒, 馬夢妮譯. -- 第一版. -- 新北市 : 稻田, 2013.01
　　面；　公分. -- (文創經濟 ; CE04)
　　譯自 : The movie business book
　　ISBN 978-986-5949-07-5(平裝)

1.電影 2.產業發展 3.美國

　　　　987.7952　　101013011

文創經濟 CE04

全球電影商業
THE MOVIE BUSINESS BOOK

作　者／傑森·史奎爾（JASON E. SQUIRE）
翻　譯／俞劍紅、李苒、馬夢妮
發行人／孫鈴珠
社　長／李　赫
主　編／左馥瑜
編　輯／林雅玲
美　編／劉韋均
出　版／稻田出版有限公司
地　址／新北市永和區中正路660號5樓
管理部·門市／新北市永和區永和路一段69號15F-1
電　話／(02)2926-2805
傳　真／(02)2924-9942
稻田耕讀網／http://www.booklink.com.tw
E-mail／dowtien@ms41.hinet.net
郵　撥／1635922-2稻田出版有限公司
出版日期／2013年1月第一版第一刷
定　價／550元